東方設計美學

楊裕富 編著

全華圖書股份有限公司

前言

　　本書透過最近考古成果，從中華文明出發處，深入考證設計美學的源頭，也透過歷代設計作品、建築庭園作品、明清時期福建畫作等實例，淺出傳統設計美學實際應用的變化，於情、於理、於例詳細詮釋了傳統設計美學的原汁原味。

　　美學是一種意識形態，所以各個文明所孕育出各有不同的美學。然而設計美學卻是一種物質化的意識形態痕跡，每個文明的設計美學既有信念價值觀上的特點，更有善於變化且歷久彌新的設計藝術作品作為「這種信念價值觀特點」的印證。本書雖由傳統設計美學之數論、氣論、佈局論、意論、德論、占侯數論等六篇論文所構成，但在窮盡原論之餘，更重視這原論的衍生、近代變化與設計藝術作品實例的分析印證。所以將六篇論文視為一個整體時，則能滿足盡論源頭之知，又能滿足變化應用之需。配合筆者已出版之《設計美學》、《敘事設計美學》、《傳統設計美學原論》、《創意將作》、《創意思境：視傳設計概論與方法》，即將完稿之《福建設計美學史》、《台灣設計美學史》等書，想必更能盡情運用這種美學原汁原味於有形之中。

目次

Chapter 5　韓國設計美學的形成

Chapter 6　越南設計美學的形成

Chapter 7　東南亞設計美學發展與設計應用

Chapter 1 信史與誤讀，亞洲文明與東方文明

1-1 史學的疑義

一、西方史學裡的兩把尺

西方學術自希臘時期所建構的東方概念就僅止於小亞細亞與地中海西岸，就連十八世紀號稱西方啟蒙運動終結的諸日耳曼哲學家睿智的心靈裡，東方的概念還是小亞細亞、地中海西岸、印度，甚至連十八世紀古埃及文明已蕩然無存的埃及都一併的稱為東方。十九世紀世界地理學有了較新的認識之下，號稱日不落國的大英帝國則將亞洲視為東方，其中僅佔亞洲不到十分之一的地區小亞細亞、地中海西岸個別稱為近東與中東，佔了亞洲十分之九的地區，擁有現存仍然活躍的兩大古文明的印度與中國廣大地區則稱為遠東，這到底是什麼東方概念？

我們只能說這是不慎誤讀亞洲文明，刻意誤讀東方文明的東方概念，這是刻意貶低印度文明、中華文明的東方概念，而這種不慎誤讀與刻意誤讀，一直都滿足了西方文明的「唯己獨尊」與西方文明十七世紀以來殖民帝國發展意識形態下的直覺性霸權心態的需要而已。所以，西方學術裡的史學傳統就拿了兩把不同的尺來寫盡人類各文明的發展歷史，第一把尺是德國藍克實證史學派的檔案文獻會說話與希臘時期神話、史詩、文字證據史，所建構出來的信史；第二把尺是泛業餘語言人類學家的只有印歐語系語言能說話與考古遺址不會說話，所建構出來的「信史」。

這第二把尺所建構什麼樣子的歷史呢？這第二把尺所建構出來的歷史就是「信史」嗎？這第二把尺到底是什麼樣的「學術」傳統呢？

這第二把尺所建構出來的印度史就是印度文明在混沌之際毫無文明可言，直到西元前 3000 年至西元前 1400 年之際，有一支黑海南岸的高貴白人雅利安游牧民族從印度次大陸北邊的高山隘口大量進入印度，進而點亮了印度次大陸，引發了印度古文明的「崛起」，如果少了雅利安族的進入次大陸，印度古文明的發展不知還會往後延遲多久。然而，這樣普遍的印度史寫作真的就是接近事實的「信史」嗎？1930 年代在發現印度河流域的哈拉巴（Harappa）文明遺物時，英國人所寫的印度史開始受到質疑，1970 年代正式的考古挖掘哈拉巴（Harappa）遺址與摩亨佐達羅（Mohenjo-Daro）遺址，所呈現的大城市文明，頓時將 1970 年代以前英國人所寫的印度史從「信史」打入「鬼話連篇的謊言史」。但是西方的史學家仍然不死心，最多只作了另一個「假設性修正」，將雅利安人進入印度次大陸的時間訂為西元前 1400 年之際，而不是西元前 3000 年至西元前 1400 年之際。為什麼作了這種「假設性修正」呢？因為目前為止哈拉巴遺址與摩亨佐達羅遺址出土的文物，經過碳十四考證時間都介於西元前 3200 年至西元前 1700 年之間，所以哈拉巴遺址與摩亨佐達羅遺址的印度河文明的消失就與雅利安白種人的入侵無關了，雅利安人進入印度次大陸仍然具有「正當性」與積極的意義。這當然是渾話，不過幾乎所有西方學者所寫的印度古文明在提到印度河古文明的消失時，幾乎都會加上「與雅利安人進入印度次大陸無關」的註解，這其實只顯示這第二把尺說了「此地無銀三百兩」的黑色笑話而已。

這第二把尺根本沒有什麼史料的證據力問題，因為這第二把尺只是一種態度，認為只有希臘羅馬加基督教的意識形態下所產生的文明才是正統，只有西方文明裡的文獻才算證據，異文明只有經過西方文明的檢視後檢視過才算文明，才算科學，才算真實。

簡單的說，只有西方學術說了算，西方以外的學術如果不依西方學術標準來檢正就不能視為真實，只有跟西方文明對話過的痕跡才算燃起現今人類文明的燈塔。這種態度能說是事實求是的科學嗎？所以，這第二把尺所建構的歷史知識其實只充滿了西方文明的一廂情願，而不是事實而已。1960 年代以前所有的西方文明薰陶下的印度史著作就是這種典型的例子。

然而這種第二把尺還涉入西方文明對「異文化」裡藝術史的想像寫作，這種對「異文化」的藝術史想像寫作最出名的就是印度藝術史與中國藝術史。印度藝術史在這第二把尺之下被寫得何其不堪，也何其難以理解。印度藝術史裡凡達羅毗荼文化色彩的藝文作品都是劣等品，而凡雅利安文化色彩的藝文作品則都是優雅的作品，雅利安文化色彩再加上希臘文化色彩就是極為優雅的藝文作品，乃至於雅利安文化加上蒙古文化、突厥文化、回教文化（蒙吾兒帝國依字義翻譯就是蒙古人的帝國）也是理性之光所產生的優雅藝文作品，所謂蒙吾兒帝國時期的姬

泰馬哈陵，就是如此這般登上世界七大藝術聖品之位，而同一時期或為時更早的南印度藝術（九世紀起的朱羅王朝，十二世紀起的潘地亞王朝，乃至更晚的維查耶那加爾王朝、納耶卡王朝）就被稱為印度巴洛克風格乃至印度洛可可風格（基本上這原是西方意識裡次級品的稱呼），所以印度藝術史也就被這些西方藝術史權威寫得何其不堪，也何其難以理解。

這是先有假設性的結論再找證物鋪陳出的藝術史，印度藝術史裡凡高貴的白人沾染過的藝術品全都聖潔感人可愛起來，凡黑褐色下賤民族沾染過的藝術品全都成了瑕疵品、次級品。先有了這種假設性的結論再編派一度造形藝術發展的過程與「事實」，簡單的說，就是以西方文明為唯一的審美觀，來編派出印度造形發展史與印度藝術史。

這種假設性的結論也編派出中國藝術發展史，所以中國文明裡漢唐時期因為接受了健陀羅藝術的感染，所以中國藝術漢唐雄健，宋元平庸，明清僵直，中國建築亦如是，這就是梁思成與林徽茵在留學美國賓大後所寫出的中國建築史與中國建築之美。中國藝術史乃至中國建築史在這第二把尺之下被寫得何其不堪，也何其難以理解。甚至在 1970 年代西方史學大辯論之前，只要投稿西方藝術史學術期刊，這種不堪都得吞下，這種難以理解也都要偏派個健陀羅藝術是希臘藝術與中國藝術最佳橋樑的「渾話」出來，來安慰自己的理性掙扎。

第一把尺就完全沒問題了嗎？所謂歷史文獻會說話，有文字紀錄的官方史料最具證據權威嗎？有幾分證據說幾分話就是科學嗎？十九世紀末德國的藍克實證史學派就是對這第一把尺持正面看法，還要將這第一把尺打光上油，賦予理性之光，科學之光，民主之光。可惜法國的史學年鑑學派崛起，在 1970 年代西方史學大辯論時，德國藍克實證史學派完全被打得啞口無言。西方歷史的道統在年鑑學派的分析下幾乎只是一堆強盜兼神棍充斥的「帝王將相吃人醜陋史」，西洋道統正宗的官方文獻其實既有假合約，更有自我吹噓的謊言，而謊言的定義就是「沒有事實根據的偽事實描述」。

二、知識考古學的態度，讓證物說話而不是讓強盜說話

德國實證史學派的學術霸權在 1960 年代遭受到法國年鑑史學派的挑戰其實還算溫和，後結構主義與解構主義在 1970 年代、1980 年代的相繼崛起，卻明確而紮實的打擊了實證史學派的學術霸權地位，讓實證史學派從「讓文獻檔案說話」跌到「為帝王將相說話」，再跌到「為強盜說話」。

米歇爾 · 傅柯（Michel Foucault，1926—1984）在「西方新史學」上的貢獻就在於揭露了原先實證史學派企圖以希臘羅馬加基督教的奉為正統來「統整」出人類世界史唯一正統於西方文明史的荒謬。這種荒謬是建立在許多捏造的繼承與不道德的繼承上，這種荒謬是建立在誇大早期游牧民族屠殺式滅異族、播己種，乃至於一廂情願想像式的語言祖先播種之上的。傅柯在 1969 年所發表的《知識考古學（L'Archeologie du Savoir）》與其說是對其前著《詞與物（Les Mots et les choses: une archeologie des sciences humaines）》的方法論上的完整建構，不如說是對十九世紀末尼采（Friedrich Wilhelm Nietzsche）所著《道德系譜學（Zur Genealogie der Moral）》對希臘羅馬正統（道統）控訴的完整回應。

就傅柯的論證而言，不只是羅馬正統不具有西方文明正統的正當性，就算是被奉為西方文明之源頭的希臘文化乃至於希臘化時期的亞力山大帝國也不具有西方文明正統的正當性。簡單的說，尼采控訴了羅馬文明裡的道德只是強盜加諸於奴隸身上的枷鎖，而傅柯則抽絲剝繭的從文字歷史的沈默處、斷裂處「解讀出」強盜還盜用了「正義」的概念為「侵略戰爭、殖民戰爭」披上道德的外衣而已。

1980 年代崛起的解構主義則分別「從頭至尾」來裂解西方文明的「希臘羅馬加基督教」道統（logolism）。雅克 · 達希達（Jacques Derrida，1930—2004）在 1968 年發表了《柏拉圖的藥》一文，揭露了字詞傳意的兩面性，乃至於真理與歪理的共存性，從源頭處解構了「希臘羅馬加基督教」道統（logolism）的正當性。讓 · 弗朗索瓦 · 李歐塔（Jean-François Lyotard,1924 － 1998）則在 1979 完成《後現代狀況調查報告》，揭露當時英美分析哲學裡「科學哲學熱潮」的荒謬性，結束了分析哲學作為西方哲學霸權的地位，也從尾巴處解構了「希臘羅馬加基督教」道統（logolism）作為西方文明道統的正當性。這些西方哲學的省思當然都對西方史學的方法論產生絕大的影響。

西方史學的學術地位經過德國藍克實證史學派的粹煉，表面上似乎取得了世界史學的霸權，然而正是這種企圖取得世界史學霸權的心態暴露出這些學者歷史建構裡背離事實的神話。

先不說所謂的實證史學派一直拿第二把尺來撰寫他者低賤的歷史是嚴重的背離事實，就算是實證史學派拿第一把尺來撰寫自己的歷史也是嚴重的背離事實。因為所謂拿出證據只是選擇性的拿出證據，所謂祖宗的光彩只是拿來「侵略異族」的藉口，甚至於「假造祖宗」乃至於「假造祖宗的光彩」也無所謂。

西元前 1400 年前後有一自稱高貴白色人種的雅利安人入侵印度次大陸，佔領印度河流域後將吠陀語「規定」為「統一的語言」。西元前 326 年亞力山大行軍至印度河西岸創建了西方文明裡第一個疆域廣大的帝國。這兩件原本與十八、十九世紀德語寫作或英語寫作的人種毫無關係的事件，卻因為西方語言史學者對「吠陀語」的解析與「設定」而成為印歐語系而聯繫起來，從此之後亞歷山大就成為白種人征服「東方異教徒」的英雄，雅利安人就成為最純種的白種人，成為日耳曼人的祖先，成為白色人種征服有色人種天命的樣版，成為希特勒執行「屠殺染色後的白種人」重要任務的藉口。

所謂向西遷移的雅利安人就是爾後的日耳曼人，這不是所謂純粹白種人，而是「純粹假造祖宗」而已。所謂亞力山大創建西方文明裡的第一個大帝國的光彩，其實證諸亞力山大十七歲就等不及父王的傳位而親手持刃屠殺父親後篡位的傳言，乃至於亞力山大一輩子猜忌他人暗殺篡位，亞力山大死於被人酒中下毒身亡，乃至亞力山大死後帝國的分崩離析而言，亞力山大只是一名擁有戰技與戰術的幸運流寇而已，連早期歐亞草原游牧民族的家族復仇英雄都不如，這就是「假造祖宗的光彩」。

簡單的說，入侵印度次大陸的雅利安人並非什麼純種白種人的祖宗，也非十七、八世紀日耳曼人的祖宗；亞力山大也非日耳曼人的姻親祖宗，亞力山大創建橫跨歐亞大陸的大帝國只是成就一位親手弒父幸運流寇的強盜光彩，這位強盜還有更多不光彩的事跡吧，這就是「假造祖宗的光彩」。

三、語言人類學的光彩到羞恥：結構主義發展的旁白

如果說西方當代學術是哲學、語言學、人類學併同發展的話，那麼前結構主義、結構主義、後結構主義、解構主義的發展順序正好指出了當代西方人文學術霸權的移轉遞變的痕跡。也明確的刻畫了西方人文學術裡經驗主義與理性主義兩大霸權或大陸學派與海洋學派各自奮鬥（鬥爭）的結果。

我們若要論證經驗主義哲學與理性主義哲學的霸權鬥爭，或許解構主義的出現就是一種「當局」而不是「結局」。然而這種論證繁雜糾葛永無寧日，論了也是白論，因為這西洋文明發展的途徑與策略，真是干其他文明的屁事。我們只需關注西方文明發展過程中，特別是所謂西方現代化過程中是不是買得到「後悔藥」而已。從這種角度來關注結構主義、後結構主義、解構主義的發展順序時，我們當可瞭解結構主義、後結構主義、解構主義的轉變過程上，二十世紀的法國學者早已走出經驗主義哲學與理性主義哲學霸權鬥爭的泥淖，另闢蹊徑探討人類歷史能有的「教訓」當然不在於只關注「文明檔案」所成呈現的「教訓」。

十八世紀西方學術界因為威廉‧瓊斯（William Jones, 1746 － 1794）的傑出假設：設定梵語與所有歐洲語言系出同源而有很大的發展。這種發展不但支持了拼音文字為人類文字的自然形態，也催促了十九世紀猶太裔波蘭醫生末拉扎魯‧路德維克‧柴門霍夫（Lazarz Ludwik Zamenhof，1859 － 1917）以日耳曼語系為主的世界語（Esperanto）創設與發展，甚至還衍發出二十世紀的語言人類學科來。然而這種顯然以「白人中心主義」為主導的人類天性設定，乃至於系譜學式的真相研究，其實只是一種人為設定的秩序下的系譜學研究，先有答案再按圖索驥所建構出來的知識，真的表現出了人類語言歷史的真相嗎？當然不是！

所謂印歐語系的族群地圖，乃至於全球印歐語系族群總人口大約有 20 億人的說法，頂多只顯示了西方文明從十七世紀起因帝國主義崛起而「屠殺血染」地球的暴力侵略痕跡而已，所謂印歐語系大家族只不過是大英帝國殖民印度「暴力轉換正義」的保證書而已，這種自己頒發給自己的保證書，只顯示了大英帝國的暴力本質，並不能顯示大英帝國殖民統治的正當性，更不能顯示這種「造假的知識」具有揭露真相的能力。

弗迪南 · 德·索緒爾（Ferdinand de Saussure，1857 － 1913）所提出的現代語言學或橫切面的語言系統研究，主要就在於拋棄十九世紀末歐洲語言史研究的系譜學取向泥淖。這十九世紀末西方語言學研究的轉向在 1950 年代就逐漸開花結果而譜出了結構主義、後結構主義、解構主義的發展脈絡來。然而從十九世紀末起，這種系譜學式的「世界語系知識」，乃至於語言人類學家可以憑空亂按他族的「語言祖先」的笑話。

▲圖 1-1　廣告影片永恆的承諾片段一

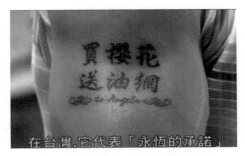

▲圖 1-2　廣告影片永恆的承諾片段二

在 1970 年代印度河流域哈拉巴（Harappa）遺址與摩亨佐達羅（Mohenjo-Daro）遺址大量挖掘之前，所謂印歐語系的系譜裡通常將南印度巴利語區與中北印度梵語區一起劃分爲印歐語系的分佈範圍。隨著印度和流域考古遺址的開挖證物的呈現，1990 年代的印歐語系系譜範圍圖就將南印度巴利語區劃出印歐語系的分佈範圍。不過，如果自認爲客觀的語言人類學家，先拿掉印歐語系的大屋頂假設，先不以「雅利安人只會帶來印度次大陸光明」等謬論當前提的話，難道不能找出梵語是荼羅畢達語爲核心與吠陀語的初步混合語，巴利語是達羅毗荼語的直系後代，而巴基斯坦語是梵語與突厥語加英語的初步混合語嗎？

人類文明只有「騎兵暴力文明」階段，承認唯父系生殖繼承的成王敗寇法則，這並不是人類文明發展的常態。然而就算是「騎兵暴力文明」階段的殖民統治，通常也不可能以極少數統治者的語言經過長期的統治就成爲被統治者的自然語言。

這少數的數統治者雖然抱有被異族同化的恐懼，但歷史發展的絕大多數案例都只說明了少數民族同化於多數民族的事實，而沒有多數民族同化於少數民族的事實，不只是血緣上的同化也包括生活習慣的同化與語言的同化。所以，除非西元前 1400 年前後湧入印度次大陸的雅利安人遠多於當時的達羅毗荼族，或雅利安人初入印度次大陸就將達羅毗荼族屠殺至殘留有限，否則只有吠陀語融入達羅毗荼語的份，而無所謂達羅毗荼語融入吠陀語的份。我們總不能因爲當代中國人穿旗袍及清朝宮廷劇盛行後，「阿哥」、「格格」成爲日常可聞可懂得文字語言，而證明出漢語就是滿州語的後代，漢人就是滿州人的後代一樣。硬將想像的語言祖先強按在當代印度人頭上，還譜出現代印度語文全都是吠陀語的語言子孫，是印歐語系人口最多的的一塊，這種學術成果就，只能以廣告詞裡的：「買櫻花送油網，在台灣它代表永恆的承諾」一樣，博君一笑切莫當眞。

近現代語言人類學的學術或許有許多光彩，這些光彩通常是透過考古人類學乃至於文化人類學實物的印證而發光，然而許多語言人類學家堅持沒有物質證據的系譜學研究可以「推論出」人類文明發展的順序，甚至於對他族亂按語言祖先，然後進行套套邏輯（tautology）的循環論證，這些學術研究只能稱爲帝國主義的主觀願望與學術的羞恥罷了。近現代語言人類學的「論證」不能只憑傳說中的語言當作基礎，一定要以考古證物爲基礎，這已經是從「道德」提升到「常識」的學術規範。否則，將胡說八道的醬泡神話當作「事實」時，論證出來的也只有帝國主義的主觀願望與學術的羞恥而已，不會有甚麼「眞理」可言。

1-2　美學的疑義

人類文明裡美學的研究各有不同的定義與取向，只可惜西方文明裡美學知識的發展長期浸泡在神學籠罩的中世紀哲學中，乃至到康德、黑格爾爲止，美學的研究都還停留在「美的本質」向度的旨趣中。然而所謂的西方文明的突變發展步驟，崛起的西方帝國主義浪潮，硬是改寫了十七世紀以來人類文明的發展歷程，這種靠暴力、軍事、宗

教為前鋒的文明進程，其實只呈現出人類文明裡的貪婪人性的物欲橫流與地球自然資源的快速破壞與失衡，乃至於二次世界大戰後的「假意殖民地獨立浪潮」與「瘋狂的西化主義浪潮」，夾雜著後殖民主義與「西方文明唯宗論」的學術霸權，似乎還很難建立一種長久穩定的世界秩序。

西方文明有過「自我反省」的階段嗎？最少從十七世紀海盜式帝國主義崛起之後至今尚未見到任何有效的「自我反省」，就連被推崇為西方文明淵源聖地的希臘面臨國家財政危機，也不見任何有效的「自我反省」。這當然不是資本主義邪惡本質的提法所能解釋，因為我們也沒什麼理由將 1989 年的蘇聯瓦解及俄國現今經濟狀況以共產主義邪惡本質的提法來解釋。

換句話說，能解釋的可能是西方文明所導致的唯我獨尊的態度、排斥異教的態度、吃乾抹盡的態度才能解釋。或是說只有三句普通的常識：「由奢入儉難，由儉入奢易」、「不成熟的革命，往往只帶來更多的長期暴力與人頭落地，而不可能帶來財富與幸福」、「天下沒有白吃的午餐，也沒有長久的不勞而獲」才能解釋。

一、西方文明唯宗論：新型拜物教美學

西方文明從希臘時期至啟蒙運動為止，除了亞理斯多德的《詩學》以外，所有的「美學」都只在探討「西方文明的美的本質」而不探討「美的形式」與「美的意涵」。甚至於西方現代美學也只探討「西方藝文發展裡的美的形式」，而將這種「西方文明的美的本質」與「西方藝文發展裡的美的形式」藉由捏造的「西方文明唯宗論」學術霸權向全世界推廣。如此一來，這種具有標準答案的西方美學教材灌入信奉「西方文明唯宗論」的知識買辦的腦袋裡，形成牢不可破的「錯誤意識形態」。

於是乎，越是偏離希臘羅馬標準的藝術品就越沒有美感可言。

於是乎，印度文明裡，只有找不到證據的吠陀文化與找得到希臘羅馬風味的健陀羅雕塑品才是正宗藝術品，才是印度藝術創作的精品高峰期。

於是乎，中華文明裡，只有八國聯軍盜走的藝術品，只有二十世紀初從敦煌、西藏、新疆盜走騙走的藝術品才是好的中華文明的藝術品，透過所謂「西方敦煌學」研究所摸索出來的「淺薄知識」則指證出中國文化在漢朝透過絲路接觸了印度文明，在唐朝時則陸續透過健陀羅藝術品的薰陶，進而照亮了中華文明裡的藝術之光。偏離了這個「健陀羅藝術品的薰陶」越遠，中華藝術的生命就越來越枯竭。所以這種假設性的結論編派出了中國藝術發展史。所以，中國文明裡漢唐時期因為接受了健陀羅藝術的感染。所以中國藝術漢唐雄健，宋元平庸，明清僵直，中國建築亦如是：「漢唐雄健，宋元平庸，明清僵直」，梁思成林徽茵等優秀的建築藝術使前輩們，一輩子辛辛苦苦所找的建築史料證據，目的都在於證成他們從美國賓州大學老師處所學習到的「漢唐雄健，宋元平庸，明清僵直」這句渾話而已。

於是乎，日本文明裡只有二次模仿下的禪宗與庭園才是藝術的精品，才是日本文明的精華，才是解開日本文明的鑰匙。

人類各種文明發展的途逕裡只有西方文明才是唯一的正道嗎？顯然不是。帶著「西方文明唯宗論」的眼鏡能夠領略各種文明裡藝術發展之美嗎？顯然不能。

人類對美的感受難道不能各有人文之美嗎？美學的學術研究就只能有「美的本質」這單一命題與西方藝術發展下的「悲劇（戲劇、詩歌）、優美（雕塑、繪畫）、崇高（文學、雄辯術）」這般固定範疇與答案嗎？當然不是。甚至於我們可以從西方文明之源的羅馬文化階段所烘焙出來的「崇高美（sublime）」是個雄辯術所呈現的美感，反過來詮釋為什麼西方文明發展至今會遇到困頓。

如果只探究美的本質時，西方語言文學發展的極致就在於「雄辯勝於事實」，然而，西方文明從十七世紀起，對其他文明的態度則是以宗教的雄辯掩飾槍砲的雄辯，而鄙覷了印度文明、印加古文明、阿拉伯文明、中華文明、日本文明，乃至於西方文明鐵血暴力與上帝仁慈所碾過的任何地區，還將所有的「異文明」都貼上野蠻、未開化、落後的標籤，貼上「等待西方文明來拯救」的標籤，不是嗎？這種十七世紀以來的西方文明，並非探討什麼「文明本質」、「美的本質」的提法，而是記錄「文明侵略與文明暴力」的事實與痕跡而已。

結構主義、後結構主義、解構主義的相繼崛起，說不定才是西方文明自我反省的開端。尼采的《道德系譜學》旨在澄清了西方道統成分裡羅馬文明的道德暴力本質；福柯的《知識考古學》旨在澄清西方史學傳統裡的「雄辯勝於事實」的暴力醜態而已；李歐塔的《後現代狀況調查報告》旨在澄清如日當中的分析哲學：科學哲學的知識亂倫而已。

所以，用結構主義、後結構主義、解構主義的觀點來看德國蘭克實證史學派的學術成果時，西方學者的歷史寫作只是「選則性的史料編年而已」；用結構主義、後結構主義、解構主義的觀點來看語言人類學的學術成果時，不只是技術犯規還偷換材料；用結構主義、後結構主義、解構主義的觀點來看現代西方美學的發展時，只是渾話一堆。而康德所強調的崇高（sublime）只是西方道統裡，帝王強制於被殖民者與被統治者身上臣服的表情與心態而已。這種帝王與強盜無異，這種帝王要求的美感只是被統治者被強制發出口是心非的讚嘆詞而已。

不同的文明自有其發展順序，也會各自發展出不同的審美取向，乃至於不同的美的本質、美的形式、美的意涵。

二、設計美學的特殊性

如果美的知識只靠「心靈之美」、「精神之美」、「理念之美」的推論就能證成的話，那麼就會推衍出諸多與事實背離的藝術史論點與結論出來，根本無法領略藝術品之美，卻可堂而皇之的以康德的名言、黑格爾的名言來「證明」這種美感的存在。很顯然，設計美學作為總體美學的一個分支時就不能接受「只靠」心靈之美的金玉良言證成。因為西方美學思想史裡的金玉良言，換個角度往往就是胡說霸道。

設計美學知識的形成與康德的「判斷力批判」或黑格爾的「美學課程講稿」最大的不同，在於能否解釋藝術品美感創作的常道，能否解釋人們面對真實藝術品時「看到了什麼，為什麼會發出會心一笑，乃至讚美」。而這都需要有物質基礎藝術品的存在為前提。

設計美學知識的形成與西方古典美學、西方現代美學、西方後現代美學的不同，在於全世界各文明裡並非只有西方文明張開眼。而不同文明所張開的眼，更無戴上西方文明遮色偏光的眼鏡後，才能欣賞藝術品之美。

三、讓藝術品說話的文脈主義美學

我們回到當代美學研究的最前線。經過上述冗長的論證，我們可以說，文脈主義的設計美學才是設計美學知識建構的基礎，文化主義美學才是伸張各文明發展進程的常態美學（註一）。而設計美學史的研究當然要以逼近事實的文化發展過程、痕跡、現狀為基礎，而不能以歐洲中心史觀下謊言虛構的實證主義文字史為基礎。

我們再回到德國實證史學派與法國年鑑史學派最開始的爭辯提法：史料會不會說話。

史料當然會說話，只不過「只有不會說話的藝術品」才會說真話，而西方文明皇家檔案文獻裡的史料，往往只是說了強盜暴君的心願與謊話而已，就算不說謊話，經過羅馬文明的洗禮，通常也只說了誇大的奉承話。

「不會說話的藝術品」只有「如心、如境」才能解讀出史料的真話。也只有如當事人之心，如當時代之境解讀出真話後，這樣的解讀才能判別歷史發展的動力、阻力與趨勢。這就是福柯《知識的考古》一書對歷史解讀的態度。放在設計美學研究領域來看，就是設計美學發展的研究要以「接近事實」的文化史為基礎。

1-3 文化史的物質基礎

文化史不只是精神史，更不是宗教神話史。而「接近事實」的文化史只有向挖掘出土的考古遺物靠攏的份，沒有向精神史、宗教神話史靠攏的義務，更沒有向「西方文明唯宗論」或向「買辦主義學者」進行學術輸誠的必要。

然而，就算我們有了上述的認識，亞洲文明史與亞洲藝術史的解讀仍然是充滿陷阱。就算西方藝術史家、西方考古學家無意說謊，許多「西方文明唯宗論」的信徒，乃至於「買辦主義學者」都會自動補上「謊言的結論」。

問題是，當假設改選、證物改選、詮釋改選之後呢？還是真相是由「普遍性的證物」來支持呢？

一、文明的常態與非常態

人類文明的變化只憑假設就能論證嗎？當然不能。然而人類任何宗教教義卻都是只憑假設就能論證。差別只在於你是「情願信」還是「被迫信」。

歐洲文明從宗教改革到啟蒙主義為止，給人類其他文明最大的啟示在於宗教信仰自由。然而西方文明給人類其他文明最大的災難卻在於「船堅炮利」來強迫其他文明信奉天主教或基督教。可見得任何號稱唯我獨尊乃至於任何號稱發現人間真理的文明都非文明之常態。然而系譜學式的歷史研究通常只有強制地將「非常態」認定為「常態」的份，我們以人類史前文明的「諸多誤判」乃至於「堅持誤判」的事例，來說明文明演變的常態與非常態。

諸如：西元前 1400 年前後進入印度次大陸的雅利安人真的順利「征服」了大部分的印度原住民，成為爾後印度文明的點燈者，成為爾後印度文明中「永遠的菁英」，是現今印度人永遠值得尊敬的「語言祖先」或「祖先」了嗎？真實世界裡真有一種「前印─歐語」，然後衍化生成如今所有歐洲與印度的語言嗎？

前一個提問，只要看看 1960 年代至 1970 年代印度河流域哈拉巴（Harappa）遺址與摩亨佐達羅（Mohenjo-Daro）遺址大量出土物就很清楚的理解野蠻民族對文明民族所造成的「滅絕式」破壞與印度文明「嚴重倒退」的事實。而雅利安這種野蠻民族進入印度次大陸的人數可能源源不絕而有「實力」以「雅利安人」為主體來「同化」絕大部分當時文明程度遠高於雅利安人的印度原住民嗎？如果真實存在那真是人間的絕大造孽，人間的絕大「非常態」不是嗎？

第二個提問，則是一種「拿著答案找證據的推論」，更是一種「選擇性證據」乃至「違反人倫的自由心證」。

我們想想看，梵語難道不能是以荼羅畢達語為主體而參雜少數吠陀語而形成的一種語言嗎？

我們想想看，「公元前 461 年，阿闍世去世。以後五個國王相繼登位，據說都是弒逆者，一度局勢動盪。直到公元前 413 年尸修那伽即位，局勢才稍穩定。但僅僅維持了半個世紀，約公元 362 年就讓位于篡位的摩訶帕德摩・阿難。難陀王朝的創立者出身低卑。一說是（摩揭陀）國王與首陀羅婦女生下了摩訶帕德摩。另一說由公元一世紀古羅馬史學家所提出的理髮匠與高級妓女生下了摩訶帕德摩」（林太，2012，p.27-28）。如此這般的摩揭陀王朝難道不是人間的「非常態」。

堅信這就是雅利安人為印度帶來印度文明，帶來光明，這難道不是一種「選擇性證據」乃至「違反人倫的自由心證」。

不管是古羅馬史學家所建構的歷史可信，還是十九世紀英國人為印度人找到這假設性的語言祖先可信，難道不都是一種「選擇性證據」乃至「違反人倫的自由心證」嗎？以摩揭陀王朝為背景來粹煉出印度沙門時期的宗教、哲學、文化的啟始道統，這真是叫印度文明「情何以堪」，又能有什麼「智慧之光」呢？

於是乎，我們終於發現，這無所謂印度文明的情何以堪，因為西方史學傳統從希臘羅馬直至二十世紀德國的實證史學派所提出的史學方法論，乃至於歷史哲學，都只指導出：「暴力的使用權如果不是落入歐洲人的手裡，如果不是落入白種人的手裡，才叫做情何以堪」的歷史觀；都只指導出：「世界文明的推動者，追根究底（系譜學研究）如果不是源自高加索地區的純粹白人的話，那才叫做情何以堪」的歷史寫作。而這種歷史觀與史學方法論恰恰滿足了歐洲人從大航海時代以來，對各式各樣非歐洲文明被踐踏、屠殺、毀滅的殖民帝國崛起的正當性需求而已。十六世紀白種人海盜皮查諾（Pizarro）以百餘名步兵打垮了印加帝國的「兩千餘人軍隊」算是白種人的英雄之舉的話。二十世紀中葉，英國殖民印度在臨走之前，處心積慮的將「大印度」撕裂成巴基斯坦、印度與孟加拉三塊，正是這「情何以堪」的最後一舉，不是嗎？可見得，從希臘羅馬直至二十世紀德國的實證史學派所提出的史學方法論乃至於歷史哲學都只關心「誰的」情何以堪，而不關心什麼歷史文獻「證物」，不是嗎？

人類文明的發展如果面對歷史想要獲取正面的「教訓」時，拋棄變態歷史觀，回復常態歷史觀或許才是正道吧，西方文明若有反省之心，放棄強盜式的潛藏暴力文明或許才來得及購買「後悔藥」吧。

我們如果從西方文明發展過程來看，啟蒙主義所主導的歷史哲學竟然只是一種極其謬誤的「盛衰循環史觀」與「進步史觀」，而這種謬誤的史觀又是源自想像中的「文明一元發生論」與「（上帝）選民論」。我們只能說撒且

向上帝借了一副面孔，鑽進西洋文明的源頭處，對西洋文明開了一個大玩笑，卻對世界上其他文明造成難以彌補的絕大傷害。就像啓蒙主義號稱迎回「人類本有的理性光明」卻導致「人類本有的無盡慾望」或「理性異化後人類本有的糜爛與黑暗」一樣。可見得，如果將阿波羅當作是神的話，阿波羅在「享盡權力之愉悅後」必然墮入「暴力就是權力的黑暗深淵」。

何謂常態？何謂變態？何謂文明？何謂野蠻？

如果我們還堅持「西方文明唯宗論」的觀點，如果我們還堅持「德國藍克實證史學派」才具有發現眞相的能耐。如果我們還堅持只有西方史學家的論著才是唯一的知識權威的話。那麼只能說「這樣的歷史研究」只成就了「強盜的謊言就是事實」而已。然而，如果從兩河流域的文明史來看，卻只看到游牧民族是野蠻，定居民族是文明，定居民族統治游牧民族是常態，游牧民族發動戰爭替代了定居民族是變態。就算人類文明初階段，殖民統治是必要，它還是權力的變態而不是權力的常態。然而，西亞兩河流域的古文明就是太常以變態當作常態，所以這個古文明就在高度崇尚武力與崇尚神祉的「戰爭文化」中，自我毀滅後而被波斯文明替代。

「西方文明唯宗論」是十九、二十世紀絕大部分曾經受殖民帝國殖民或侵略的國家或地區部分知識份子的特有狀況，我們通稱爲買辦知識份子，這些知識份子販賣一些連自己也搞不清楚的西方文明知識，卻往往以社會菁英、愛國救國份子自居，甚至於踐踏當地傳統文化來謀求個人利益，都還可以掛上邁向現代化的旗幟自我標榜。凡帶有「西方文明唯宗論」色彩的學術著作，其實連分析評論都不必，因爲這些學述論著其實都是先有結論才找證據的論著。我們回到希臘羅馬直到德國實證史學派的西方史學傳統來看時，其實也好不到哪裡。

一個結構主義、後結構主義、解構主義的思潮就將這狀似嚴密的西方史學傳統，撞出一堆破洞。何以至此呢？

就達希達的論述觀點來看，這是語音中心的迷戀。不過就筆者來看，這是語音中心與拼音文字的雙重迷戀。其實語音中心的迷戀在絕大部分中亞文明、西方文明的起源處，乃至於中西亞、歐洲崛起的宗教裡都能見其蹤跡。在許多文明的起源處，乃至諸多宗教裡，只有巫師與先知聽得到「神的聲音」。所以，巫師與先知就是一種「權力」的專業或是「服務於權力」的專業。

以文明起源論而言，這就是政教合一團體到政教分離團體的權力專業分工過程。西方文明與中西亞文明在這權力專業分工過程中，被分離出來的權力專業就稱爲「宗教」，而這種情境下被分離出來的「宗教專業」就特別強調「語音中心」，因爲只有「語音中心」才能作爲這個被分離出來的專業的「權力護身符」。很不幸的這被分離出來的權力專業在西方文明的中世紀剛好兼具了保存文明火種的重責，乃至於西方的文明史裡就根深蒂固的帶有濃厚的語言中心迷戀體質。因爲帶有這種語言中心迷戀體質，所以文明裡只有拼音文字才是「唯一」具正當性的文字，非拼音文字都視爲原始與不具文明成熟特徵的殘留物。

更糟糕的是西方近現代考古學、語言學、語言人類學的學者群絕大多數都是「業餘學者」，三分之一以上是歐洲列強殖民地的「官員」，三分之一以上是侵略者與盜墓者，百分之百都是「白人中心主義者」。

這些準學者碰到「非拼音文字」的直覺就是「野蠻、未開化、等待白種人的上帝來拯救」這些高度歧視性態度，來「解讀」考古挖掘。

如此一來，所有的考古挖掘裡就只有兩河流域的蘇美文明才是人類文明的開端，古埃及文明的文字不容易破解，所以就不能視爲人類文明的開端。印度哈拉帕文明的文字無法破解，所以只屬於「無文字時期的」神話與史詩的階段。非洲乃至於美洲原住民的文化，諸如馬雅文明，印地安文明也因文字解讀不出，所以通通列入未開化的文明系列。中華文明的語言文字系統並非拼音文字，所以是個與「異教徒」類似的「文明異類」。所以，漢語要拼音化之後才能步入文明之途，這是什麼文明發展的進程呢？這只能說是以白人歐洲人殖民全世界，奴役「異文化」的計畫書而已，根本沒有什麼學術的嚴謹性可言，又怎麼能夠解讀出眞實的歷史呢？

英法民族在北美洲的開拓史進程，難道不是幾乎將印第人趕盡殺絕之後，將印第安文明極盡醜化之後（如1960年代的好萊塢電影的西部片），才開始保存、發揚印第安文化？西班牙葡萄牙等白種人，難道不是幾乎將印第安人進行屠殺，趕進原始森林裡，再用「原始人，未開化民族」的觀點研究印第安人？如此這般「白人中心主義」所形成的歷史知識，怎麼能算是文明的常態？怎麼能算是文明的歷史呢？又怎麼能算是「歷史眞相呢」？而蘇美文化又怎麼能算是所有人類文明起源處呢？

二、謀生、貿易（等價交換）、適應自然環境、遷徙、戰爭

　　人類文明未必只有一個起源處，但如此建構出來的兩河流域文明一定不是人類文明的起源處。人類文明未必有既定的演進過程（進步主義者的觀點），但人類文明演變的過程一定不會，也不需要，隨著白人中心主義者的主觀意願而改變。除非全人類信奉暴力就是文明，信奉成王敗寇為唯一的真理，然而大部分的文明歷程都顯示崇信暴力就是野蠻，「崇信成王敗寇」就是野蠻。

　　我們更仔細的闡述文明成長的法則或定義文明與野蠻如下：

1. 低生產力民族向高生產力民族學習與選則性融入是常態，反之非常態。
2. 語言上人口少的族群向人口多的族群學習與選則性融入是常態，反之非常態。
3. 既有的資料上顯示舊石器→新石器→銅器→鐵器的工具製造是常態，跳躍或逆轉則為非常態。
4. 既有的資料上顯示採集經濟→游牧或游耕經濟→定耕經濟→城市經濟的經濟形態演變是常態，跳躍或逆轉則為非常態。
5. 民族遭遇過程中，語言、生活方式、價值觀的趨於大同小異是常態，趨於語言、生活方式、價值觀的趨於大異小同是非常態，趨於種族隔離與奴隸獲取則為變態。
6. 當文字未出現時，宗教統治是常態；當文字出現後，宗教統治是「非常態」。當人種族群融合前，戰爭與暴力統治是常態；當人種族群融合後，戰爭與暴力統治是「非常態」。奴隸制度是變態，而殖民統治則為介於「非常態」與變態之間的一種制度。
7. 文明的定義就是常態多於變態，野蠻的定義就是變態多於常態。

　　以上的列舉當然不是什麼「真理」，但是卻是人類各文明發展過程常見之事，也是西方文明啟蒙主義以來一直標舉的「價值觀」不是嗎？就算西方文明發展過程中走到殖民帝國的「歧途」，但是十七世紀起西方殖民帝國手腳伸入亞洲時，不還都戴上「傳教熱忱」的「道德假面具」不是嗎？十八世紀起西方殖民帝國逐漸站穩軍事控制亞洲時，不也還換上「照亮亞洲文明」與「法律制度」的臉孔不是嗎？十九世紀邪惡的英國不也是在國會與上帝的見證下，通過「東印度公司種植鴉片強售予中國」是具有「發動戰爭的正當性」不是嗎？只不過當時英國的國會將鴉片定義為「有療效的藥物」而已。

　　人類文明的發源處當然在人群的聚集處乃至於族群的聚集處，但是現今考古證據裡的「最早發源處」就一定就是所有人類文明之火的唯一一起燃點嗎？當然不是。更何況西亞古文明與埃及古文明以現有的考古挖掘資料所建構的「歷史」而言，其實充滿了「戰爭」與「奴隸生產力體制」的不斷交替，一直跳脫不了文明進程上人群組織乃至於人群權力分佈的變態與野蠻，不是嗎？否則，現今居住於埃及的人群，為什麼與古埃及人幾乎沒有血緣上的遺傳關係；現今居住在西亞兩河流域的人群，為什麼與古蘇美人幾乎沒有血緣上的遺傳關係？（註二）

　　如果我們認同上述七項文明與野蠻的分野，也認同上述文明成長的法則時，那麼我們大概可以大膽的假設人類文明成長五件事就是：謀生、貿易（等價交換）、適應自然環境、遷徙、戰爭。其中，謀生、貿易（等價交換）、適應自然環境是常態，遷徙、戰爭則是變態。有的歷史學家認為謀生與貿易是推動人類文明的巨輪，有的歷史學家認為適應自然環境是推動人類文明的巨輪，只有極少數的歷史學家「倒因為果」的認為遷徙與戰爭是推動人類文明的巨輪。

　　而通常這極少數的歷史學家卻多為德國與英國的「重要學者」，諸如：發現印度與歐洲語言源出一系的英國東印度公司法官威廉‧瓊斯（William Jones, 1746 － 1794）；提出比較語言學與語言哲學之說的德國官學兩棲學者洪堡德（Wilhelm von Humboldt, 1767 –1835）等。

　　「二十世紀開始後不久，（歐洲）語言學和考古學證據為亞利安人與其他印歐人源自北歐的理論建立了堅實的科學理論基礎。大約在同一時間，日耳曼民族主義人士轉變為種族主義者，並發現吸納這個理論相當方便他們宣揚亞利安優越意識形態。亞利安迷思的立論依據是一個假設，認為說印歐語言的民族比較優秀，而這些語言隨著軍事征服逐漸散播。亞利安迷思是個迷思，是毫無根據的種族主義假設。認為語言隨軍事征服才能散播，是沒有事實根據的論斷」（許靖華，2012，p.105）。

　　可惜的是爾後諸多語言人類學的研究及語言祖先的「設定」，卻仍然堅持這種「政治正確」的研究態度爲「學術」，而無視於考古證物的出土。這也是目前印度史寫作裡，以氣候變遷論說明「哈拉帕遺址」與「摩亨佐達羅遺址」的城市文明自然消失，而非亞利安這個游牧民族大量征服與屠殺而消失的論證。這種論證眞是難以令人信服。

　　如果以神話結構來當作一種文明的特質的話，希臘羅馬的歷史道統或歷史哲學確實値得堪憂。希臘羅馬的道統裡既有阿波羅神話，也有酒神神話；既有伊底帕斯（Oedipus）神話，也有特洛伊（Troy）殖民戰爭的神話，新約聖經裡更有忍讓博愛的神話。這顯示西方文明特質裡的追求「戰勝除罪化」與「殖民擴張除罪化」的並存，更顯示西方文明特質裡亂倫禁忌的憂鬱與自欺欺人的憂鬱。然而因爲殖民擴張的「需要」，這些特質都「英雄化了」。

　　這樣的的文明特質其實消解不了「犯天條的恐懼」，所以西方文明會將中世紀稱作黑暗時期，而將文藝復興與啓蒙主義一廂情願的視爲重見理性之光。也難怪理性的追求還不到一個世紀就開始了「理性異化」。

　　就算請來了上帝之愛也沒有用，因爲西方文明裡上帝只有星期天上班。因爲西方文明對異教徒是採取歧視的不同道德標準，乃至於在其勢力範圍內主張「治外法權」的兩套法律標準。或是說西方文明的這種特質一直讓西方文明用兩種標準看世界，再多的反省也買不到後悔藥，就算買到了「後悔藥」，也只有強迫「異文明」與「異教徒」服用而已，而異教徒與異文明根本無須服用這款後悔藥。

　　我們看全球排碳量最高的國家遲遲不簽環保上的京都議定書，這些國家的學者濫發議論譴責被驅入原始森林的馬雅文明遺落者，破壞了原始森林的自然資源，而這些國家卻還有敗選總統企圖競選諾貝爾獎。我們不得不看清楚這就是「買了後悔藥卻不是造孽者服用」的最佳寫照，也是所謂德國實證史學派的歷史寫作難以取信於人的主因。

　　民族遷徙往往會造成「佔有」的衝突，戰爭往往會造成文明的毀滅。這應該不只是人類文明發展的定律。就連禽獸若有文明，也會是禽獸文明發展的定律吧。人類文明發展過程裡，怎麼會有一種種族從伊朗高原或南俄羅斯庫爾干地區（許靖華，2012，p.104）源源不絕的一直遷移，一直輸出，然後形成所謂的印歐語系種族，填充了歐洲大陸與亞洲次大陸的印度，照亮了歐洲大陸文明，也照亮了印度次大陸文明。換言之，在亞利安人尚未「出征」之前，歐洲大陸與印度次大陸完全是文明黑暗地，或根本沒有人類居住？

　　然而事實是如此嗎？歐洲文明原先不是說歐洲北方都是蠻族，而中世紀之所以稱爲黑暗，就是這些「蠻族」入侵嗎？怎麼印歐語言祖先論一來，這些人都又變成「親兄弟」了？亞利安人進入印度次大陸時，印度原住民都還在「沒有文明」的階段，亞利安這個游牧民族帶來文明，也帶來印度次大陸的光明。這種人造鬼話在「哈拉帕遺址與摩亨佐達羅遺址」城市文明出土後，早該換一套「鬼話」，否則眞是倒因爲果的歷史寫作。毫無推理論證可言。因爲歷史寫作總不能看到證物編個「文明自然消失」的謊言，繼續維持原先「鬼話」的眞實性與權威性吧。

三、考古實物的解讀才能校正偏差的美學研究

　　考古學與系譜學有所不同，就如佛學研究與佛教研究有所不同，前者是知識生產，而後者是信仰生產。原先西方古典美學研究的成果之所以不具知識性，道理就在於質問「美本身」的抽象概念，完全無法解釋美感何以出現差異，就算二十世紀初的英國經驗主義美學建構已經脫離了質問「美本身」的泥沼，但是跳出個品味（teast）由教養（education）而成這種論證，當然也就還是落入「無法解釋美感何以出現差異」的泥沼（註三）。

　　設計美學則更需以實物藝術品排除「無法解釋美感何以出現差異」的泥沼，否則設計美學的建構就成爲具種族歧視的「意見」而不是「知識」或空泛無用的知識。

　　然而考古實物的解讀卻要放在文明發展歷程的「正確時段」才能貼近「事實」後，又能「如心如境」的解讀出有用的知識。亞洲設計美學研究要能如此，卻又有一喜與一憂。喜的是二十世紀重要考古出土實在太豐富了，憂的是亞洲最重要的成分之一印度文明卻長期的「誤讀」中。白人中心論仍然是目前大部分印度文化史的寫作陷阱。我們只有在「西方文明唯宗論」的滿紙謊言中謹愼的尋找眞相，透過藝術品實物，透過考古人類學的新挖掘，透過「知識考古學」的研究態度，從常人的心態重新修補出比較眞實的世界、亞洲或「東方」文明發展史，我們才可能更接近事實的建構出東方設計美學史。

四、東方世界的再定義與二十世紀重要考古出土

　　在十八世紀的歐洲學術論著裡稱亞洲文明就是東方文明，其實已經頗具爭議。然而，在二十世紀的歐美學者論著裡，仍採用亞洲文明就是東方文明的說法，顯然是一種偏頗之見識，而非文明交流上對等的見識。其偏頗在於亞洲文明的成分裡孰輕孰重的偏頗。其對等之欠缺，主要在於永遠以西方的觀點與立場來看亞洲、看東方，從來沒有從亞洲的觀點與東方的觀點看過亞洲或東方。如此一來，怎能認識真實的亞洲，又怎能「客觀」書寫東方的文明史呢？

　　簡單的說，白人中心主義作祟，甚至於，可以說是歐洲文明發展歷程中的近親鬥爭矛盾下的「幽暗意識」作祟（註四）。這種幽暗意識再加上十七世紀起歐洲殖民主義崛起與海權爭霸的「對外所向無敵」，乃至十八、十九世紀至二十世紀前半葉，絕大部分的歐洲學術著作在撰寫歐洲人文知識系統與歷史時，都自大的將「歐洲的」定冠詞拿掉，甚至以極其蔑視曲解的態度添加一些道聽途說的東方知識就稱為「世界史綱」。這樣的世界史裡，白種人分三種源頭，分別是兩河流域的古蘇美人（sumerians）、古閃米族（semtes）與古雅利安人（aryans），然後古蘇美人創建了人類第一種文字也創建了人類第一個文明，然而這個文明後來則被閃米族的巴比倫文明所替代，遺留下游牧民族的古雅利安人最後分支出希臘人、羅馬人，乃至於所有的西歐、北歐人，並創建了歐洲文明，雅利安人的分支進入印度成為印度雅利安人，創建了印度文化（H.G. 威爾斯，2008）。

　　現實的說，東西方文明的交流從十七世紀起，只有西方對東方的文化侵略而已，從來就沒有東方文明與西方文明的對話。而西方文明對東方文明的見識也一直都只停留在「暴力的征服」與「下定義的征服」而已。亞洲文明或東方文明的核心以下定義的方式一直停留在「近東與中東」，又怎能見識東方文明的燦爛呢？

　　如果以逼近真實的歷史以及現實的人口數、市場來說，東方文明在成分與內容上，中華文明與印度文明才是值得深究與闡明的發源處之一，而印度文明並非什麼亞利安文明的後代，中華文明更非遇到西方文明才開始發光發熱，遠離希臘羅馬文化的「薰陶」中華文明藝術就沒落僵化（如：希臘雕塑到健陀羅藝術再到唐朝藝術這種藝術史的渾話）。所以，亞洲文明以疆界計，無須再定義，但東方文明以真實歷史計，當然該重新定義過。

　　從這個角度來看，有關東方文明史上，二十世紀重要考古出土大致簡單列表如下（註五）：

▼ 表 1-1　二十世紀後東方文明之重要考古遺址表

考古遺址	挖掘年代	歷史年代	重要意義
高勾麗王城遺址 好太王碑	1920 年代 1875 年	約西元前 37 年 西元 414 年	高勾麗建國 高句麗 22 代王立
二里頭夏都遺址	1959 年發現開挖	約西元前 1800 年至前 1500 年	夏朝都城出現類文字符號
殷墟（甲骨文）	1928 年開挖	約西元前 14 世紀末至前 11 世紀	商朝都城之一中國最早文字
商朝婦好墓葬	1976 年開挖	西元前 12 世紀	大量青銅器
四川三星堆遺址	1980 年代	橫跨夏商周三朝	玉石器，青銅器
古滇澄江遺址	2010 年代	西元前 500 年	村落遺址
晉寧石寨山（滇）	1955 年	戰國時期至西漢	高度青銅文化
河姆度文化遺址	1974 年開挖	西元前 5000 年至前 4000 年間	已見稻米耕作 高腳木構造
大坌坑文化遺址	1960 年代開挖	西元前 5000 年至前 2700 年間	（台灣原住民）新時器文化
殼丘頭文化	1956 年代開挖	西元前 4500 年至前 2300 年間	張光直命名為類大坌坑文化
閩侯曇石山遺址	1959 年至 2004 年	西元前 4500 年至前 2300 年間	張光直命名為類大坌坑文化
摩亨佐達羅遺址 哈拉帕遺址	1920 年代至 1960 年代開挖	西元前 3000 年至前 1700 年間	印度河文明之大型城市
阿里卡梅杜遺址	1945 年開挖	西元前 1000 年至西元 100 年間	南印度商業港口
克爾木齊文化 （吐火羅族）	二十世紀初	西元前 2000 年至前 1500 年	金石文化，印歐人與羌人混合

考古遺址	挖掘年代	歷史年代	重要意義
羅布泊古墓溝文化（吐火羅族）	1980 年開挖	西元前 1800 年至前 1700 年	金石文化，印歐人與羌人混合
奧庫涅夫文化阿爾泰語系種族	1960 年代開挖（西伯利亞）	西元前 1800 年至前 1700 年	金石文化（蒙古人種）
扶南古港口沃奧遺址	1940 年代開挖	西元 1 世紀至西元前 12 世紀	古扶南人
泰國班清遺址	1974 年開挖	西元前 3600 年至前 250 年	古泰國人
越南東山文化遺址（銅鼓文化）	二十世紀初 1902 年	西元前 1000 年	百越族，曾被認為是銅鼓的起源地

二十世紀在中國、中亞、印度、東南亞等地新開挖的考古遺址物質文物非常豐富，但也造成歷史寫作上的困擾與「唯西方文明論」的逐漸「崩盤」。特別是 1960 年代以前的德、英、美等國的歷史學家仍然努力於避免唯西方文明論的崩盤，而這些歷史學家的中國、中亞、印度、東南亞等地歷史寫作，通常強調「語言祖先」的真實性，而排斥考古文物的事實性，或提出這些文明的天然災害消失後的斷裂性。其中最重要的兩個考古「擾動判斷」就是印度河流域的城市古文明自然消失論（註六）與泰國班清青銅器的遠推論（註七）。

強調「語言祖先」的真實性，而排斥考古文物的事實性，其實是徒勞無功的。但這種歷史寫作的態度卻明顯的顯示出，德國實證史學派的潛藏虛構種族論的危險與造假。這也是法國年鑑學派乃至後結構主義、解構主義的史學家會提出長趨勢研究、（歷史）知識考古學研究、破除語音中心迷戀等歷史研究方法論的原因。

1960 年代以前的德、英、美等國歷史學家，對東亞、南亞、東南亞的歷史寫作基本上是「背離事實」的寫作，而接受德國實證史學派影響的「買辦」歷史學家對自己文化史的寫作也是「不及格的」歷史寫作。因為這些買辦歷史學家，通常將西方文明裡的「雜記」當作歷史事實，而將自己傳統上的「方誌」當作神話，甚至於質疑自己傳統上正史（官方文獻）的真實性。當二十世紀初奧地利人弗朗茨·黑格爾（Franz Heger）收集東南亞的銅古出版《東南亞古代金屬鼓》之際，銅鼓被視為東山文化向東南亞輻射的「證物」，好像西元前一千年整個東南亞的青銅時代就是東山文化播散的結果，然而隨著 1955 年的晉寧石寨山遺址大量青銅器的出土，隨著 1980 年代四川三星堆遺址大型青銅器的出土，乃至於不斷的銅鼓出土，結果以數量與品質論都指出銅鼓的發源地在雲南的古滇文化，而古滇文化與商周文化的青銅重要配料「錫」，卻都是來自三星堆（古蜀）的特有錫礦。這當然表明了古蜀文化與古滇文化才是越南東山文化的源頭之一。更重要的是這也印證了《大越史記》裡的：「蜀公子泮建國於古羅城」的「神話」（註八）為真的重要線索。

五、命名權所衍生的語言祖先

德國藍克實證史學派的歷史寫作與語言祖先概念的考古學寫作，乃至因此衍生的史前史寫作，遭人質疑絕不止於為別個民族亂按祖先而已，更重要的是這個學派以學術權威之姿奪取了「命名權」，進而衍生出歐洲中世紀「蠻族」中心觀點的歷史寫作。以下再舉兩個例子說明這種「命名權」與「語言祖先」的荒謬性。

1. 印度最後一個王朝的命名

印度莫臥兒帝國的創建者巴卑爾，從父系算是鐵木兒的五代孫，從母系算是成吉思汗的後裔，依當時的突厥語稱蒙古即為莫臥兒，所以莫臥兒帝國依建國者的主張與命名就是蒙古帝國。但是以拼音語言體系來稱呼時就成為莫臥兒帝國。反過來，如果莫臥兒帝國不是被英國滅掉而持續強盛至今的話，那麼莫臥兒帝國一定主張印度名為蒙古帝國，而不是與吠陀教裡的戰神印陀羅近音的印度或信度了。

2. 游牧民族的擴張論很難以種族單一性視之

先不說有沒有一種雅利安民族能夠從中北亞在史前史階段，不斷的四處擴張，所遇皆捷。所謂的雅利安人移出中北亞以後，還可以不斷的源源不絕，繼續移出，或是史前史時期歐洲都沒人居住，印度都少有人類居住，所以衍生出北歐的白人乃是「最純粹」的白種人，史前史的其他種族只要一遇到「移出」的雅

利安人，不論這支雅利安人族群的人數有多少，其他種族都會「變成」雅利安人的後裔。這種雅利安人後裔就算皮膚變黑、頭髮變黑、眼珠子變黑，也都是雅利安後裔，只是「不純粹的白人」、「摻了雜質的白人」等待希特勒這個「眞神」以滅絕屠殺的方式幫他們「淨化」，這到底是哪一種「神話」呢？混世魔王的神話吧。事實上人類文明使上游牧民族的擴張都不可避免「種族混血」的過程，而混血過後，通常是融入人口數較多的民族來稱呼這「新民族」，而不太可能以人口數較少的民族來稱呼辨識這「新民族」。這是民族發展既有的規律，不太可能由德、英、美的種族主義學者的主觀意志而改變。

3. 侵略者偷竊者的考古學家居然握有命名權：吐火羅族的命名

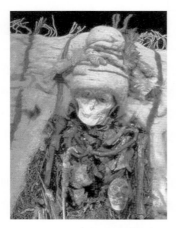

▲圖 1-3　吐火羅墓葬出土

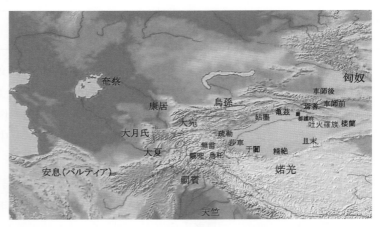

▲圖 1-4　西元前 1700 年羅布泊吐火羅族遺址位置

　　十九世紀末至二十世紀在絲路上的考古學家，除了極其少數有良心的學者以外，基本上都是侵略者、偷竊者、非法盜墓者，然而這些考古學家居然因「先發現」而握有命名權。二十世紀初，這些考古學家發現一種「吐火羅文字」，進而推斷有一種「吐火羅語」及「吐火羅族」是近似於原雅利安語的一種，或是說是就像梵語一樣是印歐語的一支。這種語言祖先命名的意識形態又出現了，認爲吐活羅族就是雅利安人向東遷移裡因環境而產生語言的分支，其地點就在中國漢朝所稱的西域龜茲國與焉耆國。然而二十世紀末所發現的羅布泊古墓溝文化遺址，或二十世紀初所發現的克爾木齊文化遺址，其頭骨測量的結果都判定是古羌人與古雅利安人的混合特徵，換句話說，如果有雅利安民族的話，向東擴張到新疆就與古姜人混血，而不見什麼純雅利安人特徵。反過來，如果這些考古遺址不是由這群侵略者、偷竊者所首先發現的話，那麼，不是命名爲龜茲語、龜茲族、焉耆語、焉耆族，然後再探討古羌族的語言流變與古羌族在史前的聚散離合嗎？

4. 西元前十四世紀雅利安人入侵印度次大陸只是個驍勇善戰的少數民族

　　雅利安人在西元前十四世紀進入印度河流域時，就人口數而言就是個少數民族，而在西元前十世紀再進入恒河流域時就已經是混血的印度新民族。這個新民族裡的雅利安族成分經過恒河流域當時人口眾多的達薩族的再度稀釋，其「雅利安人」的成分就越來越稀少。到西元六世紀時就連游牧民族的生活形態都完全消失，而宗教上也是從進入恒河流域開始，從吠陀教逐漸改變爲婆羅門教。吠陀教裡的吠陀口傳經典奧義書，其「書名」（口傳，所以不是文字成書）奧義書的意思就是「吠陀終結」，也是「終結吠陀」，也是「再見雅利安」吧；其宗教神祉上則是雅利安諸神退位。簡單的說，印度文明只會褪色、化生，而不會於西元前 1700 年前後，因氣候因素而滅絕。古印度人也長了腳，氣候變遷乃至於「沙漠化」也不可能一天瞬間就成爲事實，更無庸提出外星人核子彈爆炸之類的搪塞理由。而雅利安人就是「侵略」古印度，雅利安人在「侵略」古印度時是否將印度原住民趕盡殺絕並不清楚。不過究竟是融入印度原住民，還是令印度原住民融入雅利安人，如果就禽獸法則而言，只有「數量」二字可決定，但是雅利安人在進入印度次大陸時還是個野蠻且極低文明的游牧民族則是事實。從人口數的多寡與通婚情境而言，我們更有理由認爲現今的印度人血緣基因上仍以古印度民族成分多，而雅利安民族成分少，在語言文字形成上也以古印度民族的語言成分多，而雅利安民族的語言成分少。在宗教信仰上則涉及兩次的神明化身與借殼上市，我們應該仔細變換「合理的假設」，重新讀過印度文化史。

同樣的，只有拔除語言祖先的渾話，認真對待考出土文物，才可能較精確且逼近事實的描述亞洲文明的發展。而不管稱為亞洲文明或東方文明，從古波斯崛起後，東方文明的主成分都是中華文明與印度文明，次要成分才是波斯文明乃至阿拉伯文明。文明總要有個先來後到的順序。如果只因循禽獸的原則的話，先來者自然佔有，後來者廝殺殖民佔領，也有個先來後到的尊重，何況人類文明有別於禽獸呢？雅利安人進入印度次大陸幾乎滅絕了印度古文明，這相對於印度原住民的少數民族經過四百多年的混血融入印度原住民量，在西元前一千年前後早就稀釋而消失了，忘了有個印度雅利安族吧，印度文明不是他們創造的。

1-4 印度文化成分校正：謊言或是真實

當然各種文明的產生與演變的過程裡，一定涉及不同種族的混血過程，在二十世紀人世間並沒有什麼純粹的人種可言。但是 1960 年代之前的德國、英國、美學學者們關於東方文化史與東方藝術史的寫作，卻假借「語言祖先」的虛幻概念一直企圖牽出一種隱藏的論點。印度的文明是白種雅利安人所創，中華文明則是通西域之後才開出美麗的藝術花朵，從印度引入佛教之後才有了較為成熟的宗教文明。這顯然又是一種帶有種族歧視及種族主義者的屁話，然而當今的藝術史論著裡，卻還有許多藝術史學家，如此這般的堅信這種帶有種族歧視及種族主義偏見的學者的論述，奉為真理不可動搖

我們從考古證物及印度史詩的成長過程，來重新讀過印度文化史，來破除文明演變中，原本無須爭論的人種議題，來重新認定印度文化成分裡的「雅利安元素」。只要「語言祖先裡只有雅利安最重要」的假設排除的話，那麼我們將會看要很不一樣的印度文化影響力。而且，我們還有足夠的證據說明（而不是證明）印度文化裡的宗教元素往往出了印度就回不去了，特別是佛教。

1. 梵文以古印度語為主所形成的書寫系統，而不是以雅利安語為主所形成。

摩揭陀語或巴利語才是印度語言成分的最大塊，梵文及梵語的出現是以摩揭陀語及巴利語為公約數所形成的書寫系統，而不是以雅利安語為主要的成分所形成的書寫系統。

印度的語言在三世紀時雖以梵文為主流，但梵文的主體並非雅利安的語言文字，因為在吠陀時期雅利安民族並無文字。而佛陀在世時所用的語言就是摩揭陀語而不是梵語。

2. 婆羅門教的崛起是革了吠陀教的命，而不是延續吠陀教。

雖然印度文明裡「文字」崛起得很晚，文字書寫系統固定得更晚。但是我們從口傳歷史（所謂的史詩）形成的時間西元前三世紀至西元六、七世紀，大體上可以推斷印度史詩的形成期，才是文字書寫系統的固定期。換句話說所謂的四大吠陀的文學作品（對雅利安神祇的讚頌詩歌）在沙門時期（西元前六世紀至西元前三世紀）之前就已經經過「改寫」，成為各地不同方言的版本。婆羅門教的崛起其實是革了吠陀教的命而不是延續吠陀教，因為婆羅門教是適於定居農耕民族所呈現的宗教信仰，而吠陀教則為適於游牧民族所呈現的宗教信仰。婆羅門教源於印度古民族的宗教信仰而逐漸提煉成梵天這位抽象神祇與毗濕努和濕婆這兩位人格神列為三位主神後，逐漸收編與自創出數以千計的功能神，但是也「計畫性」的汰換了絕大部分的雅利安神祇，只剩下兩位還略有作用的戰神印陀羅及太陽神。所以，婆羅門教根本不是繼承吠陀教，而是完全頂替、「排除」了吠陀教。

另外，吠陀經典裡的奧義書的出現其本意就是「終結吠陀」，但卻以「吠陀終結」的名義出現，更顯示出婆羅門教與吠陀教「決裂」的態勢。我們可以很清楚的看出古印度宗教對吠陀教的滲透，乃至於藉「四大種姓」之名目，自創出「轉世輪迴」與「業報」的概念，進而將雅利安（所謂早期的剎帝利種姓）因素臣服於婆羅門種姓之下。我們甚至於可以說「婆羅門種姓」是印度文化裡地主、世家走向知識份子階級化的過程，只是這種階級化的過程與宗教結合在一起而已。

3. 再見雅利安，再見災難，才可重識印度。

婆羅門教的興起就神祇上言就是「再見雅利安」。印度本來就不是一個單一民族，原先歷史過程上必然的多民族融合過程，卻因吠陀教與婆羅門教的興替過程中所唯一保留的階級種姓制度的複雜化，而放慢

了多民族融合過程的腳步，這是印度文化史上的特色。不過就算有這種複雜化的種姓制度，還是阻止不了雅利安人被印度原住民同化的作用，甚至於我們從文化與種族的雙重角度來看，在進入沙門時期（西元前六世紀）前後，雅利安因素都已經稀釋光了。印度的種族分佈大致呈現北部的藏族與北印度族（可能是達羅毗荼族、達薩族）、中印度的涂羅畢達族、南印度的涂羅畢達族與矮黑族。當然，西元前三世紀起，克柏爾山口還是敞開著，只要印度次大陸沒有較強盛的國家時，克柏爾山口都還是源源不斷的有游牧民族入侵，入侵民族裡白種人、黃種人參半。就算是不是「入侵」的民族，印度史上也還是有「和平移民」的種族，這些人都與雅利安人無關。雅利安人入侵印度只在西元前十四世紀至西元前十世紀之間的那一次，而雅利安人以野蠻的游牧民族之姿，為印度帶來戰爭文明之外，還將印度和流域的文明徹底摧毀，除了目前史料不明的南印度以外，印度次大陸進入文明黑暗期，直到西元前六世紀，婆羅門教崛起，印度文明才逐漸再度復甦。我們可以說，再見雅利安，再見災難，才可重識印度。

4. 佛教與耆那教是對婆羅門教的部分革命，卻是對吠陀教的完全革命。

　　佛教及耆那教表面上是對婆羅門教不滿而提出改革方案，但是這兩宗教一致的排除了種姓制度，而接納了「轉世輪迴」與「業報」的概念與沙門時期的人生四期的靜修習慣。顯然沙門時期雅利安因素只剩下「種姓制度」這一項了，所以，我們可以說佛教與耆那教是對吠陀教的完全革命，同時這也顯示出沙門時期雅利安人、雅利安語言、雅利安游牧式生活方式，乃至於吠陀教的勢力已經大部分消失，所以，佛教與耆那教才可能在古印度提出「廢除種姓制度」的人生見解。

5. 佛教與婆羅門教出了印度常有轉變跡象，佛教入中國轉變得最為徹底。

　　從西元前三世紀起婆羅門教與佛教對東南亞就有明顯的傳播事實，然而不管是婆羅門教也好是佛教也好，在傳入東南亞時卻都有三個特徵，其一，宗教的本土化過程，與在地信仰相結合，也收編了在地神祉；其二，許多東南亞國家的崛起時都採取了政教合一模式而自封為神祉；其三，部分東南亞國家崛起的過程中以「知識份子」或「智者」來對待婆羅門教的傳教士，進而對梵文、巴利文的拼音文字，乃至於對印度文化進行了更進一步的引介。

　　從西元三世紀起佛教傳入中國卻明顯的遇到「挑戰」，這種挑戰則以南北朝及中唐時期最為徹底。

　　南北朝時從南印度來了數位達摩。達摩一語在印度的原意就是「正法」、「法師」、「傳道的智者」。這數位法師提出了「以心傳心不立文字」的禪宗，也帶出了少林武僧的傳統，此後傳經不必靠翻譯，只聽祖師言，所以禪宗六祖起衣缽傳承遠勝神秀的一代斷絕，這時中華文明裡的佛教就與印度的佛教並不相同了。

　　中唐時期則經歷了數度興佛滅佛之後，因為產權與徵稅議題而制度性的規定了僧人持牒與僧人不婚。僧人持牒就是指當和尚要有國家特許證照，不是想當就當；僧人不婚則是指寺廟財產也要徵稅，而不得視為和尚私有而由子女繼承。這兩個制度從中唐時期就根深蒂固的成為中華文化的一部份，如果未持證照而自命為和尚，那就是野和尚；如果和尚未經還俗程序而結婚生子，那就是花和尚或犯色戒的和尚，西遊記裡唐三藏不也有一位弟子號稱「八戒」，那就是師父提醒勿犯持戒。

　　什麼是謊言？什麼是真實？印度文明裡語言字意也有活躍的「轉意象徵」用法。所以，不知其意而胡亂念咒一直是堅持「語音中心」宗教的一種掩護，也是一種困擾。佛教與密宗裡有一句廣用咒語，其意為「啊！金鋼杵入蓮花」（註八）的梵文，如果在三世紀印度的上流社會，這句話一定很少人說，現在卻常見不明究理的野和尚朗朗入口授人以咒。所以，什麼是謊言？什麼是真實？其實應該放在文脈中才能較清楚的判斷，而不是自認為虔誠不虔誠才能判斷的吧。

　　如果我們從宗教的觀點來看佛教進入中國，顯然中唐以後的中國佛教已經與印度的佛教截然不同了，在印度僧人可婚且不必持牒，所以截然不同。

　　如果我們從知識的觀點來看佛教進入中國，顯然只有南禪宗派的佛學才專注於佛學能否入世救世，也只有南禪宗派較能回復釋迦摩尼傳道的真諦。釋迦摩尼所創之道就只是瞭悟生死之道而已，釋迦摩尼在傳道的過程裡，不但高舉種姓平等，還告誡弟子不要崇拜偶像，更遠離婆羅門教的「權力誘惑」。結果不到

三百年，這些再傳弟子就忘卻了佛陀的告誡，不但將「佛陀傳道」宗教化，還收編了不少婆羅門教的神祇化身為佛教裡的菩薩，自創與收編了不少婆羅門教的裡的妖魔鬼怪當作佛教的護法，自創不少經典，等他的弟子將他位列羅漢，可以說完全忘卻了佛陀的告誡。只有南禪宗派，少了「護法」，少了「羅漢創經」，多有悟道而略能令人耳目一新，而更能融入既有的與成長中的儒家思想、道家思想而已。所以，如果我們從知識的觀點來看中國佛教，大概也只有禪宗南派與宗教化後的印度佛教可以說是「截然不同」，然而印度佛教在十二世紀就因與婆羅門教（印度教）的互相妥協而被印度教收編後「消失」了。

6. 中國佛教與印度佛教截然不同，觀音菩薩系譜研究也就沒意義了。

　　西元前六世紀釋迦摩尼首創八正道，瞭悟生死輪迴業報。西元前三世紀孔雀王朝崛起，釋迦摩尼所傳之道逐漸宗教化，雖有大乘與小乘之分，但皆強調勿崇拜偶像。西元二世紀貴霜王朝崛起，「新的統治者偏愛有較廣泛社會基礎的大乘佛教，為了宏揚佛法，大乘佛教的僧侶們將釋迦摩尼作為神來崇拜。………從圖像方面來說，大乘佛教創造了第二級神格，稱作菩薩（Bodhisattva）。（此後）大乘佛教還不斷擴大佛教的眾神殿，從其他宗教吸收了各種神祇。有些來自婆羅門教，有些來自（當時）中亞的宗教」（高木森，2000，p.85）。觀世音菩薩就是來自婆羅門教的馬駒善神（註九）。大乘佛教尋北路傳入中亞，為適應游牧民族的「英雄崇拜」，馬駒善神就在地化成為「大丈夫」，並回傳印度。西元五、六世紀正值中國的亂世，佛教透過中亞諸民族的轉化演繹而「進出」絲路，大舉傳入中國，並形成絲路上極其出名的佛教敦煌藝術，然而唐宋之後的佛教已然「再度」在地化、中國化。以觀世音菩薩為例，回傳印度的觀世音菩薩就是男兒身，敦煌藝術裡的觀世音就是有男有女，進入中國之後的觀世音就是女兒身，在江南的觀世音則是美女兼慈母的救苦救難身。

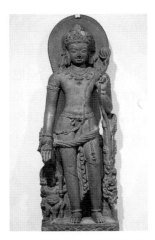
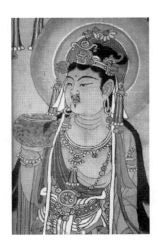
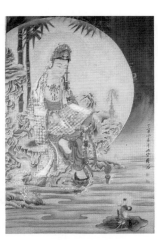

▲圖 1-5　十世紀印度觀世音，新德理博物館藏

▲圖 1-6　九世紀敦煌裡的觀世音，大英博物館藏

▲圖 1-7　清朝福建的觀音畫像，上官周作品

　　藝術作品乃至於藝術的美感經驗，其實作不得系譜研究，作不得溯源研究。什麼是觀世音菩薩？終究祂只是理念與法門的化身而已，系譜研究不得，溯源研究不得，祂只是顯現眾生心中的期望，怎麼會是禽獸（馬駒）的化身呢？

1-5 文化史方法論的檢驗

　　如果依據西方實證史學派的標準來看待神話、史詩、歷史的劃分，我們可能對什麼是印度神話、印度史詩、印度歷史的劃分產生極大的疑義（註十）。西方史學家不只是在 1960 年之前以史學立場的兩把尺來衡量歷史的真實性，就是在 1960 年代之後也還是以史學方法論的兩把尺來衡量歷史的真實性。

　　透過語言祖先的設定，透過希臘時期對印度的傳說與雜記，乃至於所謂亞力山大的行軍雜記、巴利文佛經《增支部》這些「外部史」的記載，居然，可以將印度歷史上推到史詩時期甚至神話時期。上推到西元前 566 年喬達

摩‧悉達多（釋迦摩尼）出生於尼泊爾南部；上推到約西元前545年摩揭陀頻毗娑羅十五歲迎娶吠舍離的公主，並由其父親立為王。上推到「旃陀羅笈多（漢譯月護王）出身貧困，家族替難陀王室養孔雀，屬吠舍種姓。據賈斯廷（公元三世紀時的羅馬史學家）和普魯塔克（公元一世紀的希臘歷史學家）記載，旃陀羅笈多曾在西北印度遇見過亞力山大，由于言語冒犯，亞力山大下令殺他，幸虧他即時脫身，但從此暗暗立下了建立王權的決心。……公元前三二一年，旃陀羅笈多徹底擊敗對手，建立了孔雀王朝，定都華氏城，時年約二十五歲」（林太，2012，p.39）。

然而，明明印度的語言在西元前六世紀並不統一，相對於印度各種語言的拼音文字也都還要到西元三世紀才有較穩定的梵語梵文出現。印度最重要的兩部史詩分別成形於西元前三世紀至西元七世紀，那麼，印度歷史又如何上推到西元前六世紀的明確記年呢？

事實上，印度內部史（以印度文明所產生的文字來記錄歷史事件的歷史）產生得很晚，口傳史詩都到西元三世紀才逐漸穩定下來，可見得印度內部史最早也只能推到西元三世紀前後。

印度文明多虧了佛教外傳至中國與東南亞，而梵文佛教經典與巴利文佛教經典又大量凍結式的在中國與東南亞保存下來。所以，西元前六世紀至西元三世紀間的印度歷史才有可能依這些外部史、神話附記、史詩附記、中國僧人取經西遊記以及考古挖掘證物等等逐漸拼圖出來。

拼圖所建構出來的「歷史」正是考古學建構歷史的方法。而法國史學家米歇爾‧福柯（Michel Foucault，1926－1984）所強調的「知識考古學」正是一種過濾「文獻檔案中強盜謊言」的史學方法論。

一、史學方法論可以有不同的立場，不能有不同的兩把尺

歷史寫作並非真實再現，所以，歷史寫作只能進行「逼近真實」的寫作，而不能再現真實；但是歷史寫作也是意義的寫作，所以，歷史寫作不可能沒有立場，對史料證物的選擇性採用就是立場。但是任何史學方法論都只能採用一種立場，只能採用同一把尺來對相同的史料證物作過濾，而不能用不同的兩把尺來對相同的史料作不同的過濾。

我們在看待文化史、藝術史以及宗教史時更要把握「史學方法論可以有不同的立場，不能有不同的兩把尺」這個原則。因為，文化史、藝術史以及宗教史都是偏重「意義的寫作」而忽略「逼近真實的寫作」，特別是梵文傳承的印度宗教史更是如此。因為，梵文文法裡比喻性修飾詞與象徵性描述，成為「言說（論述）」不可或缺的規矩，韻詞也成為「言說」不可或缺的規矩。如此一來，印度宗教經典文獻的比喻與真實也就難以區分了。歷史真實反而只在宗教經典的附註或疏義中出現，而不在經典中出現。

二、宗教史方法論的陷阱抑或只是一種信仰

文化的傳播會隨著其傳播的途徑而不斷的添加成分，改變成分。靠語言傳播的宗教是如此。靠拼音文字傳播的宗教亦是如此，強調「語音中心」的宗教則更有「翻譯不得」與「不得不翻譯」的矛盾，為了彌補這些矛盾於是乎原文、音譯、意譯、提揭、註釋、再註釋，乃至圖像、說法、經變不斷衍生。這就是佛教傳入中國之後，經海浩瀚的原因之一。然而，傳得釋迦摩尼所言真義否？

唐三藏赴天竺取經，主要的原因就在於唐朝時這些西域僧人所傳的「佛經」已經是當時西域的文字，難以理解佛經真義。而唐三藏到天竺取經時，佛教經典，一方面已經歷一千餘年的衍生，經海浩瀚；另一方面當時佛教在印度也已經逐漸沒落。所以，除了取經以外，更重要的是也順便擷取當時印度文化的新精粹：論證哲學，回「中土」而開創了佛教唯識宗。簡單的說，佛教唯識宗顯然已非釋迦摩尼當初宣道所言，而唐三藏在印度參加經辯大會之所以能各會皆勝，主要正顯示當時的印度佛教僧人的逐漸「婆羅門教化」，而難瞭悟釋迦摩尼的「正言正道」。果不其然，再經歷六百年，佛教就被收編於印度教中，而在印度幾乎絕跡。

唐朝初期西域僧人所傳「佛經」是否容易理解，是否傳了釋迦摩尼所言真義？乃至於唐三藏於西元629年出發，於西元643年攜657部梵文佛經回中國，這十四年的求經之旅，是否透徹理解釋迦摩尼所言真義呢？每個人當然都會有不同的看法。不過，以印度文字成形約在西元前三世紀至西元六世紀其間的事實，乃至於釋迦摩尼悟道、傳道時是採用摩揭陀語，當時摩揭陀文都還沒能成形，而摩揭陀文傳譯至梵文（北傳佛教常用），乃至於摩揭陀文傳譯

至巴利文（南傳佛教常用），是否「音、義」都能精準傳達，以印度文化所衍生的數千種語言，乃至梵文的注重比喻文采及大量使用象徵式形容詞的規矩而言，無法精準傳達乃是常識。

更何況印度自古以來並無統一的文字，繁雜的種姓制度衍化下來，不止民族難以融合，語言文字更像隨時在變的調色盤，宗教傳播能靠語言文字作為媒介的情境也就微乎其微了，圖像傳播、宗教藝術於是乎崛起。不過，圖像傳播、宗教藝術卻更容易歷經傳播途徑中的「添加」與「變容」。

我們在探討亞洲藝術的發展過程時，往往會認為佛教的源頭在印度，所以中國藝術裡北傳佛教大乘派的成分很大，而韓國與日本的佛教又是在南北朝時透過北朝逐漸傳入，所以韓國與日本藝術裡中國佛教的成分也很大。而追根就底這些都是印度文化的顯著影響所致。但是，如果我們明確理解印度相關宗教在傳播的過程中，都有明顯的「在地化」現象時，當然這些佛教藝術品的美感解讀，就不能以原先印度文化裡的審美取向來溯源了，否則當然會解讀得一塌糊塗。

甚至於我們可以說佛教作為宗教時，當它傳入中國後就已經融入中國文化而「再生」，祂在傳播途徑上採擷了太多的添加物，「語音中心」的矛盾使得祂不得不「經海浩瀚」乃至真義難辨，祂已經不是印度的佛教，祂也不是印度文化的產物了。另一方面，我們更應認識到自從「種姓制度」被創設以來，印度文化本身就不是均質的整體一塊，縱算是印度文化，也要看是印度文化「分塊」裡的那一塊。

三、文化史研究上的盲點：中國文化史與印度文化史的差異

印度自有文字以來的歷史裡，十分之七的時段上處於小國林立的情境，只有十分之三的時段裡處於統一的帝國，而這種以北印度為主體的「統一」從來都不包括印度次大陸的「南端」與斯里蘭卡。

然而，歷史前進的道路卻十分諷刺。大英帝國在無法維持印度次大陸的殖民利益後，卻將北印度生硬的撕裂成印度、巴基斯坦、東巴基斯坦（如今的孟加拉）三塊。

語言祖先的說法認為他們都是雅利安人乃至雅利安文化的「後裔」，然而北印度的分為三塊卻讓這些「同種後裔」在劃分的境內產生極不人道的「宗教種族清滌式大屠殺」，面對同文同種的同胞卻因宗教信仰選則及國界的劃分，卻要在西方帝國主義的餘蔭唆使下自相殘殺，人類以國為族的文明進程真是何其諷刺也何其無奈。現今的印度河流域並不屬於印度而是屬於巴基斯坦。現今的印度仍然擁有數百種語言，勉強的語言體系來化分的化，大致上是古梵語為基礎的北印度與古巴利語為基礎的南印度，而梵文梵語或巴利文巴利語目前都是「死語言」，至今印度境內不但種姓制度已成為一種生活習俗，種族歧視、性別歧視、宗教歧視、語言歧視仍然比比皆是，民族融合似乎尚待努力，所以，印度次大陸的文化從歷史來看又怎麼會是整體一塊呢。

人類文明歷程的璀璨在於多元融合與擇優而傳，人類文明的諷刺則在於低文明民族選則了相信「冷兵器出政權」與「政教合一」並且拒絕融合，且殖民式的騎到高文明的定居民族之上。不幸的是印度的歷史，從雅利安這個游牧的低文明民族入侵印度次大陸以來，人類文明的反諷劇卻不斷的在印度次大陸重複演出。雅利安人是入侵印度的少數民族殖民多數民族的典型例子，然而，貴霜王朝、奴隸王朝乃至於莫臥兒帝國（即蒙吾兒帝國或蒙古帝國）、英屬東印度公司、英屬印度王國等等，何嘗不也是入侵印度的少數民族殖民多數民族的典型例子呢？差別只在於印度民族都快忘記雅利安人之際，冒出一個英屬東印度公司的雇員大法官威廉‧瓊斯（William Jones, 1746 － 1794），在印度語言史、文化史上按了一個重要的「語言祖先」：雅利安民族，也不管這侵略的少數民族是以哪一種「手段」沈淪於「征服的愉悅」中，而被印度原住民所同化。只強調現有的北印度民族都是雅利安人的後裔，一種種族歧視上的混血後裔，並「無恥的設定」雅利安人帶來印度文明之光，直到這種鬼話式的神話遇到二十世紀後半印度河流域印度城市古文明遺址出土為止，這種鬼話才啞口無言。

在亞洲主大陸的先住民或許面對遷移、佔領、融合與戰爭的選則時比較有「智慧」，而中華文明或許比較幸運，除了元朝慘烈的「異族意識」與二十世紀西方帝國主義的侵略，帝國主義代理人唆使的同族相殘以外，文字史以來的歷史裡約有十分之七的時段是「統一」，只有十分之三的時段裡是諸國林立的戰亂。而從夏朝開始的甲古文原型與文字發展，一直都被認為是文化發軔的核心，由此核心所開展的文明擴散在經歷了周朝的中華式封建體制後，從秦朝開始就一直以民族融合與文化融合的方式開展「帝國、藩屬、化外」的擴張方式。

二十世紀末的內蒙古興隆洼考古遺址挖掘，則更發現早在西元前 6000 年前後的定居聚落及亞洲大陸早的農耕地區。山西襄汾陶寺遺址挖掘的觀象台（西元前 2300 年至前 1900 年），則證實堯舜時期歷史的真實與龍圖騰緣起甚早（註十一），遺址出土扁陶裡的類文字尚可部分解讀出「堯、文」二字。1952 年發現，1959 年開挖的二里頭文化遺址則證實夏朝的文字、青銅器、王城裡禮器文物的豐富。這或許足以說明華夏文化實乃部分蒙古原住民南遷與華中、華南原住民在黃河流域共創了夏、商、周的文化。只是當初面臨氣候變遷時，有些華北原住民南遷與華中華南原住民融合而共創出黃河流域的文字文明，有些華北原住民則順應氣候變化而適應了草原畜牧文明。

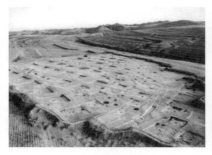
▲圖 1-8　內蒙古興隆洼考古遺址

▲圖 1-9　興隆洼考古遺址之玉器

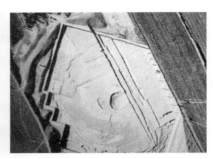
▲圖 1-10　山西陶寺遺址之觀象台

▲圖 1-11　山西陶寺遺址之龍紋陶盆

▲圖 1-12　二里頭夏朝宮殿遺址

▲圖 1-13　二里頭考古文物展示

　　這些考古遺址的新發現，不但指出中華文明的文字起源（堯舜時期）與青銅器制造（夏朝）向前推往西元前兩千年前後。另一方面，東北遼河流域興隆洼考古遺址則指出，中國最早的農耕定居文化出現於西元前六千年的內蒙古；東南河姆渡遺址則指出，目前為止人類最早的稻作文化出現於西元前五千年至前四千年間的長江下游；西南蜀地的三星堆遺址則指出，中國最早的青銅文化與錫礦開採出現於西元前二千八百年至前八百年長江源頭附近的四川。這些事實致使我們可以較真實的推測黃河流域的華夏文化應該是遼河流域原住民與長江流域（頭與尾）原住民共同「參與」所形成，乃至於商周文字史所建立的華夏民族早在數千年前就與當時的東夷、西狄、南蠻、北戎等族群密切交往並進行了文化與血緣的融合。只是中國文字形成的過程中，因為王朝與帝國的崛起，戰爭的形態加入了「版圖」的爭奪，這些「鄰居」民族又因生活方式的選則不同，乃至被驅離、遷移而致「語言」逐漸分化，甚至無緣參與華夏文化裡「語言文字一起前進」的路程而已。

　　說不定中國史詩時期的軒轅氏皇帝大戰蚩尤炎帝於涿鹿，蚩尤炎帝戰敗而帶領族人南遷形成爾後的苗族，正是中國文明史上第一次民族分裂、鄰居民族爭地盤或異族間的「驅離、遷移」，而軒轅氏皇帝與蚩尤炎帝共同採取了最不文明的手段：戰爭、驅離，而讓苗族錯失了共同創造中華文明裡「語言文字一起前進」的路程而已。

　　同樣的，從浙江、福建、廣東的考古挖掘屬於西元前前 5000 年至前 2700 年間的新石器文化遺址與台灣的同時段考古遺址挖掘，竟然高度一致，使得語言祖先式的史前史寫作不得不記述：「前南島語系族群是從中國南方移民至台灣」（Peter Bellwood，2009，p.345）。如果再加上最後冰期至今的地球地質氣象史的研究，台灣海峽雖然從西元前一萬年開始逐漸形成，但台灣至福建之間一直有「東山陸橋」的礁石島塊密切聯繫者，直到約西元前三千八百年那次的「地球暖化」與之前的潮侵作用，這個連接福建東山到台灣台中的「東山陸橋」才殘存澎湖群島後完全消失。如此的資料更可解讀成百越族或「古閩族」有一部份在西元前 5000 年至西元前三千八百年透過東山陸橋「移民」至台灣，這古閩族與台灣更早的原住民混血後創造了台灣史前史上最重要的大坌坑文化後，形成目前我們所稱

的台灣原住民。或甚西元前五千年至前三千八百年間福建與台灣之間藉由「東山陸橋」而交通頻繁，但是西元前三千八百年之後，「東山陸橋」消失，所以這新的台灣原住民也就「回不去了」。這支民族原先就是「古閩族」或百越族，只是還來不及參加中華文明裡「語言文字一起前進」的路程，所以只憑口傳語言的發展與台灣多山的阻隔，所以形成如今諸多語言不通的原住民各族而已。而原先留在浙江福建的「古越族」、「古閩族」或「古粵族」則分別從春秋戰國時期，乃至秦朝時就從大篆字體到小篆字體的形成期開始參與了中華文明裡「語言文字一起前進」的路程（註十二）。

在文明發展史上，我們到底怎麼論證「中華文明裡十分之三的亂世與十分之七的治世」與「印度文明裡十分之七的亂世與十分之三的治世」之間的真實性呢？亦或我們怎麼論證「長歷史中，文字尚未出現時」的文化「結合」、「融合」、「替代」、「滅絕」、「創新」、「承傳」、「變化」這些名詞與概念到底有什麼不同呢？或是說，我們否證不得「語言祖先論」？當然不是！史前史的研究一方面依靠考古挖掘而將「文字」起源與解讀不斷往前推，另一方面考古學上的氣候史研究也推出文明發展過程中的「氣候決定論」（許靖華，2012）。只是筆者認為氣候決定論或許還要加上地形地貌變遷因素的校正，才能更加貼近真實。

四、文明史上的氣候決定論的校正

對於印度河流域的城市古文明為什麼在西元前一千七百年突然消失？西方條頓民族（日耳曼蠻族）的歷史學者最常用的描述就是氣候變化使然，如此一來，雅利安人在進入印度次大陸時就不是「入侵」，而只是先民的遷徙。雅利安人進入印度次大陸時並沒有所謂的「殲滅」印度原住民的事實，雅利安人只是帶來印度文明的點燈者、指導者乃至於是印度文明的推動者，絲毫無須有「侵略的罪惡感」。

就好像「耶穌基督誕生後幾世紀，中國農民離開位於中原的田地，日耳曼蠻族橫掃歐洲，根據歷史學家表示，罪魁禍首是匈奴，因為匈奴入侵造成日耳曼蠻族潰散流竄。但事實上根據歷史記載，早在匈奴入侵之前，這些（日耳曼）民族早就離開家鄉，他們（日耳曼蠻族）飽受飢荒所苦，因此向南遷移，就像旅鼠朝向大海前進，所以別怪匈奴！」（許靖華，2012，p.36）。

這兩段歷史寫作好像都是以考古學家對地球氣候史的資料而作的「事實描述」。事實上筆者認為兩件事的描述，最少有以下的不同點。

1. 印度史寫作上主要在於為「雅利安人入侵」除罪化，而許靖華的寫作是以接近事實的資料來指出部分歐洲中古史寫作上「日耳曼蠻族南下歸因的錯誤」，有些未經考證的歷史寫作總將日耳曼蠻族南下的原因歸諸於「匈奴向西遷移，佔用了日耳曼游牧民族的草原，所以日耳曼民族不得不往西與往南遷移」，但是許靖華的寫作則指出：「日耳曼民族早在匈奴向西遷移之前，就因氣候變化飽受飢荒所苦而離開東歐，所以歐洲的中世紀的發展，原因不在於匈奴西遷，別怪匈奴」

2. 在印度河古城市文明遺址尚未大量開挖前，雅利安人何時進出印度的「推論」大約都主張是在西元前三千年至西元前一千五百年間。印度河古城市文明遺址大量開挖後，雅利安人何時進出印度的「推論」則大約都主張是在西元前一千五百年至西元前一千四百年間。而在解釋印度河古城市文明何以在西元前一千七百年前後突然消失時，氣候災難因素是最不具「物質證據」的假設因素，也是最不具「說服力」的因素。而「根據歷史學家表示，罪魁禍首是匈奴，因為匈奴入侵造成日耳曼蠻族潰散流竄。但事實上根據歷史記載，早在匈奴入侵之前，這些（日耳曼）民族早就離開家鄉，他們（日耳曼蠻族）飽受飢荒所苦，因此向南遷移，就像旅鼠朝向大海前進，所以別怪匈奴！」的論述只是作為《氣候創造歷史》一書中以「氣候史中物質證據」來澄清「歷史學家表示，罪魁禍首是匈奴，因為匈奴入侵造成日耳曼蠻族潰散流竄」這種見解是「錯誤的歸因」的例子而已。

由此可見，氣候史的論證是更依靠「物質證據」的真實性，而不只是依靠「假設」與「臆測」而已，特別是在人類文明史前史的部分，以地質考古學來判斷地球的歷史還是比語言史以語言祖先或語音字源的相似性來建構的語言史（或人種史、種族史或民族史）來得更接近事實。

在二十世紀末由於「地球物質資源探勘」及「地球暖化現象」，乃至於二十世紀末的氣候激烈極化的現象，都使得已開發國家更加投入於氣候史的研究，所以氣候史的研究成果，自然也更講究物質證據的「真實性」。特別是地球最近一次冰河期至今（西元前一萬四千年至西元兩千年）的氣候變化，可以說是頗為確定，且具有「校正」文字歷史，解釋文字歷史「迷團」的「能力」。總的來說，在冰河時期地球表面的溫度略低，氣候變化上南北兩極冰帽面積較大，永凍層也較厚，以致海平面下降，許多目前的海平面（諸如：台灣海峽）在冰河時期是陸地。而在西元前一萬四前年起（圖 1-14），地球進入「間冰期」，兩極冰帽開始溶解，至西元前一萬年前後，海平面大至回復到間冰期的正常高度，之後又經歷了較小幅度的地球表面溫度的高低擺盪，地球表密溫度擺高時就是「地球暖化」，而多次的地球表面溫度的高低擺盪都造成頗為明顯的「潮侵作用（長年累月的海潮對海岸的侵蝕）」，潮侵作用與「土石流」才是「滄海桑田」與「填海造陸」乃至於肥沃河口三角洲的主要原因（圖 1-15）。而新形成的「滄海桑田」不但改變了地形地貌，也與地球的表面溫度共同影響了新的洋流形成，影響了洋流（暖氣團的航道），乃至於兩極而發的冷氣團的「航道」，進而共同形成那個年代地球氣候的變化。

總之，所謂最近世代冰間期裡地球氣候史是與地球地貌史一起變化的。而通常較多滄海變桑田，極少桑田變滄海；較多海中礁岩化為沈泥化為飄沙使海埔新生地一直擴張，較少海底火山爆發形成新的海中礁岩。這也是台灣海峽雖在西元前一萬年時已經形成，但東山陸橋一直到了西元前五千年至至前三千年才逐漸「消失」（圖 1-16、圖 1-17），乃至於台灣的嘉南大平原是由「台江內海」在西元一千六百年至西元一千七百餘年間形成的原因。

▲圖 1-14　西元前 14000 年全球地形圖

▲圖 1-15　現今全球地形圖

▲圖 1-16　西元前六千年亞洲地形圖一

▲圖 1-17　西元前六千年亞洲地形圖二

如果，我們將目前冰間期的地球氣候史與考古挖掘及人類文明史一起閱讀的話。大致上只看到游牧民族向南遷移的紀錄，較少看到定居民族向北遷移的紀錄。而其主因都是地球表面溫度偏低時引發歐亞大草原的低溫乾旱，進而造成糧食不足的飢荒，進而造成北方民族不得不向溫暖的地方遷移。這就是「氣候創造歷史論」的核心命題，只是氣候這個歸因並不完全，最少我們要將墾荒與地形地貌的變遷因素一起加入「歸因」的考量。

不過，許靖華在《氣候創造歷史》一書中也舉出了這核心命題的例外。並非都是「地球冷化」而致游牧民族不得不南遷。往往也有草原的暖化造成游牧民族的兵強馬壯，而使得游牧民族（蒙古人）能夠快速崛起，橫掃歐亞大陸，建立人類歷史上面積最為廣大的「帝國」。可見得歐亞大陸上的「北人南遷」並非歷史發展的

「規律」，當然也就無所謂人類文明發展的「規律」可言了。我們只能說歐亞大陸上的「北人南遷」往往是氣候暴冷缺糧飢荒所致，但北人東遷或北人西遷的原因卻不見得是「迫於飢荒」，更多的原因卻是「迫於強盜的貪婪」。這迫於飢荒或迫於貪婪有何不同？在筆者看來都只是發動戰爭的「藉口」而已，都不能作為人類推動文明進程的主因。最多只能說氣候變遷是創造歷史的驅力之一而已。

五、權力重心、經濟重心或是氣候地形決定論

筆者認為如果延續第二小節的論點：「大膽的假設人類文明成長五件事就是：謀生、貿易（等價交換）、適應自然環境、遷徙、戰爭。其中，謀生、貿易（等價交換）、適應自然環境是常態，遷徙、戰爭則是變態」。那麼，筆者認為人類文明進程的規律只是一種選擇，一種介於「意識形態為重」、「權力為重」乃至於「經濟為重」之間的一種選擇，而自然環境與相鄰文明只是無法選則的條件。越處於文明初階段，選擇權越少，限制條件越多；相對的，越處於文明成熟階段，選擇權越多，限制條件越少。發動遷徙與發動戰爭則是「想像中高估了選擇權低估了限制條件」的集體（或個人）賭博式決策行為而已。

意識形態為重的年代，常見人類文明裡宗教創設與「政教合一」的組織權力形態。

權力為重的年代，常見人類文明裡法律、道德創設與政教分離的組織權力形態。

經濟為重的年代，常見人類文明裡法律與道德的分離、政治禮儀化的組織權力形態、宗教娛樂化與商業化的生活形態。

藝術則一直都是稱生活形態的一部份，經濟實力強的時候消費多一點，經濟實力弱的時候則自力救濟一番，反正苦中作樂也花不了多少錢。個人如此，團體如此，國家亦如此。

我們以同樣的標準來檢視印度文明進程與中華文進程時，就可以體會中華文明進程中的幸運。不只是文字史上三分亂世七分治世是一種幸運，文明初階段的價值觀與「意識形態」選擇，乃至於文字發展的選擇更是一種幸運。這種幸運之初就在於河洛文化初階段的各種「設定」，乃至漢朝之後「漢人意識」與「中原意識」的高度結合，同時西元七世紀之前權力中心與經濟力中心的高度重疊。

周朝雖然是封建制度的創建者，但是中華式的封建制度卻是武王伐紂推翻商朝後，鞏固周朝祭天（朝廷政權）、論功行賞兼開疆闢土的「封疆建國」制度創設，盛行於春秋時期（西元前 1046 年－前 770 年），崩壞於戰國時期（西元前 770 年－前 221 年），在戰國時期，中華文化裡的諸子百家思想蓬勃發展，儒家在孔子的領導下，將政治制度道德化；法家在管仲、商鞅的領導下將政治制度法律化；道家在老子、莊子的領導下，提醒政治制度以順應天道為要與物極必反；墨家在墨翟的領導下，企圖將政治制度公義化、共產化。西元前 221 年秦始皇就以帝王制度結束了中華文明裡唯一存活過的封建制度。秦朝的政治制度或許過度「嚴刑峻法」，所以短短的十五年就被劉邦推翻，而這短短的十五年內產生諸多的「避秦者」。漢朝之後直到清朝被推翻為止，中華文明裡採用的政治制度都是帝王郡縣制而不是封建，或許我們過度抬舉董仲舒的「罷黜百家，獨尊儒術」為儒家思想主導中國政治制度長達兩千餘年，但是「將天道道德化，將政治制度道德化」確實也是兩千多年來中華文明能夠「合久必分、分久必合」與「三分亂世、七分治世」的主因。所以說，中華文明裡第一個重要的政治制度設定就是講求禮樂興的「封建制度」，第二個重要的政治制度設定則是「將天道道德化，將政治制度道德化」並重用知識份子的帝王郡縣制。這兩個重要的「設定」都使得中華文化裡權力形態的「以善為尊與以和為貴」，對中華文明的不斷地域擴張有極大的貢獻。這與諸多文明老是停留在「善惡並尊與以勝為貴」權力形態作一對比的話，該說是一種初設定的幸運。

中華文明初階段的另外一個幸運的「設定」就是秦始皇「書同文車同軌」的「漢字系統」。雖然「漢字」的形成可追溯辨識到商朝的甲骨文及金銘文，但是在戰國時期發展成大篆體時已經產生分化的狀況，秦朝時以大篆與金銘文的「統一簡化」而定出「小篆字體」，避免了漢字的分化。幸運的是漢字在形成過程中的「形音雙規（或六因多規）」，使得凡使用過「漢字文書系統」的各民族語言，都只有「腔調的差異」，進而避免了「語言的時間自然分化」（圖 1-18），同時也強化了「漢人同源」的認同感，這種認同感也與種族融合的過程直接相關而不只是意識形態而已。

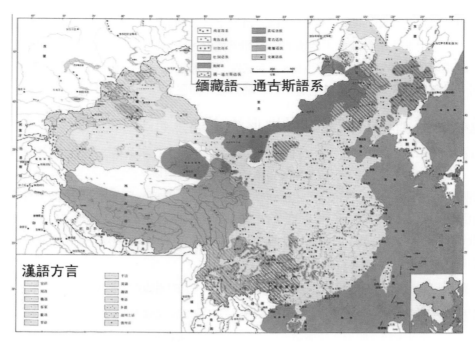

圖 1-18　中國語言分佈圖

　　中華文明進程中機遇上的幸運，則在於漢民族長期以來與相鄰民族的不斷「混血融合」，這不斷的混血融合從漢朝初的「公主和親」、對西域的土地領域開拓、引進優質馬種、發動戰爭，到匈奴的分裂，部分西遷部分歸附漢朝開始，漢族一直與相鄰民族進行「混血融合」而成為中國境內人口數最多的民族。甚至在元朝成立時還區分出中原的漢人與離開中原的漢人（南人），當作元朝特有的種族階級分類：蒙古人、色目人、漢人、南人。而中國歷史上元朝雖然維持了九十年，但這種準種姓制度的設定一直都是與中華文明的初設定格格不入，成為中國歷史上第二短命的朝代。不過，如果除去中華文化裡權力形態的「以善為尊與以和為貴」的「道德」提法，元朝的這種準種姓制度正顯示了中華文明進程上另一個結構性議題群的浮現。這些結構性議題群如下：

1. 經濟重心的南移

　　從隋朝開闢大運河開始就顯示了糧食生產力的南移，至宋朝時更顯示了黃河流域生產力的沒落與長江流域乃至中國東南沿海地區生產力的崛起，元朝的新設定只是反映了中華文明經濟重心南移成為不可回逆的事實而已。元朝制度上蒙古人、色目人、漢人、南人的階級設定，只是反映了中亞草原民族上「商人等同於包稅人」的習慣，而新獲得的南宋領域正是該大量運用「游牧民族包稅人」的地區，所以色目人的階級自然而然的就該在蒙古人之下，而在漢人與南人之上。這種準種姓制度的新設定在蒙古人來看，不僅是法律，更是游牧民族權力形態上的潛規則。而漢人與南人的階級區分只顯示「長江流域乃至中國東南沿海地區生產力的崛起」，應該更加緊商業活動與徵稅而已。

2. 元朝的準種姓制度，就歷史實況而言更加速了種族混血融合

　　福建的泉州港在元朝時阿拉伯商人與印度商人（色目人）定居的人數超過泉州城總人口數的10%以上，甚至在元朝末年還發生阿拉伯人在泉州經歷月餘「建立阿拉伯國」的「叛亂」，雖然這些「色目人」被剝奪了「色目人階級」地位，但除了少數阿拉伯人「逃回」中亞以外，絕大部分的阿拉伯人也都以姓名第一個音的漢字當作姓氏，而成為「階級上的南人」而定居於福建。

3. 權力重心與經濟重心的抉擇

　　元朝的漢人與南人區分，以及中華文明進程中除了明朝的朱元璋定都於長江流域的「南京」以外，絕大部分的朝代都是定都於黃河流域。這個「事實」造成中華文明解讀上的雙重偏差。也顯示了中華文明進程上面臨「權力重心與經濟重心」抉擇上的困頓，特別是在文化成分的選擇性認同上的困頓。

　　雙重偏差之一在於：「視長江流域文明為黃河流域文明的擴張」。

　　雙重偏差之二在於：「以京城觀點詮釋中華文明的發展」。

這雙重偏差下典型的宗教論點就是「誤讀」中華文明裡宗教的定位，而認為「楚人、閩人」信鬼好巫，認為「南人迷信」，而忘卻了戰國時期的楚、吳、越等「族」不但早參與了中華文明裡的「造字過程」，更是漢民族的主成分之一。

這雙重偏差下典型的藝文論點就是「誤讀」中華文明裡藝文的定位，不論藝文有何流派，「京派」永遠是核心。

這雙重偏差下典型的文化論點就是「誤讀」中華文明裡文化的定位。這個「誤讀」還有個儒家正統的論據：《論語陽貨篇》孔子曰「惡紫之奪朱也，惡鄭聲之亂雅樂也，惡利口之覆邦家者」及《論語魏靈公篇》孔子曰「放鄭聲，遠佞人；鄭聲淫，佞人殆」。再加上唐朝杜牧《泊秦淮》：「煙籠寒水月籠沙，夜泊秦淮近酒家。商女不知亡國恨，隔江猶唱後庭花」，以致爾後絕大部分的中華文明裡的「政論」，都是「位處京城吃江南，眷戀優渥罵江南」，江南的繁榮與生活富庶不但不能成為文化中心，還要將長江流域的繁華與富庶「污名化一番」，以方便京城擁有對江南文化的指導權。

「位處京城吃江南，眷戀優渥罵江南」指的並不是杜牧，而是一種「錯誤意識形態」的選擇，一種誤認為「權力核心就是文化核心」的錯誤心態而已。然而偏偏在明、清兩朝的「政論」與「藝評」都將「理論」簡化為「權力核心就是文化核心」。或是說中國近代史的進程裡，最大的困頓都發生於「唯京城觀點」，先捨掉政治議題而專注於文化議題來看，更顯得「位處京城吃江南，眷戀優渥罵江南」的「活靈活現」與「莫可奈何」。

1-6　中華文明成分校正：權力中心或是經濟力中心

中華文明發展到了清朝時這種雙重偏差尤其明顯，或是說對中華文化的認識除了「視長江流域文明為黃河流域文明的擴張」、「以京城觀點詮釋中華文明的發展」這兩個偏差之外，還加上另一個更嚴重的「西化中心」或「西方文明殖民世界乃理所當然」的偏差。

中國營造學社在 1930 年代朱啓鈐、梁思成和劉敦楨等人的努力下成立，對中國建築的考古、田野調查、乃至於古蹟與文化資產的保存，中國建築史的論述等等都有絕大的貢獻，但不可否認的對中國文化的認識仍然有著上述的偏差。

「對於現存的，更切確地說三十年代尚存的這些建築，我們可試著分之為三個主要的時期：豪勁時期（約 850 ～ 1050）、醇和時期（約 1000 ～ 1400）、羈直時期（約 1400 ～ 1912）。⋯⋯⋯這樣的分期法當然只是我個人的見解。在一種演化的過程中，不可能將那些難以察覺的進程截然分開。因此，在一座早期的建築中，也可能見到某些風格或後來特點的前兆；而在遠離文化政治中心的邊陲地區的某個晚期建築上，也會發現仍有一些早已過時的傳統依然故我。不同時期的特徵必然會有較長時間的互相交錯」（梁思成、梁從誡，2001，p.35）。這種中國建築藝術從唐極盛，宋而（精疲）力竭，清而（蠹死）羈直的論點，難道不是西方文明對中華文明的刻板印象，難道不是 1970 年代之前德、法、英「學者」的東方藝術史的定論見解嗎？從這個研究方法論的角度上來看，梁思成的這段個人見解，其實是十足的「西化中心」觀點，只是它裝著一副「維護傳統文化，發揚傳統文化」的皮囊而已。

梁思成乃至於中國營造學社的成立對中國建築史的研究有沒有貢獻，當然有絕大的貢獻。但是梁思成這種見解至今尚無人敢批判，倒是明確的顯示了「西化中心權威論」在中國建築學術界裡，至今仍有莫大的影響力與指導能力。

「在遠離文化政治中心的邊陲地區的某個晚期建築上，也會發現仍有一些早已過時的傳統依然故我」的論點與見解也普遍的出現在梁思成與劉敦楨的其它著作裡，一直當作命名與權威見解來看待。

諸如：蘇式彩畫本應命名為福建彩繪或福建彩畫，但是因為梁思成如此命名了，所以建築史的學述論文理只能這麼稱呼，難以「還原真相」的改採較正確的稱呼。又如：南方木構造為穿 式構造，但是從劉敦楨的中國建築史裡採用「穿斗式」命名，採用四川民居為案例之後，對南方建築的主流形態一直被誤解為低於北方建築的「抬梁式」就成

為中國建築技術史的主要論點，不管「遠離文化政治中心的邊陲地區的某個晚期建築上，也會發現仍有一些早已過時的傳統依然故我」的見解是否只是一種想當然爾的偏見，北方建築遠勝於南方建築永遠是既定的論點。甚至於建築學術界還將錯就錯的將清朝時的「蘇式彩畫」再區分為「北式蘇式彩畫」與「南式蘇式彩畫」兩種，才能討論田野調查所採樣的案例，否則若以回復真相的福建彩畫或是福建彩繪來命名或稱呼，就是不夠學術，可見得對中華文明認識的偏差已經到了「脫離真相」的地步。

以儀式包巾留白上畫上演義故事的彩畫，明明源於福州、仙遊，流存於整個福建、台灣、潮汕的廟宇建築、木廊橋建築乃至清末的山西商號與北京園林。卻因梁思成「誤稱而誤名為蘇式彩畫」。而事實上，蘇州彩畫也一直以「織繡包袱」為主要特色，但是建築學術界卻一要還要堅稱「蘇式彩畫源自北宋官式彩畫。到明清後期流傳發展形成獨具風格技法的一支重要流派。大量在皇家園林建築使用。因源于蘇州而得名。又因時代限制不能在民間大量採用。蘇州所見亦屬鳳毛麟角，流存甚少。僅在少數官署、祠堂、會館、大宅園林偶爾能見」（祝紀楠，2012，p.323）。

在解讀中華文明與中華文化成分上，我們難道不該「捨遠求近」，我們難道不該捨棄「遠來的和尚會念經」的干擾，我們難道不該「捨假求真」嗎？

▲圖 1-19　蘇州彩畫一

▲圖 1-20　蘇州彩畫二

▲圖 1-21　福建木橋廊彩畫
　　　　　（福建泰順雙門橋）

在筆者看來，明清以來中華文化的解讀上或許已然戴上三大偏見眼鏡，這分別是「西化中心」，「京城中心」與「儒家中心」。

在「西化中心」的偏見下，傳統建築美感的判斷就要依從西方建築理論裡的臺基、柱式、屋頂（山牆）三段式解讀，西方建築史的柱式視為文法，中國傳統建築也就要有相對應的柱式文法，所以在遠離文化政治中心的邊陲地區的某個晚期建築上，也會發現仍有一些早已過時的傳統依然故我，反之，越是過時，就是越遠離文化政治中心，這到底是什麼邏輯呢？京城中心的邏輯！權力中心的邏輯。

在「京城中心」的偏見下，沒有實物調查依據下就可以自行想像新式樣的源頭處，想像乾隆下江南識得美景必在蘇杭，所以圓明園裡的戲文彩畫，也就必然是蘇州彩畫了。命名為「蘇式彩畫」者是研究中國傳統建築的第一人，傳統建築的權威梁思成，學術權威的命名則麼可能會錯？如此一來蘇式彩畫也就以訛傳訛至今，與事實不符時還要加上「因時代限制不能在民間大量採用。蘇州所見亦屬鳳毛麟角，流存甚少。僅在少數官署、祠堂、會館、大宅園林偶爾能見」的說詞來編造另一個「不是事實」的真理嗎？

在「儒家中心」的偏見下，牽扯的更多。簡單的說中華文明的推動當然不是只有儒家之功。凡中華文化之好之美都歸因儒家，凡中華文化之惡之醜都歸因法家或許正是爾後中國儒家墮落至「假道學」的原因，就如同明朝的以儒家經典八股取士，只造就了明朝大部分的知識份子墮落一般。儒家中心的偏見明顯的強化了士農工商的階級風氣，更抑制了工藝的發展，還將外行畫家所畫的士人畫、文人畫捧上藝術品評的高峰，這就是明清兩代京派畫壇畫論見識有限，明清兩代山水畫走入困境的主因。

我們應該脫下這三大偏見眼鏡，才能更清楚真實的識得中華文化，乃至識得中華文化之美。

我們脫下這三大偏見眼鏡再以物質證據重看中華文明的進程，或許才驚然發現中華文明裡並沒有政治上的奴隸制，有的只是市場機制的「董永賣身葬父」，既可賣身也可贖身。或許才驚然發現奴隸制只是北方游牧民族的另類

戰爭形態。或許才發現中國南方民族維持母系社會有其「重生產避戰禍」文明初設定的道理。或許才能發現長江以南民俗信仰裡的「巫、儒、釋、道水乳交流」真是科學而不是迷信，宗教在皇權天道之下，難道不是勸善教化為要旨，人們在皇權天道之下遇到了「沒天理的事」，難道不能「巫、儒、釋、道」擇眾而用，擇眾而用難道不能「講求靈驗」，除了祭祀祖先外，中華文明對宗教的態度一直是「講求實效」，「講求利己」，而且講究「先利己而後利人」。如此下來任何趨吉避凶的「自救救人道理」都值得信，如果是捨己救眾人那就該感恩設祠紀念一番，進而拿來「崇拜一番」，而科學分析成「巫教成分」的諸多福建神祉，基本上卻幾乎都是從「救眾人而設祠」的真實歷史人物事蹟開始，從這個角度來看「巫、儒、釋、道水乳交流」真是科學而不是迷信，中華文明裡的宗教觀講究實效講究感恩本來就是「好的德行」，主張「靈（驗）則信，信則誠，並且以誇張的物質形式來取信於神」，本來就是理智得很，一點兒也不迷信，怎麼會是什麼封建餘孽呢？

　　如果我們細數歷史真實事例，希臘雅典城邦孕育之下民主政治制度才是真實的「奴隸主民主制」。而奴隸制的真正源頭卻是西亞文明的源頭處：蘇美爾文明。

1-7　西亞文化與文化交流的再認識

　　西亞的蘇美文明往往因楔形文字的發明而被西方史學傳統「譽為」人類文明的源頭。但是西亞文明以歷史縱深來看所分成的三個時段：蘇美文明、波斯文明、阿拉伯回教文明，其中蘇美文明的初設定到底是什麼？西亞兩河流域文明的進程到底循何規律？是否足以為其它文明進程推動時的借鑑？乃至於對其它文明到底有哪些影響？倒是值得先行分析。

一、西亞文明的考古證據與歷史

　　「1899 年，美學考古隊發掘了尼普爾恩利勒神廟的檔案室，發現了 23000 塊泥版文獻，年代在公元前 2700 年到公元前之間。可見神權在這裡佔據著中心地位。除各自獨立的城邦國家以外，蘇美爾人所建立的（西亞廣大兩河流域）統一王朝有烏魯克第五王朝（前 2119－前 2112）和烏爾第三朝（前 2120－前 2006）」（沈愛鳳，2009，p.51）。蘇美人所建立的較小王朝還可依「文字紀錄」而上推到烏魯克第一王朝和烏爾第一王朝（約前 2850－前 2360）。直到西元前 559 年，前東北方伊朗高原上的古波斯部落統一於居魯士二世之手，西元前 539 年居魯士二世佔領巴比倫，兩河流域古文明宣告結束，西亞進入古波斯文明。

　　整個兩河流域古文明就從約西元前 2850 年至西元前 539 年的一千五百年間由蘇美爾人的創設楔形文字拔得頭籌，脫離神話時期、史詩時期而進入編年史的歷史時期。蘇美爾人從哪裡來？是什麼種族？考古資料還著不到答案。倒是其它的考古資料乃至民族神話還依稀的指出西元前 2850 年至西元前 539 年，除了蘇美爾人以外，還有語言祖先概念下與舊約聖經系譜學概念下的閃米特族（semites）、含米特族（Hamites）、地中海東部的島上民族和部分印歐語系民族，他們分別是挪亞（諾亞）方舟上的挪亞（諾亞）長子「閃」、次子「含」、幼子「雅佛」的後裔（沈愛鳳，2009，p.53）。總之語言族先及舊約聖經系譜學概念下，較不明確的種族，來不及參加西亞兩河流域文明爭逐的種族，通通歸類於諾亞「幼子雅佛」的後裔，諸如：米底亞人、波斯人、希臘人、賽浦路斯人，都是諾亞的後代。如此一來，人類都是亞當夏娃的後裔，都是諾亞的長子、次子、幼子的後裔也就完美的建構完成，所有當初神話所未提及的任何新發現，都可收編於幼子「雅佛」的後裔。可見得系譜學研究方法論的方便與真實。中亞兩河流域古文明的系譜「證明了」人類都是亞當與夏娃的後裔，都是諾亞的後裔。

　　而混沌時期的蘇美族一定就是挪亞幼子的後裔，中亞兩河流域古文明就是諾亞長子後裔群：以色列人、埃藍人、亞述人、阿拉米亞人；諾亞次子後裔群：埃及人、古實人、利比亞人、腓尼基人、非利士人、阿摩利人、巴比倫人；諾亞幼子後裔群中的蘇美爾人所共同創造的。蘇美爾人真的是諾亞幼子的後裔嗎？雅利安人真的是諾亞幼子的後裔嗎？因為語言祖先概念及系譜學研究方法論都不是「學術研究」，更不是歷史的證物，所以，是不是真的根本沒有人在意，歷史學者在意了反而很奇怪。

我們從較確實的歷史知識倒是可以瞭解這個文明的崛起、更替、沒落的諸多文明初設定的一般規律，乃至權力形態。

不管蘇美爾人來自何方，亞述人來自何方，巴比倫人來自何方，或他們是不是諾亞的後裔。中亞兩河流域古文明的宗教意識就是善惡神同存，向上發光為神存在的指標，神是統治者維持暴力統治的保證，而奴隸是統治階級（或統治民族）的生產力來源。生產力不足則發動戰爭掠取奴隸，宗教信仰則是統治者或統治民族的專利，文明只是「我族獨佔」或「統治階級獨佔」的生產工具而已。

這種我族獨佔靠的是軍事暴力，而其「政權」不斷的替換過程通常是游牧或漁獵經濟轉換到農耕經濟→建城發展貿易→以戰爭擴大奴隸的來源，以維持以農工商為主的各種產業→經濟發達除了奴隸以外生活奢靡，荒廢軍備→下一個游牧民族以強大的武力佔領城市將原有的統治階級當作奴隸。所以重要的文明標記就是軍事征戰、貿易、以文字記錄統治的規儀：宗教與生產管理。

由於西亞兩河流域的土地肥沃，所以，以戰爭來擴大奴隸的來源其實就是最早期的殖民形態，基本上它是將異民族或異教徒視為戰利品，視為生產工具，視為奴隸。而宗教及神祉則只屬於戰勝的族群，不屬於戰敗的奴隸。蘇美爾人所建立的王朝如此，阿摩利人所建立的巴比倫王朝（西元前 1894 年－前 1595 年）如此，亞述人所建立的亞述帝國（西元前 1225 年－前 605 年）亦復如此。蘇美爾人建立蘇美爾王朝，王朝的主要生產力卻並非蘇美爾人；阿摩利人建立了巴比倫王朝，王朝的主要生產力也非阿摩利人；亞述人建立了亞述帝國，同樣亞述帝國的主要生產力也非亞述人。主要生產力都是透過戰爭所擄獲的奴隸，而奴隸民族人口數上可能遠大於統治民族，而隨著時間遞移被奴役的民族可能被迫同化於統治民族，可能逃跑成為流浪的民族，可能逃跑成為伺機「反攻」的游牧民族，可能直接推翻「暴政」，成為統治民族再四處擄掠戰俘來當生產力的來源，重複這種殖民形態，乃至奴隸帝國統治形態。所以，西亞兩河流域的人種、種族、民族乃至於國族，基本上是呈現高度強制性的「混血」狀態，很難由聖經舊約系譜學的想像，追究出閃米特族、含閃族及諾亞幼子後裔的蘇美爾族、雅利安族或任何種族主義概念下的血統純粹民族。拼音文字語言祖宗的設定，系譜式溯源至蘇美文明，溯源至聖經舊約的諾亞方舟故事的諾亞後裔，則尤其荒唐。先不說蘇美爾文明裡的楔形文字並不是拼音文字。聖經舊約神話記載的閃米特族與含閃族在西亞古文明裡基本上是西亞兩河流域以南的「遊走民族」與被奴役民族，而波斯族（伊朗高原的雅利安族）在西亞古文明裡則是兩河流域以北的「游牧民族」，曾經以混血後化身為巴比倫族、亞述族成為統治民族，而在古文明裡游牧民族間的佔領、混血、壯大則是「民族形成的常態」。而在西元前 539 年居魯士二世佔領巴比倫，兩河流域古文明宣告結束，西亞進入波斯文明建構期。再到西元 632 年強調人人平等，強調政商軍事合一的伊斯蘭－阿拉伯文明，以哈理發王朝的建立，打斷了波斯文明的進程，西亞進入伊斯蘭－阿拉伯文明建構期，並擴張至中亞、北非、歐洲的西班牙、印度、部分東南亞。

所以，如果我們全面審視西亞兩河流域文明的進程時，難道不能將舊約聖經視為閃米特族分支猶太族的民族神話與民族記憶，將諾亞方舟的故事視為被奴役民族從異族暴政（大洪水）脫離流浪過程的寓言嗎？我們不是說苛政尤甚洪水猛獸，猶太民族將兩河流域文明裡的「異族暴政」比喻成「大洪水」不也是頗為合理化的民族記憶嗎？

二、西亞文明進程的影響與啟示

由於西亞文明與歐洲文明接觸甚早，乃至歐洲文明裡東方的稱呼一直都是指稱西亞文明而已。然而西亞文明進程上兩河流域古文明至波斯文明再至伊斯蘭阿拉伯文明的三段過程裡，替代遠大於繼承，乃至於西亞文化的演變不得不以文化覆蓋與塗抹來理解。而西亞文明進程中對歐洲文明與亞洲文明的影響也就不盡相同，文化覆蓋的固著力也不盡相同。

西亞文明對歐洲古文明的影響，以西亞文明三段過程裡在第一階段（蘇美爾人至亞述人、巴比倫人古文明時期）而言，大致只有文字發明促進乃至金屬冶煉引發的明確影響，但確實找不到語言形成的影響乃至於所謂語言祖先（雅利安人或什麼高加索純粹白種人的發源地）的蹤跡。

在第二階段（波斯文明的西元前六世紀至西元七世紀的近千年間）裡則直接進入歐洲文字發韌期，希臘文字隨希臘史詩年代的結束而逐漸固定下來，年代應該在波斯帝國崛起之後，西方文明史上最重要的「戰役」波希戰爭（西元前 499 年~490 年以及西元前 480 年兩次）即起因於希臘諸城邦西向小亞西亞殖民擴張，遭遇波斯帝國領土東向小亞西亞征服擴張，然而雅典城邦聯盟的黃金期卻幾乎只維持了七十五年至斯巴達城邦聯盟短暫的崛起（西元前 480—前 405）。其後希臘諸城邦之間進入混戰時期，直到希臘北方「蠻族馬其頓」於西元前四世紀崛起，並於西元前 334 年馬其頓國王亞力山大跨海東征波斯揭開西方文明裡第一個帝國的建構，西元前 334 年至古羅馬征服馬其頓的西元前 168 年通稱希臘化時期。羅馬帝國崛起之後，西亞文明對西方文明最大的影響則在於天主教信仰在羅馬帝國的快速擴散，乃至於基督教在羅馬帝國結束近千年之久後（西元五世紀至十五世紀）在西歐各國的快速擴散。

第三階段主要在於促發中世紀的十字軍東征與回教阿拉伯文明透過北非的征服而在西元九世紀至十一世紀間在西南歐（主要在西班牙）建立了阿拉伯摩爾人諸多政權，並留下摩洛哥王國。

西亞文明對東方文明的影響則主要在於人種混合，次要在於宗教文化的擴散。在第一階段裡主要有歐亞大草原上諸多游牧民族的遷移，在遷移過程中多少也帶動了西亞文明的擴散。其中影響較明確的則是西元前十四世紀進入印度次大陸的雅利安人入侵，其次則是西元前兩千年前後雅利安人進入伊朗高原並與伊朗高原上的原住民（可能是埃藍人）混血融合、同化形成波斯人（伊朗人）的主體。西元前 639 年這埃藍─雅利安人的米底部落崛起，推翻了埃藍王國，西元前 550 年這埃藍─雅利安人的波斯部落崛起，推翻了米底王國，建立波斯帝國，形成西亞文明第二段的主體。西亞文明的第二段與第三段基本上都是游牧民族定居化後所形成的文明形態，這種文明形態對東方的影響仍然是在於人種混合與宗教文化的擴散。人種的混合主要發生歐亞大草原以及印度，宗教文化的擴散則發生於歐亞大草原的亞洲部分、北非、印度、東南亞，顯然主要在於宗教文化的擴散，次要在於人種的混合。

我們對西亞文明的進程提出以下三項基於事實的看法與檢討，希望透過這些檢討能夠更清晰的理解西亞文明，乃至於西亞文明對東方文化的影響。

1. 語言祖先上的種族之混血而民族之難尋

西亞文明可分成西亞兩河流域的第一段（西元前四千年至西元前 539 年）、伊朗高原的第二段（西元前 539 年至西元 632 年）與阿拉伯半島的第三段（西元 632 年迄今）。其中雖因蘇美人的楔形文字發明而將「歷史」上推至西元前四千年至前兩千年之間，但是整個西亞文明的第一段的權力形態基本上是游牧民族征伐農耕定居民族，奴役農耕定居民族的循環歷史。

如果游牧民族戰爭破城屠殺過多而致勞動力不足，那麼就往外發動大規模擄人戰爭，來填補兩河流域的勞動力，乃至以擄人所獲「俘虜」與「俘虜後代」當作戰爭之兵源，乃至「賞賜」為有功戰士之妻妾，繁衍「我族後裔」。如此一來，任何一個游牧民族戰勝農耕民族，成為統治民族之後也就極盡搜刮財富，成為窮兇惡極的統治民族，久而久之也就墮落成為沒什麼戰鬥力的統治民族，等待另一批在草原謀生，熟練騎兵戰技的游牧民族來頂替為統治民族。如此循環不已的結果，自然造成種族的混血，同時任何部落形態種族的混血通常都是以較大種族為語言成形的主體，而不見得會以統治的少數民族為語言成形的主體。

游牧民族征伐農耕定居民族，奴役農耕定居民族的循環歷史。其人種最大的遭遇就是滅種、混血與逃逸；其語言最大的遭遇也是滅絕、混合與「逃逸」；其宗教最大的遭遇則只有兩種，戰勝者的宗教留存，戰敗者的宗教消失或逃逸。

以這種西亞文明初形態的「征戰」設定來看，西亞文明第一階段其實是「人種混合」的年代，而以蘇美爾人、亞述人、巴比倫人乃至於同時期在伊朗高原生活的埃藍人，除了蘇美爾人的崛起很難辨識其來自何方而可能是西亞兩河流域的「原住民」以外，亞述人、巴比倫人、埃藍人在崛起之前都是游牧民族而在崛起過程中都大量混合了「其它游牧民族」，崛起後成為定居民族更大量混合了「被奴役」的民族而成為「新民族」，所以，民族起源難以追尋。最少以聖經舊約所載的神話，或是以「語言祖先」這種後設神話來追尋、辨識西亞古文明裡的人種來源或種族來源其實是沒有追求真相的意義。西亞第一階段古文明除了少部分被波斯文明繼承以外，只能以「消失的文明」來看待，就像埃及文明除了少部分被克理特文明、希臘文明繼承以外，只能以「消失的文明」來看待。

2. 文化擴散的商業因素與戰爭因素

　　如果我們就地理環境來看，西亞兩河流域剛好位於歐、亞、非三大洲的交界處，所以人種上甚早高度混血其實也不足爲奇。但是如果我們就人類文明初設定時自然發生的四種權力與生產形態：農業定居、游牧移居、漁牧定居、通商定居來看，似乎更能看出西亞文明對人類的貢獻，乃至於其極限。

　　如果以經濟上一級產業農林漁牧來看的話，人類文明裡定居農業的埃及文明、西亞文明、印度文明、中華文明都是發生於「大河」，只有歐洲文明發生於「大內海」。這是因爲大河綿延的沖積扇通常「孕育了」最爲肥沃的農地，自然容易形成定居農業文明。然而除了獲利（生活資源）甚高的定居農業文明以外，人類在漁牧上也分別發展出「風險較高」的游牧經濟、漁獵經濟，乃至於游牧文化、漁獵文化，只是游牧經濟與漁獵經濟的獲益能力更受氣候變化的決定，而較不易以定居的形態養活快速膨脹的人口，所以游牧文化、漁獵文化裡就不容易形成「強盛」的古文明。游牧文化要形成「強大」的「領土」概念式的國家，通常就是透過商業貿易，乃至於「鳩佔鵲巢」式的殖民擴張。西方文明與西亞文明的初遭遇就是希臘城邦的殖民擴張與波斯文明的殖民擴張間的衝突而已。所以，人類文明初設定時自然發生的四種權力與生產形態就是：農業定居城市文明、游牧鳩佔鵲巢的殖民城市文明、游牧通商致富的城市文明、漁牧通商致富的城市文明四種。前兩種人類文明史上比比皆是，而游牧通商致富的城市文明及漁獵通商致富的城市文明則較難尋，西元前後西域綠洲上的諸小國，中南半島崛起的扶南，乃至於西元七世紀至十四世紀蘇門達臘三佛齊的首都巨港，大致可視爲典型的範例。

3. 對東方世界與西方世界的啓示與影響不同

　　西亞文明對西方世界而言在波斯崛起之前其實是難分難解的，不只是希臘神話與西亞文明神話有直接的承起關係（沈愛鳳，2009，p.161）。猶太教轉化的天主教也在羅馬盛期就一直成爲西方世界的主流宗教。甚至於如果腓尼基文明如果沒有消失（註十三），希臘羅馬文明沒有勝出，西元前五世紀沒有發生波希戰爭，中世紀沒有發生荒唐的十字軍東征的話，西亞文明與西方文明原本就是結成一體，分享著共同的神話與價值觀。

　　西亞文明對東方世界而言，如果排除了西元前十四世紀雅利安人入侵印度帶來印度古文明，所以印度文明就是雅利安後裔的文明的這種謊話與鬼話之後。西亞文明對東方世界的衝擊則是在波斯崛起之後，循著商業途進與歐亞草原各種游牧民族的崛起而影響到東方世界。商業途進中最出名的就是路上絲路與海上絲路，其影響較具在地化色彩，而歐亞草原各種游牧民族的崛起則包括中國歷史上的匈奴西遷、突厥西遷乃至於蒙古人西遷，以及西亞各種宗教的東傳痕跡。

　　在造形藝術上的影響則以波斯的琉璃（玻璃）器皿傳入，以及波斯的翼人、翼獅、翼馬的傳入（圖1-22至圖1-24）爲主，其中獅子並非亞洲原有物種，在漢朝時以功能稱爲僻邪，乃至衍生出招財吉獸貔貅與鎮廟的石獅子來。

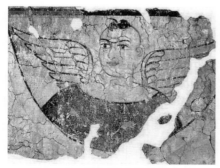
▲圖1-22　漢朝時西域樓蘭古國之小天使（翼人）圖像

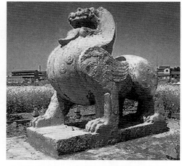
▲圖1-23　六朝時墓葬文化中的翼獅，也稱僻邪

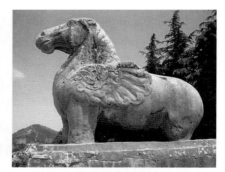
▲圖1-24　唐朝乾陵墓葬文化中的翼馬，也稱天馬

三、宗教因素遠不及商業因素

如果我們拿掉雅利安人入侵印度帶來印度文明的光輝這種謊話，我們拿掉吠陀教是婆羅門教乃至印度教源頭的系譜編派。那麼西亞文明對東方的影響主要在於阿拉伯—伊斯蘭文明崛起之後。而且主要的影響力在於商業貿易而不在於宗教。

從西方世界對比於東方世界的角度，兩種世界宇宙觀的最大差異在於對宗教的定義不同。

西方世界從神話時期到接受天主教、基督教，基本上是接受人類系出一源，因巴別塔而造成語言的分裂與種族的分裂。而宗教有一種演進過程，從萬物有靈論到多神教再到二神教最後提升為一神教，所以萬物有靈論是原始且落後的宗教，宗教只有一神教才是最高階段，未到這種階段的宗教都是迷信，落伍，尚待拯救的民族，而西方民族是最早接受天主教，最早成為上帝選民的民族，所以帶有強烈「傳播福音」的天命，要拯救異教徒，拯救不成就要消滅異教徒。

東方世界從神話時期就認為人外有人天外有天，基本上無所謂「人類系出一源」的構想，所以也就沒有什麼「傳播福音以拯救全人類」的說詞或論述，宗教只不過是文化的成分之一，文化不同其宗教也該不同，所以也沒有「異教徒」的概念，更無拯救異教徒或消滅異教徒的概念，所以宗教也無原始或進步的意識，更沒有什麼最高階段的議題可言。在中華文明裡宗教只服務於「道德」服務於「善」，如果服務於「缺德」服務於「惡」那麼那就是邪教與邪神，而邪不勝正才可稱為「天道猶存」。在印度文明裡則因種姓制度與隔世因果循環論，所以複雜了些，但基本上宗教總是善多餘惡，否則人類豈有祈神求惡之理？

西方文明與西亞文明裡才會產生「國教」乃至於「宗教戰爭」的事件。同樣的這種「國教」與「宗教戰爭」，在其它文明看來卻是極其荒唐無理之事。所謂「國教」難道不是政教合一的文明初形態而已嗎？怎麼會是宗教的最高階段呢？所謂「宗教戰爭」難道不是「以極端的暴力來支撐出上帝之愛」，怎麼會是「正義代表」，若論有神，簡直褻瀆神明。這樣的隨著征戰而來的宗教必然會隨著征戰主的腐敗墮落而消失。相反的有些宗教是隨著商人長久聚集而引入，而隨著商人長久聚集而引入的宗教往往也較長久的拓印下於古代國際貿易的重要據點的留下而留下較近的「絲路」印記。我們從東南亞裡佛教、印度教、回教（伊斯蘭教）的擴散地圖以及中華文明裡回族的分佈，分別可以看出海上絲路與陸上絲路的痕跡，那麼就可以推斷西亞文明向東方世界推進的進程上，宗教因素遠不及商業因素扮演了更重要的角色。

1-8 東方文明之交流

上一節對西亞文明的再認識解析裡，可以瞭解西亞文明對西方世界與東方世界其實是有不同的觀點與觀感。在西方世界裡認為西亞文明就是亞洲文明，所以就是東方文明。然而在東方世界裡卻認為西亞文明雖是亞洲文明，但卻不是東方文明的主流。特別是在古代世界裡西亞文明對印度文明的影響有限，對中華文明的影響更止於「西域通商」而已，而古代世界裡並沒有「亞洲」的概念。西亞或東方基本上也只是西方世界對歐洲之東環地中海西岸的稱呼而已。

而就考古挖掘的證物來論世界文明本來就是多元並發，不會因為蘇美爾人首創楔形文字，所以西亞文明就是所有人類文明的源頭。更不會因中亞北方高加索地區有一種難以辨識的純種雅利安人與雅利安語言，所以所有的白種人都源自於雅利安人，所有的白種人乃至於印度人都是雅利安人的後裔。更不用說歷史上能有文字紀錄的雅利安人其實不存在，如果印度神話傳說也算歷史事實的話，雅利安人在入侵印度次大陸時顯然還只是停留在游牧民族的部落文化階段，其文明程度又有什麼「能耐」開啟印度文明的光輝呢？就算西亞文明裡或許亞述人可能含有「雅利安人」的血緣，或許波斯人可能含有「雅利安人」的血緣，但游牧民族在成為定居民族的過程裡往往與定居地「原住民」血緣融合而成為「新民族」，而新民族的血緣成分裡通常是以「原住民」或「人口較多的民族」或「生育醫療文明較高的民族」為主，不會以「人口數較少的民族」或「生育醫療文明較低的民族」為主。文明乃人類非暴力取向經營的成果，我們有什麼理由捏造一個每戰皆勝永不消失的馬背上民族，還聲稱所有的印歐語系的民族都是雅利安人的後裔呢。

日耳曼民族是不是最純粹的雅利安人後裔，其實考古人類學上並沒興趣。相反的，捏造一個西元前六世紀就在印度消失的雅利安民族，只顯示了十七世紀以來日耳曼民族以戰爭征服全人類的野心與想像，乃至於希特勒對種姓制度的嚮往而已。

　　總之，拔除了雅利安人的因素，拔除了舊約聖經裡人類都是諾亞後裔的神話，我們才有機會更貼近真實的看待西亞文明，才有機會更公允的看待東方文明。東方文明裡中華文明、印度文明是主流源頭，西亞文明是次要源頭。東方文化的成份亦如此。有了這樣的認識，我們才可能更清晰的理解東方文明的史前史，乃至於依考古證物所支持文化交流事蹟。也才可能更清晰的理解感受東方文明所孕育出的設計藝術的美感，乃至於東方文明所孕育出的設計美學要旨。

　　文明靠自我覺醒與放棄暴力才可能有進程，文化靠提煉傳統與擇善交流才可能有進程，但是美感卻是文化的高度提煉與生活的高度結合才可能體會。從這種見解裡才可能體會王道文化與霸道文化的區別與作用，也從這種見解裡才可能「發現」西亞文明介於東方世界與西方世界之中。這種見解並不是推論而來，而是從希臘文化裡的殖民文化與周朝「立天共祭，分宗祭祖」的共享文化比較而得知。

一、四大文明交流的體質

　　如果從文字歷史而言，歐洲文明只有在「西元前 27 年至西元 286 年」的三百一十三間是統一的年代（羅馬帝國期間並未包括現今的北歐），西元 476 年後歐洲文明從來沒有「統一過」。明顯的這種文明只支持「大異小同」，乃至部落武力結盟式的封建制度。歷經部落間的征戰乃至所謂十字軍東征的「宗教戰爭」千年黑暗時期後才整合成語言各異的十餘國家至今。歐洲文明可以說是從來沒有整體一塊過。

　　中華文明則在周朝創建封建制度，秦朝創建帝國郡縣制之後，只有十分之三的時段是分裂，十分之七的時段是統一。明顯的這種文明只支持「求大同容小異」，而周朝的封建制度就是「求大同容小異」的共享文化，伐紂滅商後，論功論宗也論商朝忠良而封國，箕子不受亡國之封自去朝鮮就是「容小異」，只此一封永世不變則是西周的寫照，諸侯稱霸家臣裂國仍維持周天子名義共主就是「容大異」也是東周的無奈寫照與儒家孔子的感嘆。如果說中華文化思想的發軔期在春秋戰國時期，那麼諸子百家思潮的共識與前提就是這種「求大同容小異」，更不用說漢朝之後的帝國郡縣制與舉民錯居乃至移民實邊的屯墾制度（註十四），以及對西北匈奴的攻略及招降安置（註十五），凡此種種都造成中原民族、匈奴族、閩越族錯居通婚，乃至爾後中國人都以漢人自稱，漢族若以種族論應該說是西元前後由華夏族、匈奴族、百越族所混合而成的新民族。而漢朝之後中華文明幾乎就是以漢族為主的整體一塊來吸納擴大中華文明的內容與範圍。

　　印度文明則自孔雀王朝統一五分之四印度半島中北部以來，只有十分之三的時段是北半部的統一，十分之七的時段是百國並裂。同時由於貴霜王朝（大月氏）、奴隸王朝（伊斯蘭教信仰）、莫臥兒王朝（蒙古裔突厥族，伊斯蘭教信仰）又都是歐亞大草原南下的游牧民族入侵印度所建立，加上自西元前六、七世紀就已形成的泛種姓制度，雖然印度自發的佛教、耆那教、錫克教，與引入的伊斯蘭教都強調人人平等，但總抵不過印度自發的婆羅門教、印度教根深蒂固的泛種姓制度的宗教勢力。所以歷史經驗上，印度文明雖然充滿了種族混血的可能性，但在民族意識形成上卻還是約略的成為淺褐膚色的北印度與深褐膚色的南印度兩大塊。這較大塊的北印度在英國殖民臨去之際還劃分為巴基斯坦、印度、孟加拉三個國家，各自步入英國殖民者想像中的宗教隔離分治。印度文化史上，終究印度河不在印度境內，所以至今的印度文明在大部分的時段裡，其實很難以整體一塊視之。

　　西亞文明雖為目前所發現人類文字最早起源的地區，但歷史上的治亂之分則更複雜，勉強的說統一大約只佔歷史的十分之二，那就是亞述帝國極盛時期與波斯帝國極盛時期與哈里發王朝年代（西元 632 年－西元 750 年），分裂諸部落與諸國大約佔了歷史的十分之八，甚至還衍生出千年流浪的猶太民族。兩河流域北邊的歐亞大草原又是古游牧民族追逐牧草之地，也是「氣候創造歷史」的地帶，地球變冷了草原乾枯南移，游牧民族就要南下，地球暖化了草原雨水多馬壯兵強，游牧民族也要南下（註十六），到底是哪一個種族或民族其實無法精確理解，因為地球不冷也不熱的時候逐水草而居時，東移西移遇族群，和善則婚以求合族，相爭則戰以求併吞就是古游牧民族生存的通

則，歷史上凡游牧民族文字起源均極晚，所以到底是哪一個種族或民族都是以領袖的名稱或自稱的音譯而定。我們總不能只憑在西元前十四世紀入侵印度的這一種族自稱高貴的民族（雅利安的意思就是高貴），就將西方歷史上所有「不知名」的民族稱爲雅利安民族。德、英民族的語言史學家「考證」了西亞文明史第一段裡最強大的亞述帝國是雅利安人後裔，但亞述帝國滅亡後這些以殘暴、血腥、好戰、王室兄弟相殘出名的亞述人（亞述帝國的統治民族）不是被新的統治民族屠殺殆盡就是被爲數眾多的「奴隸」屠殺殆盡，又有什麼後裔以亞述之名而存活下來呢？加上西亞文明三個時段之間頂替遠大於繼承，兩河流域古文明、波斯文明、阿拉伯伊斯蘭文明仔細來看算是大異其趣，所以西亞文明不但不是整體一塊，就連西亞文明對外的影響也是該細究不同時段與透過什麼途徑與什麼中介而產生影響力。因爲，不同時段西亞文明本身也是以多變的樣貌出現。就西亞的戰亂期而言，西亞文明不但常被其它文明塗抹，就算統一時期西亞地區往往也只是一個文明過客，西亞地區在歷史上確實太血腥了，所以會是眾多宗教的發源地，西亞地區位處歐亞非三洲的交界處，所以商業勢力才是深耕過的文化遺產，正向的承傳至今。

二、東方文明交流的重大事件

(一) 考古新證物的適度解讀

1. 古印度的和平文化到善惡並存文化

「關於印度哈拉巴文明的人種，現在漸趨一致的看法是屬於高度混合的人種，以達羅毗荼人爲主，有大量的原奧型人，還有其它少數民族，如頭骨化石可證明有蒙古人。武器發現不多，且很粗糙，裝飾品多，（反而）製作精細，說明宗教爲主，武力壓制是不常用的」（林太，2012，p.10）。摩亨索達羅文明與巴哈拉文明

都屬農耕文明，城市規模之大工商業也很發達。「同時，印度河流域與外界也有貿易往來，………在波斯灣同時代的遺址中發現了哈拉巴文明的印章，而在印度河流域遺址中發現產自伊朗、伊拉克的玉、綠松石、天青石等寶石，還有異地裝飾風格的綠松石花瓶等。阿富汗、中亞的一些寶石和生活用品在印度河流域遺址也有發現，這說明了雙方（印度與西亞、中亞）的陸路貿易」（林太，2012，p.8）。

活躍於西元前兩千三百年至前一千七百年的巴哈拉文明，大約相當於西亞文明的蘇美爾王國（西元前4000年至前2000年）、巴比倫王國（西元前2006年至前1894年）乃至於巴比倫第三王朝（約西元前十六世紀至前十二世紀）崛起之前眾部落林立的年代。也相對於中華文明的黃帝至夏朝（～西元前十六世紀），但是西亞文明此刻已有文字，印度文明及中華文明此刻均爲類文字。但很明顯的西亞文明與中華文明之間沒有任何交流，印度文明與中華文明之間也沒有任何交流的跡象，然而西亞文明與印度文明間確有貿易往來。

西元前十七世紀至西元前十世紀印度次大陸突然一片寂靜，也少有出土遺物，只有口傳神話裡，依稀認爲西元十四世紀有一支高貴民族：雅利安族進入印度河流域，經歷驚險的戰鬥成爲印度河流域的「統治者」，這個統治民族以火祭、戰神祭、馬祭與部落游牧生活形成所謂的吠陀經典與吠陀教。西元前十世紀這支雅利安民族開始進入恒河流域。口傳的吠陀經典因爲沒有文字所以繼續口傳，但是這支雅利安民族開始逐漸改變游牧生活進入農耕生活，吠陀經典雖然繼續口傳，但是因爲廣大民眾語言的不同，吠陀經典逐漸出現「詮釋」與「翻譯」，吠陀教的主祭祀神也逐漸被汰換，種姓制度也開始新的「詮釋」。

最主要的改變則爲「梵天」、「原人歌」乃至「婆羅門祭師至上（高於武士統治者）」、「輪迴」、「化生」的神祇及論述出現，簡單的說西元十世紀前後就是婆羅門教頂替吠陀教的年代，也是以達羅毗荼族生活形態與意識形態爲主的印度古文明緩慢復甦過程，由於雅利安族還握有相當的統治勢力，所以婆羅門教也就以吠陀教的繼承者的名義「借殼上市」。

直到西元前六世紀前後恒河流域再度進入部落城市化過程，通稱沙門時期，許多知識份子開始進行婆羅門教革命，其中勢力最大的就是大雄所創的耆那教及釋迦摩尼所創的佛家。西元前六世紀印度文明仍然處於「無文字」年代，所以釋迦摩尼只有口述開悟啓智慧之論述於十六弟子（也是十六羅漢），這也是佛家唯一的「經典」，直到西元前三世紀阿育王年代，印度文明的文字仍然不太成形，不過口傳佛家經典在

此刻已進行了第三次結集，同時也開始了宗教化過程，佛家逐漸成爲佛教，神話也開始建構，釋迦摩尼生平故事在記憶的傳述過程中，也逐漸展開了「佛本生（釋迦摩尼的前世今生）」故事的神話傳述，佛家終於全盤的宗教化，連傳教過程中的事蹟也都比擬於婆羅門教，乃至於收編婆羅門教的各種神祉以及收編宗教傳播途邏中的地方特色神祉於一爐。佛學在佛教化過程中接收的唯一吠陀教神祉就是帝釋天，祂屬於天龍八部護法有功之第一部，也就是吠陀教裡的戰神、雷霆之神印陀羅（indra）。

婆羅門教在口傳時代受到佛教與耆那教的衝擊，自身也開始改革，如此則進入印度文化史裡的史詩年代（西元前三世紀至西元六世紀）。而史詩年代婆羅門教最重要的改變則在於「更加快速的對印度各地方神祉的收編」與「黑天（Krsna）的創設」，在印度史詩《摩柯婆羅多》及印度教中，黑天是主神毘濕奴的第八個化身，重點不在於毘濕奴是否化身於雅度族，重點在於毘濕奴化身成印度原住民黑褐色族群中的王子，印度的史詩終於再度收編巴哈拉文化裡神祉的形象，不再以膚色黑乃至闊唇遢鼻爲低賤民族的表徵。印度文明終於在「無文字時期」撿回了多數民族的尊嚴，不再只以膚色白乃至薄唇聳鼻爲高貴民族的表徵。

簡單的說，無文字時期的印度古文化如果分成西元前二十三世紀至西元前十七世紀、西元前十七世紀至西元前十四世紀、西元前十四世紀至西元前十世紀、西元前十世紀至西元前六世紀四段的話。那麼第一段印度古文明是個農工商發達的和平文明，只是這個絕少「武器」、絕少「戰爭」的和平機制是什麼，目前都還無法解答。第二段印度古文明是一段空白。第三段印度古文明是個游牧征戰文明，也是印度古老傳說中的吠陀文明，乃至圈地馬祭文明。第四段印度古文明是個森林遊耕過渡到平原定居農業開墾的文明，也是個雅利安種族消失的年代，他以《原人歌（梵天原人的曼陀羅四大種姓設定）》的初設定衍生出善惡並存的神祉，並循此既汰換了吠陀神祉，也逐步收編了全印度的地方神祉與改裝了吠陀神祉，重啓印度史詩的年代，也從源頭處設定了善惡並存的美感意識。

2. 中華古文明的南下之勢到三軸融合

三皇五帝屬於神話與史詩之間的集體記憶，這集體記憶裡的三皇時代大約處於西元前 4000 年前到西元前 2000 年間，五帝時代約在西元前 2500 年至西元前 2000 年間，共同爲中華文明的萌芽發展期。漫長的三皇時代是母系氏族社會到父系氏族社會的轉變期，早期的女媧也常被列爲三皇之一。到五帝時代，已經是父系社會，不過女子仍有較高的社會地位，嫘祖等女子人物在文明發展中也有很大的貢獻。五帝時代文明是三皇時代文明的延續。以文字爲例，傳說伏羲創造八卦、文字，而在黃帝時代倉頡造字，文字愈加成熟。女媧、伏羲時代的龍崇拜，在炎黃時代進一步發展。傳說炎帝（指末代炎帝）、黃帝皆神農後裔，炎帝即神農部落首領，也是各部落聯盟的首領、天子共主，當時神農部落已世衰，黃帝和伏羲（有人認爲盤古即爲伏羲）部落有密切的傳承關係，後來黃帝取代炎帝成爲天子，爲五帝之首，五帝以後即爲夏、商、周時代。五帝時代，黃河流域有一個姬姓部落，首領是黃帝，主要從事農業勞動，還有一個以炎帝爲首的姜姓部落，雙方經常發生摩擦，兩大部落終於爆發了阪泉之戰，黃帝打敗了炎帝，兩個部落並且結爲聯盟（羌族與黃河流域的民族），最後，黃帝又征服了周邊各個部落，其代表性則爲對三苗九黎領袖蚩尤的征服，黃帝時代華夏文明取得很大發展，華夏族由此產生，現在的中國人稱自己是「炎黃子孫」也是來自於此。三苗九黎則爲爾後中國南方各族。

這些雖然是神話與史詩之間的故事，但是黃河流域與長江流域共同形成史詩時代的華夏族血緣上包括了：黃河上游三皇五帝這一族、羌族、東夷族、苗族、瑤族則似乎是較接近事時的描述，而羌族往西遷移；苗族、瑤族往南遷移形成中國西南各民族，持續南遷形成陸地東南亞各民族；東夷族循亞洲大陸沿海往南則稱百越族，百越族之閩族在台灣海峽東山陸橋消失前後（西元前 4500 年至前 2300 年間）透過東山陸橋遷入台灣形成台灣原住民的大坌坑文化，再繼續南遷則形成海洋東南亞各民族。當然上述各民族的遷移過程上，也隨著遷移而與當地原住民種族混血，在人類學上，西元前一萬餘年左右海上東南亞的原住民稱爲舊馬來人，西元七千年前由亞洲大陸逐漸南遷的中國南方民族與舊馬來人逐漸混血而形成新馬來人。整個趨勢上亞洲大陸在史前時期，民族南遷的趨勢遠大於民族北遷。

在考古資料支持下，華夏文明初階段呈現中國東北遼河流域古文明、中國黃土高原上黃河流域古文明、中國南方長江流域古文明三個軸線共同發展的態勢。中華文明經濟技術的發源地裡，遼河流域（內蒙古興隆洼文化遺址）證實爲粟作農耕發源地，長江流域出口（河姆渡文化遺址）證實爲稻作農耕發源地，長江流域上游四川盆地（三星堆文化遺址）證實爲青銅文化發源地，黃河流域渭河洛水之際證實爲漢字發源地。而古巴蜀文明（三星堆遺址）到古滇文明在到越南銅鼓古文明乃至東南亞銅鼓古文明的年代則證實了中國西南民族青銅文化的擴散路逕與中國南方民族逐漸南遷的事實。

在中華文明中，神話原本爲後人對眞實人物貢獻的想像，神話傳承不只靠語言也靠文字，更靠眞實人物對人群所做的貢獻。在這個角度下，黃河流域古文明在文字發明上拔得頭籌，在農耕文明與聚落文明的匯集融合上拔得頭籌，所以神話上的三皇五帝也就系譜式的歸結於渭水洛水的黃河流域，於是乎黃帝之時倉頡造字而鬼神泣，黃帝之時正妃爲西陵氏，名嫘祖，她教人民養蠶繅絲，織出絲綢做衣裳。他又命大臣負責不同的技術創造，如羲和與常羲分別負責觀測太陽和月亮，臾區觀測行星，伶倫創製律呂，大撓創立甲子，隸首發明算數，容成綜合以上六術，製作樂律和律曆。黃帝還讓伶倫和垂製造樂器磬和鐘，史皇作圖，雍父造春和杵臼，夷牟造矢，揮造弓，共鼓和貨狄作舟。總之，黃帝之時聯合炎帝部落（姜人），抵抗蚩尤部落（苗人瑤人）在「中原」的競逐。一代瞬間文明初成，皆歸功於黃帝。在中華文明中，神話原本爲後人對眞實人物貢獻的想像，這文明初設定之時，中華文明集體記憶裡希望將這個貢獻歸於黃帝一人而已。

如果就商周的青銅文化來解讀中華古文明的話，商周的青銅器以禮樂規儀爲主，所以可解讀爲祭天封疆的禮樂文化。如果就古滇文化及越南、東南亞銅鼓文化來解讀這支青銅文化的話，大致可解讀成祭祖共舞的禮樂文化。

(二) 文字文化圈或語言文化圈

東方世界裡有三種文字系統稱得起是長久的文化載體，這三種文字系統分別是漢字系統、梵文系統、巴利文系統。

漢字系統從商朝（西元前十六世紀至西元前 1046 年）的甲骨文金銘文一體到周朝的大篆再到秦朝統一爲小篆（西元前 221 年至西元前 206 年），文字系統已然穩定下來。

梵文系統就文字而言約在西元三世紀的天城體之後才穩固下來，巴利文系統就文字系統而言，雖有三世紀的天城體，但天城體的巴利文更加曲線化後，則約在西元六世紀至七世紀起分別以斯里蘭卡（錫蘭）巴利文（斯里蘭卡文字）、緬甸巴利文（緬甸文字）、泰國巴利文（泰國文字）、高棉巴利文（高棉文字）、寮國巴利文（寮國文字）傳遍越南以外的陸上東南亞。雖然天城體梵文也有外傳至西藏形成藏文，但是藏文只能說行似梵文拼音字母來紀錄西藏語，而不似斯里蘭卡文字與天城體巴利文之間，除了字母相似（斯里蘭卡文字字母較巴利文天城體文字更加曲線化）外，還有語言的鄰近性與相似性。另一方面，由於梵語當初是作爲「裝飾文言文」而存在，所以，梵文的語音及字體在天城體出現之後逐漸走向語言文字分離的途逕，而目前梵文除了北傳大乘佛教採用而留存於傳教的途上以外，梵文也因佛教在十世紀前後消失而成爲印度的死文字。

所以，雖然東方世界裡有漢字系統、梵文系統、巴利文系統這三種文字系統稱得起是長久的文化載體，但是明確記載文化傳播痕跡與內容乃至生活習慣者，只有漢字系統與泛巴利文系統而已。其中又以漢字系統的影響最爲深刻，因爲漢字系統的文化傳播是連同米食文化、漢字姓氏文化、大乘佛教乃至儒家文化結合在一起而傳播出去。這漢字文化傳播至韓國、越南建立於秦漢之後直至唐末越南一直是漢唐的版圖，而漢朝唐朝的盛期朝鮮半島的絕大部分也曾經是漢唐的版圖。漢字文化傳播至日本則出現於日本的大化革新（西元前 645 年）第一次終止於菅原道眞建議的停派遣唐使所引起的大和化運動（西元 894 年）；第二次終止於日本明治維新（西元 1868 年）的限用漢字政策。

(三) 商業、宗教的融合傳播交流

　　東方文明其它項交流的因素則出現於商業利益、宗教熱忱、戰爭與殖民侵略。

　　就印度文明而言，西元前一世紀至三世紀前後的北印度貴霜王朝（健馱邏國）就是大月氏族在北印度的殖民政權。西元十一世紀南印度朱羅王國對海上東南亞強國室利佛逝（中文三佛齊）的征服，控制馬六甲海峽則為南印度文化對外輸出的極盛期。西元七世紀至十二世紀間北印度曾多次遭遇回教化突厥族的洗劫，西元十三世紀至十六世紀間北印度的德理蘇丹諸王朝則是明顯的回教化突厥族殖民政權。西元十六世紀至十七世紀的莫臥兒帝國（蒙吾兒，蒙古人的帝國）則五分之四的印度次大陸都處於回教化的過程中，甚至衍生出一種融合印度教與回教混合體的錫克教來。十八世紀後印度次大陸進入西方列強的殖民地爭奪戰中，十九世紀時，西方列強的殖民地在印度爭奪戰中，英國勝出，英國文化與基督教文化也開始色染印度文化。

　　就東南亞文明而言，西元一世紀至西元十世紀之間，除了中華文明在越南生根以外。西元三世紀崛起的扶南應該是佛教與婆羅門教的兩教並存傳播之地，此時陸上東南亞基本上還是佛教傳播艱困之地，海上東南亞則為佛教與婆羅門教在地化傳播過程中，最明顯的例子就是訶陵國，馬打蘭國、室利佛逝（三佛齊）的崛起與沒落（註十七）乃至於對佛教及婆羅門教裡的濕婆教選擇上的反反覆覆。西元十一世紀起藉由通商之便與通商之需，回教沿馬六甲海峽兩側開始替代了婆羅門教，除了菲律賓不受影響以外，海上東南亞幾乎紛紛成為回教頂替婆羅門教的地區。然而東南亞最大的文化添加卻出現於鄭和下西洋（十五世紀前半頁）後的持續性的漢人移民東南亞以及十七世紀起西方列強勢力逐漸控制了麻六甲海峽，這股西方勢力殖民統治的勢力也一直期望以基督教頂替回教，但基本上除了菲律賓以外，這種新一輪的宗教殖民並不成功。海上東南亞在經過三百餘年的西方殖民統治，除了殘留一些荷蘭人、西班牙人、葡萄牙人、法國人與英國人個別與「土著」的少數混血兒後裔以外，基本上少有文化色彩或宗教色彩的塗抹是具有固著性的。相反的，漢人（主要是福建人與潮汕人）移民東南亞卻使華裔東南亞人口至今幾乎已佔百分之二十的人口，其所引發的東南亞中華化的傾向，幾乎抵過了十餘世紀來東南亞印度化的成果。

　　然而，上述的文化交流乃至改變都不及西北亞或歐亞大草原上因戰爭、商業、宗教乃至自然移民所引發的文化交流與變化來得激烈。就中國的歷史而言，史前時代就有明確的羌族向西移民，文字史時期則有匈奴族的西移、突厥族的西移、蒙古族的西征，乃至西方文字史裡一直說不清楚的泛希臘人的東移（如：健陀邏族）

　　泛羅馬人的東移與說得更不清楚的雅利安人的東移，波斯時期經商乃至宗教的向東移民，乃至成吉思汗帝國擴張時期色目人的大移動等等。這些移民所帶來的文化改變，不但使中亞文明多色斑駁，也使印度文明、中華文明增添諸多元素，使得東方文化成分更為多采多姿，也更難視為整體一塊來理解。

註　釋

註一：　參，楊裕富，2010，《設計美學》第五章第五節。

註二：　參，吳宇虹、楊勇、呂冰，2009，《世界消失的民族》。

註三：　參，楊裕富，2006。

註四：　從前希臘時期地中海的封閉世界觀裡中東是近親鄰居，到希臘神話中小亞細亞殖民的失敗，再到波希戰爭雖然希臘獲勝卻使希臘快速滅亡，再到弒父篡位的亞力山大以征服東方（亞洲）建立西方文明的第一個帝國，再到羅馬初期所禁絕宗教竟然成爲爾後西方文明裡不可或缺的成分，再到中世紀裡的十字軍東征種下基督教文明與伊斯蘭教文明的莫名其妙的「互爲仇視」。西方文明發展進程裡近東（小亞細亞）與中東（地中海東側）就是一種「近親鬥爭矛盾」的幽暗經驗，藉由這種世界觀與經驗進而產生幽暗意識，所以東方的核心就是近東與中東，東方文明就是神秘且無法解釋，所有的道德標準碰到了東方就會轉彎，東方宗教就是異教，東方文明就是他者文明也是異文明。

註五：　參考，王介南，2009；林太，2012；林梅村，2006；吳宇虹、楊勇、呂冰，2009；吳焯，2004；許靖華著，甘錫安譯，2012；陳支平、詹石窗，2003；楊泓、鄭岩，2008；；。

註六：　對於印度河流域的城市文明消失，解釋成氣候與地形變遷導致「自然消失且徹底消失」，如此一來，才能維持印度文明是雅立安人點燃光明之燈的「荒謬」說法，如此一來才能將今北印度人視爲雅立安人後裔之主流，及梵文是以印歐語（雅立安語或吠陀時期的印度語言）爲主成分的說法。

註七：　泰國班清遺址的青銅器碳十四檢測推定爲西元前 3600 年的文物，這件事其實遭受到極大的質疑，主因就在於當初分五個文化層開挖搬運回美國賓州大學進行碳十四檢測時，不但採樣上「擾動了」地質層，臨檢測報告裡五個文化層的樣本都遭「被調動」的質疑，更何況班清方圓百里之內並無銅礦與錫礦，班清一處也無冶金設備出土。甚至我們可以質疑般清遺址的銅器上推西元前 3600 年，目的只在於愚弄出一個「大泰國主義」以支西方帝國霸權的利用而已。

註八：　詳參，郭振鐸、張笑梅，2001，第三章：越南原始公社時期或傳說時期的社會。

註八：　在梵文裡金鋼杵象徵男性陽具，蓮花象徵女性陰部，所以，當時應該是一句罵人的話。

註九：　早在佛教尙未產生的公元前七世紀時，印度婆羅門教的古經典《梨俱吠陀》中已經有了觀世音。不過，那時的觀音並非丈夫身，也非女兒身，而是一對可愛的孿生小馬駒。它作爲婆羅門教中的善神，象徵著慈悲和善，神力宏大。它能使關心盲者雙目復明，羌疾纏身者康復，肢軀殘缺者健全，不育女性生子，公牛產乳，枯木開花。公元前三世紀時，佛教大乘教產生，佛教徒爲了安撫眾生之心，便將原婆羅門教中的善神觀世音正式吸收過來，成爲佛教中的一位慈善菩薩，叫作馬頭觀世音。

註十：　詳參：楊裕富，1997，《設計藝術史學與理論》，p.33─p.37。

註十一：　內蒙古興隆洼考古遺址屬於遼河流域，第一次挖掘於 1983─1993 年，第二次挖掘於 2001─2003 年，兩次考古挖掘共發現半地穴式房址 221 座，居室墓葬 60 座，詳參：中國社會科學考古研究所，2010，《考古中華》，p.40─44。山西襄汾陶寺遺址的年代爲西元前 2300 年─前 1900 年間，早期王城面積 56 萬平方米，中期擴充至 280 萬平方米，證實爲夏朝的都城。陶寺遺址中的觀象祭祀台可視爲目前發現的中華文明裡最早的氣象局，而挖掘所發現的文字以能解讀泰半以上，證實與甲骨文的形成有直接關係，出土的青銅器則更證實了在夏朝時中華文明早已進入青銅時代，詳參：中國社會科學考古研究所，2010，《考古中華》，p.91─102。

註十二：　詳，楊裕富，2012，《福建設計美學史講義。第三版》，p.183─p.187。

註十三：　腓尼基（英語：Phoenicia）是古代地中海東岸的一個地區，其範圍接近於如今的黎巴嫩。腓尼基人善於航海與經商，在全盛期曾控制了西地中海的貿易，於公元前十四五世紀時定居於地中海濱，建立了許多城邦。他們創造的腓尼基字母是如今的希伯來字母、希臘字母、拉丁字母等的起源。由於腓尼基族其他民族通婚，因此他們逐漸失去了他們的文化特色，漸漸受異族同化。最後在歷史上出現的紀錄則爲位於北飛西側環地中海的迦太基帝國（Carthage，西元前八世紀～西元前 146 年），在羅馬帝國崛起過程中的布諾伊戰爭中被完全殲滅而消失。

註十四：　西元前 138 年漢武帝應東甌王之請，劃江淮之間，東甌國（福建西部山區）舉國遷往。

註十五： 西元前 119 年衛青、霍去病分東西兩路進攻漠北。霍去病打擊匈奴至今日蒙古國境內狼居胥山，衛青東
路掃平匈奴王庭。右賢王率領四萬餘人投歸漢朝，漢軍共獲俘七萬多人，伊稚斜單于及左賢王帶少數人
逃走。總計十一餘萬匈奴移民定居漠南逐漸成爲漢人的一份子。

註十六： 詳，許靖華著，甘錫安譯，2012，《氣候創造歷史》第二章＜別怪匈奴，禍首是氣候＞及第三章＜中世
紀溫暖期的貪婪征服＞。

註十七： 詳，賀聖達著，1996，《東南亞文化發展史》，第二章＜東南亞古代早期文化＞。

參 考 文 獻

- 王介南，2009，《中外文化交流史》，太原：書海出版社。
- 中國社會科學考古研究所，2010，《考古中華》，北京：科學出版社。
- 林太，2012，《印度通史》，上海：上海社會科學院出版社。
- 林梅村，2006，《絲綢之路考古十五講》，北京：北京大學出版社。
- 吳宇虹、楊勇、呂冰，2009，《世界消失的民族》，濟南：山東畫報出版社。
- 吳焯，2004，《朝鮮半島美術》，北京：中國人民大學出版社。
- 邱永輝，2012，《印度教概論》，北京：社會科學文獻出版社。
- 沈愛鳳，2009，《從青金石之路到絲綢之路：西亞、中亞與亞歐草原古代藝術溯源》，上冊、下冊，2009，濟南：山東美術出版社。
- 高木森，2000，《亞洲藝術》，台北：東大圖書公司。
- 祝紀楠編著，徐善鏗校閱，2012，《「營造法原」詮釋》，北京：中國建築工業出版社。
- 梁思成著，梁從誡譯，2012，《圖像中國建築史》，三聯書店：香港。
- 許靖華著，甘錫安譯，2012，《氣候創造歷史》，台北：聯經出版公司。
- 張振鐸、張笑梅，2001，《越南通史》，北京：中國人民大學出版社。
- 賀聖達，1996，《東南亞文化發展史》，昆明：雲南人民出版社。
- 陳支平、詹石窗，2003，《透視中國東南：文化經濟的整合研究（上、下）》，廈門：廈門大學出版社。
- 楊裕富，1997，《設計、藝術史學與理論》，台北：田園城市文化。
- 楊裕富，2006，＜設計美學的建構：兼評史克魯頓的建築美學＞《中華民國空間設計學報》第二期。
- 楊裕富，2010，《設計美學》，新北市：全華圖書。
- 楊裕富，2012，《福建設計美學史講義。第三版》，接洽發行中。
- 楊泓、鄭岩，2008，《中國美術考古學概論》，北京：中國社會科學出版社。
- 鄧洪波，2006，《東亞歷史年表》，台北：台灣大學出版中心。
- H.G. 威爾斯（Herbert George Wells）1920 年著，蔡慕暉、蔡希陶譯，2008，《世界史綱》，上海：上海三聯書店。
- F‧布羅代爾（Fernand Braudel）著，蔣明煒、呂華等譯，2005，《地中海考古：史前史和古代史》，北京：社會科學文獻出版社。
- David Blundell（editor），2009，《Austronesian Taiwan》，Taipei：SMC Publishing。
- Peter Bellowood，2009，＜Formosan Prehistory and Austronesian Dispersal＞，收錄於 David Blundell 編《Austronesian Taiwan》。

參考網站

- 維基百科。https://zh.wikipedia.org/wiki/Wikipedia:%E9%A6%96%E9%A1%B5
- 百度百科。https://baike.baidu.com/
- 華夏地理論壇。http://ngmchina.com.cn/bbs/index.php
- 中國哲學書電子化。http://ctext.org/zh

Chapter **2** 從傳統工藝發展試論我國設計美學的形成

本文試圖整理與論證我國的設計美學要點。其中，設計美學指稱直接涉及設計創作並形成設計品美感的創作原則，而較不偏向形而上美學的探討；傳統工藝指我國歷來的工藝作品、美術作品與建築設計作品，而不包括明顯受西方設計藝術教育與理念下的創作作品。研究的前提為廣義的文化相對論，認為美學是一種意識形態而非普世的真理，設計美學也不例外。換句話說希臘美學在解釋希臘時期藝術作品較具圓融性，拿希臘美學來解釋西方中世紀藝術作品就有些窒礙，拿希臘美學來解釋印度藝術或拜占庭藝術就有些格格不入，同樣的拿西方美學來解釋我國傳統藝術就有些不倫不類。

基於此，本論文先提出我國設計教育中美感訓練的質疑、提問與論點，再從文化的角度梳理我國美學漸次成長興替過程，然後以工藝創作品來引證設計美學的成長興替。

2-1 傳統設計美學的提問與論點

筆者在近十年的三個研究案裡，分別從現代美學、西方傳統美學、我國傳統美學裡尋找解釋藝術作品、設計作品的美感生成原則（註一）。並於近期的一篇論文《設計美學的建構：兼評史克魯頓的建築美學》中初步提出我國設計美感生成法則（形而下美學原則）十六項（註二）。這些研究的前提就是本論文的提問：如果我們只理解與依靠西方設計作品的美感生成原則來從事設計創作，那麼在表現設計美感時必然難以表現出文化本土的特色；而這些研究的成果主要目的就在指向：如何更合理且更具說服力的找出有印證與應用可能性的設計作品的美感生成原則。

一、形而下美學興起後的束手無策與對應

西方美學自 18 世紀以來，從西方哲學獨立出來成為學科雖然歷史很短，但是到 20 世紀為止，卻分別受到心理學與符號學的挑戰（註三）。

第一個挑戰是 20 世紀初也是從西方哲學獨立出來的新學科：心理學，就開始挑戰當時的西方傳統美學，認為二十世紀以前的美學帶有太濃厚的形而上學色彩，無法具體解釋藝術品，也無法具體指導或影響藝術創作。這些心理學家認為能具體解釋藝術品，具體指導或影響藝術創作的美學，應該是美的形式研究，而不是美的本質研究。所以，從德國開始就有提倡造形美學或形而下美學的呼聲，進而也在德國形成了格式塔心理學派，甚至逐漸在 1980 年代形成當代設計心理學或設計美學的學科。

另一個挑戰則是 1960 年代符號學的蓬勃發展下，提出美學的研究向度不止於美的本質向度（形而上美學）與美的形式向度（形而下美學），更該有美的意涵向度（廣義的符號學美學），這一個挑戰有更多的學者投入，如果從西方當代知識與學科的發展過程來看的話，這一波挑戰正值結構主義過渡到後結構主義的過程中，也正值語言學轉換新跑道到「符號學」，同時又再度轉換跑道到「文化學」的過程中（註四）。這些學者雖然不見得都以符號學美學的科目來稱呼自己的研究成果，但是共同的看法卻是：只有意涵向度的充分探討（不管是象徵意涵、明示意涵、暗示意涵、文脈下的文本解讀），閱聽眾才可能從藝文作品中逼近創作者所提供的美感與境界。這時，一方面改寫了文藝批評的理論，來凸顯文藝批評家的功能，另一方面則預設與默認了：不同的文脈下同一文本當然有不同的意涵，這種預設與默認就等同於承認美感是含有意識形態的（更確切的說法是藝術品的欣賞是含有高度意識形態作用的，或是說不同的文化觀點下同一件藝術作品會有明顯的美感落差）。這廣義的符號學美學打開了美的意涵向度的探討，也打開了美學上多元論述競合的可能性，雖然後現代多元論述競合是必要，但確有共同的前提，那就是意涵向度的探討是詮釋藝術品的重要向度，也是美感生成的重要成分，而藝術品的詮釋應該放在各該有的文脈中。簡單的說，這就是文化相對論的立場，也是承認西方美學並不全然具有知識的普同性的開端。

問題來了，如果我們的設計教育在美感開發的課程裡，講授的全都是西方的美學與西方的設計美學（形而下美學），那麼，我們企圖追尋設計藝術作品能表現出東方的特色，中國文化的特色乃至於本土的特色，豈不是緣木求魚嗎？

這樣的難題如何對應？筆者認為：只有認真的站在文化相對論的立場，站在符號學美學的立場，思考與整理我國特有的形而下美學，才是好的對應。筆者的設計美學系列研究就是依循這個脈絡而發展出來的。

二、道器之間的制度作用

「藝術品的詮釋應該放在各該有的文脈中」其實具有許多操作的層次，最重要的就是藝術品生產的文脈與藝術品消費的文脈這兩個層次，如果單就不同語言文字下的文學作品來看的話，還有一個「轉譯」的文脈層次。而這也是藝術作品欣賞時的深度與難度，更是美學意涵向度會被重視的原因之一。

如果以我國文化的角度來看「藝術品的詮釋應該放在各該有的文脈中」，其實還有另一層意思或另一層要求，那就是文起八代之衰的韓愈所說的「文以載道」的提法。簡單的說我國文化的角度下，理所當然的認為「形而上謂之道，形而下謂之器」，道之所存貫穿於器。換句話說，任何的「美學與藝術理論」，都要能解釋與指導藝術作品的創作，才算真實的存在，否則「美學與藝術理論」都只是無知的與自外於藝術創作的喃喃自語。如果我們拿這一個準則來看十九世紀以前的西方美學，也難怪 20 世紀初的西方學者會另闢蹊徑的提出形而下美學、藝術哲學、造形原理、藝術理論、分科美學（如音樂美學、造形美學、建築美學）等來解「知識之為用」的疑惑。這裡面最有成就的當然是格式塔心理學（所謂造形心理學或造形美學）。不過隨著時間的遞移，隨著現代設計運動的逐漸退潮，西方美學史的論著卻靜悄悄的撿回畢達歌拉斯與維楚維斯的數論傳統與尺寸論傳統，而不是視覺力場的傳統（註五），或許造形的形式美感法則重新被美學大家庭擁抱，而格式塔心理學被眾多的藝術創作者與設計藝術類教師歸類為科學（與美感生成無太大關係）而非藝術學吧。就格式塔心理學的發展來看，格式塔心理學派本來就不信道（形而上美學），也無所謂評論藝術品與詮釋藝術品的用意，格式塔心理學所信的是物象的視覺感受的歸類罷了，也正因如此，才有 1960 年代西方符號學美學提出的新挑戰。

本論文的另一小提法（problematic）就是：「形而上」之道要能貫穿於「形而下」之器（藝術品），需要有「形而中」的制度作為中界。這在放諸藝術史的寫作上也是如此。蘇立文在中文版《中國藝術史》的作者序裡提出：

「照這樣說，那為什麼西方學者要寫中國藝術通史之類的書呢？我想對西方人有利之點就是，它們沒有受到中國傳統態度的束縛，也不容易接受中國古人的看法，同時，西方人還有它們的傳統藝術史寫作方法，這種專業的傳統在中國尚不存在。所謂西方的藝術史寫著作方法，就是要以簡括、整體性的文化通史方式來討論藝術品，例如岡不理奇所著精彩的藝術的故事這類書。在這本書中，藝術史家將不同類別的文化、藝術及哲學思想連貫在一起，給人一種整體性的時代觀念。這種西方的學術態度及方法也許能引發中國讀者的興趣」（蘇立文《中國藝術史》;＜著者序＞）

這讓我們警覺到，我國傳統藝術史的資料與論述，往往從「道」的層次直接來解說藝術品（含工藝品）為什麼會作這種型式的呈現（或表現）。而藝術的「道」與倫理的「道」之間好像沒有什麼差異，就算是改換成藝術專有的「道」，基本上還是脫離不了倫理之道的訴求，所以只會落入講不清楚的「氣、氣韻、崇高」等等泛論性的美感訴求（而稱為美的範疇）。

所以本研究認為在描述與解釋藝術品（含工藝品）的發展時，道與器之間還要一種中界。而這個中界就是文化制度（筆者所稱的形而中），也是藝術品的意涵向度。筆者在《設計文化基礎一書中》即曾提出文化是包括三個層次，分別是形而上的層次，形而中的層次與形而下的層次，而認為討論設計作品時應該同時照顧到這三個層次，才可能將設計作品的「生成之理」說得較為清楚。放在本研究中來看，更具體的說，形而上層次就是指哲學（如宇宙觀）、思想；形而中層次就是社會制度、國家制度、工藝品的生產技術，以及工藝品的意涵層次（意涵層次可能有也可能沒有）；形而下的層次就是工藝品本身的造形與視覺特徵。

這樣層層的詮釋才可能比較具體的找出設計操作時所依循的「法則」。也比較容易解釋為什麼不同的文化下工藝品本身的造形與視覺特徵會有不同的要求。

三、如何整理美感操作的要素

其實蘇立文所說的「要以簡括、整體性的文化通史方式來討論藝術品……也許能引發中國讀者的興趣」，其實不只是強調西方藝術史寫作自十八世紀以來溫克爾曼所強調的「文化式樣體」寫作傳統（註六），而所謂更能引發讀者的興趣，主要在表達「這種寫作的成果」是更理性也更具說服力，而溫克爾曼藝術史寫作的傳統較具說服力的

另一原因就在於其「實物為憑，造形視覺特徵抽取分析」（註七）。所以本論文在整理我國設計美學的發展過程時，就會注意以下的幾個觀點：

1. 文化相對論的觀點化作以簡括、整體性的文化通史方式來討論設計藝術品。

2. 因為採取前一觀點，所以既要梳理思想與文化制度間互相影響的解釋，也要梳理思想與藝術品間互相影響的解釋，更要梳理文化制度與藝術品間互相影響的解釋。

3. 因為是簡括與整體的文化觀點，所以在歷史分期上可能，每一期涵括的時段較一般藝術史設計史寫作的分期來得更長。

4. 由於我國美學史、藝術史、設計史的寫作，通常較擅長於美的範疇說明，而較少造形與視覺特徵的分析，所以在整理美感操作要素時，本論文採取兩段式的整理。第一段先梳理文化社經制度與美學論述（也就是強調思潮與制度）之間的關係；第二段再梳理美學論述與設計作品的形式法則（也就是強調思潮與器物）之間的關係。

5. 前述第二段的梳理預計會有實際的設計藝術作品或圖樣當作說明的依據，同時也當作整理出的設計美學應用的可能性之指引。

四、文獻回顧

這一小結的文獻回顧，其目的在增強上述的論點與歷史分期的判斷。基於此，回顧以下幾份設計藝術史的相關論著。

(一) 回顧蘇立文《中國藝術史》一書

蘇立文寫《中國藝術史》一書的論點在其中文版作者序裡說明得很清楚，就是「以簡括、整體性的文化通史方式來討論藝術品」。換句話說如果歷史書寫是人類發展規則的探討（所謂以史為鑑），是因果的探討，那麼除了編年史的「前是因後是果」的論點以外，基本上這本書廣泛的預設了「文化是因，作品形式是果」。另外這本書以全人類文化的觀點來看中國文化，所以也預設了「文化源頭是因，文化傳播途徑是緣，接受外來的文化中的圖像、紋飾是在果中呈現因的證據」。這些論點基本上已經比「西方文化為人類文化發源唯一核心」的論點顯然更為客觀，也更為謹慎。也因為預設了「文化源頭是因」，所以這本書大量引用二十世紀的中國考古資料，其目的就在於更精準的研判「文化源頭」，以使藝術史的寫作更符合「客觀的」因果關係。

但是如果我們認為這裡所提出的文化通史方式是指思想與哲學的發展，那就未必符合溫克爾曼以來西方藝術史的寫著作習慣，當然本書所指稱的文化通史方式，大部分是指不同文化體制的建立與轉變，這包括了生產技術的轉變與生產組織的轉變，而只有少部分是指思想與哲學的發展，乃至風氣（藝術喜好）的發展。

蘇立文寫《中國藝術史》一書的論點，大致上沒有太大的問題，只有在過於殷切的「源頭論上」，暗示漢朝以後的雕塑與建築發展是受到印度與羅馬的影響（源頭之一在印度或羅馬）這些說法是值得慎思。諸如：

「當時（漢朝張騫出西域）到過西域的人回來述說該地區山脈高聳入雲霄，山頂白雪皚皚，凶猛的游牧民族分佈在山岳地帶，以狩獵為生。天邊之外還有崑崙山（地球之中心點），山中住著西王母，相對的東邊有浮於海上的蓬萊山，山上住著東王公…………貴霜王朝時將印度的文化與宗教傳到中亞地區，在這個地區印度、波斯及地方性羅馬文化與藝術全部融合在一起。這種融合性文化經過塔里木盆地南北兩條路線東傳入中國。關於佛教，中國人可能在西漢時期已聽說過，當時傳說中的崑崙山可能就是佛教中的須彌山（Sumeru）或印度的卡拉斯山 Kailas，宇宙的中心」（蘇立文《中國藝術史》p.64-p.65）

這些說法太突出「印度、羅馬文化源頭」對中國佛教藝術（乃至於漢朝藝術）的影響力，而降低中國建構式神話對藝術表現的影響，其說服力是較低的。

在歷史分期上，蘇立文《中國藝術史》分成史前時期、商代藝術、周代藝術、戰國藝術、秦漢藝術、三國與六朝（三國至魏晉南北朝）藝術、隋唐藝術、五代與宋代（五代十國至宋）藝術、元代藝術、明代藝術、清代藝術、

二十世紀現代藝術等十二個時期。在每一時期的書寫中，先說明政治軍事（領土）的發展概況，再說明政治制度的概況、生產技術、外來文化傳入、思潮、美學的發展，然後代表性藝術類科的發展。這樣的寫法暗示著政治經濟制度影響了思潮與美學，然後透過思潮與美學進而影響了各類科藝術的發展。由於這是通史的寫作，範圍過大，所以較少有（也爲必要要有）明確的論證，只是好像（暗示）寫在前面的史實影響到寫在後面的史實，因而「文化（政經制度）是因，作品形式是果」可能只是循環論證下的預設而已。

（二）回顧高木森《中國繪畫思想史》一書

雖然高木森《中國繪畫思想史》是以思想史爲名（註八），但這本書寫作的結果應該視爲藝術史，而且這本書也是「以簡括、整體性的文化通史方式來討論藝術品」的藝術史寫作，而不是以「以簡括、整體性的文化通史方式來討論思想演變」的思想史寫作。而相對於蘇立文的《中國藝術史》寫作論點與論法其不同處有兩方面：

1. 雖然預設了「文化是因，作品形式是果」，但在文化的指稱上更偏向「道」而不是偏向政經制度。
2. 「文化是因，作品形式是果」在論點上轉化成「道是因，器是果」或「思想是因，藝術品是果」，且這個「道」或「思想」，毋寧是更偏重宇宙觀與審美觀的詮釋。

高木森在本書的導論章開宗明義的提出：

「思想在生活中產生，生活因思想而充實，藝術記錄生活，生活因藝術而多采。思想指導藝術，藝術激發思想。故思想、生活、藝術之間互激互涉，永遠無法分開。然而最根本的動因還是生活。」（高木森《中國繪畫思想史》導論章）

這樣所指稱的思想與哲學玄思或「道」當然是有所不同，高木森的思想的指稱毋寧是與生活態度結合在一起的「道」或是生活化的信仰。所以，高木森會在《中國繪畫思想史》＜導論章＞中將繪畫歷史分期爲鬼神崇拜期（遠古期：前秦）、神仙思想期（上古：秦漢魏晉南北朝）、佛教思想期（古典自然主義期：隋唐）、新自然主義期（五代至宋）、超自然主義期（元、明、清）、現代主義期（清末至今），然後在導論章第三節的開頭就說：

「現在的問題是：歷代的轉型期都有一個強而有力的思想或信仰，那麼我們這一次轉型期的新思想是什麼？」（高木森《中國繪畫思想史》導論章）所以，《中國繪畫思想史》一書裡，「思想」一詞的指稱是思想或信仰，這「道」的辨識與指稱，顯然更偏向中國文化中宇宙觀與審美觀的向度。

另外，由於《中國繪畫思想史》裡歷史分期是採取「思想、信仰（宗教）」的重大轉型爲分期的切割點，所以分期中的思想、宗教的主流一致性比較重要，而繪畫理論與繪畫風格是次要的分期因素。所以從古典自然主義到新自然主義再到超自然主義主要斷代的因素是：隋唐的思想主導便是儒釋道融合與逐漸中國化的佛教昌盛所形成的自然觀；五代至宋的思想主導便是佛教的道教化與道教的昌盛所形成的自然觀；元明清三代的思想主導便是異化的儒教專注心性修持下所形成的自然觀。相對於中國畫的類科自然觀觀自然的山水畫風格演變，乃至於畫論的主張，也就依思想主導而清楚可斷（代）了。

（三）分析高豐《中國設計史》一書

高豐的《中國設計史》一書的寫作，大體上也是符合「以簡括、整體性的文化通史方式來討論工藝品」這樣的前提，只是加上更注重生產技術的轉變與實用（使用）的「需求因」的預設。在《中國設計史》一書的緒論章，以中國設計史發展的若干規律探討爲名的小節裡提出六個觀點：

「其一：物質生活需要是設計發展的第一推動力；其二：設計與文化的互相滲透互相影響；其三：設計與科學技術相輔相成相互促進；其四：設計與審美觀念的同步發展；其五：設計師對設計發展的重要推動作用；其六：設計發展離不開對原材料的開發與利用」（高豐《中國設計史》＜緒論章＞）

這六個觀點看似結論（因爲書中用規律的探討來立節名），又似研究觀點（因爲在緒論裡提出）。我的看法這六個觀點，就是在交代這本設計史是循著「以簡括、整體性的文化通史方式來討論工藝品」的寫作習慣，而且是這

本書多次改寫後逐漸形成的論點。如果接受我的看法的話，這六個觀點，雖然舉例說明裡都是以中國工藝發展史為素材，但是換掉「中國」二字，稱呼為「某某文化設計史發展的若干規律探討」似乎也說得通（註九）。

高豐的《中國設計史》整理了豐富的工藝設計案例，其歷史九個分期：原始時期、青銅時期（夏商西周）、革新時期（春秋戰國）、封建上升期（秦漢）、設計多元期（三國至隋唐）、走向市場期（宋、遼、金、元）、設計集大成期（明與清初）、設計衰退期（十八世紀至 1840）、舉步維艱期（清末民國）。大體上可看得出來是以朝代及生產技術的轉變為分期的切割點，以致美感形式的連續性上，只觀察了「裝飾紋樣」與裝飾母題的承傳關係。另外，雖然在緒論章中提出設計與審美觀念的同步發展、設計與文化的互相滲透影響，但在撰寫內容上卻少有這個論點下的推論與梳理，以致文化的連貫性與器物美感的連貫性不足。

(四) 分析李立新《中國設計藝術史論》一書

李立新《中國設計藝術史論》一書可能是其博士論文的簡易改寫而成，所以書分兩篇，上篇為設計藝術歷史研究較像歷史寫作，下篇為設計藝術專題研究較像論點澄清或「設計史」理論框架，用來支持上篇的寫作方式成理。

這麼說來，上篇的「中國設計藝術史」寫作方式到底成不成理呢？我的分析是成了李立新自己所說的理，而不成「以簡括、整體性的文化通史方式來討論工藝品」這樣的理。李立新將設計史寫作之理隱約的在上篇前言中透露出來：

1. 要用大歷史觀，猶如法國年鑑學派巨擘布爾代爾撰寫的名著「地中海與非力普二世的地中海時期」，也以長時段理論來說明歷史的深層結構。
2. 設計史應服從於「設計」的發展這一目標，圍繞著揭示設計史特徵和演變線索兩大任務有重點的展開，所以看待史料時（文化）、時代、政治、經濟這些相關方面只能作為體現造物設計（設計史梳理與推論）的旁證，而不是將設計（品）作為那些學科（時代、政治、經濟）的實物圖像例證。

這些寫作之理顯然不符「以簡括、整體性的文化通史方式來討論工藝品」這樣的理。更不符設計藝術作品的式樣主題與美感主題的關懷。另一方面，論點中的大歷史觀應該是歷史的連續性的觀察與年鑑學派的「長時段」根本沒有關係，（更精確的年鑑學派的觀點稱為長趨勢），這是當代史學的常識，怎麼會將黃宇仁所提出的「大歷史」觀點與年鑑學派的長趨勢扯在一起，更何況設計史寫作只有梳理真相與發現規律的目標，怎麼會有「應服從於設計發展」這樣的目標呢？（註十），李立新的立論就歷史學的觀點只能說是「拿著結論找證據」了。最後，這本書（論文）參引許多新近考古報告及實物圖像，確有認識中國設計史料的價值。

(五) 分析袁金塔《中西繪畫構圖之比較》一書

袁金塔的《中西繪畫構圖比較》雖然不是藝術史的寫作，但是同樣的也以「簡括、整體性的文化通史方式來討論藝術品」，並申論中西繪畫構圖的一些原則與法則。也就是說，先從中西文化之自然環境、人文環境（包括宇宙觀、思想內涵、思想方法、藝術態度、藝術與人的關係）來解釋中國繪畫的特色與西方繪畫的特色各有不同，接著再從構圖法則、構圖類型、空間表現法三大項進行中西構圖的比較。其中有關設計美學（形而下美學）的內容大部分都集中在構圖法則這一大項的分析裡。而構圖類型項主要是以西方幾何構圖法來分析中西繪畫；空間表現法也類似以西方透視法則的角度來分析或說明中西繪畫的空間表現原理。

在構圖法則裡，袁金塔列舉中西構圖法則十一項，其中剔除西方所特有者外，中西同樣重視的有八項，分別是賓主原則、虛實原則、疏密原則、取勢原則、均衡原則、簡潔原則、對比原則、和諧原則等八項；中國特有的兩項分別是佈白原則、款印原則等兩項；西方特有的只有比例原則這一項。各項原則之下有的大項還有更細的小項原則，因為更接近操作方法，也更接近圖例解析，所以可以視為法則。諸如：均衡原則之下就細分為重度均衡法則與方向均衡法則，前者指畫面裡以中為重、以遠為重、以右為重，而整體構圖上輕重要均衡；後者指畫裡面以較大的輪廓為線條形時，這種大塊的線條形之間有視覺上的吸引力，而大塊線條形本身又有方向性的軸力，而這些無形的「力感」之間要能達到均衡狀態。

整體而言這本書在申論構圖法則時主要採取因果推論（註十一），所以只要說出中西文化的特色，自然就足以「說明」（而非推論）中西繪畫的特色；同樣的，只要說出中西繪畫的特色，自然就足以「說明」中西繪畫構圖原則有哪些，只有在詮釋或說明這些中西構圖原則與其細項（操作法則）時，才引經據典（主要是畫論）與舉例證明。

（六）分析並引申楊裕富《設計的方法基礎》一書

筆者所著《設計方法基礎》研究報告一書，雖然不是歷史研究，但是卻從中西方思維模式的探討中，梳理了我國哲學思想與西方哲學思想的歷史長流，從而分辨中西文化下設計觀的不同，筆者覺得值得在本論文中加以引伸。這本研究報告這方面的結論如下：

「中國文化的宇宙觀是有情的宇宙觀，所以中國文化下的設計觀也是這種有情的設計觀，相對於希臘羅馬文化與基督教文化所形成的宇宙觀是有義的宇宙觀，所以西方文化下的設計觀也是這種義理分明的設計觀」（楊裕富《設計的方法基礎》）

這本研究報告中特別以中國文化對知識的角度，來分析中西知識的形成過程與分類，並指出：中國的知識系統呈現「道、理、學、術」的階層關係，「道」指知識之最後因（難以全貌呈現）與果（於理、學、術與事物中呈現），「理」指可推演可描述的事物不變的規律，「學」指依理所推演出的知識，「術」指具體可操作且可驗證的個別知識。以此觀之，儒家所崇尚的「易經」與道家的老子「道德經」乃至漢朝以後傳入中國的部分「佛經」就比較屬於「道」的知識；儒家由孔子所推崇的六經中的書經（尚書），春秋戰國時期諸子所著（道德經除外），乃至漢朝以後董仲舒著《春秋繁露》獨尊儒家（註十二），及爾後儒家發展裡重要學者的著作，道家莊子以後的著作等等，就比較接近「理」的知識；除以上所區分，而為各家必要的分科教育所形成的知識就是「學」的知識，諸如孔子所推崇的「詩經，禮經，樂經，春秋」主要就是孔子為官經驗下，認為學做官所需要的分科教育教材，又如道家世俗化後形成道教，而道教的經典就是成為道士的分科之「學」，即道教科儀裡所謂的科；「術」的知識就是指可依據操作的知識（某種程度含體能操作），所以道教科儀裡所謂的儀（通稱法術），佛教裡誦經的韻律節奏，儒家教材化概念下的六藝，乃至各行各業的學習口訣，要點（如畫家所傳的畫論，宋朝所頒佈的營造則例）。這種區分下的道、理、學、術階層關係，並不完全周延，有些著作可能兼跨幾個階層，有些著作也可能完全是詐術或騙術（如偽知識），不過大體而言，道、理、學、術階層關係在中國文化的薰陶下，這種階層關係是被認可與接受的。

我們同樣的以「道、理、學、術」的階層關係，來看西方知識的話，哲學就屬於「道」的知識，哲學之道由本體論探物之存在，由宇宙論探宇宙之由來，由方法論探知識之所成立（註十三），所以極類似於我國的「道」的知識；「理」的知識則屬強調演繹法所推得的知識，現今大學裡理學院的數學、物理、地理、化學、生物等科系所追求的知識，大致即屬於「理」的知識；「學」的知識則屬強調歸納法所推得的知識與可應用的知識，現今大學裡的文、法、商、工、農、醫等學院所追求的知識，大致即屬於「學」的知識；「術」的知識則屬強調具體可操作的知識與可驗證、可應用的知識，現今大學裡的藝術學院、體育學院及部分的工學院相關科系所追求的知識，大致即屬於「術」的知識。

五、小結：再論整理美感操作的要素

首先，經過前小節的文獻回顧，可以理解「整理美感操作的要素」重點不在於運用歸納法（註十四），而是運用因果推理的詮釋法加舉證法。更精確的說應該是類比演繹思維方式下的因果推理法（註十五）。我們在推理過程中只要強調「多因」，在舉證過程中只要強調「多例（普遍例）」，大致上就可以使論述更具說服力與應用性，這與西方美感操作要素中「比例原則」的形成是大不相同的（註十六）。本論文認為正是我國文化所形成「有情的宇宙觀」與西洋文化所形成「有義的宇宙觀」造成整理「美感操作要素」時，會採取不同的態度所致。

其次，中國文化的觀點裡，以「思想為因，作品為果」的推論方式與論述是較具說服力的，所以本論文對歷史分期採取與高木森《中國繪畫思想史》一書雷同的分期方式，而將我國文化史依思想與制度結合的考量，而分為五個時期，分別為，第一時期：青銅到秦漢魏晉南北朝、第二時期：隋唐到五代十國、第三時期：宋元兩朝、

第四時期：明清兩朝、第五時期：晚清至今等。如果就思想史與體制區別來看，第一時期思想上主要是儒家與道家思潮為主，文化制度上則是部落制、封建制轉變為成熟的國家制（郡縣制與官僚制均趨於成熟）；第二時期思想上是儒釋道衝撞與火花的呈現，文化制度上則因武力強大，而成為民族與文化熔爐的國家制；第三時期思想上是變調的儒家思潮為主，文化制度上則因軍事力量的衰微，而成為民族與文化割裂的國家制（強調道統、建築與繪畫禮制化）來迎接市場機制的萌芽；第四時期表面上思想以忠君的封建思想與八股取士的科舉主導出變種的儒家思潮為主，民間思潮則是世俗化的忠孝節義迎接著旺盛的市場機制，文化制度上則因明初的胡惟庸造反案與清初的呂留良造反案加深了思想上的封建禁錮，而成為文化上鎖國來迎接旺盛的市場機制。第五時期主要從清末1840 年八國聯軍蹂躪中國開始算起，思想上嚴重的受到西方販售的思想（基督教思想與以訛傳訛的民主與科學思想）之衝擊，連「中學為體西學為用」的口號都是抄自日本明治維新的「洋體和魂」，可見得只有僵化的中西思想雜碎，哪有學貫中西之思想融合，思潮呈現非理性的意識形態依賴與自我安慰，文化制度上則陷入毫無交集的多次中西文化論戰，來迎接不懂不理的市場機制。

再次，由於歷史分期是以思想與制度結合的考量來分期，所以，本論文採取兩段式的整理。第一段先梳理文化社經制度與美學論述（也就是強調制度與思潮）之間的關係，這一階段本研究希望以「美感取向（aesthetics orientation）」為歸結；第二段再梳理美學論述與設計作品的形式法則（也就是強調思潮與器物）之間的關係，這設計作品的形式法則分析包括器物的型制與器物的裝飾（乃至於圖紋裝飾與型制之間的配合），而非單純的畫面形式分析或畫面構圖分析，這一階段本研究希望以「美感操作（aesthetics operation）」為歸結。這樣一來，以更多的「因」（文化，制度）來詮釋「果」（器物形式），似乎也更符合因果推理的說服力與「術」之應用的普遍性。

2-2 工藝發展的社經背景與美學論述

一、威嚇到禮制：奴隸制、封建制到郡縣制的轉變

如果從器物的製作來看，中國文化到西元前六千年至西元前三千年逐漸從中石器文化過渡到新石器文化，此時石器、玉器、漆器與陶器在眾多的考古遺址中均有出土，並以黃河流域為主的仰韶文化為代表，木漆器則以西元前七千年的浙江河姆渡考古遺址為代表（朱國榮《改寫美術史》p.1-p8、蘇立文《中國藝術史》p.4-p11）。然後約在西元前兩千年左右新石器文化進入尾聲，而青銅文化則出現在素有「夏墟」之稱的二里頭（洛陽附近），夏朝尚無可解讀的文字出現，通稱史前文化。而到了西元前一千六百年左右青銅文化技術上越發成熟，而進入了有文字記載與紀元的歷史商朝（註十七）。夏朝即已進入農業（農業與漁業）社會，政治體制也從部落集團逐漸進入國家體制，只是這種脫離遊耕進入定耕的國家體制，大致上從夏朝經歷商朝，要到西周的封建制與井田制確立才算開始。周朝的政治體制可以說是制度化結盟的國家體制初胚，仍以武力功勳來分封建國，並以「禮制」作為制度化結盟的國家體制的約束，以盟主為通天意的唯一代言人。「禮制國家的形成」以周天子祭天為體現，而祭天乃是周朝改變商朝祭祖儀式而來，當天子的武力強大時，天只有天子可祭，當天子的武力衰弛時，各分封的國王就蠢蠢欲動問鼎有多重。大體而言，西元前七百七十年東周遷都起，就是禮制崩壞的開始，也是國家體制崩壞的開始。周朝於西元前兩百二十一年滅亡，進入秦朝，秦朝以法家為尚建立了統一的國家體制，然後相繼的漢朝乃至魏晉南北朝，基本上都延續了秦朝所建立的國家體制，也建立了書同文車同軌的統一法律制度與文化制度。

整體而言，從新石器時代到魏晉南北朝，政治體制是從部落結盟到禮制統一（封建統一），再到法治統一的國家體制成形的過程。這樣的社會經濟制度當然也是不同的取向，乃至於所形成的美感與美學論述也會有所不同。

簡單的說，部落結盟的國家體制仍然留有問鬼神與威嚇的美感取向。而禮制的國家體制則轉化這種問鬼神為問天，威嚇的美感取向降低，和諧與合節的美感取向出現。到了秦朝法治統一的國家體制後，威嚇的美感取向轉為媚天的美感取向並侷限在墓制文化中，和諧與合節的美感取向升高，而問天轉化為求「道」，進而較為精緻的美學論述：神形論終於出現，神形論的出現標示著有形器物個體美感與無形之「精、氣、神」美感結合，此中最為代表性的美學論述應該就是南北朝時，南齊皇家書畫總管謝赫所提出的論畫六法說。

▲圖 2-1　戰國時期金銅錯虎形器物

▲圖 2-2　唐大明宮復原圖

（一）問鬼神與威嚇的美感取向

在新石器時代的陶製品與青銅時代早期的祭器表現得最為清楚。誇張的動物紋乃至靈獸造形加靈獸紋，形成陶製品與青銅祭器美感的主調。

（二）和諧與合節的美感取向

在周朝工藝品與周朝的儒家論述中表現得最為清楚。周朝時祭器轉為禮器，而儒家尊崇的周禮制也保留了當時史官的宇宙觀（也有稱為陰陽家的宇宙觀），進而發展出「無三不成禮」的合節美感取向。周禮之中，祭的儀式是禮樂舞並行，所以和諧的美感取向是從「樂」轉化而來並予以制度化的結果。合節與和諧在西方美感取向中也出現得極早，只是形成的美感規律不同而已，早在前希臘時期的畢達歌拉斯學派，就是從音樂的「和諧音」來例證「數論」的天道，只是爾後發展為形式美的規律中，十分複雜的比例原則與尺度原則。

（三）合節的美感取向

也是一種「數論」，在陰陽家與易經占卜文化裡，天為正、為陽、為剛、為奇，地為角、為陰、為柔、為偶。所以祭天之數必為奇數。和諧的美感取向則除了音樂發展的體驗以外，早期美善合一說與美感比德說也是突出和諧美感取向的重要因素，而和諧與合節在禮制中就形成了「德配天地」的貴族主觀願望下的美感取向，而這也符合早期儒家的「刑不上大夫，禮不下士」的階級倫理觀。

（四）神形氣韻的美感取向

神形論首先出現在漢初的主流論畫思想：「以神制形」說，然後歷經魏晉南北朝形成當時繪畫美學的三大主要命題：「傳神寫照」、「澄懷味象」、「氣韻生動」（葉朗《中國美學史》）。神形論雖然主要是論畫，但卻可以說主導了新興的美感取向。這種新興的美感取向出現，絕大多數的美學史論述都從魏晉南北朝的亂世與道教、佛教思想深入人心來解釋（註十八）。但是，如果我們觀照到整體的造形藝術，乃至器物工藝，神形論到氣韻論毋寧說有其內在的發展邏輯。而外因的解釋，筆者認為以「放棄禮制換取創作意志自由」來詮釋，應該更具說服力（註十九）。

二、御用仙佛：治亂的震盪

從西元 581 年楊堅建隋到西元 960 年趙匡胤陳橋兵變的三百七十九年間，中國史上的隋唐五代，通常稱隋唐為盛世，五代為亂世。但就器物藝術的發展來看，卻是前所未見的中央集權「盛世」，唐代中央設有少府監、將作監、軍器監，其中少府監掌管百工技巧之政，下置五署，中尚署負責禮器製造、左尚署負責車傘製造、右尚署負責皮革

製造、織染署負責織造、掌冶署負責冶鑄；將作監掌管土木營建工程，下置四署，左校署負責梓匠（木工）、右校署負責土工、中校署負責舟車、甄官署管理石工陶工。就國家制度而言，隋唐不僅是「法治」的官僚國家機制，由於軍事力量的強大與領土的擴張，應該算是中古時期典型的「帝國」了，這反映在文化與藝術發展上就是大量的中西（中國與中亞、印度）文化交流與融合。

就思想與思潮對美感取向來看時，高木森在《中國繪畫思想史》裡認爲隋唐所開創的是佛教思想與古典時期的繪畫，高木森提出：「唐文化把儒、釋、道三家思想予以消化融合，轉變爲綜合性的，兼容並蓄的，而又圓融無間的人生觀。更具體的說，儒家的人性尊嚴、佛家的神性永恆，以及道家的自然觀互相結合，而希臘羅馬文化（則是以原有文化）中對有機生命的把握，則（來）提供一個堅強的實體，讓人性、神性和自然觀得以依附。在藝術上最具體的表現便是唐朝的佛教造像。而反映在繪畫上的便是無數充滿古典美和自然氣息的壁畫和卷軸畫。」（高木森《中國繪畫思想史》p.148）。但同一時期，蘇立文在《中國藝術史》裡卻認爲主要是唐文化本身的雄健氣度而非佛家思想形塑了這個時期的美感取向，蘇立文提出：「唐朝雖然也有一些形而上學思想上的探索，譬如唐代盛行晦澀艱深的思想體系：大乘佛學唯心論，但這種佛學思想只有少數人感興趣。事實上，唐朝的藝術除了莊嚴雄偉外，還充滿了活潑的寫實作風。它描寫的是人們所知道的世界，而且對於這個世界有相當的信心與把握。百姓們精力充沛，樂觀進取，非常坦誠的接受所能把握的現實，這種精神可說是唐朝藝術最大的特點。這種特點不只在大師筆下精彩華麗的壁畫中可以看到，就是鄉下陶工所作最簡陋的墓俑身上也可看到。」（蘇立文《中國藝術史》p.132-133）。

當然，前述兩位在論思想思潮影響藝術時，對思想思潮的認識與擷取略有不同，對所論對象範圍也略有不同，而致「因果推理」的主張不同。但我認爲最主要的是中國文化對佛家與佛教裡的定義或定位（註二十），才是「思想思潮影響藝術」的「因果推理」的最重要詮釋線索。換個更廣的角度來思索，我們加上國家制度的影響時，隋唐之後，不論是儒、是釋還是道成爲思潮的主流，基本上能融入皇室，融入百姓生活，在筆者看來都是爲皇室政權所御用，所以在這一時期筆者會用「御用仙佛」這樣的標題。

隋唐爾後的御用仙佛思潮，當然對原先中國文化裡「天」的概念有所轉化與添註，我認爲最大的添註在於加上了宗教色彩與現世功利色彩，也添加了更精緻的有情宇宙觀。如此，進而形成的美感取向有雄健的美感取向、莊嚴的美感取向、佈局的美感取向與意境的美感取向。

（一）雄健的美感取向

易經乾卦卦辭：「天行健君子以自強不息」，最足以表面說明這種雄健美感取向，不過唐朝時所形成的雄健美感取向，當然不是靠易經的啓發，而是靠長年征戰，以理服西域諸國，打通中西經濟通路，這般氣勢下所形成的。唐太宗之所以被西域諸國稱爲「天可汗」就是這般氣勢下的「禮制化」。

雄健美感取向在藝術類科裡，以建築與繪畫爲主。現存唐朝的建築，正脊剛直，木柱渾厚，出挑長遠，角脊微昂，最能表達這種雄健的美感取向；唐朝的繪畫在人物與馬的畫論裡，屢屢提出筋肉提法，乃至人體造形以「健康」爲美（乃至後期演變爲「痴肥」），也都是在表達這種雄健爲美的美感取向。

（二）莊嚴的美感取向

唐朝雖然有三次滅佛運動，但是從隋朝直至五代十國卻有更多更大規模的建寺、譯經、禮佛的運動，甚至諸多貴族捐產建院建廟，而形成影響國力的「莊園經濟」，可見得佛教自漢朝以來逐漸傳入中國，不但在教義上更加中國化，在佛造像與寺廟空間形式上也更加中國化了。宗教上對「開大智慧」的追求，轉爲菩薩造像上的莊嚴法相追求，講經禮佛的對「佛理」的體悟，也轉爲供奉者表現誠意的莊嚴法相追求。莊嚴的美感取向在藝術類科裡，以佛像、寺院建築爲主。

（三）佈局的美感取向

潘天壽在《潘天壽論畫筆錄》一書中，引謝赫六法來說明「佈局」提出：「謝赫在六法中提出的經營位置就是我們通常所理解的構圖。古人稱之爲章法、佈局，顧愷之說的置陣布勢，實際上就是爲了表達主題而進行畫面

結構的探求」（潘天壽《潘天壽論畫筆錄》p73）；同樣的傅抱石在《中國繪畫理論》一書中也引唐朝王維的《山水論》與五代荊浩的《山水節要》、《山水賦》來說明「布置論」，這些都點出了在繪畫上的「佈局美感取向」已然成形。我國山水畫，發展到隋唐五代，除了「取景」以外，首重「氣」勢，所以會發展出「佈局」的美感取向。王維在《山水論》裡所提出的「定賓主之朝揖，列群峰之威儀」，荊浩在《山水節要》裡所提出的「山立賓主，水注往來，布山形，取巒向」就是指山水畫能夠擬人化的形成畫面的氣勢，然而隋唐五代的人物畫與神仙畫，不也是開始講求「定賓主之朝揖，列群峰之威儀」嗎？

另一方面，就佈局的美感取向也在工藝品，特別是「銅鏡」中出現，這是從秦漢以來的合節美感取向所進一步發展而來的。

而最重要的佈局美感取向，當然首推建築合院的發展與城市空間的發展，這些發展雖然也是合節美感取向所進一步發展而來的，但是卻更多了人們對空間賦予意義或空間賦予情分的想像，唐朝以後諸多的寺院配置，都以講求配合層層藏孕的胎藏世界或模仿西方淨土聖境（註二十一）。長安城主要的城門以朱雀、玄武來命名也正顯示天子居中的空間賦予意義或空間賦予情分的想像。

(四) 意境的美感取向

中國山水畫在唐朝時就分為兩派，一派為北宗（宮廷派、青山綠水派），以李思訓為首；一派為南宗（詩人派、水墨派），以王維為首。顯然北宗作畫因娛人（皇帝與貴族）而後能自娛，南宗作畫則是因自娛而後順便娛人。所以南宗山水畫境界自然高。意境的美感取向原是詩論與文學的提法，卻在南宗山水畫中逐漸成形。

這種意境的美感取向，雖然在唐朝的山水畫中形成，但是對宋明時期的文人畫與庭園設計卻有更深刻的感染。

三、御用儒家：外亂內治的禁錮

從西元 960 年趙匡胤陳橋兵變建立宋朝到西元 1368 年的四百零八年間，歷經宋元兩朝，在政治局勢上宋朝是以經濟的強勢「買得」政權的長期苟延殘喘，元朝則是以慓悍的騎兵「換來」政權的暴起暴落。就國家體制與人心向背來說，這四百零八年都是思潮矛盾的時代，宋朝因為兵變取得政權，以致重文輕武、對外明察華夷，對內嚴辨忠奸，結果思想禁錮而培養出玄學化的御用儒家：「理學」，如此所形成的政治制度，當然是積弱不振了。

隋唐五代的御用仙佛，講的是出世仙佛，所以對在世人間的制度影響不大。武則天改唐為大周，市井流言武則天是彌樂佛下凡，武則天當然不會信以為真，所以御用仙佛無礙於武則天的治國；宋朝的御用儒家，不但將儒家入世之道宗教化，宋朝還有無數的皇帝還將出世的宗教信以為真，認為自己是天子所以能感應於天，感應於道，感應於仙佛（註二十二），進而歪曲了治國之理，甚至荒廢了治國之責。皇帝迷信道術，宮廷裡的儒士只好學些釋兆解惑之術，推而廣之，一種託古改制，強調玄學態度，又能占能卜的易經，就被這些儒士當作工具而發展出一種自己也不太相信的儒家之學：「理學」，這就是御用儒家。

宋朝的政治制度由於皇帝迷信，為官的知識份子只好假裝信，卻要平民百姓相信，相信什麼？相信有天道！有報應！政治制度上只好透過戲曲傳唱來強調忠孝節義，但是宋朝政權明明是兵變而來，是為不忠；宋朝多少皇帝是父子爭位，是為不孝；宋朝更有荒淫無道懶於治國的徽宗，是為無節不義，所以御用儒家自然會在政治風氣上形成假道學了。相對於宋朝的政治制度而言，宋朝乃至於元朝的經濟活力與實力卻是極為蓬勃的，宋朝不但成立了中國有史以來的第一個畫院制度，也頒佈了第一本建築技術專書：《營造法式》，這些都顯示經濟活力與技術的重大進展，也深刻的影響了設計藝術的發展。

儒家之說原先為封建制度下之禮制治國，經漢唐的發展儒家以與法家融合，講求仁、義、理、智、信治國，講求功利治國。偏偏唐朝末年出了個以儒排佛的韓愈，提出中國「道統」之說，而宋朝的知識份子藉此而扭曲了儒家在漢唐以後的發展，追溯到孔子之前的「易經」，將儒家改造成「道統治國」的「理學」，加上科舉制度逐漸廢除策論，而高舉經論與文采。如此一來，宋朝的儒家就逐漸成為御用的儒家，不但縱容了昏庸荒淫的權力者，也讓而後「道學」走向為權力服務的萎縮禁錮之途，周朝之前的部落征服封疆建土的封建思想，

改頭換面在宋朝以後，死灰復燃的躍上赤裸裸的權力鬥爭場域。中國文化的活力也逐漸從宮廷轉向民間，從官制轉向市場機制。

御用儒家以周朝以前的封建思想，假尊古之名，包裝了道統治國的正當性，所以，整體思潮上當然是矛盾且複雜的：出世與入世並存，在朝與在野共榮，華麗與清淡同在，「禮教」與「吃人」共舞；既是假尊古，所以美感取向也是既有的進一步發展，既是矛盾的，所以美感取向也是狀似同向卻兩極並存的。如此，所形成的美感取向也是多種並列且矛盾並存，主要有三：其一，融通的意境美感取向；其二，走偏峰的意境美感取向（枯寂美感取向與狂野美感取向）；其三，營建的制式美感取向。

▲圖 2-3　清明上河圖（宋）

（一）融通的意境美感取向

中國的工藝與造形藝術發展到宋朝大致上以百科具備，光是繪畫這一科目，除去壁畫不論，就有：山水、花鳥、人物、歷史故事畫、風俗畫（邵彥《中國繪畫的歷史與審美鑑賞》p134-216）、宮殿界畫乃至於版畫、絲織畫等。版畫與絲織畫的出現標誌著純美術與應用美術的融通、混合，也標誌者現代設計類科的初現（注二十三），更標誌著工藝與造形藝術之間美感取向的一致與融通。

不過，筆者這裡所稱的「融通的意境美感取向」，則是泛指造形藝術美感與文學（藝術）美感的融通，一種透過意境美的追求而形成的美感取向。其中典型的融通意境美就是晚唐王維的作品，所謂的「詩中有畫、畫中有詩」，而較通俗的融通意境美，就是所謂「詩情畫意」與「吉祥畫」。融通意境美感取向，應該說是將文學的美感、故事的美感融入造形的美感，這種「融通意境美感取向」雖然是士人或文人所推動，但對我國繪畫的各種系科卻有極大的影響，宋朝以後繪畫上的「書（題詩用書）、畫、印（題款用印）」成局，乃至「寫實派與寫意派」的分庭抗禮，都可歸因於這種融通意境美的追求。

（二）走偏峰的意境美感取向

走偏峰的意境美感取向，正好顯示宋元時期思潮矛盾且複雜的影響力。「北宋黃復休著《益州名畫錄》，把畫分為逸、神、妙、能四格，並且把逸格列於其他三格之上。」（葉朗《中國美學史》p.206），這所謂四格與所謂（謝赫）六法一樣，既是品畫的分類，也是畫技的分類，更是美感取向的分類。而黃復休所稱第一格的「逸格」，原先是源自唐朝李嗣真《書後品》的第一品：「逸品」以及朱景玄《唐朝名畫錄》裡的「神、妙、能」三品之外品：「逸品」，所以逸品或逸格既是書法的品味等級，也是繪畫的品味等級。「逸」這個字既可表示飄逸，也可表示超越，更可表示不拘小節、超出規範與出奇制勝，黃復休自己的解釋就包括了這些意涵，在《益州名畫錄》裡，黃復休對逸格的解釋是這樣的：「畫之逸格，最難其儔。拙規矩於方圓，鄙精研於彩繪，筆簡形具，得之自然，莫可楷模，出於意表，故目之曰逸格爾」（轉引自葉朗《中國美學史》p.206），這逸格品味的提倡，正迎合著走偏峰的意境美感取向的到來。

在工藝美術的創作上諸如：繪畫上禪畫美感、裝飾上以素包錦、繪畫上的濫用留白美感、建築形體與用柱上的清瘦（較諸於唐朝建築）、字體上的清瘦美感（宋徽宗趙佶自命清高的字體）與瓷器的清瘦美感等等。

（三）營建的制式美感取向

宋朝李誡在北宋崇寧二年（西元 1103 年）奉命編修頒佈了有史以來第一部圖文並茂的《營造法式》。在這本宋朝皇帝頒定的書中，李誡在箚子裡提出：「臣考究經史群書，並勒人匠逐一講說，編修海行《營造法式》，元符三年內成書。送所屬詳看，別無未盡之便，遂具進呈：依。續准都省指揮：只錄送在京官司。晛緣上件《法式》，系營造制度、工限等，關防工料，最為要切，內外皆合通行。臣今欲乞用小字鏤版，依海行敕令頒降，取進止。」這說明了頒制這本《營造法式》的謹慎、目的及適用範圍遠及在京建築與地方的官造建築。

在 2006 年最新文淵閣四庫全書宋李誡《營造法式》校勘本裡，鄒其昌提出：「《營造法式》不只是一部建築技術典籍，而是一部闡述和探討中國古代建築設計體系的理論專著。就我目前的研讀與探索，《營造法式》立足於一種理想：中和精神、兩大體系：文辭與圖像、六大範疇、十三大類型等方面構築起了富于時代特色的建築設計學體系………《營造法式》對《周易》體系和《周禮》體系為核心精神的繼承與貫徹………為此，我們大致可以說，如果《易》、《禮》體系開其端，那麼《營造法式》是中國傳統建築設計理論真正成熟的標誌。」（宋李誡撰鄒其昌點校 2006《營造法式》＜校勘說明＞），這說明營造法式的整理編撰，不但溯及周朝的禮制與易經，更為禮制與易經在傳統建築設計理論與實踐中具體的呈現出來。由於《營造法式》是中國有史以來的第一部官方頒制的建築書籍，而傳統社會裡營建工藝又為百工之首，所以自然而然的就形成了一種制式美感的取向。這種制式的美感取向除了在建築上，因管制工料而強調前述的「形體與用柱上的清瘦」與位階符合禮制外，也養成百工去除淫巧的樸素美（註二十四）。

四、市場萌芽：裝腔作勢的禮下世俗

從西元 1368 年朱元璋建立明朝到 1840 年第一次鴉片戰爭的四百七十二年間，或到 1900 年義和團興起八國聯軍進北京的五百三十二年間，中國歷經了明、清兩朝。也見證了中國文化因為無法適應市場機制與資本主義的由盛而衰，雖不待滿清王朝的滅亡，但終至不得不強迫接受「西洋」文化的擺佈。

這種由盛而衰，從國家制度的有效統治來看是直線的由盛而衰，明清兩朝都是強不過前三，後繼昏君佞臣一堆，主因可能都是君權過度強調效忠而致（註二十五）。

從經濟發展來看，雖然並未完全自由貿易，但也一直維持極高的生產力，而足供滿清末年昏庸的帝國以莫名其妙的戰爭，將白花花的銀子當作割地賠款遮羞布，直到英帝國將典型毒品強輸中國為止。

從技術與文化的發展來看，盛衰同時並存，明朝雖不像宋朝頒有《營造法式》這樣的重要書籍，但是明朝末年在民間卻由「失意文人」寫了一本總結庭園設計的重要書籍：《園冶》，更不用說有清一代更於 1782 年修成《四庫全書》這等舉世的大事，這是歷經盛世。

明朝從明成祖派鄭和七次下南洋的文化交流盛世後，逐漸就採取鎖國政策；清朝除了早期滿蒙皇族連姻拓疆為新疆外，因為西方宗教祭祖問題與皇子奪位政爭，而逐漸採取鎖國政策，而兩朝的大部分時間鎖國都造成文化活力的僵化，這是歷經衰世。

盛衰同時並存，其實正顯示了市場機制的萌芽到茁壯之愈來愈盛與講究「君臣天道、皇恩浩大、天朝文明、鄙披於夷」的虛偽自欺造成國勢之愈來愈衰。

如果說儒家代表中國思想的主流的話，宋朝爾後的「御用儒家：理學」與士大夫或文人，從此君臣之道愈來愈盛的同時，這些虛偽的假道學家也藉由規定出來的「婦道」發明了越來越慘無人道的「小腳文化」與嬌弱乃至病態的「婦容」之美。

中國文化的美感取向當然是由中國文化的宇宙觀、價值觀所呈現，或是說由中國人所體認的「天道」所呈現，只是此時的「天道」幾經輾轉與為天子政權所用的結果，已經藏有許多矛盾、複雜、虛偽、貌合神離於一爐。

這樣子的天道我們總稱之為「裝腔作勢的禮下世俗」之天道，其所涵孕的美感取向也是極其複雜，大致上總歸為四種趨向：金碧輝煌美感取向、富貴吉祥美感取向、寄情意象的美感取向、容百川的佈局美感取向。

▲圖 2-4　明清興起的江南庭園　　　　　　　　▲圖 2-5　當今建築藝術表現之一，上海留園附近

（一）金碧輝煌美感取向

金碧輝煌的美感取向可說是宋元時期「融通意境美感取向」的明清封建帝制版本，宋明「理學」將天道出賣給皇家御用後，封建思想的靈魂就羼入政治體制。工藝與繪畫藝術的成就，就在於表達帝王之家的氣勢與威嚴，所以就形成這種金碧輝煌的美感取向，這從建築與家具的發展就看得很清楚，明式家具尚可看到樸質與大氣，但是到了清式家具就只看到淫巧與臃腫；宋朝建築尚可看到節制的裝飾與彩繪，到了清朝的建築，特別是皇家的建築那就是極盡繁飾與金碧輝煌了。整體而言，金碧輝煌美感取向代表官方、在朝與皇家的美感取向。

（二）富貴吉祥美感取向

相對於官方、在朝與皇家的美感取向，明清以來市場機制從萌芽到蓬勃，成功商人鑑於官威與名分，無法分享這種金碧輝煌的美感取向時，只好轉化為一種「富貴吉祥」的美感取向。明清以來經濟的重心逐漸轉到江南，在建築表現上，民居固然得守禮制而不得染彩遍妝，但給神蓋廟就不受此限，除了官方蓋的廟宇以外，越是南方的廟宇就越是金碧輝煌，民居就只好內在的富貴吉祥了。明清時期民間的美感取向更可以從年畫與吉祥畫的蓬勃興起看得出來。也可以從絲織品的「貴」族化設計上看得出來，「清代絲織物的貴族化設計，主要體現在兩個方面：一、圖必有意，意必吉祥的裝飾題材；二、繁縟精細、豔麗媚俗的設計風格。」

（三）寄情意象的美感取向

作為美感表達最大宗的繪畫藝術在「金碧輝煌」與「富貴吉祥」的表達上固然沒有缺席，但就作為中國繪畫重要特色之一的「寫意派」，在明清時期卻有更為獨特的發展，並且形成一種極為突出的美感取向，那就是「文人畫」的寄情意象的美感取向。

文人畫早在唐宋時期就成為很重要的畫派，只是當時稱為「士人畫」而已，到了明清以「文人畫」稱呼則尤為盛行（註二十六）。「我國繪畫風格，就大體並取其兩極而言，有兩種極端不同的審美觀念：一是以簡單樸素為宗的，在這個審美觀指導下的繪畫，大多數由簡單的墨點和墨線構成，而且往往採用象徵性手法，卻除繁絮的寫實細節。因為是特別受士大夫們所喜愛，所以我們稱之為文人士大夫審美觀。與之相對的是以繁絮、華麗、具象為美的，其作品常有繁瑣、俗麗的特徵，多見大塊紅、黃、藍等原色的搭配。因是被市井平民所喜愛，故可稱為平民審美觀。」（高木森《中國繪畫思想史》p.304）

其實，文人畫的審美觀或審美取向，不只是相對於平民的審美觀，更可說是相對於皇家或在朝的審美觀，並且深刻的影響到我國明清以後江南庭園的審美觀。因為文人畫的理論建構者，表面上漠視俗麗的審美觀，潛藏著的卻是「鐘鼎山林」的分野，寄情鐘鼎改變為寄情山林所發展出來的審美觀，雖然不見得都是失意的士人，卻也都是「飽讀詩書」的文人。到了明末，因為激烈政爭，許多退隱的士人，假孝道養親之名在江南買宅建園。加上明末時，江

南經濟鼎盛，商人巨賈在買宅建園時，雖然無法改變階級的身份為士人，但是表現為具有「飽讀詩書」書香門第的文人氣息總可以吧，如此一來，文人畫的審美取向或寄情山水的審美取向，便在中國園林藝術中大放光彩並蔚為風潮了。明末計成所著的《園冶》一書的出版，就見證了這種「寄情審美取向」的深入民間富貴之家了。

(四) 容百川的佈局美感取向

負面評價中國文化的話，中國文化進入明清後已無開創氣象，正面評價中國文化的話，中國文化進入明清後已趨於成熟圓融。在探討文化思潮影響審美取向或審美取向影響美感創作技法時，我們毋寧從後者觀點，才可能探索、梳理出更多的因緣意涵。

簡單的說，從最早的「問鬼神與威嚇的美感取向、和諧與合節的美感取向、神形氣韻的美感取向」一路發展下來，美感取向並不是一種替換的過程，而是一種累積、發酵、沈澱、融合的過程，到了明清時期，這種「容納百川」的佈局美感取向，終於形成最能歸因思潮生活與最能解釋藝術創作技法的一種美感取向。「佈局的美感取向」在本研究裡分別用：取意、興發、成局、顯美四個分項解釋如下：

1. 取意

我國繪畫或工藝品的美感創作往往帶有主題、藉題、意境、寓意乃至祈福祝福，若少了「取意」這一段，美感的韻味似乎就少了一味。「取意」要與創作之物象、媒材之間具有適宜性、巧合性或合節性。

2. 興發

有了「取意」後，如何就所取之立意來拓展其內涵，甚至借題發揮引發出更多的寓意，這樣的過程稱為興發。若少了「興發」這一段，美感的深度似乎就不足了些。「興發」也要與創作之物象、媒材之間具有適宜性、巧合性或合節性。

3. 成局

經「取意」與「興發」過程所拓展之意涵到此第三階段，要能轉變、取捨、剪裁、排列使之成為「完整」的意涵，這個過程稱為成局。

4. 顯美

經過取意、興發、成局等過程的作品最後要一媒材的特性予以修飾，這最後的階段稱為顯美。

這種佈局美感取向，很像筆者在《設計文化的基礎》一書裡所提出的分析設計作品的方法，所有的作品「意涵」都可拆解成主題、子題、題素乃至更小的題素或韻母，而作品美感的顯現其實就是這些主題、子題、題素分別成象後組織在同一創作對象物上。

只是大部分的工藝品真正創作過程，往往不是以「取意」先邁開此創作過程，而是以「取樣（依樣畫葫蘆）」或是以「用典（部分依成功之樣）」而逐漸修改調整而來。另一方面「佈局」美感取向，旨在說明一種「美感取向」，既適用於文學的各類科，也適用於藝術的各類科，更適用於設計的各類科。只不過在論及美感呈現手法時，更會因不同的類科而有不同的手法出現。

五、德賽爭峰：下放與放下自我的西化

從 1840 年至今或從 1900 年至今，中國文化是歷經多次的劫難而難以辨認，所以中國文化下的美感總趨勢，其實是以崇洋媚洋為主軸。義和團與八國聯軍徹底潰散了中國的「天道」感受，孫文的革命雖然改變了政體，卻也無法重拾中國的「天道」。民國初年的五四運動，以打倒孔家店來迎回買辦文化之兩尊陌生洋菩薩：德先生與賽先生，至今虎虎生風的呼吼著放下中國、放下封建，而事實上卻是吞食中國文化、下放中國文化，雖不致將西方封建的糟粕硬塞為中國的「新天道」，卻也主導了新時代的美感走樣。鑑於此時美感取向的魂不附體，本論文只就繪畫這一大類為討論對象，較少涉及工藝與設計的對象，所以，僅以美感流派略為說明如下：

（一）棄民派美感流派

宋元兩代有「走偏峰意境美感取向」至明清則開出「寄情意象美感取向」，若單就繪畫類科來看，這可以說是士人畫或文人畫單獨成一畫類的過程。我們雖然不能說「文人畫」必是失意官僚的心境反映，但是「文人畫」所特有的孤寂、憤世嫉俗與疏荒之感在許多清初與民國初年的畫家作品中，卻特別明顯，諸如清初的石濤（朱若極）、八大（朱大耳）與民國初年的齊白石、傅抱石、李可染等畫家的作品。

（二）皇家派美感流派

上述「文人畫」或若直承宋元兩代「走偏峰意境美感取向」，乃至揉合明清時期「金碧輝煌之美感取向」，同時兼取唐朝繪畫所講求的「壯氣」。這樣的美感表現與流派，稱之為皇家派美感流派似不為過。民國初年即以工筆仿古畫而出名的張大千，乃至民國初年的吳昌碩的作品。稱其為皇家派美感主要就在於以彩墨表達出一種壯氣（指張大千的山水），若論及這一派的人物、花鳥，則是以彩墨顯現出一種富貴熱鬧的氣息。

棄民派美感流派與皇家派美感流派，基本上是無視於西方思潮與繪畫技能的衝擊。若以清末至今的畫壇而論，接受西方思潮與繪畫技能的衝擊，並自認為於中國繪畫上有所融合開創者，除去志在開創西方藝術境界者不論以外，大致以思想觀之有以下兩派。

（三）中體西用美感流派

體用之說本無什麼意境與境界可言，但是清末維新思潮裡從日本的經驗裡，撿了一個不三不四的口號：「洋體和魂」，改頭換面成「中體西用」的思維體系，竟然也能轟轟烈烈的討論百年而不得其善終。在張之洞提出「中體西用」後，風潮所及民國初年許多留學生、落地功名者（清末考上科舉來不及當官又自認為是知識份子者）、口號愛國洋買辦者等中國傳統維新論者，紛紛落入體用之說的清談中，總以為如此這般就可使中國超歐趕美，不但很快的能使國加強大，更能使中國文化發揚光大。這種論述滲入美術工藝設計領域，就成了中體西用美感流派與西體中用美感流派。

簡單的說，中體西用美感流派認為繪畫工藝之創作技巧的擴大吸收，就是以洋為用，而工藝繪畫設計之創作內涵意境表達中國之「道」、中國之「象徵」、中國之「民氣、民生」就是以中國為體。在繪畫上最明顯的例子就是徐悲鴻與劉國松。

（四）西體中用美感流派

西體中用美感流派則與中體西用美感流派相反，認為創作技巧乃至「形貌」上，不妨運用中國既有的東西，而作品之創作內涵意境表達西洋之「道」、西洋之「象徵」，就是以西洋為體。在繪畫上例子較少，或是說西體中用派通常會被認為是「極端西化派」而與中國文化無關，勉強論之，民初的輸出風景油畫，幾經中西論戰後在 1960 年代興起的寫意抽象畫，乃至熱愛藝術留學西洋終老未能返鄉畫家的思鄉之作等都可視為西體中用美感流派。在其他藝術類科，特別是建築上這個派別則是蔚為主流，從早期的洋教堂中國式、洋學堂中國式，到 1930 年代日本建築派別裡的「興亞式、帝冠式」在日本佔領中國的各個地區紛紛出現，乃至依此脈絡而出現的鋼筋混凝土仿古建築、造形簡化的仿古建築等都可視為西體中用美感流派。

六、小結

整體而言，就中國文化發展的歷程來看，傳統的美感取向從三條主軸展開：第一條主軸出現在春秋戰國時期，是為威嚇為美到和諧為美與合節為美這一主軸。第二條主軸出現在漢末六朝，是為神形氣韻之美感取向，美感的追求繞在「形似」與「神似」而展開這一主軸。第三條主軸出現在唐朝末年，是為意境美的追求，美感追求加上了「人味」與「文學性」，繞在意境的「超脫」與「俗麗」而展開這一主軸。

討論傳統的美感取向發展與討論傳統的美學發展略有不同。

　　討論「美感取向的發展」，說白了就是：「該時期文化裡所形成的宇宙觀，泛化爲那個時期人們的生活模式、生活品味乃至審美品味」，而這種美感取向在我國有情的宇宙觀下，除非受到極大的衝擊，否則就是多多益善，而致圓融地整合在一起。

　　討論「美學的發展」卻往往「被要求若有不同」，往往認爲學術思想是一種「興替」，新的思潮與學術必然將舊的思潮與學術遮蓋過去，論美學的發展若得出結論爲：「成於周禮，周禮之道一以貫之直至於今」的話，那麼一定會被冠上「封建、守舊、不科學」的帽子。

　　平心而論，學術知識的發展是一種「興替過程」，這只是西洋文化於十八世紀逐漸出現的「功利主義」的觀點，而「封建、守舊、不科學」基本上也是十九世紀逐漸出現的「社會達爾文主義」的偏見。學術與真理以「用」爲要，而不是以「強」爲要，不是嗎？更不用說「美感取向」是一種源於生活模式文化模式而來的審美品味。何況，歷史研究時，我們對「美感取向」的說法，大概只有「描述」的份，而不必有「主張」的份。所以，這一節總結爲：「美感取向從三條主軸展開，歷久彌新，而圓融的整合在佈局美感取向中」這樣的描述，確是無可厚非。

2-3 工藝發展與形式操作法則的形成

　　從工藝發展分析形式美的操作法則時，本論文以上節所梳理出的「美感取向」爲中介，分析與舉例的對象則以既存的藝術品實體爲主，而以復原構想圖爲輔。這主要在強調形式美操作法則的歸納，要有實物爲憑的重要性。在時間分期上，分析敘述的也略有不同，說明如下：

1. 在第五個分期：清末到現在這一段，主要是西方美感對傳統美感的衝擊，而這種衝擊下所形成的形式操作法則，較少帶有中國傳統形式操作法則的創見，所以這第五個分期，也就不在本論文分析的範圍內。

2. 在第一個分期：從青銅時代到秦漢六朝時期這一段，由於所跨時間極長，現存藝術作品與考古出土作品相對的十分稀少，而藝術的類科、美學論述乃至藝術形式操作手法論述，以當代的眼光來看也較粗略，藝術各類科間的相通性也不明顯。然而就歷史研究來看，這個時期卻是重要的源頭。所以這個時期裡的分析，本研究是以各個美感取向的形成背景單獨分析。

3. 在隋唐以後（二、三、四分期），藝術的分科已較完備，藝術各類科間的相通性也較明顯，所以每個時期先描述這個時期的繪畫、工藝、建築發展的概況（以作爲其下分析的重要背景），然後就直接分析與歸納各種美感取向的形式操作法則。

4. 形式操作法則對象以直接影響「美的感受」的因素爲主，以造形藝術而言，大致有三類：第一類，外廓形貌、第二類，外廓形貌之內的細部組成、第三類，圖紋與裝飾。

一、天圓地方的初胚：從青銅時代到秦漢六朝時期

(一) 問鬼神與威嚇的美感取向

　　從新石器時代到商朝這段時間工藝發展就材料而言已有木造屋、石器、玉器、木漆器、陶器與青銅器出現，其中以陶器與青銅器的技術開發最具突破性。如果就工藝的用途來看已有住宅、食器、武器（含獵具）與祭器出現，其中當然以祭器最具美感取向。

　　從遠古到商朝雖然已發展出農業，但是定點耕作的生產形態還不太確定，氏族部落結盟的範圍也還相當的小。萬物有靈崇拜已逐漸發展成祖靈崇拜與社靈崇拜。這樣的發展支持了「問鬼神與威嚇的美感取向」。如此一來，所形成的形式操作法則大約有以下幾點：

1. 器物圖紋簡單的歸類下有：抽象幾何紋、自然動物紋、神話動物紋，其中以神話動物紋最具威嚇的美感取向，其操作方法爲誇大凸顯神話動物的攻擊武器，諸如爪、角、嘴、眼等等，至商朝爲止，最多的神話動物紋就是蛇與鳥（或稱龍與鳳）與饕餮獸。而且神話動物紋多半出現在祭器上，更可推論這樣的形式操作是具威嚇的美感取向。

2. 器物中圓孔造形多半是三個或奇數個，乃至於鼎也是三足，這表示三或奇數是有含意的，如果我們加上玉宗為祭天祭器造形的考量，我們可以推論奇數、三這個數、與正圓的符號或造形，是表達了問鬼神或通天的美感取向。

3. 問鬼神的美感取向或通天的美感取向還有一種操作方式，那就是四方四靈獸的佈局已逐漸浮現，所謂左（東）青龍、右（西）白虎、前（南）朱雀、後（北）玄武的靈獸佈局，早在仰韶文化的墓葬遺址中出現其雛形，我們也可以說透過問鬼神的美感取向與方位感的審美取向，加上當時的天文知識，一種「完整佈局」的美感取向也在逐漸成形中。

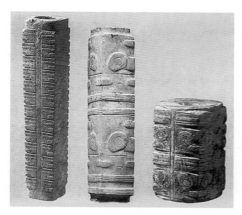
▲圖 2-6　西元前 3000-2000 年良渚文化玉宗

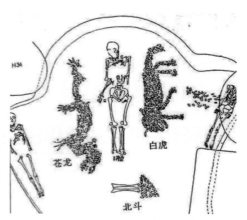
▲圖 2-7　約西元前 3500 年幕葬貝塑龍虎圖

(二) 和諧與合節的美感取向

　　周朝雖分東周與西周，但是可以說是青銅器鼎盛的時代，只不過到了西周有更多的工藝發展，漆器、鐵器、陶器、玉器、木構造建築、木器（特別是車具與家具）、織繡等都有更精彩的表現，而銅器的裝飾技術也更爐火純青，鐵線刻、純銅鑲嵌、金銀錯、鎏金的技術都已成熟。周朝在國家體制上雖然仍屬部落結盟的形態，但是藉由封疆建國與井田制度，已經在中國文化上確立了一體行政的體制，周朝確立一體行政的體制靠的就是藉由「天威」來約定典章制度：禮制。在中國文化裡，可以說封建制度僅此一次，周朝以後，雖然偶有「封建」之事實，但是多半只屬於改朝換代初期軍事力量妥協下短暫的現象罷了。同樣的周朝的禮制雖然被孔子推譽為最好的人間政治制度，這種制度在中國文化裡也是僅此一次。隨後的政治體制就是「帝制的國家制」或「國家官僚制」，封建體制已經完成階段式任務步入國家官僚制而從中國的歷史上消失。

　　以禮制為部落聯盟封建制度統治的基礎時，不但因「國」之間的互相競爭，而導致思想上的百花齊放，更因要維持形式上的一統，而要有更精緻的人文建構，以顯示「天威」與大地、人事之間的主導能力，《易經》在周朝出現，就可視為這種更精緻的人文建構的理論基礎，在器物製作上也顯示了一種和諧、合節與辯證（或對比）的美感取向。如此一來，所形成的形式操作法則大約有以下幾點：

1. 和諧美感取向的形式操作。和諧美感主要從音樂的感受轉介而來，在造形上指不同的造形元素並列時能互相配合而不相對峙，然後更進一步能夠融為一體，而形成美感。

2. 合節美感取向的形式操作。合節美感主要從禮制而來，在造形上指個別的造形元素的母題要能恰如其份的配合整體造形主題，同時也指整個造形元素要能站上冥冥之中的「道」的正確位置，也指不同造形個體的不同造形因素之間的正確配合（如象徵東方的顏色要採青色，動物要採爬蟲類，象徵西方的顏色要採金白色，動物要採走獸類等等）。在春秋戰國時代儒家固然推崇易經，認為人道要符合天道，陰陽五行家更強調天道（四季，星象）、地道（萬物）、人道（人事）的合一。以及自夏朝以來的曆法與天文學的知識，在春秋戰國時代都融為一體，支持著禮制之說，這些都支持且深化了為這種合節美感取向。

圖 2-8　西元前 186-168 年排衣畫升天圖

3. 辯證美感取向的形式操作。辯證美感主要從《易經》的形成過程而來，也是一種有情的宇宙觀的呈現。它是作為合節美感的對偶項，當要符合「天道」而現實條件不能舉出時，一種替代的、辯證的造形元素出現，來假裝或頂替符合；如果已經符合「天道」時，創作的寓意與功能上又要強調天道中的某一小道，那麼就特意突出這小道象徵物的地位。前者的操作方式是以變、以假、以替、以充來化解不合節；後者是以對比、以加強來克制人道或物道上的不合節。辯證美感的形式操作一方面抒解了美善合一的矛盾，另一方面也讓靈獸更為典型化，甚至逐漸形成風水美學中重要的形式操作手法。

(三) 神形氣韻的美感取向

　　秦漢魏晉南北朝，從西元前二二一年到西元五八一年約八百年間與周朝的前半為治後半為亂類似。秦漢時中國統一，魏晉南北朝時中國分裂，不過這八百餘年間由於秦朝在文字與制度上的統一，使得就算是分裂的中國也促成初步的民族融合與文化融合。雖然通說魏晉南北朝戰爭不斷，生靈塗炭，但是也不妨礙思想、文化、生活器物上的許多重要發明與建構的出現。換句話說，雖然魏晉南北朝時期，各「國」紛立、互相爭閥但是文字卻是統一的，制度卻是雷同的，乃至於文化與審美觀也是雷同且分享的，所形成的美感取向，我認為用「神形氣韻」的美感取向來稱呼最為恰當。神形氣韻美感取向指秦漢時期「天」的概念神秘化後的「以神制形」，走向魏晉南北朝時期將「天」的概念宗教化與自然化（人性化）後的「氣韻生動」與「澄懷味象」。所以，我們分別說明這「以神制形」、「氣韻生動」、「澄懷味象」的操作法則如下：

1. 以神制形的形式操作法則

　　「以神制形說」也稱為「君形說」，語出《淮南子》。筆者認為這是周朝中「天」的概念神秘化的結果。周朝時「天」的概念是卜巫的概念發展到禮制份位的概念，到漢朝時，因為從董仲書《春秋繁露》開始的天人感應說起，反導致「叫天天不應」，所以「天」的概念就要更為複雜化與神秘化（包括結合陰陽思想與讖緯思想）。進而逐漸形成《淮南子》裡所解釋的：「夫精神者，所受於天也，而形體者所稟於地也。（形體）煩氣為蟲，精氣為人。………以神為主者，形從而利，以形為制者，神從而害。………畫西施之面，美而不可說，規孟賁之目，大而不可畏，君形者亡」（葉朗《中國美學史》p104-p106）。這對美感的形式操作法則有兩大影響：一者，更加強了前一時期「合節美感取向」的精緻化與典型化；另一者就是追求器物（乃至繪畫中的人與物像）的「精神」顯現，這包括了形象的動感、（人與動物）眼睛的形狀（所謂眼神）、曲線的運用以及能呈現力道的肌肉感與飽滿感等等。

2. 氣韻生動的形式操作法則

　　魏晉南北朝時期，除了少數握有武力的篡位者以外，大部分的人都是「叫天天不應」的，此時「天」的概念神秘化也不足撫慰人心，所以「天」的概念只好再轉向宗教化與自然化。

　　通說，魏晉南北朝時玄學與清談興起，道家衍生出道教。從這個角度來看「氣韻生動」的美感取向，就是「天」的概念再度轉向「宗教化」的結果；若說，魏晉南北朝玄學與清談的談論對象為「氣、精神、

人品、自然」，乃至伴隨著文學描寫心性與文學的獨立性（文學性）的追求，那麼「氣韻生動」的美感取向，就是「天」的概念再度轉向「自然化」的結果。

「氣韻生動」語出謝赫《古畫品錄》的序言。全文「六法者何？一，氣韻生動是也；二，骨法用筆是也；三，應物象形是也；四，隨美賦彩是也；五，經營位置是也；六，傳移模寫是也。」雖然只有四十六字，但是就如老子《道德經》一般，後人卻有數萬倍的文字在詮釋。筆者認為關係到「形式操作法則」的謝赫見解，除了「生動」這一項是「以神制形」操作的深化以外，謝赫的「新」見解有三細項，分別是「氣」的操作、「韻」的操作與「佈局」的操作。

更細的說，氣的操作：氣雖無形，但是在大自然的觀察裡水氣、煙、火，乃至於風、陽光等等造形元素卻可以增加「氣感」，這在新出現或精緻化的雲紋、火焰紋裡可以感受得到。

更細的說，韻的操作：韻的概念原是音樂裡「和弦」的概念，或語言文字裡「韻母」的概念，但是在文學理論發達的魏晉南北朝，則更有文學上的「對仗」與「呼應」的概念。作為形式美的操作原則時，其操作的手法就是母題造形的重複出現與造形元素間的互相呼應。而造形元素間互相呼應又與「佈局」操作手法相關。

更細的說，佈局的操作：謝赫六法裡的經營位置操作手法並沒有太多的說明，當代藝論家論謝赫六法時常常將經營位置類比於西方繪畫中的構圖。筆者則認為「經營位置」以「佈局」來互稱可能更為恰當。「佈局（或經營位置）」在我國的美感原則形成過程中，應該說是越來越豐富的手法都加進來，但是在魏晉南北朝時期最少又細分為「完整成局」與「造形元素各處其位」兩項，其中「造形元素各處其位」則可視為前述「合節美感」的深化。

3. 澄懷味象的形式操作法則

「澄懷味象」與其說是美感的形式操作法則，不如說是美感的心境拓寬的法則。「澄懷味象」語出宗炳的《畫山水序》開頭的一段話：「聖人含道應物，賢者澄懷味象。至於山水質有而趣靈………。夫聖人以神法道，而賢者通；山水以形媚道，而仁者樂，不亦樂乎？」葉朗在《中國美學史》一書裡如此評價澄懷味象：「宗炳提出的澄懷味象（澄懷觀道）的命題，是對老子美學的重大發展。他把老子美學中（的）象、味、道、滌除玄鑑等範疇和命題容化為一個新的美學命題，對審美關系作了高度的概括，這在美學史上是一個飛躍」（葉朗《中國美學史》p139），指的就是這種美感的心境拓寬。筆者認為就美感形式操作上，「澄懷味象」為爾後的唐朝的「意境說」以及造形美學引用隱喻手法、強調意猶未盡的「藥引子」手法都埋下很好的種子。

二、交流下的盛世：隋唐五代時期

隋唐至五代三百七十九年間，造形藝術的成就往往被稱為中國文化裡的盛世。單就繪畫類科而言，高木森在《中國繪畫思想史》裡就稱為「古典時期」並比喻為西方文化與藝術史裡的文藝復興時期。這樣的尊稱當然有其理由，其中一個重大的理由就是造形藝術的專業者往往精通造形藝術各類科，而不只是只精通繪畫一科，同時藝術做為一種專業，成為大師的畫家通常還具有極高的人文素養，能夠融通藝術之道與哲學之道。

「唐朝有許多大藝術家，而且大部分都不是藝匠而是具有多方面修養的，如閻立本出生於建築世家，其本人除精通繪畫之外，也是建築師兼通經史文學；李思訓是唐朝宗室，文史修養必亦不差；王維更是鼎鼎大名的詩人、樂師、禪師和政治家（官至右丞相）。其他如韓滉還當到宰相。藝術家由重視人文科學的素養而將自己從藝匠群中提升出來正是西洋十五世紀文藝復興的主要潮流。」（高木森《中國繪畫思想史》p.149）

這樣具有高度人文素養的藝術家，正是造形藝術匯通，藝術創作論述匯通，進而造成藝術蓬勃發展的主要原因，甚至以「當代設計師」的定義來看，這種具高度人文素養的藝術家、設計師在唐朝也已經出現。「唐代張彥遠《歷代名畫記·卷十》記載：<竇師倫，字希言………官到太府卿，銀、坊、邛三州刺史>………由於他擅長繪畫，曾經研究過輿服制度，加上天賦甚佳，聰明巧絕，因此精通織物圖案設計………竇師倫設計的絲綢圖案，已經形成了一定的風格和樣式，被譽為陵陽公樣，對唐代尤其是出堂時期的織物圖案設計起了很大的影響。」（高豐《中國設計史》p237）

這使我們有理由相信自隋唐而後，不但繪畫、工藝、建築的單科造形藝術均高度發展，繪畫、工藝、建築之間也是互相影響，乃至於共享了美感取向與形式操作法則與紋飾母題。大體而言這期間建築的發展就配置方面來看，四合院縱向進深已成為建築群體組合的主流。就建築的單體來看以木構造為主的建築單體也發展成熟，連原為磚石構造的「塔」在這段期間也發展出木構造的「塔」（註二十七）。就建築的裝飾來看，裝飾母題已明顯的受到佛教的影響與中亞而來的西方文化影響，這種影響在各科工藝與繪畫裡也是一樣的。在敦煌石窟裡的建築、壁畫、石雕或泥塑正可看出裝飾母題已明顯的受到佛教的影響的過程與路徑。「盛唐（西元 705-781 年）是敦煌石窟藝術的高潮階段。………盛唐為代表的敦煌藝術（便）在隋和初唐基礎上，以中華文化為主體，以前此留下的異域風味為借鑑，以敦煌本地多元文化為特色，形成了一種相對獨立的敦煌風格，以一種更加單純而明朗的陽光形象呈露于世人眼前。」（易存國《敦煌藝術美學》p.67）建築上的裝飾母題蓮花座出現於寺塔以外固不待言，器物造形與紋飾母題上辟邪、石獅乃至飛獅、天馬摩羯、獨角獸、孔雀、忍冬紋、蓮葉紋、葡萄紋也與秦漢之前的紋飾母題融合在一起。

繪畫上眾多的經變圖固然以佛、菩薩、宏法場景為主題，被譽為唐代畫聖的吳道子在人物畫（主要是佛道鬼神畫）所形成的「吳家樣」，乃至被譽為衣帶飄舞的「吳帶當風」與敦煌壁畫中「飛天」形象的日益飄飄欲仙，都可說明敦煌藝術一方面既作為中西（印）藝術交流的中介，同時在有唐一代就有多次的融合後的回流（註二十八）。隋唐而後五代十國間，就在中西（印）文化交流以及各類科藝術間交流之下，開出新的幾種美感取向，本研究分析這些美感取向的形式操作法則如下：

(一) 雄健的美感取向的形式操作法則

「雄健」本是動物與人體體態的形容詞，雄健做為一種美感取向在藝術創作上雖然也以動物與人體體態為發軔，但是卻不止於動物與人體體態了。

在繪畫上的操作法則：人物體態壯碩，略呈動態，乃至裙帶飄逸，視為雄健美感的操作模式，初唐畫聖吳道子作品所形成的「吳帶當風」指的就是這種操作模式的效果，在動物畫裡，特別是牛馬，還要畫出骨骼與肌肉的「力道」，在此風氣下有所謂的「筋肉論」，認為表現出筋則雄壯，只表現出肉則痴肥。

在工藝品設計上的操作法則：若為動物與人之形器（如唐三彩）則同繪畫同一原則，略帶動態，顯出筋肉。其他器物的裝飾上也是如此。色彩上取鮮豔色與對比色，在紋飾上較具動態感的火焰紋也常運用。

在建築上，屋架部分柱身略微粗壯，但斗拱的形制則顯然較爾後（如宋、明）的斗拱來得大很多，廡殿式屋頂正脊短而剛直，四披屋脊長而尾部微昂，出挑較多。建築物外表的裝飾極少（甚至大部分都不上彩漆），這些都是造成雄壯感的操作法則。

▲圖 2-9　唐三彩 載貨馬造形

▲圖 2-10　唐朝石雕仕女造形

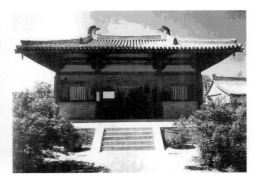
▲圖 2-11　唐朝建築

(二) 莊嚴的美感取向的形式操作法則

「莊嚴」本是對佛像的尊稱，所謂法相莊嚴。事實上這也是佛像中國化的過程之一，在石雕泥塑或繪畫中的「佛造像」的體態與容貌最早是中亞游牧民族的體態（健馱羅佛像藝術或貴霜王朝佛像藝術），北傳佛教的佛造像，就循著傳遞的途徑與時間，逐漸改為當時中原貴族的體態，到唐朝時佛造像的容貌，除了頭頂肉髻

之外，已大致已經符合我國面相術裡「大智慧者」的標準：鳳眼、臥蠶眉、厚下唇、小口、耳垂及肩、耳珠圓潤。身體坐臥姿則逐漸演化出定式與打手印。菩薩像、天王像、飛天像、高僧像、供養人像、凡夫俗子等造像，則依梯次遠離「大智慧者」的標準，如此更可襯托出大智慧者的「莊嚴」法相。另一方面莊嚴感主要在於宣教，所以佛教裡的衣飾、法器乃至成佛者的頭頂光圈，都是增加莊嚴感的形式操作手法。

(三) 佈局的美感取向的形式操作法則

「佈局」本是兵法陣仗用語，衍生到棋藝乃至繪畫、庭園、建築群配置、文學等等。在唐朝時佈局的美感取向雖還不至於統括了大部分的美感操作法則，從早期的合節美感操作原則衍生出更多的操作手法，換句話說佈局美感操作法則，已經頗成氣候成為較「法則」更上一層的「原則」了。

佈局美感用句創作術語來說，就是讓作品的故事性增強，也使故事主角更為擬人化的美感取向。所以，佈局手法就循三個方向展開。其一，合節的主觀願望。其二，故事性的完整段落。其三，真實的陣仗或擬人化的陣仗。其操作法則五種，略述如下。

1. 主場操作法則

 指設計或繪畫佈局時，主角要佔據焦點位置，同時注意陣仗所形成的氣勢。王維在《山水論》裡所提出的「定賓主之朝揖，列群峰之威儀」就是擬人化的陣仗。

2. 主客操作法則

 主客操作法則是隨著主場操作法應運而生的，指設計時眾多的造形元素，要能分群，在分群布置的同時，要能形成一主多客，及客隨主便的氣勢。

3. 位序操作法則

 位序操作法則是「合節美感操作法則」的「人倫」衍生，這主要是中國倫理觀影響下，造形元素「擬人化」的結果。在建築與首都的設計上，東西南北四靈獸成為城門的名稱，幾乎已成定局，最多也只是在合德的範圍內做些變化（註二十九）。位序操作法則與合節操作法則經過長時間的加油添醋與擬人化的作用，最後形成明清以後的風水論述的重要內容，只是在有唐一朝還沒那麼複雜罷了，不過卻在各個設計藝術類科上普遍的運用這一操作法則。

4. 烘托操作法則

 指配角烘托主角；次要造形元素烘托主要造形元素；副調烘托主調；子題烘托主題，所以此操作手法不只是形色質的造形元素操作，更包括了意涵的操作，這是將故事性或文學性帶入造形藝術的重要操作法則。

5. 對仗操作法則

 主要是從文學裡轉用過來的，在有唐一代還不十分明顯成熟，但已在建築群組合或都市設計上見到這種操作手法。諸如都市規劃上的左祖右社或當初長安成的東市場與西市場配置。

(四) 意境的美感取向的形式操作法則

隋唐至五代意境的美感取向並非主流，而且只在山水畫類科中醞釀，所以在建築上或器物設計上，往往與「莊嚴的美感取向」混用。如果只就繪畫上南宗與禪畫的出現來分析的話，意境的美感取向的形式操作法則就是：以素色（墨色與留白）為主調，拉大遠景的畫面幅度，而近景中屋必茅草、人必渺小、樹必枯枝蜿蜒，再加煙雨濛濛或積雪甚厚，則可達「千山鳥飛絕，萬徑人捬滅」的意境美感。

三、理欲的掙扎：宋遼金元時期

宋朝自西元 960 年到西元 1276 年計三百一十六年，元朝自西元 1276 年到西元 1368 年計九十二年，前者佔盡江南經濟之富庶，也受盡北方遼金的委屈；後者以游牧民族的鐵騎，血路劈出人類有史以來的最大帝國聯盟，進佔中原後早期雖有通商之繁華，但也吸盡江南之富庶快速腐化後，草草退出中原再度漠北游牧為生。所以，這總共四百零八年間的中國，除了兵災以外，經濟是高度繁榮，除了「天理」以外，人欲是獲得高度滿足。

相對的，這也是文化與藝術創作開花結果的年代。在宋朝，不但建立了皇家畫院與畫學，直接以詩句命題來考畫學生（註三十），更由朝廷編寫了我國第一本畫譜：《宣和畫譜》，進而影響了繪畫風格的走向，在建築藝術上也頒制了我國第一本建築專業書籍：《營造法式》，更促進了建築、工藝、繪畫上美感取向的融合互通。以下就融通意境美感取向、偏峰意境美感取向及營建制式美感取向三部分，分別分析其形式操作法則。

（一）融通意境美感取向的形式操作法則

就美感取向的發展趨勢來說，所謂「融通意境美感取向」是源自「合節美感」，並順著漢朝至六朝的「神形氣韻美感」及唐末興起的「意境美感」一路正向發展起來，宋朝的畫院制度更推波助瀾了這正向發展，並影響了繪畫以外的藝術創作。

繪畫在當時縱然有「詩畫一體」的趨勢，也有南宗北宗派別之分，但是另外南宗的基礎上又有寫實與寫意之分。這樣的「寫意」就不只是寫「意境」，也寫「寓意」；寫「得意」，也可寫「失意」，如此一來，寫「得意」的取向就成為融通意境美感取向的最詮釋。相對的寫「失意」的取向就成為走偏峰意境美感取向的最佳詮釋。

融通意境美感取向的形式操作法則：色彩用和諧漸進的設色，最典型的操作方法就是《營造法式》一書裡所訂定的彩畫制度中的疊暈法（註三十）。在工藝品的裝飾上，盡量含有吉祥的寓意，這種吉祥的寓意還要含蓄或諧音的以圖案或吉祥物來「暗示」。在繪畫上，民間的吉祥畫乃至文人的寓意畫（如梅蘭竹菊的四君子之說與之畫），以物來寓「吉祥意」，來寓「志節意」等等，當然在主流的繪畫裡，詩畫合一就藉由題詞來體現，山水畫則必雲靄中見綠意，人物主角必氣宇昂宣，配角必含情脈脈。

（二）走偏峰意境美感取向的形式操作法則

偏峰意境美感取向的形式操作法則，色彩用素色（低彩度）或單色（墨色），同為山水、花鳥、人物，除題詞外另有寓意，且多諷刺之啞迷。常用筆墨所形成的質感（所謂焦筆或疏筆，總之不是潤筆）。山水畫則必雲靄中見垂柳（或枯枝），人物則必撫鬚吟詩狀，後隨稚童一名作不解風情狀（如馬遠＜山徑春行＞）。

（三）營建的制式美感取向的形式操作法則

營建的制式美感取向雖然是源自建築，但不止於建築。在建築上，柱子的比例較唐朝建築來得清瘦（可能是經濟用料所致）。建築屋頂以拉長正脊，加大反宇（加大屋角起翹曲線）來顯示輕盈的感受。在建築裝飾上合節的名目加多，祈福與吉祥物的裝飾也加多。在陶瓷器上，細長頸與強調質地美的手法，也都是呈現「清瘦」或「輕潤」的操作法則。

四、走入世俗的渾然天成：明清時期

從西元 1368 年朱元璋建立明朝到 1840 年滿清王朝遭遇第一次鴉片戰爭，中國文化第二次受到極大的衝擊，而這次衝擊是夾雜著宗教（天主教、基督教）、軍事帝國（代表海權霸主的英帝國與代表陸權霸主的法帝國）與掠奪性資本主義三者一起而來，相對於第一次的衝擊只有單純的宗教（佛教）而言，這次的衝擊幾乎讓中國文化難以適應與消化。

在這四百七十二年間，除了明成祖主導下的七次鄭和下南洋與清康熙主導下開闢「新疆」以外，絕大多數的統治者對這次的衝擊都採幾近於鎖國的相應不理態度。大清帝國在 1840 年被迫開門見山時，已是割地賠款，到 1900 年被迫皇帝出逃時，已是任憑列強瓜分魚肉了。割地賠款還能在文化上固守「天道」，瓜分魚肉後文化上就已「變天」。

此時，中國文化上所謂的「天道」到底是什麼？總的來說大概就是生成中國文化的宇宙觀、價值觀或思潮。

所以這一段就以中國文化的宇宙觀、價值觀或思潮來描述繪畫藝術、建築與工藝的發展狀況。

繪畫在此一段時間，最主要就是院體工筆畫、文人畫與世俗畫三大區塊，高木森在《中國繪畫思想史》裡總稱為超自然主義與文人畫，而所謂「超」自然主義，主要指的就是：「宇宙觀、價值觀與思潮上已然將儒、釋、道三

家融合爲一並予以超越的意思。」高木森所未提及的「世俗畫」則是泛指因爲宋朝以來逐漸出現的市場機制所形成的畫家、畫風與畫派的作品，也指民間畫工（或傳統建築裡的彩繪匠師）的作品，由於明清時期市場機制的專業畫家還在形成的過程中，畫家基本上是皇家或貴族供養（猶如文藝復興時期皇家或貴族供養畫家，而美其名稱爲贊助者），被稱爲畫家的專業者基本上是不賣畫的（沒有市場機制）（註三十一），反過來接受市場機制的「世俗畫」創作者就被列爲畫工、畫匠而不是畫家。不過也正是「世俗畫」這一區塊，對富貴吉祥美感取向的操作法則有不少創新與簡化的影響。

　　建築在此一段時間，最主要的發展倒不是建築個體本身，而是江南庭園的興起。

　　建築個體本身的發展已到極致，建築工藝的發展取向與院體工筆畫的發展取向，共同對金碧輝煌美感取向的操作法則，起了養成的作用。而明清時期的江南庭園建築興起，不但促成我國第一本具有「設計意識」的專書：「園冶」的出現，也對寄情意象美感取向的操作法則，起了養成的作用。

　　工藝在此一段時間，大體上沒有什麼重大新興的工藝類科出現，只是日益「淫巧」繁飾，如果家具設計列入工藝類科的話，家具風格的演變正可說明與表達這種「日益淫巧」，簡單的說，明式家具重巧，清式家具重淫。

　　民俗畫在此一段時間，形成不少畫訣，在王樹村《中國民間話訣》裡創作方法上就提出：「過去木板年畫藝人的創作中，多年來經驗總結，得出了三句要訣，即：畫中要有戲，百看才不膩；出口要吉利，才能合人意；人品要俊秀，能得人歡喜。………例如廣大群眾最喜愛的歷史小說或戲曲故事等題材的作品，要求能達到真、假、虛、實、賓、主、聚、散八字最爲優秀。………真、假、虛、實四字，是起筆構圖之前，對故事中的人物如何處理、背景環境如何安排的要訣。賓、主、聚、散則是起稿作畫時，對主次、反正、忠奸、善惡等人物，進行具體安排的法則」（王樹村《中國民間話訣》p.95-96）不但對美的形式操作法則有簡化精鍊的作用，也與當今視覺傳達設計裡的構圖說或佈局說十分類似，更可視爲中國傳統設計的形而下美學的民間版。

　　以下就金碧輝煌美感取向、富貴吉祥美感取向、寄情意象美感取向及容百川佈局美感取向四部分，分別分析其形式操作法則。

（一）金碧輝煌美感取向的形式操作法則

　　金碧輝煌美感取向的形式操作法則：色彩上採用多彩配色，並特別強調金色與黃色，碧綠色作爲黃色的襯底。

　　造形元素上並無特殊之處，但造形元素的取意上，多採「道統經典」元素，並以尊而致貴爲考量點。

（二）富貴吉祥美感取向的形式操作法則

　　富貴吉祥美感取向的形式操作法則：色彩上採用多彩配色，並特別強調紅色與黃色，金色作爲勾邊。

　　造形元素上並無特殊之處，但造形元素的取意上，多採「民俗風情」元素，並以富而致貴爲考量點。

（三）寄情意象美感取向的形式操作法則

　　寄情意象美感取向的形式操作法則：色彩上傾向樸質色彩的表現（原物原色）。

　　造形元素上重巧，而巧的法則則在於「因、借」，因法就是重視創作文脈（context），借法就是重視創作文脈展開時的「比喻」與「投機」。

（四）容納百川佈局美感取向的形式操作法則

　　在前述推論容納百川佈局美感取向裡所舉的「立意」、「興發」、「成局」與「顯美」即可視爲形式操作法則上一層的原則。其中「立意」、「興發」、「顯美」三項所演發出的「操作法則」早已融合到前述的各項法則中，「成局」這一項則除了繼承了隋唐至五代佈局的美感取向的五種形式操作法則外，另有新法以第六種、第七種說明如下：

1. 第六種操作法則

　　呼應操作法則，造形元素上配角對主角的呼應，造形取意上子題對主題的呼應，造形元素若有調性（如配色、局部風格、局部品味）則副調與主調的呼應。呼應法則是比第四種操作法則：「烘托操作法則」更進一步的操作法則，它要求來參加「成局」的各個造形元素之間要有形勢上的聯繫，它也剔除了「唱反調」的造形元素在「成局」中出現，它更嚴格的要求「不搭主調」的造形元素退場。

2. 第七種操作法則

　　虛實操作法則，這是明清時期繪畫與江南庭園裡常用的手法，虛實操作手法衍生出所謂「有藏有露」、「以退爲進」、「計白當黑」、「一收一放」、「意到筆不到」等等手法，這些手法的衍生與變巧太多，但其目的都是要顯示出暗示的效果與意猶未盡的美感。

五、傳統設計美學的整理

　　形而下美學綱要如果只就時間序條列式來整理本節的分析探討，我們可以得到以下二十三個操作法則名目及十九個實際有用的操作法則：

1. 靈獸威嚇法
2. 和諧法
3. 合節法
4. 辯證法（註三十三）（秦以前）
5. 以神制形法（註三十四）
6. 神形運氣法
7. 神形運韻法
8. 佈局法（註三十五）
9. 澄懷味象法（註三十六）（南北朝以前）
10. 雄健法
11. 莊嚴法
12. 主場佈局法
13. 主客佈局法
14. 位序佈局法
15. 烘托佈局法
16. 對仗佈局法（五代以前）
17. 融通意境法
18. 偏峰意境法
19. 營建制式法（宋以前）
20. 金碧輝煌法
21. 富貴吉祥法
22. 呼應佈局法
23. 虛實佈局法（清末以前）

　　另外筆者在年前《台灣玻璃器物形式暨材料分析調查：設計美學研究三》也整理過相關的傳統形式美操作法則，本研究以階層關係羅列如下。

　　構思層級法則有：

1. 策略說與主題說
2. 合宜說與符碼說
3. 佈局說與構圖說等三項六種論述

　　形式操作層級法則有：

1. 合圖法

　　合圖法之下有三個法則：甲子、分割合圖法；甲丑、層次合圖法；甲寅、分界合圖法。

2. 合字法

　　合字法之下有兩個法則：乙子、尺寸合字法；乙丑、數字合字法。

3. 合意原則
4. 佈局原則

　　佈局原則之下有六個法則，分別是：（1）、主場原則；（2）、主客原則；（3）、位序原則；（4）、烘托原則；（5）、對仗原則；（6）、虛實原則。

5. 視景原則

6. 意味原則

　　　　等等構思層級三項美感操作論述，形式操作層級第一層級六項原則，第二層級十二項法則（如果沒有底下層級的原則直接計為法則一項，而有底下層級的原則項次不算，只算其底下項次的話，總計十五項法則）。

　　如果拿來這《台灣玻璃器物形式暨材料分析調查：設計美學研究三》所作整理的傳統形式美操作法則對比於本研究整理的傳統形式美操作法則，那麼「視景原則」太偏於傳統彩繪這一單科藝術的美感形式創作法則，似可剔除。而意味原則與合意原則似乎也偏於構思層級可與合宜說合併。佈局原則及其下六項則與本次的研究十分符合。剩下的合圖法與合字法及其下的五個操作法則最值得討論。

　　經過這次的研究，我們可以很清楚的「理解」，合圖法及合字法（及其底下的五個操作法則）就是秦朝之前所形成的「合節法」的「民間畫訣」版，只是這個版本結合了風水之說，而為當代人們所不易理解而已。而合圖法裡的層次合圖法，簡直就是宋朝頒制《營造法式》裡的彩繪項疊量法的影印版。

　　基於以上的發現，我們可以將本次研究結果與《台灣玻璃器物形式暨材料分析調查：設計美學研究三》所作的研究結果合併整理，剔除已融合於其他項次者或構思意念層級，只挑具實際操作可能性的項次，以系統層級中下層項次多寡

　　（或成群之數的大小順序）方式，得二十項羅列如下：

1. 主場佈局法
2. 主客佈局法
3. 位序佈局法
4. 烘托佈局法
5. 對仗佈局法
6. 呼應佈局法
7. 虛實佈局法
8. 合圖合節法
9. 合字合節法
10. 運氣神形法
11. 運韻神形法
12. 融通意境法
13. 偏峰意境法
14. 靈獸威嚇法
15. 和諧法
16. 雄健法
17. 莊嚴法
18. 營建制式法
19. 金碧輝煌法
20. 富貴吉祥法

六、小結

　　從美感取向來分析歸納美的形式操作法則時，可以有幾點發現：

1. 我國形式美法則的繼承性相當之高，這與西方文化裡形式美法則的繼承性也相當之高是一致的。

2. 在年代繼承關係上，我國形式美法則往往越來越複雜，難以用簡單的詞句來描述，推其原因，本研究認為這是各個時期的美感取向越來越豐富所致。

3. 只就美感取向而言，我國美感取向的發展，早期就有「比德說」（合節的美感取向），而隋唐五代間萌芽的意境美感取向，基本上是造形美感與文學美感融合的過程，這合節美感取向與意境美感取向，幾乎貫穿了爾後中國文化裡的造形藝術表現手法。所以，以知識論來看中國的美學建構，不但同時講求美的本質說法（形而上美學）、講究美的形式說法（形而下美學），也更講求美的意涵說法（符號美學），而且將造形美學裡的形式說法與意涵說法視為共同的知識範疇。如此一來，如果我們只以西方美學的觀點來套用於建構我國的美學體系時，就會發現「詞不達意」的困擾。

4. 前項所說的「詞不達意」的困擾，其實是一種假象。真相是：中西文化的宇宙觀不同，放在設計美學上來看，就是中西設計美學觀的不同。西方文化在孕育「設計藝術」時，是取「有義的宇宙觀」，中國文化在孕育「設計藝術」時，則是取「有情的宇宙觀」。這不表示中西設計美學不能互通，只表示中西設計美感取向尚無融為一體的跡象。

5. 就設計藝術作品的表現來看，不同的文化間，有無美感取向融為一體的例證呢？有的，印度的佛像藝術甚至於整個佛教，從漢朝末年起歷經隋唐五代到宋朝時，基本上，整個佛像藝術除了主題與指稱略有特殊性以外，不是完全與我國的造形藝術融合為一體了嗎？佛教裡的禪宗不更是從「求大智慧」的「開眼」成為獨樹一格的「求大慈悲」的「開悟」嗎？所以，在中西設計美感取向尚未融為一體的時刻（時機未到），對中國美學的研究，理應尊重各己的文化走向。對部分中西相通的美學「知識」既不必見獵心喜，更無須將西方的知識視為真理，而硬往自己的文化身上套。本研究認為，論述的形成，依此理才算持平。

2-4 結論

本論文旨在探討我國設計美學的形成，以解除研究者在長期身為設計者的一個疑惑：「我國的設計基礎教育裡，除了強調西洋形而下美學條目的教材與訓練以外，難道沒有我國形而下美學條目的教材可資運用嗎？」經過前述的分析整理本研究或得以下的結論：

一、我國設計美學的形成

就文化發展的歷程來看，傳統的美感取向從三條主軸展開：第一條主軸出現在春秋戰國時期，是為威嚇為美到和諧為美與合節為美這一主軸。第二條主軸出現在漢末六朝，是為神形氣韻之美感取向，美感的追求繞在「形似」與「神似」而展開這一主軸。第三條主軸出現在唐朝末年，是為意境美的追求，美感追求加上了「人味」與「文學性」，繞在意境的「超脫」與「俗麗」而展開這一主軸。而當代設計美學中所強調的「形式美法則」或「美感操作法則」則是遵循美感取向的發展而衍生出來的。

二、設計美學裡的「形式美法則」

我國設計美學裡的「形式美法則」或「美感操作法則」，整理出來計有 20 項條目分別是：主場佈局法、主客佈局法、位序佈局法、烘托佈局法、對仗佈局法、呼應佈局法、虛實佈局法、合圖合節法、合字合節法、運氣神形法、運韻神形法、融通意境法、偏峰意境法、靈獸威嚇法、和諧法、雄健法、莊嚴法、營建制式法、金碧輝煌法、富貴吉祥法。這些法則如果以現今中文的白話來看，或許有些不熟悉，或許有些複雜，但這只是語言文字下標題上的難處，並非這些法則不具操作性。

三、我國形而下美學 20 項條目

這次整理出來的 20 項我國形而下美學條目，拿來與我們所熟悉的西洋形而下美學調目來比對的話，只有和諧法（harmony）一項。這絕不表示本研究有意排除西方形而下美學的條目，而是條目下標題時文字選擇的取向所致。我們在對傳統設計美學條目取名時，到底該以文化上自有的名詞（觀念與概念），還是以翻譯的名詞（觀念與概念）來下標題，這種選擇其實是既清楚又合理的（註：三十七）。中西形而下美學條目對比下相通項目極少，本研究認為可以有幾個啟示提出供以後的研究與就教設計學術的諸前輩，其一：本研究認為各種文化下所孕育出來的形而下美學系統，其實是並行不悖的「法術」，我們發現兩套不衝突的「法術」只有極少數的項目相似，那正是法師修練上的喜事，而不該是宗教信眾的困惑與詫異。其二：本研究認為如果當今設計界想要凸顯自己作品的文化特色，那麼形而下美學條目差異越大，正是凸顯自己作品的文化特色的絕佳機會。

四、本研究的學術性與開創性檢討

　　本研究以梳理「傳統設計（形而下）美學」條目爲重要目的之一，雖然設計美學要兼顧到建築設計、圖像設計（視覺傳達設計）、工藝設計、產品設計等等各個分科的應用可能性，本研究也因此而剔除傳統彩繪裡較爲專有的（單科適用性）「視景法則」這個條目，但是不可否認的在既有的相關可用的文史資料裡，還是以「畫論」、「畫訣」佔絕大多數，所以，以這些資料所歸納、類比、推衍（因果推論法）出來的設計美學條目在繪畫、建築、工藝等相對的當代設計類科裡運用性較高，其他當代設計類科裡運用性還待開拓。若當作基本設計裡訓練設計美感的「教材」時，應該還要投入更多的研究。不過本研究在長期的研究過程裡，

　　閱讀過各種論文與文獻，還沒看過類似的研究主題（我國傳統形而下美學形式美的操作條目），最多只有符號論下傳統既有的裝飾圖紋，乃至於傳統圖像簡化拆解的運用等等論文。所以本研究認爲這篇論文是極具開創性的學術研究（而不是技術報告），本研究更認爲本論文所提出的研究方法與研究主題是值得我國設計學者重視與投入。

（本文發表於中華民國空間設計學報第三期）

註 釋

註一： 分別是 1995 年的《建築與室內設計的設計資源（一）：設計的美學基礎（一）》；2004 年的《台灣傳統彩繪田野調查以彰化縣為例：設計美學研究二》；2006 年的《台灣玻璃器物形式暨材料分析調查：設計美學研究三》。

註二： 分別是合圖原則之分割法則、合圖原則之層次法則、合圖原則之分界法則、合字原則之尺寸趨吉法則、合字原則之數字趨吉法則、合意原則、佈局原則之主場法則、佈局原則之客隨主便法則、佈局原則之位序法則、佈局原則之烘托法則、佈局原則之呼應法則、佈局原則之對仗法則、佈局原則之虛實法則、視景原則之看戲法則（或成局法則）、意味原則之主題深遠法則（或意猶未盡法則）等十五項次。

註三： 詳牛宏寶 2006《美學概論》一章：什麼是美學、六章：作為顯現的符號形式、七章：藝術活動。

註四： 詳楊裕富 2006《設計的文化基礎》三章：文化理論與符號學的發展。

註五： 格式塔心理學提出視覺『力場』這樣的前提，認為造形的認知與辨識主要是這個無形的力場（或磁場）在知覺上的作用所致，這也是為什麼西方現代藝術派別裡會有錯覺畫與歐普藝術等派別的原因。簡單的說格式塔心理學強調作實驗，強調科學性而不強調藝術性。

註六： 在十八世紀以前西方藝術史寫作屬於傳記體，基本上也只是從藝術家的生平與個性來說明藝術品，而溫克爾曼（Winckelmann）在 1764 年出版《古代藝術史》一書後，溫克爾曼強調以文化整體來解釋古希臘雕塑品風格的演變，這樣的藝術史寫作方法就廣為西方其他藝術史寫作者所引用而成為藝術史寫作的傳統（詳：楊裕富《設計藝術史學與理論》p.141-p.145）

註七： 這一點與中國傳統的藝術史論是有很大不同的。在美學思想研究中，很多學者引據孔子對『韶樂』，『鄭樂』的感受而說明春秋戰國時期『音樂美學與音樂創作的高度』，但是科學的說，『韶樂』，『鄭樂』並沒有樂譜流傳下來，而『韶樂』、『鄭樂』在同一時期也有不同的評價，所以，只依孔子的感受來推論春秋戰國時期的音樂美感與美學，這樣的推論當然不科學，也較不具說服力。

註八： 以書名來看繪畫只是形容詞或類別詞，主詞就是思想史。

註九： 當然這時的舉例也要換成某某文化下的工藝作品。另一方面如果這『若干規律』的探討指的是結論，恐怕又會有『循環論證』之虞，所以毋寧是視為研究的觀點或研究的前提比較恰當。

註十： 從張立新《中國設計藝術史》下篇的最後一章結論章所提出的三點結論來看，無須有中國設計史的研究，也可以得到這些結論，如此說來，這樣的歷史寫作倒像拿著結論來套史料，當然發現不了什麼歷史規律了（因為早已有結論了不是嗎？）

註十一： 這裡所說的因果推論並不是指佛教裡的因緣導致果報（當然更不是輪迴說的因緣果報），而是指中國文化裡的類比演繹思維方式。在事件的時間系列上，前者可能是因，後者可能是果，如果視為問天，則前者就是『徵兆』，漢朝所流行的卜占之術所求得之『兆象』，乃至現今政治人物到廟裡胡說八道時，往往有『發爐』，均視為後果之先行『徵兆』（因），而所問之事的發展（或問天者之主觀意願）就成為將來之果；在『所思所為』系列上，『所思』可能是因，『所為』可能是果。如此一來就成為一種類比演繹法，思想是因，藝術表現是果；生活模式是因，設計作品是果；環境是因，行為是果；道是因，器是果（道是因，文是果，所以文以載道）；總之文化是因，設計藝術品作為文化特色的表現是果。這樣的類比演繹思維方式並不強調『所有因、唯一因、直接因』，而強調有情的天理示出的『有情因與可能因』。所以所尋找出來的規律，要經過人的詮釋才說得通，進而規律的證據並不是那麼重要，而規律的詮釋才是重點。

註十二： 董仲舒的《春秋繁露》其實是綜合了儒家、道家與陰陽家的思想而成，從儒家的以禮為尚不問鬼神，轉變為新的禮制天理可查（稱為天人感應），以迎合當時掌權者的喜好。

註十三： 西方哲學知識的發展現今哲學裡形上學即包括本體論、宇宙論、方法論三科，另外再加倫理學與理則學等成為哲學的核心知識，當然也有的哲學家認為宇宙論已屬天文學科或物理學科而排除在外，或認為方法論與理則學同一屬性，綜合起來稱為知識論。

註十四：這裡所指稱的歸納法只是一種比喻，意指將歷史上重要的畫論涉及論述項目的法則一一擷取出來，然後看看被提出較多次的一些法則，臚列出來就成為論述的內容。

註十五：同註十一。

註十六：西方美感操作要素中的『比例原則』緣起於畢達歌拉斯的『數論』或『唯數論』，加上歐基理德的『幾何學』，所以正圓，正方以及『級數』，以數學推演方式就形成了各種造形上應用的『比例法則』。

註十七：商朝因向龜甲卜，而有甲骨文於筮卜遺跡中流傳下來，可能商朝時也有結繩記事的文字記於筮的器物裡，只是結繩的文字或符號，難以流傳，而卜的器物即為龜甲或牛骨，占卜後的事件記錄及刻畫於龜甲或牛骨上，而甲骨文也只有在當今考古學家解讀出『字』義後，才起算文字記載的歷史。所以可解讀的文字之前的倉頡造字說，只能算是口傳歷史的神話故事了。另外，有明確可推算的紀元，一說是西周末期的西元前 841 年，也有推算至商朝的建立為西元前 1600 年左右（詳：蘇立文《中國藝術史》＜中國歷史年代總表＞）。

註十八：高木森在《中國繪畫思想史》裡以魏晉南北朝的戰亂不絕與道教的神仙思想、佛教的神仙思想作為此期繪畫思想論述的主要背景；同樣的蘇立文在《中國藝術史》＜三國與六朝藝術＞首先便論道教的興起與南方知識份子逃避現實沈醉於音樂、清談、書法與道家思想…..在這混亂的時代中，中國的畫家與詩人首次認識了自我……作為美學論述出現氣韻說的主要背景（或成因）。

註十九：筆者認為放棄禮制足以凸顯國家制度的現實化，而放棄禮制也意味著放棄美學的道德取向，進而才有更精緻的美學論述產生，這比較符合中國畫家與詩人首次認識了（藝術的）自我這樣的說法吧。

註二十：佛教傳入中國，可以說是完全『中國化』後才產生影響。所以在中國，信佛時常用佛教，論佛（本義）時則常用佛家。另就佛教的發展來看，釋迦摩尼所倡導的是開『大智慧之道』，到了阿育王提倡後才宗教化，因宗教化而與印度的原生宗教互相融合，然後分南北兩路傳入中國（北路號稱大乘，南路號稱小乘），在傳入的過程中又與當地的一些原生宗教互相融合（諸如：通稱北路的重要過客：健陀螺時，佛教才偶像化，或塑像傳教化）進而成為中國的佛教，並與中國的道教互相取義，互相借鏡，完全融入中國文化，甚至在中國文化裡開出『禪宗』這朵美麗亦又無奈的特有教派。所以論佛時常用佛家（主要在闡明佛本義），信佛時常用佛教（主要在修練功德許願還願），禪宗身在佛教卻主張漸悟頓悟（所以有似佛家的美麗），對佛教徒的修練功德與許願還願往往當頭棒喝（所以有似佛教的無奈）。而除了禪宗之外，在中國生長衍生的眾多佛教教派，面對教徒時又有哪一宗佛教捨棄了供養，捨棄了修練功德與許願還願而致力於開『大智慧之道』呢？所以，在中國文化裡對佛家與佛教的定義或定位，通常是宗教化的經義功德修練供養的教派為主，而不是倡導『開大智慧』的教義派為主。在佛家佛教對藝術的影響『因果推理』上，也就因不同的定義與定位，而會有不同的詮釋了。

註二十一：詳王貴祥《文化空間圖式與東西方建築空間》99 頁與 188 頁。

註二十二：高木森在論宋朝道教思潮滲入繪畫思潮時指出，北宋太宗、真宗迷信道術，仁宗早年篤信密宗佛教，仁宗晚年迷信道術，以致北宋道教的新思想因素在仁宗晚年開始大量滲透到繪畫藝術裡頭，而經神宗、哲宗至徽宗達於鼎盛（高木森《中國繪畫思想史》p211-213）。這種達於鼎盛正顯示皇帝的自認為有能力感應於天、感應於仙佛與感應於『道』，結果這種信以為真，終於毀了皇帝治國的能力，也養成宋朝一代假道學的風氣。

註二十三：版畫與絲織畫的生產過程，完全符合『現代設計』的定義，版畫是一版多印，絲織畫則是現代設計裡的『圖案』設計或『紋樣』設計，只不過更為精密猶如繪畫。

註二十四：明朝因為胡維庸謀反一案而種下強調辨忠奸，更因明成祖的奪位而種下人君對下屬的猜忌，清朝則自始就是滿人治漢，皇族稱漢人下屬為奴才早成慣例，到 1779 年的乾隆四十一年，還特命國使館編寫《貳臣傳》專錄明朝降臣而於清朝仍居高官者，看似列傳國史，實則污辱有加。

註二十五：李誡在《營造法式》序裡提出：『恭惟皇帝陛下仁儉生知，睿明天縱。淵靜而百姓定，綱舉而眾目張。官得其人，視為之制。丹楹刻桷，淫巧既除；菲食卑宮，淳風斯復』。意思是說秉承皇帝仁儉的美德，這本書將建築中過多的彩繪與多餘的雕刻予以簡化，這樣符合聖人輕美食儉樸宮殿的作風後，淳樸的民風就會再度回復。

註二十六：高木森在《中國繪畫思想史》一書中考據的指出『士人畫』一詞，首見於蘇軾的＜跋漢傑畫山＞，此後士人畫、士夫畫、士大夫畫三詞往往通用，北宋後期才逐漸定爲『士人畫』一詞，並被文人畫家所專用，特別突顯文人的性格和品味，而且成爲令人矚目的畫類，明清時期稱這類士人畫爲文人畫。

註二十七：傳統建築裡的塔是由印度佛教覆缽式石砌墳墓轉變而來，這種建築類型在傳入中國後原先也是石砌構造或磚砌構造，造形上已經逐漸拉高，也逐漸出現仿木構造斗拱出簷，到了唐朝時就有木構造的塔出現。在中國這種木構造塔的現存實例，雖然因爲兵災與反反覆覆的興佛滅佛運動，只追溯到宋朝時的遼境應縣木塔（西元 1056 年）金之案例，但在日本這種木構造的塔卻可追溯到西元八世紀的藥師寺東塔（西元 730 年）、七世紀的法隆寺五重塔，甚至到六世紀後半的寶生寺五重塔。

註二十八：易存國在《敦煌藝術美學》一書中分析眾多圖例而指出：『從上述多種可能性情況分析，敦煌本土文化基礎上形成一個特別有意義的文化現象，它身上實際上凝聚有多種文化渠道流過的印灘：一是敦煌本土文化，二是西域（包括印度）文化的直接影響和兩種回流效果，三是中原文化直接及回流的兩種情形等。這實際上就構成了敦煌風格形成的文化基礎。』（易存國《敦煌藝術美學》p.147）

註二十九：這是陰陽五行的位序，也是陰陽五行的合節，主要在於北方屬水要合水德、南方屬火要合火德、東方屬木要合木德、西方屬金要合金德、中土屬土，若朝代有五行屬性或當權皇帝有五行屬性則從其屬性，若無此禁忌則要合土德。

註三十：國家畫院制度雖起自五代，但到北宋初期（宋太宗雍熙元年）即設立了獨立的『翰林圖畫院』，隨後在『翰林圖畫院』下即設有『畫學』，到了宋徽宗繼位後更設有『書學』。畫學是招生學畫的學校，經過畫學的訓練後，要依考試來分等第受官職進入畫院工作，原先這種考試多爲畫院中職位最高的侍詔擔任命題與評審，宋徽宗掌權之後不但畫學常常考試（以便受官當個院畫家進入畫院工作），考題也常以詩句命題，如此一來當然會更加強了『詩畫一體』的風氣。詳：黃富多《中國美術教育史》。

註三十一：疊暈法：自淺色起先以青花，次以三青，次以二青，次以大青，大青之內用深墨壓心，青花之外留粉地一暈。如此一來就形成設色上的彩度漸層美感，有如水墨暈開的視覺效果。

註三十二：這也是如今稱傳統畫家的『畫價』要稱爲『潤筆』的原因。

註三十三：辯證法這個法則較偏於『構思』，且以融入其他法則，所以在總計時可以剔除。

註三十四：以神制形法主要源自神形論，而且融入隨後『運作氣』的『神形運氣法』與『運作韻』的『神形運韻法』，所以在總計時可以剔除。

註三十五：佈局法衍生出各種佈局法，所以在總計時可以剔除。

註三十六：澄懷味象法偏向意境的開拓，而且融入而後的各種意境法，所以在總計時可以剔除。

註三十七：在研究中也發現『漸層法』這個當今基本設計教材裡常見的（西洋）設計美學條目，但是這種操作法則明明在宋朝頒制《營造法式》中就是『疊暈法』，可歸類於營建制式法底下的更細條目，我們又何必特意以『漸層法』來命名呢？

參考文獻

- 丁羲元 2006《藝術風水》上海：上海人民出版社
- 王貴祥，1998，《文化空間圖式與東西方建築空間》台北：田園城市
- 王樹村 2003《中國民間畫訣》北京：北京工藝美術出版社
- 朱國榮，胡知凡 2003《改寫美術史：20世紀影響中國美術史的重大發現》上海：文匯出版社
- 朱良志 2004《中國美學名著導讀》北京：北京大學出版社
- 李立新 2004《中國設計藝術史論》天津：天津人民出版社
- 邵彥 2005《中國繪畫的歷史與審美鑑賞》北京：中國人民大學出版社
- 易國存 2006《敦煌藝術美學》上海：上海人民出版社
- 袁金塔 1991《中西繪畫構圖比較》台北：藝風堂
- 高木森 2000『亞洲藝術』台北：東大出版社
- 高木森 2004『中國繪畫思想史』台北：三民書局
- 高豐 2006《中國設計史》台北：積木文化
- 郭良印楊裕富 2005＜中國「美學形式」原理初探＞《2005IDC工業設計協會國際學術研討會》斗六：中華民國設計學會
- 黃冬富，2003，《中國美術教育史》台北：師大書苑公司
- 傅抱石，1988，《中國繪畫理論》台北：正華書局
- 楊裕富 1995《建築與室內設計的設計資源（一）：設計的美學基礎（一）》（國科會補助研究計畫）斗六：國立雲林技術學院空間設計系
- 楊裕富 1998《建築與工業設計的設計資源（五）：設計的方法基礎》（國科會補助研究計畫）斗六：國立雲林技術學院空間設計系
- 楊裕富 2004《台灣傳統彩繪田野調查以彰化縣為例：設計美學研究二》國立雲林科技大學
- 楊裕富 2006《台灣玻璃器物形式暨材料分析調查：設計美學研究三》國立雲林科技大學空間設計系（國科會研究結案報告）
- 楊裕富 2007＜設計美學的建構：兼評史克魯頓的建築美學＞《中華民國空間設計學報》第二期
- 葉朗，1996，《中國美學史》台北：文津出版社
- 潘天壽，19??，《潘天壽論畫筆錄》台北：丹青圖書公司
- 蘇立文（M,Sullivan）著，曾堉編譯 1992《中國藝術史》台北：南天出版社
- 劉鳳君 2002《美術考古學導論》濟南：山東大學出版社

Chapter 3 印度設計美學的形成

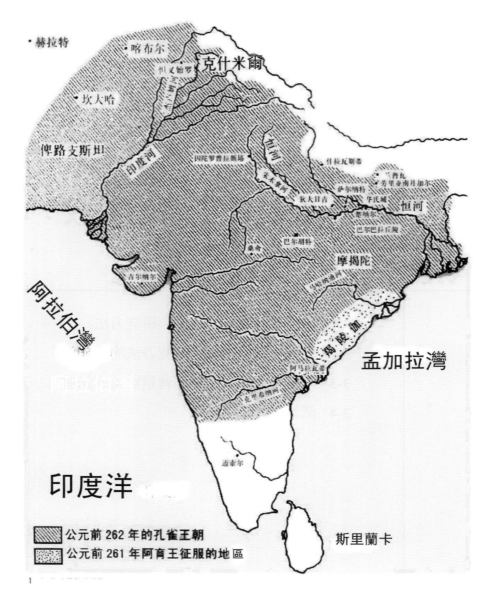

赫拉特

喀布尔

克什米爾

坎大哈

俾路支斯坦

印度河

九河

国陀羅普拉斯場

怛拉瓦斯蒂

蘭普瓦

蒡里泰南丹加尔

阿拉伯灣

薩爾喇特

牛氏城

恒河

卡納尔

巴爾巴拉丘陵

桑奇

巴尔胡科

摩揭陀

陽城陵

孟加拉灣

阿马拉瓦蒂

印度洋

逯泰尔

斯里蘭卡

▨ 公元前 262 年的孔雀王朝
▨ 公元前 261 年阿育王征服的地區

圖 3-1　孔雀王朝疆域範圍

　　二零零三年高盛投資銀行年度報告提出『金磚四國』後（註一），印度的生產力與市場，甚至於設計行業與設計品味即備受矚目，本論文在既有的設計美學研究基礎上，對印度設計美學的歷史發展提出研究與論證。全部研究分兩篇：第一篇（本篇）著眼於解析探討印度設計美學的可能性（設計美學方法論）與印度傳統審美取向。

3-1　印度設計美學的論點與研究方法

　　印度是個帶有高度宗教氣息的文明古國，也是二十一世紀初被高度評價或期待的新崛起大國或大經濟體。這樣的研究主題（印度設計美學）顯然有異於不同文化體下的（設計美學）研究主題，所以，本節先從既有的設計美學研究基礎上，進行必要的、有關印度藝術文化的文獻回顧，然後再適度地調整既有的設計美學方法論，以期能更恰當地理解、分析、整理印度設計美學。

一、提問與研究方法的主要觀點

　　在本論文的先行研究：既有的設計美學研究基礎上（註二），這系列研究所提出的許多主要觀點，簡要地說明如下：

1. 美學研究的三向度

 主要指美的本質向度、意涵向度與形式向度的探討。在美學的本質向度探討上，西方文化裡，通常直到十九世紀之前的西方哲學家基本上都是對美的本質向度進行探討，所以美的本質向度探討的成果也有形而上美學之稱；在美的意涵向度探討上，西方文化裡，約略興起於宗教的解經學（詮釋學）與解像學（圖像學），而少被歸類於美學探討範圍，只是 1960 年代以後所謂的『後現代美學』裡的『符號學美學』的興起，在解析藝術品，特別是大眾藝術與媒體藝術上，美的意涵向度的探討，則成為極重要的美學研究範圍；在美的形式向度探討上，西方文化裡，長期間的保留在『建築書』論述裡，而不被哲學領域重視，直到二十世紀初，德國的心理學家與部分哲學家提出由下而上的美學來反對『形而上美學』後，美的形式向度探討才又受到高度重視。

2. 設計美學

 主要指能直接解析、指導設計創作的一些原理原則，所以設計美學探討會較多的著力於美的形式向度與美的意涵向度，而較少著力於美的本質向度。在此，設計創造泛指『造形』創作，所以也就包括建築、雕塑、繪畫等傳統的藝術類科，也包括工藝、產品設計、視覺傳達設計、建築設計等當今意識下的所有設計類科。

3. 文脈主義與文化相對論

 文脈主義指：任何文本只有放回原本文脈同時又放置於當代文脈（目的文脈）中進行雙重解讀，才可能解析出文本的真實意涵與文本的作用，這通常是後結構主義裡重要的主張；文化相對論指：在不同的文化體裡，對同一個物質藝術品的美感感受是不同的，所以，每個文化都有其特殊的審美取向，正是透過不同的審美取向，人們會對同一藝術品有不同的美感感受與意涵解讀，文化相對論主要與社會達爾文主義的文化直線進化論或白人中心主義相對抗，文化相對論的興起與後結構主義的文脈主義有相當的親近性。

4. 類比思維下的因果推理法

 由於美感是高度文化成分的事件，也是高度意識型態的事件，所以，大部分具深度的美感探討，通常不可能藉由作實驗、作問卷式，然後數據統計來證明或論證，只能藉由所謂『公認的大師作品』或具代表性的作品的分析，乃至時間、師承與地緣先後的因果關係的推測，或思維方式、價值觀、宗教意涵等形而上層次與藝術品具體形式之間的因果關係的推測，然後才進行理論建構的推理，這就稱為類比思維下的因果推理法。

5. 制度作為形而上到形而下的中介

 如果哲學作品、思維方式、美的本質探討等稱為形而上美學的話，通常直接由形而上美學（形而上思維因）『推論到』藝術作品（形而下行為果），這種推論往往略顯『飄渺』。所以，本系列研究主張，應該有一個概念上的中介。一般文化研究上這種形而上與形而下的中介就是『權利與制度』，而美學研究上，本研究稱為『審美取向』。透過這種中介性概念的介入後，美學分析與藝術品分析通常才更具理解性與操作性。

6. 審美取向（aesthetics orientation）

 總結社會經濟背景到美學思潮與美感的價值觀，這稱為審美取向的推測。在審美取向的推敲過程中，藝術一詞所指涉的科目則統跨文學、神話、史詩、戲劇、音樂，以及所有的造形藝術。

7. 審美條目（aesthetics operation ; design aesthetics）

 總結各個時期審美取向，到藝術品形式法則的歸納，這稱為審美條目（或美感操作條目，或美的形式法則）的歸納。在審美條目的推敲與歸納過程中，藝術一詞所指涉的科目則集中於造形藝術。

8. 徵侯式閱讀（或考古學閱讀）與意識型態警覺性

 徵侯式閱讀為後結構主義歷史學家的重要主張，他們認為歷史論證不見得只看史料『說了什麼』，更要看史料或歷史著作『不說什麼』，往往『不說什麼』處，正是『權力』掩蓋暴力事實處。後結構主義或結構主義的馬克思主義的歷史學家，則更進一步認為：任何歷史資料的閱讀與歷史敘事的建構，都應該具有意識型態的警覺性，唯有如此，才比較可能還原人間真相（註三）。

本研究的提問：『除了歐洲文化裡的美學方法論之外，還有哪些方法是探討印度文化裡設計美學時必要的概念？』

本研究的主要觀點為：『在文本主義的主張下，盡可能地以印度文化的觀點解讀印度藝術。透過徵侯式閱讀，先從印度文化的發展各階段，推敲出印度各個時期的審美取向（第一階段），然後再從各個時期的審美取向，來解讀造形藝術的可能法則：審美條目（第二階段）。同時以權力的形成與制度性的權力操作等想像性的線索，來重新解讀印度神話，以當作最基本的意識型態警覺性』

二、印度文化相關文獻回顧

有關印度文化的文獻回顧，本研究選取尚會鵬於 2007 年出版的《印度文化史》、李志夫於 1995 年出版的《印度思想文化史》及 Smart, Ninian 著，高師寧譯於 2003 出本的《世界宗教》等三本文獻進行回顧，由於在文獻回顧階段即進行『徵侯式閱讀』，所以，除了直接引句為原作者的主張外，基本上文獻回顧並不是文本摘錄，而是文本解讀。

(一) 尚會鵬著《印度文化史》

尚會鵬這本《印度文化史》成書於 2006 年，出版於 2007 年。作者在后記中指出：『本書是在參考了大量前人研究成果的基礎上寫成的』。這不但顯示本書已兼顧最新的考古資料，更以社會型態的角度仔細的描述了早期古印度演變的的可能性，也仔細的說明當今印度文化的偏重，指出：『所謂印度文化包括印度教文化、佛教文化、伊斯蘭教文化和耆那教文化。其中印度教（其前身為婆羅門教）文化為正統，其餘為非正統；在非正統部分，伊斯蘭教文化為外來，佛教文化和耆那教文化為土生土長。這些文化在成長中互相砥礪融合，借鑑影響，共同構成印度文化的主要內容。』（註四）。

這本書對研究印度文化與印度美學有以下的觀點值得摘述分析如下：

1. 理解印度宗教是理解印度文化的不二法門。甚至可以說：不理解印度宗教，也就無法理解印度人。而廣義的印度宗教裡『新的神往往是舊神的化身或過渡階段，這樣，多神教成了泛神教，而泛神教又幾乎是一神教』（註五），而業報、輪迴和解脫思想可以說是印度所有宗教核心，這一思想對印度人和印度文化影響極大。
2. 印度宗教的核心在業報、輪迴與解脫，印度文化亦如是。（註六）
3. 印度文化中的業報、輪迴與解脫的思想是逐步演化而成的，且為所有廣義印度宗教所共識。業報、輪迴與解脫思想的起源已難考證，但與印度早期文明中『哈拉帕文化』與『雅利安文化』之間的嚴重衝突與激烈的混血有關。大體而言，西元前一千五百年至西元前一千年之間，有一自稱高貴的白色人種由興都庫什山入侵印度次大陸，完成了印度河流域的征服並形成了早期吠陀文化，這是一般印度史研究者的共同看法。而若有單一的『雅利安』種族的話，這征服期裡不得不的與印度原住民『大量混血』與『防止混血』，就逐漸形成了初步或粗糙的種姓制度與業報、輪迴與解脫思想。

 西元前七世紀到西元前四世紀（西元前 317 年）在印度文化裡算是百家爭鳴時期，同時也是農耕定居的部落文化轉進到小型城市與國家的農工並進的城市文化階段。這個時期（三百年間）通稱『沙門文化』。沙門文化與其說是印度文化的百家爭鳴時期，不如說是婆羅門種姓墮落而剎帝利種姓竄起所形成的文化波動期。正是這波動的沙門文化期的努力，業報、輪迴與解脫的思想經過沙門文化時期的拓展（特別是佛教思想），與孔雀王朝的拓展，從此才成熟的成為印度文化裡不可或缺的成分。
4. 印度文化作為一個整體，還是作為一個馬賽克拼盤並無定論。

 尚會鵬於本書中指出：『印度歷史上長期處於分裂狀況，統一與分裂的時間之比大體是三比七，………統一只是短暫的現象，分裂是常態。………大而言之，北印度與南印度存在著明顯的區別；小而言之，無論北印度或南印度內部，又都存在著許多大大小小的政治實體』（註七）。所以在進行印度文化研究時，雖然研究者以『文化整體』出發，但是也要心存『文化碼賽克拼盤』的警覺性。

5. 口音的民族，文字與造形藝術的嚴重斷層。雖然『哈拉帕文化』已有文字，但顯然這個文字系統隨同『哈拉帕文化』被徹底的摧毀，現今印度史說法裡認爲哈拉帕文化可成就是後來逐步被向南驅逐，並部分與『雅利安人』混血的『達羅毘荼人文化』也是僅止於『歷史語言學』一種推測。而印度文化裡被高度肯定的『梵文文化』，基本上確實是顯示許多『口音的民族』的特徵。梵文的文字化大約成形於西元二、三世紀，而眞正大量印用梵文於紙上記錄歷史都已經到了西元十一世紀，所以研究與考證印度藝術史時，永遠會碰到神話與託古改制的不確定性。這就是口音的民族，在文字與造形藝術的嚴重斷層。如此一來縱無誇大歷史成就的企圖，其歷史寫作也難以杜絕『編造神話』的痕跡。

(二) 李志夫著《印度思想文化史》

李志夫的《印度思想文化史》一書從印度人種與文化的源頭，所謂雅利安人與非雅利安人文化之間的融合，一直描述到印度的近現代思潮的形成。全書分兩大部分，第一篇：印度民族思想、文化之融合；第二篇：印度當代思想與文化。在這本書裡以許多特殊且精闢觀點摘述如下：

1. 提出雅利安人文化與非雅利安人文化的『更早融合』新觀點以及婆羅門文化主要是『非雅利安人』的達羅毘荼人文化。簡言之，如今視爲印度文化核心的宗教思想源自達羅毘荼人文化遠大於源自雅利安人文化。

2. 印度文化思潮裡的承傳關係的複雜性。印度文化裡似乎一直沈溺於主流與非主流的鬥爭，更沈溺於非主流文化藉主流文化的『語言』，改寫了主流文化這樣的詭辯。這種詭辯往往表面上支持了雅利安人萬世一系皆爲主流文化的假象。

3. 從文化的角度提出印度宗教的新觀點：印度的宗教是自力宗教。李志夫在《印度文化思想史》一書裡以『和平、保守、智慧』三個特性來解說印度宗教文化的特色，但是這不足以解釋上述印度宗教文化的排它性，乃至印度宗教外傳時的所有惡形惡狀，以及從吠陀文化開始無數次的殖民戰爭與種姓歧視。這些矛盾或許正是印度宗教文化詭譎之處，只不過李志夫先生卻提出『自力宗教』這樣的概念來化解上述的矛盾。

(三) Smart, Ninian 著 高師寧譯 2003《世界宗教》

斯馬特（Smart）這本《世界宗教》全書分兩部分共二十五章，第一部份記述古代的宗教（以歐洲的宗教改革或歐洲對外殖民擴張爲分界）；第二部分記述現代宗教（或古代宗教在近現代的發展）。由於本研究回顧此文獻的目的在於對印度宗教文化的瞭解，所以只對宗教的特性，印度宗教版圖與影響，印度宗教如何滲入生活與藝術等重點進行摘述與分析如下：

1. 以時間序來看印度文化裡早期的宗教成分，大致是如此被紀錄的。西元前二千五百年間的北印度文化，推測爲具母神生殖神崇拜的『原始宗教』；西元前一千四百年到西元前一千年的北印度推測爲具戰神崇拜的『原始宗教』，但口傳歷史裡則被稱呼爲『吠陀教』或雅利安人的信仰，其主要經典就是這原始宗教的頌詞集：吠陀本集；西元前一千年到西元前六百年，北印度口傳歷史記載爲婆羅門教獨盛期；西元前六百年到西元前三百年，北印度口傳歷史記載爲沙門期，此時婆羅門教開始衰退，各種宗教與修行興起，新興宗教中以佛教與耆那教勢力較大；西元前三世紀到西元三世紀（或西元六世紀，特別是以對外而言），由於孔雀王朝的勢力婆羅門教、耆那教、佛教都受到政權的扶持，特別是佛教不只是受到阿育王的大力支持，也以阿育王之名向國境之外推廣，印度的宗教文化也第一次向外擴張，包括佛教的傳入中亞與中國及婆羅門教的傳入東南亞。

這段印度早期宗教起源的考證與描述，大體上可以打破『印度文化與印度宗教都是雅利安人的貢獻』這與事實不符的歷史敘述。

2. 如何描述宗教？印度的宗教素材爲何？與生活乃至藝術創作的關係爲何？

斯馬特在《世界宗教》一書裡指出可以由：（一）儀式和實踐；（二）體驗和感情；（三）敘事和神話；（四）教義和哲學；（五）道德和法律；（六）組織和體制；（七）物質和藝術等七個層面來理解、認識與描述宗教。同時如果只就與生活藝術層面來看『印度宗教』時，在敘事和神話層面則具有：眾多神靈、重建眞

理的宗教英雄、衰退的時代；在教義和哲學層面則具有：因果業報、輪迴再生、輪迴解脫、非人格化的梵、人格化的神、永恆的靈魂或梵我同一；在物質和藝術層面則具有：聖地（聖山和聖河）、廟宇、神像、林伽等共通的素材，這些素材通過不同的方式組合起來，就可以代表各種不同的印度宗教。（註八）

3. 宗教的定義以及儒教、原始宗教與利滿教的定位。在斯馬特這本《世界宗教》以及諾斯（Noss,David）的《人類的宗教》一書裡仍然有歐洲中心的偏見，將明顯具有『薩滿教』特徵的雅利安人（或白種人）早期信仰視為宗教，反而將爾後印度原住民自發的（未受吠陀教影響的）信仰通通視為薩滿教。另一方面，也都將儒家思想與道家思想通通視為宗教，而不是視為支持文明發展的『思想』。

4. 武裝殖民與宗教殖民的議題：婆羅門教是吠陀教繼承嗎？

　　一般的印度文化史的描述裡，通常都依《梨俱吠陀》的後段《原人歌》（Purusa Sukta）裡對種姓制度描述，來認定婆羅門教就是吠陀教的『正統繼承』。斯馬特（Smart）這本《世界宗教》大致也持相同的看法。但是，如果加上西元前一千四百年到西元前六百年之間，北印度所謂殖民者與被殖民者之間的慘烈鬥爭的歷史，難道我們不能假設達羅毘荼族的『巫師』以准雅利安語來改述吠陀經典嗎？如果是這樣話，那麼《梨俱吠陀》的後段所有抽象神（非人格神）的創造，基本上都不是雅利安文化了，那又有什麼『正統』繼承可言呢？那麼，為什麼所謂『雅利安人』是印度人的主流呢？雅利安文化是印度文化的正統呢？

　　其實我們可以就現有的印度考古資料，合理假設雅利安人武裝殖民（乃至語言殖民）了達羅毘荼人，而達羅毘荼人卻人種殖民（因為達羅毘荼人，人數眾多）雅利安人，達羅毘荼人中的巫師家族婆羅門也宗教殖民了雅利安人。

三、印度藝術美學文獻回顧

　　有關印度藝術美學相關的文獻回顧，本研究選取邱紫華於 2003 年出版的《東方美學史（下卷）第四篇：印度美學思想》、高木森於 1993 年出版的《印度藝術史概論》及克雷芬（Craven, Roy C.）於 1997 年出本的《Indian Art》等三本文獻進行回顧，由於在文獻回顧階段即進行『徵侯式閱讀』，所以，除了直接引句為原作者的主張外，基本上文獻回顧並不是文本摘錄，而是文本解讀。只是這種文本解讀要同時放入『原著』的文本、『原著的學派或當代』的文本、『藝術品當時』的文本，所以有時也必要引據其他著作，但凡有引據，也盡量注意論據出處。

(一) 邱紫華著《東方美學史（下卷）第四篇：印度美學思想》

　　邱紫華在《東方美學史》裡的第四篇，主要以宗教與文學的角度勾勒了印度美學思想。全篇分八章：第一章、印度美學生成的文化土壤；第二章、森林中的冥想，吠陀時期的美學思想；第三章、感性向宇宙和心靈深處展開，奧義書的美學思想；第四章、史詩《摩柯婆羅多》和《羅摩衍那》中的美學思想；第五章、心靈之愛，印度佛教美學思想；第六章、印度古典主義美學思想；第七章、神是無限完美的典範，泰戈爾的美學思想；第八章、結語。

　　這本書裡有關印度文化的形成、印度文化中藝文的敘事主題乃至美感的生成等重要的觀點分析如下：依時間序邱紫華分析出各階段的印度文化裡的美學思想為：

1. 原生質樸美學

　　邱紫華從吠陀文化中描述這種印度原生質樸美學，大致上含有對生命力的崇拜，對大自然力量的崇敬，乃至於對性與韻等美感的初步發紉。

2. 梵歌靈性美學

　　在後吠陀時期所發展出來的美學，大致以奧義書為中心的詮釋，這梵歌靈性美學，大致上包含了初步形成的優美、崇高美、精神美、境界美四種美的形態或審美範疇。

3. 印度神話美學

　　在印度兩大史詩《摩柯婆羅多》、《羅摩衍納》形成的期間主要是形成印度神話、史詩、戲劇、詩學乃至於舞蹈等的傳統時期，此時所發展出來的美學大致以印度兩大史詩為中心的詮釋，這印度神話美學大致上包含了雙昧美學、人體美學與物慾性慾美學。（註九）

4. 印度佛教美學

　　在印度佛教的發展略晚於婆羅門教的發展，所以平行且略晚於印度兩大史詩的形成期裡，同樣也展開了佛教美學。邱紫華在闡釋佛教美學時是以佛教文化與佛像雕刻這兩個主要的對象放在一起分析引證，而將印度佛教美學分為三階段來論述，這三階段分別是初階段佛教藝術處於象徵美學的追求，第二階段佛教藝術處於先寫實後意象的追求（註十）。第三階段佛教藝術則走向裝飾美學。

5. 印度古典美學

　　印度教逐漸興起於七世紀再度統整了印度大部分的文化成分，同時也在十一世紀前後，諸多形式美的論著紛紛出現（註十一），直到十七世紀英國入侵印度為止，這漫長的千年通稱藝術文學的古典時期，所以，所對應的也就稱為印度古典美學，這時期的印度古典美學較為細緻地發展出四大審美範疇，分別為：莊嚴、情韻、情味（rasa）、『唵（a+u+m 的獨特語音）』（註十二）等四大審美範疇。

(二) 高木森著《印度藝術史概論》

　　高木森這本《印度藝術史概論》共五篇二十二章，分別為：第一篇上古時代，第二篇佛教文化時代，第三篇印度教文化時代，第四篇伊斯蘭教文化時代，第五篇現代繪畫。高木森在本書《導論》中提出許多認識理解印度藝術的重要觀點，摘述如下：

1. 印度是一個宗教性很強的國家，尤其是印度教與佛教歷史的悠久進而支配了印度人熱衷於宗教生活，追求永恆的生命，對日常實際生活的改善反而不太重視。正因為受到這兩種基本觀念的影響，在歷史上，印度沒有詳細的編年史，但是史詩、神話、宗教、哲學則特別發達。

2. 印度藝術主題，十之八九是在闡明宗教的教義，印度宗教的教義卻非常抽象，另一方面印度藝術創作的手法，自古受波斯和希臘的影響，趨於寫實，這兩者之間（抽象與寫實之間）極難調和，所以在印度的古典時期就發展出『象徵的注釋法』來結合教義與藝術品（註十三）。這一派的象徵主義往往是極其繁瑣、複雜卻又格式化的（教條化的：諸如，姿態，表情，手勢，服飾都有嚴格且複雜的規定），但也往往因不同的教條指引下，藝術品意義的解讀也往往人言人殊，這是研究印度藝術品的難處之一。

3. 若依照文化特色印度藝術可分為印度河流域文化、雅利安人文化（吠陀文化）、佛教文化、印度教文化、回教文化和現代文化六個時期。但在藝術史上因為雅利安文化期資料極缺乏故無法自成一期，所以這本書也依此分為五章（期），來含蓋大約四千年的藝術成果。

(三) Craven, Roy C. 著《Indian Art》

　　克雷芬（Craven）的《印度藝術》原為《簡明印度藝術史》一書的改版。全書大致依編年方式分十一章描述哈拉帕文化至回教文化間的印度藝術發展，而僅以後記（Epilogue）三頁約略記述現代時期（英國殖民印度之後）的藝術發展。這十一章分別為：第一章，哈拉帕文化（Harappan culture）；第二章，歷史與宗教的起源；第三章，孔雀王朝時代（Mauryan period）；第四章，伽王朝時代（Shunga period）；第五章，安都羅時代（Andhra period）；第六章，貴霜時代（Kushan period）；第七章，笈多與後笈多時代（Gupta and Post-Gupta period）；第八章，南印度的帕拉瓦（Pallavas），裘拉（Cholas）與霍伊薩拉（Hoysalas）；第九章，北印度的中世紀；第十章，伊斯蘭印度：建築與繪畫；第十一章，耆那教繪畫及羅吉普畫派（Rajasthani）、帕哈利畫派（Pahari）。

　　由於克雷芬的這本《印度藝術》於 1997 年的修訂改版裡，添加了一份印度歷史年代簡表（註十四），也由於書中有較多幅（共八幅）各王朝疆域圖，所以，雖為印度藝術史著作，卻可以『實物可徵』的方式見證印度造形藝術美學的發展，乃至印度美學思潮與政治、疆域、國族感等之間的關係與歷時性的輪廓。

四、文獻回顧綜論：研究對象的特殊性

　　印度的藝術發展或印度的美學發展到底有什麼特殊性呢？我們從空間軸與時間軸分別簡單的審視看看。

　　就空間軸來看，印度次大陸位處亞熱帶到熱帶之間，北面有喜馬拉雅山及興都庫什等山脈與亞洲大陸隔絕，西臨孟加拉灣，東臨阿拉伯灣，南臨印度海，長時間形成與其它文化隔絕的狀態，地理條件上，雖然整個印度次大陸又因交通的阻隔（如沙漠、高山、高地）可分成眾多的歷史發展區塊，但整體氣候分成六季（春季、旱季、雨季、秋季、霜季、冬季）以及旱季乾熱雨季濕熱的瞬間變換，確實也與一般四季分明的國度，更容易讓人們進入冥思（昏睡），乃至以宗教培養戰勝自然的信念或以宗教培養與自然和平相處的信念。

　　就時間軸來看，印度做為文明古國並對中國與東南亞具深刻的影響，可惜這種影響似乎停留在古印度（八世紀前對於中國、十三世紀前對於東南亞或十七世紀前對於歐洲帝國主義者），且是神秘的古印度。就算十九世紀的歐洲印度研究學者，假設性地虛構了一種『雅利安語』的語言祖先，並認定推論印度文明就是雅利安人入侵印度後所創造出來的，但是這種雅利安萬世一系的神話（註十五）基本上也改變不了印度文明衰退的神秘色彩。大部分對印度文化特色的描述都是濃烈的宗教性、難以變革的種姓制度與『印度人相信因果輪迴業報』等等。

　　總之，印度文化的理解要從『雅利安人』開始，要從神秘的宗教開始。但大部分的歐洲人對印度的研究，通常也停格在『雅利安人（吠陀文化）』與『神秘宗教』上。

3-2 設計美學方法論與研究方法的調整

一、系列研究之方法論回顧

　　本研究為進行中國文化、日本文化、西洋文化下，設計美學的系列研究，對前期的設計美學研究方法論簡要回顧於下：

(一) 楊裕富 2007 < 從傳統工藝發展示論我國設計美學的形成 >

　　在這篇論文的方法論部分，第一方面，首先質疑我國傳統藝術史寫作上的缺失，較難以推論的方式描述分析藝術品本身。再次藉由蘇立文（M,Sullivan）的《中國藝術史》、高木森的《中國繪畫思想史》等書的寫著作方式，找出較具說服力的藝術史推理方法，並簡稱為類比思維因果推理法（思想因，形式果或思想因，作品果）。

　　第二方面，有感於我國美學相關文獻，仍多停留於形而上美學的心性品味論，若直接以形而上的『道』來分析描述形而下的『器（藝術品）』，那麼對藝術品、設計的美感形式法則的整理，似乎容易流入『虛無飄渺』的法則。所以，在這形而上與形而下的層次之間的推論，加上『制度』這個層次作為中介。

　　最後，就建構出兩段式的設計美學整理方法。第一段，先梳理文化社經制度與美學論述（也就是強調制度與思潮）之間的關係，這一階段本研究希望以『美感取向（aesthetics orientation）』為歸結；第二段再梳理美學論述與設計作品的形式法則（也就是強調思潮與器物）之間的關係，這設計作品的形式法則分析包括器物的型制與器物的裝飾（乃至於圖紋裝飾與型制之間的配合），而非單純的畫面形式分析或畫面構圖分析，這一階段本研究希望以『美感操作（aesthetics operation）』為歸結。這樣一來，以更多的『因』（文化，制度）來詮釋『果』（器物形式），似乎也更符合因果推理的說服力與『術』之應用的普遍性。

(二) 楊裕富 2007 < 日本設計美學的形成（一）、（二）>

　　在這篇論文的方法論部分，第一方面，首先以設計美學是否為『客觀分析』這樣的議題，論證出設計美學探討時兼顧『意識形態』的重要性，也論證出以文化相對論來看待不同文化體裡美的範疇理應不同。

第二方面，藉由豪威爾（Howells,R）的《視覺文化》、塔夫理（Tafuri,M）的《建築理論與歷史》、米諾（Minor, V. H.）的《藝術史的歷史》等相關著作的分析，來梳理不同派別的藝術史寫作立場間的論辯方式，同時也藉此理解『意識形態』分析藝術品與美感的可能性與方法。

第三方面，對『美感取向（aesthetics orientation）』及『美感操作（aesthetics operation）』這兩個重要的概念，再度進行研究上的操作性定義。

最後，補充調整了設計美學的研究方法為：『首先，美的形式向度探討與美的本質向度、美的意涵向度均有難以割捨關係，但是透過後結構主義歷史學的分析，往往可以將這種難以割捨關係逐漸『現形』，而有利於進一步的整理美感操作的要素。其次，整理美感操作的要素，重點不在於運用歸納法，而是運用因果推理的詮釋法加藝術品實物舉證法。更精確的說應該是類比演繹思維方式下的因果推理法。我們在推理過程中只要強調多因，在舉證過程中只要強調多例（普遍例），大致上就可以使論述更具說服力與應用性。再次，歷史分期上主要以思想與制度結合的考量來分期，所以，本論文採取兩段式的整理。第一段先梳理文化社經制度與美學論述（也就是強調制度與思潮）之間的關係，這一階段本研究希望以『美感取向（aesthetics orientation）』為歸結；第二段再梳理美學論述與設計作品的形式法則（也就是強調思潮與藝術品、器物）之間的關係，這設計作品的形式法則分析包括器物的型制與器物的裝飾，而非單純的畫面形式分析或畫面構圖分析，這一階段本研究希望以『美感操作（aesthetics operation）』為歸結。這樣一來，以更多的『因』（文化，制度）來詮釋『果』（藝術品的形式特徵、器物的形式特徵），似乎也更符合因果推理的說服力與『術』之應用的普遍性。』

(三) 楊裕富 2008 < 西方建築美學研究（一）、（二）、（三）>

由於在這些篇論文主要探討西方建築美學，所以在研究方法論部分，既要兼顧設計美學（造形美學），同時又要針對造形美學之下的分殊美學：建築美學。但在初步的文獻回顧時即發現：『整個西方藝術史的寫作，從文藝復興開始一直到二十世紀初，基本上建築史與藝術史是分不開的，西方建築史不但是西方藝術史中的最主要成分，設計美學或造形藝術創作規則的論述，最主要也是保留在《建築書》（建築理論）這類的文獻之中。』於是，這一篇研究就大膽的放在《建築書》的寫作傳統與當代藝術史寫作傳統這兩個軸線上，進行設計美學研究方法論的深化。也就是說，在既有的設計美學研究方法論的框架上，這篇論文的方法論部分深入提問並論證了幾個設計美學方法論的細微議題如下：

1. 建築美學、建築理論、建築史寫作這三個領域在十九世紀以前的西方文化裡是區分不開的，甚至於這三個領域與藝術史寫作也是區分不開的。

2. 美學這個領域在亞理斯多德的《詩學》一書中，幾乎與『創作學』同義，所以就建築美學的內容提問時（也就是說問問看建築美學『該』有哪些內容？）如果『建築美學』寫成『建築創作學』或建築理論，不但合情合理，也符合西方最古老的美學著作：亞理斯多德《詩學》取名的用意。

3. 更明確的闡述了文化相對論的研究立場，是符合歷史研究、美學研究、藝術史研究的較佳立場，這樣的研究立場才足以排除『現代主義』裡『唯西方中心論』與『科學主義』等對人文學科研究的不適當的干擾。

4. 更仔細的檢證『意識形態』分析在藝術史研究上運用的可能性（註十六）

最後，補充調整了建築美學（設計美學）的研究方法為：『長期研究美學所提出來的文化相對論、美感取向作為提煉美感法則的中介性概念、美學的本質、形式、意涵三向度與類比思維方式的因果推理法等研究方法，是可以吻合西方藝術史研究上方法論的嚴格要求。另外，在本次文獻中分析中（提問的展開及西方藝術史寫作文脈的整理）對本次研究可以更精確的放在恰當的文脈中理解西方建築美學，也是一次重要的方法論上的澄清與整理。美感取向作為提煉美感法則的中介性概念，指引出本研究的兩階段論證，第一階段，由西方文化的形成來推論西方各時期的審美取向；第二階段由西方藝術、工藝、建築的發展以及建築書的傳統，透過前一階段各個時期的審美取向的指引，來論證西方各個時期的審美條目（形式美法則）。』

二、本研究方法調整

（一）研究方法

本研究系列原先設定採取社經制度作為『中介』美學思想（形而上美學）與美感操作（行而下美學）的研究方式。經過系列研究後，體認出以審美取向作為提煉美感法則的中介性概念，是較為實際可行的設計美學研究方法。

換句話說，設計美學研究方法以兩階段論證為宜，第一階段，由印度文化的形成來推論印度各個時期的審美取向（aesthetics orientation）；第二階段由印度建築、雕塑、繪畫、工藝等作品實例風格，透過前一階段各個時期審美取向的指引，來論證印度各個時期的審美條目（design aesthetics）或設計創作法則。

當然，在整理論證審美取向與審美條目的過程時，基於各種文化的特性使然，這種整理、推論、論證，甚至『（審美條目的）命名』，也都還處於『逐漸精確』的過程中，畢竟，本研究是以中文來表達、陳述印度設計美學。在研究上也盡量以學術上較常用的『譯詞』來命名（或指稱）。另外，設計美學的研究對象的特性，在研究時也宜一併把握。

（二）研究對象特性

印度文化、設計美學或藝術具有什麼常見的特性，在研究時宜加注意？在前述的文獻回顧中，本研究整理出幾個原則如下：

1. 印度文化裡濃烈的宗教氣息

幾乎在所有的印度文化遺產中，乃至於大部分的印度藝術史的寫作中，都顯示出印度文化裡濃烈的宗教傾向。甚至於藝術、古蹟是為宗教目的而存在，當然也常常因宗教因素而破壞、改建或忽視，這在美學與美感分析時顯然與世俗的藝術品或生活的藝術品這樣的概念是不同的。這提醒了研究印度文化、藝術與美學時，理解印度宗教是個前提。或是說，缺乏這個前提的認識，在研究印度美學時，會增加很多誤解與困難。另一方面，黑格爾在《美學》一書中將東方藝術（主要指印度藝術）定位於象徵型藝術。我們姑且不論黑格爾這樣對印度藝術的定位是否恰當，但是很明顯的這種觀點影響了大部分西方藝術史家對印度藝術的描述，乃至於圖像學這類細緻的藝術史分科，在以印度或東南亞為研究對象的領域上成為藝術史的顯學之一。本研究認為這種現象明示或暗示了以印度藝術為研究對象時，美學的意涵向度的探討應與美學的本質向度或美學的形式向度的探討，等量齊觀。

2. 印度文化發展的假設性前提

大部分的印度史寫作對西元三百年前的印度通常都交代不清楚，乃至於透過大膽的假設之後才逐步『澄清』印度的史前史。而大部分的印度文化史的描述，往往將印度史前史的假設視為當然，進而描繪出印度文化的『道統』：即所謂吠陀前期到吠陀後期，再到婆羅門教，再到印度教的道統承傳的『正統觀』或主流觀。這種正統觀的形成，或許另有歷史因素，不過卻也都暗示了（或明示了）一齣齣『純種白人：雅利安人征服印度原住民是帶來印度文明之光的恩賜』這種『醜陋卻被描述成偉大』的神話。

本研究認為：『如果以西元前三世紀才少量引進文字以作為歷史記載的工具（與物質基礎），西元七、八世紀才較為廣泛地引用文字作為歷史記載的工具』，歷史研究者其實宜將印度史前史往後推到西元前三世紀或西元後七八世紀，才算嚴謹。換句話說，面對印度史前史，研究者應該記取法國史學家福柯（Foucault,M）的教訓，以考古學的態度，而不是以系譜學的態度來重新挖掘歷史真相。

如果，這種歷史研究態度，少有歷史資料來支持，那麼最少，研究者應重新審視所有建構雅利安神話萬世一系假設的真實性。

3. 印度文化中歷史概念與時間概念的特殊性

由於印度文化中，宗教文化較為顯著，而三世輪迴乃至多世輪迴之說早於西元前三世紀即已萌芽，而印度文化裡文字記史的年代又晚（相對於四大文明古國），以致神話、史詩時期極長，造就了印度文化裡

歷史記載的不精確性，或是說在印度文化裡，『歷史概念』與『時間概念』是與其它文化並不相同的，這也是印度文化裡，特別是史詩、戲劇、舞蹈乃至一般造形藝術上的獨特性。

(三) 歷史分期

由於印度文化中早期的藝術品目前出土極少，印度文化發展過程源於印度河流域，興盛於恒河流域，然後逐步向南擴散於中南印度。印度大部分的重要政權、宗教的發展大致上也呈現由北向南逐漸擴散的過程，而且印度歷史裡十分之七的時間是眾國分裂，只有十分之三的時間才大部分統一，若依政治斷代來描述美學的發展與藝術的發展，往往只能重點的放在孔雀王朝、前後岌多王朝、蒙兀兒王朝而難以兼顧印度史時間上的整體性。所以，大多數的印度藝術史寫作通常會以宗教為斷代的依據，而這種斷代卻都有重疊的時期。諸如：由吠陀教到婆羅門教，再到佛教時期，再到印度教時期，再到回教時期，再到英國殖民時期。

本研究在印度文化發展（社經背景）與傳統審美取向（美學論述）的研究上，也依此宗教發展的消長或興替為印度歷史分期的原則，而劃分為：前吠陀時期、婆羅門時期（後吠陀時期至沙門時期）、孔雀王朝到貴霜王朝時期、笈多王朝到朱羅王朝時期、奴隸王朝到蒙兀兒王朝時期、東印度公司到英屬印度時期。但在印度藝術發展與設計美學條目的形成上，仍然採取同樣的分期，有兩項調整，第一項調整，鑑於藝術品出土過少，而將吠陀文化時期到沙門文化時期全部並為一個時期。第二項調整，在笈多王朝到朱羅王朝時期則兼具南北印度的差異性，以岌多王朝來代表中北印度，而以朱羅王朝來代表南印度。

三、歷史分期論與歷史成因論

歷史研究雖然強調證據與客觀與連續性，但是人類的歷史現實卻未必如此，甚至於反其道而行，人類族群部落之間地盤爭奪過後杜撰證據來維護所謂的連續性與所謂的正統。我們俗話裡所稱的『成王敗寇』或『槍桿子出政權』乃至於德國哲學家尼采所寫的《道德系譜學》、法國哲學家福柯所寫的《知識考古學》等不是都在默默的控訴歷史研究與歷史寫作的『為政權服務、為寇仇舔腳』嗎？差別只在於福柯採用了較為斯文、迂迴而模糊的論證來嘲弄德國的藍克實證史學派，來嘲笑掌權者的心虛，來控訴這被內在殖民的假主體與意識形態！不是嗎？

西方史學派別裡法國年鑑學派的興起，加上結構主義到後結構主義的遞變，表面上好像歷史分期論突然挨了一記悶棍，朝代史好像突然成了惡魔的代言人，編年史好像突然成為躺著的屍體。一時之間歷史成因論成為歷史研究上必然的知識裝備與出席證。最明顯的例子就是 Craven, Roy C. 所著的《印度藝術史》，在暢銷多年後改版為《印度藝術》，內容上卻還是以分期方式呈現，只是在前言裡交代新版已盡量採納最新的印度考古挖掘成果，同時在論證歷史連續性時，在描述某種風格的影響時，盡量不要斷言風格的滅絕或影響的突然消失。

藝術史與設計史的寫作往往比思想史的寫作更難擺脫分期史與編年史的糾纏，藝術品，工藝品的『真跡』與『仿造』的辨認，乃至年代的辨認，往往是戳破神話的利器，也是顛覆『均質正統』的疆界，也是紀錄權力核心向外擴散時必然遞減的痕跡。人為的地理疆界只是醜陋暴力集團間鞏固佔有權時遺留下的人類橫死所堆積成的變動推拉線罷了。

設計美學史的研究正好橫跨了設計史（物質史）與思想史之間。到底需要多少『歷史分期論』的時間明晰性，又能有多少『歷史成因論』的詮釋自由度，其實再再斟酌於任何歷史寫作中。因為除了虛構的神話以外，歷史寫作不正是在於以（證物）時間的明晰性來換取（證物）詮釋的自由度嗎？

所以，本論文在論證印度文化發展的社經背景與美學論述時，自然應該兼顧歷史發展時的歷時性，同時也要闡釋或詮釋歷史變化上的因果關係。所以，行文呈現上難避分期方式呈現。而正是扣緊時間的明晰性來分析論證，才是放回歷時性文脈，正是以因果關係闡釋或詮釋事件時才是放回共時性文脈。

3-3 印度文化發展的社經背景與美學論述

　　在理解印度文化之前，本文先極為簡單的交代一下這歷時性文脈與共時性文脈的輪廓。歷時性文脈以宗教與政權為描述主要觀點，共時性文脈描述則以現存人種與疆域特性為描述主要觀點。

　　印度文化史中的宗教大致以西元前十四世紀至十世紀由入侵的雅利安游牧民族所奉行的『吠陀教』為語言傳述的起使，通稱前吠陀文化，前吠陀文化只知大略擴散於印度河流域。西元前十世紀至西元前三世紀的七百餘年間，通常分為後吠陀文化（西元前十世紀至西元前六世紀）與沙門文化（西元前六世紀至西元前三世紀），所盛行的宗教主要就是婆羅門教，文化擴散範圍大體上只在北印度，也就是印度河上游與恒河上游。在後吠陀時期尚處於部落階段，而到了沙門時期則形成眾多極小型的城市政權，顯示已絕大部分脫離游牧經濟形態。

　　西元前三世紀於印度最大的帝國之一：孔雀帝國快速形成。（圖一）傳說孔雀王朝的阿育王頗為禮遇婆羅門教、耆那教與佛教，甚至向帝國範圍外極力進行佛教的傳播，加上後繼的貴霜王朝的篤信佛教，而造成佛教在印度鼎盛了六百餘年。

　　西元四世紀岌多王朝興起，（圖二）直至西元十世紀，則由於岌多王朝的傾向於婆羅門教與耆那教，所以一種新瓶裝舊酒的印度教則成了印度主要的宗教。

　　十世紀到十二世紀，回教勢力在北印度建立政權（政教合一），十二世紀印度出現次大陸最大的帝國：蒙兀兒帝國（圖三），直到十六世紀英國勢力進入以前，回教則成為印度最主要的宗教勢力。除了宗教因素之外，印度現存人口裡，『種族』成分的理解，關係到印度文化是否可視為一個整體。

　　印度會被視為一個整體文化，很大的因素在於印度地理環境的相對封閉性與氣侯的近似性，而印度文化會被視為一個多色塊拼盤則在於三個因素，其一，印度西北的興都庫什山隘口成為歷來中亞游牧民族入侵的通道，每一次大規模的入侵都為印度這調色盤增加一個不易調色的色塊；其二，中印度的德干高原，乃至南印度的高山往往形成北印度政權南下統一的交通障礙；其三，在西元前六世紀起就形成根深蒂固的種姓制度（caste）與亞種姓制度，而種姓制度的起源則在於雅利安人入侵後所形成的色姓制度、瓦爾納制度（Varna），一種以膚色為區分的階級制度。

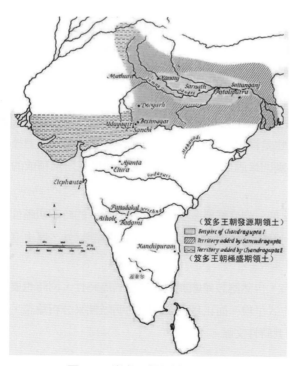

▲圖 3-2　岌多王朝疆域範圍圖

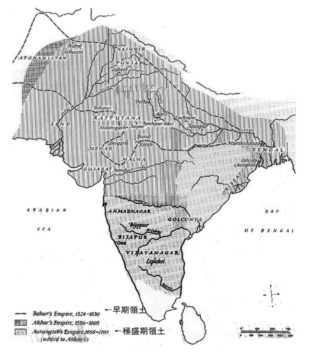

▲圖 3-3　蒙兀兒王朝疆域圖

　　而在印度歷史上所出現過的人種，依時間之先後與人數之多寡排序，大致如下：其一，尼格利陀人（Negrito），與體質上非洲黑人相類似，現今南印度的 Kadars、Irulars、Paniyans，印度安達曼群島的 Onge、Andamanese 等族群都具有尼格利陀人種的特徵。其二，尼格羅人（Negrioid），亦即所謂黃種人大分類下的原始澳大利亞類型人（Proto-Australoid），印度大部分部族屬於這一人種，如：蒙達人、奧朗人、霍人、貢德人等。其三，達羅毗荼人（Dravidians），中等身材，膚色從淺褐色到黑色都有，講印歐語系的中亞人來到後，一部份達羅毗荼人與外來者混合，大部分則被迫遷移到南部印度，成為現今南印度的泰米爾人、太盧固人、卡納達人和馬拉維蘭人。其四，北印度人，也稱雅利安 - 達羅毗荼人。其五，蒙古人（Mongoloid）。即現今的西藏 - 蒙古人、阿薩姆人、孟加拉人、泥克巴人、納伽人等。其六，北歐人（Nordic），又稱印度 - 雅利安人，基本體形式身材高大，頭小，膚色較白，即現今的古吉拉特人、馬拉提人、旁遮普人、拉賈斯坦人等（註十七）。換句話說，印度歷史上，正是這支人數最少，進入最晚的所謂雅利安語的高貴民族開啓了防止膚色混血與種族奴役的殖民文化，也號稱開啓了印度燦爛的文明曙光。

　　不管從歷時性文脈或共時性文脈，來理解印度文化，人們都察覺此極為複雜甚至矛盾的因素，共同形成所謂的印度文化。但在書寫歷史詮釋歷史時，卻又都期望文化或文明能有『連續性』，能符合可理解性（還談不上所謂的理性）的邏輯，好似人類總能在正面因子不斷增加負面因子不斷減少的情狀下，保證人類文明或文化總能健康光明的向前邁進。豈知，人類面對權力的選擇與運用時卻通常不能如此，甚至倒行逆施，卻也在無盡的罪孽上，開出狀似仁慈美麗的花朵。印度的文明發展是如此，印度文明中藝術的發展與審美取向的發展也是如此。

　　以下印度文明與印度文明之審美傾向的形成分析論證，與其說是建立在泛論的印度文化構成因子（factor of formation）上，不如說是詮釋在印度文明的幾個特有背景上。這些特有的背景除了印度的地理環境、種族組成與政權史上的社會經濟狀況外，還包括了高度意識形態的三個『因子』或體系：其一，雅利安神話（註十八）、其二，業報輪迴概念（註十九）、其三，正統的概念（註二十）。

一、前吠陀時期（西元前十世紀之前）

　　雖然就時間上來看，印度的文明起源於西元前二千五百年的哈拉帕文化，但是哈拉帕文化於西元前一千七百年前的突然消失，以及哈拉帕文化的圖像文字至今尚未解讀清楚（且這種圖像文字相關出土文物也過於稀少），所以考古推測上，大致將哈拉帕文化視為爾後與雅利安人長期正面鬥爭的達羅毗荼族（註二十一）為主導民族。哈拉帕文化屬於大城文化，推測應為農工商業發達的文化，但是哈拉帕文化於西元前十七世紀突然消失，所以在西元前十四世紀雅利安人入侵印度時的達羅毗荼人似乎只少部分的繼承了哈拉帕文化，甚至只保留了部分農耕文化而退回奧族人所興盛的採集文化。

　　本研究試圖以文化人類學的角度，而非語言人類學的角度（註二十二）來重塑西元前十四世紀到西元前六世紀的印度社會型態與殖民、移民史（註二十三）。吠陀到奧義書的歷史通常稱為前後吠陀文化，或吠陀前期文化與吠陀後期文化。吠陀前期文化指西元前十四世紀到西元前十世紀，雅利安人征服印度河流域時期。吠陀後期文化指西元前十世紀到西元前六世紀，雅利安人征服恒河流域時期。

　　就既有的吠陀文獻來看，吠陀本集依時間序有《梨俱吠陀》、《沙摩吠陀》、《夜柔吠陀》、《阿達婆吠陀》四種，大致成形於西元前十四世紀到西元前十世紀，正是雅利安人入侵並征服印度河流域的時期。梵書則為所有吠陀本集的詮釋總稱，依每部梵書內容而言，通常有儀規、釋義、終極衍生義（又稱吠檀多，意為吠陀終結）三大部分，大致成形於西元前十世紀到西元前六世紀，正是『新雅利安人』征服恒河流域的時期（註二十四）。每一種吠陀本集都有多家傳本，但是，內容大致相同且篇章也是依時間序而排列，所以《梨俱吠陀》後段的篇章《原人歌》大致可推論為成形於征服印度河流域的後期，通常《原人歌》又被引述為四大種姓制度與婆羅門至上的根據，更可視為當時印度河流域的准當權者，試圖對世界的起源做出泛神論的解釋。

　　《原人歌》的內容為：『原人是千頭、千眼、千足，他在各方面擁抱著大地，站立的地方寬於十指。原人是現在、過去、未來的一切。他是不朽的主宰，由於受（祭祀的）食物的供養，他永垂不朽。⋯⋯⋯原人的四分之一構

成萬有，四分之三是不朽的天界。………從他生出馬和畜生。牛是從他生出的，山羊和野羊也是從他生出的。婆羅門是他的嘴，羅惹尼亞（刹帝利）是他的雙臂，吠舍是他的雙腿，首陀羅是他的腳。………從他的肚臍生出了空界，從他的頭生出了天界，從他的腳生出了地界，從他的耳朵生出了方位，他們就這樣創造了世界』（註二十五）。

　　就已知的梵書來看，梵書的形成時間通常就是婆羅門教萌芽、興起與興盛的時期，而婆羅門（Brahman）據李志夫的考證推論，始於繼承哈拉帕文化的『非雅利安人』，而最先的婆羅門八個家系大部分應是當時處於母系社會且政教合一的達羅毗荼族的統治階級（註二十六）。在不斷地與雅利安人衝突與融合（婚姻）過程後，婆羅門階級不但加入了雅利安人的家族，同時也逐漸地改變母系社會爲政教分離的父系社會。

　　經過上述的引證與推論，我們大致可以從文化人類學的角度，將前後吠陀時期的社會、經濟、宗教狀況描述如下：

　　前吠陀時期（西元前十四世紀至前十世紀）印度河流域的主要民族爲：母系社會且爲採集營生的奧族人、母系社會且爲小農工商營生的達羅毗荼族人、父系社會且爲游牧營生的雅利安人。由於雅利安人擁有較佳的戰馬與武器，所以武裝殖民，也語言殖民了整個印度河上游流域，在雅利安人的征服過程中，大部分的婆羅門家族與雅利安人通婚，也有部份的達羅毗荼族開始南遷，而大部分的奧族與較小部分的達羅毗荼族則退居森林與高地。前吠陀時期印度河流域上的殖民或移民，通常是透過激烈的戰爭，而較具戰鬥能力的達羅毗荼族與雅利安族通婚後，語言逐漸被同化了，母系社會也逐漸轉變爲父系社會，雅利安族則在征服印度河流域後，營生模式逐漸被同化了，但更徹底的營生模式同化則發生於『新』雅利安人（註二十七）征服恒河流域的後吠陀時期。

（一）游耕民族的萬物有靈生殖審美取向

　　在雅利安人入侵印度之前的原住民（或原生民族），由於哈拉帕文明在西元前十七世紀的突然消失，以及雅利安人入侵時對小城鎮的殲滅戰況，所以有理由推測此時的原生民族又退回無文字的游耕部落狀態。這些原生民族在萬物有靈教的薰陶，以及生產力的期盼壓力下，活躍了哈拉帕文明中的繁殖與生殖崇拜，自然而然的也養成了萬物有靈審美取向與生殖審美取向。雖然放在造形藝術而言，這一時期並無明顯的考古遺物可資考證，但哈拉帕文明的遺物以及爾後南印度造形藝術中，所顯示的性力崇拜，母神崇拜，乃至爾後濕婆頭頂的林伽（陽具）造形等等都可間接說明這種萬物有靈審美取向與生殖審美取向在當時的印度河原生民族中是活躍且存在的。

（二）游牧民族的威嚇吟唱審美取向

　　雅利安人做爲口傳歷史裡的第一支入侵印度的游牧民族，其所呈現的吠陀教雖然帶有薩滿教的色彩，但這支游牧民族在逐漸征戰並轉化爲游耕民族的過程中，卻十分重視以神明聽得懂得語言，清晰的頌讚神明。《吠陀本集》雖然口傳十餘世紀，才開始了文字記錄，卻能被視爲可信，很大的因素即在於雅利安民族是一個注重傳頌的『口音民族』或『口語民族』（註二十八）。從《吠陀本集》裡出現最多次的神明爲印陀羅（戰神，也是雷霆之神），以及吠陀教在祭神時先喝蘇摩酒，在開始吟唱頌神。乃至於爾後印陀羅的圖像學解釋裡必備的『金剛杵』配件等等來看，可以理解這支游牧民族的威嚇審美取向與吟唱審美取向。整體的審美取向如此分析下來時，威嚇的審美取向在造形藝術上還容易想像理解，但是吟唱審美取向又是如何想像與理解呢？邱紫華在《東方美學史》中以《蛙氏奧義》的頌神起音結音『唵』以及吠陀教詩歌呈現『韻、眞、知、樂』的追求（註二十九）來說明一種『韻外之致，言有盡而意無窮』的審美取向，所指的就是這種頌神吟唱審美取向吧。

二、婆羅門時期（後吠陀時期至沙門時期）

　　後吠陀時期（西元前十世紀至前六世紀）『新』雅利安人征服恒河流域，只是一種較爲不激烈的森林伐耕（也稱爲火耕）過程，游牧民族已逐漸轉化爲游耕民族，游牧民族的信仰痕跡只剩下『馬祭』（註三十），類似於薩滿教的自然神信仰，也逐漸轉換成更具系統的准一神教信仰：婆羅門教，我們甚至可以說婆羅門教信仰的興盛期，正是達羅毗荼族完成對雅利安族的征服與宗教殖民。此時的社會型態主要爲村落，尚無城市文化，城市文化還要等待下一階段：沙門時期。

前後吠陀時期的宗教轉變是十分劇烈的，前吠陀時期的宗教應該有兩種，一種是採集與游耕民族所引發出崇尚生殖、繁殖的婆羅門教前身：準萬物有靈教；另一種是游獵與游牧民族所引發出崇尚戰爭、太陽、火、酒的吠陀教：準薩滿教。後吠陀時期的宗教則只有一種，是更具冥思與哲思傾向的婆羅門教。

後吠陀時期不但印度河流域的入侵游牧民族以與原生游耕民族已大量融合而成為語言上的『新』雅利安民族。社會型態也介於游耕到定耕轉型狀態，部落與鄉村小城差別不大，雖有馬祭的領土併吞，但似乎領土併吞並非主要目的。就定耕民族而言，社會正在解組，而原生民族與雅利安民族的融合過程中，種姓制度、婆羅門教以及輪迴解脫的思想建構或宗教建構，似乎比領土併吞來得重要得多。後吠陀時期最重要的思潮就是：梵天取代了因陀羅、婆羅門教改寫了吠陀教，而這些重要的思潮的集結就是吠陀終結（吠檀多 Vedanta），就是《奧義書》。

依尚會鵬的分析指出：前吠陀時期最突出的藝術類科就是詩歌藝術，而後吠陀時期教突出的藝術類科已發展出音樂與舞蹈藝術（註三十一）。而依邱紫華針對《奧義書》的分析則指出：後吠陀時期印度美學已初步發展出優美、崇高美、精神美與意境美這四種美的範疇或美的類型（註三十二）。

本研究則認為：在後吠陀時期在不穩定的部落農業社會，轉化成較穩定的小農社會階段，模糊的領域性王權（在移動式部落轉化為定居式部落時的世俗權力系統）與寬鬆的一神教教權（婆羅門教在當時為較為統一教義的超自然權力系統），正分別滋養著現實生活的審美取向與靈修超自然的審美取向。而這些審美取向的分析與闡釋，不可避免的是指向不到十分之一、二人口的貴族階級吧，因為婆羅門教不但加強了『種姓制度』，更直接指出只有接受婆羅門教育的前三類種姓的人才是『再生族』，而人數最多的第四種性與未列入種姓的『不可接觸者』是不准讀或聽吠陀，也不可參加宗教儀式（否則就會玷污聖典），這些大多數的居民生為『一生族』，由於沒有靈魂，所以也就無所謂加入輪迴或前世今生了，從這個角度來看，後吠陀時期只是比前吠陀時期的『奴隸主社會』較為穩定些，可稱為『準奴隸主社會』吧。我們稍微闡述一下這準奴隸主社會的現實生活的審美取向與靈修超自然的審美取向。

西元前六世紀到西元前三世紀，印度的社會型態在種姓制度與新的農業制度：定耕或精耕的支持下，印度河流域與恒河流域基本上進入小城市與小王國紛立的年代，印度的文化也經歷了裡思想史上的輝煌的年代，不但印度宗教紛生並立，印度的哲學門派也『僅此一期間』的開花結果，由於這個時期師徒口授『知識』極為活躍，而這種師徒口授知識的無形組織被稱為『沙門』，所以這個時期又稱為沙門時期或沙門文化時期。

就宗教思想而言，吠陀文化的前半段裡所謂的《吠陀本集》其義就是：知識本集、明白本集、智慧本集。吠陀文化的後半段所謂的《梵書》也可別稱為《吠檀多》，其義就是吠陀終結，也就是：究竟的知識、知識的終結、（人類）所明的終結。

但是宗教知識已經究竟了嗎？顯然，在婆羅門權威逐漸鬆解的狀況下，宗教知識就在這個時期開出了耆那教與佛教這兩朵美麗的花朵，而婆羅門教在這一階段也出現了更精緻的六派哲學：數論派（Samkya）、瑜珈派（Yoga）、勝論派（Vaisesika）、正理派（Nyaya）、彌曼差派（Mimamsa）與吠檀多派（Vedanta）。就一般知識而言，則有佛教史裡所傳述的六師外道與順世外道（Lokayata）八大哲學派別（註三十三），只可惜這階段的印度文化尚屬無文字記載階段，所以除了婆羅門的六大哲學派別與乾尼子、釋伽摩尼所發展的哲學爾後成為宗教而被口傳歷史較詳盡的『記載』外，其它六個哲學派別，雖然可能豐富精彩，但也只都支離破碎地出現在其它宗教的口傳歷史中。

印度文化史裡這種『口傳歷史』的特性，雖然在這一時期開拓了印度思想史上最燦爛的一頁，但也決定了爾後印度文化裡婆羅門教的『正統』地位，乃至印度文化裡宗教獨盛，文化保守的特性。這婆羅門教在印度文化中取得『正統』地位則表明沙門時期印度文化的歷史共業就是：『業報理論』、『靈魂輪迴理論』與『現世解脫理論』（註三十四）。這些特點不但支持了印度社會的穩定性與保守性，也支持了印度種姓制度，更潛意識中支持了爾後印度知識份子的生活態度與生活模式。這所謂的知識份子基本上就是婆羅門階級與極少部分的第二種性、第三種性（所謂的再生族）；這生活態度或知識態度就是：人生目的在追求法、利、愛欲與解脫四大目標；這生活模式就是：配合人生目的，一生的志業中要度過梵學期、居家期、林棲期、遁世期，其中前兩期是世俗生活，後兩期宗教解脫生活。

這樣的『正統觀』加上『口傳歷史觀』造成爾後印度知識的分類以法論、利論、愛欲論、解脫論為主，其中解脫論就是宗教經典。另一方面雖然文字使用可能早在西元前二、三世紀，但以文字來編纂經典以利流傳卻晚至西元

二、三世紀，而且以文字來編經典也掌握在知識份子：婆羅門階級手上。如此一來，非婆羅門的知識極可能被忽略或被扭曲，這也更加造成爾後印度文化的保守傾向、宗教傾向、口傳傾向（所謂的密教或不足為外人道）與『正統觀』的根深蒂固了。

　　印度的兩大史詩《摩柯婆羅多》與《羅摩衍納》在沙門時期就逐漸興起，但印度史詩的特點就在於『口傳歷史』的不斷寫作，我們只能較確定的考證說兩大史詩成熟於西元後四、五世紀或西元後七、八世紀，但並不能確定兩大史詩就是沙門時期的史詩文本。雖然邱紫華從印度兩大史詩歸納出三大美學特點，頗為值得當作沙門時期的審美取向，但本研究則認為印度兩大史詩所反映出的美學思潮應該是爾後印度教的審美觀。沙門時期的美學思潮基本上是一塊『空白』，審美取向的發展，最多只是後吠陀時期審美取向的精緻化而已。

(一) 現實生活的審美取向

　　現實生活的審美取向，重視『感官』所能理解與欣賞的藝術表現。所以，就發展出優美（beauty）與崇高美（sublime）的範疇。優美在印度早期文化裡，又稱為柔美，情慾之美，妙齡少女之美；崇高美在印度早期文化裡，又稱為陽剛之美，創造力（指神的創造力）之美，強大英雄之美。只是這些美的範疇或描述多半只停留於詩歌之中，特別是對各種神的讚美詞中。

(二) 靈修超自然的審美取向

　　靈修超自然的審美取向，重視靈修領悟與超自然的神會，然而因為婆羅門教為了要改變早期吠陀教裡的如真似幻（註三十五），特別是祭神時的飲用蘇摩所引起的蘇麻晃神狀態，同時要建構一種真知的神明：梵天，所以特別強調『真』與『幻』的區別，這種真與幻的區別，透過逐漸精緻的（靈魂）輪迴說、種姓說、業力說的加持，甚至延續到爾後的佛教、耆那教乃至於哲學的思辨之中。最為特別且持久的印度文化理解是：『感官』所知為虛幻，現世榮華為虛幻。既然這些都是虛幻，那麼又如何來美『感』可言呢？所以，所謂靈修超自然的審美取向就逐漸發展出不見得以視覺感官為依歸的『精神美』與『境界美』出來。精神美指個體的靈性美，內心世界的纖塵無染的心境之美；境界美指『梵』的絕對美的境界，而靈修之目的在於發現本有的『梵我合一』，任何能夠促成這種靈修目的的媒介，都是表達這種境界美。當然，此階段的精神美與境界美也都處於初步發展階段，只不過卻引發而後極具印度特性的『美的範疇』或『美的類性』，因為而後印度宗教文化的發展會有更多的說詞，更精緻的教義，更綿密紛多的神話來支持這靈修超自然的審美取向的發展。

三、孔雀王朝到貴霜王朝：北印度與佛教化時代（BC317—西元四世紀）

　　西元前三百一十七年到西元四世紀的六百餘年間，北印度出現幾次短暫的強盛帝國，沙門時期所孕育出來的耆老哲學與佛學不但宗教化，且在先出現的城市文明中與婆羅門教並駕齊驅，佛教尤其受到此一期間除了異加王朝外，大部分當政者的獎勵與扶持。大體而言這一階段出現的政權包括了：孔雀帝國（Mauryan empire BC322-BC185，曾佔有大部分的印度）、異加王朝（Shunga dynasty BC185-BC73 疆域包括恒河流域）、安都羅王朝（Andhra kingdom BC50-AD320 疆域包括德干高原）、貴霜帝國（Kushhan empire BC50-AD320 疆域包括恒河上游、印度河上游及連接的中亞地區）。

　　孔雀王朝建於西元前 317 年，時間上相當於西方歷史的希臘化時期及中國歷史的春秋戰國時代末期。雖然孔雀王朝統治了當今印度五分之四的領土，號稱印度史上的三大帝國之一，但是孔雀王朝的軍事建制與權力建制（政治制度）基本上是比當時的西方文明及中國文明來得鬆散得多。整個孔雀王朝存活了一百八十三年，但保存下來的『銘文』卻寥寥無幾，既無文字政治史的記載，也無所謂經典知識的承傳，就連疑似孔雀王朝開國宰相的重要著作：《考底利耶政事論》（Kautiliyam Artha-sastram）也都被認定是在西元三世紀左右由婆羅門學者編纂而成，但其中有哪些是考底利耶所說，哪些又是後來的『政治家』所添加或婆羅門學者所添加，其實是很難分辨的。不過大體而言孔雀王朝期間卻也是許多重要經典『逐漸成形』的期間，諸如：《考底利耶政事論》、《帕尼尼文法

（古典梵文文法）》、《兩大史詩》（特別是《摩柯婆羅多》裡的《薄伽梵歌》）以及諸多佛陀的口傳經典與佛陀神話《本生經》等。

　　這種『口傳歷史』的不確定性，也發生在孔雀王朝所極力扶持的佛教發展上，不但造成佛教的部派叢生，更造成佛教的重要經典往往是在外傳出印度後，才有文字記錄的歷史現象。我們說孔雀王朝到貴霜王朝是北印度的佛教化昌盛年代，憑的並非印度的文字歷史資料，而是佛教外傳後其它文化裡的文字歷史資料，以及印度領域裡眾多的佛教藝術品。

　　貴霜王朝建於西元前五十年，並於西元六十年前後入侵西北印度，於西元二世紀初征服了恒河流域，統治了古印度的精華地區近百餘年，西元三世紀中期帝國分裂爲諸小王國，並逐漸縮小疆域於健陀羅和克什米爾地區，亡於四世紀初。由於貴霜王朝是第一個入侵印度又被逐出印度的王朝，所以印度歷史裡喜歡稱這個政權爲『王朝』與『健陀羅』，而不喜歡稱他的正式名稱：中亞游牧月氏民族的貴霜帝國。不過貴霜帝國對印度的貢獻並不亞於孔雀帝國，特別是在除了『密教』以外的『佛教北傳』與早期佛像藝術風格的確立上，位處中亞交通要衝的貴霜帝國確實在印度藝術史上佔有關鍵性的地位。貴霜帝國時期雖然還是處於『口傳歷史』的年代，不過貴霜帝國在石刻佛像（獨立刻而非鑿山刻）、銅鑄佛像、發行帝國金幣（上有文字）上的遺物留存卻比孔雀帝國來的多得多。

　　整體而言，貴霜帝國稱霸的三百餘年間，也是許多重要印度經典『逐漸成形』的期間，諸如：（有關佛陀生平事蹟的）《佛所行讚》、《美南陀傳》、（大乘佛教重要理論家龍樹（Nagarjuna）『著作』）《中論頌》、《大智度論》、（佛教經典）《般若經》、《法華經》、《嚴華經》、（古印度極重要的法典）《摩奴法論》、《摩奴法經》、（古印度最早也最重要的藝術論）《舞論》，以及眾所周知的印度兩大史詩：《摩柯婆羅多》、《羅摩衍那》。

　　孔雀王朝不但是印度文化裡的第一個帝國，從孔雀王朝到貴霜王朝的六、七百年間也是印度文化乃至社會型態、政治型態、經濟型態的成形期，古印度也從這個時期開始對外交通與發揮影響力（主要是亞洲）。所以，本研究在初步澄清並分析兩個具有重要觀點（雅利安神話的形成過程與印度歷史共業的形成過程）後，再進入此『佛教盛期』文化所孕育出來的『雙昧審美取向』、『象徵寫實並存審美取向』、『象徵系統』、『程式化審美取向』等析證，如後。

(一) 質樸的『雙昧』審美取向

　　雙昧就是二元性或對立二元並存性，雙昧審美取向就是美醜並存、善惡並存、喜怒並存，甚至於靈肉並存、感官美與精神美並存的審美取向。這種雙昧審美取向由於是以婆羅門教教義爲領導，並結合了沙門時期婆羅門教派中的數論派與瑜珈派的教義，而這個階段『印度教』還在成長過程中，所以稱爲質樸的雙昧審美取向。如果我們將沙門時期的梵天信仰視爲婆羅門教的神階系統初階話，沙門時期婆羅門教才大致的將主神梵天、次神毘斯奴、次神濕婆的宗教哲理建構完成，到了佛教盛期才初步發展出這主神與次神的『三位一體』（註三十六），同時也藉由印度兩大史詩，一方面建構印度民族的混沌歷史，另一方面建構印度教的神階系統，這又以多世說的濕婆神來大量收編印度原住民的地方神址於印度教中。這收編印度原住民神址的神話，最主要的就是印度兩大史詩。

　　邱紫華在《東方美學史》的印度兩大史詩章節裡，就將此印度兩大史詩分析論證出『雙昧』的審美範疇，並將這雙昧審美範疇與『達摩（正法）』思維結合，最後歸結印度兩大史詩審美判斷的兩個面向爲：『其一，史詩顯現出人體美醜的判斷標準。………凡是符合人體的自然正常規律或合人體目的性，諸如：人體的性別特徵、符合形式美規律的比例、適度、恰當等的就是美，反之則是醜。其二，史詩特別珍視自然人性和天然的情感。史詩中對人和動物的正常情慾給予特別的肯定和高度的讚美，把人和動物的性慾放在十分神聖的地位，……』（註三十七）。印度宗教（特別是對信眾）與印度美學與藝術，之所以同時容許苦行節慾式靈修生活與讚美性慾的藝術表現，正是因爲印度哲學和達摩思想中的二元因素（雙昧）所致，雙昧的審美取向，才使靈修的神性與自然的人性達到高度的融合與統一。

(二) 象徵與寫實並存的審美取向

象徵的審美取向指以造形簡化的象徵物來表達另一個意義極深的對象，也指在造形上突出某些造形元素的比例以強調該造形元素是具有較高意義表現手法。寫實的審美取向指強調尺寸精準，如實的將造形表達出來。表現得越像真實物（逼真）就是越美。

通常象徵的審美取向與寫實的審美取向是互不相干的兩種審美取向，或是說造形藝術品的兩種不同的風格，並無所謂並存不並存的問題。就如邱紫華在分析成熟時期的佛教雕像藝術的美學特徵時，所指出的：『從象徵走向寫實，從寫實走向意象』（註三十八）。這表示佛像的風格或審美取向是一個與時並進的漸變過程，所以就會有象徵與寫實並存的可能性與必然性。但是這種風格漸變的詮釋，通常並不強調漸變的並存，而是強調式樣（風格）典範的事出有理、強調固定風格的成熟。所以，在舉例上就會各於典範（風格固定）時期舉例，而將安都羅王朝（西元前二世紀到西元一世紀時）的桑奇佛陀翠堵婆（佛塔）當作象徵審美取向的典範，將健陀羅藝術（西元一世紀到四世紀）當作寫實審美取向的典範，將健陀羅後期乃至岌多王朝時期（西元四世紀到八世紀）的佛像雕刻當作意象審美取向的典範。

這樣的分析詮釋當然也有一定道理，只是仍有兩點不夠圓滿：其一，這些例證事實上也指出了印度文化裡的南北差異，換句話說北印度偏向寫實審美取向，南印度偏向象徵與意象並存的審美取向。其二，無法解釋孔雀王朝裡雕像審美取向的從寫實走向象徵的事實，當然也就無法解釋印度雕像風格演變上的『錯亂』（註三十九）。

本研究認為最好的描述就是：象徵與寫實並存的審美取向，同時這走向上由北印度的實寫走向南印度的象徵，或從南印度的象徵走向北印度的寫實。而就地域分佈而論時，風流所及並存就是常態，如同語言語系也是地域軸的漸變過程一般。

(三) 象徵體系化審美取向：象徵審美取向中的象徵體系化

如果只就佛教與印度教的造形藝術發展來看，佛教的造像藝術其實是發展得非常緩慢，甚至於在印度文化裡佛學的宗教化過程也是非常的緩慢。我們可以說在佛陀過世後百餘年才形成教團（已具初步的宗教形式），佛教形成教團後約兩百餘年後的孔雀王朝盛期，才第一次大規模的集結（口述歷史裡所謂經典的編纂）。甚至於一直到了佛教在印度式微後，佛教的神祇系統（三世佛、佛陀、菩薩、護法、高僧）才出現。

據說佛陀曾告誡弟子與修行者不可崇拜偶像，也不可持咒，所以，最早的佛像只會出現在非印度民族的貴霜王朝的健陀羅地區，然後才由健陀羅地區傳到貴霜王朝在恒河上游的新核心茉菟羅（Mathura）地區，然後才繼續南傳整個印度。換句話說，在孔雀王朝時期基本上尚未出現佛像藝術，也未出現佛教的神祇系統。那麼到底如何推廣與紀念佛事呢？或到底如何證明是宣揚佛教而不是宣揚其它的宗教呢？

依佛教史的說法，紀念佛事或紀念釋迦摩尼從釋迦摩尼的『遺跡』開始，這遺跡就是許許多多的遺骨（所謂佛舍利子）、佛陀講學場所、與佛事佛法的象徵物。這就是第一階段的象徵審美取向中的象徵系統。佛教接受了佛像雕刻藝術以及神階系統後（註四十），神祇事蹟裡的配件就組成成了象徵物。這就是第二階段的象徵審美取向裡的象徵系統。這第二階段的象徵系統是與印度教神像的象徵系統同步發展的。第三階段的象徵系統則是『規定』佛像的表情、手勢（手印）、盤姿、立姿等等，這應該與《舞論》的出現有雷同的背景。這第三階段的象徵系統又可稱為程式化的審美取向或意象化的審美取向。

(四) 程式化的審美取向或意象化的審美取向。

程式化的審美取向指藝術品表達程式化了，或是說式樣的典範已經出現，典範的規則訂定就是程式化。意象化的審美取向指：『宗教熱情下意象的造像便逐漸替代了寫實的表現，佛像不止將傳說中佛陀的三十二種相、八十種好都盡力在肉體造形上表現出來，以使佛陀雕像形成特定的理想化、程式化模式』（註四十一）。當然不止佛像藝術如此，其它相關的藝術也有這種取向，《舞論》就是最好的例子，只是佛像或印度教神像雕刻藝術裡，更會誇大某些性質而更脫離寫實罷了。

四、笈多王朝到朱羅王朝：中南印度與印度教化時代（西元四～十二世紀）

西元四世紀到十二世紀的八百餘年間，一般都認為是印度教極盛的時代，特別是西元七世紀後，印度教的經典與新神話大致也打造完成，所以西方的歷史學者通常又將西元七世紀視為印度古典時期的開端。

但就『帝國統一』的觀點來看，這六百餘年間其實是個亂世，不但最大的王朝其疆域相形縮小，王朝的極盛期也通常維持得很短，王朝外小國林立，甚至有回復部落制的傾向，雖然正是這個時期印度才逐漸脫離『口傳歷史』的階段，或才剛剛脫離『神話、史詩、歷史三者不分』的階段，但是『政治史』的紀錄，較諸其它文明古國而言，卻仍然十分混亂。

大體而言，這個期間出現的較大政權，依時間序有：前笈多王朝（Gupta AD320-480 疆域為整個恒河流域及德干高原北緣至印度河出海口以東）、後笈多王朝（post Gupta AD606-647 疆域為整個恒河流域）、查魯奇亞王國（Chalukya AD543-753 疆域為德干高原西部）、帕拉瓦政權（Pallava power AD550-750 疆域東南印度戈達瓦理河流域）、羅濕楚羅庫陀王國（Rastrakuta AD725-774 疆域德干高原西部）、帕拉與信納政權（Pala and Sena AD700-1200 疆域恒河出海口三角洲）、奧里薩地區（Orissa 緊鄰帕拉政權南方，由於造形風格剛好為北印度風格與南印度風格的過渡地區，具有藝術史特殊地位，時間約與帕拉政權雷同）、朱羅王朝（Chola AD907-1270 疆域南印度東海岸地區）、霍伊薩拉王朝（Hoysala AD1006-1346 疆域南印度西部），以及數不盡的短暫的地方政權等等。其中較具文化史意義的政權只有前後笈多王朝（代表北印度）及朱羅王朝（代表南印度）而已。

笈多王朝興起於西元 320 年北印度諸小國中的摩揭陀國奪取華氏城為都，快速地在恒河流域東、中部建立了笈多王朝，在第三代君主旃陀羅笈多二世（超日王 AD380-413）時國勢鼎盛，除了印度河中上游流域與南印度外，幾乎統一了全印度。笈多王朝造船技術猛進，海運發達，不但建立了所謂海上絲路，對外勢力也擴大到馬來半島、蘇門達臘、爪哇等地的印度人僑居地，印度商人透過海上絲路到廣州進行貿易。大約西元五世紀中，匈奴人入侵北印度，笈多王朝遂逐漸衰落，各地方勢力紛紛獨立，亡於西元五世紀末。

笈多王朝的政治社會型態已脫離阿育王朝時的『帝國部落混合制』（註四十二），而進入『封建行政聯姻外藩制』（註四十三）。也脫離了阿育王朝的惜字如金，進入文字記錄歷史的新階段，農工商業頗為發達，城市經濟也達到了新階段。同時雖然笈多王朝是明顯的信奉印度教（特別是信奉蘇利亞日神），但對各宗教實施寬容政策，扶持學術文化，重用婆羅門學者，所以，在這些條件下不但促成印度教的全面復興，有諸多舊的經典從此定型，更有諸多新經典（著作）出現。

由於笈多王朝在文字（古典梵文）上的大量使用，所以，沙門時期婆羅門教的六派哲學也在笈多王朝時期定型（正式文字編纂，而非口傳歷史的集結背誦編纂），印度兩大史詩通常也推定在這一時期定型，新的印度史詩《往世書》（Purana，也譯為古事記）也開始出發，不過還帶有『口傳歷史』的遺跡，據說是由廣博仙人（Vyasa）所著，廣博仙人從三、四世記一直寫往世書寫到十世紀左右才完成，所以廣博仙人顯然是許多婆輪羅學者『托古改制』的創作。現存往世書共十八部，即：『《梵往世書》、《蓮花往世書》、《毘斯奴往世書》、《濕婆往世書》、《博茄梵往世書》、《那羅陀往世書》、《摩根德耶往世書》、《火神往世書》、《未來往世書》、《梵轉往世書》、《林伽往世書》、《野豬往世書》、《室健陀往世書》、《侏儒往世書》、《龜往世書》、《大鵬往世書》、《梵卵往世書》』（註四十四）。這些新舊宗教哲學與新舊史詩神話，共同鋪平了印度教在印度興盛的道路。在這個時期婆羅門種姓已不只是宗教專屬種姓，更成功的轉型為世襲的知識份子，沙門時期的婆羅門六派哲學雖然在這個時期趨於成熟，但六派哲學中除了吠檀多派還有繼續發展以外，其它五派早已了無新意，印度哲學發展的時鐘停頓在西元四、五世紀，任由宗教（哲學）繼續推動著印度文化的花朵盛開，而宗教是只需要神話而不需要哲學的。吠檀多派在遇到新哲人喬荼波陀（Gaudapada，約 640--690）與商羯羅（Sankara，約 700-750）後才有新的詮釋而形成吠檀多不二論派，不過那已是後笈多王朝時期與快進入朱羅王朝時期的事了。

後笈多王朝興起於西元六零六年衰退於西元六四八年，幾乎只有一代君主的期間短暫的統一了北印度的恒河流域，這一代君主就是戒日王，戒日王與笈多王朝並血緣關係，只是宗教信仰雷同，所以自稱為笈多王朝，史稱後笈多王朝。雖然後笈多王朝只有短短的四十二年統一了北印度，但後笈多王朝崩潰後整個北印度長期處於小國林立的

狀況，直到十二世紀初回教勢力入侵為止。所以，在文化史上通常將七世紀到十一、二世紀的北印度都視為後笈多文化來分析，甚至將四世紀到十一、二世紀的北印度視為前後笈多文化（或只稱為笈多文化）來分析。

這廣義的後笈多文化時期（七世紀到十一、二記）間，除了七世紀前葉以外，北印度的社會經濟條件應該說是個亂世，很諷刺的這卻是印度教的盛世與佛教、耆那教的小康之世，更諷刺的是：此時的耆那教盡力與印度教作區隔，而在印度存活下來；此時的佛教盡力與印度教作結合，而佛教從此便漸漸在印度本土消失，只有轉戰東南亞以小乘佛教繼續人間香火，轉戰東北亞以大乘佛教及秘宗佛教，繼續在人世間開花結果。總之，戰亂時期總是個宗教興盛的年代，戰亂之地也是個宗教派別紛立興盛的國度，只是不同的宗教市場各有消長罷了。

約於西元 700 年，印度誕生了一位被譽為古印度唯一的哲學家：商羯羅，將沙門時期的吠檀多派哲學推陳出新到了新境界，而號稱吠檀多不二論。其實吠檀多不二論應該不是其它文明理所能認識的哲學，不管吠檀多哲學或是吠檀多不二論哲學，只是一種宗教哲學，而宗教的興盛，向來是不需要哲學的。商羯羅對印度文化的貢獻，其實是因為他有計畫的改變了婆羅門教的組織，『商羯羅在印度建立了四大修道院，並仿照佛教組織建立了十名（大）教團，這些作法對印度教的發展和普及起了動的作用』（註四十五）。所以印度教在，除了商羯羅出世之前就有的日神崇拜派之外，後笈多時期的中印度與北印度就有六派，分別是：濕婆系統的克什米爾派（流行於克什米爾地區，於九世紀著有《濕婆經》，具性力派色彩）、濕婆系統的聖典派（也是奉《濕婆經》但也奉多位聖人所寫的經典與讚頌，於北印度的梵語地區及南印度的泰米爾語地區流行）、濕婆系統的獸主派、濕婆系統的性力派（崇拜性力女神，如濕婆的配偶：難近母、迦梨，毘斯奴的配偶：吉祥天女，梵天的配偶辯才天女，不信輪迴，認為依靠性力靈修可獲救贖，奉《坦陀羅經（Tantra）》，持咒，近密教儀式，八至十二世紀流行於孟加拉地區）、毘斯奴系統的潘查拉脫拉派（Pancaratra，與性力派雷同，奉《潘查拉脫拉本集》為經典）、毘斯奴系統的薄伽梵派（奉《薄伽梵往世書》為經典）。

佛教到了笈多王朝後，僧侶沈湎於繁瑣的經院式研究，內部派別之爭激烈，上座部（約略於小乘佛教）各派在印度本土快速消亡，大乘派佛教的唯識派、中觀派則仍有一定的發展，七世紀時唯識派分裂為有相唯識派與無相唯識派，八世紀後中觀派、有相唯識派、無相唯識派再度結合成為瑜珈中觀派，但已缺乏群眾基礎，最後融合與密教之中。

南印度在西元九零七年興起操泰米爾語的朱羅人王朝，稱朱羅王朝，定都坦焦爾，這個王朝可以說是操泰米爾語的部族所興建的王朝中，版圖最大，期間最久的王朝，一直持續到西元十三世紀末。

就宗教勢力發展而言，雖然西元三世紀後佛教、耆那教、印度教與原始宗教勢均力敵，但由於諸國林立下，各個國王都想爭取婆羅門的支持，且西元六世紀到十一世紀的五百餘年間，南印度興起熱烈的虔信（Bhakti）運動，信仰的對象就是濕婆或毘斯奴，所以，六、七世紀後，整個南印度都是印度教的勢力範圍了，只有到了十一世紀虔信運動退燒，南印度的卡納塔克地區出現帶有地方色彩的林枷教派，反對婆羅門和吠陀權威，反對早婚，鼓勵寡婦改嫁，崇拜林伽（男根），奉濕婆為偶像，所以也還是印度教的一支。不管是虔信運動下的印度教或是林伽教派，通常在南印度發展起來的印度教，都反對繁瑣的祭祀儀式和種姓制度，且帶有直覺虔信就可解脫的觀點，所以宗教上的經典就是集泰米爾地區宗教詩人於七世紀到九世紀間所作的讚美詩集：《聖歌四千首》為宗教經典了。

整個印度在四世紀到十二世紀的八百餘年間當然以宗教著作最為興盛，除了上述的宗教著作外，一般文化建樹上的重要著作依時間序還有：笈多王朝時期的《耶賈那瓦爾基耶法論》、《那陀羅法論》（法學論著）、《驚夢記》（劇本）、《六季 詠》、《雲使》（詩歌）、《五卷書》（小說）；後笈多時期的：《指環印》（劇本）、《十色》（著於十世紀，戲劇理論）、《樂藝淵海》（著於十三世紀，樂曲理論）；朱羅王朝時期的《腳鐲記》（泰米爾史詩）等等數不盡的著作。不過自從三、四世紀梵語文字化之後雖然有助於學術傳承，但很快的在五世紀就出現與『古梵語』不同的『古典梵語』，大約也在七世紀後俗語文字化與俗語文學也大量興起，同時語言的歷時變遷也變得更加快速與劇烈，印度整體文化色彩也越來越像色塊拼盤，而不是調色機了。或許『語言殖民』的假說根本不成立，或許『宗教殖民』是一種更有潛力的假說，總之，自從印度次大陸脫離『口傳歷史』的混沌之後，只有宗教才容易視為一個整體，而從宗教以外的文化要素來看，越來越像色塊拼盤，雖然不見得是百色雜陳，但起碼逐漸分得出『北印度』與『南印度』是呈現不同的色調或不同的色相吧。

　　岌多王朝是印度史上第三大帝國（如果除去貴霜王朝不算的話），但是岌多王朝的疆域多大，卻有許多不同的說法，總之從未進入南印度，更不用說後岌多王朝疆域更爲縮小。而從十世紀起南印度興起的朱羅王朝，除了印度教這個因素外，也相當程度的顯示了與北印度不同的特色，整個印度只有印度教獨盛。整體而言，西元四世紀西元十二世紀間，由於北印度佔有梵語優勢，文獻資料自然豐富，所以本研究認爲在分析討論這個時期的審美取向時，應對大量文獻出現於北印度，以及印度文化的南北差異這兩個因素『心存警覺』，才不至過度詮釋印度文化的統一性或美學的統一性吧。在這印度教盛行的時期，本研究以『莊嚴縱慾並存』、『情味』、『語音民族神秘』等三至四項審美取向爲主，析證如下。

(一) 莊嚴與縱慾並存的審美取向

　　莊嚴指法相莊嚴，盡一切規矩與增美的手段來表達神聖之美；縱慾指人之食色大慾，在印度特別指性慾。莊嚴與縱慾並存的審美取向就是指盡一切規矩與增美的手段來表達『神聖』之美，而在印度文化裡禁欲並不神聖，靈修才神聖，縱慾也不神聖，符合正法（達摩）的性慾表達才是神聖。

　　簡單的說，在印度文化裡這就只是『盡一切規矩與增美的手段來表達神聖之美的審美取向』，但用中文的意思來說明時就該寫成『莊嚴與縱慾並存的審美取向』才不至於誤解。

　　更詳細的說，在這一時期由於印度文化中的正法（達摩）概念發酵，會認爲藝術創作應該極盡『創作性』與『引發情』的正法，所以許多藝術創作理論都是以寫出『程式化與動格化的創作法則』爲最高目標，所以這一時期許多藝術創作理論著作紛紛出籠，一方面帶動了藝術創作的程式化與裝飾化，另一方面以西方的審美經驗來看時，過於誇張手法的就會被解讀爲『巴洛克風格』，而中規中矩的適度手法就會被解讀爲『古典風格』。

　　只是就印度文化角度來看時，『適度』與『過度』乃至於『莊嚴』與『縱慾』其實是並存並重的，這種觀點就是前一期『雙昧審美取向』的深化。另一方面適度與過度往往也反映了南北差異與時間的差異，而印度文化裡時間概念是循環的（輪迴的），所以並沒有西方藝術風格走向上『從適度走向過度』的不可逆過程的問題，印度文化裡的時間概念『走向過度是爲了再生』基本上就是濕婆的性格，所以當然沒有所謂『不可逆』的過程。如果我們理解了這種印度文化的觀點，就可以理解有些藝術從古典風格走向矯飾主義風格，再走向巴洛克風格，再回到古典風格，甚至於同一時期各種風格異地並存或同地並存。

(二) 情味（rasa）的審美取向

　　情味（rasa）指留些餘地好想像，想像要靠模糊的象徵物來勾魂，甚至於我們可以說情味（rasa）是一種正經表情之下的閃爍挑逗。

　　拉瑪朗傑 ‧ 穆克紀（Ramaranjan M）在＜從印度歷史論其藝術與文學＞一文中指出美（beauty）與情味（rasa）的異同時認爲：『美存在於經驗物和經驗者之中，興味（即情味 rasa）則存在於經驗物、經驗者、經驗過程中』（註四十六）。美是一種短暫且特定個體所呈現的物象，而情味（rasa）則是一種全然之美與至福之美（this is indentical with the infinite and the sublime）（註四十七），透過『美 beauty』的概念，只能見識短暫與個別美，只有透過情味的概念才可能體會那全然與至福之美，並促成體驗者與這全然與至福之美合一，這就是奧義書裡所稱的梵我合一。這情味的審美取向源於詩歌也終結於奧義書（所謂吠陀終結或吠檀多），但情味的追求則遍佈於所有的藝術類科，而不只是在詩歌而已。

　　由於情味（rasa）這一詞的宗教取向，所以不同的文化裡『譯詞』也很多樣，既可譯成情味、興味、靈味，當然也可以譯成吟味、韻味、意猶未盡、原汁原味、梵味等等。但筆者認爲就物質現象來論，那應該就是在熟悉正情表達規則下，適當且模糊地點出通靈的手法，這用中國話來講，就是講究（極盡）畫龍點睛的技法，以表達那難以言喻的情狀。所以筆者認爲情味的審美取向，就是在正經的手法與正經的表情下，留些餘地，設想些飄忽的象徵意象，來達成挑逗與勾魂的效果。

(三) 神秘的審美取向：（一）直感或情入；（二）語音系列的『唵』

情味（rasa）審美取向，由不同的文化脈絡來理解時，幾乎只能用盡比喻只能表達百分之一二。而這裡相對所謂相同文化脈絡其實是非常窄的，是指《吠陀本集》到《奧義書》到印度教正宗教義吠檀多不二論的這個號稱『印度唯一正統知識份子』的這個傳統，就這個傳統來看，印度教的支派就不是正統，當然佛教、耆那教更不是正統，這個正統還非常堅持吠陀天啓的神聖性與梵我合一的知識正確性。

但是在印度教地化的過程中勢必結合地方知識份子或『異文化』裡的『賤人』（相對於種姓制度的神聖性而言）來共同體會這種『高深莫測的梵我合一』，更不用說木匠就是吠陀經典裡指明的『賤人：不可接觸者』，印度文化或印度教文化到底如何來解決這種矛盾呢？或是說『虔信』運動到底是怎麼突破自己的『無知』呢？筆者認為在四世紀到十二世紀這個階段，婆羅門階級發揮了『包容心』，非婆羅門階級發揮了（在婆羅門階級看起來的）『上進心』，共同匯聚成兩種，外人不易理解而印度人卻瞭然於胸審美取向：其一，直感或情入審美取向；其二，『唵』音審美取向。

直感或情入的審美取向原是指虔信運動裡吟唱祭司的『晃神』境界，以這種審美取向來要求創作者與體驗者（觀眾），但又要求正法（達摩），所以創作者往往會採取一種節制性的誇張手法與質樸的手法並用，這種審美取向就稱為直感或情入的審美取向。

『唵』音審美取向，則更神秘難以理解。金克木在《蛙氏奧義書的神秘主義試析》一文裡，就充分且清晰的論證了梵語裡 A+U=O，O+M= 鼻音的 OM（也就是漢譯『唵』音），這個音在『天啓』的知識裡正好用了三個音位，也正好代表了梵書裡的所有三位一體（註四十八），也代表了吠陀天啓的一切智慧。所以藝術品裡如何把『唵』表達出來，不但會帶來至福至美，同時也是一種對『梵』的尊敬，這種心態就是『唵』音審美取向。

五、奴隸王朝到蒙兀兒王朝：中北印度與回教化時代（西元十一～十八世紀）

從十一世紀到十八世紀的八百年間印度次大陸經歷了另一次重大的外族入侵與殖民。也在十六世紀建立了印度有史以來空前絕後的最大帝國：蒙兀兒帝國，直到十八世紀中，印度才逐漸結束這種被殖民的狀態，而換取另一種新的殖民型態歐洲帝國主義式的殖民。這就是回教在印度的殖民型態，不過，這次的長期殖民（遠長於所謂雅利安人的入侵與殖民）並不像雅利安殖民一樣幸運，印度這個文化色塊拼盤裡好像很難融入這塊新色彩，而當代印度意識裡，好像也刻意的被教唆成非本土的非正統。教唆者或許不是印度人，而是下一階段的新殖民者大英帝國。

從十一世紀到十八世紀的開伯爾隘口可以說是中亞各民族，甚至於是蒙古人隨意進入印度次大陸的驛站。早在十一世紀前就有匈奴人的後代定居恒河中下游，到了十一世紀初突厥人穆斯林征服旁遮普，到了 1206 年穆斯林軍隊征服了整個北印度，軍隊將軍庫特布脫離阿富汗而獨立創立『奴隸王朝』統治北印度三百多年，史稱奴隸王朝或德里蘇丹王朝。在德里蘇丹統治期間，以幾次的蒙古人對印度次大陸的入侵，其中最嚴重的一次是 1398 年帖木兒軍隊襲擊德里，殺戮十萬人掠劫大量財寶而去。1526 年帖木兒的五代孫巴卑爾攻陷德里，建立蒙兀兒帝國，稱霸印度二百餘年。

十一世紀的西北印度早就佈滿伊斯蘭勢力，只是這個時期整個北印度似乎走了倒退的道路：從王朝走到小國林立，從小國林立走到定居、游牧雜陳，猶如西羅馬帝國崩潰後的歐洲一般，所以，可以說是北印度的黑暗時期。好不容易到了十三世紀德里蘇丹王朝統一了北印度，並持續了帝國勢力長達近三百年之久，但是一般印度文化史裡對這三百年的統一，除了建立德里為首都大城市這一件事之外，似乎尚未有過正面的評價。因為就藝術史發展來看這三百年分了三個時期，第一個時期，回教徒所到之處，印度廟宇蕩然無存；第二個時期，王朝勢力範圍內盡量拆除印度教廟宇，利用拆下的建材來興建『純』回教建築；第三個時期，在新建的回教建築上『容忍不純淨』的半印半回的裝飾，並號稱為印回藝術。難怪這種政權就算是統一了北印度，北印度還是屬於黑暗的亂世吧。

相對於德里蘇丹王朝的三百餘年，接下來蒙兀兒帝國的兩百多年似乎就不只是極力促成回教文化與印度教文化的融合，在重建社會秩序與新興語言文學上也頗有所成；在開創文明上也略有所成。諸如：阿克巴大帝（1542-1605）請來所有的教派大師（回教、印度教、所羅德斯教、耆那教、基督教）進入皇宮辯論，然後吸收各宗教精華，

創了一種『神一教 Din-i-ilahi』（註四十九）；那納克（Nanak 1469-1538）號稱融合回教精神與印度教精神而以『俗語』創立錫克教；在蒙兀兒帝國早期宮廷使用波斯─阿拉伯語，並用這種波斯阿拉伯語翻譯了部分的印度文化經典，但隨著蒙兀兒帝國對宗教態度的『寬鬆』即『虔信運動』的北傳，印度的新興語言與『俗』文學運動在蒙兀兒帝國時期，可以說是風起雲湧。在語言上，此時的梵語已逐漸失去『語言』的活力成為『死語言』，只有巴利語和俗語較為接近人們口頭的語言，而就在俗語的『文字記錄化』基礎上，逐漸形成地方話的語言與文學：新成形的語言有信德語、旁遮普語、克什米爾語、印地語、烏爾都語、孟加拉語、（流行於南印度的）泰盧固語、泰米爾語等等。而新成形的文學則主要有印地語文學、烏爾都語文學、孟加拉語文學（註五十）；紙布繪畫（細密畫）興起；舞蹈藝術的南北分流（註五十一）；建築藝術的南北分流（註五十二）等等。

　　整個十一世紀到十八世紀的印度，大體而言就是印度的回教化過程。只是從蒙兀兒帝國開始的回教與印度教的融合，是否將回教文化的元素明確的融入『印度』？是否表象的形成一塊整體的印度文化，或是深入的內化為印度文化裡不可分割的一部份？形成所謂藝術上的審美取向？乃至於印度文化中審美取向是否有較明顯的『連續性』？所以，在以上初步釐清這些正統共業、古典主義、回教文化進入印度的機緣與文化『連續性』等因素後，本研究提出古典折衷的審美取向、數理幾何的審美取向、雙昧審美取向的第一次變種等，析證如後。

(一) 古典折衷的審美取向

　　古典折衷指的是：在所有的進入正統的典範中，擇優融合，不論這『進入正統』是願意還是不願意，也不論這『進入正統』是主動還是被迫，因為這是歷史的現實。另一方面強者（殖民者，征服者）自認的『正統』融合了弱者的『正統』通常都宣揚成容忍、仁慈、包容、拯救的偉大詩篇。弱者（被殖民者，被征服者）自認的『正統』融合了強者的正統，通常也就宣揚成民主、進步、巧妙的反征服的『無奈但有望』的詩篇。

　　尚會鵬在詮釋印度建築上的兩種藝術觀的結合時指出：『我們總括地回溯印度的建築，發現其中有兩個主題，一雄壯一婉柔，一屬印度教一屬伊斯蘭教，而建築的交響樂則縈繞這這兩個主體而進展。正好像在那闋（曲）最有名的交響樂裡，一開始先是駭人的擊鼓，隨著便是一陣異常纖柔的音樂。同樣的，在印度建築方面，……（先有）坦焦爾的印度天才所創下的強勁建築物，隨後便有位於法特普爾‧西克里、德里及亞格拉那優雅韻致的莫臥爾（蒙兀兒）風格的廟堂。而這兩種主題綜錯複雜地混合一起直至最後階段（指泰姬瑪哈陵）。……』（註五十三）正可顯示出這種古典折衷的審美取向。不只在建築上如此，在其它相關藝術類科也是如此。

(二) 數理幾何的審美取向

　　數理幾何的審美取向指圖面上依數理幾何的追求而達成美感。這原是西方藝術裡極其淵遠流長的審美取向，在這個時期出現在印度文化裡主要就是回教藝術所引入，主要指造形藝術的諸類科，特別指建築藝術與裝飾藝術。

(三) 雙昧審美取向的第一次變種：繪畫藝術上的象徵寫意雙昧審美取向

　　繪畫上的象徵審美取向指：類符號化的造形審美取向，通常在寫實審美取向出現後即逐漸消失。繪畫上的寫意審美取向指：超越寫實進入『不落言詮』又能高度表達意境的一種藝術表現手法或審美取向，通常在寫實審美取向高度程式化後才出現，而象徵取向與寫意取向在繪畫領域，通常不是矛盾就是毫不相干。但是印度的繪畫卻偏偏在一出現後，即同時呈現一種象徵寫意雙並存的審美取向，所以稱為『象徵寫意雙昧審美取向』。

　　繪畫藝術（除了極其少許的壁畫）在印度文化裡一直並不發達，直到當時另一支肖像畫藝術也並不發達的回教文化進入印度三百年後，卻碰發出印度繪畫裡最重要的細密畫傳統。細密畫的傳統不但一開始就呈現這種『象徵寫意雙昧審美取向』，同時在爾後所衍生或混合出的印度畫派，也都繼承了這『象徵寫意雙昧審美取向』。

六、東印度公司到英屬印度：武裝殖民與語言殖民（DC1757－DC1950）。

　　十八世紀到二十世紀的印度，表面上是大英帝國帶領古老印度走向現代化的過程。但是我們也可調整史觀、調整系譜學式歷史編撰的模式，卻可以解讀成『新雅利安人』重新殖民印度的過程。這種新的殖民模式，雖然不能說是『滿嘴仁義道德，幹盡傷天害理』的曖昧，卻也是新式武裝殖民與語言殖民的典範。

　　事實上早在蒙兀兒帝國盛期，西方的殖民勢力即試探性的經營著印度，這種試探性的經營包括貿易與宗教（基督教），只不過進入十八世紀，大英帝國在西方列強角逐東方世界的過程中，在印度取得了許多決定性的優勢。英國在 1600 年成立東印度公司，標誌了英國企圖染指印度的雄心；1757 年普拉西戰役，則標誌了英國大規模武裝征服印度的起點；十九世紀初英國將以法國為首的其它列強勢力逐出印度；1877 年，英國維多利亞女王成為印度女王（結束武裝征服，開始進行最省力的統治模式，原先企圖進行宗教殖民，但很快的發現難度頗高，所以改而進行語言殖民）；1940 年代末，在十餘萬廉價的印度傭兵替大英帝國參戰後，英國在印度自治領獨立的前夕，巧施計謀，印度分成三塊領土獨立了：那就是巴基斯坦、印度與爾後的孟加拉國。同時也在北印度形成了一種新語言，一種號稱進步的、精確拼音的、具世界觀的『英—印語』。

(一) 任何偉大的殖民模式，都改變不了醜陋的殖民本質

　　英國殖民印度後表面上是將印度帶向文明，手段上卻是以建立一種摧殘印度文明的機制『語言殖民』，廣義的語言殖民包括：語言的改造、語言祖先（虛擬的）的真實化、印度文化與價值觀的深度醜化，乃至以大英帝國為核心的行業執照制度的推行，以及脫殖民後的『英化』化身為『為高貴化與現代化』的象徵等等。所以，既然雅利安人帶來印度文明的曙光，新雅利安人（英國文化）就一定能帶來印度新文明的曙光。這是殖民母國臨走時一直依依不捨的囑咐。就像英國人目前還依依不捨的惦記著：在香港殖民九十九年的最後半年，為香港所『設計』的民主代議制度，一定能為香港的民主，乃至於中國的民主帶來順利的坦途一樣。殖民者所說的『神話』就留給殖民者自己聽聽也就罷了，被殖民者何必當真呢？

(二) 英國化過程的審美取向

　　英國在『大印度』的殖民過程裡，倒不止於只對印度幹了什麼傷天害理的事。大英帝國（基督教長老會的起源國家）正是一方面極力向中國宣揚上帝的仁慈與正義的同時，另一方面由國會通過在印度與中南半島種植鴉片，然後極力向中國傾銷的重要國家。英國帝國主義的心態，其實不必期待殖民的二百餘年裡，會待對印度會好到哪裡，就算二十一世紀的當代，亦復如此。所以這個時期（英國殖民印度到印度獨立這一階段）在印度所生成的審美取向只能以『曖昧審美取向的第二次變種：融合英印的審美取向』來簡單描述如下：

　　一個慘遭淘空、撕裂、誤植、誘惑的文化心靈，伺機等待整合所有的新舊價值觀，這種過程是辛苦的，更是被新殖民者所控制的，直到殖民者離去，夢魘或許才有離去的契機。

　　由於印度文化乃至於印度文化中的『價值觀』都遭受英國的有意摧殘與施裂，所以一種狀似『空靈』卻又『撕裂』的審美取向乃在所謂的『新知識份子』裡應運而生。而這種『新知識份子』或有民族的自覺，卻走入『空靈、不合作、雅利安光輝』的泥沼，新知識份子或無民族自覺，勇敢地走向毫無思想準備的現代化亂流中。這應該是當代印度獨立前知識份子的審美取向吧，民間的藝術創作者應該是紋風不動，但藝術創作也難討新主子歡心，也就繼續保守下去。在英國殖民的兩百餘年間，文學領域只是多了幾種『新語言』文學，藝術領域還在『增雜與掙扎』的混沌中，乏善可陳。

　　1947 年古印度被撕裂成三塊後，殖民者離去，或許殖民者真的離去了，只是夢魘裡卻常陰魂不散吧。

3-4　結論

一、審美取向的羅列與串連

如果依分期分析結果來看的話，印度文明的第一階段（前吠陀時期）出現了：（一），萬物有靈生殖審美取向；（二），威嚇吟唱審美取向。

第二階段（婆羅門教時期，從後吠陀到沙門時期）出現了：（三），現實生活的審美取向；（四），靈修超自然的審美取向。

第三階段（佛教化時期）出現了（五），質樸的『雙昧』審美取向；（六），象徵與寫實並存的審美取向；（七），象徵體系化的審美取向；（八），程式化的審美取向。

第四階段（印度教化時期）出現了（九），莊嚴與縱慾並存的審美取向；（十），情味（rasa）的審美取向；（十一），神秘的審美取向。

第五階段（回教化時期）出現了（十二），古典折衷的審美取向；（十三），數理幾何的審美取向；（十四），象徵與寫意並存的審美取向。

第六階段（英國殖民階段）出現了（十五），融合英印的審美取向。

以上的時間序列審美取向的出現主要是以有限的文字資料為主，企圖解讀三千五百年間印度文化所呈現的美學思想、藝文思想與審美取向。所以，這些審美取向不僅要解釋造形藝術的發展，更要解釋文學的發展，而直接或間接所依據資料之中又有早期的一千六、七百年間（BC1400—DC300）是明確的無文字時代（口傳歷史時代），且完全發生於印度河上游與恒河中上游，無涉於中南印度的任何記載。偏偏這無文字時代的資料卻顯示了『北印度』哲學、宗教或宗教哲學的高度發展，而造形藝術考古遺物卻嚴重的不足。

所以，從考古『物質資料』的角度來看，這一的時間序列審美取向的時序關係上，似乎還不容易呈現歷史承傳的真相。雖然，就後結構主義或解構主義史學的觀點，歷史本來就是一種『擬真』地放回想像中的文脈後的詮釋（即所謂歷史序列不是依靠系譜學，而是靠考古學），但是原先依系譜學方式所詮釋的印度歷史，如果加上考古學式的重新設定假設，或許真能較清晰地澄清歷史發展的脈絡，乃至還原『歷史真相』。

二、解密：重新設定印度文化發展的一些假設

本研究試圖重新設定印度文化發展的一些假設，特別是『口傳歷史』時代的一些假設如下：

1. 婆羅門教取代吠陀信仰的過程

本研究認為，無論就教義、神話乃至群眾基礎等角度來看，婆羅門教除了部分儀式與『奉吠陀之名』以外，是一種全然有異於吠陀教的宗教建構。換句話說婆羅門教並非繼承吠陀教，而是以『吠陀天啟』之名，借殼上市的一組宗教。

婆羅門教『可能』是當初達羅毘荼族裡較為強悍的部族，長期與『雅利安族』周旋下，以『雅利安語』為主，達羅毘荼語為輔，所建構出的一種以『語音』為導向的宗教系統，這個新的宗教系統完全主導了爾後北印度的生活型態、文化發展，乃至印度的歷史共業。所謂婆羅門起源的八大家族打壓雅利安族酋長的『口傳歷史』，一方面說明了婆羅門教與吠陀教（吠陀信仰）的對立關係，另一方面也說明了婆羅門教掙扎於母系社會轉變為父系社會時的許多痕跡。這也某種角度地詮釋了『為什麼婆羅門教轉化為印度教的過程裡，女神信仰與生殖崇拜會如此快速地取得信賴』。特別是在南印度所首先興起的『虔信運動』，不但多次觸發了印度教的擴散，也促使一種『準通靈』或『準靈媒』的信仰廣為印度教所承認。

簡單的說，如果我們摘除掉『雅利安人創建了印度文明的曙光』這種假設，我們門摘除了『婆羅門教完全繼承了吠陀教』這種假說，那麼在解讀印度文明的發展上，是更容易釐清脈絡與真相。

2. 達摩正法與種姓制度的深化過程與業報輪迴的社會控制過程

　　也許眞有雅利安人，也許眞有雅利安游牧民族所帶進印度的吠陀教，但影響爾後印度社會發展極大的『達摩思想』與『種姓制度』則與雅利安人完全無關。

　　所謂雅利安人或雅利安游牧民族，顯然不是以宗教觀點來區分階級，而是先以膚色，後以征服者這雙元概念來區分階級。另一方面，達摩正法乃至於人生四期的說法，更沒理由發生於游牧民族的生活型態裡。而婆羅門教卻明確地藉由宗教來推動一種以『宗教的深淺』爲區分的階級制度，以及『宗教爲必要』的四階段生活模式。

　　另一方面，更深入影響印度人在世生活與價值觀的『業報輪迴』理論，則更明顯的與吠陀信仰無關，而業報輪迴理論的深化倒不在於知識或智慧的擴充，而在於既『阿Q』又『威嚇』地完成高度不平等的階級社會控制。在印度本土的宗教裡，大概除了早期的佛教（佛學）、吠陀教與耆那教以外，幾乎所有教派都分享了這種『婆羅門至上』的共業。人世間所有的不義不倫與殘暴皆有前世因，所以既不必埋怨，更無須反抗；下輩子（來世）的總總享受都看今世修，所以既無需勤勞，更無須努力，只要專心虔信就可。印度文化也在『業報輪迴的社會控制』的深化後，形成一種軟趴趴的民族，難以『解脫』也就成爲印度文化的宿命。

3. 正統與非正統之爭：是否可解讀爲武裝殖民的不同分身與影響

　　在詮釋印度造形藝術史時，往往會有時光錯置的困擾，明明『古典主義』已經出現（如健陀羅雕像），然後才出現類似黑格爾所言的象徵型藝術（如摩菟羅雕像）。又怎麼先在四、五世紀就出現巴洛克風格雛形（岌多王朝時代毘斯奴化身爲神豬石窟），八至十世紀前後出現建築上的巴洛克風格（遍佈南北印度的建築與建築上的雕像），然後才在十七世紀前後出現建築上的古典風格（泰姬瑪哈陵）？甚至於在審美取向的歸類描述上，也常出現一些『衝突並置』的審美取向，諸如：雙昧審美取向、象徵與寫實並存的審美取向、象徵與寫意並存的審美取向等等。這些藝術史上『矛盾』的時序發展，事實上涉及印度文化裡『正統』概念之爭，也涉及正統的定位，乃至於以『西方藝術史爲中心』的錯誤或惡意解讀。

　　這正統之爭，從『非印度文化』的角度來看，其實是很可笑且很不值得的。因爲所有涉及印度文化『正統』之爭的都是『武裝殖民』的醜陋痕跡，虛構的強大雅利安部族，屠殺式地征服了印度河流域，所以，吠陀文化就是印度永遠的正統，佛教從佛學轉化爲佛教後影響遍及全印度，但是並無武裝征服過程，所以佛學乃至於佛教藝術就永遠是印度文化的『非正統』。十一世紀起回教勢力血洗北印度，十六世紀的回教蒙兀兒帝國征服大半個印度，所以回教文化，特別是一種阿Q式的回─印混合風格，乃至於回印混合文化就有擠入『正統』之爭的正當性，這也難怪以武裝殖民侵略印度的大英帝國，當然也振振有詞的在印度獨立後，還不時的研究印度，發表論述，支持一種以殖民母國的教育（特別是所謂的英印語）乃至於所有英國的制度，都是印度走向現代化的明燈。

　　印度文化如何繼續進行這種『正統之爭』，當代的印度人如何看待這種『正統之爭』，筆者當然無由置喙。只是在研究印度造形藝術史時，若有這種意識型態的警覺性：『所有涉及印度文化正統之爭的都是武裝殖民的醜陋痕跡』的話，在釐清印度造形藝術的發展，乃至於釐清印度文化審美取向的發展上，應該更能還原歷史眞相，更能依考古遺址乃至於『物質性歷史遺物：造形藝術品』來詮釋出較爲明確的印度造形藝術發展史吧。

三、印度審美取向的發展與流變

　　以有限的考古資料而言，印度的文化源於印度河的『哈拉帕文化』，這個文化在西元前二千五百年至西元前一千四百年間，不明的原因下突然消失。西元一千四百年前有一支自稱高貴的白種人游牧民族『不完全』地武裝征服了印度河流域，這支游牧民族在征服印度河流域的過程裡與婆羅門部族（母系社會的定耕或游耕民族，極可能是較強悍的達羅毘荼族）攜手合作（包括母系族群與父系族群的互娶與雜交婚姻），將膚色更深的部族及不服從的達羅毘荼族驅逐往山區或當時尚未開發的南印度。而婆羅門部族則分享了宗教與知識的權力，成爲方『新雅利安族』的祭司與知識階級，是爲前吠陀文化。

在西元前一千四百年至西元前一千年的前吠陀時期，這兩大部族相當程度地混血後，往西踏上征服恒河流域之路，只是混血後的『新雅利安人』無法以膚色區分征服者與被征服者，所以就由婆羅門階級精心構思出以宗教征服為主的種姓制度，並創建出：『吠陀天啓、婆羅門至上、祭祀萬能』的婆羅門教，婆羅門教雖然號稱吠陀信仰的延伸，但是在神話建構上，卻是一種逐步盡量淘汰吠陀諸神的宗教征服過程。在西元前一千年到西元前六百年之間的後吠陀文化時期，婆羅門教不但完全征服了吠陀教，還鞏固了婆羅門階級的地位，成為四大種姓之首。此後一種與雅利安文化毫無關係的婆羅門教文化主導了北印度的文化發展，是為後吠陀文化或更精確的稱為『去吠陀文化』或『婆羅門文化』。

而在前一時期被驅離印度河流域的達羅毘荼族，則帶有更多『哈拉帕宗教文化』的遺產：一種生殖女神信仰與混沌的靈媒信仰，在西元前十世紀起，逐漸展開另一種『非婆羅門教』的文化，直到千年之後的西元前後才略有機會接觸『婆羅門教文化』（因為此時為佛教及耆那教盛期），共同進入印度文化的『正統』。是為南印度文化，或『類婆羅門文化』。

所以，我們只要放棄『雅利安人開創了印度文明』這種迷思，以婆羅門文化與『類婆羅門文化』當作印度文明的開端，乃至部分的採納『婆羅門至上』的『正統』優勢，再來解讀 4-1 的『審美取向的羅列與串連』，就較容易在狀似『錯置』的發展脈絡中，理出較為清楚且合理的發展脈絡。

印度文化裡的審美取向發展，受地理因素之限制而呈現北印度領先南印度的狀況，所以就造形藝術而言，由北向南大致呈現時間延遲的現象，也呈現北印度『主導』全印度的現象，只有在九至十二世紀這段期間，北印度處於高度分裂的黑暗時期，相對的朱羅王朝的興盛，『類婆羅門文化』才因為印度教的因素，以及融入『婆羅門文化』的因素而取得共同主導權。此後，印度文化主導權就逐漸傾向經濟實力與軍事實力為主，宗教實力已逐漸與政權脫離而進入民間，而十二世紀之後一波又一波的新興方言，則逐漸弱化了印度的整體感，印度教的地方化過程也逐漸弱化了印度的整體感，印度教雖然致力於派別的整合，但再也難免回復為地方民族的歷史記憶，印度文化此時已逐漸分為不同的色塊，而造形藝術的發展以及支撐造形藝術發展的審美取向也就無所謂正統不正統了。既然印度文化發展出槍桿子出政權的正當性，那正統就由殖民者來規定吧。

我們以較偏向造形藝術史發展的實況，重新調整了 4-1 小節的審美取向的時間序列，權充為印度文化裡審美取向的發展脈絡，如下：

第一階段（吠陀文化至婆羅門文化階段）：西元三百年之前

1. 萬物有靈生殖審美取向
2. 威嚇吟唱審美取向
3. 現實生活的審美取向
4. 靈修超自然的審美取向

第二階段（佛教文化階段）：西元前三百年至西元四世紀

5. 質樸的『雙昧』審美取向
6. 象徵與寫實並存的審美取向
7. 象徵體系化的審美取向
8. 程式化的審美取向

第三階段（印度教文化階段）：西元四世紀至十六世紀

9. 莊嚴與縱慾並存的審美取向
10. 情味（rasa）的審美取向
11. 神秘的審美取向

第四階段（新殖民者文化階段）：西元十二世紀至西元 1947 年

12. 古典折衷的審美取向

13. 數理幾何的審美取向

14. 象徵與寫意並存的審美取向

15. 融合英印的審美取向

　　這裡面，第二階段繼承前續第一階段的審美取向較弱。第三階段繼承前續兩階段的審美取向則非常明顯，但是限於文字資料，主要的論據是北印度，而南印度的文字資料幾乎沒有（所以，在詮釋與引用上宜視情況而調整）。第三階段到第四階段約有四百年的重疊期，主要是奴隸王朝的四百年間回教勢力尚未跨到南印度。第四階段則對前三階段的審美取向幾乎成斷層狀況，特別是『融合英印的審美取向』還明顯的帶有經濟學上『不在地主 absent land lord』的性格（意指英國貴族在朝廷裡生活，卻對領地裡的農奴發號司令），所以基本上只反映了殖民者懶惰的主觀願望，而無法深入在地生活，滲入印度文化，成為明顯可行的藝術趨勢吧。1947 年英國殖民者走了情形如何？則不在本論文討論範圍。經過前述時段分割上的調整，本研究認為，不但更清楚的呈現了印度造形藝術史的發展脈絡，也更能體會印度文化裡『正統之爭』的情有可原與情何以堪的雙昧神韻吧。

四、能否簡潔地描述印度歷史各階段的審美取向

　　如果我們覺得前述的結論過於冗長與囉唆，本論文建議一種較為簡潔地陳述印度審美取向發展的說詞。當然，這種較為簡潔的說詞也是建立在某些『真相』與某些『假設』的基礎之上的。

　　這些真相就是『口傳歷史乃自編神話的溫床，物質刻痕唯帝國主義有閒錢』。這些假設就是『國家強大才有閒錢求美，無錢而求美乃致國大而滅亡』。所以，我們以印度歷史裡所出現的三大帝國作為印度文化的三大階段，來概括印度文化裡審美取向的總趨勢。

　　孔雀帝國文化裡（西元三世紀之前）的審美取向為：追求宏偉之美，追求陽剛之美；岌多帝國文化裡（西元三世紀至西元十二世紀）的審美取向為：追求陰柔之美，追求神秘之美；蒙兀兒帝國文化裡（西元十二世紀以後）的審美取向為：追求理性之美，追求幾何算計之美。（本文發表於中華民國空間設計學報第七期）

註釋

註一： 金磚四國原為：指巴西、俄羅斯、印度及中國四個有希望在幾十年內取代八國工業集團成為世界最大經濟體的國家。這個簡稱來自這四國國名的開頭英文字母 BRIC（Brazil, Russia, India, China）的諧音 BRICK（意指「磚頭」）。一般認為，這個概念最先是由一份高盛投資銀行研究報告提出的，從而被廣泛討論。

註二： 本系列研究從 1995 年起已進行三期國科會的研究，並投稿期刊論文九篇，以接受期刊刊登八篇，更仔細的引述將於 2-2 系列研究之方法論回顧中分析。

註三： 徵侯式閱讀到意識型態警覺性的閱讀與歷史寫作方式，詳：楊裕富 2007< 日本設計美學的形成（一）：設計美學方法論與日本傳統審美取向 > 一文中對塔夫理《建築理論與歷史》一書的分析。

註四： 詳，尚會鵬 2007《印度文化史》，p.298。

註五： 詳，尚會鵬 2007《印度文化史》，p.17。

註六： 業報輪迴與解說這些概念，很難從中文的字面意思來充分理解。印度文化裡主張人生有法（dharma）、利（atha）、欲（kama）、解脫（moksha）四大目標，相對於此四大目標，一個人的理想人生就應分為四個時期，就是：梵學期、居家期、林棲期、遁世期，前兩個時期偏向世俗生活，後兩個時期偏向宗教的超越生活。但是並非人人均可如此，只有重生族（貴族）才可如此。簡單的說，印度文化裡主張解脫與世俗並存，重生族與一生族並存。重生族作賤都是修練，一生族修練都無法解脫。人生在世到底是一生族還是重生族？由現世重生族（貴族）決定。所以，印度文化所建構的人生目標，就是統治與被統治的關係，印度文化洋洋灑灑所展開的宗教體系與知識體系就是為早期暴力統治塗抹上斯文莊嚴的外表，輾轉而成燦爛的文明。

註七： 詳，尚會鵬 2007《印度文化史》，p.15。

註八： 詳，斯馬特（Smart, Ninian）2004《世界宗教》，p.53。

註九： 雙昧美學或印度的雙昧理論既可視為一種高度包融力的文化詮釋理論，也可視為高度詭辯的文化詮釋理論；既是善惡雙昧，也可美醜雙昧，總之，統治者說了算。人體美學則大體與人體健康美與種族大數或西方人體美裡的尺度比例類似，只是加上對人的體姿表情的講究。性慾物欲美學則反應出對物質慾望，人的性慾，乃至動物的性慾採取開放且正面的讚賞。

註十： 所以雕像上先追求肉體的健康完美形象與精神上的勇猛精進，然後轉為追求肉體的勻稱優美與精神上的圓融淡泊。

註十一： 在十一世紀前後，印度諸多形式美的論著，諸如：《舞論》、《莊嚴論》、《風格論》、《韻論》、《曲語論》、《合適論》等紛紛出現，對形式美的探討與擴展多所成就。

註十二： 這是指『唵』這個詞的發音的西方字母 a+u+m 的發音順位，象徵著對神的呼喚，乃至轉化為象徵者『完滿』與『絕對美感』，這是頗為獨特且神秘的語音民族神秘美感論。

註十三： 詳，高木森 1993《印度藝術史概論》，< 導論 >p III - IV。

註十四： 詳，Craven, Roy C. 1997《Indian Art》，p.248。

註十五： 雅利安萬世一系的神話有點像日本天皇萬世一系的神話，差別只在於所謂的雅利安族與被征服的族群之間膚色差異其實在太大，乃至要不斷的發展出更複雜，更唬人，更荒誕或更美麗的神話續集罷了。

註十六： 詳，楊裕富 2008< 西方建築美學研究一：建築美學方法論 > 一文，1-3 小節：提問與初步理論底線。

註十七： 詳，尚會鵬 2007《印度文化史》，p.9-10。

註十八： 詳同註十五。

註十九： 詳同註六。

註二十： 在印度建立了全印度古文明中最大帝國的蒙兀兒帝國，因為引進回教，所以長期以來難以取得文化『正統』的對待；另一方面，與正統概念孿生的『共業概念』也是如此，在印度鼎盛近七八百年的佛教，在阿育王時代乃至岌多王朝時期，不但稱得上是文化的正統，更說是多數印度人的『共業』，但曾幾何時？如今印度人可識得佛教否？可視得佛教為印度文化裡的共業否？可見得正統意識之辯顯然是政治家所舞出的魔障，而共業意識之辯則是宗教家所舞出的魔障，基本上不需具有知識論上的清晰性。這『正統概念』正是解讀印度文化時極為重要且極該關注的『意識形態』警覺器吧。

註二十一：依早期的吠陀經典傳述，雅利安人在入侵印度河流域時遇到膚色幽黑的軟弱敵人與強悍敵人，這軟弱敵人推測爲奧族人（Australoids），而強悍的敵人：『龍族』具推測即爲達羅毘荼人。詳，李志夫《印度思想文化史》一、二章；尚會鵬《印度文化史》一章。

註二十二：人類學細分分爲：體質人類學、考古人類學、文化人類學與語言人類學等四大分支（詳參：莊孔韶《人類學概論》），其中語言人類學本應屬文化人類學的一小部分，卻因十九世紀歷史語言學派的蓬勃發展，而從文化人類學中獨立成爲語言人類學，不過在錄音機尚未發明之前語言是無法具有『物質基礎』的證據，頂多只靠文化體裡發明文字紀錄的『語言』來推測，而許多文明或文化使用文字的歷史非常短，甚至於在近現代歐洲帝國主義御用學者，企圖瞭解全球各人種起源、擴散與分佈的過程時仍有大部分的『原住民』是只有語言而沒有文字的，更沒有所謂歷史上的語言記錄可言，此時這類人類學家就『大膽的假設』了各種不存在的（虛擬的）『語言祖先』，用以歸類全世界人類的語系（系統狀的語言溯源關係，或是說一種歸於一統的語言人類系譜學）。其中與印度文化相關的就是所謂的『雅利安語言祖先』與『澳大利亞語言祖先』，甚至久而久之就將古梵語（最早也只能推到西元前三世紀才被少量的紀錄下來）視同爲雅利安語（通常指西元前十四世紀入侵殖民印度的這一支強大部落所使用的語言），進而這一支強大的部落也就部分青紅皂白的全都視爲同一種族：雅利安人。一般而言，語言人類學通常只用『語系歷史關係』來當作歷史推斷的最重要證據，而文化人類學則運用社會型態、營生型態、生活型態（含語言文字），乃至於考古證據等，來當作歷史推斷的證據，所以較諸語言人類學而言，是嚴謹得多。

註二十三：殖民與移民的型態，在遠古時代，最大的不同在於是否將被征服的民族當作奴隸及統治階級是否只是少數民族。甚至於到十九世紀與二十世紀初亦如此。

註二十四：通常所稱的《森林書》或《奧義書》就屬於吠檀多部分，詳，尚會鵬 2007《印度文化史》，p39。

註二十五：詳，尚會鵬 2007《印度文化史》，p.26-27，轉引自金克木譯《梨俱吠陀》。

註二十六：詳，李志夫 1995《印度思想文化史》，p.41-43。

註二十七：在西元前十世紀時印度河流域的雅利安人，應該已是雅利安 - 達羅毘荼人，所以稱爲『新』雅利安人。

註二十八：詳，本論文中 1-2-2 小節裡，『其五，口音的民族，文字與造形藝術的嚴重斷層』的分析。

註二十九：詳，邱紫華 2003《東方美學史（下卷）》,p.658-659。

　註三十：馬祭爲游牧民族的遺俗，不過已改變型態以選擇性的挑起領土爭奪來保持戰鬥力的儀式。詳，尚會鵬 2007《印度文化史》，p.47。

註三十一：詳，尚會鵬 2007《印度文化史》，p.30;p.58。

註三十二：詳，邱紫華 2003《東方美學史（下卷）》,p.703。

註三十三：六師外道指佛世時代一些不屬於婆羅門教的沙門學派，其中也包括耆那教的宗教化前身哲學思潮，順世外道則有兩種說法，有的認爲是總和了六師外道，也有的認爲是與六師外道無關的『印度自然唯物論』，但是由於這一階段印度文化裡基本上尚未使用文字，所以這些哲學思想，只有『零碎地』出現在具有口傳歷史經驗的宗教經典與口傳宗教史與神話中，此中又以佛傳歷史中的記載最多。詳參，陳俊輝 1995《印度哲學思想古今》第二章與第三章。

註三十四：詳本論文 1-2-1，對尚會鵬《印度文化史》的分析解讀中的『其二』。

註三十五：雅利安族在中亞時期乃至吠陀前期，在祭神前後都要飲用一種稱爲蘇摩（soma）的飲料，具有蘇麻、晃神的效果，甚至蘇摩也神格化了成爲酒神。吠陀本集裡的第二集稱爲《蘇摩吠陀》基本上就是收錄娛神頌神的頌詞，而稱爲《蘇摩吠陀（samaveda）》。

註三十六：詳，尚會鵬《印度文化史》p.56。

註三十七：詳，尚會鵬《印度文化史》p.118-119，轉引自蔣忠心譯《摩奴法論》。

註三十八：印度教的教義邏輯與神階邏輯不太一致，就教義邏輯而言，婆羅門先設定出爲一的主神，抽象神（非人格神）梵天，來改寫收編吠陀諸神，同時發展宗教哲學，將梵天視爲創生，毘斯奴視爲護生，濕婆視爲滅生。所以在婆羅門教階段梵天是主神（負責收編吠陀諸神），而毘斯奴與濕婆則爲第一位階的次神。可是婆羅門教轉化爲印度教的過程中，因爲要不斷的收編印度原有的土著神，所以毘斯奴與濕婆就不斷的『化生（轉世）』出世來收編土著神，此中又以有關濕婆的神話最豐富，就神話史的角度其意義就是濕婆收編

的神最多，最靈驗。毘斯奴的神話次之，收編的神祉也次之。而印度教的信徒市場取向下，越靈驗與越厲害的神才是主神的『應觀眾要求下』，所以就有神話傳說：從毘斯奴的肚子裡開出一朵蓮花，上面坐著梵天，如此一來毘斯奴就是主神，而梵天就成為次神了。當然濕婆的收編神祉的經驗最豐富，所以最後又有一則神話傳說：梵天與毘斯奴兩位有一天互相比誰較偉大，結果兩位同時看到一根林枷（陽具），巨大無比量無盡頭，兩位神祉正在詫異時，林枷的頂部冒出濕婆神，所以兩位神祉都甘拜下風，而尊濕婆為唯一主神了，濕婆的法相頭頂林枷的由來即源於這一神話，這樣的神話應該是濕婆信仰昌盛後才出現的，那應該都到了西元七世紀以了吧。所以印度教裡由三位神祉各當主神的傳說，這就是印度式的『三位一體』，至於神話裡既然量不盡，則麼又看得到頂部冒出濕婆？或是說濕婆神像頭頂林枷與林枷頂部冒出濕婆，豈不上下不分？不合邏輯？因為這是神話，具不可思議之可能性，所以，勿由『凡間邏輯』來領悟。或是說這就是吠陀天啟，屬聖言量，自是可信勿疑。

註四十五：通常風格走向的漸變過程有的以時間為軸線來論，有的以地理輻射（距離遠近）來論，而都講究漸變的不走回頭路（所以時間上新的典範成立有理，或地域上文化輻射核心典範有理）。但是如果我們以西元前二世紀孔雀王朝早期的的阿育王紀念柱，以及西元後二、三世紀第達乾吉（Didarganj）出土的女藥叉雕像來當例證時，卻明顯的看到審美走向是從寫實走向象徵，而不是從象徵走向寫實。

註四十：佛教接受神階系統通常是發生在印度以外的地區，而基本上在接受神階系統上，印度的佛教勢力應該有激烈的爭辯，因為當初佛陀發展的是反婆羅門的開大智慧之道，而佛教發展神階系統的話，照佛學的觀點來說是向婆羅門教靠攏。因為，發展神階系統就是以『神話』來收編地方神地統，這是有違佛陀教誨的事。果不其然，後來佛教在印度的發展，因為過度向婆羅門教（此時應稱為印度教）靠攏，而反而被印度教收編得乾乾淨淨，只留下密宗在不屬印度文化的喜馬拉雅山麓諸小國裡，這些小國基本上是與西藏人文化相鄰相似，而與所謂的雅利安 --. 達羅毘荼人的文化差異較大。

註四十一：詳，邱紫華《東方美學史》p.876-877。

註四十二：孔雀王朝時勢力範圍與行政範圍其實很難區分，通常以戰爭獲勝來判斷行政範圍的擴張，傳說中阿育王征服迦林地區（Kalinga）屠殺二十餘萬人，孔雀王朝的疆域到達了印度史上最大的『統一』版圖，但是疆域內還有沒有像迦林地區一樣的國中『國（部落）』，以及版圖內是否不只是設『驛站』，而且還設了行政（徵役徵稅）機關，其實都無跡可考，所以可以稱為『帝國部落混合制』。

註四十三：笈多王朝的超日王時期（AD380-413）時對外透過戰爭與聯姻方式擴大版圖與勢力範圍，這勢力範圍就是外藩而不是疆域，對內透過土地分封制（主要是一些婆羅門、剎帝利貴族與疆域內較強勢的部落酋長）實施中央集權，並由中央政府直接控制眾多小王公，封建領土內由王公所屬的官吏管理行政。這更接近西方中世紀的封建制度，但是封建領地內的農民也被固定在土地上失去了自由，成為半農奴，所以稱為『封建行政連姻外藩制』。詳，尚會鵬《印度文化史》p.133-134。

註四十四：詳，尚會鵬《印度文化史》p.136。

註四十五：詳，尚會鵬《印度文化史》p.176。

註四十六：詳，李明珠等編《印度宗教與藝術文化學術研討會論文集》p.38。

註四十七：詳，李明珠等編《印度宗教與藝術文化學術研討會論文集》p.38;p.53。

註四十八：詳，金克木，《印度文化論集》p25-47。

註四十九：由於阿克巴的生長環境是回教，所以這種融合某種程度等於以其他教義來當『古蘭經』的註腳，不過也顯示了阿克巴對宗教態度的『寬容』，另一方面，由於阿克巴顯然不是神學家也不是宗教家，所以這種『神一教』顯然無法流行。詳，尚會鵬《印度文化史》p.213。

註五十：如果連同古典梵語文學，宮殿的波斯阿拉伯語文學，南方的泰米爾語文學，印度東南方、東南亞與錫蘭的巴利語文學等一起計算的話，這時的泛印度文學就有七種不同的『文字』紀錄，當然也就有七種『正統』了。

註五十一：在蒙兀兒帝國時期共有四種舞蹈風格興起，雖然這所有的派別都是以《舞論》為承傳依據，但是卻可很清楚的劃分為：南印度的婆羅多舞、西南印度的卡塔卡利舞、北印度的卡塔克宮廷舞、東北印度的曼尼普利舞四支。詳，尚會鵬《印度文化史》p.232-234。

註五十二：尚會鵬認爲此一時期的造形藝術發展，特別是建築藝術的發展呈現了兩種藝術觀的纏繞，一種是回教的、
婉柔的、北方的；另一種則是印度教的、雄壯的、南方的。這兩種藝術觀互相纏繞，而形成頗難劃分的
不同風格。詳，尚會鵬《印度文化史》p.226-228。不過筆者認爲，如果以所舉藝術品案例而言，大體可
說是南、北兩種風格。

註五十三：詳，尚會鵬《印度文化史》p226-227，轉引自尚會鵬《賞泰姬陵》。

參考文獻

- 李志夫 1995《印度思想文化史》台北：東大圖書公司
- 李明珠、翟振孝等編 2003《印度宗教與藝術文化學術研討會論文集》台北：國立歷史博物館
- 邱紫華 2003《東方美學史（上下卷）》北京：商務印書館
- 尚會鵬 2007《印度文化史》桂林：廣西師範大學出版社
- 金克木 1990《印度文化論集》台北：淑馨出版社
- 洪莫愁 2003＜探索印度教的藝術表現＞收錄於《印度宗教與藝術文化學術研討會論文集》
- 高木森 1993《印度藝術史》台北：渤海堂文化公司
- 高木森 2000《亞洲藝術》台北：東大圖書公司
- 常任俠 2006《印度與東南亞美術發展》合肥：安徽教育出版社
- 陳俊輝 1995《印度哲學思想的古今》台北：水牛出版社
- 莊孔韶 2006《人類學概論》北京：中國人民大學出版社
- 楊裕富 1995《建築與室內設計的設計資源：設計的美學基礎》國科會研究報告
- 楊裕富 2006《台灣玻璃器物形式記材料分析：設計美學三》國科會研究報告
- 楊裕富 2006〈設計美學的建構：兼評史克魯頓的建築美學〉《空間設計學報》第二期
- 楊裕富 2007〈從傳統工藝發展試論我國設計美學的形成〉《空間設計學報》第三期
- 楊裕富 2007＜日本設計美學的形成一＞《空間設計學報》第四期
- 楊裕富 2007＜日本設計美學的形成二＞《空間設計學報》第四期
- 楊裕富 2008＜西方建築美學一：建築美學方法論＞《空間設計學報》第五期
- 楊裕富 2008＜西方建築美學二：西方文化之美感取向發展＞《空間設計學報》第五期
- 楊裕富 2008＜西方建築美學三：建築美條目的形成＞《空間設計學報》第六期
- 劉其偉、林尚信等著 2003《圖說印度藝術》台北：藝術家出版社
- 蕭默 2007《天竺建築行紀》北京：三聯書店
- 二十一世紀研究會著 張明敏譯 2008《民族的新世界地圖》台北：時報文化
- Brown, Rebecca M. and Hutton, Deborah 2006《Asian Art》Malden: Blackwell
- Chakravarti, Sipra 2003 <Indian Paintings: Socio-religious backdrop>《Proceedings for the Symposium on Indian Religions, Art and Culture》
- Craven, Roy C. 1997《Indian Art》New York: Thames and Hudson
- Mukherji, Ramaranian 2003 <Indian Art and Literature in the Context of Indian History>《Proceedings for the Symposium on Indian Religions, Art and Culture》
- Smart, Ninian 著 高師寧譯 2003《世界宗教》北京：北京大學出版社
- Tadgell, Christopher 著 洪秀芳譯 2002《印度與東南亞：佛教與印度教建築》新店：木馬文化

Chapter 4 日本設計美學發展

日本文化早在 1960 年代因日本商品在世界市場上的攻城掠地而備受矚目。同樣的在設計產業上，如何吸取日本設計產業的經驗、如何從文化的角度理解日本的美感取向，乃至運用這些經驗也就成為我國設計產業的熱門話題。本章詳細的從日本歷史文化、日本設計藝術、美學知識的真實性等角度，深入解開日本設計美學發展的點點滴滴。

4-1 日本設計美學的論點與研究方法

　　日本設計藝術的發展明顯的受到外來文化的影響卻又不失其獨特性，歷史上的大化革新與明治維新在日本藝術發展上不能否認具有極大的衝擊，但是這些衝擊並不需要放棄日本民族的審美品味，乃至二次世界大戰後，短短的十幾年間日本的商品能以其特定的設計美學征服亞洲市場，1970 年代以後日本的建築師、設計師乃至藝術家更以東方美學的代表站上世界舞台。凡此種種，都說明了日本設計美學是值得高喊『文化創意產業』的我們進行客觀的分析與借鑑。

　　另一方面，美學與設計美學卻是特別不容易進行『客觀的分析』。就整體美學而言，如果不理解希臘文化的生成與希臘時期酒神祭到戲劇的發展與目的，又如何能體會或客觀的分析亞理斯多德『詩學』中美學的重要成分與旨意？亞理斯多德的『詩學』會被譽為美學的經典，難道不是希臘羅馬文化與基督教文化主觀意志下的客觀選擇？

　　就設計美學而言，則在主觀意志之下，更要有客觀的（或物件的）藝術品的證據，這就更糾纏於主觀意志與客觀證據間的辯證，當然也就更不容易進行『客觀的分析』。1930 年代所興起的新馬克思主義者班雅明就以異化、疏離化乃至意識形態來『客觀的分析』戲劇、電影乃至其它藝術作品，1960 年代的新馬克思主義者則更簡化的提出：視覺藝術乃是視覺化的意識形態，並以此抨擊資本主義社會的商品化現象，據以為『客觀的分析』，這些見解或論點雖不指引了藝術的創作或發展，但卻可見設計美學糾纏於主觀意志與客觀意志間的辯證，更可見得『設計美學』的特別不容易進行『客觀的分析』或對話。以當今的視覺文化理論而言，意識形態的分析則更成為視覺藝術或視覺美感分析中不可或缺的成分（註一）。

　　如何在這不容易『客觀分析』的設計美學上，連結當今藝術學與美學論述以形成較有說服力的分析方法，進而達到本論文所欲達成『日本設計美學形成』的描述就是本論文的兩個主要目的：其一、設計美學方法論的再建構；其二、日本設計美學較為精確的描述。

　　在本論文的第一個目的上，筆者曾於〈從傳統工藝發展試論我國設計美學的形成〉一文裡提出三種說法：其一、美學分析與藝術品分析只能採文化相對論的觀點、其二、（類比演繹）因果推論法及其三、美感取向（aesthetics orientation）作為形而上美學推演到形而下美學（設計美學）的中介性概念等在本論文中仍為必要的立論（方法論）基礎，只是本論文基於論述的對象與設計美學方法論的精鍊，仍然需對『設計美學』的概念、論點及必要的相關文獻等，進行澄清與分析。這些論述內容即為本節的重點。

一、論點：論設計美學時如何看待美的範疇

　　西方美學在十八世紀前仍然屬於西方哲學的範圍，在十九世紀前雖逐漸從哲學獨立出來，但是卻仍然為哲學的一個分支。美學學科屬性的這種狀況到了二十世紀六零年代以後有了很大的轉變，這種轉變的起因，本論文限於篇幅而略去不表，但轉變前後的一些差別卻值得討論如後。

1. 美學作為討論美的學問與知識，雖然可以有『美的本質、美的形式與美的意涵』等重要的三個向度，但是不可否認的在 1960 年代前或十九世紀前，美學主要在探討美的本質問題而較少涉及美的形式探討與美的意涵探討；相對的 1960 年代以後美學探討的重點似乎調轉過來，探討重點往往在美的形式探討與藝術品（美）的意涵，反而較少涉及美的本質探討，就算涉及美的本質探討也多半強調『本質、形式、意涵』之關連性與分殊美學的侷限性（註二）。

2. 強調分殊美學的侷限性，其實正指引出美學與藝術學或藝術史學的再度結合。就西方的學術傳統而言，十八世紀以前藝術作品（特別是造形藝術作品）的討論，只能是眾多個案的知識，其討論結果最多只是屬

於『藝術學或藝術史學』，藝術品之所以有審美價值乃是受了美的理念激發或分享了美的理念，而非藝術作品有什麼『知識』奧秘，所以藝術學乃至於藝術史學仍然不列入美學的範圍。十九世紀末德國興起實驗美學、形而下美學的呼聲，經過二三十年的努力終於在二十世紀三零年代形成了造形美學這個分殊美學（註三）。另一方面西方的藝術學與藝術史學在二十世紀雖有眾多派別的發展，但其中最大的派別（主流論述）乃是精神發展類型的設計史藝術史（註四），這與黑格爾美學的親近性，再再的促成美學與藝術學或藝術史學的再度結合。

3. 十八世紀文學與藝術尚未分論，十九世紀分殊美學尚未興起之時，美學作為討論美的學問與知識，其核心概念（美的範疇或重要論點）到底是什麼？這與二十世紀之後，乃至於非西方美學、設計美學興起之後，作為討論美的學問與知識之核心概念有何不同？

　　大體而言，十九世紀前西方美學論述裡美的範疇是分層次的，美學的首要範疇一直都定位於『美（或優美）、悲劇（或悲劇感）、崇高』；其次要範疇乃從主要範疇衍生而得，諸如『醜（或醜感）、喜劇（或喜劇感）』；再其次範疇則因藝術分科或興新藝術類科出現，或重要文藝作品出現所衍生而得，諸如『幽默、滑稽、諷刺、怪誕、快感』（註五）。美的範疇是分層次的另一意涵則在於暗示同層次間是互通的，下一層次則是上一層次所衍生的。這種論點到了二十世紀就逐漸受到挑戰，甚至懷疑起美的範疇說。

　　達達基茲（Tatarkiewicz, W）在《西洋六大美學理念史》裡考察了藝術美的範疇史後，認同蘇利奧（Souriau, A）對美的範疇的研究結論：對『美』進行有系統地將範疇分類，並將它們固定在一個確定的表格裡，乃是一件辦不到的事。達達基茲接著指出：『我們相信，這種情勢的形成也有某些方法學上的理由。如果我們用最簡單扼要的方法來表明，就成了：審美的範疇乃是美的變相，而不是美的類別（Aesthetic categories are varieties, not kinds of beauty）這些變相中的一部份，下文有所論列』（Tatarkiewicz 1987 p.208）。達達基茲研究後所列出獨立的審美範疇（美的變相）有十款，分別為：適當性（aptness）、裝飾（ornament）、標緻（comeliness）、雅逸（grace）、微妙（subtlety）、崇高（sublimity）、雙重之美（a dual beauty）、柱式與風格（orders and styles）、古典之美（classical beauty）、浪漫之美（romantic beauty）。

　　達達基茲考察西方藝術美的範疇史後，總結出來獨立的美的變相（美的範疇）竟然如此不同於十九世紀前哲學家們所強調的『系統的、普同的』美的範疇：優美、悲劇、崇高及其相關衍生次範疇。這顯示了什麼疑旨（problematic）呢？是向來西方美學範疇論誇大了其普同性呢？是向來西方美學範疇論乃至於美的本質論出了問題呢？是達達基茲與十九世紀以前西方美學家的立論基礎不同呢？還是二十世紀後西方美學的核心概念有了新類別（新範疇）呢？筆者認為除了西方美學的核心概念有了新類別這樣的看法不存在以外（註六）其它三項都是存在的事實。本論文簡單的就一些事實來論證一下這西方美學方法論上的第一疑旨如下。

1. 達達基茲所列的柱式與風格（orders and styles）項，雖然少見於十九世紀前西方哲學家的美學論述之中，特別是幾乎沒有列入美學範疇項目之中。但是柱式與風格（orders and styles）項乃至於適當性（aptness）項、裝飾（ornament）項幾乎是西方第一本建築書：維楚維斯建築書以來所有的建築書都奉為美的核心概念。

　　達達基茲考據地指出：『古代人在所有的藝術中，只將他們修養有素的少數幾種，就其某些變相、範疇、曲式或柱式，照他們所稱呼的那樣把他們對立起來。在音樂中，它們分出多立斯、愛奧尼亞和佛利治亞的曲式（Doric, Ionian and Phrygian modes）。分類的基礎是處於每一種曲式對群眾所生之效果：第一種使人感到嚴肅，第二種使人感到溫柔，第三種使人感到刺激。在雄辯術中，他們區分出文雅的，中庸的和簡單的三類。另一種分法則區分出偉大的，微妙的和華麗的三類、在建築中，他們正分為多立斯的，愛奧尼亞的和科林斯的三種柱式……這種趨勢發展到後來，不但日漸擴充，而且有從某種藝術領域轉移到另一種藝術領域的企圖』（Tatarkiewicz 1987 p.231）。而所有熟悉希臘建築藝術史的研究者大概也都熟悉多立斯的，愛奧尼亞的和科林斯的三種柱式分別先是代表雄壯、優美和異族，然後再轉變為代表男性、婦女和少女。這些探討其實說明了西方美學的核心概念（本質、範疇）的探討，與美的意涵探討、美的形式探討是分不開的。甚至於如果我們理解希臘民族的融合過程中，最早也最具戰鬥性的是來自克里特島的多立斯族，最

多且最具藝文氣質的是盤據於愛奧尼亞的愛奧尼亞族，最晚且最具商業氣質的是位於希臘早期通往波斯門戶的科林斯地區或科林斯族時，我們更可體會到此時希臘美的核心概念的探討，不只與美的意涵探討、美的形式探討是分不開的，也與『種族地位』或『意識形態』分不開的吧！

2. 達達基茲在古典之美（classical beauty）項與浪漫之美（romantic beauty）項的咬文嚼字的探討中，可以體會到不同的時代，美的核心概念其實是不同的，我們甚至可說達達基茲對古典之美（classical beauty）項與浪漫之美（romantic beauty）項的討論相當近似於筆者在〈從傳統工藝發展試論我國設計美學的形成〉一文中所提出的『美感取向（aesthetics orientation）』概念，而較不近似於『美的本質』概念。如果我們再參照黑格爾的《美學》乃至於諸多西方藝術史家對文藝復興風格興起及巴洛克風格的興起之研究（註七），我們不難體會到不同的地區、文化，美的核心概念其實是不同的。這些論證的事實原本清楚的指出藝術史與美學（乃至於美的核心概念）是鷹服於文化相對論，不過西方學者往往基於大一統（logolism）的立場，總是婉轉的排開了文化相對論。達達基茲也不例外，在討論浪漫之美項的總結時卻也說：『我們可以大膽的指出，古典主義的價值範疇主要在於美，而浪漫主義的價值範疇，主要不在於美，而是在於偉大、深刻、宏偉、高貴與豐富的靈感。如果我們將古典之美視為狹義之美的話，那麼浪漫之美，便可被我們是做廣義之美了。在美之廣大的領域中，假如古典美被排除掉，那末剩下的，即使不是全體，也大部分都是浪漫之美』（Tatarkiewicz 1987 p.231）。

3. 達達基茲將適當性（aptness）項當作第一個範疇，並且從字源演變的角度指出適當性（aptness）這個概念與增美性（decorum、decor）乃至於妥善性、機能主義（functionalism）結合在一起的過程，而將裝飾（ornament）項當作第二個範疇，並裝飾一詞引證的考據為『繁複的裝飾』、『折衷的裝飾』、『模仿式樣的裝飾』及具爭議的裝飾。這些論證過程可以顯示出達達基茲在《西洋六大美學理念史》這本書的論述立場若不是親現代設計（pro-modern design），至少也是親現代建築（pro-modern architect movement）的。

以上的論證，在方法論層次指出：美的核心概念當然不必侷限於『美（或優美）、悲劇（或悲劇感）、崇高；醜（或醜感）、喜劇（或喜劇感）乃至於幽默、滑稽、諷刺、怪誕、快感』這些西方傳統的美的範疇論之中；也指出：美的核心概念應該以『文化相對論』的立場來看待，甚至以藝術分科分論與藝術分科合論同時看待。同時又指出：『美的本質探討』與『美的意涵探討』、『美的形式探討』乃至於立場、意識形態間往往有潛在的或明顯的關係，相對的，對美的形式探討當然也是如此。最後指出：如果是站在親現代設計或親現代建築的立場，所得到的美的範疇項目，竟是如此不同於站在十九世紀前文學藝術合論的立場下，所得到的美的範疇項目；換句話說，站在設計品或建築藝術品的立場，所論及的美的範疇往往更指向『操作性』，或是說更指向美的形式。

所以，探討設計美學時涉及美的範疇的條目往往是更具『美的形式指向』的新名詞，乃至於雖然設計美學的重點在於美的形式探討，但是美的形式探討又往往與美的意涵、藝術品的表意狀況、視覺文化及意識形態有難以割捨的論辯關係；基於此，探討日本傳統設計美學時，認識日本文化乃至於認識體會日本文化的立場，從日本文字用詞中找出美的範疇描述詞與美的形式描述詞，也才算比較接近『文化相對論』的客觀性要求吧。

二、日本藝術美學文獻回顧

在日本藝術美學文獻回顧部分，本論文主要著重於美的範疇描述詞與美的形式描述詞的分析、日本文化下美感的生成、日本文化的形成過程、藝術史上的分期等；次要著重於文獻的論辯結構。

(一) 葉渭渠著《日本文化史》

葉渭渠著《日本文化史》一書以時間序分九章，分別是：第一章繩文、彌生、古墳時代文化的曙光（--DC538）；第二章飛鳥、白鳳文化的形成（DC538—710）；第三章奈良天平文化的開花（710—794）；第四章安平文化的全盛（794—1192）；第五章鎌倉武士文化初興（1192--1333）；第六章室町文化與禪（1333--1573）；第七章安土桃山文化變革（1573—1600）；第八章將戶時代文化的轉型（1600—1868）；第九章現代文明開化的路程（1868--）。這本書裡有關日本文化的形成乃至美感的生成等重要的觀點分析如下：

1. 在論及日本原初美意識的萌動時，指出這種美意識是溯源於在然美與色彩美，並總結爲對物與大自然景色變化的感傷、崇尙自然色與以及四色色名之白色、青色代表光、善，黑色、紅色代表暗、邪，乃至白虎、玄武、青龍、朱雀的四方觀念與四色觀念早在古墳時代就一起發展起（註八）。在論及飛鳥、白鳳文化時，指出在部族聯盟到帝王國家的階段，日本明確的接受佛教文化與中國文化，但是佛教文化與中國文化此時只對皇家與貴族階層產生影響，並未普及於社會平民，而此時皇家與貴族階層對此二外來文化的吸收也是選擇性的吸收，所以由上古文化中的性崇拜與愛所衍生出的『色好み』文化（註九），不僅在這個時期得到發展，更超越歷史和時代，也影響後世對愛與性的倫理觀，更影響著（日本文化中）普遍的審美價值取向。

2. 在論及奈良時期與京都時期時，可以瞭解奈良時期的天平文化基本上是天皇掌權的政治制度，而京都時期的平安文化則是外戚貴族掌權的攝政關白政治制度。另一方面，奈良天平文化呈現了大化革新後中國文化與器物制度從日本皇室到地方封建貴族甚至豪族的影響，而京都安平文化則呈現了從漢風走向和風，乃至於從神道教與佛教分立到神道教與佛教的融合（或說佛教已從中國式佛教走向日本式佛教）。這兩個時期在文學與藝術表現上的新成分有：（與漢詩集相對應的）和歌、（與佛寺建築、宮殿建築相對應的）神社建築、（與唐繪、佛教藝術相對應的）大和繪等等。而在審美意識上的新成分則爲一種融合（日本古今和外）的新審美意識，這包括了：簡素審美意識、眞實（まこと）審美意識、物哀（もののあはれ）審美意識、女性婉約意識等等，葉渭渠以『（日本）古代審美主體的完成』來稱呼這些新成分的融合一體。

3. 在論及鎌倉文化、室町文化、桃山文化這三個時期時，日本的政治體制基本上是地方封建貴族或地方武力豪傑另建體制的時期，通稱幕府體制或藩閥爭霸體制。在文化上則以『宋學』改裝爲『效忠封建領主之學』作爲吸收外來文化的主流，桃山文化末期雖也有南蠻文化（註十）的傳入，但西學的影響要到江戶時期才算開了小門。鎌倉文化、室町文化、桃山文化雖然都是幕府體制，但是鎌倉、室町時期只能算是地方分權的亂世，只有桃山時期才算是中央集權的『盛世』。在上述的背景描述之下，鎌倉文化裡『宋學』只是個籠統的稱呼，更細的看應該是逐漸強調忠君爲主的儒學或理學，以及以臨濟宗、曹洞宗爲主的禪學是爲強勢的外來文化。儒學的新舊間衝突並不大，但是佛教的新舊間卻牽扯上政治新舊勢力的鬥爭，這種鬥爭卻更加速了日本舊佛教（此時稱爲貴族佛教，諸如淨土宗）的改革（如：淨土眞宗、時宗、日蓮宗）與新舊佛教的積極走入民間，乃至宗教的世俗化。室町文化裡『宋學』則更強調忠君，包括政治上的忠君、宗教上的忠君（如：以京都的五山作爲官寺，官寺擁有莊園，並層層統治全國所有的禪宗寺廟）乃至哲理上的忠君（如：雛形的武士道與宋朝理學式的易經結合）。桃山文化裡的『宋學』已逐漸褪色（退流行），有實力的新霸主已然浮現，忠君靠的是軍事實力而不是知識的鑽研、日本禪學也逐漸褪除了知識成分轉入品味『空寂與生活』。這三個時期在文學與藝術表現上的新成分有：茶道文化、能樂與狂言（戲劇、吟唱與舞蹈的結合體）、繪卷藝術（繪本）、肖像畫、（武士裝備上的）鎧甲、模仿宋代的『唐式』寺廟建築（註十一）、禪化的中國水墨畫、禪化的庭園藝術、世俗水墨畫（雛形浮世繪）、（金碧輝煌的）屏風畫、俳句、城廓建築以及極少數的西式教堂建築等等；而在審美意識的新成分上則包括了：以幽玄、孤寂、枯淡爲底蘊的空寂審美意識；以怡適、寂寥、古雅爲底蘊的閒寂審美意識；以諷刺、無常、雅俗錯位爲底蘊的敘事審美意識（狂言審美意識）；以濃豔、壯麗、裝飾、世俗娛樂爲底蘊的武夫審美意識（桃山審美意識）等等。

4. 在論及江戶文化、明治維新迄今這兩個時期，日本的政治中心從關西轉移至關東、商人資產階級出現是共同背景。在外來文化影響上，江戶時期重新強調了『宋學』，但也開啓了向主要貿易對象荷蘭學習的『蘭學』，蘭學主要在於器物之學甚少涉及精神層面；明治維新則提出『富國強兵，殖產興業』的『歐學』，歐學則進一步的進行制度之學與帝國主義殖民之學；二次世界大戰戰敗後被盟軍（其實只有美國）託管期間，被迫改造了政治制度而引進『美國學』，美國學主要在於資本主義商業制度與個人主義民主制度之學。這個階段在文學與藝術表現上的新成分雖多，但也多屬洋和併陳，藝文表現上多了趣味培養的選擇性而已，眞正帶有日本味的新成分只有浮世繪與歌舞伎。而在審美意識的新成分上，除了以色好、盛景、團性爲底蘊的浮世繪審美意識（註十二）外，大概只能以『唐、和、宋、歐、美』的五味併陳當作難以言傳的獨特審美意識吧。

(二) 邱紫華著《東方美學史（下卷）第五篇：日本美學思想》

　　邱紫華在《東方美學史》裡的第五篇，主要以文學的角度勾勒了日本美學思想。全篇分四章：第一章、日本文化思想的原點；第二章、吸納與保存，古代中國持續的影響；第三章、日本民族的思維特徵和審美意識；第四章、日本美學範疇。這本書第五篇裡有關日本文化的形成乃至美感的生成等重要的觀點分析如下：

1. 邱紫華指出日本民族的審美意識較突出的有四點，分別是：崇尚生命之美，讚賞生氣盎然之美；由美善同一發展出強調和諧之美；色彩具有明確的審美象徵意義（註十三）；以植物生命爲象徵體系的審美意識。

2. 在藝術審美意識上，邱紫華也提出四點，分別是：遵循自然之道的審美意識；藉物抒情，涼物言志，表現眞心的審美意識；藝術美以技藝完美爲基點，所以『技藝、技巧』也有獨立的審美價值；藝術美必須蘊含禪意禪趣。

3. 在藝術美的範疇則列舉了：眞實、物哀、禪語（禪機）、無、空寂、幽玄等六項爲主要範疇。其它相關美的次要範疇（如：自然美、建築美、詩歌、茶道等或詮釋前述六像主要範疇而出現的）則有：心、形、姿、秀美、壯美、余情、花、枯淡、余白、色好、勢、閑寂、一即多、淡雅等等。

(三) 田中昭三著《日本庭園欣賞：美之所由生》

　　田中昭三著《日本庭園欣賞：美之所由生》一書是論（單科）庭園設計藝術的書籍。全書共六章，分別爲：第一章，庭園式樣乃隨建築式樣而變；第二章，日本庭園源流考；第三章日本庭園史重要人物小傳；第四章業主的夢與造園家的手腕（技術）；第五章左右景觀的的道具考；第六章日本庭園與外國庭園的比較。這本書裡有關日本庭園文化的形成乃至庭園美感的生成等重要的觀點分析如下：

1. 田中昭三在這本書的自序提出日本庭園爲什麼會感覺得美？這樣的提問，透過自問自答詮釋約略指出自序附標題：知道越多就越顯得美。分析這篇自序所言，田中昭三認爲日本庭園美之所由生，主要有幾個因素（與過程）如：寫實的剪裁了自然景色之美；遠古時代外來佛教，或自然界的神宿（星宿神），或日本原有的萬物有靈教深深的影響了庭園設計，所以庭園之美不只是剪裁了自然之美，更因這些宗教信仰所添加的意味，增添了美感，同樣的平安時代所興起的淨土式庭園，也因增添了當時佛教的末法思想，產生許多意蘊美感；最後拿目前最常見的枯山水庭園來說，枯山水庭園好比繪畫雕塑中的抽象藝術，此刻並非模仿自然之美，而是白砂、立石放置於庭中來表現整個大宇宙，枯山水庭園的欣賞，除了欣賞造園的手法（技術）美之外，還有一種難以語言來表達的美，姑且稱之爲イメージ（意境）美添加其上。總而言之，欣賞日本庭園除了自然景觀以外，細察一下到底有哪些意境添加其上，細察一下古人的趣味所向，那麼造園的魅力可以說是取之不盡，賞園時除了變換視點的品味庭園之美以外，總是抱著『肉眼以上』還能發現些什麼的話，庭園的美感才會逐步展現的。

2. 以庭園發展的歷史來看配合寢殿造的池泉庭園最早出現，此時庭園受到中國帝王求仙思潮的影響（諸如：築蓬萊三島或石龜於池中），乃至方位神四靈獸初步風水思潮的影響，而庭園的功能則以皇族的（或貴族的）儀式舉行爲首要，和歌、連歌的表演場地爲次要，最後才是觀賞。平安時代末期配合寢殿造的池泉庭園改變爲淨土式庭園，此時庭園添加了佛教末法思想的影響（諸如：強調從此岸藉曲橋、中島而『渡』彼岸，於彼岸築山，山頂以石組象徵須彌山），另外平安時代貴族也極爲嚮往王羲之於〈蘭亭序〉中所描述的曲水流觴情境，對平安時期庭園也有一定的影響。鎌倉至桃山時代隨著書院造的興起，庭院變小，並以觀賞爲首要機能，此時基於觀賞機能而出現三面觀賞（而非一面觀賞）與回遊觀賞的複數視點意識，另一方面枯山水庭園也於此時出現，並經禪宗寺院發揚光大，枯山水庭園除了早期無池以砂草代水的儉樸雛形外，主要乃受北宋三次元山水畫構圖意境的影響。桃山時代至江戶初期則隨著築城熱潮而出現華麗的城廓庭園。江戶時期皇家貴族則出現大規模的自然景庭園，而相對的平民百姓則相對應於數寄屋建築而出現袖珍形自然景庭園，以表達纖細的造景感爲主。

3. 縱看日本庭園發展及筆者觀賞之體會，日本庭園審美意識大致如下：朦朧仙境的審美意識；由物哀發展出的時序自然景觀審美意識（註十四）；由禪宗禪味發展出來的象徵意境審美意識（註十五）；潔淨纖細審美意識等等。

4. 造形藝術單科（如庭園設計）的審美意識與整體造形藝術的審美意識，往往會因藝術單科的機能、材料之擅長不同，而有不同的審美意識，但也還有多數款項的審美意識是相通的。這在進一步分析美的形式法則時，可能有雷同的對應關係。

三、視覺文化文獻回顧

在視覺文化文獻回顧部分，本論文主要著重於視覺文化論藝術品與設計品的論法、文獻的論辯結構（是否具有方法論上的嚴謹性）；次要著重於美的形式描述詞的分析、美感生成及美的形式規則的分析。

(一) Howells,Richard 著《視覺文化（visual culture）》

豪威爾（Howells,Richard）著《視覺文化》一書分爲理論與媒體兩大部分，理論部分分別是：第一章、圖像學；第二章、形式；第三章、藝術史；第四章、意識形態；第五章、符號學；第六章、解釋學。媒體部分分別是：第七章、美術；第八章、攝影；第九章、電影；第十章、電視；第十一章新媒體。

很清楚的豪威爾企圖建構出一種較爲全面性的分析媒體產品（主要是視覺藝術品）、解讀視覺藝術作品『意涵』的方法。在這本同時強調『理論』又強調實例分析的書裡，本研究試圖分析這興新的學門（註十四）怎麼分析藝術品，怎麼看待『美感』，乃至於這種綜合性的分析理論與一般藝術史理論有何不同？論辯結構是否嚴謹。本研究的分析如下：

1. 六種視覺文化分析理論各有擅長

《視覺文化》一書雖然羅列介紹了六種解讀視覺文化文本的理論，但並不企圖替讀者辯護哪一種理論最好。豪威爾在前言裡說明：『本書並不希望爲視覺理論編織一部包羅萬象的知識史。相反，它著力於視覺理論的基本概念和相關權威著作，希望讀者參與其中，體會視覺文化分析的樂趣和意義』（Howells 2007前言）。豪威爾在書中一方面在介紹個別理論時，熟練的引述『權威著作』間的論辯，指出該理論的侷限，另一方面也分析出不同理論之間的相關性或共通性。諸如豪威爾在理論的第六章後段表明：『迄今爲止，我們在本書中已經考察了圖像學的、形式的、藝術史的、社會學的、符號學的、……解釋學的方法。它們之間，我們發現有極大的差別。圖像學方法關注內容，形式主義凸現構圖的要素，藝術史尋求秩序，而社會學是要打破這個秩序，符號學是把意義作爲科學事實來發現，而解釋學強調的是我們可能發現的、闡釋的、臨時的本質。我們注意到，在其中前行的不同方法、理論、結論都有其優勢和弱點。我們同樣開始注意到，在考察特定文本時，某些方法要比其它的更加適宜』（Howells 2007 p.109）。

2. 六種視覺文化分析理論仍有相通之處

就新左派的看法，圖像學的分析方法、形式的分析方法、藝術史的分析方法、解釋學的分析方法之間有相通之處是較易理解的，但是 Howells 在《視覺文化》一書裡努力調和明顯爲左派的符號學分析方法、意識形態分析方法（註十五）與『維護資本階級利益』的右派理論也是相通的，這樣的論辯結構就值得進一步分析與借鏡。

在論及意識形態分析法與圖像學分析法的相關性時，採用『某些觀點的相同』法。豪威爾提出：『帕諾夫斯基（圖像學分析）說過，一部作品的本質含意揭示了一個民族、時期、階級的基本概念，這看起來與伯格（意識形態分析）所宣稱的如此相似，伯格說過：任何時期的藝術都傾向於服務統治階級的意識形態趣味』（Howells 2007 p.112），當然豪威爾並不是說這兩者的理論是類似的，而是說這兩者的理論之間並非完全對立的而已。

在論及圖像學分析與符號學分析時，採用『交集』法。豪威爾將巴特的理論列爲符號學分析法的代表，然後用兩派代表學者的最大公約數（交集處）來論證兩派理論本質上的相似。豪威爾提出：『帕諾夫斯基

圖像學方法的第二層面。這是一個約定成俗的層面，它由記號和被編碼的意義組成，而這些記號和意義靠慣例來表達。我們必須成為恰當的文化的一員，然後才能識別它們。他說，一個古希臘人或者一個澳大利亞叢林土著識別不出這些符號，因此也就沒能力闡釋它們。如今，帕諾夫斯基再也不會把自己描述成一個結構主義者或者符號學家。但是我們不可能不注意到，他的圖像學與索緒爾的語言結構主義、與羅蘭‧巴特的激進符號學之間有相似之處』（Howells 2007 p.111）。

3. 文本論與文化相對論才是理論的重點

　　豪威爾上述的論辯線索，對理論建構而言其實是稍微簡化了些，不過卻正好點出後結構主義文本論甚至視覺文化分析、藝術史分析、美學分析裡一個非常重要的觀點，那就是『放回文脈處，才見文本生』。一個古希臘人或者一個澳大利亞叢林土著識別不出這些符號（當代歐美社會裡圖像的意義），因此也就沒能力闡釋它們（當代歐美社會裡的藝術作品），那麼，這不是說若要有能力闡釋當代歐美社會裡的藝術作品，那就要理解、熟悉當代歐美社會所繼承的文化，並將這作品放在當代的文脈裡，才能恰當的解讀嗎？闡釋意義是如此，欣賞是如此，美感的生成難道不也是如此嗎？這其實就是描述藝術發展上該有的文化相對論。

4. 美感：形式、意義、本質的三向度

　　《視覺文化》一書裡涉及美感生成的提問最多的大概就屬形式分析一章。豪威爾指出：『本章向我們介紹形式對視覺文本所產生的作用。它將目光從內容轉移到表達方式上。由此，我們可以瞭解通過形式傳遞意義的方式，這種方式與通過內容傳遞意義的方式具有同樣的效果。有些時候，形式實際上在兩者中更顯重要。另一方面，形式使得題材相形見拙，最終導致內容與其不相關。這在現代藝術尤其是抽象派藝術中更為重要，因為它們幾乎沒有顯示具象的題材』（Howells 2007 p.23）。這一章主要介紹當代形式主義美學派重要人物羅傑‧弗萊（Roger Fry）的論述，展示藝術品（特別是抽象藝術）透過線條的節奏、量感、空間感、光影與色彩來喚起我們（觀眾）的共鳴，強調形式本身可以產生美感，或是說從設計的角度來看美感的形式向度其實是最為豐富的。當然美感的意涵向度似乎在抽象藝術中也有一定的作用。豪威爾引述晚期弗萊的看法說：『他（弗萊）宣稱形式和內容是統一的，相應的，在歌曲或歌劇中，樂曲和歌詞是緊密地聯繫在一起的。他承認這種完美的融合是極少能做到的』（Howells 2007 p.37）。其實我們正可以從這裡瞭解到建築、設計與抽象藝術親近性，那就是美感的生成重點在於形式向度與內容（題材、主題、意涵）向度的完美融合，而論述設計美到底是怎麼一回事？論述什麼狀況才是形式與內容的完美融合？則可視為美的本質向度的探討吧。

5. 意識形態分析的重點與其說是『階級』不如說是『權力』

　　《視覺文化》一書裡作為意識形態分析或社會學分析的論述，主要是繞著伯格在 BBC 所出版《觀看之道》這本書的暢銷與引起爭議、論戰而展開的。伯格這一方強調階級的意識形態促成正可詮釋出虛偽的美感；另一方則駁斥這種分析過於武斷與簡陋。不過『意識形態（分析）方法能使我們在社會的背景下欣賞視覺文本，而不僅僅在個體的背景下，還能我們放棄採取傳統的、藝術史的、偉大的作品與孤獨的天才的方式對視覺文化進行分析』（Howells 2007 p.75）。

　　可惜的是不論伯格也好豪威爾也好，既非藝術史專家，也都未必深入建構意識形態分析的藝術理論。所以，本研究接著的文獻分析就以西方藝術裡的最大科目建築藝術裡極重要的一本著作：塔夫理（Manfredo Tafuri）的《建築理論與歷史》進行必要的分析。

（二）Tafuri, Manfredo 著《建築理論與歷史》

　　塔夫理著《建築理論與歷史》一書共有六章，分別是：第一章、現代建築裡的歷史光芒的消失；第二章、從歷史消失與符號消失來看目前建築評論的危機；第三章、建築作為後設語言：意象分析的重要作用（Architecture as metalanguage : the critical value of image）；第四章、操作性批評（operative criticism）；第五章、各種批評方法檢討（instruments of criticism）；第六章、批評的使命，帶有意識形態警覺性的批評（the tasks of criticism）。

　　塔夫理這本《建築理論與歷史》以極其模糊與隱誨生澀的語調（註十六）將建築批評分為四個階段性的類型：一般的批評、歷史的批評、操作性批評與意識形態批評（註十七）。簡單的說，塔夫理結合了藝術史分析、符號學分析、意識形態分析而提出一種立基於後結構主義（註十八）的『建築理論』與『建築評論模式』這種建築理論認為建築的目的不止於維楚維斯所說的建造、使用、美觀，還應包括一個重要的分項『（自我）歷史感價值觀的呈現』（註十九）。

　　塔夫理正是從歷史感的錯亂到歷史感的消失開始敘述現代建築運動的興起；然後以符號學美學來分析現代建築運動與現代繪畫運動的先鋒者，逐漸的在『意象』溝通模式上出現『明確與模糊』之間的搖擺，進而造成評論的消沈。從第三章起，塔夫理則藉由眾多現代建築運動與義大利建築史上的作品、事件，來闡述建築物作為『（自我）歷史感價值觀的呈現』的弔詭、困難與重要性。並藉其及其慎密的『證據』尋找與詮釋來逐漸說明建築理論的四種層次。第一種是先鋒者的模仿式的一般評論，這是一種促成歷史感消失或反歷史的理論與評論。第二種是直覺式的歷史評論，塔夫理以萊特與路易士康的作品為代表，來論述歷史評論的重要，也暗諷直覺式的歷史評論並未觸及真正建築評論的艱鉅任務。第三種是操作性評論或類型學評論，塔夫理以戰後義大利現代建築運動的走向：新理性主義建築的發展為案例，來闡述這種評論模式雖然極接近『真正的建築評論』，但是由於建築界太過於將建築史工具化，所以操作性評論往往妥協於建築師的找式樣答案、妥協於業主的主流價值（意識形態）、妥協於商業性的主流價值（意識形態），甚至於忽視或缺乏意識形態的警覺性來看待建築史的發展。第四種意識形態評論，這種評論的方法其實塔夫理並沒有說得很清楚，不過我們可以將之理解為『帶有意識形態警覺性的操作性評論』或『後結構主義解構神話式評論』吧。

　　塔夫理認為歷史理論的建構是一種冒險行動，塔夫理在第六章裡提出：『在我們看來結構主義的歷史意義在於：準確而又客觀地認識設計活動涉及的作用過程、建築物信息溝通的潛能、建築物在其所處位置（計畫性的出現在那裡）的文脈價值乃至神話的形成等等。這種觀點否認批評與歷史有可能預視前所未有的新答案，好像解答就擺在前面垂手可得。將歷史作為尋求解答的工具，這條路目前仍然是荒蕪一片。歷史只是將舊的（過往的）解答或線索理所當然地擺在那裡。另一方面，所謂的新解答的尋求，只能是這些問題的資料的跳躍式的、激烈的重新洗牌，是一種極具挑戰的冒險吧』（Tafuri 1980 p.233）

　　塔夫理在《建築的理論與歷史》的序言裡極其謙虛的表示自己不是一位理論家，而只是一位教書匠，不過，《建築的理論與歷史》的書寫策略（與論辯結構）卻極其嚴謹與慎密，乃至語帶雙關、辛辣、隱喻、模糊。在這本書裡，本研究簡略的找出其藝術史研究、美學研究的成分或啓發如下：

1. 意識形態分析作為視覺文本分析的方法時，其重點不在於一種顯而易見的『階級利益』歸因，而在於具意識形態警覺性的在既有的『歷史資料』堆中，透過權力建構的過程來拆解神話，進而將『資料』重新洗排，尋找出可以表達認同的新形式，而這種新解答的尋找，其實是一種冒險的遊戲。

2. 建築作為長期以來西方藝術裡的主要類科，在審美分析過程中（西洋建築史中），美的形式探討是與美的意涵探討糾結在一起的。或是說對於美的形式規則的探討，如果指涉及純粹形式（造形）而不涉及內容（意涵），那麼所歸納的法則將不具有文化上適用的可能性，流為不具意義的美感的探討，這在西方建築藝術的發展裡尤為明顯。

3. 塔夫理在《建築的理論與歷史》一書裡展現了一種融合意識形態分析、藝術史分析、建築史分析、符號學分析乃至於圖像學分析於一爐的建築藝術史理論，而這種建築藝術史理論又慎密的站在後結構主義歷史學（註二十）此一唯一的立場上，不像豪威爾在《視覺文化》一書裡，只是初步將各種當代盛行的視覺文本分析方法論，羅列於一爐，闡明不同方法論之間可能的共量性，而僅供選擇性參考。這不但顯示了歐陸藝術史寫作傳統與英美藝術史寫作傳統的差異，也暗示了後結構主義理論，諸如福柯、羅藍巴特等人的著作，對建築史的威尼斯學派的影響，更暗示了後結構主義理論在藝術史寫作上的重要參考價值。

（三）Minor, Vernon Hyde 著《藝術史的歷史（Art history's history）》

米諾（Minor, Vernon Hyde）的《藝術史的歷史》一書分為三個部分。第一部份：學院。第二部分：什麼是藝術？從古代到十八世紀的回答。第二部分裡包括了：第一章、古代（藝術、美學）理論；第二章、中世紀的（藝術、美學）理論，基督教，人，神；第三章、文藝復興；第四章、十七世紀（藝術、美學）理論中的自然，理想與規則。第三部分：藝術史中的方法和現代主義的出現。第三部分包括了：第五章、溫克爾曼與藝術史；第六章、經驗主義；第七章、康德；第八章、黑格爾；第九章、里格爾；第十章、沃爾福林（烏福林）；第十一章、視覺至上，鑑賞力，風格，形式主義美學；第十二章、社會學和馬克思主義的視角；第十三章、新藝術史和視覺文化；第十四章、女權主義；第十五章、解讀藝術史，語言、形象、圖像學和符號；第十六章、解構主義；第十七章、心理分析與藝術史；第十八章、文化與藝術史；第十九章、文本間性個案。

這本書英文版成書出版於 2001 年，中文版於 2007 年出版。以書中第三部分算做藝術史方法論的分類，那麼米諾就分列了糾纏不清的十五種藝術史方法論，而且越接近當代，則藝術史方法論越強調『多元文化視點』的重要性。不過分析這本書在方法論上的啟發，不如說是在研究立場上的告白來得重要，這些啟發或告白略述如下。

1. 西方（現代意識）藝術史的寫作開創於溫克爾曼、康德、黑格爾。然後歷經里格爾（Riegl, A）、烏福林（Wolfflin）到許多當今主流藝術史家如剛布里克、詹森等人的著作其間是以『精神史的藝術史』這個立場一脈相傳的，這種立場在 1920 年代受到經驗主義美學的輕微挑戰，在 1960 年代受到新馬克思主義的嚴峻挑戰，才引發出當代藝術史寫作『多元文化視點』下的多樣性。

2. 上述以『精神史的藝術史』立場的藝術史寫作，不可避免的帶有濃烈的『央格魯克薩森、資產階級、男性、白人』的中心主義立場，這種立場往往輕忽、惡意扭曲了其它文化下的藝術作品的審美價值，把審美活動理所當然的視唯一種教養與品味，這種教養與品味只能在『央格魯克薩森、資產階級、男性、白人』的生活環境中才能獲得。『多元文化視點』的藝術史寫作當然反對這樣的美學理論的建構，更指出這種藝術史寫作其實只是在有限的表象上（所謂的天才的偉大的藝術作品）從事『既得利益者的意識形態再生產』而已。

3. 『多元文化視點』的藝術史寫作強調：每個文化都會孕育出該文化的審美觀與該文化的藝術創作觀，而不同文化間並無高下、好壞、父子系譜的關係，只可能有偶然的互動、攝取、涵化的關係；不同的文化間是如此，不同文化下的審美觀與藝術品的創作更是如此。

4. 米諾在《藝術史的歷史》一書中對解構主義分析方法語多嘲諷代表什麼？在《藝術史的歷史》一書中對解構主義『解構』上，米諾以：『在批評理論中沒有哪一次運動能像解構主義一樣引起人們的驚恐和激動，解構一詞來自大陸的批評學派，特別是雅克・德理達』為開場白，終以：『德理達把對藝術品的傳統的、主題性的解讀都消解殆盡，他將梵谷的繪畫當作藝術品來思考，提出許多複雜的問題，並且這些問題都是排除在主題性批評以外的。好的批評是長的批評，也許令人疲倦，永遠也沒有終點。容易得到的答案就像是垃圾食品，想要但卻不是最令人想要的；受人歡迎但卻是最不能讓人滿意的』（Minor 2007 p.242）為結尾。可見得米諾在《藝術史的歷史》一書中描述解構主義是語帶輕蔑與嘲諷的。

 事實上，《藝術史的歷史》一書並不只是對『解構主義』如此，對『文化與藝術史』項（特別是引述介紹東方主義與後殖民主義的藝術史觀）時，更常常借用引文或編造『他者』上課演講的情狀，來假意諷刺這些學派的方法論上的不了了之。西方主流藝術史寫作與藝術理論到底出了什麼問題？

5. 東方主義與後殖民主義中，東方的概念為何？米諾在《藝術史的歷史》一書中的『文化與藝術史』這一章，集中介紹了東方主義與後殖民主義的藝術史觀點，當然這些觀點也是藝術史寫作者自行衍生的，不過，卻根深蒂固的傳遞了西方藝術史寫作的主流學派眼裡的『東方概念』的偏頗與自大。就連西方當今主流學術論域中東方主義與後殖民主義裡，東方只指中東回教國家其其它，鮮少涉及中國、東南亞與日本，更不用說當今主流藝術史學術論域中，就更不必（也不可能）奢望會以『中國、東南亞與日本』作為東方概念中的核心概念吧。以英語寫作的藝術史建構有這樣的意識形態倒也無可厚非，這倒可提醒，任何文化下的藝術史寫作，理所當然的應該以『自己的文化』為立場、為觀點。這樣的領悟大概就可以算是塔夫理所說的『帶有意識形態的警覺性』地建構建築史與建築理論吧。這樣的領悟其實是逐漸靠向『文化相對論』的立場。

6. 視覺文化分析與藝術史寫作上『文化相對論』才是坦途？米諾在《藝術史的歷史》一書中的『新藝術史與視覺文化』章、『解構主義』章以及『文化與藝術史』章的解析中，相較於《藝術史的歷史》一書中的其它章，似乎失去了論辯結構上的嚴謹性。諸如：將視覺文化分析視為只有『新馬克思主義』的養分，然後找一個半調子新馬克思主義藝術史家阿諾 ‧ 豪澤（Hauser,A）所受到歐美主流藝術史家的攻擊言詞，當作對視覺文化分析的尾結語。米諾提出：『還有一個令人困擾的問題沒有討論：如果藝術史學家真的想成為社會學家，他們為什麼不轉行呢？有比大學藝術系或藝術史系更適合的研究領域（供他們發揮嘛！）…………他（豪澤）的讀者都曾經歷過恐怖時期和可怕事件，渴望找到安慰。許多人都期望藝術的魔力可以使他們獲得解放』（Minor 2007 p.194）。這樣的尾結語（筆者不願說這是米諾的結論，但某種曾度的洩漏了米諾潛意識中的立場），顯然是缺乏論辯的嚴謹性，或是說顯然是缺乏說服力的。

在『文化與藝術史』章中談到（藝術、美感）品質時指出：『據說，一旦你要培養好的欣賞眼光，接受好的教養與更高的教育，也許還有一次盛大的遍及歐洲大陸和英倫三島的教育之旅，你就會弄明白美是什麼。但是，多元文化主義的善辯者將指出，美和品質這些概念事實上都是高度妥協與讓步的詞彙，他們揭示了統治階級的偏見，並且成為了一種武器，而把有色人種和其它不具公民權的藝術家排除在白人的、西方的、父權的（我還有必要加上異性戀的嗎？）法則之外。這是怎麼一回事？美感趣味沒有標準嗎？高雅藝術的概念僅只能作為一個歷史的概念而目前不再有效了嗎？也許是吧！』（Minor 2007 p.267）。這樣的論辯，顯然有點酸溜溜的。

倒是在『文化與藝術史』章的結尾語裡所提出的：『新藝術史可能將不是去建構一個藝術史或藝術趣味的熔爐。藝術史學者將可能建構出一個對更廣大的、世界性的、歷史的藝術資料新分類方法，並且其結果將是藝術史的重新建構，一個不必太真實的新藝術史，但應是一個能反映更多聲音和更多文化的藝術史』（Minor 2007 p.270）。這種看法正顯示逐漸靠向『文化相對論』的新藝術史寫作立場的出現吧。

四、筆者相關連續性研究中藝術史學、設計美學方法論的簡略陳述

筆者相關連續性研究以書籍公開出版的有：1997 年的《設計藝術史學與理論》、1998 年的《設計的文化基礎》等；以國科會研究結案報告書呈現的有：1995 的《建築與室內設計的設計資源─設計的美學基礎》、2004 年的《彰化地區彩繪調查研究─設計美學研究二》、2006 年的《台灣玻璃器物形式暨材料分析─設計美學研究三》等；以學報期刊論文呈現的有：2006 年的〈設計美學的建構：兼評史克魯頓的建築美學〉、2007 年的〈從傳統工藝發展試論我國設計美學的形成〉、審稿中的〈敘事設計論：作為建築美學的補充〉、審稿中的〈設計文化符碼論：作為設計美學的補充〉等。這些相關連續性研究都涉及藝術史學方法論與設計美學方法論的建構，其中以 2007 年的〈從傳統工藝發展試論我國設計美學的形成〉這篇在設計美學方法論上的建構與本研究的延續性最為直接，所以簡略地陳述這一篇方法論的要點如下。

1. 提出『文化相對論』的藝術史寫作視野與『類比思維方式下的因果推理法』，來整理複雜眾多的藝術史資料。

在〈從傳統工藝發展試論我國設計美學的形成〉論文中，仔細的分析蘇立文的《中國藝術史》、高木森的《中國繪畫思想史》、高豐的《中國設計史》等書的論辯結構與寫作策略後，提出每個文化中藝術品的美感與品味應該放在該文化中來品味的文化相對論說，以及藝術史規則的尋找並非以案例的統計數據進行歸納法所能尋得，而應該是以因果推理的詮釋法加舉證法，強調推理過程的多因與舉證過程中的多例（普遍例）的『類比思維方式下的因果推理法（簡稱因果推理法）』。

2. 提出『美感取向（aesthetics orientation）』這一中介性的概念，來連貫形而上美學到形而下美學的連貫。

指出相對於西方美學，目前東方美學的學術性耕耘尚淺，且多留戀於『形而上美學』的建構。所以在設計美學（美的形式法則、形而下美學）的探討上，應該可以以『美感取向』這一中界性概念，作為連貫形而上美學資料與形而下美學的重要引渡概念。也基於『美感取向』這個中介性概念的提出，設計美學的論述就可分成『社經背景與美學論述』與『藝術作品與美學操作法則的形成』兩段論證的過程。

3. 提出『美感操作（aesthetics operation）』這一概念，來進行設計美學形式向度法則的收斂。

指出設計美學或美的形式法則的描述，除應注意到用語要儘量精確以外，用語的具操作性，具『設計創作』的指導性是非常重要的，否則難免設計美學的研究就溜回形而上美學的研究中。

4-2 方法論與研究方法的小結

本研究在藝術史學、設計美學連續性研究的方法論基礎上，透過文獻回顧進行必要的方法論調整，然後依此指出研究方法。

一、方法論調整

在方法論基礎上，透過前述的文獻分析，本研究提出以下方法論的調整。

1. 造形美學中，美的形式指向的辯證關係。在設計美學的議題與論點澄清上，我們澄清了：『探討設計美學時涉及美的範疇的條目往往是更具美的形式指向的新名詞，乃至於雖然設計美學的重點在於美的形式探討，但是美的形式探討又往往與美的意涵、藝術品的表意狀況、視覺文化及意識形態有難以割捨的論辯關係』。這指出了美的形式指向的名詞往往隨著所處的文化而有新名詞出現，也指出美的形式探討應放在整個美的探討（美的形式、美的意涵與美的本質）的文脈裡。並同時澄清了廣義的文化相對主義加上以藝術品為證就是美學論述客觀性的途徑。

2. 文化相對主義之一：文獻（視覺文本）放回其文脈中解讀。在相關日本藝術文化的文獻回顧分析裡，我們可以理解不同政治經濟制度孕育出不同的文化，更可理解不同的文化更孕育出不同的審美意識與藝術作品。反過來說，藝術作品也只有放在其特定的政經文化的文脈中，才可能以同理心感覺出其審美意識，進而找出美感法則。

3. 文化相對主義之二：主體性出現於文獻（視覺文本）的意圖。在單科藝術：日本庭園藝術的文獻分析裡，我們可以理解：造形藝術單科（如庭園設計）的審美意識與整體造形藝術的審美意識可能大同而小異，這小異即呈現單科藝術的主體性。（由於《日本庭園欣賞：美之所由生？》這本是日本人的日文著作，有別於《日本文化史》及《東方美學史》這兩本是中國人的中文著作）。我們也可理解文獻中對歷史資料選擇上的大同小異，這種小異即呈現民族自我認同的主體性。反過來說，藝術作品不只有放在其特定的政經文化的文脈中，還要經常變換閱讀的心（如藝術家的心與庭園藝術家的心之間的變換，或日本人的心與中國人的心之間的變換），才能更深入的品味出美感之所在，乃至推測出美感之所由生。

4. 文化相對主義到後結構主義歷史學。透過對塔夫理的《建築理論與歷史》的分析，本研究原先所提出的藝術史研究上的『文化相對主義』，可以更細緻地找到後結構主義歷史學的立場。本研究經過分析認為：《視覺文化》一書所提出的：『六大視覺文化分析方法，在各有擅長的特性外，方法論之間也有部分的可共量性』這樣的論辯結構，雖然好用，但仍具有論辯上的模糊性。另一方面，米諾在《藝術史的歷史》一書中雖然展示了多元文化性的觀點，但是也只是名曰融合，實為併陳的觀點。只有塔夫理的《建築理論與歷史》一書裡所提出的結構主義的歷史學分析，才算是在方訪論的層次融合了符號學分析、藝術史學分析、建築史學分析、意識形態分析乃至於形式分析於一爐的論述。藝術史研究上的『文化相對主義』，可以透過『後結構主義歷史學』的方法論基礎，而將論辯武器擴張至互為主體性、互為文本性、神話的解構與再建構、他者（或意識形態）的結構與再建構、制度性的線索、權力的線索、權力的自然化過程（或由徵候式閱讀來拆解權力的自然化過程）等等（註二十一）。

5. 美的辯證分析在於本質、形式、意涵的兼顧與藝術品實物的選取。透過文獻回顧可以瞭解：所謂『視覺文化分析』作為藝術史或設計史的方法論，雖然引源於新馬克思主義，但是，當然也繼承了溫克爾曼到黑格爾的藝術史寫作傳統，以作品的造形特徵為分析的重要證據，如果忽略了這個傳統，難免犯了『論辯結構鬆散』，乃至『一相情願地推論』的錯誤，甚至遭到『改行去當社會學家算了』的諷刺。另一方面，視覺

文化分析重點在於主題、意涵、表達內容的抽絲剝繭與置入文脈後的意義表達的詮釋；但，所有的詮釋裡，『實物作品』形式特徵又成為論證的唯一憑證。這顯示了美的形式向度的探討往往與美的意涵向度的探討是分不開的、糾纏不清的。

6. 文化相對論到文本論，再到帶有意識形態的警覺性。從豪威爾在《視覺文化》一書的論辯線索裡，我們可以理解後結構主義文本論甚至視覺文化分析、藝術史分析、美學分析裡一個非常重要的觀點，那就是『放回文脈處，才見文本生』；而從塔夫理在《建築的理論和歷史》一書裡的論辯結構，我們可以更進一步的理解到『文本論』相對侷限，乃至於在雜亂眾多的歷史線索裡，具有意識形態的警覺性與歷史感，才是人文學科理論建構與評論的最具關鍵性的態度。

7. 強化了『美感取向』作為中介性概念的兩階段論辯結構。在這次的文獻回顧中，確實有太多與美感取向類似的名詞，諸如：審美態度、意識形態、美的範疇層次、美的變相、審美意識、審美價值取向、肉眼以上的美感、美的意蘊（意蘊美感）、（多元）文化觀點、審美教養與品質：品味（taste）、、等等。這些名詞大都指：因為文化、視角、政經制度、學習（教養）而形成的審美方向，或是說因為文化、視角、政經制度、學習（教養）而對某些美感經驗特別有感受，或較敏銳地、自然化地感受得到。所以說是與筆者選用『美感取向（aesthetics orientation）』這個詞的用意是頗為雷同的。

二、研究方法

本研究以筆者原先提出的設計美學研究方法論基礎上，經過本次的文獻回顧，並進行方法論的微調後，提出以下的研究方法。

首先，美的形式向度探討與美的本質向度、美的意涵向度均有難以割捨關係，但是透過後結構主義歷史學的分析，往往可以將這種難以割捨關係逐漸『現形』，而有利於進一步的整理美感操作的要素。

其次，整理美感操作的要素，重點不在於運用歸納法，而是運用因果推理的詮釋法加藝術品實物舉證法。更精確的說應該是類比演繹思維方式下的因果推理法。我們在推理過程中只要強調多因，在舉證過程中只要強調多例（普遍例），大致上就可以使論述更具說服力與應用性。

再次，歷史分期上主要以思想與制度結合的考量來分期，所以，本論文採取兩段式的整理。第一段先梳理文化社經制度與美學論述（也就是強調制度與思潮）之間的關係，這一階段本研究希望以『美感取向（aesthetics orientation）』為歸結；第二段再梳理美學論述與設計作品的形式法則（也就是強調思潮與藝術品、器物）之間的關係，這設計作品的形式法則分析包括器物的型制與器物的裝飾，而非單純的畫面形式分析或畫面構圖分析，這一階段本研究希望以『美感操作（aesthetics operation）』為歸結。這樣一來，以更多的『因』（文化，制度）來詮釋『果』（藝術品的形式特徵、器物的形式特徵），似乎也更符合因果推理的說服力與『術』之應用的普遍性。

最後，歷史分期上經過上述的考量而分為三大時期與內含的六小時期，分別為第一時期：上古至奈良時期（下分上古時期 BC ？？ --DC538；飛鳥與奈良時期 538--794），這個時期包括了游獵部落進入農牧部落，再從農牧部落進展到部落聯盟與統一的政治體制（天皇掌權制），通稱日本的古代；第二時期關白到幕府時期（下分平安時期 794--1185；戰國時期 1185－1600），這個時期包括了外戚貴族（攝政關白）到地方武裝貴族（封建幕府）的武力貴族封建政治體制，通稱日本的中古時期；第三時期幕末到閥治（下分將戶時期 1600－1868：明治以後 1868--），這個時期包括了封建體制的逐漸崩潰與藩閥變形的民主政治體制出現，通稱日本的近現代。

日本的文化史分期或許可以分得更細，諸如：遠古時期、彌生時期、古墳時期、飛鳥時期、奈良時期、平安時期（又分平安前期與平安後期）、鎌倉時期、室町時期、桃山時期、江戶時期、近代、現代等等時期，但是鑑於本篇論文目的在於結合思想、制度與藝術風格的考量，乃至於探討最寬鬆範圍下、最寬鬆的分期下日本設計美學（造形美的規則）的形成，所以乃採三大時期六小段的分期，討論分析時以三大時期為主，只有在極特殊的風格變化或審美品味變化時（如：桃山時期的豔麗色彩取向），才輔佐以小段分期的分析討論。

4-3 日本藝術發展的社經背景與美學論述

一、神話世界體制：自然游獵到米鐵部落聯盟

日本的原生文化以日本的自然環境、人種與語言文字的形成來描述是比較恰當的。這原生文化的觀點其實就是文化人類學的觀點，而論證的依據則以語言文字形成前的神話傳說、考古出土資料、相鄰文化的文字記載乃至語言文字的形成過程之蛛絲馬跡等等，換句話說以考古學資料做系譜學之解讀爲方法。

目前考古資料已經證實的日本原生文化，大致來說有證據的推測約兩萬年前新人由大陸抵達日本列島，然後約於一萬二千年前逐漸形成狩獵與採集經濟的繩文文化，紀元前三至四世紀前逐漸出現稻作經濟爲主的彌生文化，紀元三世紀前後進入較小規模部落聯盟的古墳文化，紀元四世紀前後進入較大規模的部落聯盟的大和文化（武光誠2005 p.19）。目前日本的神話傳說，通說就是記載（或建構）大和部落聯盟的武力擴張過程，乃至於與相關部落聯門間的臣服過程。

日本的自然環境自有『史』以來，就是山多平原少、四周大海，地形狹長縱跨寒溫代到亞熱代，以如今的北海道、本州、九州、四國以及無數小島所組成的弧狀列島爲範圍，雖然緯度偏高，但主要地區皆屬標準的海洋溫帶氣候。河川雖然短促，但是雨量豐富，四季分明，氣候濕潤。全國三分之一的土地上覆蓋著茂密的森林，展示一派悠悠的綠�。葉謂渠在《日本文化史》一書中提出：『在（這）清爽的空氣中帶著幾分濕潤與甘美，並且經常閉鎖在霧靄中，容易造成朦朧而變幻莫測的（自然）景象。這種特殊的自然環境和特殊的氣候風土，最適宜原始時代的人類維持自然自發的生活，並直接孕育了大和民族和日本（原生）文化』（葉謂渠2005 p.4）。

日本的原生人種，以目前的考古資料所顯示，通說是由廣泛的兩支人種，包括北支的通古斯人（註二十二）、古朝鮮人、漢人，以及南支的馬來人種（註二十三）、古時中國南方人種爲主，經過長時間的混血融合而成（葉謂渠2005；武光誠2005）。混血是指血緣的混合，融合是指語言的融合。

關於日本語言的起源有多種說法，一種認爲日本語言起源於神代（註二十四），不過這種說法缺乏立論依據。另一種說法認爲邪馬台國時代（相當於巨墳文化後期）的倭語在彌生時期已廣泛流行，可視爲日本的祖語，而這一祖語分出了三個語言系統，其一是南方語言系統，一直與南島語系有密切的互動關係；其二是北方語系統，是以朝鮮語、漢語、蒙古語所組成的阿爾泰語的一支；其三是南北方重層語系。而這南北方重層語系則從日本祖語逐漸轉變成日本上古語。

關於日本的文字則是明顯的由中國文字假借轉變而成，這種假借轉變的過程從西元三世紀到西元七世紀約四百年才完成，大化革新前漢文字即跟隨佛經而傳入日本，並成爲部分重要銘記所使用的文字，然後透過漢字記音與漢字拼音過程，最後於大化革新後先完成片假名，後完成平假名的輔助拼音字母系統，文字上仍以漢字爲主幹。

日本文字體系建構完成後，才開啓文字歷史的階段，那已經是西元七世紀以後的事了，而最早一批以文字體系記錄神話與古民俗的書籍：《古事記》、《日本書記》、《緒日本記》、《神代記》、《萬葉集》等等則爲詮釋、推測日本古代史的重要文獻。

從繩紋文化到大和朝廷的初步統一日本，變化非常之大。就生產形態上來看，由自然游獵到稻作農耕；就宗教上來看，從萬物有靈的準薩滿教到皇族神話（神道教的雛形）；就權力結構而言，從分散部落的宗教治國到米鐵部落聯盟的準天皇治國；就居住文化而言，在貴族階級的祭祀場所已有叉脊木構造的『神社』出現。

葉謂渠在《日本文化史》將此時形成原初美意識主要有四個成分：善惡的色名美意識、四季以木爲首的纖細美意識、物人主客合一的美意識與中和的美意識。本研究則認爲主要有兩類美感取向逐漸成形，分別是：『萬物有靈的生殖生命美感取向』與『明暗善惡的四季分明色質美感取向』。

（一）萬物有靈的生殖生命美感取向

日本原生文化所形成的原生美感取向，其實是很難分析歸納的，因為所引用的資料幾乎大部分都是神話故事。不過就這些神話故事乃至於出土的考古物件，可以理解遠古日本民族在萬物有靈教的薰陶與森林環境的薰陶下，對繁衍萬物的豐產期待極可能轉化出生殖生命美感取向，這種生殖生命美感取向尚可細分為母性社會遺跡的生殖美感（一種混合了生殖器崇拜、哺乳與性生活感受的美感）與森林精靈美感（一種混合了神木巨木崇拜、遠觀森林所呈現的質感、近觀花草木紋所呈現的靜態生命質感）。

（二）明暗善惡的四季分明色質美感取向

葉謂渠引述左竹招廣《古代日本的色名性格》一文的研究指出：『日本的色名起源於明與暗、顯與暈兩組明顯對立的色，表現了兩種光的譜系，也就是赤（明）、黑（暗）、白（顯）、青（暈）四種顏色。這是由對光的感覺而形成的，是日本人的原始色彩感覺的基本色。日本考古學者對從彌生時代王塚古墳挖掘出來的壁畫進行化驗分析，發現其中基本上是含有白、黑、青、赤這四種色，而白虎、玄武、青龍、朱雀就是根據這四色觀念而來的』（葉謂渠 2005 p.27）。古代日本人一向崇尚自然色，崇尚簡素的色。而這白黑青赤四色是有善惡象徵的，白、青色象徵純潔、清明、生命；黑、赤色則相對的象徵『不淨』與邪惡。

邱紫華則引述林屋辰二《五行之美與歷史》一文的研究指出：『森林在不同季節中不斷變換的繽紛色彩和自然物千種風情的優美姿態不僅促進了日本人對寂靜之美、閑適之美的感受，而且還促進了對事物色彩和姿態的審美敏感，色和姿也就成為後來日本美學中重要的審美範疇』（邱紫華 2003 p.979）。這說明了日本自然環境中四季分明的特色與植物（森林）所呈現的生命感，無形中融入日本民族的宇宙觀與美感取向之中。

筆者認為葉謂渠所闡述的可以稱之為：明暗善惡的色美感取向；而邱紫華所闡述的可稱之為：四季分明的質美感取向。

二、貴族禮佛體制：朝鮮的佛教到漢唐的禮制

比較穩定且強大的『大和』朝廷是在什麼時候形成？歷史上的記載並不明確。但是首都逐漸穩定於奈良盆地、宗教信仰上接受外來的佛教、政治體制上接受外來的制度等等則被視為『大和』朝廷趨於穩定且強大的時間起點。

日本的神話歷史也自此也逐漸褪色成為有實可徵的歷史。西元 538 年大和朝廷明確的接受百濟傳來的佛像與經論開始，到西元 794 年『大和』朝廷遷都平安為止，史稱飛鳥、奈良（白鳳、天平）時期。飛鳥、白鳳、天平時期表面上日本天皇統治了整個日本，但實質上『大和』朝廷卻帶有巫政兩立卻政教合一母性社會的明顯痕跡。

飛鳥時期，推古天皇是女性天皇，但實際掌權的卻是皇族中的男性，被封號為皇太子的聖德太子，以『攝政』的名義實質掌握政治權力。白鳳、天平時期，這種天皇、攝政分立的形態又有進一步的發展，取得『攝政』名號者多半已非皇族，而是皇族的姻親貴族，更多的是年幼天皇的『外祖父』，而攝政也從此多出一種延續掌權的『關白』名號，當天皇年幼無知時，名正言順的『攝政』，當天皇長大後，就以『關白』的名號繼續攝政，天皇實質掌權的，也只偶發於參與貴族間權力鬥爭後僥倖生存者。

不過，不論如何演變，此後日本的歷史裡除了 1336 年到 1392 年的兩位天皇並立，以及結束日本南北朝的足利義滿自稱日本國王於 1408 年猝死的七十二年間以外，日本天皇倒真是萬世一系成為日本有史以來唯一的、名義的掌權家族。

飛鳥、白鳳、天平時期，一方面是日本逐漸邁向中央集權國家的時期，另一方面也是奈良地區貴族（包括皇族）封建世襲制過渡到唯一皇族世襲制的時期，聖德太子引進冠位十二階，製定憲法十七條，乃至於皇極天皇於 645 年暗殺當時最為強權的奈良地區貴族蘇我入鹿，隔年頒佈革新之詔（即大化革新）等等，都可視為廢除貴族封建土地世襲的努力（註二十五）。在文化上則是大幅度引進中國文化與佛教文化的時期。不過，所有這些制度引進與向外學習，基本上只在於貴族，特別是中央貴族及小部分的地方貴族。所以本研究以貴族禮佛體制來做標題，來稱呼這種向外學習及文化變革的時期。

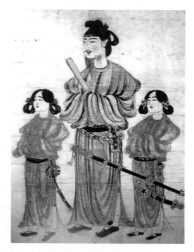

▲圖 4-1 聖德太子：飛鳥時期佛教與
中國文化的最重要推動者

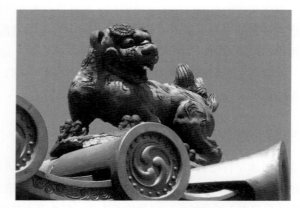

▲圖 4-2 飛鳥時期即開始興建的法隆寺建築群，所用的瓦當與
鎮煞裝飾，顯然受到中國文化與佛教文化的雙重影響

　　向外學習及文化變革的目標在於強化與鞏固『大和』朝廷，乃至邁向『統一的中央集權國家』，所以向外學習上是選擇性的學習，同時也是地緣性的學習（透過百濟乃至中國的隋朝、初唐、中唐來學習佛教與儒家）。然後融入日本貴族文化中再緩慢的滲入民間。本研究認為如此所形成的美感取向有兩大方向，其一為：儒家禮制美感取向；其二為：佛教幽玄美感取向。進一步分析如下。

（一）選擇性的儒家禮制美感取向

　　從六世紀的繼體天皇時代就開啓了大量儒學典籍傳入日本的先河（註二十六），聖德太子所訂定的『冠位十二階』基本上是引進當時中國中央集權統治下，以德為中心的五常（德、仁、義、禮、智、信）儒學思想作為政治改革，建立（貴族）官僚制來取代貴族官位世襲治。作為大化革新先行者，聖德太子所定的『冠位』進階規則，引發貴族從禮佛兼進到學習漢文與儒學。

　　日本貴族與皇族習慣裡失勢、犯錯、受貶常有以『學習佛學、儒學』為處置慣例，更不用說皇太子的養成教育裡『儒學』成為重要的學習科目。天平時期則更進一步在式部省下設大學與地方的國學作為培養官吏的教育機關，官吏必須經國家考試，合格者才授以階位。考試的內容以儒學經典為主，包括《孝經》、《論語》為主兼及《禮記》、《左傳》、《詩經》、《周禮》、《儀禮》、《周易》、《尚書》等等。而考試的資格就是貴族子弟。所以，雖然天平時期已制訂定了日本文字，但是此時也只有貴族在學日本文字，而學日本文字的目的也在於方便學習儒學經典與佛教經書而已。漢文不但是貴族間的『官方』語文，習作漢詩也成為貴族顯示修養的一種『娛樂』，所以這選擇性的儒家禮制美感取向，也就可以以禮教倫常的美感取向來定位。

（二）選擇性的佛教幽玄美感取向

　　佛教經典傳入日本，基本上是佛教的北傳，在飛鳥、平安時期傳入的佛教基本上是較具神秘色彩且與薩滿教較契合的密宗與真言宗。不過相對於『儒學』的集中於貴族階層的影響而言，佛教則透過寺廟的興建，從中央貴族豪族，擴散到地方貴族豪族，天平時期日本全國寺院總數超過 950 所，同時還是遍及全國，所以佛教對日本的影響是比『儒學』更早滲入地方，融入民間。

　　另一方面，日本對佛教的接受卻也是以『護國、鎮國』吸收新知為目的的，所以不但早期的僧人多有貴族子弟，更多以『學問僧』聞名，這麼一來佛教的傳入日本就更為選擇性的『佛法東傳』了。

　　大體而言，佛教東傳日本『戒、定、慧』中的『戒』是較寬鬆的，特別是色戒與食戒與日本人的宇宙觀不同。所以並沒有爾後中國佛教所發展出來的『出家』的概念，反而是初唐中國貴族出家或供奉所形成的寺院莊園制度，因為符合『國情』，而在日本日益壯大。早期的日本佛教，雖然沒有出家的概念（以後也不流行出家的概念），但

是確有與神道教及中國漢唐時期神仙思想相互引發的出世概念，也可以說人生在世為此岸，西方世界為彼岸，佛法為渡在有緣。如此的出世概念在貴族來說，確為引為『工具』，而對平民來說卻是一種無奈的慰藉。

　　早期佛教東傳日本，經書以中國或百濟的經書為主，特別是以漢字拼梵語的經文為珍，這其實是直接與『佛』溝通的想法，更是薩滿教咒語或對神祈願的溝通模式，也是隨後淨土宗會在日本興起的重要背景，更是日本隨後會自創日本式佛教（如：日蓮宗）的重要背景。凡此種種，都說明了早期佛教東傳日本，是加強了神秘、無言通靈乃至警世輪迴的色彩，這些神秘、通靈乃至警世輪迴的色彩形塑出與日本神道教雷同的心態，筆者稱之為幽玄審美取向。

（三）儒佛東傳的選擇器或過濾器

　　如果只以中國的觀點來看佛教的東傳日本，或許會覺得佛教在日本已經變形了。不過我們若站在印度的觀點來看佛教的東傳中國，豈不是更覺得佛教在中國已經變形了呢？

　　如果我們以日本的觀點來看佛教的東傳日本的話，那麼『選擇器』或『過濾器』說倒是較好的比喻。以這個觀點來看早期日本向中國學政治文化制度，或向百濟、中國學佛教的宗教文化制度，有選擇性的或有過濾性的吸收毋寧是極其自然的事吧。而這個選擇器或過濾器表面上看是日本貴族的功利心態，但更具韌性的毋寧是彼時日本的民族性或日本『原生美感意識』呢？這時的『選擇器』對中國的太監制度、近親不婚乃至儒家的愛情觀或爾後的女人小腳文化，基本上是否定的（不接受的）；同樣的對佛教的諸多『戒律』基本上也是否定的（不接受的）。

　　所以，說佛教東傳日本『戒、定、慧』中的『戒』是較寬鬆的，或許還說得過去，說日本佛教戒律廢弛，則是帶著中國佛教的意識形態看日本佛教了。更客觀的說法應該是：『早期佛教東傳日本以貴族為主體，則注定了在統治階級的御用觀（入世觀）與平民階級的無奈慰藉觀（出世觀）』，而支撐這種佛教兩面觀的社會背景則是持續到明治維新的日式封建制度，乃至明治維新以後的藩閥式變種的心靈封建制度。

三、政治神道體制：神道粹練到外戚假僑禮制

　　從西元 794 年日本恒武天皇建都平安京（京都盆地）到西元 1185 年鎌倉幕府逐漸成形，日本史上稱為平安時期。在政治制度上是『改良型』的郡縣制，但權力線索上則長期處於外戚專權的『攝關制』（只有 1086 年到 1156 年之間為提早退位的天皇實施了類似於攝關制的『院體制』）。

　　所謂改良式的郡縣制是指允許小部分的特權領地不必繳貢（稅），這是為了配合國情而不得不的妥協，不過隨著政治的安定與貴族之間的爭寵，佛教寺院的爭寵乃至皇族之間的鬥爭，特權領地越來越多，雖然從 1068 年開始了久未執行的『莊園整理令』，來縮小歷代天皇所頒發的特權領地。但是也正是天皇體系的涉入奪權，所以，雖然具特權領地越來越少，但不具貴族血統的領主，一種由地方豪傑所轉化出來的『武士』成為領主的身份被天皇承認，而且逐漸增加，終於潰散了貴族封建制度，為武夫藩閥體制奠下基礎，終至開啟了日本的戰國時代。

　　在文化發展上，平安時期應該算是日本史上難得的黃金時期。貴族或皇族的權力鬥爭多半以政治解決，既無改朝換代的革命，也少有動用軍隊（平民）捉對廝殺的鬥爭。大規模的遣唐使仍然派出兩次，分別是平安時期當紅貴族藤原氏領軍，而大化革新的文化花朵主要都在平安時期盛開。貴族漢化的反思也在寬平年間醞釀成熟，開啟了和體和風的文化主體性建構，而關鍵人物即為除天皇外極少數被封為神的學問家管原道真（註二十七）。佛教的傳入日本不但有了新的顯學淨土宗、天台宗，淨土宗與天台宗以及早先傳入的真言宗、密宗（註二十八）也互相融合成為日本式的淨土宗，乃至神道教與佛教也互相融合，佛陀垂跡說（註二十九）成為神道教日益鞏固與神道教、佛教互相融合的最大推手。

　　日本本土文學美麗的花朵：《源氏物語》、《枕草紙》也出現於平安時期。強調和風的大和繪以及強調神道教的檜草式屋頂建築也部分滲入佛教寺院（註三十）。在這樣的文化蓬勃發展及神佛融合、漢和融合的背景下，葉謂渠稱呼平安時期的審美意識為日本古代審美主體的完成，並闡述這審美意識就是真實（まこと）審美意識與物哀（もののあはれ）審美意識。筆者則認為這是偏重著眼於文學的審美意識，如果兼顧文學與藝術來看，兼顧平安時期為

日本式封建制度深化的時期來看，兼顧貴族與平民的審美態度不同來看，本研究認爲如此所形塑（或建構）的美感取向有兩大方向，其一爲：貴族樂土『以哀唯美』的美感取向；其二爲：平民彼岸的密宗美感取向。簡單的闡述分析如下：

葉謂渠解釋眞實（まこと）同誠（まこと）並舉出日本文獻《神祇訓》就說，『神道以誠爲本』，這裡的誠，也就是眞實，包含了眞言、眞事和眞心，同時認爲這種以眞實爲根本的精神，自然地成爲古代日本人的生活基礎和社會文化基礎，同時這種眞實的審美意識也一直貫穿於爾後的日本審美意識中，如此申論日本的審美意識固然也十分合理。

但是，筆者則認爲固然眞實（まこと）與誠（まこと）同音，且雷同意思。但眞事（まこと）與眞面目（まじめ中文裡認眞的意思）則爲日文誠（まこと）的兩種樣態，前者（まこと）主動、不刻意、偏於認知、要求於高位者；後者（まじめ）被動、刻意、偏於實踐、要求於低位者。換句話說，在貴族社會裡的まこと審美意識，在滲入平民社會時慢慢地會轉換出まじめ審美意識，甚至到後來與京都特有的婉轉文化結合而發展出『團性』美感意識，這是立場與分析角度不同時，比較合理的衍生推論，而平安時期起日益深化的日本式封建制度則暗示了不同角度與立場的觀察需要（註三十一）。

簡單的說，葉謂渠所稱的眞實審美意識在貴族世界與平民世界裡是朝著不同的方向發酵。所以，哀與物哀的審美意識在貴族文化裡就展開爲『貴族樂土的以哀爲美的美感取向』，而在平民文化裡則展開爲『平民彼岸的密宗美感取向』。

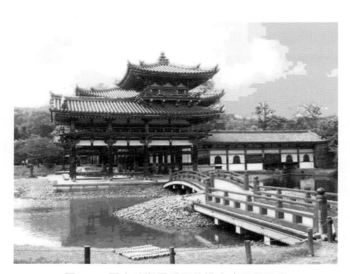

▲圖4-3　平安時期最重要的佛寺庭園鳳凰堂

▲圖4-4　鳳凰堂及庭院配置圖

（一）貴族樂土的以哀爲美的美感取向，簡稱此岸美感取向

哀審美意識到物哀審美意識，主要指眞實有感於心而發出聲的審美意識。日文裡的『哀』，既有中文裡的哀的意思，更有感傷！感嘆！興奮乃至於得意的意思。準此『物哀』則成爲與自然融合及主客合一的審美境界，乃至『眞感動天』的創作審美準則。如此一來，放在貴族社會供奉佛像、寺廟乃至於宗教藝術上，則會採取『此岸』是樂土、眞像與眞誠可感動人民的創作審美取向。放在貴族社會的繪畫、器物製作、禮物等生活藝術上，則會採取悠閒、質樸（強調眞材與質感）卻華麗的美感取向。因貴族擁有樂土，賞心悅目在此岸，所以簡稱此岸美感取向。

（二）平民彼岸的密宗美感取向，簡稱彼岸美感取向

同樣『此岸』的社會文化環境，放在平民社會的『有求』供奉佛像，乃至爲自己創作佛像，則會採取：彼岸是樂土，現世諸多苦，神佛若有義，無視貼金粉的質樸美感取向。在器物製作、禮物等生活藝術上則會採取認眞、質

樸，無須華麗的美感取向。因平民只能耕土，賞心悅目通常不在此岸，又往往有求於貴族與神佛，所以簡稱爲彼岸美感取向。

四、武夫藩閥體制：武夫崢嶸到層層封建體制

從西元 1185 年賴朝以『武士』出身，靠戰爭逐漸取得『準貴族：征夷大將軍』身份，靠創設幕府逐漸掌握實權起，到西元 1603 年德川家康就任征夷大將軍，開啓新幕府。

這一段武夫崢嶸、天皇並出、戰亂頻頻的年代，日本史上稱爲戰國時期。戰國時期以政治分期則可細分爲：鎌倉幕府、室町幕府和代表知田信長與豐臣秀吉的安土桃山時期，如此劃分則政治史上的安土桃山時期只有 30 約年。但是如果以文化分期則往往將室町末期直到將戶初期的前後約 80 年全劃入安土桃山時期（或簡稱桃山時期）。由於桃山時期在造形藝術上有極爲重要的地位，所以，我們就以文化分期分析討論之。

鎌倉時期起於源賴朝奪取政權后，以地方領主的武力支持下，在鎌倉初步建立了以武士統治爲基礎的新封建體制：鎌倉幕府。但是在政治勢力上以天皇爲中心的貴族勢力仍然並存，如此則造成貴族勢力的特權莊園與地方領主並存的雙頭政治勢力，也就是武家政府與公家政府實權並存的年代。

鎌倉幕府恢復了與中國宋朝的交流，卻帶來佛教勢力天翻地轉。依附貴族勢力的日本舊佛教由於長期的養尊處優而腐化，頓失貴族勢力支持後產生了改革派的本土創立佛教，如：時宗與日蓮宗，舊佛教失去了貴族勢力的支持，所以新佛教也就擺脫了『鎮護國家』的教旨而專注於平民大眾的拯救，而新舊佛教在對武家勢力的爭寵過程中，雙雙互鬥而敗落。這時，以天台、眞言二宗爲代表的貴族佛教急速的衰退，入宋求法者引入宋代盛行的臨濟、曹洞兩大禪派則以『學問僧』的姿態於鎌倉時期蓬勃發展。

室町時期則起於鎌倉幕府理政不善，引起下層（基層）武士和農民的不滿，基層武士和農民的勢力迅速興起，而貴族也試圖夾挾天皇以重新奪權，最後則造成日本史上難得一見兩個天皇的南北朝。權力自然落入眞實擁有武力的足利尊氏而開創了位於京都近郊的室町幕府。室町幕府爲了防止地方武士的背叛而引進禪宗作爲文化與宗教政策的新核心，進而引發了強調效忠於幕府的武家文化與專制統治。到足利義滿時（DC1404）更自稱日本國王，結束了公家武家分治，確立了以武力爲基礎，以武士道爲條目的專制統治。

室町時期的禪文化不僅與新儒學結合，成爲武士修養的德目，更滲入當時社會文化的各個領域。葉謂渠在《日本文化史》裡總結道：『從能樂、俳諧、水墨畫、枯山水庭園到五山文學（五個寺廟集團），無不滲透著閑寂、空寂、幽玄和枯淡的禪文化精神』。

桃山時期戰國群雄已經逐漸併吞整合，最後由知田信長和豐臣秀吉掌握政權。舊莊園制度完全取消，以農村爲中心（生產爲中心）的封建秩序更行鞏固，以戰國時期的城堡爲中心的城市商業與手工業日益發達，都市富豪階級出現。以商品經濟實力作爲文化發展的有力支柱，構成了此一時代權貴講求『金碧輝煌』的文化基本特徵。

鎌倉時期武夫出頭，室町時期武士文化確立，但都是民不聊生的時期，安土時期武士文化逐漸確立爲武士道，卻也是個益發專制的時期。在這個紛亂的大背景之下，本研究試圖以四個方向：武夫樂土的威嚇、武夫樂土的豔麗、平民地獄的無奈、萌芽的枯禪來闡述其美感取向如下。

(一) 武夫樂土的威嚇美感取向

日本戰國時期雖然重新開啓了中斷約兩百餘年的對中國交流，但與大化革新後的遣隋使、遣唐使方式交流，其目的與層面上已經有很大的不同。簡單的說重啓對中國的交流是以武夫治國兼及商業貿易爲目的。

從武家文化到武士道的形成來看，一般的說法認爲武家文化貫穿著文武兩道，武道就是進行肉體的鍛鍊與兵法；文道則是加強精神文化教養，比如對主從關係，獻身殉死等傳統道德科目的積極認可，所以就進一步引進宋學的道德科目以及宋禪的不立文字、以心傳心的簡便悟道之徑。這在室町時期稱爲『武者之習』或『兵之道』。江戶時期，日本文化史才將這種武者之習、兵之道正是稱爲武士道（註三十二）。可見得戰國時期乃至於江戶時期對新儒學（宋學）的引進，很大的目的即在於『教忠不教孝』（註三十三），即在於強化武家的統治術。

邱紫華在《東方美學史》一書中分析儒學傳入日本時便指出：『早期儒學階段（飛鳥、奈良、平安時代）、儒學成為禪宗附庸階段（鐮倉、室町時代）、儒學的全盛階段（江戶時代）和近代儒學衰弱的階段』（邱紫華 2003 p.997）。並引證鐮倉、室町時期，主要由禪僧開設儒學其目的在於『助道』，在於幫助『佛教與神道教的融合』，幕府推廣禪僧儒學的目的則在於『鎮國護道』；江戶時代宣揚以朱熹學說為代表的宋學，主要由日本儒者開設，其目的在於以儒批佛與以道批儒佛（註三十四）進而促成以神道教為中心的『儒、釋、（神）道』融合，幕府將儒學奉為『官學』的目的在於護衛日本傳統與幕府的專制統治或深化武士道的理論基礎。

從舊佛學的衰退到新佛學（禪宗）的興盛來看，一般的說法認為『宋禪的不立文字、以心傳心的簡便悟道之徑』符合幕府對下級武士快速領悟效忠之道的要求，或是認為禪宗與日本原生的幽玄意識、枯寂意識相吻合。但是如果瞭解日本舊佛教與宋禪（也稱南禪）之間的勢力興衰，其實是代表著日本貴族勢力與武家勢力之間的興衰，乃至於宋禪日本化以後的禪院山門制度（註三十五），就可以理解佛教在日本不但高度涉入政治，更『甘心』為維護封建制度而效力。

所以，日本戰國時代重啟對中國的交流，其目的在於『武夫治國』，如此一來在更為森嚴的封建制度下，當然造就了武夫的樂土與平民的地獄吧。

武夫樂土的威嚇美感取向主要出現在戰國時期的武士盔甲藝術、佛教雕像中的怒目金剛乃至於宣揚戰威的物語繪卷等。也出現在桃山時期興盛的城堡建築（城廓建築）。

（二）武夫樂土的豔麗美感取向

到了戰國時期的後段，不但依附於城廓建築的商業、手工業發達，新興的都市富豪階級出現，更由於戰亂減少，戰爭專業化也促成農村經濟的繁榮，再加上特殊金屬的開礦與冶煉日益純熟。這時候的幕府與封建領主及部分的富商階級開啟了日本藝術史上難得一見的五彩繽紛藝術品訂製。什麼幽玄啦！枯淡啦！色彩的禁忌啦！都留給平民僧眾吧。桃山文化在藝術上的成就，就在於滿足了武夫樂土的豔麗美感取向。

（三）平民地獄的無奈美感取向

雖不能說日本的戰國時期就像歐洲的中世紀，但是戰國時期前段的廝殺，後段的封建階級森嚴（連寺院山門都是標準的封建制度），平民的生活雖不能說是人間煉獄，但相對於武夫樂土的豔麗美感取向，也只能從枯淡中品出五味。這就是無奈美感取向。

（四）萌芽的枯禪美感取向

從枯淡中品出五味的還有日本的禪宗或是說日本化了的禪宗。中國的禪宗遠從佛祖的拈花一笑，中從達摩的面壁修練，最後從五祖神秀與六祖慧能的分立展開了極為不同的開悟途徑。日本的禪宗走的就是企圖快速開悟的途徑，而號稱南禪。在中國禪宗南傳，避開權貴，開出更多心靈與人味的花朵，更結合了文人的品味，進而禪味、禪機、詩情、畫意全部容為一體。日本化了的禪宗，受任於權貴，反將心靈與人味放入格子與框框中，程序化與制式化的無悟也求香。

禪宗在武夫幕府的推動下興盛起來，自然負有從枯淡中品出五味的任務。更形成調和權貴威嚇美感取向與平民無奈美感取向的唯一橋樑。葉渭渠在評價禪宗五山文學所提出的：『五山文學是在禪林這個特殊環境下的產物，彷彿是疏離於社會、孤立於近古文學發展的趨勢而存在的。但是，實際上五山文學的興盛與室町幕府封建制度的確立是並行的，實現了當時對古典的、貴族的和地方的、庶民的兩種對立文化的融合，對於當時的政治、文化都產生了不可忽視的影響』（葉渭渠 2005 p.193）。正說明了權貴威嚇美感取向與平民無奈美感取向互相融合的事實與可能性。這種事實與可能性不僅出現在文學裡，更出現在爾後日本的茶道、庭園設計乃至於繪畫等藝術中。

禪文化在日本呈現的美感取向，一般都以幽玄、空寂、閑寂、孤寂或禪意、禪味、波羅密意（到彼岸的寓意）來詮釋（註三十六）。不過，筆者認為以『枯淡中品出五味』或『枯禪』來詮釋日本禪或許才更貼切。

從枯淡中品出五味是指對細微質感的敏感性（如：千利休的茶道、茶具與茶菴），也是指藝術品形式操作時留白的手法所形成的意猶未盡與意在言外（如：禪書），也是指藝術品形式操作時透過高度象徵化符碼的運用來達成抽象卻有意的效果（如：枯山水、花道、能樂），更是在既定的框框下帶著一顆肉眼以上的的心眼來品味藝術品（如：日本庭園、茶道、禪畫、禪詩）。在在顯示枯木讀出春意，平淡卻見禪機，所以筆者稱之爲枯禪美感取向。

這樣的詮釋，如果指透過繪畫藝術的線索來追蹤，諸如中國水墨畫裡的『墨分五彩』、王維畫作的『詩情禪意與詩畫合一』就顯得更爲清晰。葉謂渠指出：『日本以自然爲體的水墨山水畫深含禪機的風格，是由這一時期的禪僧畫師如拙和周文開創，由周文的弟子雪舟完成的。雪舟曾專程到過中國尋師由遍各地，受到中國山川風情的感染和中國水墨畫記法的啓迪，………運用寥寥幾筆的淡墨和幾道濃墨或濃淡有致的線條，淋漓盡致地將日本四季山水的內在神韻血液性的表現了出來』（葉謂渠 2005 p195）。所以，禪文化在日本呈現的美感取向，如果只就繪畫藝術來看就與中國正在發展中的意境美感取向，特別是部分宋畫所呈現的走偏鋒的意境美感取向（註三十七）極爲雷同，這樣的分析如果恰當的話，筆者認爲以『禪意境』美感取向來詮釋是更爲貼切的吧。

五、武士有道體制：武夫儒學到南潮西潮的衝擊

從西元 1603 德川家康設立新幕府於江戶起，到西元 1867 年德川慶喜於幕府群臣前發表『大政奉還令』的兩百六十餘年，日本史上稱爲幕府封建制度由盛而衰的時期或江戶時期。

幕府封建制度從德川家康開始是越來越精緻，從初期的一國一城令，到參勤交替制度（註三十八）。從初期的假借『宋學』來形成武士道來對統治階級本身的層層效忠加持，到中期的以朱子學爲首的新儒學奉爲『國學』並普施『國民教育』，來對武士以下農商工階層對幕府與天皇效忠加持（註三十九）。照理說，德川幕府應該與天皇制度一樣『萬世一系』才對，那又爲什麼會有江戶末期激烈的倒幕運動，讓這層層森嚴封建制度一夕之間垮掉了呢？日本的史學與『傳言』有著各種不同的說法，諸如：鎖國說、財政說、美國扣關說、列強覬覦說、藩閥爭權說、暗殺天皇後的懺悔贖罪說（註四十），總之大政奉還後很快的就興起『明治維新』的不流血革命，從制度、思想、經濟生產、軍事裝備各方面徹底的改變了『幕府的』封建制度。

江戶時期就制度而言，表面上制度是越來越精密，但是貫穿制度上下的『權力』與『人民』（或生產結構）卻悄悄而不可逆轉地改變了。筆者認爲，正是這兩條線索的觀察，才最足以解釋江戶時期歷史的走向竟會讓這層層森嚴封建制度一夕之間垮掉了，也才足以說明幕府精心建構的『德目』在幕末竟與現實之間有如此巨大的背離，乃至幕末時『末世說』或『今朝有酒今朝醉』末世思想竟然會出現在經濟日益繁榮的社會氛圍裡。

就權力這條線索來看，如果說有所謂『日本統治史』的話，那麼日本統治術其實從邪馬台王國（四世紀）起，就不斷地上演著『借殼上市』的統治術；飛鳥時期天皇造殼，眾多皇族的強權者以『攝政』名借殼上市；奈良時期天皇有殼，眾多貴族的強權者在與皇族聯姻後，以天皇的外祖父的關係，以『攝政、關白』之名借殼上市；平安時期爲少見的皇族與貴族分享最高權力的時期，『攝政、關白』仍爲傳統；戰國時期起武夫出身的強權者，雖然努力捏造貴族的血緣，但是除了武夫自己相信捏造的『鬼話』以外，沒人相信這種貴族的血緣（所以，不能以攝政、關白之名借殼上市），而改以『征夷大將軍』之名掌握實權，而形成『公家』與『武家』兩個政府，也造成日本歷史上罕見的兩位日本天皇的南北朝，乃至天有二日的足利義滿的自稱日本國王。

兩張分立的殼終究不符合權力的邏輯，所以到了江戶時期，則以表面上臣服受封於天皇，實際上天皇也不得不冊封『征夷大將軍』的『公家』與『幕府』的上下權力名分。不過這種『殼中有殼』的權力結構，很快的也重演了『從無殼上市到借殼上市』的戲碼，聯姻、招婿、義子都是借殼的籌碼，江戶中期實力『藩主』興起，公家、幕府的『臣子』加速了奪權戲碼的演出，這時候從日本的『統治史』來看，逐漸已非封建制度，而是藩閥制度了。

就人民與生產結構這條線索來看，德川幕府的長期鎖國政策，雖然抵擋了西方基督教，乃至部分貿易。但是卻抵擋不了工商城市的興起，抵擋不了生產技術的改變，抵擋不了經濟發展，更抵擋不了町民的快速成長、富商階級乃至於無名的勞工階級或市民階級興起。江戶末期市民階級的教育普及程度與識字率，傳言是全世界最高的，民間私塾也出現專門教授西學的高等私塾，另一方面，做爲統治階層的失業的武士乃至於拒絕接受西學的武士比比皆是。

凡此種種不可逆轉的悄悄改變，才足以說明這層層森嚴封建制度，會在『大政奉還』後一夕之間垮掉，也才足以說明為什麼『明治維新』竟會如此徹底的摧毀江戶文化，在倒掉嬰兒洗澡水時連嬰兒一起倒掉也在所不惜了。

整體而言，德川幕府在武夫治國上算是穩定而成功的，只不過在開國鎖國的搖擺中，在對應『南學』、『西學』時過於自信與保守，算是不穩定而失敗的。治國上的穩定而成功則是透過武士道的淬練，透過參勤交替的深化（註四十一），透過將禪宗的生活化，透過朱子學的國學化，透過市民自發的教育普及化，穩定而有效的改變了日本的經濟結構，也增加了日本的生產力。

如此情境之下所形成的思潮與文化，葉渭渠在《日本文化史》一書中以：宋學的日本化（朱子學的獨霸及武士道的淬練）、國學的興起（復古思想以及神代思想的淬練，乃至於強調日本民族優越性的國粹主義淬練）、洋學與西方文化的傳播（從南蠻之學到蘭學再到幕末的洋學）等，來闡述這一時期思潮的走向。也以版畫日本化和浮世繪的誕生、國劇歌舞伎的誕生、兩種建築藝術模式（簡素純雅的桂離宮與奢華浮豔的日光東照宮）的對立等，來闡述這一時期文化藝術表現。

如果企圖整理出從制度、權力以及社會結構改變貫穿到思潮、生活以及文化藝術表現的『美感取向』的話，本研究認為簡潔的以武士有道體制（武夫儒學到南潮西潮的衝擊）來闡釋應該算是貼切，較複雜的則以：武士有刀以忠為尚的假意文人美感取向、商人有錢浮生無常的情色市儈美感取向、宗教世俗化的生活禪美感取向、只能說是的團性美感取向的萌芽這四項來整理會更傳神而貼切，分述如下。

（一）武士有刀以忠為尚的假意文人美感取向

戰國時期的武家文化與德川幕府時期的武家文化，表面上都是獎勵、推動『宋學』的日本化，目的都在於加強有效的統治，不過在媒介、內容與深度上卻有實質的不同。

戰國時期的『宋學』是透過禪僧、學問僧為媒介，內容是『宋學』中的兵法、教忠德目與程序化開悟之術以及佛禪文學，深度上則未涉哲理思辯。德川時期的『宋學』則是透過『棄佛歸儒』的學問僧乃至遊走於佛儒之間的學者為媒介，內容上雖名為『宋學』但主要是以強調三綱五常的朱子學為核心，深度上則因力促神道教與儒學、佛學的合一，乃至深化玄妙的兵法、武士道所以涉及哲理思辯。

簡單的說，戰國時期名為宋學實為禪學；江戶時期名為宋學實為朱子學。兩個不同時期的顯學，其實都在江戶時期起了附庸風雅的作用，武士階級從朱子學中淬練出假意文人美感取向，平民百姓則從禪學中淬練出生活禪美感取向。『假意文人美感取向』既是假意文人，所以乃在彰顯武夫的忠義文化涵養與深度，乃至於推動武士動作之美，這些美感取向不但促成了『歌舞伎』的興起，更促成『歌舞伎劇』以描寫歷史故事、武士超人勇武的荒事物（慢動作武打戲）成為歌舞伎中主流。也使戰國時期開啟的豔麗色彩走向在屏風畫、陣羽織、武士盔甲中的繼續開花。

（二）宗教世俗化的生活禪美感取向

『生活禪美感取向』既託名於禪，則帶有宗教世俗化的痕跡，就算沒有慧根，經過程序化的動作也可瞭悟智性之美；又，既託名於生活，則該帶有忙中偷閒『剎那化作永恆』的心態。如果站在江戶時期既忙（工人的忙於產生）又累（小商人的累於服侍武士）的普通有錢市民角度，上述的宗教世俗化的生活禪美感取向其實是還蠻受用的慰藉。戰國末期萌芽的『枯禪美感取向』在江戶時期，興許也正是透過佛教的世俗化，透過禪宗的進入民間而化成更真實的生活禪美感吧。

我們如果理解江戶時期長久以來沒有實權的貴族，乃至於樹倒糊孫不散的沒落舊佛教，只能以動作的程式化與儀式化來體驗虛幻的舊統治階級優越感，就不難理解江戶時期為什麼是武士道、神代道（神道教中天皇萬世一系的科儀化）淬練的溫床，也更不難理解茶道、花道乃至於枯山水的庭園之道會在江戶時期大放光彩乃至於延續至今的道理。

（三）只能說是的團性美感取向的萌芽

承續著上述的生活禪美感，以及戰國時期以來平民對武士階級的逆來順受，新興商人階級服侍武士階級的『周到』，江戶時期藉懲治不聽話大名的殘酷來彰顯幕府的權威，乃至於江戶幕府自豪的律令治國與武士道治軍。以致於在都市地區（特別是京都地區）的商人階層，逐漸形成一種只能說是（不能說不）的團性文化。而在都市地區的工人階層，逐漸形成一種注重程序的團性文化。

這兩種團性文化則一起萌芽成團性美感取向。一種絕不唐突，絕不創新，看了大家才感覺到自己的存在的美感，一種在既定的框框內講究拼盤之美，一種在有限的資源內講究慢條斯理之美，一種在以心傳心你知我知卻又不能說破的婉轉禮貌之美、面子之美。我們將此稱之為『只能說是的團性之美』，這種美感取向在江戶時期只是萌芽，如果要說明治維新以後乃至於戰後有什麼發酵情狀，而有更貼切的稱呼的話，大概『便當文化美學』、『包裝美學』乃至於僵化在條件至上說的『構成教育美學』都可以算是典範吧。

（四）商人有錢浮生無常的情色市儈美感取向

江戶初期商人階層興起，雖然有錢卻沒有社會地位，所以會覺得人生無常。江戶末期廢藩後的武士、找不到買主的『忍者』與低階武士乃至於貧窮的工人，當然更能感受人生之無常。加上，日本自古以來就有的夜襲偷香風俗與情色文化（註四十二），凡此總總在江戶時期則成為酒文化、情色文化、藝伎文化與世俗畫文化，而其中則以世俗畫（即浮世繪）為最經典的代表，這種文化所形成的美感取向，我們可以稱之為『商人有錢浮生無常的情色市儈美感取向』，簡稱浮世繪美感取向。

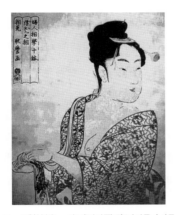

▲圖 4-5　浮世繪：喜多川歌麿之婦人相學　　　　▲圖 4-6　大阪公會堂，典型的以西為鏡建築

六、藩閥西化體制：潛心西化到和洋併陳的閥門體制

日本在西元 1867 年德川幕府大政奉還後，開啟了天皇掌權的明治時期，更在西元 1868 年的明治維新，勇敢邁向了『文明開化』的路程。通常文化史的研究乃至於現代化的研究都認為明治維新迄今，日本的主流思潮經歷了精彩而多姿的變化，不過本論文以探討日本固有（傳統）特色為底，以分析出具日本特色的設計美學為主。從這個角度來看，日本明治維新以後的主流思潮乃以江戶時期思潮的延伸與發酵為主。

西方思潮、文化、制度與器物是倒著順序進入日本，或是說日本在自覺國勢脆弱時是以洗心革面的態度迎接西方，而在自覺國勢強盛時是以認真享樂的態度消費西方。這樣的倒著順序進入日本以及這樣的態度，通常難以成為日本民族性裡的主流價值，也不易成為辨識日本文化的線索，所以這一時期本論文分析的篇幅較少，僅以生吞活剝的以西為鏡美感取向、洋體和魂的自我安慰美感取向、商業機制下以和為貴的折衷美感取向等三項略為闡述如下。

（一）生吞活剝的以西為鏡美感取向

明治初期到日本軍國主義興起之前，日本的文化取向主要以成為亞洲的白種人為期民族心志，不管這時到底是天皇掌權還是首相掌權，也不管日本西學的議會制度功能如何，這時候的政治制度與其說是憲法政治，不如說是藩

閥政治。明治維新號稱邁向文明開化之路，但是明治維新之後自殺文化、殉道文化、暗殺文化仍然層出不窮；江戶時期層層森嚴的階級制度與『團性』社會結構，在明治維新之後並未褪色只是改裝成文明的樣子繼續在講究出身的最高掌權群（藩閥政治）掌控之下繼續存在，甚至於更為淬練化成為『絕對的命令』等不通的文句繼續要人民誓死效忠。

　　1867 年到 1945 年的近八十年期間，大概只有大正初期的短短不到十年間，才略有西方所謂的自由主義乃至於民主主義揣摩思潮，其它時間裡都是掌權群（派閥裡的意見領袖）眼睛裡所認識的西洋鏡所折射出的西洋美感才能擠入日本的國民美感取向中吧。筆者稱這種美感取向為：生吞活剝的以西為鏡美感取向。這在這一時期的建築藝術表現，特別是在殖民地上的建築藝術表現上最為凸顯。

（二）洋體和魂的自我安慰美感取向

　　也正是大正期間，日本初嚐帝國列強的『殖民美果』，這不但讓藩閥政治慢慢的轉變得更有自信，也滋『長國內民主，助長領導殖民地再開化』，乃至於『日本負有領導亞洲文明開化的責任』這些御用學者所炮製出來『文明開化理論』。既然日本已經文明開化了，站起來了，那麼縱是學盡了西洋之精華，當然也抵不過日本民族原有的優秀，所以明治維新以前的『洋體和魂』或被支那人偷偷改裝的『中學為體西學為用』的『至深哲理』就主導著日本軍國主義，主導著日本的文化催生出一種『洋體和魂』的拼盤文化，主導著這個時期的『洋體和魂的自我安慰美感取向』。

　　同樣的在大正時期，帝國主義興起時期，發動侵略戰爭時期（洋體和魂的觀點乃在搶救尚未文明開化的亞洲），乃至於戰敗後的日本極右派間所主導建築藝術美學，就是典型的代表。筆者經過分析後認為日本現代建築裡的『興亞式建築』、『帝冠式建築』，乃至於日本後現代建築裡的『新理性主義』都是洋體和魂美感取向下傑出的藝術表現吧。如果拿掉『日本人』的立場，那麼應該說是洋體和魂的自我安慰美感取向下傑出的藝術表現才恰當吧。

（三）商業機制下以和為貴的折衷美感取向

　　二次世界大戰戰敗之後，日本面臨第一次的被迫改變。從法西斯帝國主義改變成民主主義，從集體主義改變成個人主義，從帝國經濟改變成資本主義市場經濟。這些改變中大概就以資本主義市場經濟的改變最為成功而徹底。戰後的日本在新憲法的框架下很快的站立起來，經濟實力成為日本國家奮鬥的新目標，對西洋文明的吸取雖然葡萄牙、荷蘭、德國、法國、英國仍為可能效法的對象，但對文化、商業機制乃至生活習慣的主動吸收融合上，資本主義的新舊霸主：英國與美國顯然成為最愛。

　　如此情境下一種以和為貴的折衷美感取向，一種以商業顧客為尊，一種以愛物惜物為德的商業機制，讓日本的市場逐漸開放向世界，更讓日本的產品快速的進佔世界的各級市場。

七、小結

　　整體而言，就日本文化發展的歷程來看，傳統的美感取向從三條主軸展開：第一條主軸出現於四、五世紀『大和朝廷』初步統一日本之際，是為體愛生命為美、感受自然四季為美這一主軸。第二條出現在六世紀飛鳥時期所開啟的吸收儒家文化，是為儒家禮制孝忠為美、宋學效忠節義為美這一主軸。第三條也是出現在六世紀飛鳥時期所開啟的吸收中國佛教文化，是為彼岸幽玄為美、禪宗悠閒開悟為美。

　　這三條主軸在個個不同時期或許有更精彩的變相（新的美感範疇）出現，但新舊美感取向之間並非興替而是並存，另一方面支撐這三條主軸的文化思想，從一開始就傾向於互為解說與互為融合，所以這三條（美感取向）主軸也是從一開始就呈現互為融合的狀態，以致主軸間區分的辨認顯得頗為困難。

　　如果說明治維新後日本文化大量吸收西洋文化，理應開出第四條主軸的話。那麼，以數理圖式為美的比例、均衡、韻律、和諧這些設計法則，確實也大量地出現在明治維新以後的諸多建築、繪畫、雕塑等藝術表現上，甚至1930 年代建築設計上的『洋體和魂』說也塵囂直上，但基本上，生活文化及藝術創作中也只從各選所好走到初步折

衷。要如同原先三條主軸的互爲解說與互爲融合這般境界，似乎尚未見跡象。尋找具日本民族特色的美感取向，似乎仍以明治維新之前的生活習慣、價值觀、宇宙觀爲主。

八、方法論與日本傳統審美取向的結論

本篇論文探討設計美學的方法論與日本傳統的審美取向，研究結論如後。

(一) 設計美學方法論結論

論述本來就是逐步建構而成的，設計美學方法論更是逐步形成的。本篇論文前承筆者於〈從傳統工藝發展試論我國設計美學的形成〉一文中所建構的設計美學方法論：『類比思維因果推理法』，並從近期興起的『視覺文化』分析方法觀點中，擷取合理有用的論點，進一步形成本研究的『設計美學方法論』。其結論要點如後。

1. 美學探討中形式與意涵之不可偏廢

從達達基茲在《西洋六大美學理念史》考察西方藝術美的範疇史的論述以及西方自維楚維斯《建築十書》以來的建築書傳統，乃至於希臘神殿柱式命名的衍義過程。都再再顯示美學探討中『形式』與『意涵』之不可偏廢，同樣的對美的形式向度探討也與美的意涵向度探討也有密不可分的關係。也指出美學探討宜強調文化淵源的背景觀察，以及政治制度演變對美感形成的相對決定性。

2. 類比思維因果推理法具說服力

類比思維因果推理法只是目前藝術史寫作裡典型的思維方式的代表。認爲藝術史的寫作不但要有藝術品實物爲憑，同時也要有美感的詮釋、意涵的詮釋爲目的，藝術史寫作不是自然科學眞理的追求，所以不以藝術作品數量爲唯一依據，而是以藝術品風格承傳之影響力爲依據。

除此之外，類比思維因果推理法還代表著文化相對論、兩段式辯證推理、詮釋重於推理等等方法論上之立場。雖然『文化相對論』的立場在早期藝術史寫作中具『歐洲中心』之傾向，但 1960 年後這種『歐洲中心』傾向或種族主義傾向，已明顯的從藝術史論中逐漸褪色。由此，可以理解類比思維因果推理的方法論立場所指引的藝術史寫作或美學寫作是較受歡迎且較具說服力。

3. 視覺文化分析方法中立場與觀點的擷取

1990 年代後興起的『視覺文化』分析方法的藝術史寫作方式，一方面強調了藝術史以及藝術理論上的多元論述的傾向；另一方面這不同派別的多元論述也具有互相詮釋與互相融合的傾向。在多元論述中，『社會學』或『後結構主義論述』的藝術史寫作的方法論立場，提醒了西方傳統藝術史寫作所較欠缺的『社會階層』式的美感考察，或『階級權力』式的美感考察，更提醒了美學研究與藝術史論研究中『具意識形態警覺性』的關鍵作用。

4. 研究態度與研究方法上的調整

本研究在原先『類比思維因果推理』的方法論基礎上，加強了對研究對象（日本的）文化淵源的背景觀察、政治制度演變分析、階級權力、生產關係對、意識形態等因素對美感生成的影響。

(二) 日本傳統美學研究的結論

在日本整體美學（兼論神話、文學與藝術）研究上，此次研究獲得論如後。

1. 日本美學的範疇條目

透過日本文化史、日本藝術史、日本建築史、日本美學史等等相關文獻的回顧，日本美學的範疇條目依較常論及的順序排列如下：物哀、空寂、閑寂、幽玄、崇尙自然、禪機、纖細、意境、眞實、色好、崇靈、簡素、婉約、狂言、桃山、無、枯寂等等。

2. 日本美學的美感取向

透過本次研究，日本美學中的美感取向依時間出現的順序排列如下：萬物有靈的生殖生命美感取向、明暗善惡的四季分明色質美感取向、儒家禮制美感取向、佛教幽玄美感取向、以哀爲美的此岸美感取向、

以密宗為美的彼岸美感取向、威嚇美感取向、豔麗美感取向、無奈美感取向、枯禪美感取向、假意文人美感取向、生活禪美感取向、團性美感取向、情色市儈美感取向、以西為鏡美感取向、洋體和魂美感取向、以和為貴的折衷美感取向等等。

3. 日本美學的承續性

　　　　不論在探討日本美學的範疇條目或日本美學的美感取向上，都可明顯的發現日本藝術發展上不同風格間的互為融合的傾向，也可發現不同美學範疇間的互為詮釋的傾向。在日本政經文化處於相對弱勢時，日本的文化傾向於向外學習，但並不壓抑原有文化的審美取向，只是添加『新』的審美取向；在日本政經文化處於相對強勢時，日本的文化傾向於強調主體意識，傾向於『閉鎖』，傾向於向內純粹化，向傳統學習。這在日本美學上形成了高度的傳統承續性。換句話說，本研究所提出的時間順序的美感取向，絕不表示後者取代了前者，而只表示後者在以前者為基礎上，添加『新』成分，再以新面貌出現。

（三）長篇論文的拆解與再結合

　　　　這篇論文因期刊刊登篇幅而拆成兩篇，又因出書而再結合成一章，這種分分合合簡單的作四項交代如下：

1. 研究方法與論文寫作結構

　　　　本論文《日本設計美學的成形（二）：藝術的發展與設計美學條目的形成》乃承續筆者前篇論文《日本設計美學的成形（一）：設計美學方法論與日本傳統審美取向》之作。在方法論上也是採調整過後的『類比思維因果推理』法。

　　　　在研究重點上，則以承續前篇論文的結論：各時期的種種審美取向（即美感取向）為基礎，從藝術發展的角度，分析推論出具日本傳統特色的形式美操作法則（設計美學條目）。

　　　　由於行文的順暢起見，在用語上，審美取向、美感取向、審美意識往往交互使用，但都以英文aesthetics orientation 為意涵；同樣的，形式美的操作法則、設計美學條目、美感操作法則、形而下美學條目等四個名詞也往往交互使用，英文上都以 design aesthitecs 翻譯，並不特別以 items of design aesthetics 來指稱。

　　　　在論文註釋的編號上，基於與前篇論文的互有參引關係（主要是後註參引前註，或後文參引前文），所以乃採接續前論文之後的流水編號。

2. 前篇論文結論的論點與日本傳統審美取向

　　　　前篇論文《日本設計美學的成形（一）：設計美學方法論與日本傳統審美取向》除了參引 1990 年代後興起的『視覺文化』研究方法論，對『類比思維因果推理』研究方法進行方法論的調整以外。在日本整體美學（神話、文學、藝術合論的美學）的探討上也獲致以下的結論，作為本篇論文起論的基礎。

　　　　日本美學的範疇條目，依較常論及的順序排列如下：物哀、空寂、閑寂、幽玄、崇尚自然、禪機、纖細、意境、真實、色好、崇靈、簡素、婉約、狂言、桃山、無、枯寂等等。

　　　　日本美學中的美感取向依時間出現的順序排列如下：萬物有靈的生殖生命美感取向、明暗善惡的四季分明色質美感取向、儒家禮制美感取向、佛教幽玄美感取向、以哀為美的此岸美感取向、以密宗為美的彼岸美感取向、威嚇美感取向、豔麗美感取向、無奈美感取向、枯禪美感取向、假意文人美感取向、生活禪美感取向、團性美感取向、情色市儈美感取向、以西為鏡美感取向、洋體和魂美感取向、以和為貴的折衷美感取向等等。

3. 分析方法與研究重點

　　　　從藝術發展分析形式美的操作取向時，本論文以上節所梳理的『美感取向』為中介，分析與舉例的對象則以既存的藝術品實體（建築藝術、庭園藝術、繪畫、雕塑、工藝品）為主，而以復原構想圖為輔。這主要在強調形式美操作法則的歸納要有實物為憑的重要性。另外在時間分期與分析敘述上也略有不同說明如下：

(1) 在時間分期與分析敘述上則以大時段為主，也就是說分為遠古到西元七九四年的奈良盆地時期、西元七九四年到西元一六零三年的京都盆地時期以及西元一六零三年迄今的東京灣時期。

(2) 在每個時期內分別描述藝術的發展乃至部分論藝術的思想，然後分項討論由美感取向引伸出形式美的操作法則，這時美感取向的命名可能略有調整，主要是因為前一節是以整體藝文為討論對象來命名，而本節則是以造形藝術為討論對象來命名。

(3) 形式操作法則對象以直接影響『美的感受』的因素為主，以造形藝術而言，大致有三類：第一類外貌輪廓、第二類外貌輪廓的細部組成、第三類圖紋與裝飾。不過這只是個大原則，在隨著描述對象的不同時（諸如：庭園建築與雕塑），其描述的重點就會略有不同，也會為著時期的不同時（諸如：前兩個時期的雕塑品幾乎以佛像雕刻與神像雕刻為主，而第三個時期雕刻的類別就比較多），其描述的重點也會略有不同。

4-4 日本藝術發展與設計美學的形成

本章即從三大時段分期的奈良盆地時期、京都盆地時期、東京灣時期分為三節分析如後。

一、奈良盆地的神權初胚：從神話治國到禮教治國

從紀元二世紀到紀元八世紀末，雖然各處都有考古遺址的發現，但以現今日本天皇為主的政權續存，確實是以奈良盆地為主要的『朝廷』與文化活動的地域。

建築藝術就生產技術而言，古墳時期（二世紀到六世紀）雖已出現植輪套屋、銅鏡、銅鐸，然保留至今真實的建築最早的則出現於七世紀始建的伊勢神社。不過也同樣在七世紀初（西元 607 年）法隆寺也在奉推古女王之命由聖德太子建立而成。建法隆寺的目的在於迎接佛法學習佛法，但隨後而漸的法隆寺建築群卻是聖德太子研習儒家禮制。推廣儒家禮制及施政的中心。所以大體而言在七世紀前後，日本的建築技術與建築審美準則就存在兩種相容的體系，並衍生出三種體系，其一為神社建築，其二為隋唐式建築（日本建築史稱為天竺式建築），其三為兩者混合式木構造建築。天平時期（DC795）由唐高僧所建之唐招提寺也是隋唐式建築體系，其中只有正倉院（藏經處所）為較特殊的井干式建築。一般民居建築並無實存，但依『古法』代代重修或考古復原的採樣來判斷，則為類似於神社造形的高樓版輯厚草屋脊外推的合掌造。

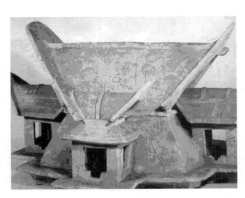

▲圖 4-7　二世紀陪葬明器，神社之原型

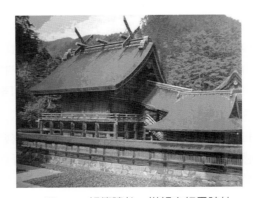

▲圖 4-8　相傳建於一世紀之初雲神社

庭園藝術雖有池中三仙島之傳說，這一時期並無實存物或考古遺址。雕塑藝術在飛鳥到天平時期，主要都是佛像雕刻。雖然早在欽明天皇時期（538 年）百濟貢上佛像佛經等，就是日本史上有名的佛教公傳，但現存日本最早的佛像雕刻還是飛鳥時期法隆寺的本尊釋迦三尊像與百濟觀音像乃至於其後的四大天王像等等。白鳳時期除了佛像雕刻的類別增加外，也有伎樂面雕像（演員表演時所帶的假面具）、磚雕、佛像後屏浮雕等。天平時期更有高僧雕像出現（如：鑑真和尚像）。風格上也從早期（飛鳥時期）的北魏佛像式到天平時期的金剛力士像的透過衣帶仍能表現筋肉，式樣更趨成熟，換句話說寫實表現已極成熟並進入生動的身體姿態的藝術表現。

繪畫藝術在飛鳥、白鳳時期遺物中多半為壁畫、門扉彩繪等，到了天平時期就有屏風畫、麻布上的繪畫線稿與完稿作品出現，其中以聖德太子御影、正倉院的麻布菩薩像、正倉院的鳥毛立女屏風等均極為出名。風格上也從飛鳥時期的頗具北魏風到平成時期的盛唐豐滿型美人風格。

工藝部分在彌生時期青銅器與鐵器多半爲中國、朝鮮舶來的原物或日本的仿製品，到古墳時期鑄金、雕金技術已有飛躍的進步，飛鳥時期已有自製精美的銅鏡。大化革新後進一步的金屬工藝分類分工已趨成熟。漆工藝則在飛鳥時期已傳入日本，玉虫櫥子就是現存最早也最完整的漆工藝品。

這一大段期間，延由上一節從文化、政經制度所整理出的審美取向有：萬物有靈的生殖生命美感取向、明暗善惡的四季分明色質美感取向、選擇性的儒家禮制美感取向、選擇性的佛教幽玄美感取向這四大項，每一取向往往含有更多的形式美操作法則（設計美感條目），本研究分別闡述如後。

（一）萬物有靈的生殖生命美感取向

萬物有靈的生殖生命美感取向爲日本原生美感取向之一，但不可否認的與亞洲北部的薩滿教文化、日本早期的政教合一文化、母系社會文化有一定的關係，並一直成爲日本民族的主要宗教觀。我們以這個角度來分析整理形式美操作法則（設計美感條目），才更能體會這種法則美感生成的可靠性。萬物有靈的生殖生命美感取向大致有以下的操作法則。

1. 突顯萬物有靈的核心

 如繪圖造像時誇大生殖器官。對外傳而至日本並改變日本生產力的生產工具的神話化與儀式化，造形操作時則凸顯具『神力』的圖像，並站居中位置，如代表皇家的八菊旗或日本國旗。

2. 標記靈動法則

 對『感靈』或想像中『感靈』之物做標記或尋找『感靈』之替代物。對有靈的物件以象徵色及象徵物做標記。象徵圖形以具擬人姿態與動態感爲佳，如佛像初傳日本不久，背景的火焰紋。

3. 合節法則或陰陽學法則

 中國的陰陽五行學說與日本的『陰陽師』之術，可能有承傳關係或共同起源關係（註四十三），如此而形成的法則稱之爲合節法則或陰陽學法則。兩者只是象徵物或象徵色上不盡相同。合節法則的操作如：從東龍、西虎、北龜、南鳥的方位感到左青龍、右白虎、前朱雀、後玄武的座向感的標記。

（二）明暗善惡的四季分明色質美感取向

在日本原生美感意識裡，大部分的論述都起自於日本神話與日本最早詩歌《萬葉集》用詞的常以『哀』起頭，而稱這種美感意識爲『哀』美感意識。事實上，『哀』是感嘆詞，只對所描繪的事物心境的『確實有感』或文學描述上的『加強有感』。所以本研究以『明暗善惡的四季分明色質美感取向』來稱呼。這個美感取向下，實爲一種無形的『美善合一』表達。其形式向度的操作手法又可細分如下：

1. 白青爲善黑紅爲惡法則

 日本的原生美感裡，對色的象徵與感受喜好與前述合節法則應該說是並存無礙的。只是前述合節法則裡色感的象徵往往結合了方位的象徵，而白青爲善黑紅爲惡法則，往往只是善惡的象徵與色感的偏好，所以更優先了對用色的指導性。所以，在用色上白色與高明度色彩往往象徵純潔、善；青色系（包括青、藍、綠）往往象徵神、善與生命活力。黑色與暗色往往象徵邪惡或邪惡的活力，純紅色與土黃色也象徵惡、活力消失（註四十四）。而紫色則因調和青綠與純紅之矛盾（註四十五）而成爲次優先的偏好色。這個操作法則在爾後接受中國文化過程中雖略有調整改變，但確有更多的偏好堅持，諸如對高明度灰色的偏好。

2. 植物質感法則

 日本原生美感意識中，前述的生命美感取向裡有極大的部分是對不動的生命：植物（特別是森林與巨木乃至於想像中的精靈：山石海石）的喜好與感嘆。筆者稱此爲植物質感（操作）法則。諸如：木材的紋路質感、石頭的質感、樹林遠望時的質感，乃至於植物葉形、花形的質感與規則化後（紋路化）的質感。

3. 時間質感法則（四季分明法則）

 日本原生美感意識中不只是有上述植物質感的操作法則，更進一步的由於日本群島極爲特殊的氣候上四季分明的特質，形成對植物與林相因季節遞移而形成自然植物質感上的微妙連續變化，筆者稱此爲時間質感法則。

筆者認為這個法則不只主導了日本庭園設計的主調，更廣泛的影響了其它造形藝術操作手法。時間質感法則的操作方法很多，但原則與目標只有一個，就是讓藝術品隨著時間或季節能夠呈現漸變的質感變化。諸如：庭園植栽中四季花木（能在四種季節都有觀賞的可能性）的選擇，又如一日之中因太陽移動而形成陰影的變化，更如連續不斷的瀑布或自然節奏性的滴水等等，不但是欣賞日本庭園的要訣，更是爾後日本各種程式化藝術（如：書道、茶道、花道）的形式操作原則。

(三) 儒家禮制美感取向

儒家禮制從聖德太子大力推動之後到管原道生建議廢止遣唐使為止，不但形成這一時段日本貴族的生活模式，也形成拘束日本民眾『法制』，照理說儒家禮制對日本的美感取向有絕大的影響，但是在造形美感法則的歸納整理上，卻有『實物證據』上的困難，這主要的原因筆者認為有兩點：

第一點是儒家禮制與佛教禮制（或當時百濟佛教禮制）同時傳入日本，而『禮制』在有形物上的呈現，主要在於日本歌、舞、劇、祭中呈現為多，在其它有形器物上的呈現較少。

第二點廣義的儒家禮制：文學雖然明顯的見其影響，文學遺產中也多見美感詩意乃至於對器物形式質感的描述，但是要從這些描述中提煉出『形式操作法則』確實是有困難。

所以，這一小節的整理是以京城的規劃、天竺式建築（即仿魏晉制建築、仿隋唐制宮殿建築）與當時的佛教藝術為主要的依據。依此，間接推論出以下的形式美感操作法則如後。

1. 營建雄偉美感法則

就京城規劃而言，奈良時期主要的京城有平城京、長岡京、難波京、藤原京、恭仁京、平安京等等京城的建設（王海燕 2006 p.17），這些京城的建設與飛鳥時期都城的建設相較而言，基本上可以說是從方塊山城規劃轉變為以唐朝長安城為樣版的律令制座北朝南的平原城規劃。不僅具足皇帝與貴族的禮儀空間，更備有外交禮儀空間。所以就大尺度規劃設計而言，雄偉、方正、秩序、合節（符合季節的祭祀與禮制活動）正是營建雄偉美感的重要法則。就單體建築而言，日本所稱的天竺式建築不但具有中國唐朝建築的雄偉美感操作法則，更在喜好採用圓形柱、不設土坊牆體（村田健一 2006 p.24-28）乃至保留木質質感、（柱礎、柱珠）部分保留石材開採原狀等手法上強調出營建雄偉美感。

▲圖 4-9　飛鳥時期起造的法隆寺

▲圖 4-10　傳救世觀音像。六世紀前半

2. 秩序佈局法則

隨著營建雄偉法則而共同存在的是秩序佈局法則，這指在一定範圍內（如城牆範圍內）的空間秩序產生的方法，也指有主從關係的空間秩序產生方法。

3. 雄健美感法則

在造像藝術上直追盛唐的雄健美感法則，這包括帶筋肌肉手法與以胖爲美手法，乃至於後期佛像的衣帶當風手法及金剛力士像的面部肉裡浮筋（還沒到爾後的猙獰）手法等等。

4. 莊嚴法相美感法則

在造像藝術上接受了唐朝中國對佛像的期望，以表現莊嚴法相爲主要目標。其手法上，臉部造形以中國人自然智慧相來表莊嚴，然後以手印、法器來表達『法相』。

(四) 佛教幽玄美感取向

邱紫華在《東方美學史》中提出眞實、物哀、禪悟、無、空寂、幽玄六項爲日本特有的美學範疇，並引據說明中文裡的『隱秀』同日本人所理解的『幽玄』的含意基本相同，都指向詞旨深奧、言外之意、景外之致的含蓄美，並衍生出朦朧、隱約、含蓄、悠遠、空寂和餘情之美，成爲日本審美意識中最重要的範疇。不過將幽玄二字作如此闡述固然頗多依據（也蠻多學者是朝這個方向來闡述日本美學），但是筆者確認爲一來太偏於文學美學，另外也過於『朦朧』不清，所以在詮釋形式操作法則時難以『說明』。

筆者從造形藝術角度，毋寧是將幽玄朝向神道教與眞言密教融合過程時，所主導出來的無言、神秘、威儀感混合著日本原生萬物精靈崇拜所形成的審美範疇。如此一來，在藝術品實物上，不但有所依據，在造形美感的操作也更容易說明。

我們在觀察同一時期中國佛像、日本佛像、日本神像（日本神話人物造像）的細微區別時，可以發現筆者所稱的『嘴形一字法則』。同一時期的中國佛像嘴形一字微微上揚，顯示悟道增智慧喜悅；日本佛像則從嘴形一字微微上揚漸漸的轉變爲嘴角下收，顯示眾僧該修與俗眾求佛；日本神像的嘴形則從一開始就是兩邊微微下傾（而不是嘴角下收）乃至大幅下傾，乃至莫測高深的面無表情。這樣的闡述絕無冒犯神佛之意，只爲了客觀且形式上具操作性的描述。

二、京都盆地的貴族天堂：從風花雪月到戰亂分庭

從西元七九四年遷都平安京起到西元一六零三年，日本的文化核心在京都盆地。雖然，就權力結構來看分成平安時期與戰國時期；就對外來文化的態度來看也分爲九世紀初到九世紀末的唐風時期與十世紀起的和風時期，但基本上這一大段時間也算是貴族（飛鳥時期以來的皇族及奈良地區的國戚貴族）催生風花雪月藝文感的文化天堂時期。

就生產技術而言，建築藝術除了前期的神社建築體系、天竺式建築體系（唐式）、混合式建築體系繼續發展以外，平安時期也出現了貴族居住佔地極大的寢殿造（類似唐式建築的變體，屋頂較緩），戰國時期（十二世紀）則出現了武家住宅的書院造（類似唐式建築與合掌造的混合體，屋頂較陡）。戰國中期所興起的禪宗寺院建築以中國宋朝建築式樣爲體系，但在日本建築史裡稱這種建築體系爲『唐式』或『禪式』，而稱移植唐朝建築式樣的寺院建築爲『天竺式』或『大佛式』。戰國晚期（桃山時期）一種結合東北亞山城建築、中國角樓城垛建築與略帶歐洲防禦城堡建築的新建築形態：『城郭建築（城牆、護城河、木建築群及石垣上的天守）』出現。平安時期的都市民居：町屋也已出現，但無現存實物。相村民居則仍爲合掌造。

庭園藝術在平安時期則有多彩的發展。先是隨著寢殿造而出現的壺庭，講究神仙思想的湖中三仙島與講究四季推移植物景色變換之樂，乃至於講究祭神儀式與舞樂表演的南向表演空間等等均是『壺庭』的目的與特色。平安末期還出現一本號稱世界最早的庭園著作：《作庭記》。由於宗教因素，平安時期常有貴族捐宅爲寺院者，同樣也是平安末期因淨土末世思想盛行，寺院也興起新型的淨土式庭園，池中三仙島改爲單一中島，池之北岸（靠主殿的北岸）稱爲此岸，池之南岸稱爲彼岸，兩岸以兩虹橋渡之，北岸則有象徵須彌山的築山與象徵南天門的南大門。戰國初期則相應於書院造的建築則有以草皮飛石爲主的『方丈庭』出現。也同樣在戰國時期，因禪宗寺院的興起，則以細石、草皮、苔蘚爲底，堆石爲景的『枯山水庭園』興起。到了桃山時期，相應於城堡建築，自然風景（疊石、水池、緩坡、假山、樹林、花草）爲主的『城郭庭園』興起。

在雕塑藝術上，平安時期先因眞言宗密教興起及佛道的初步融合，此時出現了日本神道教的神像像雕刻，佛像雕刻也更注重手印、配件與背景的一體成形（由一根樹木雕成），由於注重形體的稜角分明與線條的波動起伏，這種佛像又稱爲『翻波式』。平安後期由於攝關家與院（皇家）的支持，建寺造佛盛極一時，寺院往往擁有自己的工房（猶如國家設的工坊）廣收弟子兼習建築雕刻藝術。佛像雕刻的風格更趨穩定而有『定朝樣式』的美譽。大體而言，佛像、菩薩像趨於慈祥肅穆；天王像、護法像趨於威猛；金剛力士像趨於猙獰。木雕上色、干漆、貼金擂金技術也極爲發達。

在繪畫藝術上，平安初期以眞言宗爲主導的佛畫（佛繪）：曼荼羅極爲發達，同時由於西元 893 年學問家管原道眞提議廢除遣唐使制度，日本文化開始走向和風化，慢慢地以佛畫以外的繪畫就被稱爲帶有日本本土色彩的『大和繪』，眞實的大和繪目前少有眞跡，反而是平安初期從唐朝傳入的畫類越來越多，諸如：界畫、屛風畫在平安時期也成爲新興的畫類，而屛風畫裡以描寫日本四季景色，描寫貴族生活的繪畫就成爲『大和繪』的重要內涵。到了平安後期（藤原時期）以『大和繪』爲基礎的中國式繪畫：『唐繪』與日本式繪畫：『和繪』就與『佛繪』三足鼎力成爲既是風格也是畫類的繪畫藝術主要風格，尤其是『和繪』幾乎是此時興起的『繪卷』的主要表現形式，也促成了對生活事物的描繪，形成下一時期『浮世繪』的種子。戰國時期因爲禪宗在日本的逐漸興盛，以中國山水畫及水墨畫爲基礎的『禪繪』、『肖像畫』、『景繪』、『書法』不但滲入『和繪』，也形成新的畫類風行日本藝壇。最後在桃山時期以狩野永德爲開宗祖師，以和繪、景繪、唐繪爲基礎，並加上裝飾取向及豔彩取向的狩野派『障壁畫』出現，狩野派『障壁畫』的出現不但開出日本繪畫史裡最金碧輝煌的一朵花，也主導了爾後日本繪畫風格的走向。

工藝發展部分的陶藝在平安時期有極大的發展，平安中期陶藝的造形已突破機能的限制而有『造形美』的追求，同時陶藝中繪圖與紋飾也逐漸以生產地爲特色而制式化，戰國末期因禪宗的盛行與千利修的『初創茶道』，一種講求閑寂與逸品的『茶陶』也站上藝術舞台。另外，漆工藝、染織工藝、金屬工藝在技術上不但步趨於中國工藝，也都有日本特有的技術成分出現，而在相對的紋飾上，除了佛具以外，幾乎全都『本土』化了。

這一大段期間，延由上一節從文化、政經制度所整理出的審美取向有：貴族樂土的以哀爲美的美感取向（簡稱此岸以哀爲美取向）、平民彼岸的密宗美感取向（簡稱彼岸密宗美感取向）、武夫樂土的威嚇美感取向（簡稱威嚇美感取向）、武夫樂土的豔麗美感取向（簡稱豔麗美感取向）、平民地獄的無奈美感取向（簡稱奈美感取向）、萌芽的枯禪美感取向（簡稱枯禪美感取向）這六大項，每一取向往往含有更多的形式美操作法則（設計美感條目），本研究分別闡述如後。

(一) 此岸以哀爲美取向

葉謂渠在《日本文化史》裡以『眞實』、『從哀到物哀』來總結日本古典審美主體的完成。葉謂渠的闡述詮釋固然精彩，但是筆者認爲放在日本的平安時期乃至戰國時期，這『物哀』審美取向，還要加上『貴族天堂』、『貴族自認爲站在此岸』以及紫氏部《源氏物語》的『女性纖細柔美』這些審美取向或審美角度，才足以完整表達『此岸以哀爲美取向』或『物哀』審美取向的複雜蘊含，本研究限於篇幅，無法詳細引據這種『此岸以哀爲美取向』形式操作手法的推理過程，但是若以這一階段日本庭園思想的蓬勃變化與發展，來說明『此岸以哀爲美取向』形式操作手法，確實是容易且清楚得多。這些美感形式操作手法簡述如後。

1. 合節法則精緻化

　　合節法則指中國的符合節氣適景適事的美感法則，這種形式操作法則在前一時期就已成形，但象徵物與節氣的認知上與中國的略有不同。在平安時期合節法則則更加精緻化而且也更向中國的相地風水論述以及佛教淨土宗彼岸思想結合。《作庭記》樹事節（註四十六）：『居家四方，須植樹木，以爲四神具足之地……』（註四十七）乃至整部《作庭記》都充滿了合節法則精緻化的傾向與說明。

2. 有機佈局法則

　　《作庭記》一開頭就提出：『凡立石，就池狀，于其要處，巧設風情，師法自然山水，隨宜因之而立石』。這裡的『隨宜因之而立石』與我國明朝計成《園冶》所提的『因地制宜』均是極為類似的有機佈局法則。以日本當時貴族寢殿造的庭園而言，庭園應設於主殿之南，庭園與主殿之間還要有一定大小的祭祀禮儀空間。所以庭園的佈局在主要的功能滿足後（如建築物的配置，祭祀禮儀空間的配置決定後），最主要的佈局考慮就是隨著基地因素，隨著地形材料考慮以及主殿賞景的目的，來決定水池的形狀，這個水池的形狀又要師法自然之情狀。

3. 主從佈局法則

　　主從佈局法則不止活用於庭園設計，也活用於都市設計與繪畫之中。如庭園設計裡有主石就要有配石，配石的作用不止於穩定主石，在視覺上也凸顯了主石。繪畫上構圖上則主角附近就要有配角，以對比來突顯出主角的氣勢。

4. 時間質感法則的精緻化

　　時間質感法則在日本原初審美意識中即已形成，平安時期則更為精緻化。甚至於在色彩的象徵意涵上，也有新的調整。《作庭記》樹事節：『樹者，人間天上最為莊嚴之物…佛之說法，神自天降，皆以樹為憑。人之居住，植樹尤為切要。除青龍、白虎、朱雀、玄武之外，無論何樹植於何方，皆隨人意。然古人云：東植花樹，西植紅葉之樹。如若有池，島上宜植松柳；釣殿近旁，宜植諸如楓等樹木，以成盛夏涼蔭…』（註四十八），都說明了以植物增加『時間質感』的手法，若證之於平等院鳳凰堂庭園（1052 年建），不但可以清楚理解這種『時間質感』的精緻化過程，更可由鳳凰堂建築的豔紅上漆，理解色彩的象徵意涵上的調整（註四十九）。

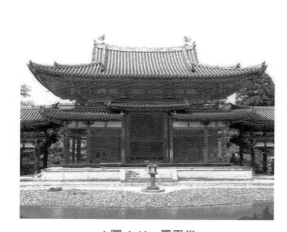

▲圖 4-11　鳳凰堂

▲圖 4-12　鳳凰堂庭院配置

5. 物哀在於賞景，此岸為主的觀賞法則

　　平安時期寢殿造庭園或淨土式庭園，所有的造景基本上是要符合從主殿往外賞景的原則，以淨土思想而言則是從此岸望彼岸視景原則。《作庭記》遣水事節裡特別提到：『如若無池，僅有遣水者，應于南庭作野筋（緩坡），並依之立石。既無山又無野筋，而于平地立石者，乃常有之事。然就無池之庭，其遣水尤應廣而流之，並另庭面盡量平坦，以由堂上即見流溪』（註五十）

6. 物哀在於閒情，蘭亭曲觴法則

　　物哀美感取向的重要目的之一，在於凸顯貴族的閒情逸致與風雅之情。所以仿中國書聖王羲之蘭亭序所述『曲水流觴』的文人雅興之景，每每為當時貴族造園遊樂之主意（註五十一）。曲水流觴也就成為物哀的實現手法之一。不過曲水流觴手法只是一種意涵，主要在表現凸顯貴族的閒情逸致與風雅之情，這些在這一時期的繪畫中則有更多的表達與例證。

（二）彼岸密宗美感取向

佛教初創釋迦摩尼本是以開大智慧，瞭悟生死而創有別於古印度教之出世思想，並無偶像崇拜之事。隨著佛教北傳經健陀邏始有『佛像』雕刻、圖像出現，隨後西傳中國魏晉則初步與『薩滿教』結合，慢慢地染上御用（與政治結合為政治所鼓勵或利用）宗教色彩，佛教也慢慢地增添不同位階神祇，或借用印度教神祇，或借用釋迦摩尼弟子，或借用再傳弟子與高僧，或借用神蹟顯世，不但神祇眾多也符合森嚴層級的封建制度，如此一來再加上佛本生故事與因果輪迴思想，佛教越是東傳（如：傳至中國漠北、中國東北、韓國、日本），就越講究神蹟與政治效用，也就是皇帝貴族活於此岸樂土，平民百姓遙望（渴望）彼岸化渡。平安時期的眞言宗與淨土宗盛行，就平民而言，基本上就是這種形態的宗教消費。

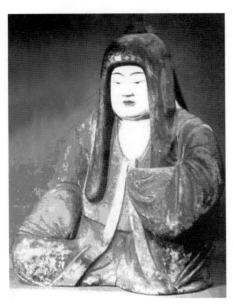

▲圖 4-13　安平文化即興起的日本神道教造像運動：
　　　　　　仲津姬像。九世紀

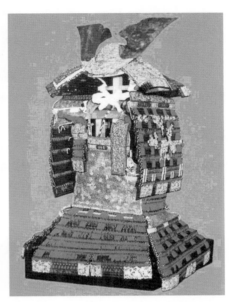

▲圖 4-14　戰國時期興起的盔甲文化

所以，彼岸密宗美感取向，並無特定的形式美感或美感形式可以描述。頂多只是強化了前述的『佛教幽玄美感取向』，並增加了『警世』的地獄圖像與表情誇張的力士、護法諸像而已，或是說平安後期的彼岸密宗美感取向已經為戰國初期的威嚇美感取向鋪平了技法的道路。

（三）威嚇美感取向

威嚇美感取向是從『新』統治階級：武家文化出發而形成的。也與豔麗美感取向同步發展起來。主要表現在武器與盔甲上，並擴及金屬工藝及人像造形。其操作手法重高彩度（金屬色、鮮紅色）與黑色的搭配，造形上趨於誇張。我們也可稱為威嚇法則。

（四）豔麗美感取向

豔麗美感取向稍後於威嚇美感取向發展出來，基本上桃山時期的大部分藝術作品就是豔麗美感取向的最佳代表。

十惟雄在《日本美術史》中提出一般歷史上常用安土桃山時期而藝術史裡則常單獨使用桃山時期，其原因就在於安土雖然是織田與豐臣的政權所在地，但是戰國後期滅了伏見城後，其地遍植桃花而稱桃山，而淡紅色花瓣層層疊疊的華麗意象頗為符合這個時期的特色，所以藝術史上反而多稱為桃山時期。　十惟雄在《日本美術史》中對這時期所常用的形容詞，諸如：氣宇壯大、金箔濃彩、絢爛豪華、纖細優美、金碧、豪奢等等都強烈的明示出豔麗美感取向的操作法則。簡單的說有可以歸納為以下的操作法則。

1. 用色金碧亮麗法則
2. 線條細膩法則及添加裝飾法則
3. 人獸筋肉誇張法則
4. 構圖滿漲結實法則

▲圖 4-15　狩野永德唐獅子圖屏風。十六世紀後半

▲圖 4-16　戰國大阪城天守閣

（五）無奈美感取向

　　無奈美感取向只是一種相對於威嚇美感取向的被動審美態度，所以沒有形式法則可以單獨歸納。

▲圖 4-17　戰國後期姬路城天守閣

▲圖 4-18　室町時期地獄情境圖

（六）枯禪美感取向

　　枯禪美感取向則是相對於豔麗美感取向的一種反動。由於這種審美取向頗受禪宗的影響，但這一階段還處於萌芽階段（並於於後期發展出生活禪審美取向），案例極少（日本藝術史裡多半稱此類型為數寄の空間，並只舉千利修草庵與桂離宮為例）所以本研究只認為是儉樸自然風格，而不作形式操作法則的歸納推演。

▲圖 4-19　十四世紀興起之枯
　　　　　山水。龍安寺

▲圖 4-20　當今對枯禪美感的繼承

▲圖 4-21　平安時期繪本對貴族生活描寫

三、東京灣的經濟實力：從超穩定的封建社會到具團性活力的商業社會

戰國末期港灣都市逐漸興起，代表資本主義生產形態的經濟實力也逐漸在港灣都市地區發芽滋長，西元一六零三年起日本的文化中心、政治中心、經濟中心逐漸呈現京都與江戶（或關西與關東）雙核心的態勢。隨著日本封建制度的日漸森嚴及資本主義的日漸發達，東京則在文化中心上與京都分庭抗禮，而在經濟中心上則獨占鰲頭成為不可逆轉的趨勢與事實，而京都代表日本傳統文化，東京代表日本新文化則成為解讀日本文化的常識。

建築藝術就生產技術而言，能代表日本特色的建築新類型只有『茶室』一款。茶室又分為草庵茶室（三千家の茶室）與書院風茶室（大名家の茶室），前者狹隘簡樸中追求閒適與禪意；後者富麗堂皇中裝出閒適與禪意。另外，這時期的傳統建築也都走向互相融合或互相混合的折衷式。西洋建築則以教會建築（簡化的磚造歌德式教堂）為先聲逐步地出現並佔滿日本的港口與都市地區。

庭園藝術則相應於茶室茶亭的『數寄屋風庭園』（以簡化的書院造或草庵為基礎的定格室內設計稱為數寄屋風）或『露地庭園』出現並盛行於江戶時期，另外戰國後期講究自然風景四季變化的『城郭庭園』也走出城郭更朝向自然風景與緩坡地形變化方向發展。西洋庭園則在明治維新後以『公園』的姿態逐步地出現並佔滿日本的都市地區。

雕塑、繪畫與工藝上，則除了『文人畫』與『浮世繪』新興類科較具日本特色以外，其餘的也逐步走向洋和對抗、洋和併陳、洋體和魂或以洋為尊的多岔路。

這一大段期間，延由上一節從文化、政經制度所整理出的審美取向有：武士有刀以忠為尚的假意文人美感取向（簡稱文人效忠美感取向）、宗教世俗化的生活禪美感取向（簡稱生活禪美感取向）、只能說是的團性美感取向的萌芽（簡稱團性美感取向）、商人有錢浮生無常的情色市儈美感取向（簡稱浮世情色美感取向）、生吞活剝的以西為鏡美感取向、洋體和魂的自我安慰美感取向、商業機制下以和為貴的折衷美感取向（簡稱和為貴折衷美感取向）等七項，其中生吞活剝的以西為鏡美感取向與洋體和魂的自我安慰美感取向較不具分析價值，所以本研究以所餘五項分別闡述如後。

(一) 假意文人效忠美感取向

假意文人效忠美感取向也是一種相對於威嚇美感取向的被動審美態度，更是混合了『禪畫』與中國文人畫（或稱南宗山水畫）的一種繪畫風格，雖然在江戶中期還蠻風行，但筆者認為頗難單獨歸納整理出美感形式法則，所以併入生活禪美感取向分析討論。

(二) 生活禪美感取向

生活禪美感取向主要指在戰國後期千利休發揚改變室町時期所形成的『茶道』文化所形成的美感取向。宮元健次在《圖說日本建築のみかた》一書裡對茶道文化發生與發展的說法，可以便於理解許多日本生活禪的真實意涵。

宮元健次提出：『茶文化傳入日本大約在奈良時期，而茶道的稱呼起於室町時期的禪僧村田朱光，到了村田朱光的三傳弟子千利休時，由千利休以草庵風格完成了以空寂（わび）、雅寂（さび）為底蘊的簡素美感意識……千利休死後茶道受到武士階級的支持而承傳下來，此後草庵風格的簡素底蘊空寂（わび）、孤寂（さび）日益華麗化，而轉向綺麗寂（きれいさび）的美感意識』（宮元健次 2006 p.216）。

宮元健次所提出的說法其實很難翻譯成中文，特別是わび與さび以單詞來翻譯更為困難（註五十二）。筆者認為茶道中的わび譯成等待之寂、驚豔之寂、沈靜之寂，而將さび譯成專注之寂、精鍊之寂、粗獷之寂、剎那之寂。如此來體味茶道文化之美才比較能夠深入，也比較容易理解宮元健次所稱的『轉向綺麗寂（きれいさび）的美感意識』。

總之，茶道文化所追求的わび、さび或きれいさび都不是追求寂寞，而是追求儀式化的瞬間緣分，追求儀式化的悠閒沈靜。這樣來理解生活禪，才容易理解江戶文化中的忙裡偷閒，才容易理解茶道的美感與茶道庭園（露地庭園）的美感，進而才容易整理描述『綺麗寂』的操作手法或形式美感原則。透過這一番闡述，筆者略示所體會的生活禪形式美感原則如後。

1. 以『等待的空間』強化沈靜感：沈靜化操作

 這個手法好像只能出現在空間設計領域，不過沈靜化操作在相關藝術領域則是『時間感操作』。

2. 原味傾向：儉樸化操作與質感化操作

 特別強調『自然物』質感的呈現。也帶有些中國禪畫裡的『逸筆、荒筆、簡筆』的操作手法，這在茶具的製作上成為儀式化般的『規矩』。

3. 日常用品儀式化：裝作無意的特意變形

 如對傳統工具（取水石缽與竹木水杓）的加大、縮小、部分簡化。或如庭園中的飛石擺置，先以標示小石一口氣拋出，或一路隨意留下，然後再略算腳步大小調整後，才擺上飛石。

4. 日常用品的隨機化與隨緣化：隨緣化操作

 這是前兩個法則結合後再加上就地取材與因地制宜兩個原則所形成，這個手法特別容易有『有機感』的呈現。但就操作手法的計算上（設計美的條目），筆者認為應分成四之一：就地取材法則與四之二：因地制宜法則。

5. 時間感操作

 這就是平安時期『時間質感法則』的再度精緻化。

(三) 團性美感取向

團性美感取向既是一種手法，也是一種審美態度。就審美態度來說，是一種集體社會的從眾性，這種集體社會的從眾性在江戶時期獲得加強，呈現一種相對於個人英雄主義的集團主義，凡事講求『在允許範圍內』作到極致，同樣的創作欣賞也是如此，凡在允許範圍內作到極致的事物必然有某種心靈的美感在裡面。

如果從更大範圍來理解江戶時期是各種『道』的成形期（如：飲茶文化從奈良時期即興起，卻要到江戶時期才定型化為茶道），與江戶時期都市之擁擠，平民住宅之狹小。那麼在空間的有限範圍內，如何將必要的物件（機能）滿足而又能呈現美感，這樣的審美態度就是團性美感取向。以這樣的角度來看千利休的二疊式品茶空間，或現今日本小學裡媽媽的便當，或日式料理的盤中構圖，都可體會出這種團性美感取向。團性美感取向的手法，筆者自創一詞為『團性佈局法則』。

其形式操作法則為，在極有限的範圍內將必要功能項的視覺要素組織化，並以能呈現質感的視覺要素塞滿範圍（框框）。

(四) 浮世情色美感取向

浮世情色美感取向主要指江戶時期所興起的『浮世繪』風格。一般藝術史裡都從版畫與毛筆線條的結合，所呈現的無深度的平塗技法之美。不過這種觀點基本上是從日本浮世繪對現代繪畫運動影響的角度所觀察到的『美感』。茂呂美耶指出：『所謂浮世，語出佛教用語的憂世。十五世紀則擴充解釋微塵世、俗世。十六世紀以後更泛指妓院、歌舞伎等所有享樂世界，理所當然浮世繪也括了春畫，當時幾乎每一位浮世繪畫家都曾畫過春畫』（呂茂美耶 2003 p.138）

如果我們從日本的繪畫承傳，從日本的審美文化來看，浮世繪的興起源自桃山時期於商人階級間即頗為盛行的世俗畫與美人畫。到江戶時期譽為浮世繪祖師的菱川師宣正是從書籍插畫（木刻版畫）慢慢的發展出版畫美人畫，隨著版畫技術的進步浮世繪從早期的三色版畫發展到十色以上的『錦繪』，更隨著版畫印刷的技術（能印上百張）促成當時彩色圖畫月曆（以美人畫為主）的流行，乃至於歌舞伎劇上演時主角海報的發行，每每需要快速大量生產

演出者的劇照，再再都促使浮世繪熟練於肖像畫與美人畫的人物表情豐富衣飾細膩描繪，乃至情色成爲極欲表達的主題。

肖像畫往往臉部表情誇張，以線條表現筋肉感（類似於豔麗美感取向）；美人畫往往明眸微閉鬢髮流蘇，以纖細線條表現柔弱感；風景畫則往往色塊豔麗回復豔麗美感取向；所以浮世繪的『浮世情色美感取向』只便於描述風格特色，還難以歸納出一致的法則，只有明眸微閉鬢髮流蘇，以纖細線條算是新的取向，所以稱之爲『鬢髮流蘇纖細線條』法則。

圖 4-22　浮世繪與戰國時期美人屛風畫有承傳的關係

▲圖 4-23　江戶時期興起的浮世繪一

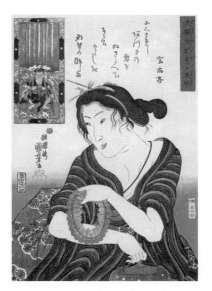

▲圖 4-24　江戶時期興起的浮世繪二

(五) 以和爲貴折衷美感取向

以明治維新之後的日本藝術風格而言，受到歐化的影響頻頻出現折衷主義，特別是建築藝術與戰後的設計藝術更是如此。如果只就設計藝術來看則更可說明是精於市場經濟的以和爲貴折衷美感取向。折衷美感取向的操作手法大致有以下之原則。

1. 從意涵表達上取兩種風格的結合（簡稱取意折衷法則）
2. 從形式特徵上取兩種風格的結合（簡稱取形折衷法則）
3. 在形式特徵上消除兩種風格視覺衝突（簡稱馴化法則）
4. 儘量以消費者使用的角度表達使用的方便性與貼心性（設計藝術上）

四、日本傳統設計美學條目的整理

我們從本節以上的分析大致可得日本傳統設計美學條目為：凸顯萬物有靈的核心、標記靈動法則、合節法則或陰陽學法則、白青為善黑紅為惡法則、植物質感法則、時間質感法則（四季分明法則）、營建雄偉美感法則、秩序佈局法則、雄健美感法則、莊嚴法相美感法則、嘴形一字法則、合節法則精緻化、有機佈局法則、主從佈局法則、時間質感法則的精緻化、此岸為主的觀賞法則、蘭亭曲觴法則、威嚇法則、用色金碧亮麗法則、線條細膩法則及添加裝飾法則、人獸筋肉誇張法則、構圖滿漲結實法則、沈靜化操作、儉樸化操作與質感化操作、裝作無意的特意變形、隨緣化操作、時間感操作、團性佈局法則、鬢髮流蘇纖細線條法則、從意涵表達上取兩種風格的結合、從形式特徵上取兩種風格的結合、在形式特徵上消除兩種風格視覺衝突、儘量以消費者使用的角度表達使用的方便性與貼心性等三十三款。如果我們剔除重複出現之法則（如：時間質感法則與時間質感法則的精緻化）、單一對象類科的法則（如：浮世繪美人畫之鬢髮流蘇纖細線條法則、庭園設計之蘭亭曲岸流觴法則）、過於普通無法顯示特性的法則（如：添加裝飾法則，或馴化法則）與用字過長難以具體操作之法則（如：儘量以消費者使用的角度表達使用的方便性與貼心性，或裝作無意的特意變形）之後，我們可以簡化這些法則為二十四款如下：

1. 突顯有靈核心法則
2. 標記靈動法則
3. 合節法則
4. 白青為善黑紅為惡法則
5. 植物質感法則
6. 時間質感法則
7. 營建雄偉法則
8. 秩序佈局法則
9. 雄健美感法則
10. 莊嚴法相美感法則
11. 嘴形一字法則
12. 有機佈局法則
13. 主從佈局法則
14. 此岸觀賞法則
15. 威嚇法則
16. 金碧亮麗法則
17. 線條細膩法則
18. 人獸筋肉誇張法則
19. 構圖滿漲結實法則
20. 沈靜化法則
21. 隨緣化法則
22. 團性佈局法則
23. 取意折衷法則
24. 取形折衷法則

這些美學條目或許還嫌冗贅，不似西方設計美學條目之平衡、韻律、對比、調和之簡潔，也不似從藝術與文學共同總結的美學條目（範疇）之物哀、幽玄、空寂、真實、枯寂之饒有韻味，但是經過層層分析，以日本文化為背景，以日本造形藝術發展為依據，以視覺文化與帶有意識形態警覺性而幾經選取所整理出來的美學條目，應該會更具操作性也更符合設計美學的描述。

4-5 結論

本篇論文企圖從日本藝術的發展來分析日本設計藝術的特色。經過研究而獲得以下的結論。

一、日本傳統承傳的堅韌性在藝術發展上的呈現

在分析不同時期的美感取向時，發現就長時間而言日本的藝術發展與西洋藝術發展的式樣更替極其不同，日本的藝術發展往往是式樣併陳、式樣融合與式樣的再精緻化。這在美感取向乃至於設計美學條目的判讀上也是如此。

二、視覺文化分析中社會學分析法的侷限性

本次研究在方法論上融合了『視覺文化』分析法，並特別從社會階級的觀點來描述分析各時期的文化形成及美感取向。然而再從美感取向與實際藝術品來分析整理設計美感條目時，往往會遇到困難。這或許可以歸因於日本中古時期本來就是貴族所主導的文化與社會，藝術品只有在貴族要求生產時才會出現，才會流傳，才會受到保護。不過另一方面來看，藝術品之所以成為藝術品難免帶有『貴』的傾向，不論是權力上的『貴』或金錢上的『貴』乃至稀以為貴的『貴』。所以，視覺文化分析中社會學分析法，其論述或許為『真』，但在分析藝術品的形式風格上，確有其侷限。

三、日本設計美學的條目的難以簡潔描述

本次研究雖然整理出日本設計美學條目四十二款，但在用字遣詞上卻更難斟酌。既要符合操作性的描述，又要簡潔。既要如日本文化的心態，又要用中文表達。既要描述具日本特色的概念，難免熟悉的西方設計美學條目又歷歷在目（無形中加以比較）。所以用字遣詞可能不盡如人意，但總力求恰當的表達。

四、設計美學條目的作用

『設計美學條目』與『美學條目』雖有關係，但確有不容的內容與作用。我們如果理解西洋美學史與西洋建築藝術史時，當可瞭解美學史的傳統與『建築書』傳統間的若即若離狀況。設計美學條目的作用就在於對設計創作時的指導性，而不只是啟發性。換句話說，如果創作者對某一種文化的設計美學條目練習的越熟練的話，所創作出來的作品就越具有該種文化的特色。這樣說起來好像是設計教育裡的『妙藥仙丹』與『武功密笈』？會不會太誇大其詞呢？不會的，西洋建築書的傳統裡從維楚維斯的《建築十書》開始不就是如此嗎？筆者對東方設計美學的系列研究目的也在於此。（本章發表於中華民國空間設計學報第四期。）

註　釋

註一：　豪威爾斯在《視覺文化》一書中不但將意識形態分析法視為當今視覺文化分析（理論）的重要一支，而且也與相關的視覺文化理論間（如：符號學分析方法）有著互為連結的理論生成關係，乃至於與形式分析、圖像學分析、藝術史分析等視覺文化理論間有著論述間的競合與互為攻擊的理論生成關係。

註二：　分殊美學指整體美學之下的『作品』分科美學，如：繪畫美學、建築美學等等。

註三：　造形美學也可稱呼為設計美學或造形心理學，不過比較正式的稱呼乃是『格式塔心理學』，因為其研究的內容在於找出造形視覺感受的『原因與規律』，所以許多設計學者都認為格式塔心理學就是設計美學的前身。

註四：　二十世紀的西方藝術史家除了新馬克思主義學派以外，主要都受到溫克爾曼與黑格爾的影響，特別是設計上的現代主義所強調的『現代精神』，基本上就是借用黑格爾所提出的『時代精神』。其它相關藝術史家的師承關係可以詳楊裕富著《設計藝術史學與理論》、Minor 著《藝術史的歷史》、Fernie 著《藝術史及其方法：批判性的編年文獻選輯》等書。

註五：　詳參何立主編《美學與美育詞典》。

註六：　由於達達基茲幾乎大部分都引用十九世紀以前的文獻，所以並不存在有別於十九世紀前的『新』核心概念的說法，最多只能說選則款項或選擇類別的態度不同吧！

註七：　在這一部份最常藝術史家所常引用的著作大概就是烏福林 Wolfflin,H 所著《藝術史的原則（Principles of art history: the problem of the development of style in later art）》一書。

註八：　詳葉渭渠《日本文化史》頁 27。

註九：　日語裡所稱的『好色』與中文裡的『色情』有所不同，因為中文裡的情色是將性扭曲，將性工具化和非人化，而日文裡的『好色』則包含肉體、精神與美三者的結合，包含靈與肉兩方面的一致性的內容。詳葉渭渠《日本文化史》頁 56。

註十：　南蠻文化指夾雜著南亞文化色彩的葡萄牙殖民文化。

註十一：日本稱模仿唐朝的寺廟建築為『天竺式』，另稱模仿宋朝的寺廟建築為『唐式』，詳葉渭渠《日本文化史》頁 137。

註十二：『色好み』除了註九的解說外，還帶有故作風流狀的意思；盛景則指從物哀對大自然的感傷所轉化來對風景的禮讚；團性則更難解釋，應該說是一種生活態度與審美態度，一種從眾性的生活態度所轉化出來『婉轉的不說不』的審美態度。由於這些成分在浮世繪藝術中多可察覺，所以稱為浮世繪審美意識。

註十三：這一段的詮釋與葉謂渠《日本文化史》對日本色名的詮釋雷同，只是加了『紫色』的喜好位階，指出紫色在日本文化裡被認為可以調和紅色與綠色，含有『因緣』的意思，象徵情愛，所以是僅次於白的高偏好位階。詳參：邱紫華 2003《東方美學史》p.1130。

註十四：『視覺文化分析』似乎是在 1990 年代才在傳播學、社會學、藝術學等領域同時興起的一門學科，雖然早在 1972 年伯格（Berg,J）就出版了《觀看之道》一書，顛覆了英美主流藝術史的觀點，不過，像 Fernie 的《藝術史及其方法》、Howells 的《視覺文化》、Rose 的《視覺影像研究導論》這一類同時介紹『右派理論』、『左派理論』，甚至企圖融於一爐的著作，倒是 1990 年代以後才出現。

註十五：符號學分析方法本來無所謂左派右派之說，但是 Howells 以羅藍・巴特的理論當作符號學分析方法的主要理論，那麼羅藍・巴特在《符號學體系》裡所提出的『今日神話說』、『解神秘化』、意識形態說等說法，雖不見得是受新馬克思主義的影響，但是卻也能說是在拆解廣告市場神話、資本主義神話吧。另外意識形態分析法在這本書裡與社會學分析法是常常交互替用的，這通常就是『暗指』這些方法是新左派。這兩種分析方法都是『左派』，Howells 到說得很婉轉：『當然，伯格與巴特之間的聯繫更加明顯。他們都厭惡資產階級價值，覺得它就潛藏在視覺文本裡』（Howells 2007 p.112）

註十六：由於筆者所閱讀的是 Verrecchia, G 的英文譯本，並參照鄭時齡的中文譯本，發現《建築的理論與歷史》之所以很難讀懂有三個原因：其一、所用字眼常常變換；其二、大量涉及西方建築史、現代建築運動（其中歐陸這一部份）乃至於 1930 年代至 1960 年代歐洲藝術理論新思潮上的專門術語；書籍的章名起得很

簡潔，而章之下並無節，當然也無節的標題。其四、大量的註解與大量的引述。所以筆者的大膽判定，就算是讀得懂義大利文的話，原文版的《建築的理論與歷史》還是誨澀難讀的。

註十七：事實上書中並沒有很嚴格的區分出一般批評、歷史批評、操作性批評與意識形態批評，而且光是『操作性批評』一詞在這本書中有時就以『類型學批評』、『目的性批評』、『類型學分析』、『建築師式的批評』等等不同的字眼出現，而其指稱的意涵與『操作性批評』幾乎是完全相同的。

註十八：更精確的說應該是『結構主義馬克思主義』，塔夫理在第六章的最後提出：『（評論的使命在於）評論家必須以他介入的歷史事件的嚴密性，精確地描繪眞實而又荒誕的情景，從而更加激發疑慮、提出更有建設性的異議與全面性的謹愼。如果結構分析有可能承擔這項使命的話，那麼由評論所造成的解神話操作，就會再建築理論與建築評論上提供極大的支持力量。但是如果這種結構分析是站在反歷史立場，那又另當別論，根本都稱不上是評論了吧』（Tafuri 1980 p.236）。

註十九：簡單的說，既往的西方建築理論或設計理論，大概都依循維楚維斯的傳統，將建築的任務分爲：建造、使用、美觀的達成，並將意義的表達歸爲美觀的達成而甚少立論，塔夫理則將『適切的意義表達』或『歷史意義定位與表達』凸顯出來，成爲建築的極重要任務之一。

註二十：後結構主義歷史學最主要的論著是後結構主義者：福柯（Foucault,M）的系列著作，特別是『人文科學的考古學』這樣的觀點，認爲西方的知識從文藝復興到現代，經歷了三種不同的『知識類型』，解密歷史文件只有放回其歷史文脈，並用對了『知識類型』，才解的了眞實的意涵。

註二十一：後結構主義歷史學也就是塔夫理在《建築理論與歷史》一書第六章裡所表達的：『因此，在我們看來結構主義的歷史意義在於：準確而又客觀地認識設計活動涉及的作用過程、建築物信息溝通的潛能、建築物在其所處位置（計畫性的出現在那裡）的文脈價值乃至神話的形成等等』，詳：《建築理論與歷史》一書英文版 233 頁。另外後結構主義歷史學的觀點也可參考福柯（Foucault,M）的系列著作。

註二十二：通古斯人爲滿族祖先，頭兩批移民日本的通古斯人居住在出雲一代，被稱爲出雲族，出雲族是日本文化由石器陶器時代進入鐵器時代的重要觸媒。

註二十三：馬來人種在日本的人類文化學界通常稱作南島語族群，這支人種的住文化特徵爲架高樓版（高床），語言特徵爲形容詞後置於名詞。在人種的分類上語言特徵的辨識性雖高，但定著性甚低，所以通常只能作粗淺的分類，而且要稱之爲『某某語族群』，又因東南亞位於日本之南，也是經由南接的弧狀列島所連結，所以日本才稱之爲『南島語族群』。在二次世界大戰前，西方文化人類學家只用『馬來人種』的稱呼。

註二十四：神代說指大和部落聯盟中天皇貴族所建構出的神話，也指日本民族起源的神話。在遠古開天闢地時期日本民族神話英雄是介於神與人之間的一種生命形態，謂之神代。《日本書記》及《古事記》稱西元四世紀以前爲『神代』，四世紀以後則爲『人代』，人代以後天皇就沒有忽人忽神的事蹟。

註二十五：聖德太子引進『冠位十二階』主要目的就在於廢除官位與俸祿的世襲，只不過此時的『冠位』也只有貴族子弟才有資格受階，只是國家權力形態上從『貴族聯合國家』轉變爲『中央集權國家』。大化革新之後日本希望成爲『律令國家』則更進一步廢除貴族的領地制度（封建制度），不過實況上並不徹底，租、調、庸、役仍然需透過『地方貴族』來徵收與押運轉繳。詳：武光誠《日本史》。

註二十六：繼體七年（DC513）五經博士段楊爾，三年後五經博士高安茂先後赴日，都帶去《易經》、《詩經》、《書經》、《春秋》、《禮記》等五種儒學經典，開啓大量儒學經典輸入日本的先河。詳：葉謂渠《日本文化史》47 頁。

註二十七：管原道眞在寬平六年（DC893）被任命爲遣唐大使，正值唐文化盛極而衰之際，日本文化開始走向和風化，管原道眞諫言廢止遣唐使而被裁可，從此實行了 200 多年的遣唐使制度便終止了（詳：葉謂渠《日本文化史》68 頁）。管原道眞被譽爲日本的學問家，精通漢詩，特別推崇白居易，認爲寫詩就要像白居易一樣，淺顯易懂而又寓意深長。盛年時因諫言事涉天皇權威而遭貶，甚至而客死他鄉，傳言客死他鄉時天地變色，由於管原道眞極具魅力，且據傳受貶冤死，所以後來就成爲極少數眞實歷史人物而供奉於神社的『神仙』。

註二十八：也有一說眞言宗就是密宗，由海空所創又稱『東密』，天台宗也是密宗，由最澄於天台山國清寺從道邃大師學天台教義，兼習密、禪及戒律，返日本後建立天台宗，又稱爲『台密』。詳：邢福全《日本藝術史》50 頁。

註二十九：佛陀垂跡說主張神道教裡的『神』大部分都是佛陀或菩薩的再世與顯身。顯然，日本化的佛教較注重神跡，就算是假說的神跡亦無不可，另一方面也顯見佛陀垂跡說主要目的即在於淬練神道教，乃至於推動神道教與佛教的合一。

　註三十：日本的佛寺雖然多爲唐朝的『唐式』，但是在日本建築史裡卻稱之爲『天竺式』，反而宋朝以後中國的木建築式樣在日本建築史裡稱之爲『唐式』（詳同註十一）。楣草式屋頂則爲日本木建築所特有，神社建築多有楣草式屋頂者，而當推動神道教與佛教合一，或其它的動機下（如強調日本本土的佛教或強調山居儉樸清修）就可能在佛寺出現楣草式屋頂。

註三十一：這也可以說略爲符合後結構主義歷史學的分析，或是說略爲符合塔夫理所稱的『帶有意識形態警覺性的批評（分析）』。

註三十二：詳葉謂渠《日本文化史》170頁。

註三十三：相對於天平時期貴族任官的『科考』以孝經、論語爲主而言，強調頓悟這些『宋學』的道德科目，大概就不是『身體髮膚受之於父母』的領悟，而是『君要臣死臣不得不死』的領悟吧。

註三十四：以宋如的心學來批判佛教的出世主義，以日本傳統的生命觀點來批判儒學和佛教中的禁欲主義。詳：邱紫華《東方美學史》999頁。

註三十五：禪院山門制度指禪院分階級，各有莊園領地，由總山門層層管理下階的禪院，並向幕府負責，簡單的說日本不只是有以武力爲基礎的封建制度，也有以心靈信仰爲基礎的封建制度。

註三十六：幽玄、閑寂是葉謂渠與邱紫華詮釋禪文化的共同用語；空寂、孤寂、禪味則是邢福全、葉謂渠與邱紫華三位詮釋禪文化的共同用語；禪意、波羅密則是邢福全闡釋『禪畫』的用語。

註三十七：就筆者的研究在隋唐期間中國就發展出雄健的美感取向、莊嚴的美感取向、佈局的美感取向、意境的美感取向這四大成分。到了宋朝元朝期間，隋唐時期的意境美感取向有勁一步的發展，而成爲融通的意境美感取向與走偏峰的意境美感取向兩大類，走偏峰的意境美感取向是特別強調『逸格、逸品』的意境美感取向，詳：楊裕富2007〈從傳統工藝發展試論我國設計美學的形成〉。

註三十八：『一國一城令』規定每一個大名只能擁有一個城堡，所以，大名居城以外的支城因此而受到破壞，如此一來當然削減了大名的軍事『抵抗中央』的能力；『參勤交替』制度是一種領國與江戶的交替勤務制度，大名的妻子必須定居在江戶，大名要在江戶與領國之間交替轉任。由於參勤交替需要花費大名的龐大經費，各大名的經濟也因此變得窘迫，進而直接影響到軍力，而這正是幕府眞正目的的所在。詳：武光誠2005《圖解日本史》

註三十九：朱熹對儒家的詮釋在江戶時期逐漸成爲江戶中期與末期『藩校』與『寺子屋』（初等私塾）的教材，所以筆者認爲這就是『國學』，當然江戶時期眞正的國學當是神道教的淬練下的天皇神代思想。詳：茂呂美耶《江戶日本》生活篇‧寺子屋章；葉謂渠《日本文化史》第八章江戶時代文化的轉型。

　註四十：鎖國說認爲：德川幕府的長期鎖國政策，造成幕府『實力』的消沈，而致藩閥實力相對的增長，如此一來對這層層森嚴的封建制度自然不滿。財政說認爲：長期的參勤交替耗費不貲造成藩閥的高度不滿與『政府』財政的困難，乃至下級武士的薪俸越來越出問題，如此一來整個武士階級都對幕府不滿。美國扣關說或列強覬覦說認爲幕府雖然已經警覺到西方各國對『日本』的殖民覬覦，但是仍然沒有能力快速改變『鎖國』政策，所以引起藩閥與工商階級（町眾）的共同不滿。藩閥爭權說認爲：幕府所強調的『效忠』概念在藩閥之間當然起不了作用，藩閥對『效忠』的概念轉化爲倒幕（名義上的保皇黨）與擁幕（名義上的擁幕黨或保幕黨）之爭，最後倒幕派獲得全勝。暗殺天皇懺悔說則較爲離奇，但也蠻眞實的。暗殺天皇懺悔說認爲幕府會提出『大政奉還』全屬偶然，而『明治維新』會成功則全因討幕派（倒幕派中的鷹派）策劃暗殺了孝明天皇，所以抱著懺悔贖罪的心來輔助明治天皇執政所致。茂呂美耶在《江戶日本》一書中指出：『慶喜在位一年便毅然實施大政奉還，將政權還給年幼的明治天皇。老實說，以當時幕府的武器設備實力，是可以輕而易舉殲滅討幕派，但是討幕派求功心切，竟然犯下一個不可原諒的的錯誤，那便是毒殺了反對討幕的孝明天皇。而年僅十五歲明治天皇，在當時等於是討幕派的人質，只能顫抖著雙手，欲哭無淚地在討幕密詔書蓋下御章。三十歲的慶喜，得知這項內幕消息後，馬上宣布大政奉還，避開了一場可能會讓虎視眈眈的外國人乘機瓜分日本的內戰。當時激烈反抗明治新政府的，都是詳知討幕派暗殺了十四代將軍與孝明天皇之內情的藩主。………於是，他們（討幕派）只能以功贖罪，全體拋

148 - 149

緝私慾，發揮各自專長，同甘共苦地輔助明治天皇執政。明治維新能夠成功，其實是基於這種贖罪感情的』（茂呂美耶 2003 p.47）。

註四十一：如果更仔細的瞭解參勤交替制度的頻繁與規模的話，那麼參勤交替對經濟的影響就不只是大名或藩主們覺得所費不貲的負面影響，而是猶如西洋中世紀的十字軍東征促成西方中世紀諸多『城市』興起一般，何況還是沒有戰爭的衛隊長途之旅呢，這對日本工商業城市乃至旅遊城市的興起，一定有積極而正面的影響，對日本本身內部地方文化間的交流乃至江戶城的快速擴張，更是積極而正面的吧。

註四十二：有關日本傳統性風俗及情色觀，詳：茂呂美耶《江戶日本》之〈情色篇〉

註四十三：葉渭渠於《日本文化史》中引述日本考古學者對從彌生時代王塚古墳挖掘出來的壁畫進行化驗分析，發現其本上是含有白、黑、青、赤這四種顏色，而白虎、玄武、青龍、朱雀就是根據這四色觀念而來。詳同註十三。

註四十四：土黃色象徵活力消失乃至於象徵地獄，是受到中國『黃泉說』的影響。

註四十五：也就是紅色一方面因戮殺失血而象徵活力消失，另一方面因方位於南朝向『熱』而感覺具有活力這種矛盾。

註四十六：《作庭記》相傳成書於藤原時期的菊俊綱（1028--1094），是理解日本造園藝術形成源流的鑰匙，也是理解『物哀』美感取向實物操作法則的的鑰匙。

註四十七：詳：張十慶《作庭記譯注與研究》一一六頁。

註四十八：詳：張十慶《作庭記譯注與研究》一一八頁至一一九頁。

註四十九：豔紅從原先的象徵邪惡，如今已無禁忌，反成尊貴之色。

註五十：詳：張十慶《作庭記譯注與研究》一零一頁，另引文內括號文字為筆者所譯。

註五十一：田中昭三經考證後認為寢殿造庭園強調水源由東引入後要有曲線狀的水路設計，其實是受到王羲之『曲水流觴』故事的影響，並透過韓國慶州造園思想而與祭祀儀式：『禊』結合而在飛鳥時期及奈良時期的庭園中出現，只是平安時期已逐漸遺失『禊』儀式（禊飲、流觴）而徒留曲水。

註五十二：わび的漢字是『詫』，有驚訝、道歉、期盼、寂靜、寂寞等等意思，如果直接翻成『空寂』恐怕也遺漏了相關的意蘊；同樣的さび的漢字雖然是『寂』但卻與さびしい（寂しい・淋しい）有不同的意涵，さび有幽雅、古色古香、蒼老、古雅、精鍊的意蘊，而さびしい有寂寞、淒涼、冷清、孤單的意蘊。如果我們的美學研究直接就只是將わび翻成空寂，將さび翻成孤寂、寂寞，然後再由中文來衍生詮釋其意涵，恐怕就很難將生活禪或茶道的意蘊解釋得清楚的。

參考文獻

- 王海燕 2006《古代日本的都城空間與禮儀》杭州：浙江大學出版社
- 邢福全 1999《日本藝術史》台北：東大書局
- 邱紫華 2003《東方美學史（下卷）》北京：商務印書館
- 茂呂美耶 2003《江戶日本》台北：遠流出版公司
- 紹宏 2006《美術史的觀念》杭州：中國美術學院出版社
- 張夫也 2004《日本美術》北京：中國人民大學出版社
- 張十慶 2004《作庭記譯註與研究》天津：天經大學出版社
- 楊裕富 1995《建築與室內設計的設計資源—設計的美學基礎》國科會研究報告
- 楊裕富 1997《設計藝術史學與理論》台北：田園城市
- 楊裕富 2006〈設計美學的建構：兼評史克魯頓的建築美學〉《空間設計學報》第二期
- 楊裕富 2007〈從傳統工藝發展試論我國設計美學的形成〉《空間設計學報》第三期
- 葉渭渠 2005《日本文化史》桂林：廣西師範大學出版社
- 劉曉路 2001《世界美術中的中國與日本美術》南寧：廣西美術出版社
- 韓立紅 2005《日本文化概論》天津：南開大學出版社
- 久野健等編 蔡敦達譯 2000《日本美術簡史》上海：上海譯文出版社
- 中村元著 林太、馬小鶴譯 1990《東方民族的思維方法》台北：淑馨出版社
- 太田博太郎 1999《日本建築樣式史》東京：美術出版社
- 十惟雄 2005《日本美術史》東京：美術出版社
- 田中昭三 2002《日本庭園的愉悅：美之所由生》東京：實業之日本社
- 西桂 2005《日本の庭園文化》京都：學藝出版社
- 村田健一 2006《傳統木造建築お讀み解く》京都：學藝出版社
- 武光誠監修 陳念甕譯 2005《圖解日本史》台北：易博士文化
- 前田耕作 2006《東洋美術史》東京：美術出版社
- 宮元健次 2006《圖說日本建築のみかた》京都：學藝出版社
- D’alleva, Anne 2005 methods & theories of art history London:Laurence king publishing
- Fernie, Eric 1996 art history and its methods: a critical anthology London:Phaidon
- Howells,Richard 2007《視覺文化（visual culture）》葛紅兵等譯 桂林：廣西師範大學出版社
- Minor, Vernon Hyde 2007《藝術史的歷史（Art history’s history）》李建群等譯 上海：人民出版社
- Rose,Gillian 2006《視覺研究導論（visual methodologies）》王國強譯 台北：群學出版公司
- Tafuri,Manfredo 1980 Theories and history of architecture NewYork:Harper & Row
- Tatarkiewicz,Wladyslaw 1987《西洋六大美學理念史》劉文潭譯 台北：丹青

Chapter **5** 韓國設計美學的形成

5-1 朝鮮文化史略

韓國最後一個王朝：李氏朝鮮（1392－1910）由朝鮮改稱大韓帝國（1897－1910）只佔五百一十七年中的十四年，所以探討韓國傳統文化還是以朝鮮文化稱呼較爲恰當。

一、政權與神話觀點下的朝鮮歷史

以文字記載之後稱爲歷史，文字記載之前稱爲神話的話，朝鮮的歷史建立於西元前 194 年的衛氏朝鮮。衛氏朝鮮於西元前 108 年被中國漢朝所滅，漢武帝在衛氏朝鮮領域內設置樂浪、玄菟、眞番、臨屯四郡，並以樂浪爲首展開漢文化在朝鮮半島的快速進入鐵器時代。直到西元 313 年樂浪郡爲高句麗併吞，朝鮮半島自此進入以朝鮮民族爲主體的政權建立時期：朝鮮三國時期。

西元 313 年至西元 668 年間爲高句麗、百濟、新羅三國並立的朝鮮三國時期，其中以高句麗居北最爲強盛，在西元五世紀前後由好太王與長壽王擴張高句麗領土至朝鮮半島大部分與中國東北的遼東半島，也因此十三世紀末高麗僧人一然所著《三國遺事》裡，就依高句麗的傳說而建構了檀君王儉建國神話，將朝鮮歷史推到西元前 2333 年的堯舜年代，當然這只是神話。百濟位於朝鮮半島西南部，建國傳說裡稱高句麗建國者朱蒙的二皇子溫祚南下統一了馬韓諸部落而建國。新羅位於朝鮮半島東南部爲辰韓、弁韓諸部落的朴氏、昔氏、金氏三氏爲主的部落聯盟，在四世紀前後由金氏取得部落盟主的唯一繼承權，並於西元 503 年建國，並由「徐羅伐」更名爲「新羅王國」。

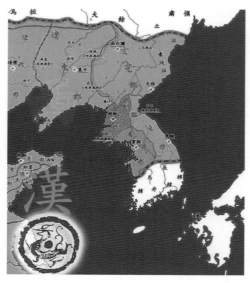

▲圖 5-1　漢四郡時期

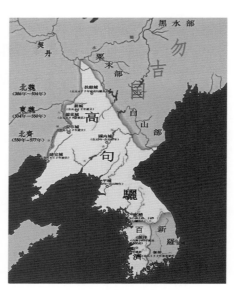

▲圖 5-2　三國時期

西元 668 年至西元 900 年史稱新羅時期。西元 668 年新羅併吞百濟後與中國唐朝聯手，消滅了高句麗，自此至西元 900 年，朝鮮半島稱爲（統一的）新羅時代（DC668－DC900）。新羅與唐朝聯手滅了高句麗，唐朝取得高句麗北部與遼東半島的領土，新羅取得高句麗南部的領土，但是這算不算是朝鮮半島的統一呢？歷史上卻有不同的看法。因爲在西元 698 年，原高句麗的將領粟末靺鞨酋長大祚榮在高句麗故地建立起「震國」，713 年，更名爲「渤海國」。其人民主要是高句麗遺民和粟末靺鞨。渤海國自稱自己爲高句麗的繼承國。渤海國與統一的新羅在朝鮮半島歷史上稱爲南北國時代或統一新羅時代。九世紀末新羅王國境內各地農民起義，西元 900 年新羅將領甄萱稱王，建後百濟國，統一的新羅也進入後三國時期的後新羅。926 年渤海國被契丹所滅後，其北部領土被契丹吸收，部分南部領土則被高麗吞併。

西元 900 年至西元 936 年史稱朝鮮後三國時期，此時的後三國分別是西元 900 年甄萱所建立的後百濟國，西元 903 年起義僧侶金弓裔所建立的摩震國，乃至隨著領土擴張改稱泰封國，定都鐵原後史稱後高句麗，金弓裔除了能征善戰之外，並以彌樂佛降世救百姓自居，隨著領土的擴張，金弓裔卻更加極其荒謬的神權統治，終至招到部屬的政變。以及原新羅領土縮小後的後新羅。

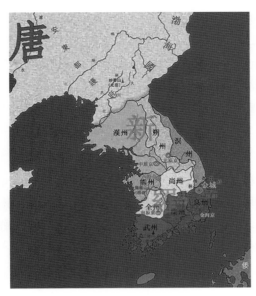

▲圖 5-3　新羅時期

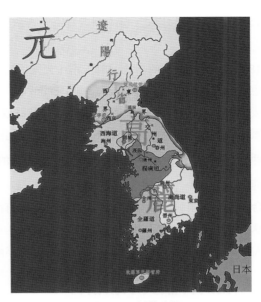

▲圖 5-4　高麗時期

西元 918 年後高句麗將領王建發動政變，並隨後統一了三國建立王氏高麗王朝。

西元 936 年至西元 1388 年，史稱王氏高麗時期。

西元 1170 年至 1173 年間，王氏高麗政權也陷入了武將政變的情境，直至 1273 年期間王氏高麗都陷入軍人挾持國王的「都房政權」。1273 年元軍佔領濟州島，高麗蒙古戰爭結束，王氏高麗成為元朝的藩屬國。至 1356 年元朝（1276-1368）已呈頹勢，恭愍王才重新回復高麗統治權。1388 年高麗國王派都統使李成桂進攻遼東，但李成桂則回兵佔領首都開城，複製武將政變挾持國王。

西元 1388 年至西元 1910 年，史稱李氏朝鮮時期。

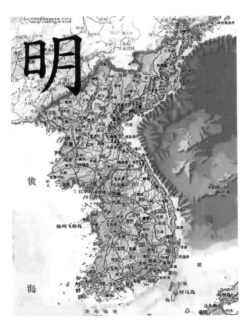

▲圖 5-5　李氏朝鮮時期

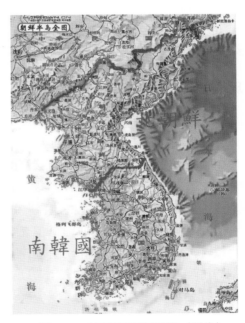

▲圖 5-6　北朝鮮南韓國時期（現今）

1388 年李成桂複製政變挾持國王，至 1392 年即廢黜國王而自立，改國號為朝鮮，定都漢陽，展開朝鮮半島維持最久（五百二十二年）的帝王政權。李氏朝鮮在 1443 年，世宗國王創立拼音式韓文字母「訓民正音」，1469 年完成《經國大典》確立了近代韓國兩班貴族（文班貴族與武班貴族）的新政治制度，李氏朝鮮自此極力推行崇儒斥佛（限制佛教止於華嚴宗與天台宗兩派，並定度碟制度），及對中國採取事大政策（稱中國為天朝）。

1591 年至 1598 年間，日本關白豐臣秀吉派兵 20 萬入侵朝鮮，終爲中韓聯軍擊潰。朝鮮歷史上稱爲「壬辰倭亂」。

　　1863 年至 1910 年的李氏朝鮮末期，先是因應了哲宗無嗣而由王族推派年幼的高宗即位，並由高宗的父親李日正應爲「大院君」攝政，實行了一系列的改革，加強中央集權，抑制地方封建勢力，對外閉關鎖國。後是高宗親政後閔妃外戚干政並發動政變，隨後李氏朝鮮就在攝政、外戚干政、守舊、開化、勾結日本勢力的混亂中，渾渾噩噩的結束了李氏朝鮮，成爲日本帝國的殖民地。

　　西元 1910 年至 1945 年朝鮮半島成爲日本帝國的殖民地。

　　西元 1945 年，日本帝國無條件向同盟國投降，以北緯 38 度線爲界，分別由蘇聯與美國軍隊接收，1948 年美國在聯合國提案主張朝鮮半島舉行自由大選成立政府後，佔領軍即行撤軍。結果，1948 年 8 月 15 日朝鮮半島南部選出李承晚總統並宣告成立大韓民國；同年 9 月 9 日，日朝鮮半島北部在蘇聯的支持下，由金日成宣布成立朝鮮民主主義人民共和國。1950 年爆發南北韓戰爭，1953 年南北韓達成停戰協議至今。

二、斑剝的神話與宗教信仰

　　朝鮮半島雖然也努力於考古遺址的挖掘與保存，但是朝鮮民族的起源卻很難從這有限的考古人類學資料中進行任何的判斷。或是說，任何民族只要採取了拼音文字，那麼隨著人類語言的自然演化與認音不認象的依賴，考古資料所能呈現的物質特徵就愈發難以判別「種族」的痕跡。

　　朝鮮民族在接受漢字文化後，原本尙可依賴「文字」紀錄來補強歷史溯源的判斷，但是 1443 年，世宗國王創立拼音式韓文字母「訓民正音」，以及目前韓國極力清除「漢字」對朝鮮文化的影響力之下，朝鮮的歷史也就更加進入「新時代」神話建構的時期。換句話說，朝鮮歷史的眞實性已逐漸不受重視，當權者企圖重新粹煉能激勵人心也能麻痺自己的「神話」，以求取當政者所設定的當政目標或執政利益成爲當前韓國歷史學者的任務了。

　　在這種情境下，韓國歷史學者可以「考證出」釋迦摩尼、孔子、屈原都是韓國人，還可以將「端午節賽龍舟吃粽子」向聯合國科教文組織登記爲韓國「專屬」的文化遺產，也就不足爲奇。新造神話或許正可映射出新朝鮮民族的集體潛意識與根深蒂固的價值觀。我們也以同樣的態度來理解朝鮮民族所逐漸刻意淡忘的「斑剝的建國神話」如後。

（一）斑剝的神話

1. 檀君朝鮮說

　　漢字成爲朝鮮族文字約在西元前 108 年漢滅衛氏朝鮮之後直到 1448 年李氏朝鮮另創拼音文字爲止。而「檀君朝鮮說」主要出現於 1300 年前後高麗僧侶一然所著《（朝鮮）三國遺事》所載，帝釋桓因之子天神桓雄與熊女所生之子檀君於西元前 2333 年在遼河與大同江的廣闊草原裡建立了檀君朝鮮，並於西元前 400 年左右遷都平壤。《（朝鮮）三國遺事》引據《魏書》云：「乃往二千年載有檀君王儉（王險）。立都阿斯達開國號朝鮮與高（唐堯）同時」，但查中國三國時期的《魏書》或元魏的《北魏書》，均不見此段記載。可見得檀君朝鮮說顯係托古神話。這托古神話若以魏書所云「乃往兩千年」，以曹丕稱（魏）帝於西元 220 年計則約在西元前 1780 年檀君開國；若以「檀君王儉以唐堯（高）即位五十年庚寅都平壤始稱朝鮮」計則約在西元前 2333 年檀君開國。

2. 箕子朝鮮說

　　《史記》記載西元前 1046 年之後武王伐紂，殷滅，紂王的叔叔箕子帶著商代的禮儀和制度到了朝鮮半島北部，被那裡的人民推舉爲國君，並得到周朝的承認而成爲諸侯，史稱箕子朝鮮。

3. 燕人衛滿氏朝鮮說

　　《史記》記載西元前 221 年秦滅六國，燕將衛滿率移民進入朝鮮，並成爲當時箕子朝鮮的宮相，西元前 194 年衛滿驅逐箕子朝鮮自立爲王，史稱衛滿朝鮮，箕子朝鮮的後代南遷入三韓，自立成韓王。衛滿三

傳至魏右渠時，因與漢朝作對，終於在西元前 108 年夏天派兵滅了衛氏朝鮮，並在衛氏朝鮮與箕子朝鮮的領域設置樂浪、玄菟、眞番、臨屯四郡，展開長達四百二十一年的移民統治，直至西元 313 年朝鮮半島上最後一個中國式郡縣樂浪被高句麗併吞爲止。

《（朝鮮）三國遺事》成書於西元 1300 年前後，並托古自創檀君朝鮮於西元前 2333 年或西元前 1780 年檀君開國。所以，所傳顯係神話成分多於史詩成分。《史記》成書約於西元前 90 年，追記百餘年前燕將衛滿入朝鮮稱王，應屬史實。而追記九百年前箕子入朝鮮成爲周朝所承認的朝鮮侯，則應屬史詩成分。

（二）宗教的傳播

朝鮮半島的人種考證應屬廣義蒙古種，亦即中國夏商周時期的東夷族，廣佈於山東半島、遼東半島與朝鮮半島，其北則爲古中國鮮卑族，其西則爲古中國匈奴族。在商周之際山東半島之東夷族逐漸融入中國之商周民族，遼東半島與朝鮮半島之東夷族則分別有夫餘、沃沮、濊貊、東濊、馬韓、辰韓、弁韓等族、乃至其北興起較接近於鮮卑族的粟末靺鞨族與其南出現倭人（爾後的日本）等等。而在商周之際東夷族人在遼東半島與朝鮮半島的各分支民族乃屬游牧與遊耕的混合經濟形態，並逐漸從新石器時代過渡到銅器時代，其宗教則屬廣義的萬物有靈教：薩滿教。所以，宗教的傳播與影響分爲中國儒釋道的東傳與本土薩滿教演化兩部份來理解。

1. 中國的儒釋道東傳

漢置四郡帶來朝鮮半島極大的變化，在經濟形態上迅速進入鐵器時代，顯然已爲游牧與定耕的混合經濟形態，而武器與馬匹的駕馭上已逐漸爲鬆散部落轉進到部落聯盟與小國君王的混合國家體制。漢置四郡的四百二十一年間道家思想與儒家思想也逐漸進入部落聯盟與小國君王的混合國家體制中，雖然都沒有形成宗教，但對爾後朝鮮民族的宇宙觀形成確有極大的影響力。

朝鮮三國時期（西元 313 年至西元 668 年）佛教逐步滲入朝鮮半島。

先是高句麗的小獸林王時期（西元 372 年），前秦符堅派遣順道法師攜佛像與經文至高句麗傳教，但高句麗民間似乎早已接觸佛教。

然後是百濟在枕流王元年（西元 384 年）從東晉的僧人摩羅難陀前來傳教。百濟並在佛教、曆法、儒學、建築東傳日本上扮演了頗爲重要的角色，那就是西元 552 年百濟派遣僧侶團至當時的大和朝廷，不但成功的將佛教傳入日本，也隨後促發了日本聖德太子（攝政王西元 574—621）的唐化運動與爾後日本所發動的大化革新（西元 645 年）。

最後是新羅在訥祉麻立干時（417-458）佛教已由阿道經高句麗傳入新羅，但因與新羅的傳統思想（貴族階級的骨品制）嚴重衝突，直到法興王時期（514-540）的異次頓殉教後，佛教才在新羅獲得正式認可。

道教則以道家思想的姿態進朝鮮半島，始終都是以道家思想融入薩滿教的新宇宙觀與三國時期各王朝的統治思想中，而不是以道教的形式在朝鮮半島出現。

新羅統一時期（西元 668 年至西元 900 年）則爲儒家與新佛教再次進入朝鮮半島的重要時段。儒家進入新羅王朝主要基於新王朝「文治武功」（或王權專制）的需要。在神文王時（682 年）設立以儒家爲主的國學，到聖德王時進一步將孔子與七十二弟子像安置於國學內，景德王時將國學改稱太學監，分三科培養貴族子弟入學修業九年成爲官吏。元聖王時（788 年）實施「讀書三品科」的官吏任用考試與中國的科舉制度少有差別，只是只針對貴族子弟實施而已（朱立熙，2008，p.46）。

新佛教即指佛教禪宗。禪宗是七世紀中葉由法朗和尚從唐傳來，初期並不受重視，直到新羅特有的「骨品制」遇到越來越嚴重的社會矛盾後，禪宗才由一般的佛教派別躍升爲朝鮮半島最重要的佛教分支，並形成新羅末期與高麗初期的「五教九山」。不過朝鮮半島的禪宗應屬漸修派的北禪，這與爾後中國盛行頓悟派的南禪可以說是大異其趣。韓國的禪宗似乎與佛教的其它宗派乃至於原有的薩滿教融合得很好，也正因如此，在後三國時期（829-936）的金弓裔才可以以禪師自居建立後新羅，再以彌樂佛降世自居搞起政教合一的極權統治，終至遭到以王建爲首的部下罷黜與殺害。

整體而言，新羅時期與後三國時期的宗教看似儒釋道齊頭並進入朝鮮，但是此時朝鮮半島卻是以貴族鞏固王權的「骨品制」政治為基底，展開貴族政治的濫觴，所以，新佛教的禪宗能以「神秘性」取得優勢，並以「五教九山」成為主導的宗教。相對於統一新羅的西北方卻也有由高句麗遺民和粟末靺鞨族所建立的渤海國（698-926），其宗教形態與政治制度則可以說是完全仿唐（618-907）的佛教與儒教。渤海國雖然極力仿唐，但仍難以脫離武人治國的游牧民族政權形態，終於被先後興起的北方民族之契丹族與女眞族所滅，從此爾後鴨綠江以西的遼東平原就與高句麗或朝鮮脫離關係了。

王氏高麗時期（936-1388）大致可分成太祖王建統一朝鮮至仁宗在位的高麗前期（936-1146）與毅宗繼位至昌王繼位的高麗後期（1146-1388）兩段。

高麗前期以明確的科舉制（除了僧人子弟與奴婢、賤人以外均可參加考試）建立了新貴族官僚制。這個種新貴族並不以「血緣」為應考資格的唯一判準，同時高麗前期也將部分土豪納入新貴族，並順勢將地方官制改為朝廷派任，進而徹底的改造了新羅時期的「骨品制」與「地方土豪制」，也加強了王權的伸張。在宗教上雖然還是禪宗為主，但是顯然已經不是與薩滿教結合的禪師，而是以講經為主的「五教兩宗」，禪宗九山逐漸被護國法師要求與新興的華嚴宗與曹溪宗（原為天台宗）合作，佛教回復了以講經為主的教化功能與為國祈福的功能。

高麗後期則因王室與文官貴族的競相奢華，導致武將的不滿與政變，形成特有的「都房」體制，連續的武人專政搞得民窮財盡，再有護國法師也無法挽救新羅滅亡的命運。

李氏朝鮮時期（1388-1910）對宗教的態度明顯的採取「揚儒抑佛」政策。不但在朝鮮半島首創「度牒制」限制佛教僧人的許可制，也限制佛寺財產的規模，並逐步開始對佛寺封地徵稅，減低佛寺對奴婢財產的規模擴大趨勢。另一方面李氏朝鮮前期即刻意引進朱子學，以忠孝為主要的德目，並形成特有的兩班文化（文人官僚與武人官僚），乃至形成李氏朝鮮後期的書院興盛與黨爭頻繁。雖然在十七世紀，李氏朝鮮已透過明朝接觸了天主教與西方文明，但是十八世紀至十九世紀李氏朝鮮的保守性格卻使朝鮮走向「鎖國政策」，而令西方宗教難越雷池半步。

2. 朝鮮半島薩滿教的演化

薩滿教就是巫教，也是萬物有靈教的初階段或原始宗教階段。薩滿教的稱呼通常專指早期北亞民族（通古斯族或阿爾太民族）的巫教，「滿」在通古斯語裡就是「無所不知的人」的意思，也就是通靈的人、靈媒的意思。

在中國北方的民族通常都被認為是薩滿教盛行的地方，不過薩滿教在更早時期應該是政教合一的形態出現，但在原始部落逐漸發展出部落聯盟的形態時，便出現政教分離的現象。中國北方的民族當更進一步的擴張領域接觸更嚴密的宗教時，通常會造成薩滿教的沒落，而只保留薩滿教發展過程中所形成的季節祭禮儀式，這些季節祭禮儀式也就逐漸成為民俗習慣，而不是宗教信仰了。

最典型的例子就是蒙古族的崛起。當蒙古族尚未崛起時，基本上就是政教分離的薩滿教，此時的巫師往往負責國家大事（戰爭，外交）的占卜與季節性告天儀式，但占卜的結果只是政治領袖的諮詢參考資料而已，告天儀式也只是負責「天語」或「咒語」的唸誦，告天的主角還是政治領袖而不是巫師。而當蒙古族崛起後，因為接觸了道教、密教（佛教裡的喇嘛教）、回教，所以很快的就選擇了喇嘛教為主要的宗教，而原先的薩滿教就淪為民俗活動與慶典娛樂的地位，而不居於宗教的地位與角色。

漢民族的發展過程裡也通過由巫到教的過程，只是在「教宗（道教）」的形成之前，就已經歷練了「天子祭天」的無形「政治宗教」的階段，或是說巫教系統在商周之際就已經成為「理性的天子教或政治教」而將「宗教」與政治格離開來，並一直由政治來支配宗教，而不是宗教來支配政治。

在商周之際不但有卜巫，而且卜巫均為「朝廷命官」而不是自稱通靈的人從事卜巫，卜巫在周朝時一定由三位一起個別起卜，卜巫的結果也是經僅供帝王參考，而不是決定帝王的行動與決策。在春秋時期「卜」則逐漸化為「知識系統」：陰陽家、道家與易經，巫則逐漸受到壓抑與禁止，淪為民俗中的節慶活動與娛樂，並衍生出五術思想的雛形。春秋至秦、漢的七百餘年間，中國只有「仙家傳說」與「五術（醫、卜、星、命、

相或仙、醫、卜、命、相）」的思想，除了天子教以外，並無宗教，直到漢朝末年歷經戰亂才逐漸衍生出早期的「道教」，並接受外來的宗教：佛教，但在中國文化薰陶之下道教與佛教基本上都是在天子的政治力支配之下，而宗教的影響力從未支配過人間現實的權力：政治力。

　　朝鮮民族的薩滿教則經歷了與中國北方民族（如：蒙古族、滿族）、漢民族不同的歷程。從原始宗教一直演化乃至存留至今，甚至醫巫舞咒概括承受，形成至今少有的現存薩滿教活樣本。大體而言，中國的儒、釋、道東傳朝鮮的過程裡，「道教」之所以難以撼動朝鮮民族，而不留蹤跡，主因即在於「道教」在朝鮮民族看來不過是「異族的薩滿教」而已。

　　簡單的說，道教在朝鮮民族的成長過程裡，並沒有「市場」，而道家與仙家的思想則部分成為朝鮮薩滿教的原料。就歷史演化來看，朝鮮的薩滿教以現今巫俗流傳來看，大致上偏向女巫系統（女性巫師繼承制）。而薩滿教在朝鮮文化中大致經歷了幾個階段，簡述如下。

第一階段：漢四郡之前
　　停留在原始宗教階段，極可能政教合一，部落領袖即是巫師。
第二階段：三國時期
　　走向政教分離，三國也都各設巫官，但巫的功能只在提供國王諮詢，無法指揮國王。國家或部落的祭典逐漸定型化，在祭典時，巫只是禮儀師與舞者的角色。
第三階段：金氏新羅時期
　　巫教逐漸吸收佛教與道教的內容。巫俗由佛教的八關齋會逐漸發展出新羅的「八關會」，成為新羅國王所主持的護國法會，巫師只是禮儀師與舞者的角色。
第四階段：王氏高麗時期
　　巫教成為巫俗，由國王的禮儀師淪為重要的民間信仰與巫師，甚至國家在首都開京設置「國巫堂」，並設「卜博士」之職，直接由國家管理占卜與巫教行業。同時此時的薩滿教大量吸收了中國「五術」思想，乃至風水圖籤之說盛行。
第五階段：李氏朝鮮時期
　　李氏朝鮮採取「崇儒抑佛」的政策，以致巫教與佛教同在打壓之列，並規定巫師不得居住漢陽城內。將巫師裡的「醫職」抽離出來，在「東西活人署」裡為人治病，並徵收巫業稅與神布稅來管制從事巫業的人口。在王宮內設置「星宿廳」，由國巫為國王進行巫俗祭禮，所以薩滿教或巫俗在李氏朝鮮時期就逐漸邊緣化而趨於沒落。

　　韓國的薩滿教（巫俗）在日本帝國殖民時期則被徹底的打壓，1945 年以後巫俗在北韓遭到全面的禁止，在南韓也因佛教與基督教的傳播，巫俗更加邊緣化。在 1970 年代則因朴正熙推動「新鄉村運動」，巫俗成為落伍與野蠻的象徵，而遭到國加強力的打壓。巫俗轉為民俗活動與娛樂活動，已少有宗教影響力。

三、權力與體制觀點下的文化發展

　　朝鮮半島的文化如果從權力與體制的觀點來看，大致可分為古朝鮮時期、漢四郡時期、三國時期、金氏新羅時期、王氏高麗時期、李氏朝鮮時期。

　　古朝鮮時期（～西元前 108 年）雖有檀君建國的神話（西元前 2333 年），但基本上古朝鮮仍屬游牧遊耕的氏族社會，甚至於語言也未完全定型。同樣的箕子朝鮮（西元前 1064 年）應該也屬神話與史詩的混合。直至衛滿朝鮮（西元前 221 年），大量燕人進入朝鮮帶來銅器文化與鐵器文化，朝鮮半島才明確的快速脫離新石器文化，只是此刻的社會形態與語言形態仍少有考古資料足以說明，我們只能推測由於鐵器文化的帶動定耕農業的興起，所以經濟形態屬游耕與定耕混合制，語言也尚未定型，而權力形態仍屬氏族社會。

　　漢四郡時期（西元前 108 年至西元 313 年），朝鮮半島的大部分地區都進入漢朝的領域。在這四百二十一年間，漢四郡裡以樂浪郡為核心帶來了漢朝的語言文字、禮樂、軍事制度、文治制度、農耕制度、營建制度乃至生

活習慣與價值觀，其中尤其是以語言文字、軍事制度、營建制度三者對朝鮮半島的影響最大。文字系統帶來朝鮮半島語言定型的契機；軍事制度帶來朝鮮半島脫離氏族社會的契機；營建制度則帶來爾後朝鮮半島木結構建築的式樣與裝飾母題。

朝鮮民族的語言定型與口傳歷史正是源於漢四郡時期。高句麗建國者（或夫餘的建國者）朱蒙（或作鄒牟）大約於西元前40年在渾江流域建國；古百濟建國者則爲朱蒙的二子溫祚，由卒本（夫餘之南）南下，西元前18年到達漢江，在漢江南岸築起慰禮山城作爲最初的國都，百濟部落則逐漸與其融合，國號仍稱百濟。

而據朝鮮史書記載，西元前57年新羅統一了朝鮮半島東南部地區且併吞了辰韓部族，從而立國，國號爲徐羅伐（也就是說漢四郡的臨屯郡已經撤銷，其地一部份併入高句麗，一部份併入徐羅伐）。在西元前後，朝鮮半島的三國時期雛形已經建立。此時的漢四郡已成漢二郡（玄菟郡與樂浪郡），玄菟郡從朝鮮半島撤回至遼東半島（西元前75年），樂浪郡成爲唯一在朝鮮半島的漢人政權（西元204年，公孫氏之公孫康已成爲遼東與樂浪的獨立政權，並將樂浪郡南部設爲帶方郡），百濟與公孫氏政權毗連，因之百濟與公孫康聯姻，取康女爲妻。

整體而言，在漢四郡時期（前108--313），樂浪郡或公孫氏政權、前高句麗、前百濟、前新羅等四個主要政權裡，樂浪郡或公孫氏政權屬於郡縣制或準帝王制、前高句麗與前百濟屬於奴隸帝王制與郡縣制的混合體、前新羅屬於部落聯盟制（爾後演化成朴、昔、金三氏輪流擔當部落聯盟酋長，乃至三國時期由金氏單獨繼承盟主之位，並形成爾後新羅時期的「骨品制：地方官員世襲，中央官員也爲貴族世襲」）。

朝鮮三國時期（313-688）的權力形態則爲前三國時期的延伸，只是此刻漢字發揮了朝鮮語言統一（或定型）的功效。在1788年出土的「好太王碑文」（約刻於西元414年），以長達2000餘字漢字碑文來表述高句麗的歷史與「好太王」的功績，正是朝鮮語言文字逐漸定型的重要例證。

新羅統一時期（688--900）與後三國時期（900—936）的權力形態則爲新羅所特有的「骨品制」。只是這種奴隸國王制與爾後朝鮮半島的地方土豪制互相結合並未脫離「馬背上民族」的權力結構魔咒：奴隸制與武人貴族專政，另外，新羅時期雖然也極力推動「貨幣制度」，但畢竟未能成功，整個新羅時期基本上還是屬於朝貢體制的皇室定價與以貨易貨的市場形態。

王氏高麗時期（936-1388）的權力形態與新羅時期相較而言，當然更明確的伸張了王權，也更像中國宋朝（960-1279）的路、府、州、縣制（即層層節制的郡縣制），只是到了地方基層仍然委由土豪世襲而已。在相對的官僚制度上也有中國宋朝「抑武興文」的色彩，高級武官雖然世襲，但武官身份逐漸降低，文官雖有建國功臣貴族世襲，但在王建一代其實就極力展開剪功臣以拱王權的謀略，乃至較明確的引入了中國的科舉制度，文官的選拔逐漸以科舉考試爲主，而科舉也開放至平民階層均可參加（僧人、賤人與奴隸則不得參加科舉考試），這顯示王室高麗時期的教育與文字顯然較新羅時期來得普級。而武官則因軍事與勞役的需要，而致開放至賤人階級的選才，這也是造成高麗王朝普遍歧視武官的重要緣由。到了王室高麗後期（1146-1388）終於演變成武人政變專權的「都房體制」（高級武官擁有私人部隊，並以都房形成眞實掌權的「假國王」），不過也正是在高麗王朝的後期（1146-1388），武人專權之下才徹底的消除了土豪世襲，並養成士大夫階級的興起，爲爾後朝鮮半島的地方宗族制或世家宗族制帶有文人貴族氣息起了很大的作用。

李氏朝鮮時期（1388-1910）相較於王氏高麗時期應該算是明確的建立了帝王體制，只是帶了奴隸帝王制中的奴婢私產制這個大尾巴與宦官（閹人）皇產制這個小尾巴而已。簡單的說，李成桂的朝鮮王朝的創建，是由他周遭新興儒臣的智慧與政策所造成，這些儒臣信奉朱子學的政治理念，並以「德治主義與抑佛崇儒」爲綱來強化王權。雖然李氏朝鮮時期相對應於中國的明清時期（1368--1911），但是卻明顯的以「仿宋制」或以宋明理學的忠孝大倫來從新打造朝鮮的社會權力關係，並以此確保絕對的王權。我們從李氏朝鮮明確的向明朝納貢稱臣與討封誥命，就可以理解李氏朝鮮的宋明化運動遠比日本的唐化運動來得徹底。只不過在宋明化運動的同時，李氏朝鮮也強調了語言文化的自主性，而於世宗二十八年（1448年）頒佈了「訓民正音」的拼音韓文系統，從此一方面形成現代韓語的定於一尊，也形成韓語演變與中國語演變的脫勾。

至於直接涉及權力體制的官僚系統，則在文班（文人官僚）上明確的建構了中央的六曹（即六部）體制與地方的道、府、州、縣首長均由中央指派的體制；武班（武人官僚與軍隊制度）上則雖有不同時期的變革，但也盡量卸除上品武官世襲的可能性。官僚系統的培養則以成均館、四學（相當於中國的太學）與鄉校爲主，並輔以書院，官僚系統的選用則以科舉制爲主，只是朝鮮半島的科舉制共分三科，其中的第三科雖屬雜科但卻以「實用之學」爲主，這也造成爾後朝鮮半島現代化過程裡注重實學的風氣。

四、韓國藝文、神話與史詩發展與設計發展的分期

我們不論從考古人類學的觀點，或是從文字記錄實證史學的觀點（神話→史詩→歷史），甚至於文物出土多寡的觀點或「社會形態與生產力」的觀點來看韓國文化史的分期，大體上都只能分爲四期

第一期爲：史前至三國結束（～西元 668 年）

如果就韓國文化本位而言，這一時期只有少數零散的文字記錄出土，諸如：「好太王碑文」。朝鮮民族進入文字時期大約在高句麗的小獸林王時期（西元 372 年），前秦符堅派遣順道法師攜佛像與經文至高句麗傳教之後，但朝鮮民族的統治階級開始熟悉「漢字」則在新羅法興王時期（514-540）的異次頓殉教後。至於以「漢文」來編寫歷史則至西元 1145 年，王氏高麗的金富軾奉高麗仁宗之命而編寫《三國史記》，算是第一本編寫的歷史，也是正史。其後，高麗僧人一然於 1280 年代編寫的《三國遺事》是第二本編寫的歷史，但卻更偏向文學作品。所以，以文字記錄並編寫歷史這樣的工作在韓國文化史上，其實是到了十二世紀才開始，這在人類文明史裡算是蠻晚的了。而不管金富軾的《三國史記》或僧人一然的《三國遺事》，基本上都是以朝鮮各民族的口傳歷史，並配合參照中國正史而完成，所以，就實證史學派與西洋歷史學的觀點，三國都只能算是史詩而不是歷史。簡單的說，若以韓國文化本位來看，「神話→史詩→歷史」間的恰當分期就是以西元 313 年與西元 668 年作爲分界年，三國之前是神話時期，三國期間是史詩時期，三國結束後進入歷史時期。所以，直至西元 668 年，在韓國文化本位的觀點裡都只能算是「歷史時期之前」，簡稱「史前」。

但是，如果就中國文化而言，這一時期則又可分爲史前至漢四郡結束與朝鮮三國時期兩段。甚至，如果以中國正史的紀錄來看，更可細分爲史前至箕子朝鮮、衛氏朝鮮、漢四郡朝鮮，三國朝鮮這四段，其中只有箕子朝鮮屬於史前，衛氏朝鮮則爲歷史時期。

第二期爲：新羅時期或南北朝時期（西元 668 ～西元 936）

其中或可再分爲新羅統一時期（西元 668－西元 900）與後三國時期（西元 900－西元 936）兩段。不過，所謂後三國時期只有 36 年，新羅時期硬是區分爲這兩段只有滿足歷史感而已，並無多大意義。

這西元 668 年至西元 936 年，到底該稱爲新羅時期還是稱爲渤羅時期或南北朝時期（渤海國爲北朝 698－926，新羅爲南朝 668－936），這在韓國文化本位裡是有歧見的。渤海國雖爲高句麗遺臣（大將）粟末靺鞨酋長大祚榮所建，也自稱爲高句麗的繼承國，但渤海人卻是高句麗族與粟末靺鞨族所共同組成。所以朝鮮民族如果認爲靺鞨族也是朝鮮民族的一份子時就傾向南北朝時期的論點，如果認爲靺鞨族不是朝鮮民族的一份子時就傾向統一新羅時期的論點。而靺鞨族在西元 926 年渤海國被契丹所滅後就不再發言。

第三期爲：王氏高麗時期（西元 936 ～西元 1388）

王氏高麗時期的斷代劃分，就朝鮮文化本位而言或韓國以外的文化而言，都沒有任何的歧見與爭議。

第四期爲：李氏朝鮮時期（西元 1388 ～西元 1910）

李氏朝鮮時期的斷代劃分，就朝鮮文化本位而言或韓國以外的文化而言，也是沒有任何的歧見與爭議。

5-2 朝鮮神話的發展

　　從巫藝同源的角度來理解一個民族的設計美學時，這個民族神話的發展與演變就與設計創作時的「人文思維」直接相呼應了。本章所指朝鮮神話發展，就是以這種角度來理解廣義的神話，所以分爲文字演變、文學演變、圖文記述演變與巫俗演變等節來鋪陳朝鮮歷史神話的發展。

一、文字記錄語言的演變

　　以目前出土的考古資料來看，朝鮮民族最早的文字使用就是刻就於高句歷長壽王（西元 413—491）年間的「廣開土王碑」，也稱「好太王碑」。三國時期（313-668）的高句麗、百濟、新羅都因佛教東傳，而陸陸續續以漢字爲常用的唯一文字，但整個三國時期，漢字的讀寫與運用只廣泛流傳於貴族與僧人之間。

　　新羅時期（668-936）朝鮮民族對漢字的讀寫運用顯然更爲普及，西元 692 年有類似於日文片假名的「吏讀」，傳爲新羅僧人元曉大師親生子薛聰所創，但這是只是傳說，並未見「吏讀」的任何書寫資料留存。不過也顯示新羅時期漢字的讀寫與運用已經超出貴族與僧人階級，而進入民間了。新羅末期漢字讀寫則更爲普及，「九世紀五零年代新羅末期留學李唐的崔致遠，（則）享有漢文學開山之祖的美譽」（王曉平，2009，p.269）。

　　高麗時期（936—1388）雖然與中國北方的契丹進行過三次戰爭，但對中國五代十國裡的梁唐晉漢周，則有多方接觸與往來，中國宋朝（960—1279）期間則開啓高麗人在宋朝入學國子監以及舉貢入仕的途徑，顯見以非「漢字的讀寫與運用」而是漢文學與經學在高麗成爲顯學了。十一世紀初有「崔沖招收青年學子進行教學，首開私人講學之風，有似孔子，被尊稱爲東海孔子…. 高麗到宋朝的文士，不少是青年學子。976 年高麗遣金行成至宋，入國子監學習。1099 年，宋哲宗下詔允許高麗舉子賓貢」（王曉平，2009，p.270）。這些都顯示在高麗時期漢文學與經學成爲顯學。

　　李氏朝鮮時期（1388—1910）則以「崇儒抑佛」及對明朝的「以小事大」爲主要國家政策，所以直至 1895 年中日簽訂馬關條約之前，朝鮮王朝都是中國的藩屬，明清兩代在 1895 年之前對朝鮮王朝具有「宗主國」之地位與權力，所以漢字的讀寫與運用顯然更勝於高麗時期，而漢醫等實學、朱子家訓等宋明理學成爲李氏王朝的顯學則更不在話下。但是也是在這一片漢化的過程裡，朝鮮世宗責成鄭麟趾、成三問等學者編制拼音韓文，朝鮮民族最重要的文化產物：《訓民正音》在西元 1446 年頒訂。從此韓國走入漢字韓字並用時期，直到 1948 年南韓除了姓名書寫外開始公文書禁用漢字，1970 年代朴正熙軍人專政時期全面禁用漢字爲止。只是目前韓語裡漢字用詞的比例高達七成，遠大於日語裡漢字用詞的五成。同音詞所造成的困擾仍然是韓文，乃至於韓國文化進展最大的障礙。

二、文學的演變

　　韓國文學的發展基於 1446 年「訓民正音」韓文字創制前全部都是使用漢字從事創作，所以 1446 年之前韓國的文學基本上就定位成「漢文學」。既爲漢文學就不脫賦詩詞俳與怪誌小說的文體。至 1446 年後漢文韓文並用才有「歌謠」文體與「神話」文體乃至現代小說文體的出現。

　　韓國文學演變在理解朝鮮神話發展，乃至設計藝術創作發展上應該可以提供創作動機與創作所依賴的「價值觀」研判上，絕佳的研判依據。而如果依漢文學→韓文漢文並用文學→韓文學的發展順序來看，二十世紀的韓國文學目前正處於古典文學（古文學或漢文學）脫落，韓文學（韓文文學或現代文學）初韌的階段。所以歌謠記述體與神話體就成爲主要的文體。

　　南韓在 1970 年代極力提倡「花郎道」，並將古新羅的花郎組織詮釋爲「儒釋道」合一的最高境界的種種論述，基本上都可以以神話體文學來理解。同樣的南韓的史學界在步入二十一世紀的當代，不斷的向聯合國科教文組織申請「屈原的端午節」爲韓國的無形文化資產，不斷的發表孔子是韓國人、釋迦摩尼是韓國人，乃至改寫教科書將古朝鮮範圍極度放大至中國的境域的大部分，並提出廣西曾爲古朝鮮的殖民地等等論述，這些也都只能以神話體文學來理解。只是這種神話體文學帶有歷史學者的考證背書，並指證歷歷的提出豆腐是韓國人發明的，這就將神話體文

學推到怪誌體文學的境界了。依此看來，南韓目前的文學發展確實極微蓬勃，只是以論證的方式來主張「端午節為韓國特有的文化資產」，主張「豆腐是韓國人發明的」，則不但使韓國的文學發展有撈過界的嫌疑，更讓韓國的史學學術信譽達到另一種令人咋舌的境界。這應該說韓國人在吃中國人的豆腐，而不是中國人在吃韓國人的豆腐。

三、圖文記述與巫俗的演變

　　圖文記述神話基本上就是指造形創作來表述神話，這雖然不像語言文字表述神話化的具有真實感，但卻也最深沈的反映出造型創作者與藝術品擁有者的共同價值觀，乃至共同分享的象徵性圖形符號。考古挖掘出土資料裡的古墓壁畫就是最典型的例子。另一方面，朝鮮薩滿教不斷的演變，乃至至今以巫俗稱之，不但從生活習俗面記錄了神話的演變與更為根深蒂固的民族價值觀，現存的巫俗儀式，則正可視為神話劇本的活生生表演。我們將圖文記述與巫俗兩項合在一起互為引援參照，而依新羅之前、新羅時期、高麗時期、李氏朝鮮時期等四個分期，對這些「神話」或「神話的材料」進行初步分析如下。

（一）三國之前（～ 668 年）：薩滿教到巫俗的過渡

　　朝鮮半島的考古挖掘大體上支持了新石器時代、銅器時代與鐵器時代的劃分。依有限的考古挖掘來研判，大約在公元前的第一千年的前半期，繩紋陶或網紋陶逐漸消失而出現無紋陶（約西元前 6-5 世紀），而西元前 4-3 世紀就出現了細行銅劍，西元前 3-2 世紀則出現了多鈕細文銅鏡。西元前 108 年漢武帝滅衛氏朝鮮設四郡，朝鮮半島從此進入鐵器時代。這樣的考古資料也符合日本大約在西元前 2 世紀以朝鮮半島為中介，傳入中國的鐵器和青銅器，然後逐漸展開青銅器時代與鐵器時代的文明。

　　漢四郡時期（西元前 108 年至西元 313 年），朝鮮地區各民族快速的進入以漢四郡為核心的「新文明」歷練期。鐵器時代與新石器時代最大的差別乃在於農耕文明生產力提高以及軍事武器的改變。這兩項特點都造成游牧經濟與採集經濟的沒落，也造成小型氏族社會進入部落社會再轉進為中小型國家的社會。在歷史上，西元 313 年高句麗王國併吞樂浪郡，標誌了朝鮮半島三國時代的來臨。但是高句麗、百濟、新羅三國裡，最東邊的新羅國基本上還是部落聯盟的形態，而不是帝王制的形態。換句話說，在高句麗與百濟進入帝王制的政教分離與巫俗的時代，新羅很可能還是政教合一的薩滿教時代。這也可以解釋新羅地區為什麼最晚接受佛教，以及至統一新羅時代（~668-936），新羅政權仍然採取「骨品制（官位由貴族繼承）」。

　　三國時期的考古挖掘大致支持了上述的看法。也就是說，在高句麗（含鴨綠江以東及部分遼東半島）與百濟地區的墓室壁畫出現了女媧伏羲圖、四神獸圖（玄武、青龍、朱雀、百虎）、行仗圖（開天門送死者進入天界的儀仗隊伍）等圖記表述，而在新羅地區則少有這些圖記表述。

▲圖 5-7　女媧圖

▲圖 5-8　伏羲圖

　　換句話說，整個三國時期高句麗與百濟地區迅速地受了漢文化、佛教文化與部分的道家仙家思想，並與原有的朝鮮文化融合在一起。而在新羅地區則較晚接觸漢文化與佛教文化，雖然也進行了朝鮮文化與漢文化的融合，但朝鮮文化保留的比較多，且薩滿教也尚未褪色為巫俗，依《唐書‧東夷傳》描述山區仍有長人（野人）出沒，「其國連山數十里，有峽，固以鐵闉，號關門，新羅常屯弩士數千守之」（唐書）。若依高麗人一然僧所著《三國遺事》

描述，則三國時期新羅實為部落聯盟制，並由朴氏（次次雄）、昔氏（尼師今）、金氏（麻立干）三個大部落為主，輪流繼承成為部落聯盟主（王位）與宰相等職，而國事的決策也以「和白（各部落主或貴族代表的合議制）」為斷，在四世紀金氏取得王位專屬繼承權之前後仍有許多女王，且新羅王的出生記述為巨獸、神靈、王鬼（死後的國王）受胎所生者十佔二、三，可見得三國時期的新羅，其薩滿教尚未褪色為巫俗。

這個時期圖文表述的神話大致上以漢朝流入的仙人神話與開天闢地神話為主，以高句麗、百濟、新羅的建國神話為輔。不過此時的建國神話主要尚處於君權天授的形成期，天的概念尚未擬人化，所以巨獸、神靈皆可使婦人受胎，而凡怪異無法解釋者均為「天意」，薩滿巫師則為通靈（通天意）的唯一管道，所以，不論在政教合一時期或政教分離時期（王設巫官），當然都以「王說了算」而形成此時的建國神話。

（二）新羅時期（668～936）：儒釋巫的共榮

新羅時期（668～936）大致上相對於唐與五代（618～907；907～960）以及中國東北的渤海國（698～926）。甚至新羅統一朝鮮半島與渤海國雄據東北，也都與唐朝三次派兵滅淵蓋蘇文（時攝政後篡位高句麗榮留王），及滅百濟（644-645；660-662；666-668）有關。

早在三國末期道家思想即被高句麗吸收，舊唐書所述：「（高組武德）七年，遣前刑部尚書沈叔安住冊建武為上柱國、遼東都王、高麗王，乃將天尊像及道士往復，為之講老子，其王及通俗者等觀聽者數千人」。這表示高句麗榮留王（618--642）曾受唐朝冊封，並接受道家思想與道教思想，且在冊封後唐朝派員講解老子道德經，也有上千位貴族通曉漢語（通俗者等觀聽者數千人）者一起觀聽。而三國末期的新羅與唐朝也因軍事策略而結合，新唐書表述：「武德四年，王真平遣使者入朝，高祖詔通直散騎侍郎庾文素持節答賚。後三年，拜柱國，封樂浪郡王、新羅王」，則顯示新羅受唐朝冊封的開始。

不過新羅時期（668—936）的新羅與中國（唐朝）的關係，大概以「人質和親」乃至於貴族入駐為策略，對唐朝的制度進行了選擇性的吸收，並將道教與道家思想融入既有的巫官，而形成新羅時期的「儒釋巫的共榮」局面。

人質和親策略在高麗一然僧《三國遺事‧異記第二（即新羅史記）》裡屢見不鮮，可視為新羅的「國俗」，在唐書裡則記有兩次：「貞觀五年，獻女樂二。太宗曰：比林邑獻鸚鵡，言思鄉，丐還，況於人乎？付使者歸之。是歲，真平死，無子，立女善德為王，大臣乙祭柄國。詔贈真平左光祿大夫，賵物段二百。九年，遣使者冊善德襲父封，國人號聖祖皇姑。十七年，為高麗、百濟所攻，使者來乞師，亦會帝親伐高麗，詔率兵以披虜勢，善德使兵五萬入高麗南鄙，拔水口城以聞。二十一年，善德死，贈光祿大夫，而妹真德襲王。明年，遣子文王及弟伊贊子春秋來朝，拜文王左武衛將軍，春秋特進。因請改章服，從中國制，出珍服賜之。又詣國學觀釋奠、講論，帝賜所製晉書。辭歸，敕三品以上郊餞」；「玄宗開元中，數入朝，獻果下馬、朝霞紬、魚牙紬、海豹皮。又獻二女，帝曰：女皆王姑姊妹，違本俗，別所親，朕不忍留。厚賜還之。又遣子弟入太學學經術」。

若依高麗一然僧《三國遺事‧異記第二（即新羅史記）》裡所述新國的「國俗（朴、金二姓姑、姨、堂、表之間至親可婚，且只有朴、昔、金三姓男女嫡傳可為王）」來看，新羅的第二次「獻女」就明確的表明了「和親」的意圖，而以唐朝制度而言，確實頗為「違本俗、別所親、不忍留」。唐朝兩次回絕了新羅的人質和親，卻也接受了許多新羅貴族甚至王位可能的繼承人，入唐學習與入唐為官。這些都顯示同一新羅時期，新羅對唐朝的制度進行了選擇性的吸收，並將道教與道家思想融入既有的巫官，而形成新羅時期的「儒釋巫的共榮」局面。

新羅時期的儒教與佛教的盛行遺跡頗多固不必言，我們從諸多遺跡遺物裡，略微說明一下「道教與道家思想融入既有的巫官」。

諸如：三國時期善德女王所建的「瞻星台」一般解讀為：「用 365 塊巨石砌成，象徵一年 365 天，最下層長方基石為 12 塊，象徵一年 12 個月，女王為新羅第二十七代君主，因而瞻星台的層數也恰為 27 層。如此巧妙精心的設計，在古代朝鮮半島的歷史上是絕無僅有的」。（吳焯，2004，p.86），如果我們將善德女王在多年另有王代（及王權委由至親或及信任的貴族來執行，自己則專職與天溝通的天女或巫師）的治國情境加入考量，也將瞻星台封頂的一層也加入層數來看，視二十八層象徵二十八星宿的話。那麼是更能闡明「道家思想融入既有的巫官

知識系統」這一事實。又如：在 8 世紀的聖德王陵上的「挂陵十二支像」與墓道上的石翁仲，不但是隋唐貴族墓制的改變式翻版，更象徵了十二地支偶像化的浮現，而偶像化正是道教神話的初步。這些都指明了在新羅時期「道教與道家思想支解後成爲薩滿教改變爲巫官系統」的重要跡象。

　　所以在新羅時期圖文表述的神話大致上以繼續接受隋唐時期的儒家教化，接受儒家神話，接受隋唐時期的佛教神話（如：佛到菩薩到天王的位階神概念與神話）以外，「巫官神話」應該是朝鮮半島此一時刻最重要的神話創建，而巫官神話裡的星象神（諸如：四靈獸四方神、十二地支神），乃至抽象的帝釋尊，地理的八道山神，北斗系的七星神應該都是成形於此時，並與建國神話或帝王神話結合在一起。

▲圖 5-9　瞻星台

▲圖 5-10　十二地支的巳神

（三）高麗時期（936 ～ 1388）：儒釋並立，巫道爲俗

　　高麗時期（936 ～ 1388）約略相對於中國的五代（907 ～ 960）、宋（960 ～ 1276）、元（1276 ～ 1368），以及中國北方民族裡的遼（契丹 916 ～ 1115）、金（女眞 1115 ～ 1234）、蒙古（1206 崛起，1276 滅宋改元）。如果我們以這一段期間裡的中北亞勢力發展來看，基本上就是中國北方民族與中國的南方民族的對抗過程，北方民族不斷的以騎兵武力崛起興替，南方民族則不斷重文輕武來發展科技與經濟。這是朝鮮半島此一階段發展的最大環境描述。

　　如果就朝鮮半島本身的歷史文脈來看，那就更爲鮮活有趣。在新羅的末期也稱爲朝鮮半島的後三國時期（900 ～ 936）。如果《三國史記》與《三國遺事》記載確信的話，那麼甄萱就是百濟地區的土豪起來造反建國，成立後百濟。後高麗則爲新羅皇室的庶子金弓裔政變不成逃亡後，變成僧人而以打倒新羅爲職志，自稱爲高句麗後代而建立後高麗，後新羅則爲新羅王朝衰弱後任憑武臣或元朝挾持而領土縮小的小王國。

　　新羅皇室的庶子金弓裔政變不成逃亡後，先是變爲僧人尋找復仇機會，後來勢力坐大後就自稱爲彌樂佛降世來拯救百姓爲號召，等到領土穩固武力穩固並享王權後就眞的以爲自己是彌樂佛降世，不但搞起薩滿神權的正教合一，更封自己的兒子爲協侍菩薩，將朝政搞得一塌糊塗天怒人怨。而結束後三國紛亂時期的高麗開國者正是金弓裔對之有「奪妻之恨」的手下大將王建。簡單的說，金弓裔正是有薩滿巫師血統而無巫官繼承權的「庶子」，在政變不成後流亡高句麗舊地「起義革命」，而在取得勢力後就自稱彌樂佛搞起政教合一或僧巫合一的「起淫革命」，終於敗德至遭受親信與人民的推翻。

　　由此我們可以理解高麗時期主要的發展策略就是：對外向宋朝學習科技與制度，對內滌除薩滿神怪，將巫官化爲巫俗。所以，這個時期的神話溫床就是「儒釋並立，巫道爲俗」。換句話說儒家神話與佛教神話大量出現在圖像表述所建構的神話中，巫官與巫俗則逐漸失去「神化」的魅力，而以民俗季節活動，出現在民俗活動的圖像表述中。

▲圖 5-11　灌獨寺彌樂菩薩像，具巫俗色彩

▲圖 5-12　巫官至巫俗的轉化約在高麗時期

(四) 朝鮮時期（1388 ～ 1910）：崇儒抑佛

朝鮮時期（1388 ～ 1910）約略相對於中國的明（1386 ～ 1644）、清（1644 ～ 1911）。而李式朝鮮則是很明確而徹底的執行「崇儒抑佛」與「以小事大」策略。除了在十五世紀提早發動白話文運動（1446 年頒制「訓民正音」）外中國明清時期的好與壞全都學，所以漢醫學、貴族以外（或新朝貴族）的科舉、書院、書畫、內侍衛閣人制（宦官制度）、閹黨、黨爭、排洋鎖國、僧人僧產管制（唐朝的度牒許可制）全都學。這種情境下只有宋明理教的道德神話與王朝祖先的神話與殘存的佛教神話才可能出現在圖像表述的神話中。

▲圖 5-13　朝鮮時期至今的宗廟祭禮

▲圖 5-14　朝鮮時期至今的宗廟祭禮

5-3 朝鮮設計藝術的發展

一、史前到三國的設計藝術（～ 668）

史前至三國的跨時過長，所以墓葬與陶器藝術以考古人類學的時段來進行描述，而建築與墓壁畫則以盡量以較精確的記年來進行描述。另在三國時期朝鮮半島的南端曾有短暫的六迦耶政權，由於六迦耶政權尚屬小型部落形態，其藝術發展與三國時期新羅差異不大，所以併入三國時期之百濟與新羅而論。

1. 墓葬的演變

朝鮮半島的墓葬制大體循著支石墓→石棺墓→土坑墓（甕棺墓、石郭墓）→積石墓（積石塚、積石木郭塚）→石室墓（磚築墓）→巨墳的演變時序。

　　支石墓與石棺墓大約考證爲新石器時代與銅器時代的過渡期，約爲西元前五世紀前後，支石墓的遺跡則散佈在整個朝鮮半島與部分遼東半島、部分山東半島；土坑墓出現於鐵器時代，約爲西元前二三世紀至西元前後；積石墓、石室墓、巨墳則出現於公元前二三世紀延續到西元五世紀左右。其中積石墓與巨墳多爲朝鮮族的遺跡，石室墓則多爲漢族與遼東半島上高句麗族的遺跡，乃至新羅時期、高麗時期貴族王室多採巨墳制，直到李氏朝鮮才又轉變爲漢式的陵寢制。

　　墓制裡的特殊形式佛塔則最早爲高句麗文咨明王七年（西元 498 年）平壤附近出土的金剛寺遺址考古資料形象復原爲七層八角木塔，乃至慶州三國時代新羅善德女王所建芬皇寺石塔，原建九級現存三級（三層）百濟地區定林寺五層石塔（約爲 6～7 世紀）。這些木塔與石塔在朝鮮半島多視爲佛教東傳入朝鮮的重要遺跡，不過如果我們從佛教的塔原爲佛骨石塚，一路循北傳佛教進入健陀螺藝術、河西走廊的敦煌藝術、長安的石塔磚塔藝術、江南的木塔藝術。大約至長安的石塔磚塔藝術與江南的木塔藝術時期與地區，塔已脫離墓制，不再以埋葬僧人紀念僧人爲目的，另一方面塔的造形也脫離墳塚的覆碗形，而以直立式尖塔形爲主了。而佛教傳入朝鮮，顯然均無埋葬僧人或埋葬帝王的制度，也非覆碗的造形。所以我們可以很肯定的認爲北傳佛教，在時間上從魏晉南北朝（220～581）起，地點上從長安以東，所傳已非印度式佛教，而是中國式佛教，更不用說佛教的僧人度牒掛單制度與山門經院講經制更是盛唐時期將神權規制於王權之下的制度建立。就算經文不改（以音譯不以意譯），法顯、玄奘取經，乃至達摩東渡少林傳經，都已非印度式佛教。所以，韓國的佛教乃至日本的佛教均只能以中國式佛教來理解，而與印度式佛教淵源頗淺。

▲圖 5-15　江華島上的支石墓　　　　▲圖 5-16　芬皇寺石塔　　　　▲圖 5-17　定林寺石塔

2. 陶器的演變

　　朝鮮半島的陶器演變大體上循著 紋陶→無紋陶→釉陶與造形陶→白瓷的發展時序。 紋陶大至存在於西元前十世紀至前五世紀，無紋陶；存在於西元五世紀至西元五、六世紀；釉陶與造形陶出現於西元五、六世紀，這個時期畫像磚也頗爲發達，也有玻璃製品出土，尚難判斷是傳入之物還是朝鮮生產；白瓷則出現於西元七世紀後半。

3. 建築與建城

　　朝鮮半島的住宅原型大約在「漢四郡」之後幾乎全被木構造建築所替代，而少有遺跡。若以首爾市江東地區豎穴居考古遺址復原推測，爲單一尚未機能分化的平民居室，則約爲三韓之前（前七、八世紀）的住屋型態。若以安岳三號的墓室與壁畫來復原推測，有起居室、廚房、水井、碾房、肉庫、牛棚、馬廄、車庫的建築群，顯然是貴族的住宅，約爲三、四世記的住屋型態。

　　如以都城建築的遺址來看，大約有：無圍封城，準圍封山城（國內城），圍封複城（山城平原城並存）三種。無圍封城約起於西元前後，大多存在於長白山西側的中國遼東地區；準圍封山城與圍封複城約起於西元二世紀前後，主要的案例就是建於西元 198 年前的尉納岩山城以及建於西元 198 年同址的丸都城，「至

今尚殘存約七公里的長的石牆以及城門、宮殿、望樓、儲水池等建築遺址。可見据山築城是高句麗的傳統，山城與平城並用是高句麗民族的創造。當然，居於平城的王族和百姓可以到山城避難，平城與山城相互依存，結合成一個整體，這是高句麗都城最突出的特徵。西元 427 年，高句麗（自遼東）遷都平壤，建造新都依然遵循這個原則」（吳灼，2004，p.19）。平城山城複城並置，鶴安宮就是平城，大城就是山城。而高句麗在西元 552 年花費三十餘年在鶴安宮西南六、七公里處再建長安城為新都，則完工於西元 586 年。長安城的七星門就是長安門的北門，是韓國現存最早的木構造建築物。

單就宮殿建築而言，大約三國後期之後，朝鮮半島的宮殿建築都是中國隋唐建築的風格，不但樑柱粗壯、出挑深遠，在次要建築物上絕多應用懸山兩披木構造。

4. 墓葬壁畫

朝鮮半島早期的墓葬壁畫主要有樂浪文化與高句麗文化兩大系列，只是高句麗在西元 427 年遷都平壤之後的墓葬壁畫似乎融入樂浪文化，所以墓葬壁畫裡的高句麗文化只能在鴨綠江以西的中國吉林省輯安縣附近發現。

▲圖 5-18　平壤近郊長安城的七星門

▲圖 5-19　吉林出土的墓室壁畫狩獵圖

▲圖 5-20　安樂郡墓主人圖

▲圖 5-21　江西大墓的飛天像

▲圖 5-22　江西大墓的青龍圖

早期高句麗的墓葬壁畫以輯安縣西崗舞蹈踊塚出土之「狩獵圖」（約五世紀至六世紀）（劉其偉，1978，p.117）為代表；樂浪文化影響下之墓葬壁畫則多出現於平安道與黃海道，也就是高句麗遷都平壤後主要的活動地區，諸如：黃海道安樂郡 3 號墓的「墓主人圖」、「夫人圖」、「出行圖」（約西元 357 年）；平安南道南浦市江西大墓的「飛天像」、「青龍圖」、「玄武圖」（約七世紀前半）；平安南道南浦市江西中墓的「朱雀圖」、「白虎圖」（約七世紀前半）等等。高句麗文化的墓葬壁畫以生活事蹟與貴族功勞的表述；樂浪文化的墓葬壁畫則以墓主地位（貴族地位）、升天孝行、方位守靈（四神獸）的表述為主，這也更明確顯示了與漢唐時期仙家思想與儒家孝道思想對朝鮮文化的直接影響。

5. 其它藝術成就

整體而言，除了墓葬、建城、建築、陶器、墓葬壁畫以外，樂浪藝術與三國藝術的成就還有以下諸項。

樂浪郡期間（西元前 108 年—西元 204 年的漢朝領土，與西元 204 年—西元 313 年的公孫氏領土）的墓葬出土藝術品與（樂浪郡與帶方郡）郡址出土藝術品大約有瓦當、碑刻、封泥、印章、兵器、織物、漆器等等，其中以平

安南道大同郡南串面南井里第 116 號玒出土的「彩繪漆篋孝行圖」最爲完整。而三國時期高句歷，慶尙南道宜寧郡大義面下村里出土「銘金銅如來立像」（約西元 6 世紀）；百濟武寧王陵（約西元 525 年）出土之「鎭墓石獸」、「買地券神行禪師碑」、「金製冠飾」、「金玉耳飾」、「王妃頭枕（畫像磚陶）」、「青銅神獸鏡」等與百濟境內出土的金銅釋迦如來立像（6 世紀）、摩崖三尊佛石雕等；新羅地區天馬塚（現慶州市區內之新羅貴族塚，以陪葬寶物柜封泥白華樹皮上之「天馬圖」而命名爲天馬塚，約五世紀末至六世紀初）出土的金製「鳥翼形冠飾」、「銙帶腰飾」、「天馬圖」、皇南洞 98 號玒（約五世紀末至六世紀初）出土的玉飾金冠、金製高腳杯，乃至黃龍寺遺址（約西元 645 年）出土的「蓮花文鬼瓦（類似於瓦當與脊飾之間的建築部品）」等。總之，就生產技術面而言，三國時期的高句麗的建築工藝（瓦當）、石雕、銅像、碑刻、封泥、印章、兵器、織物、漆器等均頗發達；百濟的建築工藝、石雕、青銅器（銅鏡）、銅像、金飾等則頗爲發達；新羅的磚石建築、金飾工藝則十分發達。

▲圖 5-23　樂浪郡瓦當（1-2 世紀）

▲圖 5-24　高句麗好太王碑
（吉林境內 4-5 世紀）

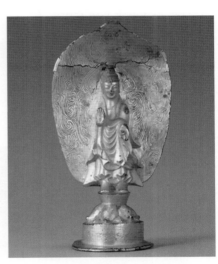

▲圖 5-25　高句麗銘金銅如來（6 世紀）

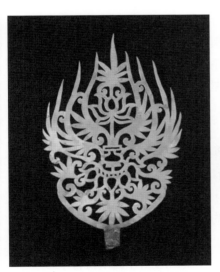

▲圖 5-26　三國百濟之金製冠飾
（6 世紀初）

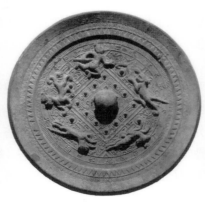

▲圖 5-27　百濟武寧王陵出土銅鏡
（6 世紀初）

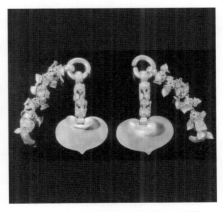

▲圖 5-28　百濟武寧王陵出土耳飾
（6 世紀初）

二、新羅時期的設計藝術（668 ～ 936）

　　朝鮮半島與古中國的關係以漢四郡與公孫氏政權（西元前 108 年～西元 313 年）期間最爲直接且明顯。朝鮮半島三國時期（313 ～ 668）與中國的關係，雖然先有前秦符堅的派使傳播佛教，後有北魏拓拔氏的屢稱高句麗、百濟來朝。但是漢末至隋爲止（220 ～ 618）的約四百年間，中國北方只能說是亂世中的亂世，游牧民族的政權不只是帝

王貴族衣冠禽獸，建兵建國的目的基本上也只是從事掠奪與率獸食人罷了。所以，中國與朝鮮之間，此時大概只有逃亡移民與僧侶移民，而無所謂文化影響與交流可言。但是唐朝興起後，中國與朝鮮之間的交流完全改觀。史冊記載，唐朝三百年間，新羅遣唐使高達一百八十餘次（馬馳，2008，p.97；申瀅植，2008，p.19），其中稱得上遣唐使節團的也不少於一百四十五次之多（馬馳，2008，p.97）。可見得金氏新羅王朝對唐朝文化吸收融合的努力與積極。以此為背景來理解統一新羅時期設計藝術的發展，將更能體會建築藝術、宗教藝術、金屬器物等三項藝術的精進與表現，並由於留存與出土的作品幾乎都與佛教寺廟相關，所以總稱佛教藝術也無不可。

1. 建築藝術

　　現存新羅時期建築以浮石寺建築群（西元 676 年創建，至高麗王朝時毀於戰火，而於西元 1040 年、1376 年、1377 年分別重建）、佛國寺建築群（西元 535 年創建，並於西元 751 年起數次增建）。而創建於西元 645 年的皇龍寺遺址，則只有建築柱礎與磚瓦構件出土。創建於西元 634 年的芬皇寺遺址，則只有殘存三級的芬皇寺七級石塔。

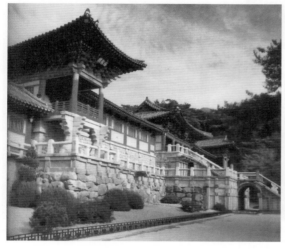

▲圖 5-29　佛國寺

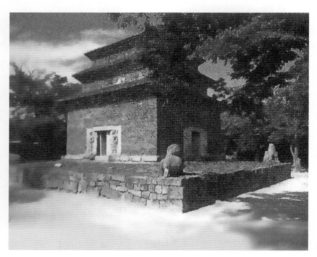

▲圖 5-30　殘存三級的芬皇寺七級石塔

　　新羅時期木構造建築無疑是中國唐朝建築的翻版，只不過中國現存最早的木構造建築也只有中晚唐時期（西元八、九世紀）的五台山南禪寺大佛殿（西元 785 年建），而與京都法隆寺（西元 607 年建）的木構造建築相比較的話。新羅時期的木構造建築已無「人字鋪」，斗拱系統已完全發展成熟，另外更呈現廡殿造與歇山造裡角樑（或垂脊）與懸山造桁樑（橫樑）出挑的深遠，屋頂坡面較緩，乃至粗碩木柱的梭形收頭，部分出挑簷廊補撐細柱等特色。

2. 宗教藝術

　　新羅時期的宗教藝術以佛教寺廟為主，這佛教藝術雖然包括了建築、佛像與法器，但建築已於上一段描述，法器併入下一段分析。同時由於紙褙畫像少有（沒有）出土，所以這一段只分析石塔與佛雕像。

　　新羅時期的石塔與磚塔大體可分為三類，第一類層層疊砌而成塔，可以松林寺五層磚塔為代表。第二類整塊石雕塔身加整片石雕塔簷堆疊成塔，可以淨惠寺十三層石塔（約九世紀）為代表。第三類精緻石雕塔身構件並無層層塔狀，只由塔頂尖細石疊法輪或寶頂可辨識為「塔」，可以佛國寺多寶塔（約八世紀）為代表。這三類佛塔以第一類佛塔為標準唐式佛塔引進，而第二類與第三類則為朝鮮半島所特有。

　　佛雕像則指佛、菩薩、（護法）天王、天人（飛天）等雕像的總稱，主要有石雕佛像、木雕佛像與金銅製佛像等類別。而新羅時期的佛雕像最精緻的大約就是朝鮮半島僅有的兩座石窟：尚慶北道軍威石窟與慶州道石佛寺附建石窟庵裡的佛雕。特別是慶州石窟庵裡的佛雕像，其雕工、體態、法相、配件幾乎與中國的佛雕像，乃至當今的佛雕像極為相似。而其它的佛雕像（特別是石雕佛像）則顯頭大、臉圓、唇笑等樸拙特徵。

▲圖 5-31　松林寺五層磚塔

▲圖 5-32　淨惠寺十三層石塔坐像（8 世紀）

▲圖 5-33　慶州排盤洞彌樂坐像（8 世紀中）

▲圖 5-34　慶州石窟庵如來坐像

3. 金屬與器物藝術

　　其它藝術品裡，新羅統一時期留存的金飾並不多見，陶瓷器除了皇龍寺遺址出土的一件「白瓷小壺」外也少見精品，反而是寺廟建築的瓦件與綠釉浮雕（塑）磚頗爲發達，另外寺廟的巨型銅鐘也在新羅時期自鑄而成。

三、高麗時期的設計藝術（936 ～ 1388）

　　高麗王朝期間相對於中國的五代末期、宋（960 ～ 1279）、元（1279 ～ 1368）與明朝初期。就中國歷史而言這個期間是個紛亂但兵力強盛的北方，契丹、女眞、蒙古等游牧民族先後以鐵騎橫掃華北與中原，甚至蒙古族的長子西征（西元 1235 年）更是鐵騎橫掃歐亞兩洲建立了所謂四大汗國。然而這個期間的中國南方卻是一個重文輕武經濟發達的宋朝。相對於高麗王朝而言，宋朝雖然是制度完善、文采飛揚、佛儒鼎盛的國家，但是契丹的興起橫隔趙宋與高麗之間，顯然海路路途遙遠，軍事聯盟遠水救不了近火，加上遼與宋共同爭取高麗的朝貢，乃至女眞族興起，金與宋打得不可開交，最後由最驃悍的蒙古國將金、宋全部滅掉。所以高麗時期雖然強調佛儒治國，也設有中國一般的科舉、官僚、政府體制，甚至於早在王建開國時期就設有圖畫院，但是對宋朝貢，乃至對宋遣使的規模與次數則遠遠低於新羅時期。

　　另一方面，王氏高麗時期雖然常達四百餘年，但建築文化資產項除了寺院建築外，宮殿陵寢建築反而少有藝術精品留存（黃焯，2004；劉其偉，1978；前田耕作，2006），唯一高麗時期的宮殿建築只有江華高麗宮遺址，但行宮建築早已無存，現僅存附屬建築的東軒與吏房廳建築而已（KOREA VISUALS 編輯部，2007，p.61）。繼承新羅時期藝術發展而有新發展的藝術作品約有繪畫、瓷器與面具藝術三項。所以本節即以建築、佛教藝術、繪畫書法、瓷器、面具藝術等五項分析如後，建築項也只能討論寺院建築。

▲圖 5-35　江華高麗宮遺址

▲圖 5-36　江華高麗宮遺址

1. 寺院建築

　　王氏高麗王朝的創建者王建在建國 7 年後（西元 943）所頒《訓要》裡就指出：「我國家大業必資諸
佛護衛之力，是故創立禪教寺院，差遣住持梵修，使之各治其業。……諸寺院皆是道詵推占山水順逆而開
創者也。道詵曰，吾所占定外，妄有創造，損薄地德，祚業不永。……新羅之末，競造浮屠，哀損地德，
以底于亡，不可戒哉」。

▲圖 5-37　雲門寺毘盧殿

▲圖 5-38　禮山郡修德寺大雄殿

　　可見得王建對佛教禪宗的支持以及高麗王朝對堪輿風水的重視，並以「競造浮屠，哀損地德」為戒。
而且高麗王朝至今經歷了元朝入侵與日本入侵（壬辰倭亂）兩次重大戰火，以致高麗時期所建寺院，目前
也僅存雲門寺毘盧殿（西元 506 年創建，西元 608 年擴建，西元 943 年原址改名重建）與禮山郡修德寺大
雄殿（西元 1308 年重建）兩座。雲門寺毘盧殿為歇山造，由於角脊出挑深遠而設有活柱（撐柱），柱子雖
然壯碩，但底部並未卷殺，與新羅時期建築式樣略有不同。修德寺大雄殿為懸山造，懸山兩側出挑深遠，
柱子壯碩且上下卷殺成梭柱，幾乎一如新羅時期建築式樣。

2. 佛教藝術

　　高麗時期的佛塔以第二類整塊石雕塔身加整片石雕塔簷堆疊成塔為多，以開心寺五層石塔為代表，第三
類精緻石雕塔身者似乎與第二類難以分別，只是雕工極為精細，可以競天寺十層石塔為為代表。佛像雕刻已
形成現今佛像之法相，銅造、石造、摩崖浮雕均有，但也是遺存至今者不多，另外，恩津灌燭寺石造彌勒菩
薩立像則頭帶高麗高統帽再加二重方形寶冠則為少見之佛像造形，應該算是高麗時期所獨有。

▲圖 5-39　灌燭寺石造彌勒立像（十世紀）

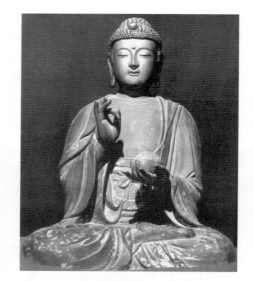

▲圖 5-40　長谷寺藥師如來坐像（1346 年）

3. 繪畫書法

　　高麗王朝設有圖畫院，出名畫家倍出，「（高麗）仁宗時高麗畫家李寧隨使至宋朝。宋徽宗趙佶命畫《禮
成江圖》，畫成之後，徽宗嗟歎不已，以為：比來高麗畫工隨使者多矣，為（李）寧為妙手。之後他命翰
林侍詔王可訓向李寧學畫」（吳灼，2004，p.204），可見得高麗王朝畫家倍出，乃至繼承新羅藝術的發展

在書法上更有進展，直追蘇、黃、米、蔡宋代四大書體。不過，這些藝術成就作品也絕大多數失傳，現有保存完善的高麗時期繪畫書法，基本上也還是只有佛教藝術。諸如：僧人慧虛的《楊柳觀音》（西元 1300 年左右）、徐九方的《楊柳觀音圖》（西元 1323 年）、李昌的《文殊寺藏經碑》（拓片，西元 1327 年）。

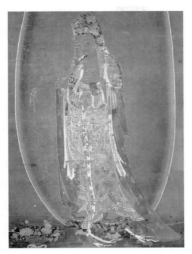

▲圖 5-41　慧虛的《楊柳觀音》

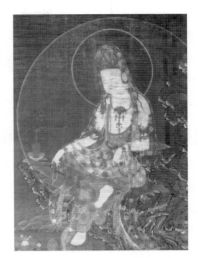

▲圖 5-42　徐九方的《楊柳觀音圖》

4. 青瓷與面具藝術

　　高麗時期工藝項裡較能脫離「佛教藝術範疇」者大概只有清瓷工藝與面具工藝。

　　高麗的瓷器工藝大約在新羅中期即出現色白泛黃的白瓷，約在十二世紀則出現色綠偏黃的瓷器，統稱高麗青瓷。高麗青瓷最大的特點是「具有翡翠般清澈透明的光澤，其釉料配方可能受中國秘色瓷的影響，故又稱秘色」（吳焯，2004，p.216）。在瓶體的主體造形上介於唐宋之間或介於唐胖體與宋瘦體之間，在裝飾造形上也以龍、獅、童、桃乃至唐草、雲紋或簡易花鳥為多。

▲圖 5-43　青瓷透雕香爐（12 世紀）

▲圖 5-44　青瓷雲鶴紋瓶（12 世紀）

▲圖 5-45　韓國民俗面具

▲圖 5-46　韓國假面舞劇

高麗的面具工藝韓語裡稱「假面」或「處容（Tal）」意指「容貌處理」，其成形是與唐宋音樂舞蹈的引進有關，而假面戲劇也稱爲假面舞（Tal-chum）有「竹廣大」、「爆竹」等劇碼的「山台劇」最爲出名。直至近世民間雜戲「山台都監」的假面故事劇，都可遠追爲高麗時代的遺產，乃至薩滿教的遺風。而假面故事劇既可視爲戲劇，也可視爲舞蹈，更可視爲驅惡儀式，主要藉由象徵「虛無」、「不忠」、「不義」、「懶惰」、「愚昧」等各式各樣的面具，來表達庶民對王朝的默默批判（劉其偉，1978，p.193；金明煥，2006，p.59）。所以，面具造形以滑稽、醜陋爲要，只有滑稽、醜陋的造形，才能象徵「虛無」、「不忠」、「不義」、「懶惰」、「愚昧」，也只有無語的假面舞蹈才能無形中揶揄庶民的統治者：昏君。更只有無語的演出，才能藉口融合薩滿教遺風、巫俗、佛教慶典、民俗於一體。所以，高麗的面具工藝或假面舞應該算是朝鮮民族最具民族特色的藝術項目之一。

四、李氏朝鮮時期的設計藝術（1388—1910）

李氏朝鮮時期中國約在明、清兩代。李氏朝鮮的創建君主李桂成就是在王氏高麗末代昏君指派帶兵攻打元朝的時候，集結部隊進入宮廷「政變」成功，而開創了李氏朝鮮王朝。而明代至清中葉的中國，文治武備放眼全球都算是極盛之至，明成祖時鄭和七下西洋的艦隊實力，全球各國望塵莫及，在中國史上也直追漢唐盛世。所以李氏朝鮮開國以來就以「崇儒抑佛」與對中國的「以小事大」爲重要國策，乃至成爲明清時期朝貢體系裡最堅強忠貞的藩屬國，直到 1894 年中日甲午戰爭，清廷被迫簽署喪權辱國的馬關條約爲止。

簡單的說，李氏朝鮮除了在 1466 年推動「白話文運動」（即頒制《訓民正音》）以外，絕大部分的文化活動都可視爲「近期中國化」運動。也正因如此，中國此一階段的科學、經學（宋明理學）、醫學、文學，乃至食材烹飪、風俗習慣也就源源不絕的重新進入朝鮮半島。李氏王朝也是泛漢文化圈裡，唯一引進中國閹人制度（宦官與錦衣衛制度）的藩屬國。以這樣的背景來理解李氏朝鮮時期設計藝術的發展，是更容易體會近代朝鮮藝術發展的特色，本小節以建築、佛像、繪畫書法、瓷器等項分析描述如後。

1. 建築

現今韓國建築類文化遺產裡，興建於李氏朝鮮時期的建築物，幾乎佔了百分之九十以上（KOREA VISUALS 編輯部，2007）。可見得李氏朝鮮時期建築藝術的發達與成就。雖然李氏朝鮮時期的建築式樣也多承自王氏高麗時期的建築式樣，但在「彩繪作」與「樑柱斗拱構件」上也明顯與王氏高麗時期的建築式樣有所差異。

整體而言，「彩繪作」上承襲了清朝的豔麗勾線風格（如：景福宮的勤政殿與思政殿，均創建於 1390 年代，而重建於 1867 年），而「樑柱斗拱構件」上也有纖細化與精緻化以及增加活柱（撐柱）的趨勢（如：雙峰寺大雄殿）。

另外，在佛塔的構造技術與式樣上比起高麗王朝時的絕大多數石造塔（似乎只有一座木造塔）而言，也出現較多的木造塔（如：雙峰寺大雄殿，建於 1690 年；法住寺別相殿，重建於 1626 年）。

▲圖 5-47　景福宮勤政殿（1867 年）

▲圖 5-48　景福宮思政殿

▲圖 5-49　雙峰寺大雄殿（1690 年）

▲圖 5-50　法住寺別相殿，重建於 1626 年

2. 佛像藝術

　　佛像藝術直承高麗時期佛雕的式樣（法相，表情，配件），並以嘴角上揚微笑為特色，只是巨型石刻佛像與摩崖浮刻佛像已成絕響，而木雕金漆的佛像成為興新的佛像品類。

　　另外，羅漢坐像也有臉形與表情的新詮釋，猶如中國的土地公造形（如：全羅北道實相寺瑞眞庵石造羅漢坐像，造於 1516 年）。

▲圖 5-51　祇林寺金漆菩薩像（1501）

▲圖 5-52　實相寺瑞真庵石造羅漢像（1516）

3. 繪畫

　　朝鮮時期繪畫發展的最大特點有二。其一，為明顯受到中國影響的文人畫傾向，其二，為記述民俗的風俗畫帖出現。

　　以中國畫的審美意識來看，十六、七世紀時，朝鮮時期的繪畫才算是「畫家倍出」亦工亦草。既有工筆的界畫（如：《戶曹郎官契會圖》，1550）與色豔花鳥畫（如：申任堂的《草虫圖》，16 世紀），更有工草兼備的山水畫（如姜希顏的《高士觀水圖》，15 世紀），乃至遠追宋院體畫風的《童子牽驢圖》（金禔，16 世紀後半葉）與遠追王維禪意畫風的《雪中歸驢圖》（金明國，17 世紀）。

　　也正是在 16 世紀末，「壬辰倭亂」的勝利，帶來韓國知識份子不斷提高自強意識，乃至「實學」興起，在這實學的風氣影響下，韓國畫壇逐漸出現「寫實主義」的畫風，並由此逐漸形成具有民族風格的「朝鮮畫」，以「朝鮮畫」出名的畫家有金弘道、申潤福、姜世晃等畫家，而他們的畫風也可視為文人畫、風俗畫與寫實畫的融合體（如：申潤福之野宴圖）。

▲圖 5-53　申潤福《野宴圖》

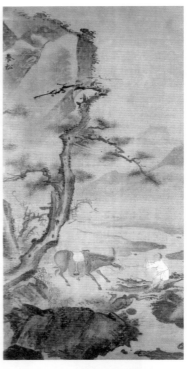

▲圖 5-54　金禔《童子牽驢圖》

4. 青瓷與白瓷

　　朝鮮半島的瓷器工藝能享譽國際者，大概就是十二世紀出現的青瓷與十五世紀出現的白瓷。白瓷的出現大約有兩種說法，第一種是受到李朝皇室偏愛潔白及元末明初中國白瓷的影響而產生朝鮮白瓷；第二種是朝鮮南部青瓷生產方式的改變，在原先青瓷生產工序上再加白釉層與透明層的釉料後，才進爐燒製，這種由青瓷轉化而來的白瓷也稱為粉青瓷，與原青瓷在色澤上也由綠轉淡藍。

　　朝鮮白瓷的生產特性猶如上述，但白瓷在瓶體的主體造形上也有一些特徵上的變化，大致上呈現小口長頸大肚身的造形，其實這種色澤與造形，已經足夠令人聯想到明朝景德鎮瓷窯崛起的傑作「白地青花瓷」。

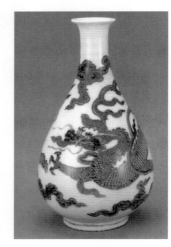

▲圖 5-55　青花白瓷雲龍紋瓶（16 世紀）

5-4　韓國傳統設計美學的分期歸納與推論

　　設計美學論述比起美學論述更難自圓其說，最少「設計美學」比起「美學」更要經得起「解析設計藝術作品」的外在考驗，而不能只停留在康德式的內在與內省式論證。所以，我們從設計創作來理解設計美學時，主要的外在考驗就落在「設計美學論述是否能解釋設計創作」，而內在與內省式的論證則落在「設計美學怎麼描述」或「設計藝術想要表述哪些神話與哪些價值觀以及怎麼表述這些神話與價值觀」上。如果我們簡稱這內在的論證為設計美學的成分，那麼設計美學主要就有兩項成分，第一項就是設計審美取向（aesthetics orientation of design），第二項就是設計美感操作原則（principle of design aesthetics）。本論文第四章主要就在歸納與描述設計審美取向與設計美感操作原則。

　　韓國的傳統設計美學如何形成？如何演變？每一演變的階段到底有哪些成分？這些成分怎麼描述？這些描述是否具操作性？這就是本論文所想推論或論證的提法（problematic）。

本論文透過韓國文化史發展情境描述，透過韓國神話發展的情境分析，透過韓國設計藝術發展的文脈分析，辯證式的歸納一些設計藝術美學的審美取向與可能的審美操作法則如後。

一、史前到三國的設計美學

(一) 史前到三國時期的設計審美取向

史前到三國時期跨時過長，且中國文明與朝鮮文明之間不但很難截然劃分，而朝鮮地區似乎也難準確地辨識爲同一階段文明發展程度各族群間的同一文化體。所以，這難以辨識的各族群之間有著不同的族群想像，乃至於有著不同的神話表述也就不足爲奇了。在文化發展史的考察分析裡，大致上在西元前後，朝鮮地區各族群間主要表述著兩類神話，第一類是漢朝統治朝鮮四郡的漢民族神話，第二類是高句麗族分佈地區的游牧民族神話：薩滿教神話。

到了樂浪郡完全與朝鮮文化併合時期（西元 313 年），原先的薩滿教神話逐漸褪色，逐漸由高句麗、百濟、新羅的三種建國神話所取代。高句麗與百濟的建國神話較爲相似，都是漢民族神話、開天闢地神話成分較多，而萬物有靈的薩滿教神話成分較少。與此有別的是新羅的建國神話，其漢民族神話、開天闢地神話成分較少，而萬物有靈乃至萬物通孕的薩滿教神話成分較多。

到了三國結束時期（西元 668 年）三國併爲統一的新羅，朝鮮地區的神話也大致形成，其成分則融合了漢民族神話、開天闢地神話、薩滿教神話與三國的歷史記憶：嶄新的三國建國神話。

在這樣的背景裡，我們可以歸納出的審美取向有以下幾項：

1. 靈魂不滅升天有望的審美取向（簡稱靈魂升天審美取向）

這種審美取向主要表述在喪葬送行文化裡。可以看到貴族求仙的期望，子孫賢孝的期望。更可以看到貴族財富的展現與生前官位與威儀的展現或記述。

2. 方向位序的審美取向（簡稱方序審美取向）

這種審美取向主要由四方神與四靈獸表述出天界守衛的期望。

3. 狩獵生產的審美取向（簡稱馬背審美取向）

這種審美取向強調出人類對「馬」的駕馭成就，爲典型的游牧民族定耕化後對控制大自然的眷戀或鄉愁。

(二) 史前到三國時期的美感操作法則

相對於前述的三項審美取向，造形藝術也因人類對造形工具的熟悉程度而有不同的美感操作法則出現，不過最重要的操作法則還是由審美取向所衍生而來，換句話說人類的正常價值觀與行爲是：「看到獵物之後才瞄準放槍」，而不會是「瞄準放槍後，看到的都是獵物」。不同的審美取向衍生出各自系列的美感操作原則。

1. 靈魂升天願

靈魂升天審美取向的設計手法也可稱爲靈魂升天願，所以集合了仙氣的想像、天界的想像、宇宙生成與宇宙秩序的想像、在世功績的想像（或記錄）、子孫賢孝的想像等等，不同的想像有不同的「視覺效果」的期望。其中以仙氣想像與生成與秩序想像最爲直接。大體上以漂流的線條來凸顯「仙氣」的想像，而以神話故事中的玉兔、蟾蜍、日、月、女渦、伏羲等象徵人事物件來表達或替代遙不可見的天界乃至生命（即宇宙）的生成與秩序。

2. 方序守護願

方向位序的審美取向的設計手法也可稱爲方序守護願，所以集合了守護神的想像、星宿的想像（或擬物化、擬人化的想像）、數理位序的聯想等等。方序守護願不僅「適用」於墓葬文化，也適用於聚落與城市建設。其最代表性的例子就是四正方位神獸，也是所謂「四靈獸」，雖爲獸形，但與中國傳統的陰陽五行思想同時成長，所以，要有屬性的配對與威猛等「視覺效果」的達成。

3. 馬背快樂頌

　　　狩獵生產的審美取向的設計手法也可稱爲馬背上的快樂頌，所以自然是以強調奔騰之馬姿與狩獵之弓
　　矢乃至獵物爲「視覺效果」的期望，其手法即在寫實與適度的誇張。

二、新羅時期的設計美學

(一) 新羅時期設計審美取向

　　　在前文分析「圖文記述與巫俗的演變」裡本研究提出了新羅時期的「儒釋巫共榮」發展與「巫俗神話、佛教神
話、儒家神話」的混合體成爲新羅時期「巫官神話」的主調，也指出道家是巫官神話的主要取材對象。

　　　中國的道教在漢朝末年就逐漸形成，乃至於在唐朝能以宗教的形態與佛教互爲借鑑與抗爭，但是中國的道教卻
不能東傳至朝鮮與日本。其主要原因即在於道教的形成係融合了道家思想、仙家思想、陰陽五行家思想、星象曆法
制度、佛教組織制度與殷商至周的卜巫系統所組成。道教東傳朝鮮時，由於薩滿教本身就是一種願望式的「卜巫系
統」，所以，道教在朝鮮就很快的就又支解爲上述思想與制度，並排除了道教特有的卜巫系統後成爲朝鮮民族薩滿
教轉化爲巫官的重要材料。我們可以從善德女王的統治行爲與興建瞻星台來理解道教支解爲各種「知識」材料後融
入「朝鮮巫官」的痕跡，也因這種脈絡而形成特有的「道巫融通的審美取向」，乃至爾後衍化爲「巫俗」。

　　　新羅時期的權力制度基本上可以用「骨品制」與「前土豪制」來形容，而新羅王朝卻又是積極於向唐朝的制度
學習，光是遣唐使團平均下來幾乎每兩年就一次，表面上以「儒、道」爲主，事實上卻是對儒、佛、星曆、文學、
藝術、兵家、營建乃至於生活方式都有高度的興趣與吸收的意願。儒家思想化爲制度又怎麼與「骨品制」及「前土
豪制」融合呢？既有的權力結構又怎麼「吞下」唐朝的制度呢？所以在選擇性的吸收後，儒家的制度在新羅就逐漸
形成兩股抗衡的審美與取向，一個是只適用於貴族的儒教審美取向，或只適用於貴族的孝道倫理審美取向。另一個
則是維持奴隸王朝裡貴族與奴隸間權力秩序的拜金審美取向。

　　　在佛教東傳朝鮮的過程裡，卻還有一種文脈（背景）應該加以討論。我們一般的說法都認爲佛教向東傳只有北
傳佛教與南傳佛教這兩支，而中國佛教就屬北傳的大乘佛教，大乘佛教或中國佛教大體上都差不多，其實不然。宗
教的傳播裡「經手人」與傳播途徑都扮演了很大的角色，更不用說釋迦摩尼佛當初只是創了「覺者之道」而不是宗
教。而魏晉南北朝時期透過淫亂無恥的北朝貴族派遣使者所傳的「佛教」距離釋迦摩尼尊者所創「覺者之道」，可
以說相去十萬八千里。

　　　覺者之道在印度經過三百年形成僧團，再經五百年透過健陀螺形成偶像崇拜回傳印度，並沿河西走廊進入中國，
沿錫蘭緬甸進入中南半島，也正是在佛教南傳北傳後，佛教才開始形成神階系統（三世佛、菩薩、天王、護法、羅
漢），再七百年佛教在印度被印度教所取代而消失，只有一支佛教秘宗因爲唐朝初期（約 641 年）吐蕃（西藏）同
時向北印度、唐朝聯姻而與苯教結合成爲中國式佛教秘宗（也稱藏傳佛教）。簡單的說，北傳佛教透過河西走廊之
後，佛再分兩路一路陪著魏與北朝的殺人如麻社會起了勉強無奈的慰藉，一路隨著蜀、吳、晉與南朝梵唱不絕而不
知所云了近三百餘年（西元三至六世紀），而這三百餘年正是佛教神階系統成形的重要年代。北北路注重石塔但佛
像快速在地化，北南路石塔轉爲木塔但佛像緩慢的在地化。這也是北朝的佛像臉形爲圓形，南朝的佛像臉行較爲修
長主因，更是達摩（如果眞有其人）先進建康雖聞梵唱不絕卻與梁武帝蕭衍話不投機而決心北上少林面壁九年的「想
像背景」。

　　　新羅原先所接受的佛教就是北北路佛教，而北北路佛教或是說透過北朝經手的「佛教」其實是帶有薩滿教的抹
痕與混血的宗教，這與盛唐時期講究「經義」的佛教已然有很大的差別，所以唐朝時期應該說是「新佛教」再度東
傳新羅，而新羅也是選擇性的轉變了這「新佛教」以便符合原先帶有薩滿教痕跡「舊佛教」與新羅的既定社經體制。
所以，在新羅時期雖然佛教盛行，但是這種佛教其實是塞北游牧民族再詮釋下的佛教，而致新羅佛教不但爲王室所
御用，更因此而孕育出「神秘莊嚴」的審美取向。以下，本文簡略的詮釋一下這四項新羅時期的審美取向。

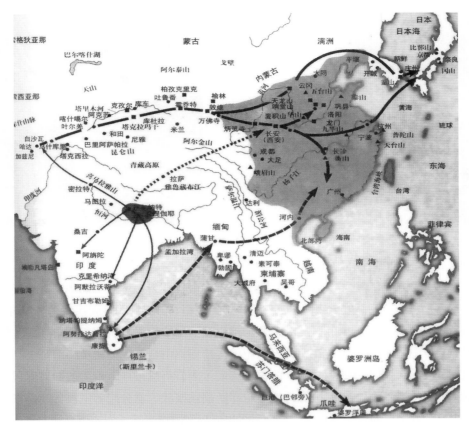

▲圖 5-56　魏晉南北朝時期（西元 200--581）佛教東傳途徑

▲圖 5-57　雞林遺址

▲圖 5-58　雁鴨池遺址

1. 道巫融通審美取向

　　這種審美取向主要表述在新羅巫官系統的改變與帝王的墓葬文化裡，諸如三國後期新羅善德女王的瞻星台，乃至爾後新羅帝王苑池的建設裡（雞林與雁鴨池），新羅時期元聖王的陵墓裡（吳灼，2004，p.108）。

2. 儒教審美取向（貴族倫理審美取向）

　　儒家思想在中國也是歷盡滄桑與變化，從商的卜巫星史到周的封建禮制，到漢的儒仙道德（如：董仲舒的天道說與天人合一說），再到隋唐的君王科舉制絕對王權或儒法融合（如唐初的《唐律㟤議》與中晚唐韓愈的《原道》、《師說》，柳宗元的《（斥）封建論》），其實已經達到儒家思想所能穩定社會與展現生產力的頂峰。而這種儒法融合最具體的、物質性的呈現就在唐朝的營建制度與建築式樣。簡單的說，唐朝營建制度綜合了皇親國戚（褪色的封建）與科舉官僚（治國之績效）的新倫理位階制度，並反映在建築藝術上，宮殿佛寺主要就在呈現帝王的氣勢與絕對王權的倫理。雖然至今並無唐朝建築營建技術與式樣紀錄，也無新羅時期建築營建技術與式樣紀錄可資比較，但是可追溯至西元 533 年創建遺跡及西元 751 年大規模擴建的佛國寺，卻可具體詮釋這種儒教審美取向或貴族倫理的審美取向。

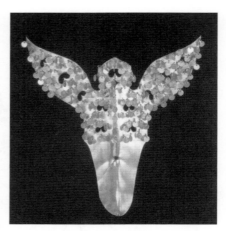

▲圖 5-59　嵌裝寶劍上三太極（約 6-7 世紀）　　　▲圖 5-60　金製蝶形冠飾（天馬塚出土，約 5-6 世紀）

3. 拜金審美取向（奴隸王朝的貴族權力秩序）

　　幾乎所有的文明在青銅時代進入鐵器時代後，金都會成爲「貴金屬」，而中國東北民族裡的遼、金兩國也明確的呈現了對「金」的高度重視與引爲尊貴，金的後裔女眞族裡的皇族在建立清朝前後就以「金（愛新覺羅）」爲姓。無獨有偶，朝鮮的《三國遺事》裡也很清楚的記錄了新羅王朝皇族裡，朴、昔、金三氏的輪流繼承部落聯盟盟主的制度，也在西元五世紀前後轉變爲由金氏單獨繼承的準帝王制，在新羅時期的考古挖掘遺物裡更發現新羅王室的對「金」的高度喜愛，簡直可以以拜金審美取向來詮釋。另一方面，由於在整個新羅時期也都還保留大量的征戰俘虜與犯罪貶罰爲奴隸，並分配於王宮貴族爲家產，永世爲奴不得翻身，所以，拜金審美取向在整個新羅時期而言，也可以鞏固準奴隸王朝的貴族權力秩序爲目的來理解。這種貴族權力秩序的審美品味裡最容易記述出圖騰的精緻化過程與新秩序的印記，朝鮮所特有的三太極印記（或圖騰）最早出現在西元 6—7 世紀的金制嵌裝寶劍上就可解讀爲新羅朴、昔、金三氏的結盟印記或新羅一統三國的印記，而不是由中國的太極圖所衍化，因爲道教所繪製的太極圖，考證爲宋朝陳搏（872—989）所創，是在韓國三太極之後。

4. 神秘莊嚴審美取向（塞北民族的佛教詮釋）

　　佛教北傳的途徑經貴霜王朝（鍵陀螺）形成偶像崇拜並回傳印度後，並無西傳的任何痕跡，只有一路東傳到漢末三國期間又分兩支，一支傳入塞北與北朝，一支傳入蜀吳、魏晉與南朝，而朝鮮半島的佛教史記載，首由秦王符堅於西元 372 年遣人使及浮屠順道，送佛像經文。而秦王符堅在西元 383 年發動百萬大軍南下企圖一舉殲滅晉朝而演出中國歷史上極爲出名的「肥水之戰」，落得中箭下馬，隨著回長安不久後於西元 385 年被羌族將領姚萇俘殺，前秦隨之瓦解。這段歷史旨在說明北北傳的佛教其實只是一種與薩滿教混合的「御用神秘宗教」，更是中國塞北民族與好戰的游牧民族對佛教的特殊詮釋，也因如此，中國佛教史裡的「三武一宗」滅佛運動在魏晉南北朝時就是發生於北北支的魏太武帝與北周武帝，更不用說北北支的天竺或西域高僧，基本上是藉由成爲軍師、成爲國師而後才傳播佛教與佛理（費泳，2009，p.85），所以很諷刺的是沿北北支所傳播的佛教圖像，不管佛陀、菩薩、或天王，卻都是嘴角微揚，呈現神秘的微笑，而且頭形都有在地化的傾向。

　　隋唐之後中國的佛教其實已經逐漸脫離「印度文化」，不但中國自創了佛宗派與「印度」無關，卻也要說個「達摩」遠來的和尚會念經以爲「碾花一笑」的禪宗之始祖，更不用說原先護法神階的觀音大力士也成兩支，一支成爲道教裡的「力士爺」總管驅魔驅妖之職，一支化身女性慈母並進身神階爲觀音菩薩，觀念聞音救苦救難。可見得佛教傳入中國以後主要在滿足中國各族人民心底的所願與想像，而不是在滿足印度文化所孕育出來的佛覺意志。

　　而中國佛教諸多戒律的形成，不但是發生於唐朝，且只存在於中國（諸如：度碟制、不婚制、山門寺院制、戒疤升等制、戒革制），且只在滿足中國帝王式的權力繼承秩序而已，所以中國佛教早就是在地化的佛教而與「印度文化」漸行漸遠而與佛教教義的中國化詮釋漸行漸進，乃至成爲中國的重要宗教之一。

雖然佛在中國的花開葉散與「印度文化」漸行漸遠，但卻也對神階化後的造形規矩越加重視，所以也正是在隋唐之後，印度佛教的「莊嚴法相」規矩也就再度傳入中國，且講究起來。而朝鮮半島的佛教藝術正好是先接受魏晉南北朝時期北北支的佛教，然後再度接受唐朝的中國化（或中原化）的佛教，所以，在新羅時期佛教藝術就養成了一種混合了「神秘微笑」與「莊嚴法相」的審美取向。

（二）新羅時期美感操作法則

1. 道巫融通法則

綜合了仙家的雲紋佛教的火焰紋，道家星曆的宇宙密數組合。（如：瞻星台）初步的獸形圖騰化與幾何化。（如：鳥翼形冠飾與天馬塚之天馬圖）

2. 儒教營建法則

在營建式樣上凸顯帝王的氣勢，如：出挑的深遠，唐朝建築式樣與帝王陵寢制度的採用。（如：武烈王陵的龜趺座，地王陵寢參道上的石獸）

3. 拜金圖騰法則

以貴金屬與金色來打造帝王御用飾物。（如：鳥翼形冠飾）

較為幾何傾向的巫官與巫俗新圖騰出現。（如：金制嵌裝寶劍上的幾何紋與三太極圖）。

4. 神秘莊嚴法則

佛像的法相與配飾（莊嚴法則）融合了在地化的臉形與早期的微笑與中期的沈思狀（神秘法則）。

三、高麗時期的設計美學

（一）高麗時期設計審美取向

高麗時期的設計美學溫床與其說是遠在千里外的宋朝儒學與制度，不如說是近在身邊契丹、女真的競爭與負面為戒。而朝鮮半島也正是在高麗時期開啟了歷史寫作的風氣，僧人一然在十三世紀寫就了《三國遺事》。雖然是神話體，但畢竟想像的補足了西元前後至三國期間的空白。

高麗取名為高麗就是以「高句麗」的繼承者自居，當然也以古高句麗的疆域為領土主張的意願與志向，不過也正是在高麗建國之初，一支狂飆的游牧民族契丹卻也逐漸崛起，開始扮演游牧民族向定耕民族學習卻又武力侵犯定耕民族的重複戲碼。而朝鮮半島的高句麗族早已從朱蒙時期的夫餘族慢慢的選擇了享受文明教化「下馬致富」的民族生活或融入於朝鮮半島的定耕民族生活形態中。所以，「西元 942 年契丹派遣使臣進貢五十匹駱駝給高麗後……西元 993 年，契丹（就）派蕭遜寧領八十萬大軍，（打敗江東六州）後越過鴨綠江，入侵高麗的西北邊……，而它（契丹）撤退後，高麗與宋的關係仍如往昔。尤其，契丹對高麗具有江東六州懷有怨對，給了它再度入侵的機會」（朱立熙，2008，p.61-62.）。這段高麗建國初期的歷史為整個高麗時期的「中韓」關係定了調：臨接的契丹族、女真族、蒙古族都是文明制度低落的民族，卻擁有武力強盛的騎兵，而遠在天邊宋朝雖有高度經濟實力與文明制度，卻不得不以三角關係進行無效的軍事聯盟，與投機的制度學習。相對的，中國宋朝對高麗也是陷入無效的軍事聯盟，與投機性的制度傳授，誇大的讚美高麗的文物與賠本的少貢品高封祿。另一方面，高麗的建國者王建與其說對佛教虔誠，不如說對薩滿教式的佛教頗反感，而立下將巫官「逐回」巫俗的權力建構，與其說重新向中國輸入佛法，不如說更徹底的引進中國的佛教制度。

上述雙重軸線才是「高麗時期的設計美學溫床」，也只有如此解讀高麗時期的制度形成過程，才能推導與歸納出高麗時期重要的的設計美學走向是：佛禪審美取向、堪輿審美取向與巫俗審美取向。

1. 佛禪審美取向

佛禪審美取向就是神秘莊嚴審美取向的轉化，也是重新輸入中國佛教的結果。或是說去除神秘微笑改以沈思的法相。只是此時中國佛教的神階系統已然定型，中國禪宗雖然以「不立文字直指佛心」為旨，卻培養出更多韓日文化觀點下的「學問僧」，更帶動朝鮮半島佛教的「創立禪教寺院，差遣住持梵修，使之

各治其業」。這些在佛塔形制的多角化多層化、觀音信仰與觀音畫像講究靈透，乃至高麗青瓷（綠瓷）的講究潤透光澤上都看得到佛禪審美取向的展現。

2. 堪輿審美取向

堪輿審美取向就是權力秩序審美取向，前者講求地靈而人傑，後者講求人傑而地靈，其實全都是一種「後設」的權力系統。

王氏高麗創建者王建在《要訓》裡引述國師道詵（言先）所言：「吾所占定外，妄有創造，損薄地德，祚業不永」可見得高麗寺院的講究風水，只是現存高麗寺院遺址的稀少，乃至朝鮮半島的地形地勢迥異於中國（江水東流與江水西流）以及韓國文化裡的「堪輿學」至今少有流傳，所以我們只能研判韓國堪輿學與星象占卜、座南朝北及朝鮮半島的地形地勢有關，並憑此生成堪輿審美取向而已。

3. 巫俗審美取向

如果韓國的面具舞、面具藝術、假面戲劇是溯源自高麗時期淨土思想的八關齋會的話（劉其偉，1978，p.193），那麼韓國的面具藝術就是巫官到巫俗的轉化，並呈現出巫俗審美取向。這在現今韓國面具藝術，高麗時期佛像背景的用色（春公里鐵造釋迦如來像背景）上都可見其（巫俗審美取向）蹤跡。

（二）高麗時期美感操作法則

1. 佛禪審美法則

由於此段期間遺存藝術作品過少，其操作法則如審美取向所述。

2. 堪輿審美法則

由於此段期間遺存藝術作品過少，其操作法則如審美取向所述。

3. 巫俗審美法則

由於此段期間遺存藝術作品過少，其操作法則如審美取向所述。只是在色彩上已逐漸出現對白黑紅黃綠等原色（高彩度）的偏愛。

四、李氏朝鮮時期的設計美學

（一）朝鮮時期設計審美取向

相對於高麗時期，高麗處於宋朝與塞北游牧民族崛起的三角關係中，李氏朝鮮則處於極其強盛的中國明朝與清朝初中期。而且明朝之後中國的朝貢體系，採取了「以朝會市（藩屬來朝之船舶的物品進行貿易）」政策，而開國者李成桂又急需明朝的封誥來支持其政權的「合法性：較高麗王朝更有能力」，加上開國功臣與謀臣裡，儒學之士又佔了大半，所以不但開國以來就以「崇儒抑佛」與「對明以小事大」為最重要的國策，整個李氏朝鮮的518年裡只有最後的16年脫離中國的藩屬朝貢體系。簡單的說，李氏朝鮮花了五百零二年的時間，全面而徹底的向中國學習，甚至達到了不加選擇的地步，諸如宦官制度就是在李氏朝鮮時期才引入朝鮮半島。相對的，李氏朝鮮時期的儒學也就成為宋明理學甚至於是朱熹儒學，而所謂的書院、漢醫（中醫）、科舉、漢服（明服），軍備、官制、風俗（如：端午龍舟）、娛樂（如：圍棋）、西洋科學（如：明中葉起的傳教士所傳西學）、幾乎全都是重新全套再度學習或以明為準加以「適度校正」過。

最後，由於李氏朝鮮的建國集團裡標榜「宋明理學」，乃至書院制科舉制所形成的兩班官僚制與逐漸興起的中國式黨爭，也逐漸形成朝鮮時期士人與官僚的朝野勢力之分。科舉出身的官僚失勢後以回鄉興辦書院並等待復出機會，而書院則強調朝鮮式的「忠、孝、仁、義」與儒家古義（原意）。所以，在朝廷當官即強調明朝的審美趣味，黨爭失勢回鄉野開辦書院就強調宋朝儒學真義（其實是朱熹理學與孝學）與宋朝的審美趣味，久而久之就形成「朝明野宋」、「朝清野明」，乃至於「朝今野古」或「朝今野逸」的審美取向，但是這種審美取向卻是以向中國文化學習為總導向，差別與較勁只在於哪一邊取得中國文化的真髓之爭而已。

　　在這樣的背景裡，本研究歸納成宋明理學審美取向、文人禪思審美取向、健康寫實審美取向、朝明野宋審美取向等四項來總括之。

1. 建築藝術的宋明理學審美取向（人倫類比的營建美感）

　　宋明理學的審美取向在朝鮮設計藝術的具體表現以營建制度與建築式樣的變化最為清楚。

　　我們大致可以將李氏朝鮮時期的建築作兩軸線的區分，一軸是朝野之軸，寺院為野，宮廷為朝；另一軸是時間之軸，以十七世紀末的仁辰倭亂為區分。

　　大體而言寺院、書院乃至大臣的住宅以素色黑瓦為主只有國家興建的寺院以朱紅夾黃的底彩為度，宮廷建築則最少也有朱紅夾黃的底彩，乃至跟隨中國宮殿的彩畫作制度，與日跟進。仁辰倭亂後不到半世紀在中國歷史上就走到了清兵入關，滿清成為中國的主導政權（1644）的歷史時段，而朝鮮則在海光君的假意為藩主國出兵一萬（1623）後被權臣驅逐下台，以及「丙子胡亂（1637年清兵入侵朝鮮，踏平朝鮮後，朝鮮以太子入質而簽約稱臣于清廷）」後改以清朝為宗主國了。所以，仁辰之亂後所復建與新建的宮殿建築，基本上就是清朝《營造法式》的翻版，其特色則是極盡華麗裝飾功能的和璽彩繪與旋子彩繪。

2. 文人禪思審美取向（文人畫）

　　雖然李氏朝鮮建國之初的兩班官僚權臣「對美術活動一向鄙視，朝鮮的美術看不出有特別蓬勃的發展，只被當作消遣的雕蟲小技」（朱立熙，2008，p.117），所以朝鮮時期只有圖畫署而沒有圖畫院。但是新羅時期以中國院體畫為榜樣而設立的圖畫院，以及明清時期的廣泛貿易關係（所謂的一年三朝與三年一貢）都致使中國的繪畫藝術走向直接帶動了朝鮮繪畫藝術的走向。最明顯的例子就是元末興起的「士人畫」轉變到明末清初的「文人畫」與「山水畫」、「禪畫」、「水墨畫」，乃至宋朝院體的「風俗畫」，也都適時伺機的在朝鮮繪畫裡走過一遍，朝鮮美術史裡通稱為「文人畫」與「風俗畫」，而就設計美學而言，最具體而特徵性的名稱，筆者認為應該稱為（中國式）文人禪思審美取向。這在朝鮮時期的繪畫發展上，任何一個階段的任何繪畫作品上都表露無遺。

3. 健康寫實審美取向（實學與科學）

　　在朝鮮的文人畫發展到十八世紀末則出現了強調本土風味的「風俗畫」。我們每多以十八世紀末朝鮮實學興起來解讀「風俗畫」或「朝鮮畫」的興起（吳焯，2004，p.256），其實就畫派而言，毋寧以宋代院體風俗畫與明末浙派畫風的混合體來解讀，更為精確入理，我們可以稱之為「健康寫實」審美取向。

4. 「朝明野宋」審美取向

　　在建築藝術的審美取向上，本研究以「宋明理學」審美取向來稱呼，這固然有取法中國營造制度的意思，更有宋明理學「在朝現實，在野講義」或「在朝務實，在野講古」的意思，所以，在朝鮮時期兩班官僚與書院科舉乃至朝野黨爭的諸般亦步亦趨於中國社會文化情境下，宋明理學的「在朝現實，在野講義」或「在朝務實，在野講古」也就成為朝鮮士大夫階級根深蒂固的價值觀了，而這種根深蒂固的價值觀反映在建築以外的藝術品項上（特別是服裝、禮樂、舞蹈、戲劇、風俗與工藝作品等等），就形成了「朝明野宋」、「朝清野明」，乃至於「朝今野古」或「朝今野逸」的審美取向。這在朝鮮時期的瓷器（由白瓷到青瓷或綠瓷再到粉白瓷與白瓷）、服飾（朝服介於唐宋至明清中國朝服的轉變上，而位居官的士大夫則從唐宋便服倒轉到商周便服的想像中）。總之，掌握權力時強調與中國的風格體制亦步亦趨，退居於野時講究宋明理學乃至想像中的「箕子封於朝鮮」的古義與正統性（想像中的對中國中原文化的正統性），所以稱之為朝明野宋的審美取向。

（二）朝鮮時期美感操作法則

1. 宋明理學營建法則

　　如審美取向所述，只是在木結構上構建較為粗壯頗似唐風，在屋頂形制上以歇山重簷為貴。在彩畫作上約至十七世紀後才大量採用，十七世紀前宮殿寺院多採朱丹底色與間帶黃色調劑。

2. 文人禪思法則

　　　如審美取向所述，只是尚未見「書畫合一」與「書畫印合一」的發展。在朝鮮時期文人則是士大夫準貴族或土豪的化身。禪思在此可作「生活禪」來詮釋，純粹是中國人的思維方式而與印度文化無關。所以，文人禪思法則就可以與中國宋、元、明、清時期所發展的繪畫意識或畫論聯繫起來。

3. 風俗畫法則

　　　如審美取向所述。與文人禪思法則雷同，只是描寫的對象不同，乃至對筆墨的看法不同，進而更注重朝鮮基層群眾的生活樣態與習俗特色。

4. 朝今野古法則

　　　如審美取向所述。朝今野古法則也表示設計藝術上融合（朝今）現實功利與（野古）神話想像的創作原則。

5-5 結論

　　　本論文透過對韓國文化史發展的分析，傳統社會權力結構演變的分析，設計藝術史發展的分析，進一步歸納出四個時期的傳統設計美學成分：設計審美取向與美感操作法則。經過這些分析綜合歸納，乃至於實物、思想、制度間的反覆辯證，本研究提出以下幾點結論與看法。

1. 韓國傳統設計美學呈現漢、高句麗、新羅等文化的三合一特質

　　　韓國的設計美學循著漢文化、高句麗文化與新羅文化三條主要軸線持續發展，這三條軸線間呈現混合互用的情境，最後在李氏朝鮮時期因語言的統一而形成文化上的趨同。

2. 佛教文化在韓國傳統設計美學裡重要的角色

　　　佛教在西元 372 年透過前秦符堅遣使正式傳入高句麗起，佛教文化在韓國傳統設計美學裡就佔了不可或缺的成分與位置。只是韓國的佛教文化是透過中國的南北朝、盛唐之途徑為主，少有印度僧侶直接入韓傳教。所以，四、五世紀間中國塞北民族對佛教的再詮釋以及唐朝之後經衰禪盛的再詮釋，都主導韓國佛教文化的形成，簡單的說，十四、十五世紀時已無印度佛教只有中國佛教與中南半島佛教，但是對韓國而言，從四世紀起就只有中國佛教，先是北北傳佛教，後是北傳的中原佛教（禪佛）。中國佛教在韓國的擴散主要是透過韓國各代的「學問僧」與「國師」，所以，對佛教藝術裡的寺院建築藝術與佛像藝術會以唐朝盛世的藝術式樣為主要的範本。

3. 儒家思想在韓國傳統設計美學裡重要的角色

　　　由於韓國歷史上經歷過長達三百餘年的漢四郡時期，而中國文化又一直強調儒家文化的首要性，所以細辨一下中國與韓國的儒家思想成分。

　　　中國的儒家在漢朝時早就混雜了「陰陽家」的成分（如董仲舒），更不用說三國時期蜀國丞相諸葛亮的兼治百家。王氏高麗以前的韓國文化裡，所需要的儒家思想，大概就是像諸葛亮一般兼治百家的儒家。李氏朝鮮以後的韓國文化裡所繼承的儒家思想則很明確的是宋明理學框架下的儒家，特別是朱熹所再詮釋過後的儒家。我們先不說宋明理學裡充滿「易玄」之說，經過朱熹再詮釋之後的儒家思想基本上就是以「孝道」頂替了「恕道」的宗派專制思想。所以李氏朝鮮之後的韓國文化，才會養成兩班文化、士大夫文化、黨爭文化這樣儒家思想的殘渣來，當然此時韓國的士大夫已然是準貴族了，他們開設書院時對弟子所說的那一套卻又是正義凜然，猶如明清自稱通儒權謀者（官僚）的道貌岸然。簡單的說宋明理學下的儒家思想更像擁護王權，強調權力秩序的宗教。

4. 巫俗未必是純粹的韓國文化

　　　目前韓國所特有的巫俗源自新羅文化的成分多而源自高句麗文化的成分少，但不論這些源自新羅與高句麗的區辯，現有巫俗最大的成分還是拆解自中國的仙家思想與道家思想乃至星相曆法思想而來。

　　每項審美取向都可衍生出諸多美感操作原則，設計美學成分裡的審美取向是偏向思想、價值觀、體制的概括歸納結果，而美感操作法則則爲偏向目的，實物，創作作品形式原則的概括歸納結果。就設計理論的建構而言，每項審美取向都可衍生出諸多美感操作原則，如此才可能保持設計藝術創作的靈活性。就設計實務的應用而言（包括對既有設計藝術作品的分析）則鑑於新羅時期之前的設計藝術作品案例出土較少，所以，在本研究裡描述歸納的結果也較少，但這並不妨礙從「設計審美取向」推衍「美感操作原則」的可能性。

　　再者是文化本位的難以辨認，在本研究進行的過程裡由於企圖透過文化的發展來歸納與鋪陳設計藝術美學的成分，結果在歷史資料裡就發現「文化本位」的不確定性。

　　在韓國文化的「本土」特色是什麼的辨認上，所有以韓國爲本位的歷史文獻幾乎都不承認商末箕子在三韓之地建國，也不承認衛氏朝鮮政權的存在，甚至貶低漢四郡在朝鮮文化史的角色，乃至新羅時期「渤海國」的角色，好像朝鮮民族就是壇君建國後經歷兩千二百年的「空白」後，忽然出現朱蒙建國，進而展開了朝鮮半島的前三國時期與歷史。

　　但是如果我們將「南韓」本位拿掉，高句麗本位拿掉，換上朝鮮民族或韓語使用範圍的角度來看，那麼夫餘族、鮮卑族（此時稱爲靺鞨族）、東夷族在西元前十世紀到西元四世紀這個時段均屬採集經濟型態的部落，不但地區重疊，甚至於語言也並未定型，就算到了三國時期與新羅時期，高句麗族與鮮卑族、女眞族間也是地區重疊，語言也重疊。

　　到了新羅時期之後高句麗族的一部份與靺鞨族建立了渤海國，另一部份則與百濟共同併入新羅而使稱統一新羅。而朝鮮族會被視爲單一種族，並以「母語」辨認爲標準則完全是 1446 年李氏朝鮮頒制「訓民正音」所致。

　　換句話說，1446 年之前，不但沒有統一的韓語，李氏朝鮮正是要透過漢字的「訓讀」來一統朝鮮境內的漢字「音讀」。所以，「訓民正音」既可視爲仿日本的造字運動，也可視爲最早的漢字注音符號與白話文運動，只不過這「注音符號」與「白話文運動」是分開執行的，十五世紀執行「注音符號」，二次世界大戰後因爲「民族自立與民族自尊」的雙重催化下執行了「白話文運動」與禁用漢字運動。就算朝鮮的文化因爲語言的統一而統一，但是接下來的爭議是朝鮮半島之外的操韓語族群也該是朝鮮民族的一份子嗎？渤海國也該是朝鮮歷史的一部份嗎？箕子朝鮮比起壇君開國更是虛構的神話嗎？衛氏朝鮮只是高句麗部落型態下的一個不重要的小將領嗎？

　　這些在在都顯示了「韓國文化本位」確認上的困難，以及以語言統一來辨認民族統一的困難甚至荒謬。我認爲在研究韓國設計美學時，對「文化本位」的提法，應該跳脫 1446 年「訓民正音」所造成的「新本位」觀點，採取法國史學家福柯的「權力文脈分析法」，才可能拼貼出較接近事實的文化眞相，而也只有「文化眞相」才可能支撐歷史論述，而不是虛構神話與向聯合國教科文組織申請認定「無形文化遺產」這些魔障，支撐得了歷史論述以及歷史的走向，設計藝術史的研究更是如此。

參考文獻

- 王曉平，2009，《亞洲漢文學》，天津：天經人民出版社
- 朱立熙，2008，《韓國史》，台北：三民書局
- [宋] 歐陽修，1060，《唐書 · 東夷傳》，（網路版）。
- 吳焯，2004，《朝鮮半島美術》，北京：中國人民大學出版社
- 林從綱，任曉麗，2004，《韓國語概論》，北京：北京大學出版社。
- [後晉] 劉昫，93?，《舊唐書 · 東夷傳》，（網路版）。
- [高麗] 一然，12??，《三國遺事》，（網路版）。
- [高麗] 金富軾，1145，《三國史記》，（網路版）。
- 高木森，2000，《亞洲藝術》，台北：東大圖書公司
- 高明士，2008，< 東亞古代士人的共通教養 > 收錄於《東亞文化圈的形成與發展：政治法治篇》，上海：華東師範大學出版社。
- 馬馳，2008，< 羈旅長安的新羅人：說唐代東亞文化圈現象之一 > 收錄於《東亞文化圈的形成與發展：政治法治篇》，上海：華東師範大學出版社。
- 費泳，2009，《漢唐佛教造像史》，武漢：湖北美術出版社
- 劉其偉，1978，《朝鮮半島美術出探》，台北：藝術家出版社。
- [韓] 金渭顯，2008，< 北宋、高麗關係之演變 > 收錄於《東亞文化圈的形成與發展：政治法治篇》，上海：華東師範大學出版社。
- [韓] 金明煥，2006，< 韓國假面舞劇：文化自證的範例 > 收錄於《美學與文化 · 東方與西方》，合肥：安徽教育出版社。
- [韓] 申瀅植，2008，< 統一新羅的專制王權的權力體制 > 收錄於《東亞文化圈的形成與發展：政治法治篇》，上海：華東師範大學出版社。
- [韓] 申瀅植，2008，< 新羅遣唐使的歷史角色 > 收錄於《東亞文化環流 · 第一篇》，東京？：東方書店。
- 前田耕作，2006，《東洋美術史》，東京：美術出版社
- KOREA VISUALS 編輯部著，李華，李華敏譯，2007，《韓國文化遺產之旅》，北京：三聯書店。
- Ebrey, Patricia Buckley 著，趙世瑜譯，《劍橋插圖中國史》，濟南：山東畫報出版社

Chapter 越南設計美學的形成

6-1 越南文化史略

　　越南位於中南半島東部，約處北緯 8 度～ 23 度，東經 102 度～ 109 度之間狹長兩頭大的 S 地形，主要山系為長山山脈而西面與寮國、柬埔寨為鄰，北面與中國廣西省為鄰，水系則以北部的紅河水系（其上游為發源於雲南的元江）與南部的湄公河水系，（其上游為發源於中國的瀾滄江經流緬甸、寮國、柬埔寨後進入越南出海）各形成三角洲沖積扇。

　　越南現有的民族以語系分為四大類 52 個民族，四大類中分別為操越芒語系的越族、芒族、土族、哲族；操孟高棉語系的巴拿族、色當族等等；操漢藏語系壯泰語族的岱依族、泰族、儂族；操馬來語系的占族、嘉萊族等等。這些民族裡以越族（又稱京族）人口約六千萬人，佔全國人口百分之八十，為越南的最大民族。另外曾經在南部獨立建國長達十個世紀的占族其現有境內人口約十餘萬人。

　　這複雜的種族顯示從文字歷史以來越南一地的多元種族遷移的痕跡與越南北部最早的中國秦朝設郡（西元前 214 年～前 207 年）、南越國（西元前 207 年～前 111 年）、中國漢朝至五代間近一千年納入領土的設郡、丁部建大瞿越國（宋太祖封交趾郡王列為外藩）及其後續的前黎朝、李朝、陳朝、後黎朝、阮朝等政權與越南南部最早的占婆王國（西元 192 年－1693 年，亡於後黎朝的南方阮氏割據政權），後黎朝統一了越南後，於阮朝的西元 1858 年經歷法國佔領峴港而逐步淪為法國殖民地，至 1884 年法國佔領河內，雖然越南向中國清朝求援保護，但法國雖歷第一次中法戰爭的失敗，但卻增派軍艦揮軍進入渤海，清朝以京師受威脅而與簽訂中法不平等條約，渡讓中國對越南的宗主權與法國在雲南的「最惠國」待遇，同年法越簽訂法越順化條約，越南正式成為法國的殖民地與保護國，直到二次世界大戰後的 1954 年越南再度獨立，但卻快速的分裂為北越與南越，並於 1955 年至 1975 年間進行了南北越的內戰，1975 年南北越再度統一至今。

　　簡單的說，越南北部在西元前 214 年明確的進入中國領土達千餘年也進入「文字歷史」，直到西元 968 年成為獨立王國並接受中國的朝貢體系也達近千年，於西元 1884 年成為法國的保護國與殖民地。其中越南南部在西元 192 年成立林邑國（即占族所成立的占婆王國）及其後續的占婆族政權，直至西元 1693 年被後黎朝的阮氏割據（即後來於 1802 年所成立的阮朝）所併吞，並經歷了短暫西山朝（1771 ～ 1802）越南北部與越南南部實質統一至今。所以在越南文化藝術史裡，因上述的歷史事實與緣由，主要具有中國文化、越族文化與占婆族文化三大成分。

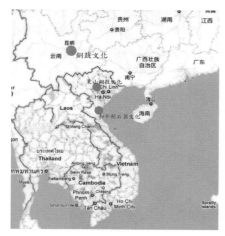

▲圖 6-1　越南地區考古遺址

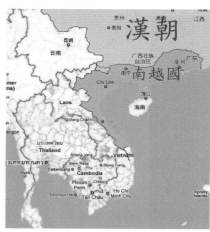

▲圖 6-2　趙陀成立的南越國
（西元前 201 ～前 111 年）

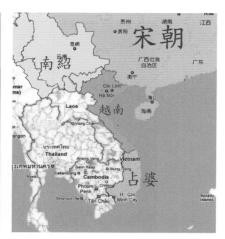

▲圖 6-3　十二、三世紀的安南國

一、考古遺址、史詩與文字歷史

　　如果粗略的將越南歷史作斷代的分期，大體上考古遺址屬於神話期，秦朝之前中國歷史上對越南的記載、中國元朝時（1269 ～ 1368）以方志形態出現黎崱編修的《安南志略》，以及越南後黎朝於 1470 年間吳士連奉皇命編修的《大越史記》裡秦朝之前（西元前 221 年）的記載則屬神話期與史詩期，西元前 221 年之後則進入文字歷史期。

考古遺址出現的歷史以和平文化（HOA BINH，屬中石器到新石器早期）與東山文化（DONG SON，屬青銅文化晚期與鐵器時代初期）考古出土文物最爲豐富。但是，十九世紀中的這些考古遺址文物似乎與越南文字歷史上的事蹟淵源難以聯繫，直到 1983 年位於廣州近郊的南越王墓考古遺址出土，才部分聯繫了和平文化（約西元前四世紀前後）的歷史與南越王國的歷史（西元前 207 年～前 111 年）。依有限的考古資料顯示和平文化可能是印度尼西亞人和美拉尼西亞人，其後裔是占人和長山山脈中的眛人（摩依人）（于向東，2005，p.38），而東山文化則可能是古代華南地區百越族中的一支：雒越爲主體所逐漸形成的越族（京族）。

在神話與史詩部分主要爲雄王有郎國說。相傳約西元前二千八百年，神農氏的後裔雒龍君爲涇陽王與洞庭君女所生。雒龍君娶嫗姬，生百男，是爲百粵之祖。雒龍君一日謂姬曰：「我是龍種，你是仙種，水火相剋，合併實難」乃與之相別。分五十子從母歸山，五十子從父南居。封其長爲雄王，嗣君位。雄王之立也，建國號文郎，分國爲十五部。自涇陽王至雄王十八世，君王二十易，時從壬戌年（西元前 2879 年）至癸卯年（西元前 257 年），凡 2622 年。甲辰元年（西元前 257 年）文郎國爲蜀王子泮所滅，蜀泮稱安陽王，改國號甌雒，在位五十年爲越南國王趙陀（越陀）所併。這則神話史詩，起於中國神話神農氏，終於越南文字歷史，秦朝末年嶺南將領趙陀開創越南國。期間兩千六百餘年，越南主要民族從部落形態過渡到國家形態的過程，也說明了母系社會過渡到父系社會的過程，以及越南紅河平原範圍內的山地族部落與平地族部落間通婚結合的過程或血緣同源的認同過程。

西元前 214 年至西元 968 年的 1182 年間越南的北部與中部絕大部分的時間裡都是中國從秦朝至五代十國時期的郡縣，越南的南部則於西元 297 年出現占婆族的林邑國。只有在中國分裂的亂世期間，偶爾脫離中國，脫離中國最長的時間即爲秦末漢初趙陀所建的南越國（西元前 207 年～前 111 年），其次爲東漢初期雒將征則、徵貳兩位將領起義（西元 40 年，隨即被伏波將軍馬援平定）與南北朝時交趾土豪李賁起義（西元 542 年，隨即被南朝陳霸先平定）。

西元 968 年越南獨立成爲中國藩屬國至西元 1884 年成爲法國保護國的 916 年間，絕大部分的時間裡都維持獨立的中國藩屬國。只有在明成祖期間越南再度成爲中國的郡縣二十年（西元 1407 年～1427 年）。在西元 968 年至西元 1884 年間越南朝代的更替是丁朝（十二使君之亂中的丁部統一了越南中北部，定都華閭，西元 968 年～西元 980 年）、前黎朝（黎桓所建，西元 980 年～西元 1010 年）、李朝（李公蘊所建，遷都昇龍即今河內，西元 1010 年～西元 1225 年）、陳朝（陳守度所建，西元 1225 年～西元 1407 年）、中國明朝設郡縣（西元 1407 年～西元 1427 年）、後黎朝（黎利所建，西元 1427 年～西元 1771 年，並於 1471 年併吞占婆完成越南統一，但十六世紀後後黎朝由權臣鄭氏家族、阮氏家族分別南北割據，只是仍用後黎朝國號至西元 1771 年）、西山朝（西元 1771 年～西元 1802 年）、阮朝（阮福映所建，定都順化，西元 1802 年～西元 1884 年，法國殖民後對不聽話的皇帝隨意放逐至非洲法屬地，並另立皇帝，所以越南最後一個王朝至此算是結束）、法國殖民（西元 1884 年～西元 1954 年）。

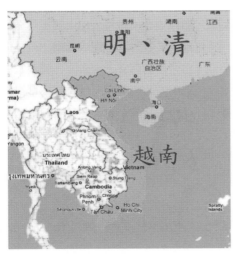

▲圖 6-4　十八世紀至今的越南

▲圖 6-5　喃字是以漢字輔助讀音

所以，越南的政權歷史顯示從西元前三世紀至西元十世紀的千餘年間以越族為主體的文化不但納入中華文化的一支，同時也隨著中國各朝的遞變起了融合朝廷文化與地方文化的作用。而西元十世紀至十九世紀，除了語言以外，國家制度也以仿效中國朝廷的制度為尚，只有在十二世紀起越南民間發展出來「喃字」作為漢字讀音的補充，在十八世紀的西山朝時期曾定為官方文字以外，完整字句的表述仍然以漢字喃字並用的漢喃文才較確實可行，不過越南在最後王朝阮朝時，已透過法國傳教士形成拉丁文的拼音文字，至1884年後更是禁用喃字與漢字，所以更加快速地脫離中國文化的影響，而進入法國文化影響力的年代。這種「脫中入法」的情境，在越南的宗教發展上也是頗為明顯的。

二、宗教的發展

在所有東南亞國家裡，越南的宗教發展有其獨特性就在於早期為中國的領土，十世紀以後越族的宗教仍然與中國相通為如釋道三教並行，至十九世紀後才轉為開始接受法國天主教。另一方面西元二、三世紀至西元十五世紀，越南南部的占婆的宗教也是前期的婆羅門教與後期的印度教混合南傳佛教，以及占婆族在回教傳入東南亞以後分裂為回教占婆與佛教印度教占婆兩個語言相同而信仰分裂的族群，這些都形成越南宗教發展的重要因素，也形成越南主流宗教與其它東南亞國家主流宗教的差異。

（一）佛教在越南的發展

在北屬時期越南佛教主要有西元二世紀左右從中國傳入的大乘佛教與西元三世紀左右從印度傳入的小乘佛教，但三世紀之後，整個北屬時期深受中國南方禪宗的影響。

十世紀越南獨立建國後，中國閩粵地區與越南之間的互動頻繁，更有不少閩越移民進入越南，就歷史考證而言，李朝開國帝王李公蘊即為閩人第一代移民、陳朝開國帝王陳日照據傳本名謝升卿，福州長樂邑人（張秀民，1992，p.13-14.）。自然而然將閩粵地區當時的佛教信仰延伸於越南。特別是李公蘊本人，「因他幼時受教育於佛教僧侶，曾生於古法寺，他的父親李青雲，亦為僧統萬幸禪師的弟子，故其親炙佛教，殊為深刻。當他即位，便賜衣服於僧人。順天元年（西紀1010年），詔出府錢兩萬緡，於天德府建寺八所，並立碑錄功……。更下詔諸邑，使之修復寺觀」（釋聖嚴，1980，p.276-277）。李朝第三代主聖宗不但信奉佛教，甚至被越南人形容為越南的阿育王，可見得從十一世紀起中國佛教禪宗在越南發展的根生蒂固。後續的陳朝第三代主陳仁宗更創立了新的教派：竹林禪宗派，更被視為第一個越南化的佛教宗派，越南的佛教禪宗信仰更為盛行。佛教的勢力過度膨脹後影響了統治階級，所以越南的歷代皇室也都試圖拉抬儒教與道教的勢力，以便沖淡佛教的勢力，使之順從於皇室與統治。而發展至今，佛教禪宗仍為越南信眾約有三千萬人，是越南最大的宗教。

（二）道教與儒家制度在越南的發展

中國道教形成於漢朝末年，加上道教的發展並無一致的僧院制度，所以道教何時傳入越南並不可考。在越南獨立建國後各朝代大致並無國教的觀點，所以，中國的儒、釋、道同時也都以最新的形態進入越南，只是道教在陳朝之前由於中國道教在宋、元、明三朝特別突出真武信仰（即玄武信仰，在台灣稱為玄天上帝），受到宋、元、明三朝帝王的詔封，所以真武信仰也成為中國道教傳入越南最明顯的案例，越南的北部與中部就有許多奉祀真武大帝的觀宮和神祀。到了後黎朝時期，越南的科舉制度更加完善，真武觀又往往合祀文昌帝君，在科舉競爭激烈下，合祀文昌帝君的真武觀更是香火鼎盛。其實越南的科舉制度從李朝開始就十分重視，到陳朝時更由於強調儒、釋、道三教並重，所以科舉試題與中國科舉試題的不同就在於增加了佛教經典與道教經典的出處，而不只是儒家經典為唯一的是提出處罷了。其它越南道教觀宮的傳入則為單一的神祀分靈而形成，諸如關帝廟與呂洞賓信仰，這些則未能如真武大帝信仰般，列為全國層級的國家祭祀行列。

由於道教傳入越南時，並無道士的養成制度（僧院制度），所以，一方面道教的勢力似乎無法與佛教的勢力抗衡，另一方面道教也就更容易與越南原有的巫神信仰結合，而被認同為越南的本土信仰。諸如：十六世紀時，因神

蹟顯靈而出現的母道教信仰（又稱「柳杏聖母」信仰），相傳就是玉皇大帝之次女因跌碎玉劍被貶放人間，修練後回天庭留下侍女成為與仙界溝通的媒介（巫神信仰中的靈媒），在後黎朝與阮朝期間，也是受到帝王的詔封，並形成「靈媒世襲」的制度。

　　最後還值得一提的是，中國明成祖時期越南納入版圖設布政司二十年，並移居二十萬越南民工於中國，當然也有將中國人移民實邊。而明末清初時又有大量華人移民越南，這般的移民流動則更明顯的形成華人在越南的定居，乃至許多南洋通商的華人，也往往以越南的海口港市作為根據地，在越南落地生根，這些華人經歷數代後，雖然以越南人自居，但是其宗教信仰仍以移民時期的中國道教神祇為多。諸如，十六世紀興起的會安鎮（Hoi An），至今越南化的華人仍為主要的居民，而絕大部分東南亞華人聚集的地區所常見的道教信仰，在會安鎮也都一應俱全，會安鎮的宗教信仰並非越南的特例，只是會安鎮規模較大而已。

　　與其說儒教傳入越南，不如說儒家制度在越南獨立後深受歷代君王的重視與仿效。而越南獨立後科舉取士也一如越南的北屬時期，差別只在於最高層級的「進士」會試地點在越南國的京城，而不是在中國的京城而已。在李朝的時期就在昇龍（河內）建孔廟與國子監，甚至留存至今少有更改，陳朝時期雖然努力於「越南化」與「儒釋道三教並重」而將科舉試題的典出範圍擴大到儒家、道家、佛學經典，但主要還是以儒家經典為主。而越南文化裡的祖先祭祀與孝道習俗，更因儒家制度的上行下效而彰顯。只是就法殖民主的觀點，不太承認道教與儒家思想為宗教，乃至歐洲學者對越南的人類學式研究，通常忽略了道教與「儒教」的存在，而在人民信仰的田野調查裡，也就忽略了道教與「儒教」。

▲圖 6-6　會安古鎮的福建會館

▲圖 6-7　十九世紀末越南的舉人

(三) 天主教在越南的發展

　　法國在越南的殖民勢力是以「傳教士兼學者」的善人形像出現，十六世初至 1854 年間，不但傳播了法式天主教於越南，也為越南以拉丁文拼音完成「新越南文」，1854 年這些傳教士與學者搖身一變以傳教與通商的自由為藉口，而由殖民母國派出的船堅炮利以海盜的身態，佔領了越南的中南部部分領土。1884 年，法國完全佔領越南，阮氏王朝淪為法國殖民公司的玩具，從此海盜又搖身一變自稱為傳教士兼學者。天主教在越南的傳播就是在強盜上帝的見證下，傳播著進步、開化的意識形態與法國人的生活飲食習慣於越南，這夾縫中也還有真實上帝的福音。如今，越南的天主教徒約有 300 萬人，主要分佈於法國殖民時期的大城市，由於未將道教列入宗教，所以成為越南的第二大宗教，而越南的第一大宗教佛教僧侶就有十四萬，信徒更達 3200 萬人之多（于向東，2004，p.145-146）。

▲圖 6-8　法國式的教堂，河內　　　　　　　　　　▲圖 6-9　新興宗教之高台教，西寧省

(四) 新興宗教在越南的發展

　　越南在 1926 年出現了第一個新興宗教：高台教（Cao Dai），1936 年出現了第二個新興宗教：和好教（Hoa Hao）。二十一世紀初高台教信徒約 200 萬人，和好教信徒約 150 萬人。高台教雜揉了仁教（以孔子信仰為主）、神教（以姜太公信仰為主）、聖教（以耶穌信仰為主）、仙教（以老子信仰為主）、佛教（以釋迦牟尼信仰為主）以及部分的印度教信仰。和好教則為越南寶山佛教「奇香派」教徒黃富楚（Huynh Phu So）所創建的改革教派，以佛教為基礎加上越南農人的祖先崇拜與英雄崇拜而形成好和教教義，由於得到廣大農民的歡迎，而廣泛流傳於越南西南五省。

(五) 逐漸消退轉型的舊宗教：濕婆信仰

　　占婆族在越南的歷史上從三世紀至十六世紀曾經佔有分庭抗禮的地位與領土，從三世紀的林邑國信奉婆羅門教到後期的信奉印度教、佛教混合宗教，至今占族也還是位列重要的少數民族，人口十餘萬，所以印度教裡的濕婆信仰也還是具一定信徒的舊宗教，只是濕婆信仰在占婆國被併入越南後，也轉向本土宗教的混合途徑，而在華人較多的地區更有轉向道教混合的途徑。

▲圖 6-10　早期的巨型濕婆神像（占美）　　　　　　▲圖 6-11　現在的濕婆神像（會安）

三、權力組織、神話表述與文化藝術分期

　　由於越南文字史如果從趙陀建立南越國開始起算的話，越南的歷史疆域裡出現的政權有中國、南越國及其後安南國、林邑國（及其後占城、占不勞或占婆族的國家），其中安南國在十五世紀末才完成第一本史書《大越史記》，占婆族的林邑國及其後雖然有碑文出土，但卻是類似梵文或巴利文的占婆語拼音文字，由於數量太少，至今仍然難以解讀。中國的正史裡雖然多有記載，但完整的史書卻是以方志形態出現於元朝（十三世紀末）黎崱所著《安南志略》。就設計藝術史而言，雖然不能說十三世紀以前是一片空白，但是確實只有點狀的考古遺址出土，其中比較豐富的其一為：1884 年考古工作者發現的「美山遺址」，進而帶動了幾近消失的占婆族藝術遺址挖掘（或深山勘查）熱潮；其二為 1924 年～ 1928 年法國考古學者巴若（Pajot）主持開挖的東山文化遺址，此遺址出土的銅鼓極多被德國收藏家黑格爾命名為黑格爾銅鼓；其三為 1983 中國考古隊挖掘南越王趙陀墓及後繼的南越國相關遺址的考古開挖。這些有限的考古遺址出土的設計藝術品除了極其有限的文字史以外，只有靠口傳的神話以及越南歷史上各民族權力組織的理解，才能夠大略的越南設計藝術發展分期釐清，進而建構出越南設計藝術史的簡略樣貌。

（一）權力組織

　　越南在西元前四、五世紀進入銅器時代其地區約在紅河三角洲（東山銅鼓遺址）與珠江三角洲（南越王墓遺址），不及越南南部。

　　至西元前三世紀越南中北部因秦帝國的出現而納入中國版圖而呈現古帝國的權力組織。西元一世紀越南西南側出現扶林國，其權力組織是部落聯盟的形態而扶林國的相關文字史描述應可研判是漢藏語系的母系社會族群與南印度商盜集團的結合轉換到父系社會或雙系社會的血緣部落組織。西元三、四世紀越南南部出現林邑國，林邑國的住民就是現今越南占族的祖先，依語言人類學研判是中南半島上唯一的新馬來族，而西元三、四世紀則進入部落聯盟的形態，並接受婆羅門教。

　　西元十世紀，越南中北部再度獨立建國至今，其權力組織幾乎全都仿效中國直至十九世紀末淪為法國殖民地為止，而越南南部的占婆族則形成較部落聯盟更具緊密組織的準王國形態，只是此時的占婆族王國有不少改信回教，一半信奉濕婆信仰與小乘佛教，在整體占婆族而言已逐漸失去團結一致的戰鬥力，也走過了占婆族的文化輝煌期直到十五世紀被滅國而併入越南。

（二）神話表述

　　越南在進入文字史的同時就進入了中國史，雖然秦末邊疆將領趙陀自立為王而創建了南越國，但秦漢之際直至明朝中葉，中華文化與科技直居東亞龍頭，南越國五代百年間並無脫離中華文化的意願，而漢武帝滅南越王國後近乎千年越南仍為中國各朝的郡縣之一，一如閩粵地區為中國各朝的郡縣之一一般。不但閩粵人民與越南人民交流移居自如，浙、閩、粵、越之人民仕途機會也完全一致，唐朝時還有越南人（愛州日南人）姜公輔透過科舉登進士第，至唐德宗時累官位極人臣，成為宰相。換句話說越南文化在十世紀之前確實以中原文化為核心同步參與了中華文化的演變，而越南人在十世紀之前理所當然的意識到自己是中國人。直到十世紀越南再度獨立建國後，越南人才開始思索與建構「民族建國神話」。

　　越南民族建國神話的出處與流傳主要都在陳、李兩朝（西元 1010 年 -1407 年）不著撰人的《嶺南摭怪》中形成。《嶺南摭怪》裡收錄編寫的《鴻龐氏傳》描述最主要的越族起源與建國神話，提出中國神話裡的神農氏三世孫帝明在五嶺之南取仙女而生涇陽王，涇陽王娶洞庭君之女而生貉龍君。貉龍君又取仙女嫗姬生下百顆蛋，孵化出百粵族，在越南地區百越族的部落首領雄王建立了「文郎國」。文郎國傳十八代至戰國末期（西元前 257 年）被蜀中（四川地區）流亡的王子泮征服而成立了甌雒國自封安陽王，秦朝末年趙陀建南越國時併吞了甌雒國。《嶺南摭怪》裡收錄編寫的《金龜傳》則描述安陽王在紅河三角洲建立古螺城的故事；《二征夫人傳》與《董天王傳》為描述抵抗北朝（中國）統治的英勇事蹟。

越南民族建國神話的表述方式只透露了十世紀越南再度建國以後的京族（越族）的歷史記憶裡與中國的古百越族血緣的親近性（同樣位居嶺南），以及京族如何系出中國又能抵抗中國而獨盛於越南的歷史事實與主觀願望，否則何以《嶺南摭怪》獨缺占婆族的民族偉大神話，又何以十世紀以後才出現二征夫人廟與古螺城遺址。

(三) 越南設計藝術發展的分期

如何對現今越南一地範圍內時段不一而長久存在的三大政權：中國政權、京族政權、占婆族政權恰當地描述其設計藝術成就，由於占婆政權約略在十世紀前後開始走下坡，十一世紀時不斷受到大越與眞臘兩國的夾擊與佔領，1203 年淪爲眞臘的一省，雖然 1220 年眞臘兵退而復國，但 1281 年～1284 年間因元朝佔領而成爲中國之一省，1284 年元兵退去而再度復國，但面臨大越的不斷南侵最後在 1471 年被大越所滅（高木森，2000，p.217）。占婆政權在走下坡後，宗教信仰也開始起了變化，大致從婆羅門教濕婆信仰轉化爲兩支，一支改信回教，另一支混合了濕婆信仰與小乘佛教信仰，所以占婆族的藝術成就以十世紀爲代帶區分，也頗爲恰當，如此一來加上西元前二世紀趙陀創立南越國，越南中北部在十世紀再度獨立建國，十九世紀法國入侵越南，那麼西元前二世紀、西元十世紀、西元十九世紀三個時間點就是較佳的越南設計藝術發展的分期時間點。所以，筆者認爲，就現有考古出土的設計藝術品及李朝以後流傳下來的設計藝術品爲分析描述對象時，越南的設計藝術分期宜分爲文明初啼期（～西元前二世紀）、嶺南文采期（西元前二世紀～西元十世紀）、越南獨立期（西元十世紀～西元十九世紀）、西洋衝擊期（西元十九世紀～）。其中，文明初啼期主要詮釋和平文化、東山文化及部分南越國文化的出土設計藝術品；嶺南文采期主要詮釋南越國文化的出土藝術品及占美文化的出土藝術品；越南獨立期主要詮釋越南獨立建國後的藝術品與十世紀以後的占婆文化藝術品；西洋衝擊期主要詮釋十九世紀至今的設計品。

6-2 越南的設計藝術發展

一、文明初啼期（～西元前二世紀）

現有的考古人類學研究都假設了舊石器時代→新石器時代→青銅玉石時代→鐵器時代（銅鐵並用時代）的「文明演進過程」與「文化披復過程」的不可逆轉性。而青銅玉石時代之後的工具才有設計藝術分析欣賞的價值。如果從青銅文化走向銅鐵金屬文化是文明發達上「普遍規律」的話，那麼東山文化顯然是受了滇文化的直接影響而後傳至和平文化進而改變了和平文化（註一），另一方面銅鐵文化取代了青銅文化則更可詮釋了越南上古時期受到中國百越族移民的影響，或是說越南的京族就是中國百越族的一支（註二）。文明初啼期越南地區設計藝術的發展主要就在描述分析廣義紅河三角洲上的東山文化的青銅玉石時代到珠江三角洲上南越國的鐵器時代之間的設計藝術創作母題與風格的聯繫。在東山出土的銅器有銅鼓、兵器、用具、裝飾藝術品出現的人形母題裡常出現頭帶羽冠身著羽衣，持舞蹈狀的人物形象，這種人形母題也常見於整個東南亞上古時期乃至近代藝術品裡的一組創作主題「羽衣方舟」裡，1960 年代的考古人類學家常常一此主題的出現而認定這是波利尼利亞語族群首創，甚至推論採用「羽衣方舟」裝飾母題的民族都是波利尼利亞語族群的後代。但隨著東南亞與中國的考古遺址不斷的出土，就可以理解這種認定與推論的錯誤。

在南越國王墓出土的船紋銅提桶裡就有「羽衣方舟」圖案，而當時南越王的王城就在現今廣州。如果考古人類學一此推論古百越族、越南的京族或當今廣東人就是波利尼利亞語族群的後代，那顯然是種錯誤。如果以銅鼓作爲越南上古文化的代表，那麼不論黑格爾I型、黑格爾II型銅鼓也都可能有羽人紋或「羽衣方舟」圖案。

越南銅鼓或採用「羽衣方舟」圖案的東山銅鼓是源自何處？「越南學者陶維和曾以雲南普寧和東山銅鼓皆以船形、鳥形和以鳥羽裝飾人物爲基本裝飾因素，而認爲採用種圖案的人不是居住在海上，就是祖先曾經越渡過海峽」（吳虛領，2004，p.346），這種推論顯然是以有限的資料回應二十世紀上半葉西方殖民心態下業餘人類學者的「預設答案」而已。

　　南越國是秦將趙陀所建，秦始皇時數十萬秦軍南下，統一了嶺南對地廣人稀的嶺南不只有屯兵之意，更有屯田落戶開發之意，可見得南越國境內有大批的秦人乃至於更多「秦越聯姻」第二代。趙陀之墓裡殉葬著四位夫人分別伴有四枚官印：左夫人印、右夫人印、秦夫人印、口夫人印，其中右夫人印為金質官印，其餘三顆夫人印則為銅質（麥英豪，2003，p.31）。或可推論右夫人即為皇后，並極為可能就是典型的「秦越聯姻」，而後代南越王更可能是多重「秦越聯姻」的後裔。

▲圖 6-12　船紋銅提筒

▲圖 6-13　提筒上的「羽人方舟」圖案

▲圖 6-14　黑格爾一型銅鼓
　　　　　（東山銅鼓），前四世紀

▲圖 6-15　黑格爾型銅鼓，前一世紀

▲圖 6-16　和平文化銅鼓，
　　　　　二至三世紀

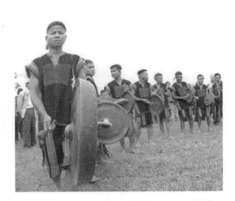

▲圖 6-17　現代越南芒族銅鼓文化節

▲圖 6-18　金質之文帝行璽（趙陀）

▲圖 6-19　金質之右夫人印

1983年南越王趙陀墓的發現與挖掘重見天日的古物本已極多，2000年中國考古隊在廣州市郊又發現南越王宮殿遺址，更使設立在廣州的西漢南越王博物館頓時躍升爲研究越南古文明與中國古文明的重鎮。從南越王墓出土的古波斯銀盒及西亞地區的金花泡飾品，加上「《漢書‧地理志》記載，漢代中國與東南亞、印度間有一條海上通道……黃支國（今印度東岸建志補羅）所產明珠、璧、琉璃、奇石異物，自漢武帝以來源源流入中國……不難設想……這條南海交通航線可能早在南越國時期就已經開闢了」（麥英豪，2003，p.77）。

　　另外光從從作爲禮器與食器的銅鼎就有漢式鼎十九件、楚式鼎一件、越式鼎三十一件（麥英豪，2003，p.63-65）就可瞭解南越國當時對設計藝術品的兼容中原風格與在地風格（嶺南風格），而船紋銅提筒（圖十二）更可說明南越國在設計創作上的兼融中原風格與古越南風格。

▲圖6-20　漢式番禺銅鼎　　▲圖6-21　楚式銅鼎　　▲圖6-22　盤口越式鼎　　▲圖6-23　斂口越式鼎

二、嶺南文采期（西元前二世紀～西元十世紀）

　　越南地區在西元前二世紀～西元十世紀之間主要只有兩個政治實體：中國與林邑國（三世紀起興起的占婆族政治實體）。但是作爲中國一個州、省乃至數個郡縣的古越南卻鮮少有設計藝術品流傳下來，所以我們只能以文字史上的記載與南越王墓出土器物與南越國宮殿遺址來推論描述越南中北部的設計藝術發展。而越南的中南部則以美山遺址的設計藝術品作爲描述的對象。

　　在學術研究上或許會認爲對中南中北部以推論來描述，對占婆族的設計藝術發展用實物來描述，好像前者不夠客觀，而後者才是證據十足。但是如果作爲京族與占婆族的審美傾向與設計美學探討藝術品時，卻恰恰相反地前者才夠客觀，而後者卻不太具有代表性。因爲「大約於六世紀初期有婆陀跋摩（Bhadravarman）到林邑國南方建立小王國，而後成爲占城王族……正由於占城王族與真臘的關係如此密切，所以印度教盛極一時。西元980年之後，由於越南黎氏進侵，攻佔不少占國土地，許多占婆人北遷到中國海南島和廣東沿海一帶」（高木森，2000，p.216）。占城作爲占婆族的國家正是典型的自稱印度裔的真臘人武裝殖民占婆族時代，而這個殖民政權殖民三百餘年被消滅後占婆族的信仰、藝術風格、幾乎馬上面臨巨大的改變。美山只能算是占城這個殖民王族的聖地，卻很可能是占婆族的地獄，這也是爲什麼美山原來有七十多座神廟，現在只餘二十餘處遺跡，且全是斷垣殘壁。

（一）南越國及其後續

　　從西元前111年漢武帝再度征服南越國直至西元968年宋太祖承認丁部獨立爲藩國爲止。在古中國的領域概念裡，現今廣東、廣西與越南中北部就是「五嶺之南」的嶺南地區。而廣東最繁榮的地區就是位在珠江三角洲原稱番禺的廣州，越南最繁榮的地區則是爲在紅河三角洲原稱交趾的河內。近百餘年的南越國在再度融合嶺南地區在地風格與融合漢式與越式風格上都具有極大的貢獻與作用，也與當今越南最大民族：京族（越族）的形成有決定性的影響。所以以南越國考古遺址出土的藝術品來詮釋這個時期的藝術發展確是具代表性的。

　　從西元前111年至西元968年間中國文化直接影響紅河三角洲地區，大體可以「中原」的制度化過程與調適過程來理解。更可以作爲中國的一份子的關鍵性地未來理解。例如，南越國成立後明顯的加強了與南洋與印度的交流，

漢朝收復南越國後，所謂的「海上絲路」因而確立，又如南北朝時期「海上絲路」的海陸轉換點即在交州（交趾、河內），達摩就是在交州進入中國，一路傳播禪宗，甚至可能與梁武帝直接對談，最後選擇在嵩山少林寺傳教，而形成極具中國風味的佛教禪宗，禪宗六傳慧能、神秀之爭所形成的南禪北禪支脈，南禪終於花開葉散成為爾後中國佛教裡的最大支派，禪宗六祖慧能就是生於嶺南，並首開南禪於嶺南。所以，如果中國文化在西元前二世紀至西元十世紀間的進程裡少了嶺南，少了交趾，那麼西元十世紀的中華文化，乃至於現今的中華文化顯然缺了許多精彩的成分。

以「中原」的制度化過程與調適過程來理解這段期間的文化發展時，重要的事件就有以下幾項。

1. 漢武帝於西元前 111 年再度收復南越國疆域

　　越南地區再度接受中原文化與制度。

2. 西元前前世紀二征之役與馬援平定

　　馬援平定二征之後以樓船二千餘艘，陸上二萬餘人之戰力駐紮越南兩年之久，並以越南與漢朝的水陸交通建設為開拓要項。

3. 西元一世紀末錫光、任延兩太守對越南的貢獻

　　西漢末交趾太守錫光「教導民夷，漸以禮義」，王莽新朝時閉境拒守，東漢初與九真太守聯手改變當時部分越人的「群婚制度」為「一夫一妻制」，並規定了姓氏制度。東漢初九真太守任延引進鑄鐵技術製造耕具，傳授中原地區先進的耕作技術與方式，使九真地區的農產快速增加。並與交趾太守錫光聯手改變部分越人的「群婚制度」。

4. 西元二、三世紀士燮深化越南儒學

　　士燮（西元 137～226 年），漢末交趾太守，為「當時之經學大師，不但力爭創辦學校，且還注重禮賢下士」（阮金山，2000，p.182）。時中原大亂，許多中原人士移民交趾，更深化了儒學在越南的在地化。越南後來的儒者都稱他為士王，並推崇為「交南學祖」，先入祀帝王廟，後入祀文廟。

5. 九世紀初禪宗無言通系傳入越南

　　「無言通系的第一代，即為感誠。二代為善會。三代為雲峰。四代為匡越大師吳真流」（釋聖嚴，1980，p.9）。禪宗無言通系在丁朝時大受重視幾乎成為國教。

6. 九世紀中葉，高駢對羅城的建設

　　唐末南紹國併吞交州（安南）達二十年之久，高駢任安南都護後收復交州，並築城統領安南十餘年。「高駢修築安南城，周圍一千九百丈零五尺，高二丈六尺，腳廣如之，四面女牆高五尺五寸，敵樓五十五所，門樓五所，甕門六所，水渠三所，踏道三十四所。又築堤，周圍二千一百二十五丈，高一丈五尺，腳闊三丈。造屋五千餘間。……駢在安南多行善政，至於洞獠海蠻，莫不醉恩義飽，請建生祠」（張秀民，1992，p.185）。

　　以下以南越國皇宮後花園遺址出土及羅城建設為例略述南越國及其後續的設計藝術發展。

南越國的皇宮後花園當建於西元前二世紀南越國獨立之後。為中國庭園最早的遺址。其庭園風格甚至可以解開中國晉朝王羲之的「蘭亭修禊、曲水流觴」的風俗與實物場景，乃至可視為中國南方園林風格的「原型」。河內西北郊越南古羅城，雖然現今越南歷史都指稱為蜀泮「安陽王」所建，但以唐末南紹國併交州二十年，高駢任安南都護收復安南並常駐安南十餘年而言，現今古螺城應即是高駢所建之羅城。羅城之建城風格明顯的並非「郡縣府衙」之規格與風格，反而接近以軍事政權為主體的「建國建城」或「都護府之府城」。另一方面，從從西元前二世紀至西元十世紀的一千兩百餘年間，較為中小型的設計藝術品（建築、繪畫、雕塑、工藝品），除了更多的考古遺址出土以外，基本上只有南越王墓所出土的設計藝術品流傳下來。

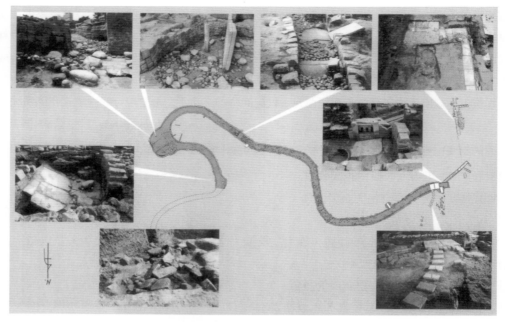

▲圖 6-24　南越國宮廷後花園考古遺指出土

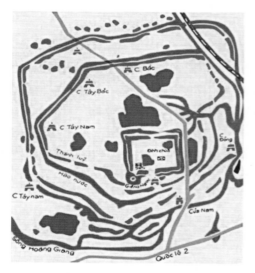

▲圖 6-25　河內近郊的古螺城

▲圖 6-26　現今越南古螺城觀光景點

（二）嶺南之南，占城國的崛起

　　以中國史書記載越南南部至西元二、三世紀之交才出現林邑國，「漢之末，象林功曹姓區，有子名連，功殺縣令，自號為王，是為林邑建國之始。至東晉，林邑強盛，為交州巨患，若占波、瞻波，皆林邑之別名也。至唐肅宗至德後，更號環王，至（唐）僖宗乾符四年，改名占城國」（張秀民，1992，p.237）。實則可以說占婆（Cham 或 Tcham）這個名稱起於四世紀初，西元八世紀末（唐肅宗）後有頻繁的改朝換代，九世紀後以占城國成為定稱。

　　「當我們研究真臘建國史、扶南亡國史及占婆國的的聖城美山（MySon）之興衰史，再配合中國史書記載來看，大約於五世紀初有婆陀跋摩（Bhadravarman）來到林邑國南方建立小王國」（高木森，2000，p.216）。這個林邑國南方的小王國幾代後由普羅卡夏達摩（Prakashadhrma，653－686 年）繼承，並逐漸併吞了林邑國，以越南中部芽莊（Nha Trang）和大南（Da Nang）為中心的美山文化或占婆文化，基本上就是婆陀跋摩這一支王族殖民統治占婆族的成果。或是說扶林國王室的支末後代（婆陀跋摩（Bhadravarman）與真臘王室的後裔之一支（普羅卡夏達摩，Prakashadhrma）王室聯姻而形成了占婆王族，西元五世紀至西元八世紀末，占婆王族與占婆族是不同的種族的武裝

殖民關係。「占婆的印度教崇拜以濕婆爲主神，故與柬埔寨（高棉）的毘濕奴教略有不同，而且由於占婆與爪哇政權一直保持著密切關係，其藝術自然受到印尼的影響。第九世紀時在東洋（Dong Duong）地區的占婆人創作一些雕刻，表現出印尼人的粗獷，使濕婆看來像一頭動物，與這種粗率風格成對比的是第十世紀的美山雕刻」（高木森，2000，p.217）。事實上古占婆地區的宗教信仰頗爲多元，既有婆羅門教，也有南傳佛教與回教，更見早期扶南國部分宗教支脈伽林（陽具）崇拜的祭祀石雕，但這些很可能都只是統治階級的信仰，眞正從殖民主族群（所謂王室）擴及占婆族人民的大概只有寬鬆濕婆信仰而已。

　　如果只就美山文化來看其建築風格大致就是婆羅門教到東南亞後所形成的「神王系統宗教藝術」與鄰近柬埔寨的吳哥窟藝術風格一致，差別只在於美山文化以濕婆信仰爲底蘊，柬埔寨的藝術以毘濕奴信仰爲底蘊，美山文化以磚砌地上神窟石雕神像爲主，柬埔寨的藝術以石砌地上神窟石雕神像爲主而已，地上石窟都是地上建築而不是挖山石窟，平面呈現極其複雜嚴密的「亞字形或圖字形」，另一方面扶南或陸眞臘、水眞臘的「神王系統宗教（王即是神）」可能比占婆的「神王系統宗教」更加暴虐與嗜殺罷了，神像臉型像不像印度人或原住民（眞臘人或扶南人）或是說神像臉型身軀服飾像什麼倒不是重點。

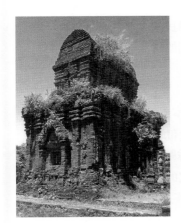

▲圖 6-27　會安西南山區的美山遺址

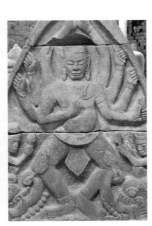

▲圖 6-28　美山遺址上的石雕

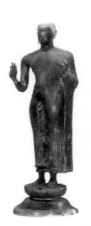

▲圖 6-29　四世紀青銅佛像（南越）

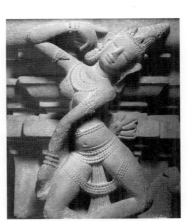

▲圖 6-30　十世紀的美山雕刻

三、越南獨立期（十世紀至十九世紀）

　　這個時段裡越南境內可以說有兩個政半權：占婆族政權、越族政權與十八世紀興起的半個法國宗教海盜商業準政權。法國的成分留在下一階段法國國家殖民政權安南分部成立後討論。就政權的領土而言，越南幾乎從獨立就開始南下併吞婆政權的舉動，直到十五世紀（1471 年）消滅占婆王國於越南境內，占婆貴族雖然佔領越南極南端與部分吳哥地區復國，並迫使入貢明朝狀告安南，但這種流亡的「殖民政權」也只有極短的未來，占婆作爲政權在 1543 以後就從中國史書上消失。

　　十世紀至十九世紀越南雖爲中國的藩屬，但是受到中國的「節制壓力」幾乎微乎其微。反倒是時光再過九百年，越南在眞正脫離「中國」藩屬的時刻，幾乎也即時陷入法國的武裝宗教雙殖民境地。不可否認的越南從中國版圖獨立後，一方面依賴中華文化的支撐，另一方面不斷擴充南向領土與民族的併吞，再一方面也極思越南文化的自主性或「去中國化」的自主性，正在這種看似矛盾卻視爲民族自尊的集體意識形態下，寫就了十世紀至十九世紀的越南設計藝術發展史。以越族爲主體來看時，十世紀至十九世紀越南文化與中國文化的關係，值得鋪陳討論的有以下幾項。

1. 丁朝時禪宗無言通派盛行

　　　　丁朝於西元 970 年即封禪宗無言通派第四代傳人匡越大師爲僧統，掌理政務，整頓僧綱，並於次年晉封爲太師（國師），賜匡越之號。

2. 十一世紀李朝的儒佛並重與十三世紀陳朝儒釋道並重

越南獨立後經歷了國祚均不及百年的丁朝與前黎朝至李朝（1010～1225年）、陳朝（1225～1400年）更爲穩定且國祚較長的皇室。李朝遷都紅河三角洲的核心建昇龍皇城作爲首都（今河內），並建孔廟（今越南河內古蹟文廟）建太學（今河內古蹟國子監），所以李朝的採用與中國同步的政治制度乃至復興儒學於越南的用心與效果均影響越南文化發展，但道教思想也更明確的已傳入越南，眞武信仰已然發酵最早的眞武觀即建於李朝。陳朝時道教的眞武信仰在越南逐漸受到貴族信仰（道教的眞武信仰從中國宋朝後已逐漸轉化出『眞帝信仰』，玄武神就是上帝公、天公、與天界的皇帝，具有帝王之命的凡人就是玄武神或是玄武神所收服的龜精與蛇精的下凡化身），陳朝一方面爲了平衡佛教勢力，更刻意的於科舉考試中將佛道經典與儒家經典並列，成爲考試範圍之一。陳朝的儒釋道並重更加強了民間習俗與中國南方文化的聯繫與同步。

3. 十二世紀出現的「喃字」與西山朝的喃字出現於官方文件

喃字的出現可視爲漢字的輔助文字，更可視爲越南追求「文化自主性」而自創文字的起點。特別是西山朝的喃字出現於官方文件甚或定爲官方文字（國字），更是具有「去中國化」的意識形態。喃字的發展並不完整，所以現存最多的還是漢字喃字並用的漢喃文學，至後黎朝時法國殖民勢力已透過「傳教士與商人」替拉丁字母拼音的越南文字系統鋪好道路，「喃字」這種越南文化中自創的文字也就逐漸的成爲「死文字」。

4. 十五世紀初，中國明朝再度收復（佔領）越南達二十餘年

陳朝末年（1400年）陳朝權臣胡季犛叛變奪取皇位，短暫的胡季犛集團基本上施行報復式的極權統治，造成天怒人怨，中國明成祖於1407年趁機收復（佔領）越南，並在昇龍設置交趾布政司（行省）達二十餘年，是越南獨立進五百年來唯一的再度接受中國的直接統治。至1428年黎利的軍隊擊敗明朝的軍隊，明朝遂退出越南，後黎朝成立。在這明朝再度收復二十年的初期，明成祖實施由南到北的「移民實邊」政策，共遷移二十萬人至北京爲主的北方邊境。

5. 後黎朝開始越南南北紛爭或山頭並立

雖然1428年黎利的軍隊擊敗明朝的軍隊而建立後黎朝，但越南也從後黎朝開始直至直至1802年阮朝建立之前進入權臣割據與地方勢力山頭並立的紛亂的年代。大體而言這兩百餘年間分成南北兩大勢力，北方勢力大體保持紅河流域的統治領域，南方勢力則繼續向南發展與併吞占婆，因而也可稱爲越南歷史上的南北朝時期。其中南方勢力以後黎朝的阮氏權臣爲主，雖然歷經改朝換代，阮氏家族仍然保留武裝勢力，終於在法國勢力操縱下於1802年建立了統一越南的最後一個王朝：阮朝

6. 前黎朝的向占婆政權擴張與西山朝的消滅占城國

占婆族各個朝代的王室血統難以考證，但是大部分都不是占族，而是西鄰的高棉族或印度族，所以占婆族長期呈現的政權形態都是「外來武裝殖民政權」。照理說，就原住民的先後順序而言，占婆族是與越族最具鄰族血緣的親近性，但是越族的向南擴張，卻常常造成占婆族的向外遷移。終至十五世紀的越南合併占城國，史書上多用「消滅」占城國的用詞。

所以，西元十世紀至西元十九世紀的這段期間如果以民族文化來分的話，就可分爲越族文化與占婆族文化兩項來描述。越族文化在逐步貼近中華文化的過程裡也力圖創造越族的獨特性，進而展開設計藝術的發展；占婆族文化則在選擇精緻寫實的藝術風格中逐漸邁入融合於越族文化的道路，不管這個道路是選擇的還是被選擇的。

（一）京族（越族）文化的步入成熟

1. 設計藝術發展之一：十一世紀的昇龍

隨著丁朝、李朝、陳朝的建設紅河三角洲雖然有意凸顯越南自己的特色，但確實是更加受到中國建築藝術的影響，由於當時建築仍處百藝之首的地位，所以越南北部在這一階段的設計藝術發展是與中國同步發展。

▲圖 6-31　建於李朝之孔廟

▲圖 6-32　建於 1049 年的獨木寺

2. 設計藝術發展之二：十五至十七世紀的會安

　　十五世紀後黎朝雖然是驅逐了明朝的軍隊而自立，但隨即後黎朝的權臣鄭松與阮黃卻分別在 1592 年與 1600 年分別以郡王的身份「定都」於河內與順化，南北越的形式卻都在「擁護」黎朝皇帝的名義下擴張家族勢力，此時河內的政權雖然對中國的移民頗有戒心（諸如：中國移民歸化後，不准衣著生活習慣與越人不同）。但是順化的政權卻恰恰相反的極力歡迎中國移民的「移民實邊」與加入開墾。會安小鎮就因此而逐漸成為越南中部的重要商港，更因明末清初中國改朝換代之際大量湧入中國人，而造就了越南化的華人聚集的重鎮，直至十八世紀港口逐漸淤積後才停止成長。

▲圖 6-33　會安文聖詞，建於十五、六世紀

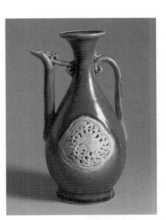

▲圖 6-34　會安瓷器十五世紀

3. 設計藝術的發展：十九世紀的順化

　　十九世紀初阮氏王朝正式成立，此時的阮氏家族雖然向宗主國中國清朝請封，但是其「復國」的主力卻來自法國的「傳教士」與「軍人」，終至十九世紀末越南淪為法國的殖民地而快速的掀起「法國化」的浪潮。所以這一時期的越南設計藝術走向就不得不邁向以法國風味為主的現代化過程。

▲圖 6-35　順化城的西方影子，城堡式的城牆及仿中國式的皇宮

▲圖 6-36　十九世紀歐式規劃的河內　　　　　　▲圖 6-37　十九世紀官員朝服

(二) 占婆文化的追求精緻而逐漸消失

　　占婆在西元十世紀至十五、六世紀期間，雖然也偶有佔領河內的軍事力量與事實，但是都極其短暫而無法「統治」，終於在十五、六世紀其政治勢力被徹底消滅。而這一階段的占婆設計藝術仍然以神像石雕為代表。

　　如果就設計藝術風格來看，十一世紀至十五世紀之間的占婆石雕，可以說裝飾越來越精細，也越來越寫實，更具藝術價值，但是「地面石窟式的神王信仰」已不復見，就連宗教信仰上也逐漸多元分裂，從婆羅門教的濕婆信仰逐漸轉化成新的印度教、小乘佛教、回教甚至道教的分裂信仰或混合信仰。

　　如此一來設計藝術的發展也就逐漸從以信仰為主轉變為以藝術表達為主，進而展現出逐漸成熟且寫實與裝飾兼具的藝術風格。另一方面作為偶像崇拜的濕婆神像在造形上也逐漸「道教化」，在會安所見的濕婆神像（圖十一）則與台灣所見的黑面媽祖神像差異不大，只是黑面媽祖以香火鼎盛而成黑面，濕婆神像則以標誌其為南印度來源而上漆色黑而已。

▲圖 6-38　占婆藝術十一、二世紀　　▲圖 6-39　占婆藝術十一、二世紀　　▲圖 6-40　占婆藝術十三世紀　　▲圖 6-41　占婆藝術十五世紀

四、西洋衝擊期（十九世紀至今）

　　1802 年阮福映建立了統一越南的政權，以南越國為名請求中國清朝的冊封，中國清朝僅允許南越國之南的「越南國」封號，現代越南的名稱由此而定。雖然阮朝的國名由中國來確定，但是阮朝的成立卻是在法國勢力操縱下而逐漸長大。

　　阮氏家族在後黎朝時就是握有武裝勢力的權臣，傳至十八世紀中期的阮安（及後來的阮福映）時急切尋思「復國」，1787 年由法國傳教士百多樂（P.P. de Behaine）攜帶阮安之子阮景前往法國晉見法王路易十六尋求軍事協助未果，但卻在 1789 年以在法「私募」的 300 名志願兵與可購買數艘軍艦的基金，返回越南協助阮安復國（SarDesai,D.R. 著，蔡百詮譯，2002，p.129）。

　　雖然越南的歷史發展或阮朝的成立，不能說就是靠這 300 位法國志願軍與基金，但是阮朝在 1866 年會代表越南完全落入法國武裝殖民的境地，乃至爾後法國殖民政權可以隨意的更換越南皇帝，並以流放前皇帝至非洲或巴黎，當然也與這代表上帝慈愛的傳教士所進行「魔鬼勾當」（法國的武裝勢力在越南立足）不無「決定性的干係」。

　　如果說十八世紀起法國勢力協助了越南的現代化，那麼這種法國勢力在二次世界大戰之後，卻仍以「越南皇帝在我手中」的姿態，在美國的援助下企圖重建這種「兒皇帝」的阮氏皇朝於越南，直到 1854 年奠邊府戰役 2000 餘名法國人與法國傭兵被殲滅為止。

　　同樣的故事在 1960 年至 1980 年再度重演，阮氏還是姓阮，只是法國改成美國，這就是越南現代化的主要背景：西洋衝擊或西洋殖民勢力的衝擊。

　　越南的設計藝術在「未必自在」的「脫亞超歐」或「脫中自立」的十字路口，展開了燦爛的花朵。阮氏王朝的皇帝龍椅、高聳在各重要城市裡的法式教堂、中國式的節氣喜慶年畫、強調印象派風格的油畫只是這眾多燦爛花朵裡的常見採樣。

▲圖 6-42　掙扎的孔教餘孽？　　▲圖 6-43　河內聖約瑟教堂建於 1886 年　　▲圖 6-44　越南味的現代　　▲圖 6-45　法國味的現代

6-3 越南的設計美學發展

一、略探越南的主要原住民族

　　西元前四萬年至西元前一萬四千年間，為時間上距離目前最近的冰河期，這一階段的陸上東南亞或中南半島是以 它海峽與島嶼東南半島隔開，換言之台灣、海南島分別為為東亞大陸與越南行山東側的陸地，而與琉球群島、菲律賓群島隔開。西元前一萬四千年前，最近的冰河期結束，海水上漲後才形成目前的東南亞的海陸地形。

　　在考古人類學上，西元前一萬四千年前的馬來人在人種上稱為「新馬來人」，其體質人類學的特徵上判定是二度與南下的南蒙古人種血緣混合而成（註三）。

　　東亞與南亞從新石器時代步入青銅時代乃至於銅鐵時代，以目前的考古挖掘而言最早的應該就是位於中國中原地區的夏商文化、四川地區的蜀文化乃至雲南地區的滇文化。雖然泰國北部的銅器文化也有「單一個案」碳十四測定為西元前四千年，但是鑑於此一地區隨後隔了近四千餘年才出現銅鐵文化，所以很清楚的只是「單一個案」挖掘時土壤擾動後測碳十四的誤判而以。準此越南和平文化、東山文化所發展出的銅器時代文明，很清楚的可以判別是古夏商文化或滇文化、蜀文化輻射乃至移民所致，而非所謂「南島語族群」由島嶼東南亞向陸地東南亞傳播所致（註四）。

就文字出現後的歷史資料而言，越南的種族主要就是操古越南語的越族與操古占婆語的占婆族，越族自西元前三世紀起逐漸以還在發展中的「漢字」表記語言，十二世紀之後則自創「喃字」表記語言，占婆族則自西元二世紀末出現在越南南部，西元三、四世紀開始以梵文或巴利文來表記語言（以碑文形式出現），但由於從三、四世紀至十五六世紀間占婆族所組成的政權，絕大部分皇族均爲外族武裝殖民，所以在有限的碑文裡通常並不全然以占婆語來記述，乃至這些碑文十分難以解讀，而十九世紀的人類學家則是以語言特徵來判定占婆族爲「南島語族群」或「新馬來族」而已。所以，古越南主要就是古越族與古占婆族這兩族群，並隨著部分古苗族與古滇族沿紅河河谷移民而至，共同參與了越南此地的史前文化發展。

二、設計美學的研究方法

在有限的文字資料與物質資料（設計藝術品）下本研究先描述設計審美取向（註五），後分析描述設計審美原則（註六）。而時間分期上，則基於前章的討論，仍然分爲：文明初發期（～西元前二世紀）、嶺南風采期（西元前二世紀～西元十世紀）、越南獨立期（十世紀～十九世紀）、西洋衝擊期（十九世紀迄今）。

三、設計審美取向與審美原則

(一) 文明初發期

就文明初發期的設計藝術品而言，主要有祖靈信仰審美取向、方位節氣審美取向與禮儀節制審美取向三大項。

1. 祖靈信仰審美取向很明顯的呈現於銅古文化中，「方舟羽人」圖案的出現與中國漢朝墓葬文化中的「升天圖」是同一種審美取向下不同的表達方式。
2. 方位節氣審美取向同時見諸於銅古文化與中國的先秦文化中，在銅古文化裡出現的「太陽主紋」與青蛙形銅鈕，都可視爲方位節氣審美取向的呈現，而在先秦文化中方位節氣審美取向則已部分定型化爲東青龍、西白虎、南朱雀、北玄武的星宿神系統。
3. 禮儀節制審美取向指社會分化後貴族秩序特有的象徵系統圖像化，這在銅古文化裡應該也有（諸如，銅古文化當時明確爲巫藝結合的發展階段，只是如今巫已失傳，乃至難以解讀），而前秦文化裡則以鼎器樂器（編鍾）乃至於城市規劃、士民有別等呈現出森嚴的禮儀節制審美取向。

(二) 嶺南風采期

就這一時期於西元三世紀南方占婆族才興起，而北方與中國同步發展的大趨勢而言，越南中北部的越族在中國的儒釋道並重的文化下，似乎也是到了西元三世紀才逐漸步入儒釋並重的情境。另一方面，雖然在中唐時期越南也有科舉致仕的宰相出現，但是不論就「二征事件」而言，還是本期末了的十二使君之亂而言，領導者通常還是「雒將」或「雒將之女」，可見得越南中北部還是介於中國的帝國組織與越南的部落組織之間的社會型態，所以，這一階段的設計藝術品的審美取向，除了越南北部的與中國同步發展或上一期的三大審美取向進階以外，應該還有神王系統的審美取向（占婆族）、儒釋合一的審美取向與英雄英雌的審美取向三項新元素出現。本研究將這新出現的審美取向簡述如下：

4. 儒釋合一的審美取向

指混合了宗教禮儀與儒家禮儀的一種審美取向，儒家禮儀在此以管理人間行爲的姿態出現，而宗教禮儀則是三世紀後逐漸滲入，乃至禪宗回傳越南後才興盛的簡約式佛教禮儀，以管理人間心靈的姿態出現。

5. 英雄英雌的審美取向

在部落文化直接接上帝國官僚的同時，如何擺脫帝國官僚文化往往成爲必然的審美取向溫床，而所有有力擺脫帝國官僚文化的人物通常就是草莽英雄，甚至神格化爲民族英雄。我們只要從「二征事件」演化成「二征起義」以及「蜀公子泮建甄雒國」等神話故事，就可理解英雄英雌審美取向的存在與興盛。

6. 神王系統的審美取向

　　指婆羅門教在陸地東南亞發展的特殊型態，這種宗教指稱「神就是王」與神王合一，這是一種倒退的人間權力型態，卻獨在東南亞盛行。這一階段的占婆王國通常是婆羅門教裡的濕婆信仰，而王族又通常不是占婆族，所以是典型的宗教武裝雙殖民的政權型態，而濕婆在婆羅門教裡又是以「降怒與破壞」的神威而與梵天、毘淫奴有所區別。總之是以「威怒之姿」現身。

(三) 越南獨立期

　　這一階段占婆民族由盛而衰終至滅亡，越族則除了十二世紀的發明「喃字」以外，更加強了對中國文化與制度的模仿與學習，所以除了前一時期的審美取向繼續精緻化及中國同時期的審美取向輸入以外，還有兩個從舊文化中蛻變出來的新成分出現，那就是「巫道結合」的審美取向與人間寫實的後偶像審美取向。

7. 巫道結合的審美取向

　　宋、元、明三朝興起的真武信仰（玄天上帝、上帝公）不但帶動了越南的道教信仰，也帶動了越南的「巫教結合」或地方化的造神運動。如果越南的京族就是中國的古百越族的話，京族不可能未經過巫教（中國北方稱為薩滿教）直接接上一般宗教信仰而成長，只是沒有明確的文字記錄與傳說而已，正是中國道教的巫教性格，喚起了越族的巫教記憶，進而引發一種與歲時節氣、風俗習慣嚴密結合的宗教信仰與造神運動。

8. 後偶像審美取向

　　占婆族在十世紀以後由於王族的加速替換與領土的暴增暴減以及新的印度教（相對於婆羅門教）、回教與佛教的進入南越地區，濕婆信仰的「神王系統」已逐漸淡掉，石雕偶像也可以逐漸脫離神性的權威而被生產製造，所以一種強調「視覺美」的寫實風格，就成為石雕造型的創作原則，我們可以稱這種審美取向為「後偶像審美取向」。

(四) 西洋衝擊期

　　十九世紀以後的越南所逐漸受到的武裝宗教殖民政權的控制，與其說是西洋文化的衝擊，不如說是法國的宗教與軍事文化衝擊來得恰當。這種單一國家的西洋衝擊，在殖民當局的控制下所孕育的新文化有兩項：「去中國化」與「法國式式生活形態」，由此新文化所引發的審美取向有「中法拼盤審美取向」與「幾何為美審美取向」。

9. 中法拼盤審美取向（也可稱為越法拼盤審美取向）

10. 幾何為美審美取向（也可稱為法式獨盛審美取向）

6-4 結論

　　經過前述的描述與分析本研究提出以下的論點與結論。

1. 種族起源問題

　　京族（越族）與占婆族是越南歷史演化舞台上的主要民族。由於京族在西元十世紀之前以越族或百粵族出現於中國歷史，成為中華文化的一部份，西元十世紀之後才長期獨立建國，而占婆族的古文字出土極其有限，以致設計藝術發展上似乎對東山銅鼓文化、和平銅古文化的「主人」與京族、占婆族的淵源為何似乎都要先「假設」其血緣後裔關係，那麼京族或占婆族的「歷史」才可以上溯到「盤古開天」才能夠淵遠流長。乃至於以銅鼓文化中的「方舟羽人」圖騰作為南島嶼族群遷移的「假設與證據」。這種「假設與證據」在考古人類學上其實不見得說得通，在文化史上更是「證據薄弱」甚至毫無證據力可言。

　　事實上，人類文明初階段通常是母系社會，而進入血緣封建時期（所謂帝位子傳）時期則通常是父系社會。而西元十九世紀以前人類文明上的大部分海上探險與殖民行為，除了少數政體以外，絕大部分都是「政權」支持下的「商盜集團」，以這個角度來看中南半島上，在西元一世紀興起的「扶南國」到底是南

印度種族的國家還是孟族的國家？還是南印度族武裝殖民於孟族的國家？或是因混血而出現新的種族？又如，秦朝以四十萬兵力征服南越地區至趙陀建南越國時還有二十萬的兵力，這種屯兵屯田的版圖擴張對古百越族而言難道沒有種族血緣上的大量混合現象發生嗎？當代越族與古百越族是具有大致共同的血緣遺傳嗎？還是已然是有異於古百越族的新種族呢？以文字史所載的事實來看應該是不斷融合的新種族吧！又如，占婆族的發展過程幾乎長期被東鄰的種族與南印度族武裝殖民，甚至「神王系統」下，所表現的占婆文化到底是占婆族的文化？還是統治占婆的王族文化？所以，設計藝術史上種族起源與辨認，通常只是滿足了統治階級的主觀想像，而不見得符合客觀事實。

這不是說設計藝術史的研究不必去探討種族起源的問題，恰恰相反的，要更謹慎的分析辨認種族血緣的成分與新興種族出現的「臨界點」的問題，才能夠比較接近事時的建構出文化發展的情境與設計藝術發展的情境。

2. 設計藝術史與設計美學史的實物爲憑

設計藝術史不同於文學史與神話史就在於設計藝術品是以物質型態出現，也以物質型態記錄了先民的藝術表現。所以，設計藝術史或設計美學史的描述就要以流傳下來的「設計藝術品」爲憑，才能描述與分析推論。就此觀點，二十世紀八零年代南越王趙陀墓考古遺址的發現挖掘與保存所呈現的「古董」，對描述越南設計藝術史，乃至於廣東設計藝術史或中國設計藝術史而言都十分珍貴，甚至於如果缺乏這南越王趙陀墓裡的大量陪葬藝術品的話，幾乎無法建構越南設計藝術史裡從東山文化至西元十世紀之間的「空白」。

另一方面現存越南古蹟中的古螺城到底是建於西元前二世紀的「甄駱」首領安陽王或是建於九世紀的唐末安南督護使高駢，也影響到越南設計藝術史的描述，因爲中國的相關方誌與史書裡對高駢建羅城的尺寸與設施與目的均描述得相當詳盡，而越南的《大越史記全書》似乎參考中國資料加以誇大並託古至安陽王而已（註七）。古蹟年代考證的不同在描寫建構設計藝術史（城市史）時，其結果當然有極大的差別。本論文基於大規模的建城活動通常是「覆蓋式的」，所以認定古羅城是建於西元九世紀的「古蹟」，而不是建於西元前二世紀的古蹟。

1. 越南設計藝術史上的單一主軸

雖然越南歷史舞台上主要是京族與占婆族，而現存的設計藝術品也可視爲這主要民族（以人口數來論）間的對抗、消滅、融合的結果，所以通常設計藝術史的寫作裡，占婆族的藝術發展與京族的藝術發展是分開描述的（註八）。但是鑑於占婆族幾乎沒有文字史料出土、占婆族長期被南印度人及東鄰民族的武裝殖民（即占婆族的王族通常不是占婆族）與占婆族人民近兩千年的與京族爲鄰這些事實來看，或許目前對占婆族精美設計藝術品的保存與理解，並不能反映占婆族的審美取向，只能反映占婆王族的審美取向。基於此，本論文認爲描述越南設計藝術史時應該以單一主軸來視之，同樣的描述越南的設計美學時也應以單一主軸來視之。

2. 越南的設計美學呈現階段性逐漸精緻的發展

越南設計美學可分爲四個階段發展，而前期的發展結果在後其並無消失，反而是更精緻的活靈活現於設計藝術的表現上。這四個時期與其主要內涵分別是：

文明初創期的 1，祖靈信仰審美取向、2，方位節氣審美取向、3，禮儀節制審美取向。

嶺南風采期的 4，儒釋合一審美取向、5，英雄審美取向、6，神王審美取向。

越南獨立期的 7，巫道結合審美取向、8，後偶像寫實審美取向。

西洋衝擊期的 9，越法拼盤審美取向、10，幾何爲美審美取向。

註 釋

註一：　在蔣廷瑜、廖明君的研究裡指出銅鼓在中國分佈於雲南、貴州、廣西、廣東、海南、湖南、四川等地區，而在東南亞則分佈於越南、寮國、柬埔寨、緬甸、泰國、馬來西亞、印尼、東帝汶等地，而以出土的數量與年代的先後來看雲南的滇池附近古銅鼓出土最多而最原始的銅鼓則出現於西元前七世紀的滇池以西洱海以東的地區，所以可確定雲南為銅鼓的發源地。中國以外地區的銅鼓分佈最多也最早的就是越南銅鼓約為西元前四世紀～前二世紀，而現有活銅鼓（近代製作並仍在使用）與出土銅鼓裡的黑格爾 II 型銅鼓分佈的地區大約與越南北方最大的少數民族：芒族居住地區大致吻合。東南亞其它地區所發現的銅鼓數量均不及越南發現的銅鼓多，時間也比越南來得晚。所以可判定除了緬甸泰國寮國以外東南亞地區的銅鼓是由越南紅河平原為中心散播出去，而越南的銅鼓則為雲南銅鼓再散播的重要節點之一。詳：蔣廷瑜、廖明君，2007，《銅鼓文化》一書第三章＜銅鼓文化的傳播與分布。

註二：　越南地區鐵器時代的來臨明顯的是從中國的「中原」越過五嶺而至嶺南與越南。相對於周朝的疆域範圍而言：秦朝中國疆域的擴張範圍不但指明了這個途徑，也加強了這種物質文化傳播的速度與幅度。

註三：　詳，尼古拉斯 · 塔林編著，賀聖達等譯，2003，第二章＜史前東南亞＞。

註四：　泰國班清青銅文化裡只有一個樣本是碳十四測定為西元前 2000 年，但鐵器文化最早卻測定為西元前 300 年，詳，尼古拉斯 · 塔林編著，賀聖達等譯，2003，第 97 頁。

註五：　審美取向指文化影響下的價值取向與審美態度，以工藝與繪畫而言，審美取向決定了創作的主題，乃至於造形元素中「意義」的賦予。詳：楊裕富，2007a、2007b。

註六：　審美原則指設計藝術創作及造形元素安排佈局時「操作的原理原則」，以工藝與繪畫而言，審美原則上承審美取向，下受創作媒材「特色」的牽制，創作者並因此而開發出創作技術。詳：詳：楊裕富，2007a、2007b。

註七：　詳，張秀民，1992，第 188 頁。

註八：　詳參吳虛領，2004；高木森，2000；黃蘭翔，2008；Kerlogue, Fiona，2004 等文獻。

參 考 文 獻

- 于向東、譚志詞，2005，《越南：革新進程中日漸崛起》，香港：香港城市大學
- 吳虛領，2004，《東南亞美術》，北京：中國人民大學出版社
- 阮金山，2000?，＜關於中國儒學與越南儒學之間互相作用＞《國際中國研究》第十輯。
- 高木森，2000，《亞洲藝術》，台北：東大圖書公司
- 麥英豪、王文建，2003，《嶺南之光：南越王墓考古大發現》，杭州：浙江文藝出版社
- 陳炯彰，2005，《印度與東南亞文化》，台北：大安出版社
- 黃蘭翔，2008，《越南傳統聚落、宗教建築與宮殿》，台北：中央研究院人文社科中心
- 張秀民，1992，《中越關係史論文集》，台北：文史哲出版社
- 賀聖達，1996，《東南亞文化發展》，昆明：雲南人民出版社
- 詹全友，2003，《南詔大理國文化》，新店：世潮出版公司
- 楊昌鳴，2005，《東南亞與中國西南少數民族建築文化探析》，天津：天津大學出版社
- 楊裕富，2007a，＜日本設計美學的形成：設計美學方法論與日本傳統審美取向＞《空間設計學報》第四期。
- 楊裕富，2007b，＜日本設計美學的形成：藝術的發展與設計美學條目的形成＞《空間設計學報》第四期。
- 黎崱，[元朝]，《安南志略》二十一卷，四庫全書史部。
- 蔣廷瑜、廖明君，2007，《銅鼓文化》，杭州：浙江人民出版社
- 釋聖嚴，1980，＜越南佛教史＞，《現代佛教學術叢刊》第 83 期。
- 尼古拉斯 · 塔林編著，賀聖達等譯，2003，《劍橋東南亞史Ⅰ、Ⅱ》，昆明：雲南人民出版社。
- Kerlogue,Fiona，2004，《Arts of southeast Asia》，London: Thames & Hudson
- SarDesai,D.R. 著，蔡百銓譯，2002，《東南亞史（上）（下）》，台北：麥田出版社

Chapter **7** 東南亞設計美學發展與設計應用

7-1 東南亞美學的脈絡

　　東南亞設計美學研究是建立在一系列設計美學研究的基礎之上（註一）。基於文章篇幅，筆者將此研究分為三大部分，分別為：（一），美學的脈絡，歷史與文化成分、（二），藝術發展與設計美學、（三），設計美學應用的可能性，而本節是東南亞設計美學研究系列的第一部分。雖然研究方法論上仍承續此一系列設計美學研究，但基於研究的對象：東南亞文化的特殊性，本研究在研究方法上略做必要的調整如下：

1. 基於東南亞各地區進入文字史的時間極不相同，在區域的歷史分期上將更著重社會發展、權力型態、藝術發展等項目，而不只是朝代，這是第一篇的重點。
2. 基於東南亞各地區思想史料的高度缺乏，以及『借用神話』的性質（註二），在推論過程上，將合併審美取向與設計美學在同一章節段落，這是第二篇的重點。
3. 基於學術論文應用與引用的推廣，增加設計美學的分析論述，這是第三篇的重點。

一、研究方法

　　設計美學是美學裡的一支分殊美學，除了關連到美學的內容外，更關連到造形藝術美感的解讀能力。所以，設計美學史除了可視為美學史的一個分支，同時關注於造形藝術美感的解讀能力以外，更涉及史學與史料的認定與辨識。東南亞地區的設計美學發展研究的困難程度正在於美學內容的欠缺與史學、史料認定上的高度假設。當然，在研究上也可質疑東南亞是否可視為一個整體，但是相對於印度人種、語言與歷史的複雜性，都常被視為一個整體來論述，本研究並不將：『東南亞是否可視為一個整體』當作研究議題，而只就『美學內容的欠缺與史學、史料認定上的高度假設』當作調整研究方法與調整歷史分期的說明。

（一）因美學內容的欠缺而作研究方法的調整

　　在筆者進行過的東方設計美學發展研究中（註三），大致都還容易從思想史與制度史來論證各個時期的審美取向（aesthetics orientation），然後再從藝術史及各個時期的審美取向，來論證或推衍設計美學（design aesthetics）的可能性，筆者並稱這種設計美學的研究方法為『以制度作為中介的研究方法』或『兩階段論證方法』（註四）。但是當我們將研究對象放在東南亞時，卻發現東南亞很難說有沒有所謂的制度史，更難期望有所謂東南亞思想史。因為東南亞地區有不少政權脫離無文字的部落型態還不到四百年；有不少地區文化的沈澱就像『塗抹極厚的油漆一般』因宗教或政權喜好不同，短期間內改變了整個文化的樣貌；更不用說東南亞地區還有不少國家或地區仍然迷戀於『政教合一』或『廉價的民粹式新神話』來顯示統治階級的英勇神武。所以，原先適用的設計美學研究方法，或是說以思想史為底蘊，以制度史為中介的設計美學研究方法，就不得不因研究的對象而進行必要的調整了。這樣調整說明如下：

　　在第一部分研究中，鑑於東南亞文字歷史的不足而增加中國南方地區歷史的輔助解讀，另一方面鑑於東南亞文化中，民俗宗教（或所謂薩滿信仰）的特殊性，而加強宗教藝術角度的解讀。

　　在第二部分研究中，鑑於東南亞思想史之不足，一方面增加文化人類學之解讀，另一方面也不拘於思想到制度，制度再到器物的兩階段論證方式，而直接從人類學知識與文字歷史資料來推斷制度，推斷審美取向，並推衍設計美學。

　　在第三部分研究中，鑑於東南亞的多元色彩，以文化披土的概念來綜述各地區審美取向選擇的緣由及設計美學應用的可能性。

（二）因史學、史料認定上的高度假設而作研究分期的調整

　　東南亞地區進入文字歷史的階段並不一致，大體而言晚於印度，且遠晚於中國（註五）。甚至於許多東南亞地區的文字出現是遠在歐洲人殖民東方的百年之後或甚兩三百年之後。整個東南亞（只有泰國短期的被日本帝國殖民

以外）在印度、葡萄牙、西班牙、荷蘭、法國、英國、美國的輪流殖民後，雖然紛紛獨立了，但國族史、文化史的寫作上卻出現太多殖民主的假設、空白與栽贓（註六）。所以，本研究認爲重構東南亞的歷史，在研究態度上應適度的調整。這適度的調整包括：

1. 解除殖民主所設定的假設
2. 納入中文寫作的東南亞研究、中國南方民族史研究成果一起解讀可能的空白
3. 以福柯（Foucal,M）所稱的考古學式歷史研究替代系譜學式歷史研究
4. 增加民俗宗教、藝術人類學的背景知識與觀點於東南亞文化研究上

二、文獻回顧

基於研究對象的基本認識與上述研究方法的調整，本研究簡略記述必要的文獻回顧，這樣的文獻回顧既著眼於尋找歷史研究中較佳的分期判斷，同時也著眼於爾後東南亞設計美學建構的展開，所以先以各作者其論述攸關東南亞文化發展與可能涉及美學發展之論述進行文獻回顧，最後再於下一小節中以更具體的架構來總結這些必要的文獻回顧，以利較準確地建構東南亞美學的發展。

（一）Tarling, Nicholas 編，王士録等譯 2003《劍橋東南亞史Ⅰ‧Ⅱ》

這是一部集合了 12 位東南亞史學者於 1992 年所完成的 150 萬字的巨著，採用主題論述的方式，完成了聚焦於經濟、政治、宗教、社會與文化發展的學術研究成果。年代上大致分爲兩段：史前至十五世紀、十六世紀至十九世紀初。最具特色的論點爲以系譜學方式論述了南島語系（proto-AN）與早期金屬階段擴散的結合，暗示了南島語系族群的成立與擴散都是合理的『假設』。

（二）SaeDesai, D. R. 著，蔡百銓譯 2001《東南亞史》

這是 SaeDesai 教授於加州大學開設東南亞史二十年後，爲學生所撰寫的一本教科書，第四版出版於 1997 年。年代上大致分爲四段：史前至十五世紀、殖民的插曲（約十六至十九世紀）、民族主義的回應（約十九世紀後半到二次世界大戰）、自由的果實。最具特色的論點爲批判歐洲中心史觀的偏差，強調著重殖民影響的本土化過程考察，書中完全不提所謂『南島語系或南島語系族群』這種無聊的假設。

（三）賀聖達 1996《東南亞文化發展》

這是賀聖達先生在雲南社會科學院及東南亞研究所任職的研究成果，於 1996 年出版。全書以『意識型態的文化』爲論述的主軸，但對史前論述卻以較嚴謹的器物文化人類學爲依據，也較充分地採用中國正史上有關東南亞的『明確』史料，年代上大致分爲四段：史前至西元紀元前後、一至十世紀、十一至十九世紀、十九世紀中葉至二十世紀 40 年代。書中也完全不提所謂『南島語系或南島語系族群』。

（四）謝世宗 2007《東南亞歷史族群與文化》

這是台大人類學系主任謝世忠教授於 2007 年史博館舉辦『菲越泰印東南亞民俗文物展』專刊中的一篇短文。並無年代分期議題，但卻提出東南亞民族分類上的一些新見解。雖然文中也採用了『南島語族群、南亞語族群』概念，但卻指出『語族群』概念在人類學上可能的誤判（註七）。另外也就人類學的觀點提出『後來移民優勢說』與『在地演化說』論點，來解釋當今東南亞原住民裡山頂人、高地人、低地人的族群稱呼（註八）。

（五）詹全友 2001《南紹大理國文化》

這是大陸中南民族大學詹全友教授於 2001 年出版的區域史著作，由於位於雲南的南紹古國及其後繼大理古國正好位於中南半島與中國的交界，所以這樣『準中國西南民族史』的建構與釐清，確實在建構東南亞史時（特別

是史前階段）可視爲極爲重要的互動線索與資料。此論述中的巫教文化幾乎可判讀成東南亞原始宗教的『替身』及中國南方民俗宗教與東南亞民俗宗教的一種中介概念，而銅古文化的析證與論述，也可視爲解開東南亞金屬文化『起源』之謎。

（六）Smart, Ninian 著 高師寧譯 2003《世界宗教》

這是 Smart, N 教授於 1997 年所出版《世界宗教》，書中以宗教的各個層面以及宗教外的兩大意識型態：民族主義、馬克思主義來共同理解當今的各種宗教與各宗教在歷史上的發展，雖然不是宗教史的著作，不過在東南亞宗教的發展上卻闡明兩個重要觀點：其一，影響東南亞的宗教有五大支，分別是佛教、印度教、儒教、回教、基督教，但所有這些宗教都與當地的精靈崇拜或薩滿教結合，也與政治權力結合。其二，指出西元七世紀與西元十三世紀分別是東南亞宗教上的新紀元，前一時段是佛教與印度教在東南亞興盛的起點，後一時段是回教在群島區興盛的起點。雖然作者仍不脫離西方中心的觀點（註九）但對於這些世界性宗教在東南亞本土化的過程細緻的描述，確實也提供了理解『民俗宗教』乃至『宗教藝術』的重要知識基礎。

（七）謝宗榮 2006《台灣傳統宗教藝術》

這是謝宗榮先生於 2003 年出版（2006 年再刷）的宗教藝術專書，不過卻引用李亦園先生的觀點，很清楚的指出台灣的主流宗教既非佛教、道教或哪一種『世界性宗教』，而是一種『融合了佛、道二教以及儒家儀禮思想、傳統巫術習俗等』（註十）所形成的台灣民間信仰或『民俗宗教』。此書不但對台灣的傳統宗教藝術有詳盡的作品案例，更對民俗宗教如何借用『世界宗教』的部分教義來詮釋『民俗』宇宙觀，也有合理的說法，這對研究理解東南亞的宗教藝術，具有重要的參考價值。

（八）劉其偉 1992《藝術與人類學》

這是劉其偉教授爲台灣省立美術館於 1992 年所出版的藝術人類學專書。劉其偉先生曾進行多次人類學田野調查，足跡遍及中南半島、菲律賓、婆羅洲、中南美洲與非洲，卻自謙爲業餘人類學家，就像他的水彩畫作品極爲出色，卻自謙爲業餘藝術家一樣。書中諸多案例即採自東南亞地區的人類學田野調查一手資料，對本研究極具參考引用價值，另外書中第二十七章所述＜物質文化方法論＞，更是典型的藝術人類學方法論。

（九）吳盧領 2004《東南亞美術》

這是吳盧領先生爲大陸出版《世界美術全集》叢書所編寫於 2004 年出版的東南亞藝術專書。全書物質文化資料頗爲詳盡，但是作爲《世界美術全集》的普及性要求，此書採取國別藝術史的撰述方式，對東南亞整體藝術的發展較少論述（註十一）。

（十）Kerlogue, Fiona 2004《Arts of Southeast Asia》

這是 Kerlogue, F 小姐爲 Thames & Hudson 出版社編纂世界藝術叢書所編寫的東南亞藝術專書。此書雖然以編寫東南亞藝術史爲目的，但作者認爲近四十年來東南亞研究結果，應該推翻了以往對東南亞藝術編年史裡以印度爲唯一影響中心的看法（註十二）。所以這本書的編寫方式也有異於一般藝術編年史，採用獨立章節各述考古藝術品、本土藝術品、印度的影響、佛教的印記、回教的概念、中國的影響、現代東南亞的發展狀況。換句話說，作者捨棄了系譜學式捏造事實的編年史寫作方式，改採考古學式以物爲憑的『文化披土』發展史的寫作方式（註十三）。企圖較爲眞實而殘缺地呈現東南亞藝術發展的全貌。

三、東南亞設計美學的研究方法

要研究東南亞設計美學、造形美學，最理想的條件就是：其一，有清晰承傳關係的東南亞藝術史資料與史論；其二，有清晰承傳關係的東南亞哲學或思想史。然後透過思想史、藝術史與各年代社經狀況來判別出可能的審美傾

向，再透過各時期審美取向與藝術品風格來推衍出可能的設計美學（藝術品形式操作的規律性或原理原則）。可惜，這兩個條件既不健全，所謂思想史上可掌握的資料也乏善可陳，甚至於東南亞是否可視為一個整體來進行歷史建構都有疑義。

不過，就前述的文獻回顧裡，還是可以總結出一個大體的架構：那就是 1980 年代以前的東南亞歷史研究多採用系譜學式歷史研究而主張：『東南亞文化發展裡受印度的影響遠大於受中國的影響』，同時也以語言人類學上的假設性語言祖先來串連東南亞歷史的發展，甚至大膽的推論出東南亞人總發展的系譜。而 1980 年代以後東南亞歷史研究，則鑑於新出土的考古資料的不斷湧現，所以多放棄了系譜學式歷史研究，更不提所謂南島語族群假說，而以考古出土的物質證據來主張：『東南亞文化發展裡，不但中國影響與印度影響是等量齊觀，東南亞在作為文化傳播的接受體上，仍然具有過濾與變形的自主性』。

上述東南亞歷史研究趨勢的劃分並非明顯的時間劃分，同時更涉及不同歷史學派的糾葛，本研究認為後者的歷史論述較具可理解性與說服力，但，先撇開不同研究取徑而導致史論主張的差異，研究上仍應先澄清各論述內部的矛盾或明顯的疑義。所以，本小節在文獻回顧後，先澄清一些疑義，再於原有的研究方法論中重建可行的研究方法。如此才能在研究上，面對這『相對貧瘠』的東南亞藝術史資料與東南亞思想史這一目前向難改變的殘酷事實，繼而在如考古學般有限的資料中來建構東南亞美學的發展。

（一）東南亞只能視為文化披土的一個整體

東南亞通常指中國以南，印度以東，新幾內亞以西澳洲以北的廣大地區，大致上包括現今半島地區的緬甸、泰國、高棉、柬埔寨、越南，以及群島地區的馬來西亞、印尼、菲律賓、汶萊等國家。在歷史上，雖然曾出現過扶南（Phnom，Funan 一世紀至六世紀）、室利佛逝或夏蓮德拉（Srivijaya，Saileddra 七世紀至十三世紀）吉蔑或吳哥（Khmer，Angkor 九世紀至十三世紀）等『疆域』較大的政權，但是幾乎都未超過整個東南亞的一半範圍，也沒有地域繼承的一致性可言。所以從國家或朝代的角度來看，東南亞並不是一個整體。但是，如果以各個大小政權間的軍事、經濟、文化乃至於族群移民等等關係來看的話，那麼整個東南亞以及中國的西南地區的南紹國、大理國之間卻是互動頻繁，不止政權隸屬、藩貢體系長期不斷變動而致『你泥中有我，我泥中有你』，特別是宗教信仰上更具有塗抹的一致性（往往因王室的信仰而整個國家『頻繁改變』宗教信仰），所以如果將東南亞的文化視為一個整體時，只能視為文化披土的整體，而不易視為調色盤的整體。

（二）東南亞造形藝術發展的特色

不可否認任何地區的歷史藝術品留存物，通常是貴族王室所發動或鼓勵的結果，而在回教進入東南亞之前的近十世紀，整個東南亞地區的貴族或王室幾乎都利用了印度的宗教或被印度的宗教所利用。所以，通常就會以印度造形藝術發展的特色來觀察與期待此地區的藝術發展特色，諸如：宗教藝術或宗教文化所支持的藝術。但是十三世紀開始回教勢力的快速席捲群島東南亞，由印度宗教所支持的藝術活動幾乎全部停滯且改寫，這麼一來，宗教主導了藝術發展的力量顯然遇到了解釋上的矛盾，就新宗教而言，一個毫無地緣關係的信仰所能主導的力量確實是非常強大的；就舊宗教而言，一個充滿地緣關係的信仰所能主導的力量竟然突然消失。

這種矛盾我們只能從權力結構與意識型態的作用來雙重解讀才能部分消除的吧。換句話說，東南亞所興起的宗教，要嘛是被『政權』所利用，要嘛本身也是世俗社會的一種樣態，一種向權力妥協，一種向『異教徒的精靈信仰』妥協的『貞潔信仰』罷了。筆者認為若要以宗教色彩來理解東南亞的藝術發展的特色時，其實應該要有『民俗宗教』的概念，而不是『精闢教義式的宗教』概念，才可能更精確的進行福柯所稱的徵兆式閱讀吧。

當然，就文化人類學或藝術人類學觀點，地理因素、技術因素乃至社會結構、經濟結構或歷史經驗都是形成『文化』的重要脈絡，而文化又是形成『宗教』的脈絡，或是說文化中的歷史經驗又是形成『宗教』的唯一脈絡，這麼一來在歷經宗教變宗東南亞而言，就算是單一宗教（具國教地位或政教合一）因素，其所能解釋藝術發展的因緣關係也就十分有限了。

(三) 以文化視爲包融體來合併審美取向與設計美學的判斷

在既往筆者進行之中國設計美學發展、日本設計美學發展、印度設計美學發展（註十四）等研究裡，大多採取兩階段論證方式：先從思想史與制度史來論證各個時期的審美取向（aesthetics orientation），然後再從藝術史及各個時期的審美取向，來論證或推衍設計美學（design aesthetics）的可能性。但在本次研究裡，鑑於東南亞地區宗教的披土性（註十五），神話的批土性，乃至於思想史、哲學史的缺乏。所以，本次研究中只能將文化視爲政治、經濟、社會結構的綜合體，視爲各種宗教民俗（舊教、新教、地方精靈信仰、生命儀禮、祖靈信仰）的包融體（信徒或民俗信仰裡總會自圓其說成爲一個表面沒有破綻的整體）。進而，直接以此各階段的文化做爲藝術品生成的脈絡，直接解讀出審美取向與設計美學。如此一來，本研究一方面解除了『印度文化就是東南亞文化的母體』或『南島語族群就是東南亞民族的語言祖先』這種帝國主義殖民主的主觀意願，另一方面，也期望更客觀地將不均等發展的東南亞地區，作一略有重疊的歷史時間分段。

(四) 文化歷史分期與史料的解讀

通過前一小節的文獻回顧，本研究以勢力興起爲主軸，將東南亞文化分爲以下五個略微重疊的時段。每個階段大致上都有一個文化發展與權力發展上的主導動力。而在面對所有可能掌握的史料上，本研究也盡可能的採取福柯所宣稱的考古學式歷史研究態度：面對史料，就算是尚未破解的圖像文字，研究者還是要先提問：『誰寫的歷史，寫誰的歷史與爲誰寫歷史』，以作爲史料解讀的基本過濾器。這五個略微重疊的時段如下。

1. 種族移民到金屬時代，約史前至西元前三世紀，考古資料所支持的歷史。文化發展與權力發展的主導動力爲混血式種族移民，及種族移民所帶動的金屬文化擴張。

2. 中國擴張與部落政權，約西元前三世紀至西元七世紀，包括：中國設郡到設督護府的越南發展以及二世紀到六世紀的扶南稱霸。文化發展與權力發展的主導動力爲中國擴張與扶南部落政權的擴張

3. 印度文化披土與滇文化擴散，約西元七世紀至十三世紀，包括：印度教與佛教在東南亞興盛，及滇文化再現：南紹國與大理國興起造成中國西南民族再度進入中南半島。文化發展與權力發展的主導動力爲印度宗教擴張與滇文化擴張。

4. 回教文化批土與南方經濟雙路，約西元十三世紀至十六世紀，包括商業網絡的形成雙路（香料走廊與絲路）與回教的披土。

5. 西洋殖民帝國的探勘、佔領、殖民過程，約西元十六世紀至二十世紀初，包括：殖民主義的經濟掠奪、種植園區的改變地貌與有限的現代文明的進入東南亞。

四、東南亞的文化發展史

(一) 種族移民到金屬時代（史前至西元前三世紀）

既有的考古人類學在東南亞地區田野調查，所呈現的具文化學意義發現大致上有幾點。

1. 西元前 18000 年到西元前 11000 年間原居中南半島（不含馬來半島）的南蒙古人種逐漸出現於更南地區，甚至越過印度洋遠達馬達加斯加島，越過太平洋遠達復活節島，這可以很容易從南亞語、泰—卡岱語、藏緬語、南島語原住民的歷史記載方面得到確認（註十六）。這南蒙古種的出現不應該詮釋爲南蒙古種替代了南猿種，而應視爲『假設兩個已經差異很大的人種之間的基因流動的複雜情勢』（註十七）。通俗的說法就是新來的住民與先來的住民或原住民高度混血，但頭骨與體質的特徵較偏向新來的移民，在人類學意義上這就是新的人種：馬來人或所謂『南島語系族群』的緣起。

2. 西元前 18000 年到西元前三世紀，位於越南北部的地點，幾乎可認定爲群島東南亞的文化擴散發源地。西元前 18000 年在越南和平所出現的『和平文化遺址』不但是整個東南亞採集農業的最早地區，也是群島東南亞採集農文化的發源地，雖然『有人宣稱在台灣和呂宋島出現了不同形式的和平文化礫石工具，但在東南亞海

島地區除蘇門答臘北部以外，還沒有眞正的和平文化礫石工具』（註十八）。『和平文化代表東南亞社會經濟演化的一個初期階段，首先是在北越發現的，後來才知道它一直存在於從中國南部直到蘇門達臘北部的廣袤地區』（註十九）。

　　和平文化突然消失的原因極可能是隨著西元前四千年的最後冰河期的消失而消失。但明確的證據顯示和平人可能同時在陸上與海上從事打獵、捕魚、糧食採集。他們也是東南亞最先從事園藝的社群，雖沒有種植稻米的證據，但已有畜養豬以及嚼食檳榔的證據，雖然嚼食檳榔的最早證據目前是出土於泰國東北部的精靈洞（spirit cave），但一般而言泰北地區考古遺址的年代多有高估（年代判定得過早）的傾向，所以只能判定和平文化與泰北文化之間互相影響而已。

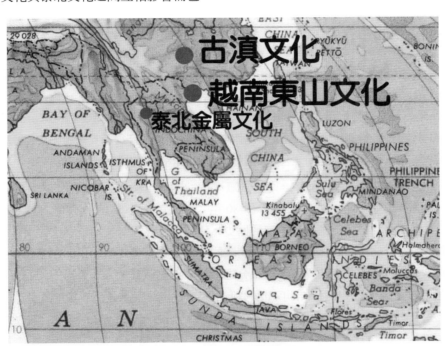

圖 7-1　西元前三世紀之前東南亞形勢

3. 東南亞最早的金屬時期考古遺址也是發生於越南北部與泰國北部兩處。越南北部的稱爲東山文化群，年代較確定處於西元前一千五百年到西元前三百年（如果算到中國秦帝國於西元前 214 年設桂林、象郡、南海三郡開始）或西元前一百餘年（如果算到中國漢帝國於西元前 111 年設交趾、九眞、日南三郡開始）之間。泰國北部的可稱爲班清文化群，年代『較不確定地』處於西元前三千六百年到西元兩百年之間（註二十）。如果只就冶金技術而言，班清文化的銅器可推至西元前二千年，但班清的銅器技術卻沒有擴散的現象；東山文化的銅器可推至西元前一千五百年，而東山的銅器技術卻明顯的成爲島嶼東南亞的擴散核心。甚至如果只就銅鼓文化來看，更多的出土銅鼓似乎更早可推至西元前七世紀至五世紀，而其主要分佈地卻集中於雲南洱海與雲南東南的文山地區，其次零散地出現在越南老街及泰國。西元前五世紀後才出現所謂黑格爾Ⅰ型的銅鼓接到東山文化群的冶金技術擴散（註二十一）。

4. 東南亞冶金技術的擴散在文化人類學上有兩個極爲重要的意義：一方面冶金技術迅速地帶來農耕技術，許多採集經濟都改變爲採集、游耕、定耕的混合經濟，這時間的推斷應該在西元前五世紀左右；另一方面銅鼓裡豐富的的圖紋與銘文，不但顯示了這個時期的『巫藝同源』，更顯示許多至今尚未完全解讀的民族神話，諸如羽人、太陽、青蛙、鳳鳥、船紋、魚紋等造形元素及其變形尚可在許多當今東南亞原始部落的圖騰中再現。

　　總括上述考古學的證物，我們大致可以得到這樣的總體印象。

　　現今所謂南島語族群的主體馬來人是兩次華南人種南下遷移混血而成，第一次大規模的遷移混血約發生於西元前二千五百年，到達東南亞後帶來新石器文化，稱爲古馬來族（proto-Malays），第二次大規模的遷移混血約發生於

西元前三百年，到達東南亞後帶來金屬文化，稱爲新馬來族（Deutero-Malays）（註二十二）。

　　西元前五世紀至三世紀東京灣地區與泰國北方地區首先出現了經濟性部落文化，泰國北方地區的經濟性部落文化較缺乏擴散性，而越南北方的東山文化則漸從經濟性部落文化進一步發展成脆弱的神話封建部落文化，直到西元前三世紀秦帝國或西元前二世紀漢帝國終止了在越南的神話封建部落文化，但這種神話封建部落文化卻持續擴散於島嶼東南亞。

　　在經濟性部落文化中往往只有維持游耕與採集的意願，而在神話封建部落文化裡則魚獵、游耕與採集的混合經濟體之外還衍生出祖靈崇拜與死後回歸發源地的生命儀禮，這祖靈崇拜與死後回歸發源地的生命儀禮就構成了一種脆弱的『另類殖民移民混合體』的封建系統，爲下一階段較大的政治實體出現鋪好了道路。

(二) 帝國擴張到部落政權（西元前三世紀至西元七世紀）

　　西元前三世紀至西元七世紀的約一千年間，東南亞的周邊兩大文明中國與印度分別爲：中國的春秋戰國末年、秦帝國出現（西元前 221 年至前 206 年）、漢帝國出現（西元前 206 年至西元 220 年）、三國魏晉南北朝的亂世（西元 220 年至西元 581 年）、隋帝國出現（西元 581 年至西元 618 年）、唐帝國出現（西元 618 年至西元 907 年）。整個一千年間，中國早已進入文字記史年代，並於秦朝時發展出統一的文字與騎兵軍團，在七世紀時則屬盛唐年代，中間三國至魏晉南北朝三百餘年間雖爲亂世，但也是中國境內北人南移（所謂的五胡亂華）的重要時段；印度的孔雀帝國出現（西元前 322 年至前 185 年）、巽它王朝（西元前 185 年至前 73 年）、貴霜王朝（西元前 50 年至西元 320 年）、岌多王朝（西元 320 年至西元 480 年）、後岌多王朝（西元 606 年至西元 650 年？）。整個一千年間，印度至五、六世紀才逐漸脫離『口傳歷史』年代，逐漸以梵文與巴利文記史，軍事力量如何尚難判斷，但只有孔雀王朝的百餘年間疆域超過現印度疆域的三分之二、貴霜王朝以北印度與中亞爲主，其餘王朝疆域多以恒河流域爲主（疆域甚至未及現印度的三分之一），而整個五、六、七世紀的三百年間只有後岌多王朝的約五十年間稍微強盛，其餘約兩百五十年間基本上不只是亂世，甚至連記年史的『朝代』都找不到。

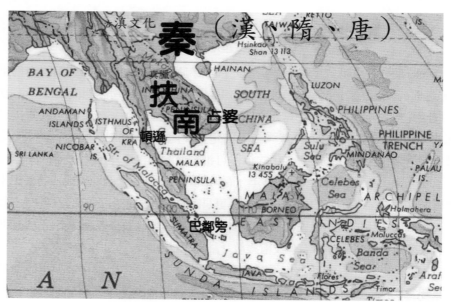

圖 7-2　西元前三世紀至西元七世紀的東南亞

　　在這樣的背景之下，東南亞的文化發展就只有三股勢力。

1. 原先部落文化的繼續發展
2. 中國疆土擴及東南亞
3. 不知名的印度勢力進入東南亞

　　原先部落文化的繼續發展，大致只能理解族群的遷移與極為小型的城市國家興起。這包括了：半島東南亞上的較早從西藏雲南進入中南半島的孟族與高棉族、西元三世紀進入緬甸地區的驃族、西元六世紀從藏東進入緬甸的緬族與年代不明確（可能三、四世紀）在現今暹邏灣上的金翎國、可能是孟人建立的林陽國、二至五世紀在南緬甸或馬來半島上的頓遜國、西元六世紀後在緬甸地區建立的驃國、在今泰國南部由孟人建立的墮羅敔底國，基本上應該是無文字的小型城市集團國家。海洋東南亞上主要就是西元前三世紀興起的新馬來族，新馬來族的政治勢力一直維持部落型態，但在文化上卻有印染布及甘美朗音樂的創造與發明。

　　中國的疆土擴及東南亞起自西元前221年的秦帝國於北越設郡，直到西元十世紀越南獨立建國之前，越南北部幾乎就是與中國文化同步發展，這段歷史不但造就了越南在此一階段的『漢化』，更與扶南共同競爭鄰國的藩屬勢力，進而穩定也限制了一些小『國家』的提前出現，諸如：位於越南中部的占婆（中國稱為林邑，西元192年至1471年）、於二、三世紀興起位於湄公河中游的眞臘（於七世紀滅扶南而取代為下一階段強權）。

　　不知名的印度勢力進入東南亞起自紀元前二世紀下半，南洋群島出現的最早國家葉調，及西元三世紀至七世紀出現的信仰印度教的國家如：位於東卡里曼丹的古戴、位於西爪哇的達魯曼、位於蘇門達臘的巴鄰旁（Palembang，此城市國家在下一階段及發展成稱霸海上的室利佛逝王朝）（註二十三）這些國家在這一階段基本上也都還是由印度商人與神人所控制的城市小國，以經營轉口貿易為目的。而由印度商人與神人所控制或影響而成的最重要且強大的『國家』就是扶南（西元二世紀至七世紀）。所以我們略微分析這一階段的越南（含占婆）與扶南（含眞臘）的社經狀況，也就可以大體瞭解這一階段東南亞文化發展，乃至於所能支持的藝術發展狀況了。

　　越南北部從西元前221年到七世紀末除了極短三年期間的『二征起義』以外，基本上不是中國的郡縣、督護府，就是郡守、守將於中國亂世時的自立為王。所以，中國的中原文化不斷源源而入越南是容易理解的。二征起義指西元40年至西元43年間征徵、征貳姊妹的起義，這表示當時的北越越族尚屬於部落結構的母系社會（最少也是父系母系共存的雙繼承社會），而西元前221年到七世紀末，基本上就是從母系社會轉變為父系社會的過程，也是部落式社會轉變為城市主導的農村社會的過程。占婆王國成立於西元192年，西元三世紀下半，此國以高度印度化，城市皆以梵文命名，國王也取印度名字，虔信濕婆，多建寺院，直到西元1471年亡於越人。在國祚期間的宗教信仰常轉換於印度教與佛教之間，婦女地位頗高。軍事力量上水軍足以對抗眞臘（高棉），陸軍足以對抗其北方的越南。

　　扶南興起於西元一世紀末，建國傳說為一婆羅門混塡夢見該去扶南建國，行船至扶南，見女王柳葉，柳葉戰不能勝，遂被混塡征服，並納為妻，成立扶南國。混塡生子分王七邑，子孫統治扶南直至三世紀初為范曼篡位，仍稱扶南大王，范式王朝持續至四世紀初，至四世紀中統治者為印度人，後繼者則為來自印度的婆羅門『憍陳如耶跋摩』，屬行天竺法。憍陳如死於西元514年，死後扶南勢力大衰，於672年被其藩屬眞臘所滅。由於扶南是一世紀至七世紀間東南亞唯一的強權國家，疆域涵蓋了小部分的越南、高棉、柬埔寨、泰國中南部與小部分馬來西亞，以水軍見長。所以我們進一步瞭解一下扶南的社會型態與權力型態。

　　建國傳說為『一婆羅門混塡夢見該去扶南建國，行船至扶南，見女王柳葉，柳葉戰不能勝，遂被混塡征服，並納為妻，成立扶南國』這當然是口傳歷史裡的神話轉記於中國史書而已。比較可能的情況應該是早期印度商盜同質的船隊，選了一個農產豐富之地試圖建立商貿中繼站，卻碰上母系部落社會的高棉族抵抗，由於印度商盜同質的船隊均為男性，在母系部落社會裡均視為『娶夫』的對象，而船隊首領混塡也就『嫁』給柳葉至整個船隊定居於此。

　　混塡定居早期的主要工作是安撫船隊人員，所以透過柳葉而將扶南逐漸少部分地『印度化』，混塡定居後期已生七子，也逐漸將母系社會改造為男系社會，遂加強『印度化與宗教化』這包括從印度招攬移民、重新建構政教合一的印度教。從混塡氏以後的其它篡位者，諸如：范曼、憍陳如等大體均不脫離混塡模式來領導扶南的壯大，簡單的說，這是最省力的混血殖民。『竺枝《扶南記》裡說，頓遜國有天竺胡五百家，兩佛圖，天竺婆羅門千餘人。頓遜敬奉其道，嫁女與之，故多不去，唯讀天神經』（註二十四），可見此混血殖民之盛況。

　　西元前三世紀至西元七世紀，整個東南亞除了越南北部明顯的進入文字記史與廣泛接受漢文化以外，大部分的地區都還是處於無文字（或極少碑文）年代的城市、部落並存，薩滿信仰、佛教、印度教混合並存的階段，母系社會轉換為父系社會或兩系並存的社會階段（註二十五）。

（三）准政教合一本土強權國家：印度教的利用（西元七世紀至十三世紀）

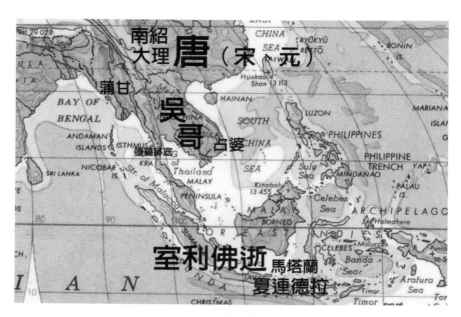

圖 7-3　西元七世紀至十三世紀的東南亞

　　西元七世紀至十三世紀，東南亞地區可以說進入一個新紀元：本土政權紛紛出現，中國與印度的影響侷限於『宗教結合商業』層面，東南亞也逐漸進入文字記史的年代，除菲律賓、婆羅洲以外，幾乎整個東南亞都進入商業霸權爭奪的漩渦，東南亞區分為半島東南亞及島嶼東南亞兩塊勢力的範圍界線也越來越明顯。

　　如果以國家型態來看，真臘（Chenla，也稱為吉篾 Khmer）興起於六世紀後半的現在寮國一代，臣服於扶南，西元 635 年滅扶南逐漸取代了扶南原有的強權，在八世紀末雖然歷經國王被爪哇島上的夏連德拉國王所俘（註二十六），但獲釋回來後真臘國王反而發憤圖強，遷都吳哥，建立了稱霸中南半島五世紀的吳哥王朝（九世紀至十三世紀）直至下一階段泰國的興起，為泰國所滅。緊接著真臘陸上強權國家出現的就是海上強權國家室利佛逝王朝（Srivijaya，中國稱為為三佛齊，七世紀至十三世紀），這個稱霸海上約八百年的國家也像真臘一樣，在 1026 年曾被印度東南的朱羅王朝（Chola 中國稱為注輦國）所滅並納為屬國，但可能基於商業利益，南印度朱羅王朝並未長期佔領室利佛逝，室利佛逝一直都是印度教的勢力範圍，直到十三世紀才亡於新興起的回教勢力。

　　另外，室利佛逝王朝也往往與同時段短期存於爪哇島的夏連德拉（Sailendra 七至九世紀）、馬塔蘭（Mataram 西元 832 年至十三世紀，為夏連德拉王朝權臣篡位所建）之間也有算不清楚的姻親關係，夏連德拉原稱扶南王後裔，在逃至爪哇島後能夠建立王朝持續兩個世紀被篡位後，其後裔又可逃至蘇門達臘，併入贅於室利佛逝公主，繼承後者王位，融入於後者，甚至於十世紀以後的碑文裡，室利佛逝也偶而會以夏連德拉王朝的名稱捐錢建廟，顯然這種關係是很難說清楚的。

　　其它重要的國家則有十世紀後的越南分裂式獨立，十一世紀初李朝建立統一式獨立政權，十七世紀併吞占婆形成接近當代越南的國家、十一世紀中葉興起了緬人建立的蒲甘國等。這越南的獨立與緬人的建立蒲甘國，乃至於爪哇島勢力的混沌不清，勉強的說是受到中國強弱變化的牽制與影響而致，明確的說是中國境內藩屬南紹國（西元 738 年至 902 年）與大理國（西元 937 年至 1254 年）勢力擴張所致（註二十七）。

　　就社經政治文化層面來看，這一階段東南亞除菲律賓以外大致上都經歷了脫離部落的階段邁向奴隸封建主的國家建設（半島東南亞）或種姓封建主的國家建設（島嶼東南亞），半島東南亞上，越南傾向於儒釋道與祖靈崇拜混合的宗教信仰、真臘吳哥傾向在地化的濕婆教信仰，現今泰國以西則傾向於佛教與祖靈崇拜混合的宗教信仰；島嶼東南亞則除了夏連德拉傾向於佛教信仰外，其它地域盡是講究種姓制度的本土化印度教天下。

在文字出現與文字記史方面，越南一直以漢字做為官方正式文字，梵文曾短期出現於八世紀爪哇的碑文裡，巴利文則出現於五世紀至八世紀小稱佛教盛行的緬甸地區，自創文字的則有孟文（約八、九世紀），緬文（約十一世紀），驃文（約產生於四世紀消失於十二世紀），占婆文（約產生於九世紀，但旋即消失），高棉文（約產生於七世紀至今能使用），爪哇文（約產生於七世紀，但十三世紀回教勢力進入後爪哇文改用阿拉伯字母拼音而消失），這些文字大多用流行於南印度的婆羅迷字母或其變形當作拼音文字的紀錄。

（四）准政教合一商業強權國家：回教的利用（西元十三世紀至十六世紀）

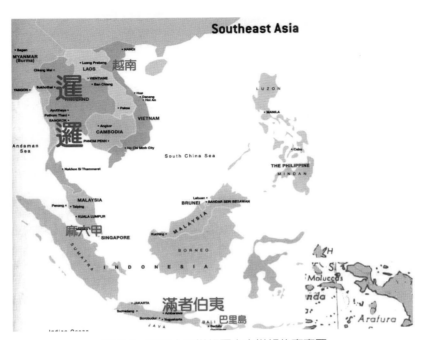

圖 7-4　西元十三世紀至十六世紀的東南亞

　　十三世紀到十六世紀的東南亞就國家型態來看，奴隸主封建制國家逐漸轉變為民族封建制國家，這種民族封建制國家的民族往往是就地民族化的結果，封建也往往開始帶有更更明確的官僚建制的帝王權力集中體制。

　　就宗教型態來看，印度教除了巴里島外，從盛極一時逐漸完全消失改宗回教信仰；半島東南亞除越南是大乘佛教外，所有國家都更堅持或轉變為小乘佛教。以新興的民族來看，除了泰國因緣會際地繼承了想像中的吳哥王朝勢力外，基本上已沒有所謂『大國』或『強國』存在，整個東南亞的國際秩序就諸國並列的等待下一階段殖民帝國的殖民地爭奪與安排了。

　　這段期間中國處於宋末的昏暗，元朝（1279 年至 1368 年）的暴起暴落，與明朝（1368 年至 1644 年）初期的強悍。而印度則處於紛亂的印度教諸王國與等待興盛但卻極其殘暴的第一波回教王朝（約十四世紀至十六世紀）。這外在環境顯然極不利於印度對東南亞的影響，而留下中國新一波的改變東南亞的深刻痕跡。印度教全面從東南亞消失，回教是以商人勢力進入東南亞。

　　1292 年蒙古人入侵爪哇島，改變了竄位夏連德拉王朝的馬塔蘭（Matarram，929 年至 1268 年）王朝與繼承者信訶沙里王朝（Singasari，1268 年至蒙古人入侵）的命運，卻意外的扶持了貌似臣服的滿者伯夷（Majaphahit，1292－1520 年）新強權國家，另一個稍強的麻六甲（Malacc，1401－1511 年）則由利用回教勢力上演王子復仇記而建立馬來西亞上的城市國家開始，藉由推動商業貿易與回教而逐漸強大，直到 1511 年葡萄牙人的征服，展開歐洲帝國殖民東南亞的新場景。

　　十五世紀上半葉是麻六甲逐漸興起的年代，也是明朝勢力伸入南洋的年代，明成祖時所掀起的鄭和艦隊七下南洋，應該是當時全世界最強大的海軍，其目的當然不是什麼尋找先帝或招來藩屬，不過卻是以和平與正義的使者姿態攪動著南洋的秩序，也掀起第一波的華人新移民浪潮。

（五）西方帝國擴張到殖民分贓（西元十六世紀至二十世紀初）

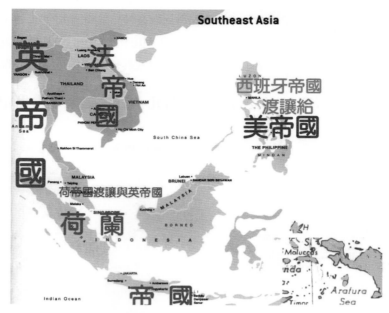

圖 7-5　西元十六世紀至二十世紀初的東南亞

　　西元十六世紀至二十世紀初，整個東南亞基本上演出印度、中國退場，西方帝國進場的戲碼。首先是十六世紀初的葡萄牙人、西班牙人橫掃亞洲，接著是十七世紀荷蘭人的加入，再來是十七世紀中的法國人與英國人的加入，最後是美帝國在美洲與西班牙開戰後西班牙將菲律賓割讓給美國。

　　這一段貌似宣揚上帝福音，帶來新近文明的西方帝國搶狗骨頭的戲碼，就寫就了東南亞當今各國疆域範圍的戲本，無論你東南亞各國的民族、歷史、文化是什麼色彩，新進入的帝國主義者是以殖民主子的身份、武力的後盾，商業利益的追逐，及假扮傳福音假扮上帝使者的仁慈面孔，幹盡一切吸血鬼所可能進行的勾當。

　　在這一階段的末期，一個自認為是黃種人中的白種人的日本帝國，以自稱新健康殖民帝國的模式，短暫地強奪了東南亞唯一未落入殖民帝國虎口的泰國，留下大泰國主義的神話後匆匆戰敗離去，果真，日本帝國主義者滿足了西方帝國『完全殖民東南亞』的美夢，而日本帝國至今卻仍念念不忘興亞的壯志，不論你東南亞願意不願意，也不論用哪一種變形的殖民方式。中國與印度在這一階段所扮演的角色其實也好不到哪裡，印度淪為英國的殖民地，只有英國的調撥奴隸（後來改稱勞動移民吧），中國淪為帝國列強的次殖民地，只有戰爭難民的移民與龐大窮困的勞工移民，增添了東南亞的多民族色彩吧。

五、東南亞的文化成分與設計美學

（一）人種成分還是殖民成分

　　有學者用盡一切的考證來支持假設性的澳－泰（Proto-Austro-Tai）語言祖先存在的合理性（註二十八），就會有政治家用盡一切民粹的語言來煽動『大泰國主義』然後貪污大撈一筆逃到英國。這種學者大概不會在意英國國會以法案通過東印度公司種植鴉片賣給中國是否符合『上帝仁慈』與『普世價值』吧；這種政治家大概會更興奮的在所謂世界一流大學的出版品裡看到『台灣就是澳斯措尼西亞語言祖先（proto-Austronesian）的發源地』這種嚴肅的學術考證，更慶幸日本學者將 proto-Austronesian 漢譯成南島語言祖先，所以可以每兩年一次地在台灣盛大舉辦『南島族群祭』吧。

　　意識形態是一種想像，帝國主義意識形態則是一種魔咒，興奮的站錯立場讚頌魔咒則是民粹操弄與悲劇的開端。雖然可以考證現今泰族在西元八世紀才出現於泰北地區的歷史舞台，但並不能也不必否認現今泰國人口中，百分之九十是泰族的主張（註二十九），因為從十三世紀國家型態逐漸明確後，『就地民族化』就是國家的政策，而『種

族區分』就是戰爭的藉口。另一方面，現有的各國疆域難道不是最後殖民主子們懶惰地妥協成果；現有的『語言祖先說與種族區分說』難道不是最後殖民主子們主觀意願的投射嗎？解開惡質魔咒後，再來思考東南亞的文化成分，大概就不必過份高估殖民主子們所主張的『人種成分』與『殖民成分』吧。

(二) 歷史與文化

設計美學是文化的沈澱，文化是歷史的沈澱，所以探討設計美學時先探討歷史則是必要的功課。只是歷史的時地範圍如何確定？歷史分析的態度如何確定？卻牽涉諸多史學的論證，通史是如此，藝術史也是如此（註三十）。本研究只是更加仔細的辨認系譜學式歷史寫作所可能犯下的主觀意願挾帶，然後予以排除，希望能更準確地再重構東南亞歷史與文化的真相。

經過上述的分析，本研究提出東南亞歷史與文化的輪廓簡述如下：

第一階段：由金屬時代的推測及銅鼓的出土考證，大致可理解滇南、泰北、越南三地為史前時代東南亞藝術與宗教擴散的核心；

第二階段：在地一階段的基礎上，越南東京灣地區半接軌於中國文化，柬普寨地區與蘇門達臘地區經歷了少量的（統治階級）印度的混血殖民，而進行了第二層文化披土；

第三階段：除菲律賓以外，島嶼東南亞進行印度化式的第三層文化披土，越南持續半接軌於中國文化，其餘的地區則接受了中國東南民族南遷（或擴張）與半佛教（錫蘭）半印度化式的第三層文化披土，由於中國東南民族南遷，一方面造成滇文化的重新輸入，另一方面也造成種族團塊的移動與可能的混合新文化出現；

第四階段：陸地東南亞，國家型態以漸成熟，加速了新民族的形成（混血融合）與既有文化批土的融合同時更加強了佛教的利用，島嶼東南亞除菲律賓與印尼巴里島外，進行了回教式的第四層文化披土；

第五階段：越南進行了較深的法國文化與基督教的文化披土、寮國與柬普寨進行了較淺的法國文化與基督教的文化披土、泰國、緬甸進行了較深的英國文化批土與較淺的基督教文化批土、馬來西亞進行了較深的英國文化批土與較淺的荷蘭文化與基督教文化批土、印尼進行了荷蘭文化與基督教文化披土、菲律賓進行了第一次的三層披土：西班牙文化、基督教文化、美國文化。

六、文化脈絡探究的結論

本文以重構東南亞歷史的方式來探討東南亞設計美學的成立的脈絡：歷史與文化成分。經過前述的研究，獲得以下的結論。

1. 解構系譜學式歷史寫作

就西方史學派別的發展淵源來看，德國蘭克實證史學派所推動的歷史寫作，其實是指向系譜學式歷史寫作，用繁瑣的考證莊嚴地包裝出一篇篇本質醜陋的領袖意志。本研究採取法國史學家福柯的史學觀點，先過濾解除殖民者（或自以為是殖民者）所精密論證的假設，重新建構東南亞歷史發展，確實更能理解東南亞歷史的真相，以作為理解東南亞文化及設計美學的基礎。

2. 東南亞文化史階段論與文化披土論

經過上述研究，筆者認為原先所細心推敲的階段論與披土論是解開東南亞多彩文化的重要方法。東南亞的歷史如果只分為十六世紀以前與以後兩個階段，不但太過粗糙，更不當地暗示了西方文明才是東南亞進步唯一動力這種荒謬結論。文化綜合果汁論樂觀地期待放進去的水果就是好水果，而忘記（或不察覺）帝國主義者可能只是在調劑經濟蕭條的解藥或是增強領袖意志的春藥。本研究從島嶼東南亞因為商業利益（或王子復仇）而順利快速由印度教改宗為回教這一事實，提出文化披土論，認為新上層的披土未必會融入舊披土，也從權力作用的角度假設越用力則披土會越厚，越堅持則披土會越好看，但只要壓力一消失，這種披土卻是最快剝落的。筆者認為這種文化披土論，雖然只是一種比喻式的假設，但在理解東南亞文化成分及此文化成分所能發揮的作用上，應該能更精確且有效地詮釋東南亞文化的『真實』樣貌。

3. 東南亞文化史

簡單的說，東南亞文化史可分爲五個階段，第一階段在西元三世紀之前，此時期所形成的文化爲東南亞第一層披土，在設計藝術上以銅鼓文化爲最主要線索。第二階段在西元前三世紀至西元七世紀，此時期所形成的文化爲東南亞第二層披土，但這第二層披土即含有中國文化與印度宗教這兩種不同的區塊，在設計藝術上則以越南與扶南爲爲最主要線索。第三階段在西元七世紀至十三世紀，此時期所形成的文化爲東南亞第三層披土，但區塊更爲複雜，在設計藝術上則以越南、吳哥、夏連德拉、室利佛逝爲最主要線索，以蒲甘、南紹、大理爲輔助線索。第四階段在西元十三世紀至十六世紀，此時期所形成的文化爲東南亞第四層披土，當代東南亞國家除了菲律賓幾乎都逐漸成形，區塊五顏六色，只就宗教層面簡單來說就是島嶼東南亞的回教化以馬來西亞爲代表，及半島東南亞的小乘佛教化以泰國爲代表。第五階段在西元十六世紀至二十世紀初，此時期所形成的文化爲東南亞第五層披土，披土成分有基督教文化、法國文化、英國文化、西班牙文化、葡萄牙文化、荷蘭文化、美國文化與及區塊頗大的『華僑』文化（註三十一）、分散微量的『印僑』文化。文化披土怎麼抹，其實不在於適不適性，而在於殖民主的抬面上戰爭與抬面下的種植園區經濟商業利益合約所決定。

4. 文化知識如何轉爲生活所需？

設計美學固然是歷史文化的沈澱，但設計美學形構（知識化）的目的卻是在於支持生活文化與商業文化。所以，不論在審美取向的論證判斷或在設計美學的推衍判斷時，加上『在地的』材料、氣候、技術、乃至『市場地的』生活形態與使用型態等因素的一起推敲，如此所建構的設計美學，才可能將設計行爲導向消費者的生活所需，如此角度來推廣設計美學的應用，才可能將設計品導向消費者心坎裡。（本篇刊登於雲林科技大學科技學刊第 17 卷人文社會類第三期）

7-2 東南亞設計美學發展階段論

一、分析設計美學的重要背景與線索

從人類發展的歷史來看，設計美學的分析往往就是藝術的分析。而在所有的藝術史論中大體上也都有所謂『巫藝同源』、『巫醫同源』乃至於『禮藝同源』的說法。在西方文明裡也都有各式各樣的所謂藝術起源說，諸如：衝動說、模仿說、表達說、治療說、工具說、生活說等。這些論述其實都只在於支持設計藝術的起源與發展，是受制於人類侷限的自然環境與人類所設定的權力體制。所以，我們先探討一下東南亞設計發展的一些共同背景。

(一) 主導物質生活的自然條件：上天的賦予

東南亞大致在北緯 20 度至南緯 10 度之間，北接中國的西南山系南臨印度洋與太平洋。可以說位處典型的熱帶雨林與太平洋季風地區。北接中國的西南山系呈南北走向，造成半島東南亞的橫向（東西向）隔閡與縱向（南北向）水系與沖刷三角洲，理論上應該孕育了東南亞最早的採集經濟部落與沿海地區的魚獵經濟部落；太平洋季風穩定的依季節而改變風向，以及島嶼東南亞海峽式島嶼星羅群佈，理論上應該孕育了東南亞最早的魚獵經濟部落與季候航線。上述的理論判斷即爲合裡的原始部落生成的判斷，也初步反映出東南亞的自然天侯條件與物質條件樣貌。

只不過自從有人類開始，就有征服（或被征服）的過程，這種征服的過程被大部分的神話歷史稱爲『文明』的起源，征服的過程若找不出解釋因時，則稱『超自然的助力』，神話歷史稱爲『宗教』的起源，甚至於堅信是『我族』的起源：祖靈崇拜。

征服的成果就是享用繁衍『我族』的所有資源，如果是（通常是）兩性不平權的部落，則包括掌權階級選擇性的享用被征服部落的生殖繁衍工具與選擇性的享用奴役勞動成果，前者引發諸神墮落（其實是掌權階級的墮落）與種族混血，後者引發奴隸制度與神力、法律、正義等概念間的混淆，促成原始部落民族不得不步入自然經驗（知識）的累積，階級經驗（政治）的累積與超自然（宗教）經驗的累積。

（二）主導物質生活的技術控制：智能開發與知識

　　人類學上判斷人類的起源與文明的起源，最主要的因素在於人類物質生活技術控制的能力發展，也就是人類製作工具與使用工具能力，所以這些人類使用工具的程度大致上就以石器製作到陶器製作，再到金屬器製作的順序，展開了設計審美的第一頁。而所有工具的發明（或發現）也循著食、住、衣、行、藝（在寒帶與溫帶則可能是食、衣、住、行、藝）的順序出現。食的工具從簡單的採集、魚獵、狩獵等生產工具到複雜的農耕、水利設施的發明，乃至儲存食物的器具與設施，烹調、承載熟食的器具與設施；住的工具則是通稱建築的各種設施，從家具，房子，宗教場所，貴族的房子直到城市建設與道路的建設；衣的工具則從針線開始，禦寒、禦潮、蔽體、威嚇、儀式、審美的需求不同而逐漸精緻；行的工具則從獸力馴化與輪子開始，最快顯示出階級差異；藝的工具從形的控制（如捏陶）、色彩的運用（如岩畫），先是原始宗教（巫術？）與生命儀禮的必要裝飾，再到統治階級的威嚇、虔敬到悅神所需（裝飾與造形），再到統治階級的賞心悅目與被統治階級的附庸風雅而展開藝術品的精進過程。

（三）主導物質生活的權力控制：階級關係與政治

　　人類學描述原始部落的權力控制選擇，通常只以採集魚獵經濟列為最早的型態，然後游牧經濟、游耕經濟列為第二階經濟型態，畜牧經濟、定耕經濟列為第三階經濟型態，而不同的經濟型態支持了不同的部落型態，通常以部落的大小與部落結盟的大小來判斷政治權力的大小。脫離部落型態後政治型態到底如何，其實這通常早已進入文字史的階段，而有各種不同的文明實踐經驗。早期的人類學假設是部落政治型態會演化到奴隸主政治型態，再到奴隸主封建制，再到君王封建制，然後是君主立憲民主制、共和民主制與社會民主制。其實這種人類學上的人類權力機制的演化論，只是十八世紀西方人類學家的想像，經過十九世紀社會達爾文主義的薰陶，就成為白人中心論的國家社會發展必然模式。如果說東南亞的政治發展，早期因地緣關係而受中國與印度影響的話，那麼顯然這『白人中心論的國家社會發展模式』在觀察東南亞國家的形成上，會是削足適履乃至慘不忍睹的吧。

　　筆者認為，判別東南亞各階段的政治發展狀況應該拆解到階級生產關係，並以印度史上的政治模式與中國史上的政治模式為參考樣本，重新定位，才能比較貼切地理解東南亞各地區的物質生活上權力控制機制的樣態。大體而言，印度史上的政治模式具有種姓制度階級觀、政教混合（而不是政教合一）與婆羅門官僚階級世襲的濃烈色彩（註三十二）；中國史上的政治模式則很清楚的從周朝的封建領主治到秦漢初期的封建、君王官僚混合制，很快的從漢朝盛期開始就進入君王官僚制，然後是民國初年的試用共和民主制（註三十三）與民國三十八年開始的試用社會民主制。長達近兩千年的君王官僚制應該算是人類文明史上最穩定的制度，期間或許有極短期的封建復辟與極長期的『士大夫意識』，但是此『士大夫』並非生殖繼承或物質財產繼承的階級，則是再清楚不過的事實。簡單的說，分析判斷東南亞的國家權力發展階段論，不必拿『白人中心論的國家社會發展模式』為參考樣本，而應拿印度史與中國史為當然樣本。

（四）主導靈性生活的權力控制：生命儀禮與宗教

　　分析判斷東南亞的靈性生活權力控制的樣態，也應拿應拿印度史與中國史為參考樣本，甚至當然樣本。本先研究詮釋一下所認識的東南亞民族宗教或原始宗教，再簡單的描述進入東南亞的四大宗教：道教、佛教、印度教、回教（註三十四）與儒家。

1. 原始宗教與民俗宗教。

　　東南亞的原始宗教通常有祖靈信仰、地靈（地主靈）信仰、靈魂回祖信仰（註三十五），而在接受中國與印度宗教的影響下，又衍生出靈魂輪迴信、靈媒、仰與善神惡神並存的觀點。在政教合一的情境裡，靈媒就是部落首長；在政教分離的情境裡，靈媒則是巫師或巫師群：巫師與乩身，其組織並非由巫師決定而是由神鬼決定，顯然比寒溫帶的薩滿教來得複雜。東南亞的民俗宗教則是各大宗教與原始宗教融合（或混合）的結果，也是原始宗教改寫各大宗教的結果。民俗宗教裡並不在意各大宗教的語言文字經典，只是把各大宗教的主神或小神與精靈依『功能』編納入民俗宗教的封神榜裡。透過乩身（靈媒）與筮草（後來

發展成卜胚）甚至銅錢卜，即可直接與各種功能的神許願且還願，而且一定要有許有還才會「再許不難」，或一定會遵循報應法則投機不得，否則將有個人災禍。民俗宗教並不排斥各大宗教裡的僧侶，但通常以巫師視之，而稱爲大法師，民俗宗教也不排斥各大宗教裡的慶典儀式，但通常主動的轉爲生命儀禮與季節儀禮而與原始宗教或既有的民俗宗教合而爲一。

2. 道教

　　道教創於西元 142 年的張道陵，以張道陵對道家思想的體會而建構一種適合農業社會的宗教觀，張道陵並不以神仙自居，而是以謹慎的通天靈媒自居。由於時值漢朝末年戰亂時期，所以很快的結合了原有的神仙思想與道家思想，發展了順應自然萬事有應（有爲即有報應）之天道思想（善有善報、惡有惡報、不是不報、時候未到）。在神階系統上以老子思想中的『一元化三清』構思了三清道祖，來統轄既有的神話故事，並隨著歷史演進，後來的神仙與英雄人物就逐步的以功能神的方式納入逐漸龐大的神階系統中。道教的發展一方面與道家思想與時並進，另一方面也與中國佛教的發展與時並進，所以很快的就發展出科儀與經典，科儀就是透過道士養成系統的認證考試授予法師的稱號。科儀內容就是誦經、畫符籙、請神、告知神與送神的儀式。

　　由於道教長期的在中國發展，並隨華人移民東南亞而在當地發展，所以道教與民俗宗教的混合可以說是到了水乳交融的程度。天師、道士並不排斥地方巫師系統與乩身靈媒或自發性靈媒的功能，只要符合天道思想者，即可視爲通靈的工具或神仙的再世，不符合天道思想者則視爲妖怪，妖怪也可循天道修道成仙，不循天道者即可收妖。不論如何，在中國，道教的神話故事是一直與時並進，同時也與民俗宗教分享此神話故事，當然也就與民俗宗教裡的靈媒、乩身、自發性巫師水乳交融的愉快共存了。道教可視爲一神教（所謂一元化三清，三清本一元），也可視爲多神教（從最早的姜太公封神榜到歷朝歷代的君王封神），更可直接視爲民俗宗教（註三十六）。

3. 佛教

　　佛教創於西元前六世紀的印度恒河流域，原爲無神論的瞭悟生死輪迴正道，由釋迦族摩揭陀國王子：釋迦摩尼於西元前 550 年前後所創，釋迦摩尼的學說循印度沙門時期的師徒系統發展，至西元前三世紀左右即發展成唯一神論禁止偶像崇拜及持咒的宗教。釋迦摩尼成爲教主與神，此時神話系統只有佛本生經與佛在世故事，這是佛教民俗宗教化的第一步；西元三世紀左右佛教逐漸分成大乘佛教與上部座佛教（小乘佛教），在大乘佛教的發展過程裡神階系統逐漸發展完成，這是佛教民俗宗教化的第二步；西元七世紀左右殘留在印度的佛教進入佛教民俗宗教化的第三步，金剛乘或眞言乘（或稱爲密教）產生，佛教與印度教結合後在印度逐漸消失。佛教的神階系統往往因教派而有所不同，但均承認並重視釋迦摩尼所言教訓爲主要經典，而越是後期所產生的教派其神話系統就與印度教的神話系統難以分別，不過有無區別已不重要，佛教已從印度消失，轉而東南亞的小乘佛教、東北亞的大乘佛教與西藏的藏傳佛教，卻多以印度的神話展開宗教的認祖歸宗過程，連同的印度史詩也同印度的宗教神話一起成爲東南亞許多藝術創作的重要題材之一（註三十七）。

4. 印度教

　　印度教泛指吠陀教、婆羅門教、印度教這一支不同教義的宗教系統。吠陀教起於何時並不清楚，大約是西元前二十至前十五世紀，所謂的雅利安人入侵印度河流域之前，吠陀教是典型的游牧民族粗糙的薩滿教。西元前六世紀左右吠陀教進行了第一次的民俗宗教化過程或本土化過程，成爲婆羅門教。婆羅門教時期穩定了印度的種姓制度，並將婆羅門階級規定爲首要種姓，婆羅門教時期的印度教由散漫精靈信仰發展成抽象的一神論信仰。西元前三世紀至西元三世紀之間，印度教進行了第二次重要的民俗宗教化過程，一神論又衍生爲多神論或泛神論，神話系統則完全與印度史詩結合而難以分開。印度教的教義與經典則十分繁雜且可以互相矛盾。十分繁雜在於任何從吠陀教傳統到新生的印度神話都可以是讚頌的經典；可以互相矛盾在於前世今生、靈魂輪迴、種姓達摩之業論加上眾多的神話，總可以衍化出『信徒命定如此，認命地修待來世』的一套說詞。或是說從吠陀教開始，這種宗教就『教訓』低種姓階級『只能行善莫盼善果，神

222 - 223

佛憐憫尚待來世，諸般折磨只當鍛鍊，帝王淫威只可順受』，或許這般教義最符合初步脫離部落型態的政權所需吧，印度教與佛教就如此這般地在東南亞地區廣受統治階級的引進、發揚與虔信，所有的神話故事越是仁慈或越是兇惡就越符合統治階級馴化百姓的需要。人性的神話故事，正義的神話故事，並不符合雅利安人征服印度賤民時的權力快感，所以也不太符合東南亞王權興起時的統治意識型態（註三十八））。

5. 回教

如果說基督教的精義在『信、望、愛』，那麼印度教（與佛教）的精義就在『信、空、滅』。站在被統治階級，平民階級或商人階級的立場來看，回教的精義就會被理解成『信、忠、義』。上述的理解或許不夠精闢，不過卻符合西元六世紀穆罕默德創教時的歷史脈絡與回教發展過程所需要的智慧。

回教創於西元 613 年，教主為穆罕默德，神階單純只有唯一神：真主阿拉，教主則為真主阿拉的唯一傳信者（唯一先知或唯一使者）。教義與經典也十分單純，只有一本『古蘭經』，而古蘭經就是穆罕默德創教之後所獲得的真主阿拉旨意、穆罕默德對信徒的訓示以及穆罕默德重要的生平事蹟。正由於穆罕默德傳奇的生平裡商業經營與軍旅生涯的深刻教訓，所以有理由認為可蘭經是揉合了當時基督教的經典、游牧民族生活習性、軍事鬥爭謀略與商業經營謀略所綜合出來的教徒『教訓』。

回教發展過程中往往不具民俗宗教化的過程，也更堅持阿拉伯語音與阿拉伯文字傳教，並具有極其繁瑣且生活化的儀式，這些都說明了回教生成的脈絡，也說明了回教發展的堅持所由。整體而言，回教雖然帶有七世紀阿拉伯文化的痕跡，諸如：男權至上與報復式正義，但相對於七世紀的文明發展進程與阿拉伯商業狂飆的背景，回教文化比起印度教文化確實更細緻的處理了階級問題與正義問題，而使十三世紀後回教文化在島嶼東南亞更有競爭力吧。比較可惜的是回教的禁止偶像崇拜、單純的教義、絕無僅有的神話與齋戒習慣，在造形藝術上只發達了數理幾何審美觀與植物文飾的審美取向，似乎對藝術發展上較少有主導的影響力（註三十九）。

6. 儒家

儒家發展於中國的周朝末期，孔子（西元前 551 年至前 478 年）成為儒家集大成者，爾後在中國被尊為至聖先師。儒家在漢朝董仲書的改造之下不但結合了陰陽家的思想，也逐漸成為爾後中國大部分朝代的主流思想與政治制度的『原鄉』；在唐朝末期韓愈的建構下逐漸成為爾後中國大部分朝代的『道統』。這個道統以周朝的禮制為政治制度的範本，所以儒家往往被『誤解』維護周朝的封建制度與崇古傾向，但依孔子的詮釋，儒家的原道只在「忠、恕」與「仁、孝」的中庸之道。但是由於中國歷代的高舉儒家思想且與中國帝王的祭天儀式結合並深入中國民俗層次，所以往往被西方的學者以宗教視之，而稱為『儒教』。在歷史上，儒家不但成為中國的主流思潮，連對整個東亞的思想發展與核心思想的形成上也都有決定性的影響。只是，東北亞的韓國與日本歷史上有明顯的儒家，而東南亞則除了越南之外，儒家是與『道教』結合在一起直接進入民俗信仰的層次，而更容易被視為宗教（儒教）來解析。

二、東南亞設計美學的發展

從人類發展的歷史來看，設計美學的分析往往就是藝術的分析。而造形藝術史的發展或造形藝術史階段論，往往又受限於藝術品保存的年限所困擾。換句話說，設計美學的發展分析，鑑於『證物』的豐富性與有限性（註四十），越早的階段越需要合理的假設與大膽的想像吧。前一節的分析就在建立合理的假設做準備，或是說為拆除不合理的假設做準備，而本節的分析則是大膽的想像的論證，越是前階段（早期階段）越是如此。

(一) 種族移民到金屬時代：史前至西元前三世紀

• 社會發展與設計藝術發展

如果我們放棄宗教進化論的觀點，改以宗教是人類心願的投射這樣的觀點。那麼，只有民俗宗教才能解開『科學與迷信』對非西方宗教的栽贓，看清宗教的社會功能，而不是陷入毫無意義的教義辯論與宗教經典辯論。

從民俗宗教的角度，本研究認爲東南亞的原始宗教與現今東南亞原住民的宗教信仰，乃至於中國古代百越族文化、滇文化裡的宗教，以及當今中國南方的民俗宗教，其實具有相當程度的同質性。他們的最小公約數就是：祖靈崇拜、地靈崇拜、靈魂不滅、靈媒、靈療、善靈惡靈並存、法術有靈、許願還願及在地化的神階系統。簡單的說，就是『蠱巫文化』不斷的在地化，所呈現的宗教樣貌。在中國與東南亞，這種宗教都要符合『天公地道與善惡報應』，只是對天地的詮釋與對善惡的詮釋各有不同罷了。

如果我們接受上述的觀點，那麼我們再來分析銅鼓文化的藝術品表現與當今部分原住民藝術品，當可相當程度『印證』上述的論點。並將這個時期的造形藝術審美取向，定位在廣義民俗宗教下游耕魚獵部落的『巫藝同體』的藝術需求與藝術表現了。

銅鼓文化的案例舉：Heger, Franz《東南亞古代金屬鼓》一書中，東京灣『茂利銅鼓鼓體上節主暈圈圖案：羽人鳳舟圖』（註四十一）。原住民藝術品的案例舉：Kerlogue, Fiona《東南亞藝術》一書中，蘇門達臘南方原住民『羽人鳳舟生命儀禮祭品』（註四十二）。兩則案例在圖像學詮釋下，東南亞之『古今』藝術品竟然共享著如此之多的主題、子題、題素，乃至雷同的造形元素（羽人、鳳舟）。雖然銅鼓文化之神話傳說難以確切考證，但同屬祭祀生命儀禮用品則是無庸置疑的共同取向。

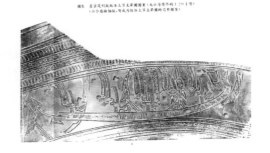

▲圖 7-6　茂利銅鼓鼓體上節主暈圈圖案：羽人鳳舟圖

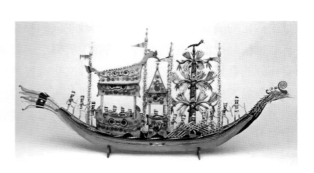

▲圖 7-7　羽人鳳舟生命儀禮祭品

• 審美取向與設計美學

當然還有更多的藝術品案例可以舉證，但是本論文主要目的在於論證此一階段的審美取向與推衍可能的形式操作法則：設計美學。所以，本研究認爲這一階段的審美取向具有以下的形容詞：威嚇的、祖靈祈福的、地靈牽制的、航向光明的四個特點，如果我們接受民俗宗教主要在生命儀禮裡出現最多，且與人類心願投射有密切關係，那麼應該還可加上兩個形容詞：季節的與生命儀禮的。

這一時期的設計美學（造形操作規範）雖然受限於創作技術與創作目的的制約，但是由於多數出現在器物上，所以簡單的幾何排列、合圖法則、自然物像類比、局部放大與正圓正方等形式法則應該已經確立。另一方面設計美學中的意涵向度也明顯的以神話敘事，或者說表達既有的生命儀禮與宇宙觀等，則可視爲藝術創作的主題與主調。

（二）帝國擴張到部落政權：西元前三世紀至西元七世紀

• 社會發展與設計藝術發展

西元前三世紀至西元七世紀的約一千年間，東南亞主要的文化以越南文化、占婆文化與扶南文化爲主，本研究先分析越南文化與藝術品，後分析扶南文化與藝術品。依越南第一部官方史書《大越史記》的敘述，南越國建於十三世紀上半葉，由趙陀所建，十五世紀重修《大越史記》時則補述了一段趙陀之前的神話，謂越南民族的祖先是炎帝神農氏三世孫帝明。帝明於五嶺之南娶仙女而代代相傳十八代後於公元前 258 年爲蜀泮所滅，後即建立建甄國直至十三世紀才由趙陀改朝換代爲南越國。不過依中國正史的記載，越南與韓國雷同，均約於紀元前後部分納入中國版圖設郡治理，然後一直處於設郡、藩屬國、保護國、獨立國等長期變動的關係，至中國清朝末年，阮福映的阮朝才以中國的保護國身份渡讓於法國，而於二次世界大戰後成爲獨立的國家。

　　成爲越南民族文化最早的成分或披土，依現有的考古資料中銅鼓的判斷，具文明色彩的文化成長之『原住民』應以與中國境內的百越族相同的族群爲主，而於周末與秦漢之際逐步與中國的中原文化（所謂的儒教，姓氏，乃至科舉制度）再度銜接起來。本研究再舉越南東山文化之銅鼓（圖八）爲例（註四十三）。

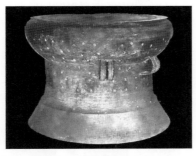

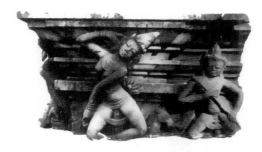

▲圖 7-8　越南出土的銅鼓（或稱黑格爾 II 型銅鼓，或定音銅鼓）　　　　▲圖 7-9　占婆特拉丘祭壇石刻

　　成爲越南文化的第三重要成分或披土的：佛教，大體而言有兩種說法：從印度而來與從中國而來。由印度而來的南傳佛教主要指西元三世紀到六世紀活躍於湄公河三角洲的扶南王國國以及活躍於五世紀至十世紀在越南中南部及整個湄公河三角洲的占婆王國，由此而帶入佛教對越南的影響。九世紀後半葉，占婆王因陀羅跋摩（Indravarman）篤信佛教，於西元 875 年在今東陽建大佛寺的『東陽佛寺』出土建築與雕刻。型制上爲佛寺，但藝術風格上卻也明顯的混有印度文化或印度教文化乃至於占婆土著體型與了臉型的特徵。本研究舉九世紀占婆特拉丘祭壇石刻（圖九）爲例（註四十四）。

　　由中國而來的佛教則有更明確的文字史資料支持。約於西元 580 年印度僧『毘尼多流支』由廣州抵達交州，住法住寺，帶來了菩提達摩創立的中國禪法，創立了越南前期的禪宗教派，爲越南禪宗始祖。西元 820 年中國僧人『無言通』再度入越南住法住寺，創立越南第二禪宗教派。十一世紀李朝時，開國皇帝李公蘊本人是僧人養子，自然大力推廣越南禪宗。繼李朝之後的陳朝也是大力禮佛，繼陳朝之後的黎朝（此指後黎朝）先是仰儒抑佛，但隨後佛教仍是以中國佛教爲主的正常發展直到十九世紀法國殖民越南才帶來天主教。所以，大致可以推論越南佛教主要是中國佛教的南傳，次要才是印度佛教的南傳。而未必是南傳佛教的小乘教派，應屬較多成分的北傳佛教的大乘教派。

　　成爲越南文化的第二或第三重要成分或披土的：儒家，大體而言則不只是儒家學說與儒家理想的章典制度，還包括道教。李朝太祖既建佛寺也建道觀，在十一世紀前後李朝的首都升龍就建有四座道觀，其中以祭祀『玄天鎭武眞君』的觀聖廟最爲出名（註四十五）。而無庸置疑的是官制化的儒家制度，在越南的歷史裡，中北部越南，不但曾多次成爲中國的領域土，就是在藩屬乃至獨立的年代，也全力建立與中國同步的儒家相關的政治制度。至今越南還有多處孔廟，也有國子監，乃至成爲法國殖民地之前也有科舉制度，乃至秀才，舉人等稱謂。作爲越南當今文化成分之份量，可能比佛教的影響來得更大。

　　其次，我們以扶南文化爲主要的分析對象。目前，湄公河三角洲及越南與高棉的沿海地帶本來就是許多不同民族聚集的地區，有孟人、馬來人以及從北越進來的華人。中國史上曾提到在西元 243 年『扶南國』國王范尋遣使獻樂人於吳國。西元五世紀初有一姓憍陳如（Kaudinya）的印度人來到扶南，以太陽神蘇利耶的後裔自稱，因而被扶南人奉爲王。此處雖說是被扶南人奉爲君，事實上應該是印度人憍陳如氏入侵扶南，並以扶南爲根據地擴大軍事宗教版圖，只是這印度族後裔在自創太陽神教、佛教、印度教之間常常變換宗教，卻又極力推廣帝王所信的宗教，而造成目前所見的極大數量的宗教遺跡（註四十六）。

　　在六世紀左右在湄公河中上游地區也出現一個印度教王國稱爲眞臘（Chanla），眞臘民族主要就是孟人與克梅爾人（Khmer），而統治的王族卻是印度人。扶眞的憍陳如氏後裔於西元 539 年後因王族王爲殘殺爭奪王位，而展開了更激烈的印度人殖民東南亞的政權出現。先是扶南王娶同爲印度人後裔的眞臘公主（或女王）而併吞了眞臘，後是這一女王的子孫分治扶南與眞臘，接著是眞臘又分裂爲陸眞臘與水眞臘，水眞臘又反過來併吞了扶南，而扶南王後裔則出走扶南地區，卻在數代後分別於暹羅和印尼建立起及其強大的佛教王國他墮羅缽底和夏連德拉王國（有的史料認爲是室利佛逝王國）。水眞臘併吞了扶南而興起以及室利佛逝的興起則分別代表了下一階段的兩大強國，分別主導半島東南亞與島嶼東南亞。

扶南作爲這一階段除了越南之外的唯一強國，如果從二世紀算起到七世紀被滅，也強盛了近五百年，不過現存的藝術品卻非常稀少。本研究以佛像、印度教神像各舉一例如下。佛像爲來自藍羅克（Ranlok）的佛頭（註四十七），考證爲六世紀作品，雖帶有三世紀印度阿馬瓦蒂（Amaravati）風格，但面貌卻已明顯具有孟人特徵，印度教神像爲濕婆與毘斯奴二合一的訶里訶羅（Harihara）神像（註四十八）頭頂左半邊戴圓筒形高帽標示爲毘斯奴神，頭頂右半邊頭髮高高束起標示爲濕婆神，面貌帶有扶南人特徵。

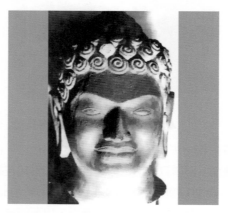

▲圖 7-10　藍羅克（Ranlok）的佛頭

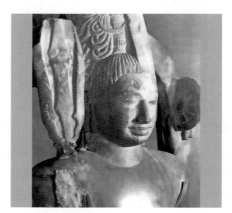

▲圖 7-11　訶里訶羅（Harihara）神像

● 審美取向與設計美學

　　西元前三世紀至西元七世紀之間的東南亞視爲『帝國擴張到部落政權』時期的話，顯然有兩支不同的主導文化，一個是中華帝國的向南擴張，一個是廣受印度婆羅門影響的部落政權興起。在上述的案例裡，除了銅鼓文化可能偏早（西元前三世紀）以外，其餘三個案例均爲難得考古挖掘資料，且均考證爲西元六世紀左右之作品，所以石刻技術顯然至這一時期才趨成熟。

　　從所舉案例來看即可瞭解扶南與越南地區廣受佛教與印度教的影響，但也游移在不太明確的佛教教義與印度教教義之間。同時更明顯的印度教的神話乃至佛教的神話也歷經了在地化的過程，這種在地化的過程，從扶南王原意是山神之王的地靈崇拜，到石刻藝術品也在詮釋部落主或帝王的神蹟與戰功上，其實也都在下一階段的吳哥王朝與室利佛逝王朝、夏連德拉王朝的藝術創作裡一再地出現，只不過占婆與扶南的藝術品裡是更徹底的連神話人物的容貌都快速的在地化罷了。

　　這一時期的審美取向大致還不脫離：威嚇的、地靈牽制的審美取向，只是也增添了帝王表功的、神秘的審美取向，祖靈祈福的審美取向則可能被壓制或根本就被帝王崇拜的現實情境所替代。

　　這一時期的設計美學在越南北部顯然的是接受了中國文化下設計美學的在地化滯延轉譯，而在扶南、占婆地區則是接受了較多的印度佛教與印度教文化的在地化滯延轉譯。簡單的說，已從簡單的幾何排列、合圖法則、自然物像類比、局部放大與正圓正方等形式法則裡，排除了自然物像類比、局部放大法則，而增添了寫實法則與善惡並存法則。在寫實法則這籠統的原則下可能含有更多的造形操作規範，但是由於這一時期的扶南文化與占婆文化基本上都還未進入文字記史的階段，所以也更無所謂思想史的資料可憑以推論與推衍，所以也只能以這籠統的寫實法則來稱呼了。另一方面，設計美學中的意涵向度則明顯的以正在形成中的印度教神話、佛教神話以及由地靈神話改編而成的帝王神話，混合起來充當爲藝術創作的主題與主調。

（三）准政教合一本土強權國家：西元七世紀至十三世紀

● 社會發展與設計藝術發展

　　七世紀至十三世紀東南亞分別出現了陸上霸權吳哥王朝與海上霸權室利佛逝王朝，本研究分別簡述這兩個霸權的興起，並以吳哥文化與室利佛逝文化爲例簡述如下。

湄公河三角洲在西元 645 年印度族人殺林邑國國王范鎭龍，此一印度族人於 758 年改國號爲『環國』，因其都於『占』故又稱爲占城（Champa）國，由於『篤信』印度教，而開展了以印度教爲主的占婆文化。前述水眞臘在八世紀末又由爪哇來的，號稱扶南王後裔的『印度族群』所滅，但隨後又將虜去的國王放回卻造成水眞臘一度強盛，但眞正取得中南島霸權的卻是隨後興起（西元 790 年）又自稱是克梅爾人而成立柬埔寨（意即克梅爾人王國），因建都於吳哥附近，且長期存在，所以所形成的文化又可分爲前吳哥文化，盛吳哥文化，晚吳哥文化。只不過在長期與泰國交往爭奪領土下。在十三世紀時豐盛的（印度教式的）吳哥文化突然從柬埔寨消失，同時也被柬埔寨人遺忘（直到十九世紀法國殖民時，吳哥文化才又以考古遺址重現於世人）。本研究即以吳哥文化中的兩則印度教佛教混合藝術爲例，略述此一時期藝術成就與風格演變。前則爲吳哥窟（註四十九）後則爲銅鑄三立佛（註五十）。

▲圖 7-12　盛期吳哥文化：吳哥窟

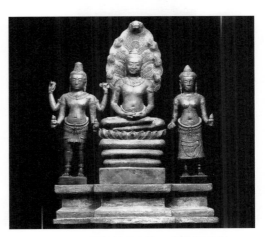

▲圖 7-13　晚期吳哥文化：銅鑄三立佛

在夏連德拉與室利佛逝文化部分，自稱扶南王後裔的印度族群，從扶南逃出後，於西元八世紀在北爪哇落腳，建立了稱霸印尼長達六世紀的『室利佛逝』集團，同樣印度族群間有許多國王，同時也收納少數土著國王，而共同組成『室利佛逝』集團，初期室利佛逝集團的盟主篤信佛教，在八世紀到九世紀中葉室利佛逝集團中的一支號稱夏連德拉王朝在爪哇中部興起，就建立起許多宏偉的佛利與婆羅浮屠（Borobudur）（也稱大佛）。

而在九世紀中葉室利佛逝集團由位於蘇門達臘的賽林多王朝主導，在爪哇的諸王雖奉室利佛逝集團爲首，但在宗教態度上卻有了極大的改變，再度由印度母國引入最新的印度教，並揉合了佛教、原婆羅門教、與印尼土著宗教，也重新詮釋分享了『羅摩衍納』等印度古老史詩，乃至印尼土著神話，形成一種具印尼特色的泛印度教信仰。

九世紀中葉泛印度教的在印尼興起，完全改寫了印尼神像藝術與宗教藝術的面貌，其中又以普蘭巴南境內的拉拉任古蘭（Lara Jongrang）的濕婆神廟最爲出名。不過十世紀以後隨著印尼王室群的東遷泛印度教，也從新王城爲中心，越來越加重當地土著神話、婆羅門教與佛教的色彩，而使印尼美學逐漸與印度美學分離（註五十一）。雖然，此一時期的建築藝術品頗多，但下一階段回教傳到印尼後，除了巴里島之外，幾乎全部改宗回教，而平原地區印度教的建築與神像幾乎全遭破壞，蘇門達臘最爲明顯，爪哇群島也只有巴里島及爪哇島山區的印度教聖地，因荒廢而保存下來。

本研究即以中爪哇室利佛逝主政下的迪恩高原毘摩神廟（Bima）（註五十二）及中爪哇夏連德拉主政下的婆羅浮屠（註五十三）爲例，簡單分析如下。

• 審美取向與設計美學

西元七世紀至十三世紀間的社會發展型態如果可以定位成准政教合一本土強權國家的興起的話，那麼在東南亞，除了原有的文化基礎以外，主要有四支文化或大或小的主導了東南亞的審美取向與設計美學，這四支文化依影響及批覆的大小順序分別爲印度式的印度教文化、錫蘭式的佛教文化、中國中原式的儒釋道文化以及以南紹國與大理國爲中心的中國滇文化。本研究限於篇幅，所以在案例分析上只舉顯著影響與表現的佛教文化與印度教文化的案例。

以吳哥文化代表的半島東南亞並不完全是扶南文化的直接繼承,最少在宗教上是遊走在印度教轉化成佛教或印度教轉化爲本土化的帝王崇拜過程中。盛期吳哥文化裡(吳哥窟)看得到比扶南文化更明顯的印度教與地靈崇拜的結合過程,以及「王即地靈」的帝王崇拜過程;晚期吳哥文化裡(銅鑄三立佛)裡,則從釋迦摩尼佛右尊協恃菩薩的造形以及釋迦摩尼佛受龍王護法的造形,充分的解讀出印度教式的佛教藝術演繹特徵。

▲圖7-14 迪恩高原毘摩神廟

▲圖7-15 婆羅浮屠

以室利佛逝與夏連德拉的文化所代表的島嶼東南亞,當然就更不是扶南文化的直接繼承,雖然室利佛逝與夏連德拉的興起都有號稱爲扶南王後裔的傳說,但是從室利佛逝王朝裡的宰相多爲婆羅門來看,顯然更多的影響因素是來自印度,只不過室利佛逝更明確的是以印度教爲主,而夏連德拉則是混合了印度教與佛教,而不惜鉅資地立下爲帝國祈福的婆羅浮屠。

整體而言,這一時期的東南亞,除了中國中原式的儒釋道文化以及以南紹國與大理國爲中心的中國滇文化外,在印度教文化影響部分,加強了原有的威嚇審美取向,增添了秩序審美取向,而這秩序審美取向又包含帝王之美的核心式王城建設與神祉之美的曼陀羅建設,所以也可視爲幾何審美取向的意義化。在佛教文化影響部分,加強了原有的神秘審美取向,增添了莊嚴審美取向。另一方面,設計美學中的意涵向度則明顯的混合了印度教的神話、帝王神裔的神話、佛教的神話乃至於本土的神話於一爐,而難以分辨,也無須分辨吧。

(四)準政教合一商業強權國家:十三世紀至十六世紀

• 社會發展與設計藝術發展

西元十三世紀至十六世紀,東南亞幾乎明確的分成半島東南亞的佛教世界與群島東南亞的回教世界,但已無霸權強國出現了,所以這三百年間,本研究以此一階段經濟較爲富庶的新興國家泰國與馬來西亞爲代表,分析佛教藝術與回教藝術在這一階段的形成與演變如下。

就中南半島銅鼓文化的傳播而言,泰國北部早有中國西南的民族在此活動,但就文字史而言則是約在十三世紀先是素可泰興起於今泰國南部,後是傣人孟萊王於清邁建城,稱霸今泰國北部,幾經朝代興替於十九世紀後與南部暹羅合併而成爲今日泰國。

素可泰於泰南稱霸後即以佛教爲國教,並發展出極其出名的素可泰風格佛像與廟宇,並回傳至中國傣人地區,且爲當今泰國境內所有族群所信奉,從某個角度來看,十三世紀素可泰風格的建立,不但是美術史上的重要事件,甚至可以說宗教史上,生活史上,文化史上爲爾後的泰國民族定下了泰國文化的基調。

考古資料上在泰國地區所能呈現的古代泰文化主要包括了中國西南某一民族的文化、孟人文化甚至緬人與占婆人的文化,然後進入文化披土的是泰族文化與佛教文化,最後進入文化披土的是現代西方文化。而就素可泰風

格從十三世紀以來逐漸成為泰國文化裡最為重要的成分來看，我們甚至可以直接認定古泰（傣）族文化與佛教文化的結合就是素可泰文化。本研究以十四世紀的藍那泰經樓與十三、四世紀的素可泰寺院（註五十四）為例，簡單分析如下。

▲圖 7-16　藍那泰經樓

▲圖 7-17　素可泰寺院

在島嶼東南亞部分，以西方殖民者的觀點而言，從公元一世紀到公元十二、三世紀甚至十四、五世紀，馬來半島似乎沒有參與有效益的殖民經濟史寫作，而馬來半島的發現與開發似乎唯一可牽連的就是所謂『馬來由』這個於公元初被印度人所移民兼殖民的經濟集團，以及西元七世紀蘇門達臘最早出現的國家：馬來由城市國家了。馬來西亞半島甚至到十六世紀歐洲人來之前，都還是回教勢力的眾多蘇丹小國或中、小部落，所以這一時期的馬來文化藝術品並不多見，本研究以這一時期的西北爪哇上的班騰（Banten）回教寺院與下一時期可倫坡（Kuala Lumpur）的回教寺院（註五十五）為例，簡單分析說明如下。

▲圖 7-18　班騰（Banten）回教寺院

▲圖 7-19　可倫坡回教寺院

• 審美取向與設計美學

以泰族文化為代表的半島東南亞已完整的塑造出不同於印度的佛教文化。在政治經驗上也屢屢有國王整頓廟產與教義的事件（特別是泰國與寮國），明顯的表示出宗教為政治所用的『準政教合一』政權性格。在案例上的藍那泰經樓與素可泰寺院則可解讀出太多這種準政教合一國家對『準國教形象』形塑的努力，及泰族起源與遷移的漸變過程。

在藍那泰經樓的案例裡，已可看到素可泰風格的佛像，更可看到頗為早期的泰國式木構造建築的風格，這種建築風格如果我們要否認『它』與滇文化的關係，乃至否認『它』與現今中國西霜版納『傣族』文化的關係，其實是既勉強又做作吧。在素可泰寺院的案例裡，則可明確的看到典型的素可泰風格佛像（修長的佛身與火焰頂的佛陀肉髻），以及介於吳哥石山城建築圖式與金身尖頂式佛塔建築圖式的混合或轉換。因為前者是泰文化的東鄰前身：吳哥文化藝術特色，而後者則是泰族與西鄰緬甸族的共同自創藝術特色。

以馬來文化為代表的島嶼東南亞則量力（經濟能力）而為的塑造出不同於中亞發源地的回教文化。在政治經驗上有太多的部落酋長為了連結城市經濟而改宗回教，以蘇丹自稱立國，明顯的表示出宗教為商業所用的準政教合一政權性格。在案例上的班騰（Banten）回教寺院，明顯的結合了沙漠地區因熱而注重通風透氣的建築形式與赤道雨林地區因潮濕而注重通風透氣的建築形式，甚至我們可以說這在既有的印度教居所、集會所所改建成的回教寺院，幾乎是島嶼東南亞早期的回教寺院標準型態：木構造或石木混合構造，正四庇重屋，重屋屋頂脫離以形成自然換氣機制，再加以正四庇尖頂。在案例的可倫坡（Kuala Lumpur）回教寺院則明顯的帶有更為華麗的中亞回教寺院特色或拜占庭回教寺院特色，當然也都經過在地化的調整，特別是濕熱氣候因素的調整。在裝飾主題上則仍然謹守偶像崇拜的禁忌，而以植物紋，幾何紋與尖頂拱圈組合為裝飾的基調。

整體而言，這一時期的東南亞文化除了繼承上一時期的文化之外，逐漸已非均質的且統一的文化整體了。大體而言，分別是在地化的大三塊文化：中國儒釋道本土化後的「越南文化」、滇文化與小乘佛教混合而成且在地化後的「泰文化」與印度色彩、回教混合而成且在地化後的「馬來文化」。所以審美取向上也各有不同的發展，難以一概而論，倒是整體趨勢上，宗教審美取向（因政權統治所需）與世俗審美取向（因商業流通所需）都化身為本土、正統、在地的呼喚，勾引著帝王強權想像中人民該有的心靈秩序。奴隸制度與賤人階級可能逐漸消失了，但帝王的權力卻透過諸神的嘴巴，重新規定著人民該有的審美取向，表述著王族起源的民族驕傲。

在設計美學的形式規範上，也還是沒有明確的民族思想或民族哲學可資規整。整體而言只能說技術上多多益善，而在設計美學的意涵向度上，則明確的只有泰族文化裡借用佛教的神話、印度史詩來強調泰王族或泰民族的自創神話與借用神話的合作無間。回教除了穆罕默德的生平事蹟以外，只有簡單的阿拉伯童話故事與傳奇小說，偶爾添作藝術創作的題材，既稱不上藝術創作的主題，更稱不上藝術創作的基調，所以也就任由原始宗教中的神話、商業政權中的英雄事蹟與在地民間故事充當作敘事設計的素材了。

三、東南亞的設計美學披土論：文化成分的觀點

（一）移民、殖民與近代帝國殖民

如果我們拉大時間跨度來看，遠古時期（西元一世紀之前）大致上是東南亞的北方民族向東南亞的南方民族移民兼殖民的過程。古時期（西元一世紀至十六世紀），大致上先是印度民族向東南亞殖民，極小部分阿拉伯人與中國人向東南亞殖民，後是較大數量的中國人向東南亞移民的過程。而近現代（西元十六世紀以後）的東南亞歷史整體而言則是歐洲人對東南亞的全面殖民過程與印度人、中國人向東南亞移民的過程。

在遠古時期，移民、殖民乃至於族群地盤爭奪三者之間通常很難劃分清楚，但是不可避免的都是以或大或小規模的戰爭形態出現。在古時期移民則為由小漸大的墾荒與商業控制，殖民則為族群整體的戰爭，並以在地殖民為主，以宗教為戰後統治的後盾。在地殖民通常沒有殖民母國的問題。而這所謂的在地殖民就是落地生根式殖民，這種殖民一定會面臨大量混血的情境。

近現代的殖民則與古時期的殖民完全不同，通常雖然仍是以軍事征服為手段，以宗教統治為後盾，但是征服的過程中也先運用了宗教為手段，而征服後也不放棄軍事鎮壓的後盾。這就形成以極低的人口（通常不超過百分之二、三）統治著極高的人口。另一方面，近現代的殖民則通常不會割斷殖民母國的臍帶，永遠以殖民母國的經濟利益為第一考量。這就是資本主義與帝國主義式的殖民新形態。

我們瞭解這樣的大趨勢之後，再理解一下這殖民主義新形態的發展過程，是有助於理解近現代東南亞的文化披土、工藝發展，乃至設計美學的形成。

（二）近代東南亞的設計美學成分

經濟帝國主義在東南亞的發展大致經歷了以下幾個階段。

第一階段：通商貿易港口的爭奪與港口腹地的殖民。

第二階段：擴大殖民範圍，並進行種植園區開墾與更大領土土的佔領。

第三階段：帝國主義者之間的地盤爭奪與地盤交換。

第四階段：帝國主義者主控下的被殖民地解放或民族獨立。

第五階段：帝國主義操控下的後殖民化與新文化殖民。

瞭解這些經濟帝國主義階段性的演變後，就比較容易描述出東南亞地區近現代設計藝術發展有以下的特色。

1. 建築上，西式教堂與軍營、總督府、官舍均以殖民母國的建築式樣同步出現。買賣交換地盤的地區，則往往會混雜不同歐洲國家的建築風格。

2. 建築上，發展出適應東南亞多雨氣候的磚造殖民建築式樣，主要是殖民母國的大商人住宅以及殖民地的小官僚住宅。這通常是殖民母國的住宅放大並加一圈迴廊而成。

3. 建築上，磚造商舖出現，通常是同時期的殖民母國的商舖建築。

4. 建築上，「混歐面中國裡」的磚造建築出現，此即「洋面唐身」的騎樓建築，這種建築以新加坡分佈最多。這裡所稱「混歐面」主要是以荷蘭港口店鋪立面為主，並予時俱進，且與新佔領主的母國店鋪立面俱進。

5. 以上的這些發展，基本上，以殖民母國為樣版，以殖民時期所形成的首要都市為核心，並向交通上居於次核心與三級核心的鄉鎮擴散，而不及於鄉村地區，更無涉於東南亞未開發的熱帶雨林地區，那裡仍然居住著被西方人類學家稱為原始人的未開化民族或土著。

(三) 披土的文化區塊

我們放棄了以爪哇原人為想像樣版的『南島族群』這種廉價神話，循著東南亞被殖民的蹤跡，慢慢撥開東南亞『多層文化的披土』，來認識與分辨目前東南亞的文化區塊現狀，大致上可以分成以下七個至八個文化區塊支持著大同小異的『東南亞』審美取向與設計美學。

1. 越南文化區塊，主要的文化披土為：古代中國中原文化、百越族文化、占婆文化、佛教文化、法國天主教文化、西方現代文化。

2. 泰國文化區塊，主要的文化披土為：古代泰文化、滇文化（南紹與大理）、古代吳哥文化、傣族文化、佛教文化、西方現代文化。

3. 緬甸文化區塊，主要的文化披土為：古代緬人文化、佛教文化、英國文化、西方現代文化。

4. 高棉與寮國文化區塊，主要的文化披土為：古代孟人文化、占婆文化、佛教文化、滇文化（南紹與大理）、印度教文化、法國文化、西方現代文化。

5. 印尼、汶萊、南菲律賓區塊，主要的文化披土為：古馬來人文化、新馬來人文化、佛教文化、印度教文化、回教文化、華人文化、荷蘭文化、英國文化、西方現代文化。

6. 馬來西亞區塊，主要的文化披土為：新馬來人文化、佛教文化、印度教文化、回教文化、華人文化、荷蘭文化、英國文化、西方現代文化。

7. 菲律賓文化區塊，主要的文化披土為：古馬來人文化、西班牙天主教文化、美國文化、西方現代文化。

8. 新加坡文化區塊，主要的文化披土為：華人文化、馬來文化、回教文化、英國文化、印度文化、西方現代文化。

上述的文化披土的描述是依時間順序排序，而披土厚度與披土在地化的程度在同一區塊內又略有不同。只是殖民獨立後的東南亞各國，除了新加坡明確的採取多族群平等共處的政策外，大部分的國家難免或多或少落入人口優勢族群沙文主義的陷阱，也難免落入前殖民主保護的陷阱。所謂的國家設計美學也就在國家主義、種族主義、想像的歷史情境、資本主義、社會主義與前殖民主溫情呼喚等意識型態荊棘裡，或愉快或痛苦地展開國族神話的再建構。

四、設計美學論證的結論

本論文以重新建構的東南亞歷史階段論與人類學上的文化披土論，來分析東南亞設計美學的形構過程，經過有限案例的冗長分析，獲得以下的結論。

1. 以新的眼光看待東南亞文化特色

東南亞文化與藝術發展顯然不是二十世紀前半葉西方學者眼中的期待景象：『東南亞就是印度文化的延伸，是原始文化（第一階段）遇到印度人後才展開初步的文明進程（第二階段），遇到了歐洲人後（十五世紀後）才展開正確的文明進程（第三階段）』。當然，也不是二十世紀前半葉保守的中國學者眼中期待的景象：『東南亞是中國文化與印度文化的雙重披澤地』。東南亞的文化發展與藝術發展既非西方人眼中的三階段論，也非中國人眼中的雙重披土論所能解釋得清楚，而應該以本研究所假設並印證的五階段論與多重披土論才足以略為解開此地區文化發展與藝術發展的多彩且複雜之樣貌。

2. 東南亞設計美學的五階段

第一階段（西元前三世紀之前）：審美取向為：威嚇審美取向、祖靈祈福審美取向、地靈牽制審美取向、航向光明或生命儀禮的審美取向。設計美學：在形式向度為，簡單的幾何排列、合圖法則、自然物像類比、局部放大與正圓正方等形式法則；在意涵向度為，以神話敘事，表達既有的生命儀禮與宇宙觀等。

第二階段（西元前三世紀至西元七世紀）：審美取向為：威嚇的審美取向、地靈牽制的審美取向、帝王表功的審美取向、神秘的審美取向。設計美學：在形式向度為，簡單的幾何排列、合圖法則、寫實法則、善惡並存法則與正圓正方等形式法則；在意涵向度為，以正在形成中的印度教神話、佛教神話以及由地靈神話改編而成的帝王神話，混合起來充當為藝術創作的主題與主調。

第三階段（西元七世紀至十三世紀）：審美取向為：除了本研究尚未仔細解析的儒釋道文化與滇文化外，包括了印度文化主導下的威嚇審美取向、秩序審美取向（此項又細分為世俗的帝王增美審美取向、屬靈的曼陀羅審美取向）、幾何審美取向、神秘審美取向、莊嚴審美取向。設計美學：在形式向度則以幾何審美取向與上一階段的寫實審美取向為主導，發展出數不清的形式法則，這些形式法則卻都要配合意涵向度裡，意義演出的需求。在意涵向度則為，混合了印度教的神話、帝王神裔的神話、佛教的神話乃至於本土的神話於一爐的綜合神話。

第四階段（西元十三世紀至十六世紀）：審美取向已無法表述為整體一塊，勉強的說東南亞共同的部分為：政教合一的宗教審美取向與商業世俗審美取向，分為三塊來描述則只能以披土論來描述為：（中國儒釋道本土化後的）越南文化、（滇文化與小乘佛教混合而成且在地化後的）泰文化與（印度色彩與回教混合而成且在地化後的）馬來文化。設計美學：在形式向度上已複雜到只能稱為技術混合的諸多意識形態規範吧。在意涵向度上，則只有泰族文化裡借用佛教的神話、印度史詩來強調泰王族或泰民族的自創神話與借用神話的合作無間；回教文化披土裡則任由原始宗教中的神話、商業政權中的英雄事蹟與在地民間故事充當作敘事設計的素材了。

第五階段（西元十六世紀至 1950 年代）：由於西方帝國殖民的目的在擷取自然資源與經濟利益，此階段在所謂種植園區與首要城市的畸形都市化過程中，殖民地區的雙元經濟論在表面仁慈的上帝主導下，審美取向與設計美學，顯然只落入殖民主想像中的異國情調中。這種混雜想像中的異國情調、待拯救的原始風味、難以理解的品味所形成的美學，幾乎無法分析。所以只能透過殖民主的口味期待、在地的歷史痕跡與帝國列強的勢力範圍爭奪，從文化披土論角度，略知此一時期東南亞各地區的文化披土而已。

3. 東南亞設計美學的多元披土

東南亞設計美學的現狀只能視為整個東南亞地區『脫殖民剎那間』的文化披土發酵與東南亞各國所謂的國族主義想像中發酵的混合體。國族主義想像中的發酵與實際的發酵都可能變種為劣質的民粹主義，且瞬息多變，所以本論文未列入研究範圍。而『脫殖民剎那間』的文化披土則大致上分為八個區塊，如本論文 3-3 節所述。

4. 東南亞設計美學的可能走向

　　以階段論下的趨勢，加上地緣政治學的常識來推估的話，本論文樂觀的判斷東南亞的設計美學會以『國族』為單位，發展出各國的設計美學，而歷史文化的披土成分中，印度文化與宗教文化會逐漸剝落與褪色，新添的文化披土則以新興的亞洲經濟霸權為主導，可能是日本文化，也可能是中國文化。

7-3　設計美學應用：論泰國設計美學

一、設計美學的建構與應用

　　在一系列的設計美學研究中，筆者分別從西洋美學史與中國美學史的琢磨中體悟出美學的三向度：本質向度、形式向度、意涵向度。

　　在西洋美學史的發展過程中，由於美學被定位成哲學的一支，以及西洋文化裡長時期中世紀哲學的神學傾向，以致於西洋美學的內容從希臘時期的本質、形式、意涵三向度的並重逐漸淘煉成本質向度為重，而有形而上美學之稱。美的形式向度探討淪落為建築技術之學而殘留在建築書的系統裡；美的意涵向度探討轉向附加於聖經詮釋學與藝術史學的瑣碎知識，而以圖像學之名於二十世紀初與藝術史中的式樣分析並列為藝術史的重要『技術』知識。這種狀況雖然在十九世紀末就遭受到心理學家的高度質疑與挑戰，而提出所謂形而下美學建構的迫切性，但是這些挑戰只引起德國格式塔學派略有成果，形成爾後並不成熟的設計美學或設計心理學。而更多的藝術理論家，符號學家投入西洋美學研究後，到了二十世紀後半葉有了風起雲湧的變動，展現出當今西洋後現代美學的諸多派別與樣貌。整體而言大致可以說已回復了美學三向度並列繽紛的發展。

　　在中國美學史的發展過程中，由於漢朝過早的獨尊儒家與道家，美學就被定位於倫理、儀禮、心性、自然之道的附加詮釋體系中。當然我們在中國美學史與藝術思想史的資料裡，也可看到本質、形式、意涵三向度的探討，但是由於中國歷史上知識份子長期的重道鄙藝的傳統，導致美的本質向度探討偏重於倫理與儀禮，美的意涵向度探討偏向於心性與意境與美的形式探討長期的荒廢。這種美的形式探討的長期荒廢也是造成如今建構中國設計美學高度困難的原因之一，特別是在如果將設計美學只定位於美的形式向度時。當然，從系列設計美學研究經驗裡，研究上也逐漸發現「設計美學」在同時定位於美的三向度探討時，應較偏重美的形式向度與意涵向度。

　　不過，就算是設計美學同時定位於美的三向度探討，而較偏重美的形式向度與意涵向度。我們在探討日本美學的發展與印度美學發展時也還是會有一定的困難，那是因為所有的『設計美學』的探討，大部分都會落入『高操作性期待與低操作性法則』的矛盾之中。我們往往以西洋設計美學中豐富的《建築書》傳統來削足適履的套用到不同的藝術史發展成果。另一方面，我們也忘記了這西洋設計美學中豐富的《建築書》傳統也是從模糊的『形容詞』開始堆砌、精鍊、印證與自我證成（或說套套邏輯 tautology）的成果。而如果我們能夠接受這個事實與這種觀點後，再來看看前篇論文裡對東南亞設計美學的結論，就能理解這些結論已經是相當精確的規則整理與描述了。在前篇論文裡所擷取出的『泰國設計美學』，仍然是兼顧美的形式向度與美的意涵向度的描述，另一方面在指引『泰國設計美學』生成脈絡上，也還有審美取向的歸整與描述。而本節主要在部分說明一般設計美學如何建構，以及這些建構出來的設計美學如何應用（或理論到底有何用途），以作為泰國設計美學分析與應用的準備，以下分三小節來說明。

(一) 一般設計美學直接而小範圍的應用

　　直接而小範圍的應用指將設計美學研究成果進行最粗淺應用，這包括：

　　其一，將設計美學形式向度的描述，當作設計操作的規則

　　其二，將設計美學意涵向度的描述當作設計造形元素擷取的重要線索。

　　其三，將設計審美取向，當作設計發展時的總指引。

本研究以五幅封面設計來說明這種直接而小範圍的應用，這五幅封面分別是：《亞洲風格時代＞一書封面（圖二十）、《Art & Architecture of Combodia》一書封面（圖二十一）、《日本美術史》一書封面（圖二十二）、《中國工藝美術史》一書封面（圖二十三）、《泰國人憑什麼》一書封面（圖二十四）。

▲圖 7-20　亞洲風格時代一書封面

▲圖 7-21　Art & Architecture of Cambodia

▲圖 7-22　日本美術史一書封面

▲圖 7-23　中國工藝美術史一書封面

▲圖 7-24　泰國人憑什麼一書封面

　　圖 7-20 封面所運用的設計美學，除了一般性現代設計美學的法則外，在意涵向度則選取了東南亞的諸多事物意象（主要是書籍內容裡的物像擷取），諸如：蔓藤圖紋、中英文並列的告示牌、求神問卜的籤筒、麻將牌裡的發字牌、乃至於蓮花行的圖案印記泰式佛塔的倒影等等。在形式向度就運用了『複雜到只能稱為技術混合的諸多意識形態規範』這樣的法則，當然我們也可以簡稱為『拼貼』法則，但細究下去，還可以看到色彩上運用『高彩度對比色』這樣的法則。

　　圖 7-21 封面所運用的設計美學，除了一般性現代設計美學的法則外，在意涵向度則選取柬埔寨吳哥時期的佛像石刻意象（直接用照片）為代表。在形式向度就運用了幾何圖形切割、低度不平衡（以取得動態的效果）、對比（塊體與線條間的對比及高彩度與無彩度間的對比）等法則。

　　圖 7-22 封面所運用的設計美學，除了一般性現代設計美學的法則外，在意涵向度則選取了日本美術史裡諸多事物意象（主要是書籍內容裡的物像，也就是日本美術史裡較具代表性的作品的擷取），諸如：桃山美術時期的狩野

永德的『唐獅子屏風圖』、十七世紀中葉的『洛中風俗屏風圖』、二十世紀七零年日本舉辦萬國博覽會時期的『太陽的塔』作品等等，在形式向度則分別由這些不同時期的作品裡，均可讀出不同的形式法則與意涵向度的主題，諸如：『唐獅子屏風圖』裡，就充分的運用了日式豔麗美感取向的金碧亮麗法則、線條細膩法則、人獸筋肉誇張法則、構圖滿漲法則等等（註五十六），意涵向度則清楚的以獅子的威猛來表達（或敘事）將軍的威風。又如『洛中風俗屏風圖』裡，則因為此時創作年代正處於日本桃山美術時期至江戶時期之間，所以，就可約略讀出威嚇美感取向、豔麗美感取向及浮世情色美感取向下種種美感法則（設計美學）的蛛絲馬跡（註五十七）。

圖 7-23 封面所運用的設計美學，除了一般性現代設計美學的法則外，在意涵向度選取了宋式家具精品『圈椅』為主要意象（當然也是書籍內容的物像），在形式向度則運用了較為少見的出格法則（註五十八），比較可惜的是版面過於擁擠而致圈椅造形因版面裁切，顯示不出圈形靠背的飽滿張力。

圖 7-24 封面所運用的設計美學，則運用了後現代設計美學的法則（諸如字體的斜擺、部分出框、憑字裡心的右奈出格且變色彩）外，在意涵向度選取了當今較具代表性的產品設計人偶鑰匙圈為主要意象，此人偶鑰匙圈雖然也是書籍內容的物像，但又與書名的附標題：創意慢活互相呼應。

（二）直接而大範圍的應用

直接而大範圍的應用指將設計美學研究成果進行進一步的應用，這包括：

1. 將設計美學形式向度的描述，透過更深入的研究而形成更精緻的設計創作規範。（猶如西洋設計美學中豐富的《建築書》傳統一般，從模糊的『形容詞』開始堆砌、精鍊、印證與自我證成而形成豐富的成果）
2. 將設計美學意涵向度的描述，透過更深入的研究而形成更精緻的設計創作題材。
3. 引以作為設計教學上教材。
4. 有助於工藝（設計）藝術品的風格辨識。
5. 有助於設計史寫作中風格與影響因的辨識。

（三）與相關理論結合的應用

就設計創作的立場而言，設計美學的應用當然是與相關理論及相關史料結合而運用，而就設計教育的立場而言，設計美學的體驗與認識則當然應該脫離（而不排斥）模糊的直覺與生活體驗，而應進入理論教材來協助開發設計者直覺與體驗的階段。

設計美學與相關理論結合的應用以筆者的教學經驗來論，最重要的三支相近理論為：設計文化符碼說、敘事設計論與意識形態拆解論（註五十九）。

設計文化符碼說提倡任何的設計作品都可以從其所處的文化脈絡中來拆解意涵或意義的元素，設計文化符碼說也建構了一整套拆解、變形、組合的理論基礎；敘事設計論則指出大部分的設計藝術品都是一種神話敘事建構，而敘事設計的法則則為意義組合過程與代表性造形元素的擷取；意識形態拆解論則泛稱為『法國後結構主義與新馬克思主義藝文理論的結晶』主要由法國哲學家福柯（Foucault，M）、巴特（Barthes，R）與義大利建築史家塔夫理（Tafuri,M）所建構，意識形態拆解論指出任何設計藝術品都是權力的現身，也是意識形態神話的建構，建築藝術品則通常為帝王歷史階段神話的建構，流行設計藝術品則可視為商業資本主義歷史階段神話的建構，而透過神話的解密與意識形態的拆解，創作者才可能更清楚藝術品創作時，那無所不在的權力現身，也才可能更仔細地弄清楚藝術品形式法則與意涵法則的生成脈絡。這當然更有助於創作者的敘事想像力與更精確的文化符碼擷取，進而更有助於完成業主所想建構的神話與市場了。

顯然，設計美學的應用與設計文化符碼說、敘事設計論、意識形態拆解論的應用之間具有高度的鄰近性，如果在教學上或創作上結合運用，其成效自是更值得預期。

二、案例分析：一種設計美學的應用方式

案例分析中的前四個案例主要分別取材於國立歷史博物館於 2007 年所舉辦的菲越泰印：東南亞民俗文物展所出刊的專輯、鄭千鈺黃姝妍合著的《泰國人憑什麼》及葉孝忠所著《亞洲風格時代：新加坡、曼谷、香港三城市創意產業的崛起，11 位設計師創意之路》等書，第五個案例則廣泛取材於所列參考文獻。

(一) 案例一：泰國文化展所呈現的泰國意象解讀

國立歷史博物館於 2007 年所舉辦的菲越泰印：東南亞民俗文物展，緣起於近十年來台灣的外籍配偶，除中國大陸外，主要集中在東南亞的印尼、菲律賓、泰國、越南四國，這些因跨國婚姻來台定居的外籍配偶，儼然成為頗具規模的新移民社群，並孕育產生新台灣之子。鑑於國家發展新移民文化計畫之需而舉辦此『菲越泰印：東南亞民俗文物展』，以揭示『建立國人對新移民之同理認識，促進在地國際文化交流與融合』的國家政策目標之推進（註六十）。

泰國文化參展主要基於展覽所選擇的文物，目的在於展現泰國人民的生活方式，並呈現為兩個子題。其一，泰國人民、歷史、社會及文化，其二，泰國人民的佛教實踐，分別由佛教的三寶：佛像（佛）、佛教經文（法）、僧伽袈裟及儀式用品（僧）為主要代表（註六十一）。而最主要參展博物館館長尼塔雅卡諾可曼可羅則以兩頁的篇幅以『泰國及她的人民』為題，精簡地呈現泰國意象，本研究摘要引述如下：

『泰國地處熱帶季風氣候區，氣候宜人，雨量豐沛。一年分為雨季、涼季與熱季三個季節……盛熱季節的日照強烈，促使農作物成熟豐收。泰國人民為泰族，過去被稱為暹羅……泰國歷史大約始於一萬年前的史前時代，為使用石器的狩獵社會，之後為生產鐵器和青銅器的時代，……西元世紀以來，來自印度和中國的文化影響在東南亞地區傳佈，為本地人（泰國人）所接納並發展為城邦國家。西元六世紀至十世紀的墮羅缽底是泰國早期文明，係主要的城邦國家之一，南傳佛教在其中扮演了重要的文化角色。十二世紀時吉蔑王國自東邊擴張，結合墮羅缽底與其它城邦成為第一個泰國城邦，即素可泰王朝。十三世紀時泰國的政治中心由素可泰移轉至（南方的）阿瑜陀耶，並作為泰國的首都長達 416 年，後因戰爭之故，遷都到吞武里，之後又遷都至曼谷迄今。』（註六十二）。

尼塔雅卡諾可曼可羅總結泰國的人民與現狀為，人口六千三百萬人，其中百分之九十是泰族，而泰族或泰國人民的文化認同主要有四個元素，其一，文字化的泰語，最早可引據至十二世紀的素可泰時期，基本上是巴利文和梵文混合變形而成。其二，宗教上的祖靈崇拜、超自然神祗崇拜及南傳佛教所形成的宗教信仰，其中南傳佛教自古即為國教，其基本教義為對三寶：佛、法、僧的虔誠供養。其三，風俗禮儀，泰國從來沒有因宗教不同而出現的迫害，換句話說，大多數的泰國人是佛教徒，但對回教、基督教與其它宗教的信仰也採包容的態度，泰國風俗則一般遵循他們各自的宗教實踐，並包含堅持正義、善良和友善等原則，比較多數人的禮儀則為雙手合什的問候及每年四月十三日潑水節的祝福。其四，工藝品，則自古即為泰國生活的一部份。泰國社會有三個主要作為藝術創作的機構，分別為村莊的農戶、寺廟與皇家，分別生產農村工藝品、佛教藝術品與國家藝術品。而出自這三個機構的泰國傳統藝術品主要科目有：編織、經櫃、皇家戲偶、編藍、漆器、陶器、木雕（以及本次未能參展的皇家繪畫與皇家室內設計）。

最後，尼塔雅卡諾可曼可羅以：『雖然時至今日，大多數的泰國人已採取全球化國際化的生活方式，但是在他們的生活中能然保存著泰國傳統，這可透過造訪泰國及與泰國人民接觸而有所感知』（註六十三）作為總結。

此參展之泰國藝術品大致可分為食、衣、住、行、宗教、娛樂六大類共七十四件。食文化裡諸如：傳統泰式蓋碗、傳統泰式湯匙、泰北檳榔盒套組、傳統泰式盛盤等多件；衣文化裡諸如：傳統泰式印染、傳統泰式女用沙龍、泰國中部風格襯衫、纏腰帶等多件；住文化裡諸如：傳統泰式梳妝鏡台、泰式房屋模型、泰式佛殿模型三件；行文化裡諸如：皇家龍舟模型、人力車模型、無頂漁舟模型、有頂漁舟模型等多件；宗教文化裡則全為南傳佛教的文物，諸如：幡上的佛畫像、銅鑄佛像、燭台、黃銅香爐、淨水瓶組、佛桌套組模型（即供桌）等多件；娛樂文化裡則以戲劇人偶面具為主，諸如：泰北樂器 Peya、傀儡戲偶、傳統戲劇用面具、泰國舞人偶等等多件。

如果參照展出品的各項簡單說明諸如：編號一號的泰國最早碑文複製品之說明文：『泰國在素可泰時期草創泰文字母（十三世紀末），並以這種新生的文字寫了碑銘。這是目前所能見到的第一個泰文石碑；由於輩份高、年代久遠，而且記載了泰國當什的重要概況，因此非常珍貴』（註六十四）。編號二號皇家龍舟御座的雕飾說明文：『皇家龍舟的中央，為國王準備了高聳的御座；座下四方，尤其兩側，各有精美的雕刻；這是其中的一面，雕刻了印度教的神話故事』（註六十五）。在研究上我們就可以進行以下的重要設計美學解讀。

1. 泰國藝術文化及泰族文化奠基於素可泰王朝，並為泰國設計美學裡最重要的成份

　　在考古學的研究裡，泰民族的起源有三、四種說法，分別為爪哇或馬來半島民族北上遷入說、中國西南民族或東南百越族遷入說、自古即在泰國這塊土地繁衍生息說（註六十六）。但如果從素可泰王朝的歷史與區位淵源，乃至佛像藝術裡素可泰風格的獨樹一格並承傳發揚至今（註六十七）並大量滲入泰國造形藝術來看，我們可以說素可泰王朝一方面結合了當時的吉蔑族（東普寨吳哥王朝後期）的藝術風格、素可泰自身的藝術風格乃至同為泰族而前於素可泰興起的那蘭泰部落聯盟的藝術風格，共同形成了當今東南亞藝術史裡所稱的『素可泰風格』。另一方面，由於素可泰王朝是泰國文字歷史的起算年代，同時也是泰國歷史裡最早的王朝，並為泰民族爾後長期主導半島東南亞發展立下堅實的基礎。所以泰國文化發展裡自然而然會把大部分的榮譽歸類為素可泰文化。這是泰民族歷史寫作的主觀意願投射，但長期下來也促成泰族文化的向心性發展。所以，這廣義的素可泰文化就成為泰國設計美學裡最重要的成份。

2. 泰國設計藝術所呈現的意象大致符合本研究前篇論文結論的描述

　　本研究裡對十六世紀泰國美學的描述：『審美取向為滇文化與小乘佛教混合而成且在地化後的泰文化，設計美學：在形式向度上已複雜到只能稱為技術混合的諸多意識形態規範吧。在意涵向度上，則只有泰族文化裡借用佛教的神話、印度史詩來強調泰王族或泰民族的自創神話與借用神話的合作無間』，大體而言應該算是精確。以這些描述來品味這個個案裡的藝術品及其說明，也能毫不矛盾地理解這些藝術品所珍視與強調的手法的淵源所在。所以也能印證本章 7-3-1-2 小節『直接而大範圍的應用』中的第四項與第五項：有助於工藝（設計）藝術品的風格辨識及極有助於藝術史寫作或設計史寫作中風格與影響因的辨識的主張。

3. 泰國設計美學經過這些展覽品的『閱讀』後，可更細緻的添加部分描述

　　另一方面，再透過這些展覽品的『閱讀』後，我們還可將十六世紀的泰國設計美學（如果當作泰國傳統藝術的主要年代）添加一些更細緻的風格特徵或設計規範，諸如：技術混合的諸多意識形態規範則可有依據衍生出：貼金與鑲金的創作手法（特別在佛教藝術創作及皇家藝術創作上）、印度舞蹈的肢體定規（註六十八）的泰國在地化成為泰國舞蹈及人偶的創作規則、佛教的手印與坐姿的泰國在地化成為素可泰雕塑風格重要造形語彙，更成為泰國造形藝術裡重要的造形文化符碼等等。

4. 進一步的超越美學解析：泰國設計美學裡可有西方文明中正義的形象？

　　參展博物館（泰國）館長塔雅卡諾可曼可羅先生在泰國簡介裡所指稱的：『泰國風俗則一般遵循他們各自的宗教實踐，並包含堅持正義、善良和友善等原則』以及『雖然時至今日，大多數的泰國人已採取全球化國際化的生活方式，但是在他們的生活中能然保存著泰國傳統，這可透過造訪泰國及與泰國人民接觸而有所感知』這些觀點與陳述，基本上只能視為泰國國家所希望表達的泰國意象，而不能也不宜視為泰國設計美學的解讀線索。是否大多數的泰國人已採取全球化國際化的生活方式，其實有待更多的客觀指標來判斷，會比較恰當。而泰國風俗透過各自的宗教實踐包含了堅持正義、善良和友善原則，則要看正義的定義為何。因為在部分受到印度文化影響下，正義是帶有理所當然的階級種姓歧視，或許也是泰國文化的一部份。如果我們拿西方理性主義的標準來期待這種『正義觀與正義感』，不但無法期待計美學裡有無所謂西方文明中正義的形象。恐怕超越美學解析跨到倫理道德與政治制度解析時，這種『正義觀與正義感』或將是當代東南亞人民長期的夢魘。

（二）案例二：泰國家具設計產業新銳設計集團的解讀

泰國的文化創意產業或設計產業在近五年的我國媒體與設計界的報導裡，不但十分蓬勃，而且似乎即將或已然超越了我國的設計產業，乃至我國設計學界與業界紛紛組團到泰國考察。綜觀媒體的報導泰國當紅的設計產業大約有室內設計（依附於光觀產業）、家具設計、產品設計（也是依附於觀光產業）、服飾設計等『強項』。所以，本論文即挑選泰國家具設計業與服飾設計業來當作案例二與案例三。案例取材上以葉孝忠 2007 出版的《亞洲風格時代》（註六十九）與鄭千鈺、黃姝妍 2007 出版的《泰國人憑什麼》等書為主。

泰國的家具設計產業在《亞洲風格時代》一書裡訪問報導了兩位極富經驗且自創品牌的家具設計師：帕維尼（Pawinee Santisiri）與伊格拉（Eggarat Wongcharit）以及帕維尼所成立的 Ayodhya 品牌與伊格拉所成立的 Crafactor 設計公司及品牌。帕維尼曾於 2004 年獲選泰國年度設計師獎，於 2005 年獲得泰國總理獎，伊格拉則曾於 2005 年獲得泰國最佳設計師獎。

帕維尼的事業成就似乎理所當然的無愧於獲得泰國年度設計師獎，因為她畢業於泰國最優秀的 Silpakorn 藝術大學，致力於開發泰國特有的水葫蘆材料運用於當代設計凡二十年，1995 年成立品牌 Ayohya，擔任執行董事兼設計總監迄今。成立品牌後以水葫蘆編織家具屢獲泰國及日本所舉辦設計競賽的大獎。帕維尼的水葫蘆設計系列靈感來自泰國傳統造形，並採用自行開發的水葫蘆材料（應該是瓜藤類的葫蘆皮裁切為具塑性的藤編材料），採取各種獨創的編織方式，達到不同的設計效果。同時由於水葫蘆材料的開發援引於二十年前泰國的農村扶貧方案，所以，Ayohya 家具品牌堅持於農村手工藝產業特色至今，以提升手工藝技術，培養大量技術純熟的手工藝師傅與工人，不斷提升產品品質，並以此為區隔廉價仿冒品的重要商場爭奪策略。

帕維尼在籌辦『泰國現代設計的探索』展覽時或 Ayohya 家具品牌所標榜的泰國特色、泰國傳統造形或泰國設計美學，可由接受採訪時的一段談話顯露出來：『為了這個展覽，我們一直討論何謂泰國性（Thainess）。如果你仔細看泰國的藝術，他深受印度和中國的影響，但卻用自己獨特的方式來接受這些外來文化。泰國人過去沒有家具，都是坐在地上。家具由中國傳來後，我們卻改變了比例且添加了不少（泰國）裝飾性的細節，讓它們更符合泰國人的生活方式。泰國人對潮流十分敏感，也懂得創新。我想這些都是所謂的泰國特色吧』（註七十）。另一方面帕維尼在回答泰式設計風格與泰國人的生活方式的提問時也指出：『泰國人有些傳統的生活習慣，例如進家門前會脫鞋子、喜歡坐在地上……設計師們也直接將生活中這樣的習慣反映在自己的創作中，例如高度較低的桌子，或是方便人們直接坐在地上的軟墊』（註七十一）。這些都可視為設計上的泰國性。

而帕維尼堅持設計師的角色，也可反映出某些程度的設計美學，如果我們將設計倫理與設計美學合而為一來看的話。帕維尼認為：『不知道是我找到了水葫蘆，還是水葫蘆遇見了我，只要你不放棄任何一種材料，永遠都能找到表現它的方法。這是設計師的責任。如果找不到更好的方法，我或許就會放棄水葫蘆。………我從來不追求所謂的時尚，所以我的作品永遠是簡單大方。如果我們不用水葫蘆，那麼農村不少人就要失業了。……（Ayohya 由早創其的五人團隊，目前已經擁有二百五十名員工，其中有百餘名手工藝師傅）他們（手工藝師傅）比我們厲害很多，只要稍微提點就能靈活的做出我要的效果。雖然我們能採用更方便快捷的工廠模式來生產水葫蘆產品，但這也表示我將要裁退不少員工，加上現在市場上有太多抄襲的作品，我們繼續用手工藝，不只能做出更獨特的設計，也能確保高品質，把自己和市場上的廉價模仿者區分開來。』（註七十二）

從水葫蘆家具系列作品的視覺特徵來看，帕維尼是她所體驗的泰國設計美學：『家具由中國傳來後，我們卻改變了比例且添加了不少（泰國）裝飾性的細節，讓它們更符合泰國人的生活方式』的堅持實踐者；另一方面，從家具設計產業的特性來看，培養熟練而有實踐創意的傳統工藝師傅與工人，強調設計師責任（在材料開發）與設計倫理，顯然是現階段泰國家具設計產業的種要利基；再一方面，從水葫蘆系列屢屢在泰國與日本得獎，則可解讀出所謂的異國風味、熱帶風味與環保素質的意象在泰國觀光旅遊業與日本文化品味裡都還尋得不少『市場兼流行』的利基吧。

伊格拉的事業成就雖然被葉孝忠形容為：『手感量產家具：科技與手作的完美結合』以及『西方的表情外衣下，收藏了泰國的內裡精神』（註七十三），但是伊格拉的訪談中卻不經易地透露出泰國現今設計公司的許多矛盾與困境。伊格拉指出：『泰國國內的市場很小，加上他們還是迷信外國牌子，我在曼谷並沒有專賣店。而很諷刺的，也是因為我們被外國接受了，才有泰國人對我們的產品開始感興趣。前任政府成立了泰國創意設計中心，剛開始時還稍微往內看，主辦了一個 Isan 展覽，但後來大量的展覽和講座等都以西方經驗為主。與其花六千萬泰銖在 Vivienne Westwood 上，不如花一百萬泰銖推廣本地設計和相關產業』（註七十四）。不過在說明何謂泰國性時，伊格拉所體驗的泰國設計美學，恐怕就不是上述的『矛盾與抱怨』所能澄清了，或許伊格拉所呈現的泰國設計美學以『西方的表情外衣下，收藏了泰國的內裡拼湊』來形容更為恰當吧。伊格拉指出：『我們喜歡被影響，也容易被影響，沒有一種固定的形式，或許是因為篤信佛教的緣故，泰國文化的包容性十分強，正如去年發生的政變也是那麼平靜的度過。我覺得並不需要討論什麼是泰國性，因為它不是一種固定的風格，重要的是如何吸收各方文化，在此基礎下，更進一步去詮釋及發展自己的獨特風格』（註七十五）。

顯然泰國的設計產業遇到了指導者（政府官員）與消費者（一般消費者及產品設計公司的的業主）雙重的『遠來的洋和尚會唸經』的歧視吧，甚至於設計業者也有不少『自己的文化』無須深究即可如呼吸般地輕易吸收的錯覺吧。更甚者，設計業者對自己的文化並沒有太大信心與追尋的意願吧。

(三) 案例三：泰國服飾設計產業新銳設計師的解讀

服飾設計（fashion design）產業通常兼跨了服裝產業與流行飾品產業，這通常又因設計師所建立的品牌而倍受流行產業裡顧客的青睞。這種以設計師為主的流行品牌產業裡，本研究分別以新銳設計師查育克（Chaiyujk Plypetch）所建立的 Propaganda 品牌及巴努因卡瓦（Bhanu Inkawat）及其自創的 Greyhound 服飾品牌為例，解讀如下。在《泰國人憑什麼》一書裡訪問報導了查育克（Chaiyujk Plypetch）及其所建立的 Propaganda 品牌：『幽默與微笑是泰國人最重要的人格特質，也是反映在現代泰國設計中的重要元素。而在眾多的設計師當中，最為創意人與一般民眾奉為圭臬的品牌，非 Propaganda 莫屬。早上沖澡時的滿頭蒼蠅浴帽、彎腰洗臉時在水底驚見的溺水求救之手（圖二十五）、早餐桌上跳著圓舞曲的餐盤、餐罩……Chaiyujk Plypetch 針對自我滿足的現代人所設計，他所帶領的年輕設計團隊，就是要用一般人所意想不到的巧思向大眾宣告：Take it Easy, Life is beautiful! 從泰國初發，日本、紐約、德國、法國、英國……目前銷售範圍遍及全球，超過三十多個國家的人在不同的空間裡，一起享受 Propaganda 結合趣味與功能性的創意時光』（註七十六）。

▲圖 7-25　泰國設計師 Chaiyuk P 所創品牌 propaganda 作品一

▲圖 7-26　泰國設計師 Chaiyuk P 所創品牌 propaganda 作品二

查育克所設計的「快溺死的水塞」（圖二十五）、「九九神功小人偶掛勾」（圖二十六）（註七十七）基本上是人偶系列的產品設計，有點像目前國內處於記點贈品的公仔「商品」或競選熱時販售的 Q 版人偶「商品」，差別只在於兩點：其一，查育克的作品是帶有設計師品牌的輕型工業設計產品；其二，不只是公仔，查育克的作品是從人偶公仔出發設計出具機能性、語意性與幽默性的日常生活用品。在設計風格上查育克所設計的人偶系列，更搭上了後現代產品設計裡極其出名且暢銷的義大利俏皮派作品（註七十八）的順風車，於是極其順利的開拓出日本、紐約、德國、法國、英國等地的市場，更添加了 propaganda 品牌的能量。

另一方面，服裝設計產業在《亞洲風格時代》一書裡訪問報導了一位頗為傳奇的設計師巴努因卡瓦（Bhanu Inkawat）及其自創的服飾品牌 Greyhound。稱為傳奇的設計師主要是巴努因卡瓦應該是文學院培養出來的專業者，而不是藝術學院或設計學院培養出來專業者。

巴努因卡瓦在著名的李奧貝納廣告公司任職十五年的同時，就兼營了自創品牌的 Greyhound 服飾公司，然後在任職李奧貝納廣告公司的創意總監後辭掉穩定的工作，全心全力打理 Greyhound。或許在不同的文化脈絡下，我們難以理解泰國的兼營兼差行業規範，也或許巴努因卡瓦本來就是投資專業者（或所謂的金主），但無論如何巴努因卡瓦對市場的敏銳性，應該是這泰國最強服飾品牌成功的主因。

Greyhound 目前已發展成擁有二百五十名員工，十五名設計師的大公司，許多設計師都曾經留學海外頂尖的設計學院，巴努因卡瓦則以經營者的姿態宣稱『他們（設計師）比我還要專業』，並同時宣稱 Greyhound 正嘗試著打入國際市場。

在訪談裡雖然也呈現了巴努因卡瓦眼睛裡的泰國設計美學或東南亞設計美學，但卻更多地顯露出這種設計美學與生意經或市場敏銳性的混合或結合，或許這也是代表泰國設計美學的另一重要走向：商品美學走向吧。巴努因卡瓦在解釋自己的設計美學與設計理念時指出：『我們在開始作（副品牌）Grey 的時候就決定要出口的，所以加了不少亞洲元素，這一季的靈感就來自香格里拉，很波希米亞，但服飾上的細節，比如刺繡等都用傳統的泰國手工藝。我們（Greyhound 品牌）從來沒有這樣的傳統過。雖然這幾個（新開發副）品牌針對不同的族群，但它們中心理念都是一樣的，比較 Modern，適合城市人，簡單卻重視細節』（註七十九）。

『我們一開始就打算為熱愛時上的曼谷人設計衣服，把國際潮流帶給他們，這也是大部分曼谷服裝設計師的路線。曼谷的設計師的市場主要在國內，如果硬生生把泰國元素搬到服裝設計上，不但造作，而且也不符合顧客的需求。然而不少外國人還是能由我們的細節、布料和用色的選擇上看出一些東方的元素，但那不是故意的』（註八十）。

在訪談中查育克並沒有特意強調泰式風格，諸如在回答你覺得針對設計與生活方式，何謂泰式風格？這樣的問題時，查育克認為：『所謂的泰式設計風格或生活模式，其實可以從許多不同角度來看，大部分的人認為泰國風的設計中要帶有例如像廟宇、佛塔等傳統圖像，但我認為，在傳統生活中的某些小細節，才是真正影響我們並造成今日泰國創意風格的主因……。泰國創作所強調的不只有構圖或整體造形，而是人格特質的反應。從泰國人的好客之道與樂觀進取，與真誠的微笑都成為設計作品中讓人難以抵擋的態勢魅力！』（註八十一）。但是查育克運用輕鬆而真誠的心，反而另創了與後現代設計風潮極其近似的泰式幽默或查育克式幽默，進而成功的打出國際品牌與市場。

相對的在巴努因卡瓦所談出的東方設計美學或泰國設計美學裡，反而應該解讀成『泰國市場美學』或泰國『想像中的國際化品味』吧，雖然用自創商業神話來描述這種設計美學有點殘忍，但是也頗符合『遠來的和尚會唸經』這種泰國流行市場的當今需求吧。以流行市場遵循的資本主義邏輯來作預測，除非 Greyhound 品牌掌握了某種不可替代的技術優勢或材料優勢，除非泰國已成為亞洲經濟的核心，否則要打入流行飾品的國際市場，恐怕還有更多的挑戰橫在前進的道路上吧，只是泰國的生意人還沒察覺罷了。

(四) 案例四：國際連鎖店的泰國味，麥當勞與 starbucks

在品牌與市場的概念下，國際連鎖店的泰國味爭奪戰或許正可從泰國生活美學影響力的角度，重新估量泰國設計美學的韌性與魅力。麥當勞與 starbucks 就是活生生的例子。

麥當勞國際連鎖店在泰國開張後，不但「速食」的文化有了改變，從重視消費效率與速度的店面設計轉變爲重視消費品味與「慢活」的店面設計，就連行遍各國的翹著二郎腿的麥當勞叔叔造形，到了泰國也收起鬆散的坐姿改爲雙手合十站姿，以泰國人虔誠迎賓的打招呼方式，立在門口（圖二十七）。

星巴克 Starbucks 國際連鎖店在泰國開張，也同樣遇到泰國生活美學：『慢活與從容不迫』的影響，在連鎖店的選址，店面設計上也是打破向美國西雅圖星巴克總部學習與擁有設計主導權的極少數案例（圖二十八）（註八十二）。

泰國人憑什麼改變這些國際連鎖店的設計風格？憑的是泰國文化中的生活美學，憑的是這種獨特的生活美學滲入到設計美學，滲入到品味的堅持。

▲圖 7-27　麥當勞叔叔造型也入境隨俗　　　　▲圖 7-28　STARBUCKS 在泰國的連鎖店也「慢活」起來

(五) 案例五：當今泰國設計美學裡可能的文化拔土：蘭那泰與華人文化

在藝術史的分析裡，通常是將素可泰當作當今泰國傳統藝術的最大公約數，這主要是以素可泰佛像風格的特殊性與傳播影響力來判斷的（註八十三），或是說，是以阿瑜陀耶藝術風格直接繼承素可泰藝術風格，而曼谷藝術風格又直接繼承阿瑜陀耶藝術風格這樣的論述來支持的。在單純的（不涉及權力與意識形態）設計美學探討裡，設計者或許很容易滿足於『官方規定』的特定風格元素擷取（註八十四），而不在意官方規定的理由，最多也只有從本業的利益，乃至於自營公司的利益，發發牢騷或諂媚讚美而已，但是從設計文化政策的角度來看設計美學時，或是說泰國的新銳設計師如果想像自己就是官方而制定泰國的設計產業發展政策時，恐怕就不是這種單純的設計美學探討所能勝任。

同樣的，在案例二與案例三裡，似乎可以看到有些設計師盡量到泰北農村裡去挖掘所謂的『泰國性』，也有些設計師掙扎於國際性與泰國性之間，更有些設計師陷於自我陶醉，認爲『泰國性』就是『亞洲性』，所以拼湊些心目中的亞洲元素，就可以爲泰國商品搶佔世界市場打開一條順暢的通路，既然泰國性就是亞洲性，那麼『官方規定』又奈我何？

在泰國的近現代發展史裡，也可理解泰國長期的以曼谷為核心的意識形態滋長，與壓抑泰北的事實，或是說長期的以平地民族領先山地民族，城市領先農村，來支撐想像中的經濟快速發展，幾乎是所有東南亞國家『現代化』的後遺症。到了後現代設計藝術興起時，突然發現外國觀光客與世界市場想看想要的竟然是『本土性』（或案例中的泰國性），只好因緣會際想起三、四十年前現代化進程中的鄉村、山區、泰北『救貧方案』裡，居然還有原先瞧不上眼的花朵，如今可以『加工利用』且大有商機與利基。所以，本研究在更仔細的探索一下『泰北』與『泰南』文化披土著力的深淺，並略述這些文化披土裡較少為藝術史家們注意到的文化成分：那蘭泰與華人文化，以作為泰國民俗藝術重要養分的提煉，或當今泰國設計美學的參考提案。

蘭那泰的藝術成就在當今泰國官方主導的歷史寫作裡，是明顯而刻意的壓抑（註八十五）。而當今曼谷王朝在法統繼承上也有極其特殊的『華泰』代表性爭奪情節。簡單的說曼谷王朝為代表泰族及代表華族進行了必要的奮鬥才取得如今穩固的權力基礎。就泰族的合法性與代表性鬥爭裡，曼谷王朝忽略那蘭太文化是在於凸顯素可泰文化的唯一性，而曼谷王朝親自滅了晚期的藍那泰王朝，並大量摧毀藍那泰歷史文物（註八十六），則在於向泰族宣示自己是唯一且不可逆的泰族統治者。事實上，曼谷王朝的武力擴張是殿基於華人鄭信所建立的吞武里王朝，曼谷王朝的創建者卻克理原為鄭信派往吳哥擴張領土的義子兼愛將，在吞武里王朝的一次小規模的武裝政變裡，卻陰錯陽差的消滅了吞武里王朝，這在當時與中國的關係上是不符合亞洲最強盛的清帝國藩屬情誼。所以曼谷王朝在興帝國衰弱之前的朝貢稱呼裡，卻克理一直都以鄭信的兒子自稱，卻克理一系嫡傳在中國的歷史官方文獻裡也都姓鄭，委身為華人後裔（註八十七）以取得清帝國的好感與承認。

當今曼谷王朝在法統繼承上也有極其特殊的『華泰』代表性爭奪情節，其實還不足以支持泰國傳統文化裡藍那泰與華人文化所佔的文化披土的濃度與深度。但是如果再加上藍那泰可能與中國境內傣族有更多的共同歷史記憶，以及清帝國在康熙盛期開放海禁後，所出現的華人移民泰國浪潮。誇張的說法裡泰國南部的貿易港城有四分之一的人口都是潮州人（註八十八），以及從語言學的角度來看當今泰國全國人口百分之九十所使用的泰語裡，正由於大量潮州人的移民於泰國，乃至泰語裡滲入（或替太使用）許多漢語的新單詞，諸如數字（一、二、三、四…）、人稱代名詞（你、我、他、阿叔、阿伯…）、日常食物名稱（醬油、醋、粿條…）也與漢語一模一樣，甚至保留潮州音（註八十九）等，這些大概都可以說明泰國當今文化披土裡華人文化的重要性與深入性吧。鑑於篇幅有限，在設計美學的申論上本研究就簡單的以位於北泰的藍那泰風格的寺廟（圖二十九）、藍那泰風格的佛像（圖三十）、位於中南泰的素可泰風格的寺廟（圖三十一）、素可泰風格的佛像（圖三十二）之間的視覺親近性（或說風格的類似性）來舉證藍那泰藝術文化成分中介於中國傣族文化與素可泰文化的轉化地位。

▲圖 7-29　北泰普拉辛寺經樓，十四世紀清邁時期藍那泰風格　　▲圖 7-30　北泰齋育德寺灰泥浮雕，十五世紀藍那泰風格

▲圖 7-31　中南泰典型素可泰風格寺廟，約十五世紀

▲圖 7-32　中南泰典型素可泰風格佛像，約十五世紀

三、設計美學應用分析的結論

　　前述以東南亞設計美學爲依據，探討了設計美學應用的可能性，也以泰國文化爲範圍，透過案例分析，推衍了較爲『細瑣』的泰國設計美學與推衍檢討了泰國火紅的文化創意產業，由於本篇論文目的在於驗證設計美學應用的可能性，所以案例分析的結果，重點在於印證設計美學應用可能性的多廣與多寬。結論如下：

1. 設計美學理論的應用的多方面

　　　理論研究往往被惡意的誤貼上與實務無關的標籤。特別在美的本質向度研究裡，十九世紀末西方美學研究的成果往往被譏爲與藝術創作無關的玄學（形而上學）研究，進而以所謂的形而下美學的研究取向，在心理學家的努力下被建構起來，成爲格式塔心理學、設計心理學或設計美學的前身。然而指向設計應用的設計美學研究並未因格式塔心理學興起而有所改善。本研究系列的目的即在於建構指向設計應用的設計美學，所以在本篇論文的第二節提出設計美學研究成果在應用上的三大可方向，並舉例預爲推衍第一大方向的操作方式。當然設計美學指向應用時，本來就是具有無限可能的，所以在 7-3-2 小節的預爲推衍只是展示理論初步應用的可能性之一而已。

2. 更深入的設計美學理論的應用

　　　本篇論文的第三節即在展示更深入的設計美學理論應用。透過更具體的案例來說明泰國設計美學的可能內容，如此一來設計從業人員與藝術家即可更有效且更快速的發揮專業者的直覺，創造出更符合消費者心目中意象的作品來，而避免了純憑直覺與靈感斷糧的困擾。另一方面，在本篇論文的第三節所分析的五個案例裡，也更進一步觸及意象表達的有效性、意象表達的意識形態或權力糾葛、創意產業的決策，乃至更爲深入的泰國設計美學的精鍊過程等。這些都只是展示設計美學理論更深入的應用的可能性。

3. 泰國設計美學的直覺是體驗與文化創意產業實力的評估

　　　近幾年來由於泰國經濟好轉，在東南亞國家裡除新加坡外，泰國特別是在觀光產業與文化創意產業上頗有領先的趨勢。我國設計界似乎還蠻羨慕泰國文化創意產業或設計產業的如火如荼的展開，所以本篇論文就以泰國的文化創意產業與設計產業列爲進一步研究的對象。經過本篇論文深入的分析，其實可以理解泰國的設計界或所謂的新銳設計師，對於所謂的泰國性或泰國設計美學，其實是不太具有信心也不太想深入探討，幾乎只憑直覺就直陳泰國設計美學的主張。另一方面，藉由更深入的設計美學分析，本研究也發現泰國的文化創意產業具有兩點缺陷與兩點優勢：缺陷一：過於依賴所謂的外國專家；缺陷二：泰國近年來的頻繁政爭或政變造成政策的反反覆覆。優勢一：泰國設計美學裡堅實的生活美學基礎。優勢二：部分新銳設計師深具後現代潮流的敏感性與市場行銷意識，並將此直覺體悟融入設計風格中。

7-4 東南亞設計美學研究系列結論

　　東南亞設計美學研究系列，分別由三篇連續的論文呈現。這三篇連續的論文分別探討了東南亞的設計美學文脈：文化發展的階段論與披土論、東南亞設計美學的內容：文化發展各階段的美感取向與美學條目（設計美學）、以及以泰國為例的設計美學理論的應用展示。透過三篇論文的分析與推論，對東南亞設計美學的結論如下：

1. 東南亞文化發展研究上的缺失，會誤導東南亞設計美學研究

　　　　長期以來東南亞文化發展研究成果是建構在西方殖民主義陰影下的產物，這種以殖民主利益為優先的歷史研究其實早就埋下了一種不說自明的結論：土著永遠該向西方人學習，東南亞發展永遠該向殖民母國的利益靠攏。歷史研究如此，文化史或文化發展的研究就更不用說了，盡是殖民主眼中想看的資料與事實，來拼湊出殖民主所規定出的神話。上述這樣的東南亞歷史研究與東南亞文化史研究在 1980 年代就遭到法國年鑑史學派及新馬克思主義史學派極其猛烈的攻擊而潰不成軍，而致 1990 年代後的東南亞藝術史研究的另起爐灶。本研究採取法國傑出史學家福柯的觀點，提出東南亞文化發展五階段的文化發展階段說與文化披土說，解構了帝國主義者所虛構的東南亞史觀，並重新建構東南亞文化發展五階段，以據為研究東南亞設計美學的本然文脈與基礎，透過研究發現 1980 年代以前英國人主導的東南亞歷史研究成果，只具部分資料參考價值，且該提高意識形態的警覺性來運用這些資料，否則會誤導東南亞設計美學研究。

2. 東南亞設計美學研究仍有更多深入的研究空間

　　　　本研究系列只是以較仔細的文化發展階段論與文化披土論來分析東南亞設計美學可能的樣貌，並初步提出五階段（五個歷史分期）的東南亞整體美學概況，也發現東南亞設計美學在形式向度與意涵向度的並重發展，這是東南亞設計美學較為健全的藝術品出土資料所支撐出的美學論述。不過整體而言，如此所建構出的東南亞設計美學，當然還是過於概略而不夠具體。這表示了在文化品味上，東南亞各國之間仍有一定的差異值得進一步的研究，也表示東南亞設計美學研究在學術領域上的『缺乏前人問津』，更表示這種學術領域的值得投入與亟待開拓，果我們期望更深入瞭解東南亞消費者的市場美學品味的話。

3. 就設計美學研究成果應用而言，理論的應用是多方面且多層次的

　　　　本研究系列一方面鎖定泰國地區，一方面鎖定設計產業，分別探討了東南亞設計美學研究成果應用的可能性。分析論證的結果認為：設計美學理論的應用是多方面、多層次且實際可行。另外，透過泰國的個案分析的結果認為：泰國設計界雖然對泰國設計美學的研究不足，但近十年來泰國極力投入設計人才的培育，卻也培養出部分新銳設計師在直覺式體認這種體認泰國設計美學與運用泰國性（生活美學）上頗為成功。只是泰國政局造成設計產業政策的反反覆覆，所以本研究認為泰國的文化創意產業或設計產業的發展潛力仍可有更大的期待。

註釋

註一： 詳，楊裕富 1995、楊裕富 2006a、楊裕富 2006b、楊裕富 2007a、楊裕富 2007b、楊裕富 2007c、楊裕富 2008a、楊裕富 2008b、楊裕富 2008c。

註二： 國族神話往往是文學與戲劇的重要材料，但東南亞地區往往不精準地改寫印度教神話，當作國族神話，諸如八世紀前後在爪哇興起的夏連特拉（Sailendras）王朝，不但自稱爲扶南王（興起於一世紀柬普寨）後裔，又自稱（印度）太陽神族後裔，卻又信仰佛教；又如十四世紀到十八世紀興起於泰國的阿瑜陀耶王朝，王朝的名稱就是取自印度史詩《羅摩衍納》神話故事男主角羅摩所持有的王國的首都名稱。詳，SaeDesai 2002,p.73;p.85.。

註三： 主要有中國設計美學發展研究、日本設計美學發展研究、印度設計美學發展研究。

註四： 詳，楊裕富 2007a，p.36；楊裕富 2007 b，p.13。

註五： 印度文明雖於西元前六世紀即進入口傳歷史時代，但真正少數碑文記史最早也僅推至西元前三世紀，而以文字成書記錄歷史則應推至六、七世紀印度史詩定型的年代。而東南亞地區進入文字成書紀錄歷史的年代，除越南外，緬甸與泰國的借用南印度巴利文開始少數碑文記史，最早也只能推至巴利文定型爲止（約十世紀左右）。

註六： 殖民主假設通常以殖民母國的利益來進行系譜學的神話建構，諸如英國殖民主，鑑於當時澳洲與印度都是英國的殖民地，所以就假設出一種語言祖先，稱爲印度－澳大利亞語言祖先或泰－澳大利亞語言祖先（proto-Austro-Tai），再由這個假設分出卡岱語（proto-kadal）及澳大利亞語言祖先（proto-austronesian），最後再由『澳大利亞語言祖先』這種鬼話連篇的假設，由淺薄的語言人類學類比知識，來總括海洋東南亞所有的原住民的祖先（詳，Tarling, Nicholas 2003,p.93），在澳大利亞語言祖先（proto-austronesian）這個詞的漢譯上，日本帝國主義的御用人類學者則用了『南島語族群』或乾脆用『南島族群』來稱呼。殖民主的空白則顯見於大部分的泛英國作者在東南亞史研究上，寧可取信解讀不出所以然的古梵文，而忽略中國正史中對南洋的文字紀錄。殖民主的栽贓則不止於殖民時期的有限教育，更常見於基督教的傳教活動。

註七： 南亞語族之 Khmer 與 mon（孟）兩支，被後到的泰語系從中切斷，以致造成今日柬埔寨的高棉人與緬甸的孟人的分離，另一方面，Khmer 族人也往往因社會形貌轉變爲低地 Shan（撣）人，卻操泰語。引自謝世忠 2007，p.36。

註八： 在寮國，政府曾一度將境內常住的華人、泰人、柬人、越人等，界定爲外國人，而將本國人區分爲山頂寮人、高地寮人、低地寮人三種。引自謝世忠 2007，p.37。

註九： 諸如將儒家視爲意識型態的宗教，也將非西方概念下的宗教視爲巫術與薩滿教，其實是充分暗示了宗教進化論觀點及及基督教中心的觀點。

註十： 引自謝榮宗 2006，p.33。

註十一： 此書對較缺乏物質基礎的地區與時間的論述就極爲缺乏，如扶南的藝術發展狀況著墨不多，又如，菲律賓藝術發展狀況即未列入本書。

註十二： 詳，Kerlogue, F 2004，p.3。

註十三： 系譜式編年史的爭議與嚴重缺失出現於印度哈拉帕文化考古遺址的出土，因爲此一出土將雅利安人具有高貴神性與高度文明潛力的『神話』粉碎爲『鬼話連篇』。另一方面法國史學家、哲學家福柯（Foucault, M）在 1960 年代所出版的《人類知識考古學（archaeology of human sciences）》，更是迎頭痛擊了十九世紀中興起的（德國）實證史學派。文化披土則爲考古人類學重要的概念，就考古學的實物證據法則，同一挖掘區裡，較深埋層的器物年代一定比較淺埋層的器物年代來得更早，但這兩個不同埋層之間可能是人種與文化上繼承，也可能是人種征服滅絕與文化上的斷層，到底是繼承還是斷層應該是以物質證據爲判斷依據，而不應該以非物質的神話或『語言祖先』爲依據。

註十四： 印度美學發展研究結果雖尚未發表，但已投稿期刊論文中。

註十五：披土原是傳統彩繪或營建工程中的用語，指利用廉價原料將表面的不光滑與多色髒亂的紋路完全覆蓋遮掩，以供繪畫或新漆來展現新的相貌。歷史上各個地區或國家的宗教改宗往往就是這種現象，東南亞地區的宗教尤其是如此。

註十六：詳，Tarling, N 2003，p.78-p.89。

註十七：引自，SaeDesai, D. R. 2001，p.14。

註十八：引自，Tarling, N 2003，p.70。

註十九：引自，SaeDesai, D. R. 2001，p.14。

註二十：一般認為班清文化裡最早送檢碳十四檢定的樣本，基本上都受到考古學定義下的污染，所以，檢定出來的年代較不準確且年代偏早。且而後泰國文化廳所主導的泰北考古遺址挖掘，往往將班清文化越推越早，從銅器的發源於西元前兩千年，到陶器的發源於西元前三千六百年，但是這些都解釋不了為什麼班清附近的其它考古遺址最早只推到西元前一千年，換句話說，班清的陶器技術維持了近兩千六百年的不對外擴散，以及冶銅冶鐵的高度技術為什麼到了西元二世紀突然消失？詳，段立生 2005，p.5-p.15。

註二十一：詳，蔣廷瑜、廖明君 2007，p.64-p.65；賀聖達 1996，p.60-p.72。

註二十二：詳，SaeDesai, D. R. 2001，p.16-p.17。

註二十三：詳，陳炯彰 2005，p.118-119。

註二十四：出自《太平御覽》竺枝《扶南記》，轉引自，賀勝達 1996，P.116。

註二十五：父系母系並存的社會主要指親權與財產繼承權，甚至姓名繼承上，至今仍存留於部分中南半島地區。

註二十六：夏連德拉王朝自稱為扶南王後裔，特地來真臘擄走其王，或可視為為祖先報仇，但更真實的原因應該是海上商業霸權的爭奪。

註二十七：西元 832 年原先於北緬甸的驃國被南紹王國征服，大批驃族南逃下緬甸，融入孟人部落，驃國被滅及部分驃族南遷與孟族融合，是下緬甸蒲甘王朝興起的原因。

註二十八：詳，Tarling, Nicholas，2003，p85-93。

註二十九：詳，戈思明編 2007，p.26。

註三十：詳，楊裕富，1997。

註三十一：泰國主要是潮州移民，馬來西亞主要是閩南移民，印尼與婆羅洲則是閩南、閩北、廣東移民。

註三十二：在長久的印度史裡婆羅門階級不僅只是所謂獨享宗教詮釋權，更獨享掌控所謂知識教育權，印度史裡諸多『宰相』都是婆羅門階級，甚至連東南亞許多佛教國家的宰相也是自稱婆羅門，更不用說島嶼東南亞歷史裡印度教化的各王朝官僚體系了。

註三十三：共和民主制與社會民主制最大的不同乃在於前者高度肯定資產階級的建設性角色，而後者高度肯定無產階級的建設性角色，不過『凡高度肯定者，必落入意識型態的魔咒』，民主制當然是一種人為的設定，並無西洋無限好的必然性。

註三十四：許多西方的研究都喜歡視儒家為宗教，而稱為儒教，但是如果採取這種看法而將之視為影響東南亞的一支宗教力量，那麼不僅弄不清楚東南亞的宗教樣態，更顯示對中國文化的無知與對儒家文化的一知半解，所以在分析中，本研究並不將儒家列為宗教。

註三十五：死亡的先人其靈魂不是與族人共存，就是回到祖先的發源地，這發源地可能是天、可能是民族遷移的來處、可能是靠山、可能是不可考的部落神話裡的祖靈地。

註三十六：詳，謝宗榮 2006；Smart 2004。

註三十七：同上註。

註三十八：同上註。

註三十九：同上註。

註四十：造形藝術品比起音樂藝術或舞蹈藝術而言，可以說是保存得極為豐富，但畢竟越精緻的造形藝術品越經不起歲月的摧殘，越具宗教色彩與政權色彩的藝術品也越經不起改朝換代，乃至戰火的摧殘，所以會隨時間的久遠，而保存得極為稀少。

註四十一：引自，Heger, Franz，2004，p.419。

註四十二：引自，Kerlogue, Fiona，2004，p.50。

註四十三：引自，Kerlogue, Fiona，2004，p.35。

註四十四：引自，吳虛領，2004，p.355。

註四十五：詳，吳虛領，2004，p.352。

註四十六：詳，高木森 1990，p98。

註四十七：引自，吳虛領，2004，p.73。

註四十八：引自，吳虛領，2004，p.71。

註四十九：引自，Jessup, Helen I 2004，p.146。

　註五十：引自，Jessup, Helen I 2004，p.179。

註五十一：詳，常任俠 2006，p.109—112。

註五十二：詳，吳虛領，2004，p.372。

註五十三：詳，吳虛領，2004，p.375。

註五十四：引自，吳虛領，2004，p.234；p.244。

註五十五：引自，Jessup, Helen I 2004，p.130；p.132。

註五十六：詳，楊裕富 2007c，p38-39。

註五十七：在畫類與畫風上，這幅畫剛好介於桃山典型風格與浮世會典型風格之間，所以，就容易看出這些線索。
另一方面，更深入的分析就進入第二項『直接而大範圍的應用』了，推論的緣由線索詳，楊裕富 2007c，
p38-42。

註五十八：所指稱的出格法則是指版面上圖塊突出於尖角處，而中國書頁排版上較常見四角凹入的『入格法則』，
較少見到此例的『出格法則』，不過這些法則在整體中國設計美學裡，都太細微且較不具有類科通用
性，所以，分析中國美學發展時，除了個案，通常也很難談到這麼細節的美感法則。詳，楊裕富 2007a；
2007d。

註五十九：設計文化符碼說可詳參楊裕富 2006《設計的文化基礎》一書；敘事設計論主要發展於十餘年前筆者國科
會研究案《設計的表達基礎》，另外也散見於筆者近十年的論文與教材中；意識形態拆解說則散見於筆
者近三年的論文與筆者所編（未發行）『設計文化政策研究』課程講義。

　註六十：詳參，戈思明編 2007，p.4，部長序。

註六十一：詳參，戈思明編 2007，p.21，泰國國家博物館總辦公室主任序。

註六十二：引自，戈思明編 2007，p.26。

註六十三：引自，戈思明編 2007，p.27。

註六十四：引自，戈思明編 2007，p.86。

註六十五：引自，戈思明編 2007，p.87。

註六十六：詳參，段立生 2005，p.15。

註六十七：詳參，高木森 2000，p.99-102；吳虛領 2004，p.228--259。

註六十八：泰國舞蹈文化受到印度舞蹈文化的直接影響，並同時這些舞蹈美學同時擴散到宗教性的造形藝術裡，相
關的論證可參考筆者投稿學術期刊中的《印度設計美學的形成》系列論文，及未列入本論文參考文獻的
向會鵬 2007《印度文化史》一書。

註六十九：葉孝忠畢業於新加坡大學社會和科學院榮譽班、香港中文大學文化研究碩士。近年長期為《夯》雜誌主
編群之一員。《亞洲風格時代》一書有豐富的泰國新銳設計師的採訪引言，所以本研究挑選此書為分析
案例的素材。

　註七十：帕維尼訪談，轉引自葉孝忠 2007，p.95。

註七十一：《泰國人憑什麼》，p.80。

註七十二：帕維尼訪談，轉引自葉孝忠 2007，p.100。

註七十三：葉孝忠於《亞洲風格時代》裡對伊格拉介紹的標題，詳葉孝忠 2007，p.105。

註七十四：伊格拉訪談，轉引自葉孝忠 2007，p.111。

註七十五：伊格拉訪談，轉引自葉孝忠 2007，p.105。

註七十六：《泰國人憑什麼》，p.151。

註七十七：《泰國人憑什麼》，p.154-155。

註七十八：《後現代設計藝術》，p.110-111;p.144。

註七十九：巴努因卡瓦訪談，轉引自葉孝忠 2007，p.117。

　註八十：巴努因卡瓦訪談，轉引自葉孝忠 2007，p.118。

註八十一：《泰國人憑什麼》，p.153。

註八十二：《泰國人憑什麼》，p.199。

註八十三：詳，高木森 2000，p.96-102；吳虛領 2004，<第三章：泰國美術>。

註八十四：最狹義的官方規定就是法規，最廣義的官方規定就是國家設計產業政策與因此產業政策所推演的各種計畫方案與獎勵措施，資金投入及政策補貼。論文裡主要指廣義的官方規定。

註八十五：當今泰國本土的主要歷史學家，幾乎都是曼谷王朝的親王、王孫宮廷貴族。

註八十六：詳，吳虛領 2004，p.230。

註八十七：由於這種說法泰國歷史界很少學者願意研究，所以文獻極度缺乏，可參考，吳虛領 2004，p.166；段立生 2005，<第五篇：吞武里王朝>。

註八十八：詳，段立生 2005，p.219。

註八十九：詳，段立生 2005，p.224。

參考文獻

- 中央研究院 2007《東南亞藝術研討會論文集》台北：中央研究院
- 戈思明編 2007《菲越泰印：東南亞民俗文物展專輯》台北：國立歷史博物館
- 邱紫華 2003《東方美學史 · 下卷》北京：商務印書館
- 吳虛領 2004《東南亞美術》北京：中國人民出版社
- 李覺正 2007《佛教圖文百科》西安：陝西師範大學書版社
- 段立生 2005《泰國文化藝術史》北京：商務印書館
- 胡紹華 2005《中國南方民族歷史文化探索》北京：民族出版社
- 高木森 1993《印度藝術史概論》台北：渤海堂文化公司
- 高木森 2000《亞洲藝術》台北：東大圖書公司
- 許海山 2006《亞洲歷史》北京：線裝書局
- 常任俠 2006《印度與東南亞美術發展史》合肥：安徽教育出版社
- 陳炯彰 2005《印度與東南亞文化史》台北：大安出版社
- 賀聖達 1996《東南亞文化發展》昆明：雲南人民出版社
- 莊孔韶 2006《人類學概論》北京：中國人民大學出版社
- 張昆振 2007 <印尼婆羅浮屠石刻中所見原住民建築圖像探討 > 收錄於《東南亞藝術研討會論文集》
- 楊裕富 1995《建築與室內設計的設計資源：設計的美學基礎》國科會研究報告
- 楊裕富 1997《設計藝術史學與理論》台北：田園城市
- 楊裕富 2006a《台灣玻璃器物形式記材料分析：設計美學三》國科會研究報告
- 楊裕富 2006b〈設計美學的建構：兼評史克魯頓的建築美學〉《空間設計學報》第二期
- 楊裕富 2007a〈從傳統工藝發展試論我國設計美學的形成〉《空間設計學報》第三期
- 楊裕富 2007 b < 日本設計美學的形成一 >《空間設計學報》第四期
- 楊裕富 2007 c < 日本設計美學的形成二 >《空間設計學報》第四期
- 楊裕富 2008 a < 西方建築美學一：建築美學方法論 >《空間設計學報》第五期
- 楊裕富 2008 b < 西方建築美學二：西方文化之美感取向發展 >《空間設計學報》第五期
- 楊裕富 2008 c < 西方建築美學三：建築美條目的形成 >《空間設計學報》第六期
- 楊裕富、林揖世 2008《東南亞工藝美學簡史》未出版講義
- 詹全友 2001《南紹大理國文化》新店：世潮出版公司
- 葉孝忠 2007《亞洲風格時代》台北：田園城市
- 鄭千鈺、黃姝妍，2007，泰國人憑什麼，創意慢活：泰國美學產業價值的源頭，麥浩斯，台北。
- 蔣廷瑜、廖明君 2007《銅鼓文化》杭州：浙江人民出版社
- 劉其偉 1992《藝術與人類學》台中：台灣省立美術館
- 謝世宗 2007 < 東南亞歷史族群與文化 > 收錄於《菲越泰印：東南亞民俗文物展專輯》
- 謝宗榮 2006《台灣傳統宗教藝術》台中：晨星出版
- Heger, Franz 著 石鐘健等譯 2004《東南亞古代金屬鼓》上海：上海古籍出版社
- Jessup, Helen I 2004《Art & Architecture of Cambodia》London: Thames & Hudson
- Kerlogue, Fiona 2004《Arts of Southeast Asia》London: Thames & Hudson
- SaeDesai, D. R. 著 蔡百銓譯 2001《東南亞史（Southeast Asia）》台北：麥田出版社
- Seow, Marilyn 2004《museums of Southeast Asia》Singapore: Archipelago Press
- Smart, Ninian 著 高師寧譯 2003《世界宗教》北京：北京大學出版社
- Tadgell, Christopher 著 洪秀芳譯 2002《印度與東南亞：佛教與印度教建築》新店：木馬文化
- Tarling, Nicholas（尼古拉斯 · 塔林）編，王士琭等譯 2003《劍橋東南亞史 I · II》昆明：雲南人民出版社
- 前田耕作 2006《東洋美術史》東京：美術出版社

國家圖書館出版品預行編目資料

東方設計美學 / 楊裕富編著 . -- 初版 . --
　　新北市：全華圖書，2018.06
　　　面：　公分
　　ISBN 978-986-463-851-2(平裝)

　1. 設計 2. 美學

960　　　　　　　　　　　107008575

東方設計美學

作者 / 楊裕富

發行人 / 陳本源

執行編輯 / 林聖凱

出版者 / 全華圖書股份有限公司

郵政帳號 / 0100836-1 號

印刷者 / 宏懋打字印刷股份有限公司

圖書編號 / 10490

初版一刷 / 2018 年 06 月

定價 / 新台幣 320 元

ＩＳＢＮ / 978-986-463-851-2(平裝附光碟片)

全華圖書 / www.chwa.com.tw

全華網路書店 Open Tech / www.opentech.com.tw

若您對書籍內容、排版印刷有任何問題，歡迎來信指導 book@chwa.com.tw

臺北總公司 (北區營業處)
地址：23671 新北市土城區忠義路 21 號
電話：(02) 2262-5666
傳真：(02) 6637-3695、6637-3696

南區營業處
地址：80769 高雄市三民區應安街 12 號
電話：(07) 381-1377
傳真：(07) 862-5562

中區營業處
地址：40256 臺中市南區樹義一巷 26 號
電話：(04) 2261-8485
傳真：(04) 3600-9806